U0165162

萬曆名家尺牘

王啓元　整理

上海人民出版社

情是何物

動能牽人

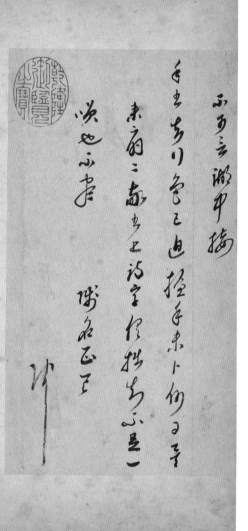

黄学□□而为玄

吴美丰心窃向美比蒙

枉辱远信遠客许来及衔厓死

馮開生復書

其耗也禎生平於朱儒經解無緣
惟虛心一會大義故于四子註無莢
本昨因了凡兄被論蓋信藏拙者
得便宜多耳　笑新程墨業為
友人景刻百五十餘首計此月畢工
便可寄奉使還布此惟
涵存不一
　七夕後二日夢禎叩首
龜翁老親家教下　　冲

昨具數字遣僕歸歸

侯方出門而使者至啓

手書惓惓老頑蒲軀要自多攝衛及

失調所致因幾五旬藥餌扶持起

十餘日矣荷

眷念感甚多儀堂悲為

謝仲淳先奇士不獨精醫

親翁亦毎深周旋不

仲容疾疾想已平復僕歸還當謝

快雪堂集卷之三十三

秀水馮夢禎開之著

尺牘

報顧實甫

九日佳節不能從諸君泛菊乃杜門了館課此千古悶人事粗筐辱珍翰卽紙救墨渝永不敢歌秋風矣

荅馬廓菴

貓一頭奉畜此貓純黑光可鑒目炬炯炯羣中

序說:晚明士人的收信快樂

我發現我喜歡寫作,喜歡寫信給你,而且寫信時別人無法
打斷你的話,可能老天讓我不太會説話的原因,就是希望我用
寫的吧! 寫比説真是容易得多! ——收信快樂

本世紀初,有部叫收信快樂的話劇一經登台,便風靡整個話劇
圈。除了極簡的結構和精彩的台詞外,給大家留下最深印象的,無
疑是書信往來,竟存在無窮的魅力。古往今來,魚雁傳書一直是人
們最簡單、最普遍的交流方式之一;隨著進入互聯網時代,手書尺
牘被迅速取代以及凋零。這麼看來,收信快樂話劇的火爆,也可以
視作前互聯網時代的一個隱喻:很多種"快樂"今天快體會不到了,
"收信"應該也是其中特別的一種。

一、尺牘中的晚明

古人寫信通常會用長一尺的書簡,所以古時候的信被也文人
稱爲"尺牘"。作爲書信的尺牘,兼具通訊與書法審美的功能;尤其
那些佈局工整、字體俊朗甚至箋紙精妙的尺牘,一經問世便作爲藝
術品傳世,近代以來更是躋身貴重的藏品供世人收藏、競拍。不
過,在被欣賞與雅化之前,尺牘的首要功能還是人們之間的傳情達
意、互通款曲,無論寄信本人識不識字——因爲世上還存在過一種
叫"代寫書信"的職業。

因爲不輸詩詞酬唱的文體特質，古人很快意識到尺牘存在超越其樸素交流的功能。在中世紀文人自覺的風雅審美興起後，伴隨晚明出版工藝與規模的飛速發展，一種可供所有人閱讀的尺牘文本群，開始進入了讀者的市場。尺牘的書法用筆、佈局暫時不表；那些被作者刻入自己文集、被選家編入總集，抑或被收入"尺度書寫教科書"充作範文的名家尺牘，亦逐漸成爲百年後研究者熱衷批覽、研究的對象。書信中那些各具風骨、個性鮮明的晚明文人之間，也有一二是至交，三五是酒友，七八位同科、同窗或同寅，另有師生、姻親、鄉誼，以及各色輾轉交通的普通朋友，抑或包含了看不起、反了目的路人甲與陌生人們。他們互相間的通信，不僅傳世衆多，内容廣泛，更可貴的是其中流露的樸質無華，坦率直白的氣質，大有真趣。時人袁宏道（1568—1610）就説過："世人所難得者唯趣"，晚明文人尺牘世界裏，確實藴含著歷代寫信人少有的趣味。

比如，一位你的好朋友丢了工作、没了收入，大概率人生觀接近崩塌的時候，你會怎麼勸他呢；萬曆年間一位謫居的文官，展示出別具一格的安慰伴隨揶揄，信中有言：

足下慧業丈人，即不爲神仙，不害千古，幸不爲此輩所惑。

足下比來生計何狀？能經年不出門，豈真得點化術乎？一笑。

信里的這位老朋友曾經長期自詡修行人，所以被調笑爲"慧業丈人"；他又對净明道聖人許真君的龍沙讖預言深信不疑，認定即將飛升的八百"地仙"中必有自己。多年過去後，他又不得不接受還是凡胎的現實；仿佛 2012 年 12 月 22 日一早重新醒來的人們。所以，他被勸道不要再相信那些鬼話，"幸不爲此輩所惑"。當時這位朋友不僅情緒上低落不振，且仕途遭受的嚴重打擊，生活頗有些入不敷出，還"經年不出門"。即便如此，尺牘作者仍不忘調笑，自

己的朋友是不是真的得了吕洞賓點鐵成金的"點化術"，可以閉門造錢，還附上了個笑臉"一笑"。這位收信人也没有特别的生氣，他真誠地把寫信人看作自己一生的摯友，能懂自己求仙的理想與窘困的現狀。比如，他就安慰自己這次没有成仙未必不能在未來成仙，而被削籍不僅可以讓自己暴得大名，而且不妨專心修證，所謂一舉多得。這位可愛的收信人，就是晚明大名士屠隆（1543—1605），字長卿，一字緯真，號赤水、鴻苞居士，浙江鄞縣人，萬曆五年進士。萬曆十二年被削籍後，大部分時間都蟄居寧波老家，確實極少出門，當然還有個原因是他有一位九十高齡的老母親在堂，確實不方便他遠遊；母親去世後，他才恢復了些交遊。以各位友朋記載中的屠隆形象與舉動來看，他參與寫作金瓶梅的可能性是存在的，尤其他最要好的朋友馮夢禎（1548—1606）日記里没少記屠氏別緻的私生活，讓研究者相信小説里寫到的情節很可能是作者自己的親身經歷。上面這封信，就是馮夢禎寫給屠隆的。

　　馮夢禎是浙江秀水人，萬曆五年的會試第一，二甲進士，屠隆終身的好友。説到"終身"，那是因爲天性敏感的屠隆在人生經受挫折時，曾屢次與多位師友提出絕交，仿佛一個中年的孩子。這裡頭既有大名鼎鼎的王世貞、王錫爵，也有大清客沈明臣，但是馮夢禎，他卻能一直"忍受"。作爲一位典型的晚明清流派士大夫，馮氏倒未必有什麽出格的言論或舉動，但仍因爲一些自我的舉動和態度，影響了自己的仕途，從翰林院甲被貶出後，只做到了　個南京國子監祭酒的四品閒官。不過他正直而溫和的脾性，使他身邊賓朋環繞，人緣頗佳。或許正是因爲這身好脾氣與好人緣，弟子們爲他所刻的別集里，放心地保留了將近二十年的日記與十餘卷的尺牘，甚至，尺牘的時間跨度更大。類似刊刻尺牘以存世的風氣，也

同時出現在馮夢禎朋友們的別集中，在信裡他們問候起居，預約行程，交換各種傳聞，爲熟人打各種招呼，一如任何時代的老朋友間自然流露，又時時彰顯出晚明特殊的氣質。

二、"我的太太"

馮夢禎給賓朋的尺牘裡，經常聊到他的家人，其中出現最頻繁的人物里就有他的太太，比如跟別人提到她喜歡貓，擅長女紅，身子時而欠佳，諸如此類。在那個保守矜持、男女大防的時代裡，馮夢禎無疑也算得上是一位晚明的寵妻狂魔。馮夢禎有過兩任夫人，第一位石氏第一次生產後去世，後續絃了一位沈氏夫人，就是馮夢禎尺牘中經常出現的愛妻，爲他生下三男三女，深得馮氏之心。同時馮夢禎跟他這位老丈人"樟亭公"也非常合得來，馮夢禎別集里記了很多老太公那裡聽來的段子。

萬曆十七年七夕，有位叫來夢得的朋友寄信來，並送十個大西瓜（快雪堂日記萬曆十七年七月初七），馮夢禎在信裡感謝了老友的好意，剛聊天提及，就收到了來信"頃方對道之念足下，隨得足下書，并嘉瓜之餉，大是巧夕一助，具感厚意承示"，這些瓜自然是今晚七夕的助興。其中那位"道之"是馮夢禎的連襟蕭山來斯行（字道之），此後話鋒一轉：

> 細君忽瘝，今而後得以細腰媚老奴，一笑！

馮夢禎尺牘里稱太太時都作"細君"。面對老友捎來的"巧夕之助"大西瓜，太太卻沒口福，那天"忽瘝"，爲腹脹之症，馮夢禎此時補上一句，如果如此節食，往後他就能得到一位腰細的老伴，配上了個笑臉。想來馮夢禎應該沒少吐槽自己太太貪吃抑或是微胖，正好在她七夕腹脹的那天與友人調笑。這位通信人"來夢得"

雖不易查,但能看出其與來斯行非常熟悉,可能就是同宗,則爲其
夫人家親戚,如此玩笑當更能成立。

有一位同鄉兼同年陳泰來(1559—1593),不僅同爲嘉興籍的
清流後進,而且還是位不錯的詩人,可能書法也不錯。他題了一柄
扇面,托馮夢禎轉交屠隆,馮似乎很久都沒轉達,後寫了封回信
說明:

> 數時不奉叩,足下遂登詞壇,令人驚怖。扇頭把玩,不能
> 去手,復爲細君所嗤,當歸示長卿,共爲雄快也。(報陳伯符)

馮夢禎把玩良久而"不能去手"最終如何解決呢,原來是嫂夫
人出來制止,"爲細君所嗤",一頓嗤笑輸出後,馮夢禎才表示當轉
歸屠隆,而"共爲雄快"。

馮夢禎最有趣的一封尺牘里不僅有他的太太,還有他家的貓,
古人日常尺牘中似少有專及寵物者,但在給另一位同鄉同科馬應
圖信中,馮夢禎狠狠誇了一下他家的黑貓:

> 貓一頭奉畜。此貓純黑光可鑒,目炬炯炯,群中最雄者,
> 家細君甚惜之。第重嫂孺人命,不敢吝也。約鼠盡日,或奉使
> 而南,幸以見返,如何如何?(答馬廓庵)

寥寥數筆,這隻"黑光可鑒,目炬炯炯"的黑貓形象及其滅鼠的
技能,躍然紙上。因爲它是一群貓中最雄壯威武的,所以家裡的太
太非常喜歡。馮夢禎答應的只是把黑貓借給馬家,要求老鼠抓完
或者"奉使而南",就要還他。早期馮夢禎與馬應圖同科中進士,又
同在北京任職,馮氏先貶南,馬氏再貶,則此處信中所言"奉使而
南",實際是指回嘉興老家的意思,則這隻黑貓是馮夢禎早年在北
京所養,而備京中住宅中的鼠患。

馮夢禎做官不久就因丁父憂回南方守製,回來途中還聽說自

己的二兒子"鵷兒"馮鵷雛得痘症,幸而無恙。晚明時期水痘作爲非常兇險的傳染病,奪去過大量孩童的生命,所以與好友兼未來親家的沈自邠(1554—1589)的信中,感慨兒子無恙的家書"寧詎抵萬金耶?"而隨自己出仕北京的太太,焦慮的心也放下了:"細君念此,晝夜攢眉,乃今釋然"(與沈几軒),在給他人的信中,無意中也流露出一位母親的牽掛。

說道沈夫人的幾位子女,馮夢禎自然是極盡心力,爲他們完婚,輔導他們科考,尤其老大和老二頻繁出現在他的尺牘和日記中。不過有趣的是,尺牘里的馮夢禎雖然也對二子嚴加管束,如示鵷兒中:"囑所作文字,可月裝一帙,遇便寄看,驗汝進益";對已婚的兒子還要檢查作業。但是,這種對二子嚴厲的要求,被馮夢禎視爲身爲人父必須完成的任務,更像是一種"抽象"的愛,並沒有想面對具體的兒子們。馮夢禎在給自己親近的出家師父信裡就說過,了卻家裡這些煩心事,就能跟隨長老們到遠方修行:

> 今歲八月,當爲驥兒畢婚,鵷兒所聘已失怙恃,來歲三月終制,亦當議婚,更加先人窀穸未定,了此三事,然後可議清涼之行。(答藏師兄)

"藏師兄"就是晚明著名嘉興藏工程早期的負責人密藏道開禪師。馮夢禎給大兒子"驥兒"馮權奇完婚是在萬曆十七年,寫信就在婚事之前。本來那年兒子鵷兒也應該完婚,但親家公、故太僕寺丞呂燧去世,只能守製延期。所以在馮夢禎信中還懸著三件事,兩位兒子的婚事,加上去世多年的父親葬地選擇,這三件了結,馮夢禎要開始追逐自己的理想:"清涼之行",就是陪著皈依師父紫柏真可禪師(1543—1604)和密藏道開師兄一起到五台山刻經修行,只是最終他們互相都沒有踐行諾言。兩位親兒子似乎與父親的互

動存世的也有限,這種抽象的父子之情,的確是本土親情關係的常態。

相比而言,馮夢禎對女兒們的感情要具體了很多。諸女中不僅有生育早逝的,也有遠嫁鄰邑的,在馮氏的尺牘日記里留下更多的篇幅。對女兒們的牽掛,也愛屋及烏到了女婿的身上。馮夢禎把心愛的第三女瑤芳,嫁給了英年早逝的同科沈自邠的幼子鳳,住到了嘉興城東北面的長溪。馮夢禎對這位女兒尤其憐愛,女婿自然也不以平常人物對待。沈鳳還有爲更有名的親哥哥沈德符(1578—1642),也在乃父去世後長期陪在馮氏身邊,聽得不少當朝掌故,中年寫就了著名的萬曆野獲編。馮夢禎經常寫信給沈鳳,要他們夫婦共讀,信中除了各種叮嚀吩咐,還經常出現一個主題,就是表達自己已經這麼想念你們了,你們怎麼還不給我回信,比如"賢夫婦動定相距二百里,便如風馬牛不相及,令人纏結。無恙乞一字以慰";抑或"足下夫婦何似?二百里之程,乃令經月間聞隔絕,僕誠懶,足下少年,乃爾何耶?"(與沈婿二玄)雖說口氣強硬,實則寵女之心可彰。

三、最佳損友

馮夢禎身邊的朋友很多,性格各異,這都是由於馮氏脾氣好,兼有詼諧幽默,大家都願意敷衍他。詼諧的人多少都有些刻薄,更加劇了他的有趣。他給老朋友寫得文字里,便時常帶有機鋒與調笑,其中最犀利的幽默,在他跋一位已故居士朋友的詩稿時。居士的兒子多次請他跋其詩稿,再做首輓詩。馮夢禎藉故出行,拖了下來,但催稿甚迫,只能敷衍了幾句跋文,但輓詩無論如何是做不出了,此時馮夢禎只能打了個天大的白條:"輓詩之責,即不能償,待

余蓮花土中面償居士耳,一笑。"輓詩在今世是没法完成了,如果等我未來往生蓮花界,當面再還老朋友。

馮夢禎尺牘裡開涮的朋友並不少,前論的屠隆就被他一通揭底。還有一位同科的探花蘭溪人陸可教(1547—1598),字敬承。他倆早年一同出仕,到了後期成了上下級,二人同時在南京國子監的時候,陸是祭酒,馮是司業,後陸高升,馮繼祭酒。不過早年二人相處無間。馮有兩封相連的信致陸,明顯是同時而作,第一封言自己得病,寒熱交疊,明顯就是病毒引起的感冒,睡到中午起來"步履猶在雲霧中"。後一封應該是陸氏回信後的迅速反應,從馮氏的信中可以猜到,陸可教在馮夢禎"陽了"之後安排了酒局,馮夢禎信中直呼:

> 足下置酒高會,烏可無馮生? 不病即步武千里,何論勝騎?
>
> (報陸敬承)

馮夢禎言你陸敬承大擺酒席怎麼能少得了我馮某人,我要是没病,就是徒步一千里來也没問題,何況可以騎馬,陸某人的酒席不能少了我。這番回信讓後人讀來不覺捧腹。他與陸可教的趣事還不止於此。前面提及他的同科老友沈自邠去世後,馮夢禎開始傷懷生死之事,漸漸把出仕爲官看淡。在給多人的信中提到,曾經科考中試的四位浙江同鄉年輕人,已經去世一位,自己與另一位楊德政皆被貶官,官運順利的只有陸可教("最可嘆者,吾鄉四人,茂仁異世,弟與楊髯俱在丘壑,晏然雲霄者,但矮陸一人耳。"與馬連城),相似的還有給楊髯的信裡:"沈茂仁玉隕,吾二人共此青山,矮陸乃爲碩果。"(與楊公亮)這位鄞縣人楊德政,應該是個絡腮鬍美髯公,而陸可教竟然被謔爲"矮陸",想必身高可能有限,而馮信中竟然也毫不避諱。

馮夢禎還是位晚明知名的書畫藏家與鑒賞家,家中收有多幅

唐宋名畫,其中最有名的應該是王維的江幹雪霽圖,日後著名的書畫家董其昌(1555—1636)便對之讚不絕口。而董其昌得以近距離觀摩研究,就是問馮夢禎借的。但這位年輕後輩,借走了自己的收藏卻久久不還,但礙於面子馮夢禎也隱忍很久,最終發去一封催討信,但信中委婉又不失機鋒,頗可一觀:

> 王右丞雪霽久在齋閣,想足下已得其神情,益助出藍之色,乞借重一跋見返何如?原儀謹如。(與董玄宰太史)

馮夢禎說我的藏品在你這兒放這麼久了,想必你董某人"已得其神情",探得畫中奧秘,也有助於你未來的創作,不僅直奔主題,又避開矛盾,之後話鋒一轉,"乞借重一跋見返",不僅希望快點歸還,最好也能添一個跋文,一下子轉守爲攻,并預支了謝儀,給足對方面子。董其昌最終官至大宗伯,爲人精明尤嘉,不過在馮夢禎面前依然沒有討得多少便宜。

四、打招呼

大部分時候,古代的通信是爲事而發,或應人之托,一如今天的人情世界。馮夢禎的尺牘里寫到過請託各色事件。大到出仕求去、迎來送往,小到連女婿去南京考舉人,託人照拂,不一而足,其尺牘載:

> 弟癸未冬得一小女,今字太學生某君次兒,散親家以赴試入留都,敬附一箋,奉訊台履,諸可盼睞者,惟老丈不吝及烏之愛,至感至感。(與陳海樓)

馮夢禎這位萬曆十一年出生的"小女"應該就是前論的瑤芳,女婿就是沈鳳,不過沈鳳雖符合"次兒",但他父親去世時可是進士及第,馮氏在此諱言其父,僅以"太學生"掩飾,可見其亦有苦衷。

但無論如何,這個招呼一定要打,希望年輕人在南京有個照應,也是馮氏的一番苦心。

落地接待的招呼自然是小招呼,關涉安身立命的才是招呼的終點。馮夢禎尺牘中保留下了多篇與他復出相關的文字,讓人看到官員起復的條件與關節。萬曆十九年,經歷丁憂與罷官而家居八年餘的馮夢禎,突然等來了復起的機會。他的復起,錢謙益墓志銘裡語焉不詳,其撰日記這兩年都不存,而尺牘里留下了頗多痕跡。比如他在給自己的老師陳經邦(1537—1616)的信裡說:

> 以故十年之間,頗能以青山自快,不意同館諸君子,必欲引而出之,同鄉陸太宰、趙少師二公遂爲之主,是以有廣德之補,又遺書督切,必欲某到官。(上陳肅翁座師)

在將近十年的退隱生活中,馮夢禎確實能夠做到"青山自快"。但是萬曆十九年那次出仕,是由"同館諸君子",主要是當年同在翰林院任職的朋友們勸說,希望他能出來做官,而真正發力提拔的是剛去北京吏部任尚書的同鄉陸光祖(1521—1597),以及禮部侍郎趙用賢(1535—1596)兩位前輩。馮夢禎早年雖貴爲會元,居官翰林院,但因清流用事出仕頗短。但當朝的清流領袖陸、趙等人依然目之爲同道,並且深諳其並非真要做隱士,所以在水到渠成之後馬上擢馮出山。作爲其中的一封回應,馮夢禎還給趙用賢回信感激,上趙定宇先生啟中提到自己兩次拜訪趙老先生,等至廣德上任前還想再來拜訪卻正好錯過。之後還爲趙氏戴了高帽:新任首輔王錫爵也欣賞趙,前輩馬上就會有所作爲,"社稷蒼生幸甚"。馮夢禎臨末也不忘爲下一位鄉居的前輩沈思孝(1542—1611)打聲招呼:

> 沈純甫先生,濟世宏才,一失意於關隴,遂欲堅臥。惟門下調停,令其速出;江李同功,一體之人,一用一舍,亦屬未公。

今海內正人，以門下爲宗主，意所抑揚，便分隆替，惟門下留神。

沈思孝，字繼山，一字純父，嘉興人，隆慶二年進士，是馮氏的前輩及好友，明史有傳，說他做順天府尹，坐寬縱冒籍舉人被降級，但依然穿著原來的三品服，最彈劾貶南後罷官，還是陸光祖至吏部後，復起的沈思孝，馮夢禎此信即在其尚未啟用之跡，馮氏此信亦有發揚之功。

五、突然的自我

相比歷代尺牘中皆會表達夫妻戚友、公私交通的內容，晚明尺牘中最不一樣的地方，可能就是其獨特的自我認知與信仰追求。晚明無疑是東亞近世開始的時代，人們追求理性生活的步伐大大超過前朝。可是，前現代的各種認知與知識，仍然困擾著哪怕是最精英的知識群體。就像馮夢禎告訴自己的皈依法師“掃石之期不敢忘”，自己這一生最後總是要回到修行之中。當然，清修還算是歷朝皆能見到的例子，那麼認定自己名列龍沙讖預言“八百地仙”之中，可能真的是晚明的某種特殊氣質。這其中不僅有屠隆這樣的“慧業丈人”，還有更多前輩及精英士大夫。屠隆於萬曆十五年至同年王士性的尺牘中，談及自己由一位山人傳授“長生術”，不僅自己修煉有效，前輩文壇領袖王世貞（1526—1590）也有所得，“去歲王元美先生，已先聞而修證矣”。而這種修行與許真君的預言也有關：

許旌陽真君云：後吾一千二百四十年間，五陵之內，當有地仙八百人出世。

這就是晚明知識圈最流傳的“龍沙讖”大略。南昌城外長江中有龍沙會在千年之後，浮出水面，同時會有八百地仙飛升。士大夫

們爭相求證，自己是否就是其中之一。長輩之中，<u>王世貞</u>是最爲相信這套的，他甚至長期沉湎於上清派修行法，供養<u>曇陽子</u>；儘管曇陽證道前只是他的同鄉老友<u>王錫爵</u>的女兒。<u>馮夢禎</u>給<u>王世貞</u>的信中也說"光陰可念，幸隨時自力，不忘仙真付囑"，不能忘記的曇陽囑咐，自然與證道與飛升分不開。這場自證"成仙"的狂歡，在<u>馮夢禎</u>的日記里有過"復盤"；在龍沙預言高潮過後，他在日記裡載：

> 夜，同叔永齋中雅談，及神仙事，言龍沙之讖，應在十六、七年；此八百人者，余得列焉，而<u>鄧先生</u>爲首，坤儀次之，<u>右武</u>、<u>和甫</u>俱與數，四之一俱士大夫。而<u>呂祖</u>、<u>曇陽</u>、<u>李長源</u>主選仙才，<u>去華</u>爲教主事亦奇矣！

日記在<u>萬曆</u>十六、十七年之後的二十三年（1595）二月初十，<u>盛萬年</u>（<u>叔永</u>）與<u>馮</u>徹夜長談，<u>馮</u>確認自己"得列焉"。而仙班首爲是<u>鄧以讚</u>（1542—1599），其次是<u>袁黄</u>（<u>坤儀</u>），<u>丁此呂</u>（<u>右武</u>）、<u>萬國欽</u>（<u>和甫</u>）等同鄉、同科友人具在其列。而選擇仙班的仙人之中，不僅有古人<u>呂洞賓</u>，還有當代的<u>曇陽子</u>，最後的教主竟然是<u>馮</u>、<u>盛</u>的好友<u>潘士藻</u>（<u>去華</u>）。

<u>馮夢禎</u>尚且只在日記里追溯自己名列龍沙地仙之中；晚輩士大夫中，還有一位比<u>王世貞</u>、<u>馮夢禎</u>、<u>屠隆</u>等還要虔誠的修行者，他叫<u>虞淳熙</u>（1553—1621），<u>浙江錢塘</u>人，<u>萬曆</u>十一年的進士。中式前就給<u>曇陽子</u>寫過讚；後又早早辭官，逢人就說自己肯定在八百地仙名單之中，"弟熙既辭燕客，久從列仙"（與<u>張蓮濱</u>），也希望大家不要把他當普通人，"我固仙籍中人也，幸足下以異人目我可耳"（與<u>包稚升</u>），要把我看成非凡的"異人"。<u>虞淳熙</u>因此有不少自負而神奇的觀點，尤其關於這幾位老友歸宿。<u>萬曆</u>三十三年內，<u>馮夢禎</u>、<u>屠隆</u>相繼去世後，他在給學生<u>鉛山</u><u>費元禄</u>的信中說：

> 緯真、開之兩謫人,相與同時大歸,馮歸玄扈洞宮,屠歸月
> 窟赤珠宮,鄉人往往能言,總之不歸浄土,終屬浮寄,藉夙根一
> 往清靈耳。(答門人費學卿)

馮夢禎(開之)、屠隆(緯真)兩位常年被貶的同科老友,最終在同年去世。虞淳熙言馮去了"玄扈洞宮",屠隆則是"月窟赤珠宮",這兩個去處似乎没有太過道教經典的根據,但最終都没有去二人稔熟的佛教浄土。大約是覺得二人修行不夠,所以無所皈依,"終屬浮寄"。這話倒是説給晚輩聽的,以顯示虞淳熙自己不同凡響。從今天可以看到的晚明人尺牘中的自我認知來看,虞淳熙可能是士大夫修行里最投入的那位。

結語:收信快樂

從存世的尺牘文本中,足以領略晚明時代特殊的文人群體及其魅力,尤其江南地區馮夢禎、屠隆、虞淳熙等精英士大夫群體的精神世界,與社會生活的種種點滴。那個個性張揚放飛的時代中,往來的尺牘不僅傳遞著互相的信息,又好像作者在與自己對話,無論收信人相隔多遠,但信寫就的時候,表達與自我已經超越空間與距離,現實中的那位收信人恍然成爲某種抽象的存在。如果體會得到尺牘時空性的消失,那今天翻閱明清別集的我們,也可能是作者心目中的收信人。收信人也會賦予了尺牘不同的意義,這其中有晉唐人的雋永,有宋人的飄逸,抑或清人的典故迭出,而晚明人能帶給我們的則豐富了許多,拙樸直白,或者是詼諧自嘲,其中最特別的,大概就是快樂,作爲收信人的快樂。

本次所選尺牘,來自六位活躍於萬曆朝的士大夫與高僧之中。

其中馮夢禎尺牘選自氏著快雪堂集卷三十二至四十四。其好友陸可教尺牘，則出自陸學士遺稿卷十六。虞淳熙之尺牘選自虞德園先生集·文集卷二十三至二十五。另一位方外交密藏道開禪師尺牘則選自密藏開禪師遺稿。兩位馮夢禎圈中的世家子弟與理學名臣，瞿汝稷（1548—1610年），字元立，號那羅窟學人、幻寄道人、檠談等，南直隸常熟人，嘉隆間名臣瞿景淳之子，晚明知名護法士大夫，著有歷代禪宿法語彙編指月錄及別集瞿冏卿集，此次所選尺牘即出自瞿冏卿集卷十二。另一位爲馮夢禎同科的清流名臣、江右王學後勁的鄒元標（1551—1624），字爾瞻，號南皋，江西吉水人，東林黨首領之一，早年因奪情案遭廷杖，中年家居講學數十年，晚年官至吏部左侍郎。此次所選尺牘出自鄒公存真集卷一及願學集卷二、卷三。

所選馮、陸、虞、鄒諸公，是萬曆初年進士團體的重要組成部分，但他們身邊仍有諸多更著名的士大夫精英們擅長尺牘，比如王世貞、汪道昆、屠隆、湯顯祖、袁宏道，或是"萬曆三高僧"紫柏、憨山、雲棲等等；如此選擇的原因之一，那些大名家的全集已有過整理，而馮夢禎身邊的友朋們尚待學界更多關注，遂有此六位尺牘之選。別集之外，復得韓兄明亮之力，署輯尺牘實物中馮氏書信，聊作書前插頁。此次萬曆名家尺牘編選，前後已逾六七年，久置篋中，以至忘記此稿尚存天壤，去當年發願整理之時節因緣，亦已物是人非。查鄒元標在給高攀龍的信中提到，高給他寫過三封尺幅，本來準備珍藏，再認真回復，結果一藏許久便找不到，只能安慰自己"此天以啟吾兩人不在文字中卜度過日子"。編者也深感多年來，因事無成，免於內捲中卜度歲月，亦爲披覽明人尺牘之一大收穫。然尺牘中多當時口語，句法亦頗隨意，標點亦不敢自信；凡此冊中之誤，皆我之罪，尚祈讀者指正。

目　録

馮夢禎尺牘

馮夢禎快雪堂集卷三十二至四十四

四庫存目叢書明別集叢刊明萬曆四十四年黃
汝亨、朱之藩等金陵刻本

卷三十二

南國子監司業到任謝執政啟

聖世右文，崇南北師；儒之選清，朝使過録。江湖迂散之臣，深媿愚蒙，猥從牽復。竊念某賦才不敏，覿命多奇。幼習雕蟲，偶竊典墳之餘潤；長遊金馬，驟聯著作之華班。初緣抱疹而投林，嗣以宅憂而去國。進寸退尺，福過災生。無朽木枯株之先容，樹功何自；有鑠金銷骨之多口，得罪難明。悵四十以無聞，盡消壯志；悲三千之不泊，已外榮名。自非塊坷之私，安得扶搖之便。恭遇老師閣下，身扶昌運，手斡化機。一氣鳶魚，咸遂飛沈之性；衆材樗栟，各安大小之宜。俯憐樗櫟之微，曾濫門牆之舊。曲垂提獎，再與甄收。惟太學乃賢士之關，而司業爲祭酒之副。兩都並重，教冑子以直溫；一歲三遷，寧腐儒之忝竊。豈哀其懲創已久，不致怙終；而察其愚悃有餘，或堪化競。但南中議諭易起，弱質難支；況舊時膺隼猶存，驚魂未定。非仗洪慈之遠庇，寧逃末路之多艱。某敢不益勵初心，務明正學。扶其善、遏其過，使上下之分常明；精於勤、毀於惰，俾生徒之學日進。誓竭桑榆之效，少酬高厚之恩，某曷勝感激馳仰之至。謹啟。

南國子監司業到任謝執政啟

某自上公車時，即荷門下與進，嗣徼天幸，讀書中秘。得以銜門末，屬事門下；辱推念枌榆，噓盼篤密。且視爲氣類，時提誨焉；

感恩知已，可謂兼之。此後故相奪情事起，斥逐諸君子，幾盡運屬道消。時當遵養，即大君子亦不能違。而水落石出，天根乃見，從此歷亨途，秉衡要，如持左券矣。某違顏六閏，齒髮變衰；福過災生，旋罷顯斥。蓋夙奉教於君子，不能以根抵求容，而性難諧乎俗人，遂終以單微蒙擯重。荷門下升爨材於琴瑟，文溝斷以青黃。拔之山林枯槁之中，置之師儒嚴重之列。勤職思而補過，敢不勉焉？策朽劣以酬恩，是何年也？即日春氣漸和，恭念茂膺新祉，如日初升，不勝欣慰，敢勤狀申候，并布謝悰，仰惟爲社稷蒼生珍護。

上張洪陽先生啟

庚寅冬，唐茂才還豫章，附致一牘。次年唐生與薦赴公車道浙，逐奉門下報箋，時猶未聞爰立之命也。闊焉至今，又歷半閏。恭念輔政以來，幾務日康，品流日清，由此究門下設施宣弘，盛際豈難再見，敢日望之。某不才，賴門下曲垂噓植，青氈復還。仰惟門下，昔常輟講帷涖此，守門下之舊秩，居門下之舊官，典型在望，不勝步武之難，惟門下有以教之。此間幸時，從鄧定宇先生、敝同年鄒比部遊，大有切磋之益，但闊遠門牆，有乖請益，爲懸懸耳。春氣漸佳，惟爲道爲國，加護以綏新祉。

上趙定宇先生啟

辛卯兩至海虞，僅一問起居於榻前。至冬初，衹役桐汭，言門下行色，遲速不一，竟不及相聞，遂忽忽至此。恭念門下德望日隆，爲明主所信，爰立允命，近在旦暮；即疏逖之士，莫不加額祝望，況辱在與進者乎？婁東相之入也，意似在收拾人心，以補東隅之缺。門下素爲渠所敬憚，願和光挫銳以待之。即意見有不合，亦望委曲

調劑，收默移之效，社稷蒼生幸甚。<u>沈純甫</u>先生，濟世宏才，一失意於<u>關隴</u>，遂欲堅臥。惟門下調停，令其速出；<u>江李</u>同功，一體之人，一用一舍，亦屬未公。今海内正人，以門下爲宗主，意所抑揚，便分隆替，惟門下留神。<u>南雍</u>門下過化之地，薄劣承乏，仰懇誨示，以爲指南，伏惟爲國加護，以綏新祉。

南翰林院掌院到任謝執政啓

伏以虎觀新銜，方接談經之席；鼇峰舊署，遂班視草之階。揣分何堪，感恩有日。伏念某家徒四壁，書止一囊，發跡賢科，濫叨詞館。初以病而歸里，繼以喪而解官。兩度居朝，僅逾三載；一遭擯野，將過半生。當銜哀摧隕之餘，正負謗省循之日。投身有所，欲倚滿徑之椒蘭；報國無時，顧俟他年之葵藿。寧期騕褰，再荷甄收。夜月<u>桐川</u>，略識薄書之味；春風<u>璧水</u>，競誇儒術之榮。講席未溫，除書已下。惟兹<u>南翰</u>，實貳北扉。有山水以助其文章，無職業以困其情性。信是優遊之地，宜居博大之儒。顧愚何人，亦塵兹選。恭遇老師閣下，鍾五百年之間氣，贊一二百之萬幾。正色立朝，虛懷接下。斷斷彦聖畢通，恢恢庸愚僉受。憐其舊物，曾齒門牆；照以末光，頓生羽翼。某敢不雕搜頑質，策勵下材。居<u>陶宋</u>諸賢之舊巢，敢忘步武；拾高文列聖之遺事，將繼編摩。緬懷高厚之恩，少竭涓涘之報。

與衙門前輩啓

春初奉候台履，甚媿率略；仰荷鑒存惠報，殷殷獎誘。若以爲氣類而與之進者，雖讀劣無所比數，豈敢目棄以忝明誨？恭念閣下間世奇標，康時深略。邃學徹天人之秘，高文抉今古之華。朝廷典

章,盡歸其刊定;環海士類,半屬其陶鎔。行將執斗樞而運四時,豈徒觀人文以化天下。小子夙在下風,茲承餘庇復叨,今轉有山水之適,無職事之煩。向處名流,豈居凡品;不揆忝竊,實賴吹噓。敢肅短箋,少申謝悃。

賀河南沈相公啟

伏審登庸正人,晉參大政,司馬之相中國,夷虜革心;謝公之起東山,蒼生拭目。輝騰牛斗,慶溢枌榆。恭惟相公閣下清任以和,直方而大。金溫玉粹,嶷然臺閣之姿;地負海涵,綽有社稷之器。方今海內之艱虞未靖,翳公主上之眷倚特深。拔自讀禮之餘,置諸調元之列。資傅說之啟沃,歲大旱以作霖;賴周公之綢繆,天未陰而徹土。合群策群力之助,稱同心同德之臣。蓋公必自有非常之功,而人以觀有用之學,某樂聞大拜,喜竊餘榮。限遥遥之南天,方借台星之庇;托盈盈之一水,如迎仙鶴之來。忻頌有加,名言莫罄,某曷勝踊躍馳賀之至。

與羅康洲大宗伯啟

某檇李椎儒,逢年奮身,遂玷玉堂之署,仰惟門下推念桑梓,引而進之,依光華而咀道德,十有七年於今矣。惟是橐列星之精鍾,稽山之秀名,以掄魁而始大望,以歷試而益崇行,且諧夢卜而弼一人,豈徒秉寅清而典三禮?某學荒行鄙,福薄數奇,甘爲爨下之材,永作溝中之斷。豈期門下力爲拂拭,被以青黃;旬月之間,遂蒙牽復。但南國師儒之位,稱塞甚難;而舊時狂戇之懷,變更不易。非伏鴻慈之曲庇,豈逃末路之多艱?惟門下鑒其朴愚,匡其缺失,始終獎植而成全之,幸甚。

南國子監祭酒到任上執政啟

某凡劣謬悠，不堪清時驅策，惟是尊慈曲憐，門牆舊物，拂拭青黃，恩紀有加焉。某自惟起謫籍，佐<u>南雍</u>，歷留翰，擢史館。髮膚未效，涯分已踰；果致人言，深切自咎。又自惟生平，無以及人，惟恬退一端，差可自信，敢以衰遲，上負知己。春初請告，實乃赤衷所安，未蒙憐察。又不敢抗明旨，嗣爲激瀆，遷延過夏，而南司成之命又下矣。恩寵益厚，省循益愧。念此官久虛在人士，得師爲急；且南都伊邇，即貧者移家不難。又曾副師席，稍習功令；雖曰不能，或可陳力。謹以十月中旬就道，此月初三日底任，仡望中台之有爛，誓答眷知；懲末路之多艱，心希培植。茲遣歲報役，敬候起居，並以爲謝。仰惟爲國珍護，以逐迓新社，某無任翹勤，瞻仰之至。

與余雲衢少宗伯同年

春首歲報役回，得丈數字示慰，今遂朱明。伏想起居如宜，且暮宜麻，以快知己。弟自去秋一病，精神至今未復，欲疏請告，惟丈爲弟一面閣翁，得票擬放歸，藏拙故山，誠大幸也。<u>陸葵日</u>年兄以三月廿二日不起，病來半歲，鼻中生息肉如筋，或下或收，痛不可言。冬盡，誤聽一僧，以藥去之，自後鼻血及嘔不止，遂至大故。弟三月盡微聞消息，四月中始得其真，傷哉！吾館中手足，又割其一，想丈與諸兄弟聞之，當共爲哀痛耳。

答季少司成

某人陳行穢，無當於時，徒以坦衷無紆過，爲大君子所賞，藉坐臥芝蘭之室，首尾周星。別去半年，蓋無日不想<u>鍾山</u>翠色也。某擁腫敄掌於詞林，一時真背上之毛，腹下之毳，無當六翮，而私衷頗溺

林壑。武林湖山，爲東南首，而西溪一曲，去都城僅一舍。有十里梅花，修竹檀欒，充山塞麓。當春籜龍出土，渭濱千畝，頗罷饞腹。於時而議葳蕤頭上冠，豈但九牛毛不相及耶？君平棄世，世亦棄君平，故其宜矣。門下好我，不減嗜痂，故敢一爲宣吐，門下亦許之否？得手書，焚香盥讀，感不可言。又聞請告而中沮，豈秣陵酒惡，不如步兵廚耶？一笑。潘生許報書，渠尚未致，知沐及鳥之愛矣。七省試録如數領，南雍士聯舉者不多，朱生乃得大魁，差爲生色，計門下尚共此愉快耳。南院各役，門下寬其奔走，又勞之何？曲體物情如此。役還占報，并以爲謝，惟有依依。

答夏仁寰公祖

門下棠陰，蔭覆全浙者，稱最深廣。而某薄謫，幸借桐汭一枝，門下加厚桑梓，推及部士，殷殷道誼，骨肉之愛矣。乙未冬初，某將祗役留都，會干旄過武林，幸得一遂把握，彼此倥傯，殊多缺然於從者，至今又兩易寒暑矣。某愚鄙疏拙，但合居丘壑中，仕路本非所長，而爲鍾山秀色，姑從留滯。頃者狗馬疾請告，未蒙允察，不得已抗顏再出，非其好也。恭惟門下碩德遠略，久處方嶽；即今宇内多艱，主上側席，豈復更淹豫章耶？令侄之時孝廉，此名門千里駒，果符期許，脫穎秋闈，更望共破，得意春宫，步門下後塵耳。

與張睿甫少參

再到南都，吾同年兄弟，零星二三人，惟周司封爲遺種之叟。春杪，楊貞復至；夏初，王恒叔至，始不寂寞。東事變動有據，而主上是本兵，初議兩阻，封者爲仇，雷霆屢下，臺省空無人。又堅寢行取之奏，不知世事將何所終。足下噉荔子、江珧，柱於無諸之鄉，不

可謂非福也。此等時，即林壑間，未必非燕幕，流行坎止，姑且聽之造物耳。弟嚼精芥已踰月，然必惠泉烹點，色香始全，水郵即兼費甘之。宋人重建茶，不知其絕佳者視此何如？弟不能食酒，而茶僻遂專，寄示足下，以博數千里外一笑。持書者爲陳生天贊，莆人，頗有詩譽於江湖，與弟爲舊識。近日此輩道非尼父，而頗有削跡伐樹之累，弟以爲亦天地所生，不宜過虐，當令其得生活耳，以故不吝使陳生作寄書郵足下，以爲何如，一笑。

與董玄宰太史

三楚掄才，想得士爲多。歸途經秣陵，而不得物色一晤，真人紫氣，故不易識也。憶昔追隨湖山浪跡，倏忽五六年；僕媿如昔於足下玄詣，當倍倍增進。恨滯留此中，不能從扁舟相邀於吳閶道中，一探秘密藏耳。榮名富貴，轉眼成空；足下超朗，僕所服膺。彼此俱未離障染，須猛著精彩。異時相見，互爲偪拶，共作透網金鱗，豈不快甚？同館及他弁紳中，遇有骨氣人，惟曲垂接引，必得栽根，終受切磋之益，非小緣也。還朝想在嘉平初，敝門生陽羨楊孝廉于陛行，敬附此訊。孝廉雅品，有昂霄之幹，惟足下進而教之。嘗冀得足下佳畫一小幀，充書室秘玩，足下亦嘗見許，敢爲申請，希不忘。

與陳孟嘗太史

門下在里中時一相聞，距還朝遂闊焉良久。伏想起居，勝嘗榮問益振，甚休甚休。今秋外省掄才，不以煩衡鑒，則禮闈首借，無疑治書，士人得良主司，無不彈冠相慶矣。陽羨楊生于陛，在僕門下有年，最稱奇穎，思遊高門，沾一言之教，其人雅士，又非同經，不在引嫌之例，故敢資之八行，幸不吝接誘。

朱翰撰蘭輿

去冬檇李一晤，猶屈指西湖雞黍。比得信於北關，使知已返白下之棹，爲悵快者久之。今春借重入棘，閩中許君遂充桃李，足爲得士慶。奈何各傳衣鉢，令抑而入四七之選耶？一笑。張君一繼足下而起，老子亦借以生色，足下同袍之喜，更當何如。顧太初近有書來，病後稍能靜攝，且留心佛乘，靈根一培，福氣必大，良可喜也。金馬玉堂，吾知契且聯翩，而進老子，寧不快然丘壑中耶？敝里吳生名崍，字啟明，以丹青遊四方，即日有長安之行。彼中乏貴人往還，便有桂玉之憂，惟足下不吝階前尺地，以陶鑄之。此生頃館於僕兩閱月，爲僕寫一照甚似，其他點染，俱入佳境。足下儻有意，幸進而試之。

與顧太初太史

恭喜太魁南宮，嗣登鼎甲，大慰宿期，詎勝欣抃。然丈夫事業，方自此始，區區科名，未敢以爲足下多也。僕久玷教錄，罪過山積。去秋一病幾殆，雖奉旨勉出，而氣血衰耗，食欲漸減。今復加目疾，纏綿累月，將成内障，不勝性命之憂。茲具疏請告，如得放歸山林廟廊，遂與足下分歧矣，役便敬此，布候並申賀悰。

上蓮池師

放生嘉會幾廢而復合，群情宗仰，惟在吾師。儻法體須調，或祁寒酷暑，暫從遵養，餘時必望辱臨。如規條未盡，不妨因時損益，眾生難調，日昔嘆之。仰賴大慈曲施方便，至禱至禱。

與林玄江

足下翩翩俠骨，九死靡移，黃金雖空，美人猶在。此去長安，吹

簫乘鸞，大足寄傲，何言貧也。足下云不復再從江湖，良爲得計。但不佞遠棲青山，無由對食頻婆果耳。道此不覺悵然，欲作一章言別，而碌碌對客，遂廢揮毫。信云足下見待石門，催迫甚急，不得已以舊作呈敎，大都亦言心之詩，惟足下存之。溽暑征途，敬祝加護。

與林父母

明府高才遠韻，不佞蓋從李仁卿、田子秋二先生所習聞之。不佞自揆於此道，襪線鉛刀，不足當明府鞭箠使然，心嚮往焉。不佞橋李人而居武林，去明府栽花署僅三百里。頃爲先人選一丘，往來苕雪，歲不下四五；以顧渚石門之勝，又得明府爲地主，敢忘扁舟之期乎？周太學叔宗，不佞石交，其母夫人牛眠之卜，幸託貴治。謹修部民之禮於明府，而介紹李仁卿丈之一言。叔宗名家子，博通內外書，其臨池之工，直窺晉人堂奧。詩情酒德，俱參上流，以此爲明府客，知有地矣。

與董玄宰

足下除前還闕，至今缺焉聞間。頃周叔宗書至，云諸相知謀僕出處，而足下與焉。諸相知之謀僕，勝於僕之自謀。然我輩自可胸中度世，寧賴宮爵，足下必賞僕此言耳。貴座師葵老一病不起，哲人其萎，不覺傷慟。此公天資超卓，惜其見處，未免籠桶耳。

與趙少虹

春間幸聆謦欬於瑞翁齋中，時遄往武林，不及登堂專拜。仰荷下存，又不得擁篲稱主人罪也，何如？放逐之人，方以青山爲娛，而年荒盜多，戒心時有，坐是頗廢遊屐。此中諸生，間從談秋，如水之

門,賴以少分寂寞。近刻聽雨草,謹奉二帙,又門人稿一部,請正大雅,且以爲候

與包心弦

親家來得手牘,知道體病寒新愈。幻漏之軀,有如芭蕉,非得金剛妙智鑄之,安能堅也。足下以爲何如?年荒盜多,道路且虞梗塞,足下上公車,當在何時?即日有金壇之行,當過梓里,定覓晤足下。親家行急,不及作報,茲付小力,惟爲道珍愛。

與管登之

近山先生來,略承動定;又旬日僧至,始獲手教。聞所未聞,胸懷若洗,守戒一語,敢不服膺。所云聖師者,見形耶?夢感耶?即夢感已耶?人耶?水陸大會,極願隨喜,期前齋戒趨命。又聞足下,頃者頗爲諸生持公論,其仇家甚銜足下,見伺頗密,豈弟君子神明所扶,萬萬不至他虞。但自今法門一切事務,宜加謹以護人善根,亦初行菩薩用心也,惟足下勉之。杭城米價騰貴,疫癘復起,積屍彌望,道路爲塞。劫運至此,無可救拔。大菩薩鉗鎚蹙踏,愚昧小民安能測之。近山先生自許實悟持真,體見真性,三極六用等。種種惡見,如須彌山;不可動搖,如金剛杵。欲壞一切,顛倒如此。復欲徵鄙文爲序,以信天下,傳後世,蔽錮難開,但能爲之竊笑私憂而已。於其行,敬布此紙,幸勿以示渠。

與楊仲堅

連日從地師入山,是以久稽大作。茲敢率愚見,評騭奉返,攻玉之意,不覺過直,惟高明存之。呂氏葬期,不知果於何日,乞示

之。墓表屬草將定，一二日間呈求郢削。

與徐孺東先生

　　江浙之荒極矣，米價一石至銀一兩七錢，餓殍載道，幾有孑遺之痛。近聞太湖中有聚衆者，盜賊生心，紀綱盡廢，肉食者謀之，又何間焉。貴地雖荒，當不至此。門下掩關消息，近更何如？此事使不得聰明，須是歷歷親見始得，然須親見善知識來。縱有一知半見，俱是鬼家活計。某爲先人一丘，自去冬迄今，未免有登涉之苦，仲淳兄亦同之。賴貴鄉熊存吾丈，始有定論，而機緣未湊，當少待之。了此及二子之婚，某便是五嶽閑身，尚期一瓢一笠，從門下了多生大事耳。門下向示云，當於吾浙擇丘壑最幽勝者，爲二三知己結社之所，近得密藏師兄書，已定餘杭之徑山，檢對藏經。此山爲吳越叢林第一，仲淳柬中已侈言其勝，某可無再述。誠得杖履，間歲一臨，四方法伴，無敢不集。非徒山水之勝緣，亦熏聞之真樂也，惟門下圖之。存吾丈行時送之，江幹之勝，果此地亦武林絶境，遊人罕至，甚可以淹留道從。門下他日相過，自當擊節此言。存吾丈期八月至此，某與仲淳葬事方待此兄，萬一愆期，惟門下一督促之，至感。

與徐文卿

　　仲淳兄來，得手教，且悉仁兄向來精進狀，弟且喜且畏。十月前周夢醒來，復得手教，戊寅之説，當徐圖之。承諭索兩同年尺一，即草付使者，仲淳欲兼言古甫，故並薦之。比熱甚，日偎體，令童子揮扇，汗不肯止。以故稍停一二日微涼，即出門就仁兄、仲淳於海虞。仁兄遭嫂氏、郎君之痛，尚稽赴唁，當亮我於形外耳。

與張洪陽先生

　　去冬幸奉起居於江干，半日而別，不能披寸衷一二，以此爲歉。門下違海內之望，暫從青山，於門下得矣，其如蒼生何？定宇先生數相見否？能趨朝命否？撐持宇宙，全賴二三鐵石肝腸人；若俱引避，天下何賴？見孺子入井而不救，殆非仁人之所能矣，門下以爲何如？某空疏無當，動獲過咎，時方見棄。而門下獨以爲可教，氣類畜之，杜門省責之餘，竊以自廣。近爲先人一丘，從孫、熊兩君，走武林苕雪諸山中，幾陟其半，始有定論；而機緣未能即得，未免待之。去歲晤時，曾見諭明秋遊屐，當及吳越，能果此期否？密藏禪師長安問至，云旦莫南來，訂檢藏之期與處，而甚有意於餘杭之雙徑。此山爲南方叢林上首，國一欽、大慧杲輩八十一人善知識住持處也。儻杖履及此，首願借重一臨，以爲法道之助。熊存吾行便敬爲布此，以申景佇。時熱，惟爲珍道重。

與張尚齋

　　金門聚首，如昨日事，而忽爲飄風，已十年矣。可嘆弟癸未哭先人歸，遂與諸相知隔絕。後遭廢斥，且謂不祥，姓名不宜聞於長安貴人也。功名得失，自有定數。弟雖不敏，頗浮雲視之，所不能忘情者，同館諸兄弟耳。仁丈在蘭省已久，積資當得督學使者，可能惠臨浙水否？弟年來白髮益繁，雖朱顏無改，而不識者輒目弟爲五十歲人。年荒民饑，又未免有饘粥妻子之累。若秋成無恙，便可飽食而弄溪雲山月矣。雲間袁生微之，弟同社友，才名冠於一時，茲以赴試北，敬爲布此。

與馬慎卿門生

足下名借薦書者屢矣。頃者行取之，選何爲在諸公之後，豈爾時尚未及格耶？去歲金生南歸，具道惓惓；推及暌隔，至今忽六載矣。風萍聚散，世間常事，不足爲道。僕生平柘落無他腸，信心而行，不復知有丘陵坑坎。一旦遭蹶，亦非無因。同館陸敬承太史書來，云"丈夫不能再辱"，獲我心矣。五湖三畝，足供歲寒，日下年荒粟貴，未免暫憂饘粥。然視古人之三旬九食、釜中生蛙者，不啻陶朱猗頓，豈敢復求多於造物耶？得罪之故，同門萬和甫、于中甫、孫子貽、姚善長、潘去華略能言之，足下他日入長安，當滿耳矣。僕生平學道甚媿，無力至當此等事。自覺伎倆無窮，雖不敢謂如太虛浮雲，而胸懷坦然，不待排遣；萬卷可盡，五嶽可期。足下當我賀，無煩見慰也。去年聞山東饑荒，今詢使者，知東三郡無恙，甚爲足下喜。讀足下給由考語册子，並詢來使，知足下所以治淄川狀，端肅家聲，將因足下而益光大矣。遠勤割俸，并惠梨膏、瓊玉膏，俱精品，感不可言。使者以前月廿三日至，因待印得士録，故未得即遣，今寄如數。僕近頗以舉子業教授鄉里，春初有旬日，聽雨草業已成刻，亦寄四册，以博一笑。儻可式士，祈爲刊行之外，草書筆并湖綿，少將遠意。會晤不知何時，冀足下持節作使君，於此或能以江干車馬，晃耀寒廬耳。

與馮鑒之

私心甚念憐足下，顧綿力無能冀足下於雲霄耳，且徐圖之。功名有數所貴，君子寧以力命自困哉？幸勉旃自愛。

與陸自齋

近得手教，隨附報札，計久徹記室矣。茲白令親康生季修，於

門下爲年家卑行，久客小署，其詩篇清麗，足當後來之秀，豈機雲里中，故自多才耶？將以春初探梅孤山，遂拜謁門下，敬資之八行。惟門下一拂拭之，令其聲價與西湖爭勝，此亦鄉邦山斗事也，何如何如？

報陸少白

按察君且見省，以館中舊誼不可不一待之。畢此便可從足下入山，不敢的約何日。二作佳甚，非真心憂國者不能爲此言，讀之令人涕淚。子瞀痁亦良已，山中可同行矣。

與陸臺翁

白下張近山先生，自少留心三教，今八十餘矣。自許有悟，著書甚詳，某似不甚解。然其曆教之學，與吳中陳莘川互相發明，雖僧一行、郭守敬復出，當斂襟服矣。且其爲人篤實，如淳酒春風，不復知世間有欺詭機械等事，亦某生平所未見也。渠與管登之善，某蓋從登之所識之。自初晤迄今，亦十年矣。其歸也，欲因登之、某二人紹介，一見長者。敬爲布此，使通都大邑所在，俱有若此一二人，便足培植氣運，豈憂荒歡哉？

與何士抑

不奉顏色五六年矣。不佞弟才劣福過，自貽伊戚；且喜青山白雲，不相鄙外。雖饘粥僅供，而樂事不乏，此可以爲故人道也。足下比動止何似？禮闈廷試大魁，社中道徵與弟各有其一歎之者，願以祝足下，惟力勉之。令弟土推，英齡妙才，遽爾埋玉，誠可傷惻，有遺胤否？婺州米生，其人佳士，爲五七言詩，頗有韻，而困於炊

玉,不得已以青鳥亦霆之術,糊口四方。屬走雲間,布此惟足下廣
爲嘘借,令此生得有三徑之資,造就大矣。新刻聽雨草及門人稿,
各寄一帙。夙業所牽,復有此等伎倆,知可發足下一鼓掌耳。

與焦弱侯

　　數日前,京兆齋試録人回,得門下手問,兼順天録之惠。其人僅
索一名刺奉報,顧門下有裏言,乃爲進圖説之事。僕曾於友人前鼓
贊速進,不意此言遂聞於門下。門下能取窈蒵一得致,貽書見謝門
下,他日作相風度可卜矣,敢不爲吾道幸? 僕近秋中犬馬疾,幾殆
奮然,思投簪笏,而明旨見招,又不敢悻悻業於前月視事,姑俟明春
再爲計耳。楊孝廉于陛,陽羨名士,在僕門下久,識趣超郎,著作尖
新。渠素仰門下,於其行敬附一箋,道地誘接,并報前書,仰惟涵存。

與周寅所宮庶

　　南都兩歲周旋,俗受教益,別來忽忽長至矣。計此時,門下將
底長安,館僚歡聚,良是一快,能無念三千里外故人耶? 某八月病
虐月餘;五十衰年,頗有首丘之想。遂決意請告,而明旨未許,姑爲
勉出,俟明春更爲計耳。此訊附貴門生楊孝廉于陛,此生亦久在某
門,不徒文藻,而兼有氣品,某敬而愛之。門下於門生故不能無情,
如楊生者,尤望曲加培養,以就其名。他日爲桃李生色,某徼寵亦
非淺矣。

與陳孟嘗

　　春初,李茂承來,得手示。茂承雅流,畫師詞客,乃是宿習;陸
沉冷曹,賴此生活耳。數日前,敝門生徐溧水見過,又得手示,并會

試錄之惠。丈尚書名家,乃主周易,所得士宜昂然無前,乃在十名外,豈留此他日傳尚書衣缽耶?一笑。某宿疾頓發,又加目眚經月不愈,篤思家山,遂具疏請告;如得旨放歸西湖漁磯,足支餘年也。伯圉去歲稱王人於此,某方在床褥,僅於書室中一再相敘。會周彥雲孝廉作客,遂同舟而歸。追憶少年共事,真一夢耳。伯圉前月已渡楊子,春初喪偶,從太夫人行良苦,以足下情至,故爲悉此。

又

佳刻已完捧觀,喜甚,從此洛陽紙貴,豈減左生三都俚言?尚未握管,因所居熱甚,日夕如坐甑中,不堪鞭策。腹腸是以緩比,遂無一字著撰,不然豈敢得罪?期在旬日内,課寄工拙,則不及謀矣,一笑。蓋夫、升之賴庇,幸俱與試差,不辱噓借。曹生爲足下妹婿,而師資乃及,不佞舍近求遠,豈以足下爲東家丘乎?一笑。

與陳季象

旬日見僧孺,知足下病腮毒,相念甚切。昨奉教具悉,所苦佛慧綿尚未到,今以弟所有,先償足下。笋乾家所制,頗佳,風味在天目上,今奉少許,不能多也。天目笋乾,今歲未及買;他種頗有,恐不堪充貢,故不敢進。一切痛苦,無非夙業,足下幸以慧力,懺除少差,便當覓晤,以盡紆積。

報李玄白

序方搆思,復以對客截斷,完即馳上。跋語不妨先付工人,書牘往來,掌大紙足矣,不煩長箋也,并告。

答李旌德

昨歲姚生宗宸索書，倉卒附候，猥見省存推卹。姚生及其諸子，老驥與三汗血，俱忝伯樂之馭；他日同致千里，詎惟桃李之光，生亦借以生色矣。丘孝廉來，辱惠手報，兼以多儀，謬見推獎；情隆語謙，感媿何已。又知愚徒君實，亦附華宗，又添通家一脈。此君篤實而文，遒回仕路，近又以内艱，歸視郎署如天上，大是可憐。丘君佳士，亦厚姚生，言其幼子更奇，受知門下。希特爲拂拭，一青其衿，想憐才熱腸，注存久矣。

與李君實

寄到十日，稿文益純正，此秋高薦，無疑自今。惟熟玩嘉靖以前名家程式文字，以助其格律，散碎文字，束置高閣可也。篇中尚有雜用子史句調處，可極力陶洗之，務令净盡，一從經傳爲佳。至祝學道，已得直指薦，悠悠之語，真可笑也。來稿爲周申甫借觀，且未批評，故不得付升之，當置後信。陳孟嘗爲此中名家，可一拜之。

答李旭山中丞

老丈在齊魯時，偶因羽便，兩通記室。生平之誼，山川風露之感，亦何能悉也，一嘆！老丈開府淮揚廟堂，簡任甚篤，控扼吳楚，逆銷海氛，於是焉在。適拜使問，知已下車，喜不可言。南都距節下，一江之隔，而摳趨莫展，脉脉之款，亦托之清風朗月耳。以老丈宿望大才，尺水寸波，便足霖雨，天下雖衙門創設，兵單餉薄，在老丈持籌，自有妙用。即有事留京，吳會與淮揚相表裏，金湯在焉，可恃以無恐矣。弟無狀專南雍，垂三年，今以宿疴驟發，兼目眚踰時，職業隳廢，上疏請告。如得旨放歸，藏拙湖山間，亦飲河至願也。

惟老丈教之。

報來夢得

展手教，如聽梧桐夜雨，蕭瑟之甚，傷哉。貧也奈何，人間遇合，不過朝露之榮，達人宏度，寧足惱胸次耶？願足下以此自廣耳。聽雨草，江都新刻益十首，并楊貞復、袁、許爲四先生稿，今奉一帙。

與姚伯道

久嚮足下高誼，無因緣得遂把握，至今缺然。足下所居，爲吳興山水奇絕處，足下以高才嘯詠其間，海内才士墨卿，無不知有足下，西嚮而納贄焉。人披朝霞，尊開夜月，何其麗也。不佞近爲先人選一丘，頗有意苕雪間，青門白社，或遂從諸君子未可知。不佞迂愚陋世，悔吝隨之，誠無足比數，而白雲之情，或不爲諸君子所棄，以此爲足下鞭箠使可乎？友人周叔宗行，敬附數字，且以爲良覿介紹耳。

與袁微之

六年之別，幸有此日之晤，晤數日而別，別又不知幾年，人生信風萍哉？江南之荒極矣，人心思亂，恐不可安於青山。昨與議中原之策甚長。以語仲淳，仲淳亦擊節足下，幸爲我祕之。今日見尊大人，云即日歸就，足下敬爲布此。

與甘子開

去春竟不及一面而別，悵然至今。數月前閱邸報，見足下有解州新命，爲足下策之。家有老親，豈能以青山老耶？但此身一出，

須要棄命盡力做一番。師子王搏兔如搏象，所謂不欺之力，惟足下勉之。南北災荒，民窮盜起，此等時何處賣乖打諢。若此心發不盡，便宜閉影青山，陳力就列不能者，止此亦君子所許，弟則三復斯言矣。足下以爲何如？會稽白丈行，揮汗布此，新刻圓覺經，敬奉一册，以助玄覽。

報林尚�

乘餉蘭，芬香鬱然，暎奪一室，此大惠也。

卷三十三

報顧寶甫

九日佳節，不能從諸君泛菊，乃杜門了館課。此千古悶人事，粗筆辱珍翰，即紙敉墨，渝永不敢歌秋風矣。

答馬廓庵

貓一頭奉畜。此貓純黑光可鑒，目炬炯炯，群中最雄者，家細君甚惜之。第重嫂孺人命，不敢吝也。約鼠盡日，或奉使而南，幸以見返，如何如何？

報陶比部

向與足下面約十六，乃移十七，是日弟作主人，不能聞命，然足下寔負我耳。

報陸敬承

昨夕寒熱陡作，日中方起，步履猶在雲霧中也。

報陸敬承

足下置酒高會，烏可無馮生？不病即步武千里，何論勝騎無勒使人？

報陳伯符

薄寒中，人遂作數日惡，尚未平也，朝夕恃粥爾。

報楊公亮

不佞臥病兩日矣，即不能任巾屐，何論從高陽侶邪？

與沈茂仁

背符護胸二事，出家細君手制，今遺令郎。君祈郎君服之，與福并爾。不佞病寒不解，且欲成瘧。不佞雅不善病，今爾爾，豈衣冠祟我邪？

招余博士 博士通醫

先生處東偏，不佞處西偏，風馬牛不相及，三月所矣念之。頃不佞抱寒疾，歷四晝夜不解，憂其爲瘧。今騎迎先生，先生幸來，是不佞病已之晨也。

楊公亮見招

不佞四晝夜寒熟不已，今且汪然成瘧，骨岑岑立矣。足下烏得作橄辭，當枚生七發耶？人間世嘲謔，馬而馬、牛而牛，奚擇？而不佞惡王子年語思解免耶？詞令小藻，即不妨屬纘，況未及此，足下知之。

與徐伯魯

七律大佳，第"悵望"二字稍露，欲易作"勞夢寐"如何？頃客問疾，不佞好見之，一坐移日，體中幾不支，可謂惡客矣。已戒童子，

勿再入惡客,并語足下快我。憒憒。

與比部管登之

僕病寒熱五日矣,思且戎瘧,甚憂之,幸爲僕謝太史、民部。昨蘭谿趙太史書來,屬致聲足下。寧上人僕病後尚未見過,募藏文出足下手定是當行。明早佇教。

與李給事沖汲

狗馬病未已不獲,與丈把臂爲別,邑邑可言。丈行矣,前途遥遥,努力自愛。嶺南,古名臣息翼之地,常憶蘇子瞻詩云:"日飲荔枝三百個,不妨常作嶺南人",古人胸懷灑灑若此。拙詩一律奉贈,侑以微物,病人語不能工也。通守張君,精圖書之理道,便不妨一叩之。

與陳伯符

昨枉騎從見問感,感某編方,藉以慰病骨,足下何忍奪我。昨夕體中更劇,人間世如火宅,不佞當之矣。

與沈茂仁

昨辱足下過存,時屬發寒,遂不得面,體中復增咳嗽,日可二三百聲,且慮成瘵,人生何可常句。目前羯然壯夫,乃爾便作老翁,竊自嘲也,見顧實甫乞致聲。

沈箕仲謝酒

不佞病寒熱六晝夜矣,重以咳嗽,日可數百聲,且與鬼爲鄰,安能逐諸君子爲釣天樂耶? 使人無勤。

報沈茂仁

兩日間寒熱間發，下午發寒，寒後發熱，熱發汗，汗後涼，次復爾爾。咳嗽日夜幾千聲，喉間迫急干燥，甚苦。醫者又云非瘧，豈瘵邪？辱足下問，甚感情至。

報陸敬承

一病幾殆，今稍能啜粥，有生氣矣。弟咳嗽尚如昔爾。足下吾所欲見，即來當爲强起也。

報楊貞復

一病神氣俱盡，幾不能生，數日間，始能食粥，浸浸乎生機續矣。第膈中有痰悶悶，爲飲食障，奈之何？辱足下見存，謹謝侍者，譚山人書領悉。

與楊楚亭

丈所善醫者，幸爲弟致之。昨辱顧得聞諸論病骨爲清，謹謝侍者。

報顧實甫

不佞一病幾殆，亦以不得晤足下爲恨。足下詢公亮、敬承，當知不佞病狀矣。

與程年兄

月餘不得奉教，歉然狗馬，病至今未有間。日下正圖，予告言別有期矣。玄珠四十册領悉，工價即日奉上，弟所須者，不欲裝釘，

惟散篇成卷者爲佳。謹二十册乞市之，俟新正或天氣稍温時，爲弟
另印二十册甚善。

與沈茂仁

昨足下過不佞，聞有偕來者。時不佞與管使君敘別，童子謝偕
來者，誤謝足下，足下亮之。玄珠印完，謹上十册，足下當補工直
銀。數日不得聞問，念之。

與馬龍河

彼此臥病不能晤對，懷哉懷哉。臘菜一罈奉上，謂不可無此味
爾。玉體比何似？何日可出？不佞已得請於當事者矣。予告當有
期也，法界圖一幅附往。

與甘應漙

數日不晤，念之。遲旬日便當遠别，眷言聲教，愴神如何。

上張釣老

不佞遲南發，當不下旬日；朝夕幸足舉火。不敢數煩臺饌，重
累清德，謹辭諸庖廩。

與楊復所

寶抵苑君，神鋒遒上，志識虛朗，大是國器。久欽下風，願得
北面足下，一印正舉子業，謹爲道地。足下幸啟寶藏示之，敢先諸
掌記。

與萬年兄

不謂有此別,令人依依,贈我佳章,鼓枻時吟,足當次面徼寵多矣,敬謝掌記。

報陳伯符

不佞行矣,足下忍無一語?幸即命墨卿更祈一趣,惟寅行之二丈。足下玉質,致如桃李,勿復輕試道旁,珍重珍重。屠長卿遺不佞牘,曩足下袖歸,幸發來。

與費國聘

每手足下十絕,作曼聲歌之,翔翔乎喜欲狂矣。足下異日便當爲此道長城,令于鱗、元美而下,皆作儈父面目,足下勉之乎?謝姚少宰書,敢徼惠玉趾。

通州報李宛平

丁丑冬,耳門下遺沈君典書,令人感慨,髮上穿冠。去春且紹介陳寶雞先生一造門下,有成言矣。屬大國多事,而寶雞就邑,是以未得請於閤人。嗣茲臥病微悰,莫啟眷言,令德傾注可言。奴事甚細,偶因惟寅轉白,乃遠勤手牘,深自引謝。門下安得長者之言而稱之,令僕爲小人也。半月前買此奴,不及致詳,遂煩爾爾,僕之罪也。門下第謹三尺僕得不失原直,徼惠多矣,謹謝不敏。

報楊公亮

時對客譚,適長鬚持牘至,辱惠扇頭,高文妙翰,每一把玩,心開目明,長途欣賞,次于面也。二十四日解維,故人遠矣,我勞如

何，投筆氣結。

報陸葵日

適楊家長鬚至，承惠手記扇頭見惠，泱泱乎大風哉！歸途把玩，如侍嘯詠；即紙敝墨渝，不去幹手。永以爲好，爾言笑毋相忘也。

與劉年兄

僕夙欽下風，以狗馬病，竟乖良晤，可爲恨恨。茲行矣，友人周夢醒，寓都城東偏。其人高士，玄修有年，僕所敬事者。念其孤居啓侮，敢因陳兄屬之門下，倘荷記存，即周君長城也。不揣輕瀆，悚仄可言。

報陳伯符

數時不奉叩，足下遂登詞壇，令人驚怖。扇頭把玩，不能去手，復爲細君所嗤，當歸示長卿，共爲雄快也。五湖三泖，不佞且與長卿共之，乃不能有吾伯符，真令人短氣。大作足當西子，嫫母當屬不佞，遂不敢吐一語，有俯首南爾。昨得家問，鴟兒痘幸無恙，數月遲此，一朝得之，喜不可言。因念足下遲弄璋問，今至不？後問幸相示。二十六日挂颿矣，惟寅行之贈言，何不再索之？即不及馬大行、劉大行，四月行勿爽寄也。

報屠長卿

不佞乞歸狀具問，潁上吏得致不？此日猶次潞河，二十六日揚帆矣。得足下問，良苦此中。東南罷邑，多以宅科貢遷客，而足下以治行調守，當事者似欲足下稍振緝之，潁上舊政，當屬遽廬矣。

嚴次公云，"莠盛苗穢，何可不鉏"，願足下仁心爲質，佐以威嚴，因病議藥，烏得薄催科也。

與何鳳亭

徐生奄忽，念之酸心，不佞此日挂帆矣。遲旬日，門下亦作南行客，遊魂旅襯，何時返故鄉也？仰累一爲之處，不欲門下獨爲君子，謹助二金。

與沈几軒

兩日前得家問，鸒兒幸無恙。細君念此，晝夜攢眉，乃今釋然，此書寧詎抵萬金耶？因念別時，即君病脾，今佳否？陸伯成在此，追隨旬日，頗益譚笑，別去悵然。念此君貧，昨語刺史公少資之矣，恨不能多也。吾眼中無足下忽忽三旬，此日挂帆東，天上故人，何時晤對？勞心可言。八絶大是佳，竟恨薄劣，不能一和此道中，足下遂獨往乎？抵家晤伯闔、士雲，當出示之，共爲相思耳。茂仁足下勉作功名，竊在下風，以遲令譽。

天津詒馬心易大行

今日乃見使者之榮，不佞即不爲阮嗣宗，何能不怏怏也？滯此七易晦明矣，精爽幸動，此中諸大夫，日下或可望挂席爾。病夫不能懷刺詣朝，良晤足下爲政矣。

與李臨清

不佞自去秋得脾病，病數月不解，尫然骨立也。幸爲當事者所憐，遂得予告，登舟幾二旬矣。途中艱滯，日搖尾向人良苦。遲見

丈，真以日爲歲。波臣在蕩，濡沫皆恩，知丈情至，不煩費辭，專力
叩頭不一。

汪潛齋

　　道此亦欲一覿雅流，浣我塵抱。昨偶物色鄭山人類書，遂得徽
惠半面，竊聆咳吐，煥若開雲，雄快何已。詰朝解維，恨不能信宿津
途，一窺園亭，爲花鳥生色也。賦此馳蒼頭，代申區區。並錄上秋
海玄珠一部，賢嗣定佳物，它日當備鼎胔爾。晚香亭詩當遲寄不敢
負。弟乏餐英之調，恐唐突此君，或點清賞，如何如何？鄙懷縷縷。

朱何城

　　歸舟時雞三號矣。如聞鈞天而蘇，迄今營魂未靖，謹遲老丈，
促膝一語，即揚帆矣。

甘應溥

　　片帆秉風，冉冉春盡；良朋雲遠，我勞如何？遲數日且渡黃河，
屈指故鄉，親賓相勞苦，當不妨解綏也。

與張二哥

　　未至南旺十餘里，見去役踉蹡道上，即驚起問故，得遭盜狀良
苦。昨莫晤大哥，輒念起居不已，創不害否？能自消息否？老師清
白聲，即鼎鑊能辨，何以不信於若曹乎？聞所居大曠，故宜爾爾，不
如別卜城市爲策長也，幸與老師計之通州。問宜小諱，恐直吐重，
爲師母憂爾。大哥停停淵詣，此秋必當騫騰；吾弟暫息天池，扶搖
有待，幸勿介意。不佞此行，仰累老師實多，遲數日且渡黃河，端陽

前作故鄉人矣。青山可耳，何必<u>金門</u>。第念都門聚首，時不能無風萍之慘耳。勉矣自愛，後晤未期，賦此不覺氣沮。

朱任庵

別來旬又半耳，遂渡<u>黃河</u>。雪濤烟嵐，寓目成興；追惟情款，我夢如何？欲作一詩道意，爲他責所迫，不果，然終期不負耳。舊作數章，遂污扇頭，今寄送外，寄<u>汪潛齋</u>太學書一通，并扇二握，<u>晚香亭詩</u>一幅，幸命使者致之。臨風氣結，不盡區區。

周河間

具故城問後，聞<u>錢</u>直指行部且近，奮致一書，籍其力遂得問津<u>齊魯</u>，且出境復晤<u>曹</u>使者，波臣不復號斗升矣。此日遂涉<u>黃河</u>，長風怒濤，寓目入唇，事事不惡，第悵良晤，增切怛耳。<u>董</u>使君考績序勉成之，殊寡致可爲藏拙乎？<u>貞母詩</u>當遲後，信他責多遂爾，然不敢負也。急足便馳此。此急足隸<u>通州</u>，憐其途遠，幸資之一驢。臨風不任縷縷。

朱東阿

晤<u>張秋</u>作伎夜飲，擊楫晝談，意氣可知也，遂爲風萍乎！念之此日，已涉<u>黃河</u>，遲旬日且與邑大夫相見，當致手書，共爲相思耳。向云故人者雅客也，能言彼土山川諸奇甚悉，更懷其一飯甚德之。不意不諧孔懷，遂扞世罔，吾丈已許不佞庇之矣，幸毋寒息壤也。<u>于</u>先生此歸，遂作<u>碧山</u>學士，吾丈可以邑乘，屬之急足，便附布一問。<u>槐亭詩</u>、<u>陳思王墓碑文</u>及新茶，當附後信。弟遲<u>阿膠</u>最上者尤急耳，不具。

與諸工部

發潞河數日，得都中問，知令親同行。念在通家，欲求一見，詒亦抱疾未果。時屬蒼頭省視，分甘問苦。聞令妹在舟，荊人頗爲屬念，媿不能一通殷勤，爲恨恨耳。此日已涉黃河，旬餘可寧家，勿煩遠念也。犬馬軀頗力，醫藥比小快。寓目濤聲山色，差足成趣，未緣晤對懷哉。可言風便馳此，惟冀爲時節寶光，儀不復具。

與張邳州

早發下邳，濤激岸移，倏忽二百許里，雄快哉！急欲與丈一晤，傾吐積私病未能也。賦此馳蒼頭，代候亮之。聞此中酷疲，而吾丈德聲載道，發硎之刃，固無全牛也。第恐棲棘之鸞，且莫遇之耳，縷縷未悉。

與張邳州

青陽謝候，朱明啟節，每一相思，髣髴濯纓亭話別時也。此日已渡淮水，故鄉僅隔一江。金門歲星，何如碧山學士耶？道左遇君家蒼頭，賦此道意，胸中諸奇，不能吐一二也。諸館丈，泊箕仲、伯符乞爲致聲，咄哉故人。勉旃眠食，弗復多敘，維揚道上。

與方衆父

與足下爲九月約，月且中矣，而猶未聞命，得無浮沈乎？遂不能止林君之行，足下幸善自爲計。啟南中牘。我社中兄弟，何沫沫也，天乎？瑟琴不調，必解而張之，幸爲我致聲諸君子，可詳味此言。又白。

與林生

菲儀何辱推却，如不獲命，即十往返不閒也。**方明齋**書附上，乞械封致之。**龔**子負恩，不佞每見賢父子，如負芒刺，反辱引謝，愧如之何。

與林生

邂逅清揚，適我可知矣。此日敢飭盤於<u>湖</u>上，少佐清言，敢因行之以請。

與鄧將軍

家畜此酒，得飲壯士，主人即不能飲，不辱此酒矣。<u>六橋</u>煙月，且與將軍共之，幸毋以書生棄我。

與朱秀水

里人有娶嫠婦而為人所許者，遂致相離，其情良苦。倘能再合，是父母之命，媒妁之言，我二人是已，一笑！不佞憐一故人，以此為助，幸垂恩焉。

與鄧將軍

不面將軍兩日耳，遂令人牽思承惠。孤鶴謹領，渠有凌霄之姿，奈何作人股掌間物，<u>支公</u>真知言也。羽翮既就，不佞且秉之去，為十洲三島之遊，寧復戀人間耶？敬謝。

與周行之

日者面相結，以此日寓目<u>吳山</u>之巔，奈何浮沈也。晏坐對妻

子，不覺怦怦心動焉。七言寡和，不減白雪，容勉圖之。何日戒行
李，不腆之儀，引意幸存之。細君亦有所修於嫂氏，匪報也，永以爲
好也。兩日遂闕追隨，如何？如何？

答包親家心韋

親家英資沖度，如利錐處囊，洪流未決，周旋雖近，頗窺一二
矣。承留心法道，欲助鏤板，大是勝因。即日或返拙園，當恭校藏
本，擇其急當流通者，送上經板式樣，須照吳江新刻成惟識論。其
板現在楞嚴寺印施，乞請一部觀之，書樣數紙，一紙稍合，亦未盡
善，俟不佞面商何如？

與屠長卿

西湖之遊詢樂，乃不能與足下共之。夫不能與共之，即又
奚樂也？不得從足下，且願從嘉則先生，聞其客王京兆，何時歸
來？僦得湖上樓居，背葛嶺，引南屏，領一湖之勝。三五之夜，
泛舟西泠，沿六橋，夾孤山，入段家橋而歸，喜不能寐。行且客
先生於斯焉，而仲父事之，幸爲我道地，先生勿他之也。不佞數
日後且歸檇李，寧家尊人已乃入苕霅，泛五湖，出姑蘇，然後之
雲間，訪故社中諸子，與足下會，即與嘉則先生同歸，指蒼天以
爲證，當不渝也。不佞與足下交情，即管鮑不死人間世，竿牘往
來，即朋而不心者率能之，即先後奚當數數言之，足下有蓬之心
矣。方生送李孝廉北上，孝廉聞計當同歸，近不得其聞問，所奉
足下約者，遂浮沈至此。剞劂工給事署中，如何新刻，幸即
寄我。

與周行之

寄敝座主陳老師書一通、書儀一封，内銀五兩，寄丁郡理書一通，漢銅器一事二件，畫一幅，寄朱彰南書一通，綿袖一疋，以累從者。欲作送足下詩，即不難爲一，故人倚馬，顧不能奈何。即今日未行，詰朝當追送江滸，或有以報未可知也。足下過此，不佞不能館，即它日誅無禮曹其首乎？敢畚自貳，惟足下原之。

與孫吏部

此秋入錢塘，晤周寧宇年兄，有才如此，豈可任其淪落？足下居要津，一言重九鼎大呂，幸爲之地。非敢爲渠遊説，知足下憐才熱腸，當不在不佞後爾。此日得輟館，聞豫章甘雨出爲御史；此君吾以上人，足下幸交之。匆匆賦此，不及相思。

與金伯韶

向宿際公房，蒼頭將牘至，何翩翩也。次日別二項，即屬轉約足下，相見鴛鴦湖上。乃足下竟以玄都之驪負我，足下其何有於不佞？獨不念不佞遲見君子，真以日爲歲乎？昨夕月大佳，幸二項不似足下負我。子夜踏歌，興自不淺，即何賴足下？今遣書讓足下，足下有意乎？今日之事，足下爲政矣。

蓮池師

夙欽大德，欲得膝行而前，一拜下風。聞大德此日有五臺之行，道必經姑蘇；管志道先生，其人通華嚴宗，某石交也。敢徼寵於管先生，而一聆振錫，其何幸如之？二十二日發檇李矣，敢因周道以請，惟吾大德幸許焉。

與劉鹽官

昨奉門下今日約,顧今日爲秦柱之遊,輒留連不已,且欲一見海月,門下有意共之乎? 來約願以詰旦。

與金伯韶

至海上覽觀,日月所出,潮汐往來,便欲一吸盡之。此數日,胸中何能一日遣金郎去也。至秦山謁始皇帝祠,見金郎題詩處,翩翩乎見金郎矣。此日已返鴛湖,金郎第戒行李,詰旦且鼓行逐金郎。方衆父至否? 則與俱來勿失也。

與徐簡庵

病歸尚稽修覲,聞門下買山陽羨;不佞素存此懷,即不鄙當先卜憐矣。張風鑑者,向未識其人,即何從有手書江湖間,有此亦非怪事。然緣此坐繳高鴻於青漢之上,則何幸如之,謹謝下執事。日下且詣姑胥,或遂有陽羨之興,更祈爲不佞通一語於山靈也。

與賀伯闇

吾與足下謔,足下遂大怒。足下愈大怒,吾愈謔足下,果不出吾計中也。足下性剛急,吾故學圯上老翁,小抑足下,孺子乃不可教乎? 足下試念之焉。有馮開之而薄故人,且薄賀伯闇,何以爲馮開之? 足下即芥蒂吾,吾不難引過,吾即引過,足下愈不出吾計中,愈不可教矣。足下請深念之;不者,吾且停橈河上,遲足下開笑爲樂也。

與萬郎

是且鴛湖夜語,遂成別乎? 伯遠家訃至,甚念足下,足下與于

三哥偕甚佳。不佞歸自武林，時當小春，馮先生彈鋏而歌，無以為家，家於水上。時時從金伯韶孝廉、項君山兄弟、朱彥吉諸君遊，或變名姓為酒人，窅然喪其天下矣。天下事有足下輩任之，巢林飲河，自同燕爵，不佞何不得乎？君山項四也，于三哥知不佞於布衣時，懷之特深，欲治一牘為問，卒卒未間，幸先為致聲。北地多寒，珍攝是祝。

與屠長卿

至檇李數日，而家君自清溪回，具言足下所以款遇甚厚。無何，且遊海陵，謁王館師先生、王京兆兄弟。此日再次姑胥，得家問，婦免身一女，且不育，急欲返錢塘一視之。而平頭適至惠物，領悉佳刻，乃及鄙言，陶鑄不淺。萬一離妻子眇焉际之，得無以魚目，為明月累乎？嘉則聞已行，不佞且追之湖上，為十日飲，然後就足下縣齋，為家君稱謝，且與足下面語，所私天下事，即全牛當必有遊刃地。今不佞且提刀而立，足下當有以進我也。

與劉誠意

真州幸奉光儀，兼荷教督，即何敢忘之。此日入錢唐，六橋煙月，直是宜人。吳翁為八月期，尚在想望，即翩翩而集，當不自私也。君候種青門下之瓜可爾何？乃復扞罔，凜秋戒寒，勉旃眠食自愛。

鄧將軍

此日遂歸檇李，不及與將軍別。昨致書宣城，沈太史為道將軍及相慕狀。太史來歲二月，有西湖之約，即將軍未遂移鎮，當有一

會，大快事也。失盜事甚細，以爲軍吏憂累無辜，幸罷勿復論。

與李大

兩請齋頭，而足下俱以衰絰見，向來積悰，未能傾一二，懸心如何。故人羅文學玄叔與伯闓，洎不佞所謂共擔纏薪菜者，足下故當具之，不煩曹輩遊楊也。今歲小著眉宇，户外之履滿矣。館穀之謀，且乘順風，渠故未嘗屬不佞；而不佞則有心於足下，敢以代伯闓何如？渠生事能自抑節，不類伯闓撟霍修儀，即小減亦可，惟足下念之。

與李二

至姑胥方與管登之相見，蒼頭持家問至，細君免身一女，女子亦不育。念其羸憊，急欲馳歸，际之詰朝，發西水矣。相見時足下當爲梅花主人也。

與袁六

君家兄弟乃復青衿乎？得白下問，髣髴昨歲秦淮酒家，慷慨悲歌時也。丈夫舌在乎，勿復憂不遇，幸勉旃力田。六郎少年，或不能抑情從理，此亦何害？顧問六郎，此日仍從酒家兒呼，白"此何爲者"？脱有之，願六郎亟改之。曩侍尊人泖湖，頗以爲念，爲人子奈何憂其親，乃爾分在肺腑，不敢不言。

與屠長卿

嘉則先生尚在署中乎？不佞意先生且暮且道檇李，且從先生而西坐，欲急际細君無及矣。當飭館湖上以待，敢因足下言之，東

南諸大夫所不以覲行者，獨蘇松兩郡，而足下在其中。歲寒之盟，天寔相之矣，有懷面吐不言。

與鄧將軍

是日面，相約今日，與將軍會湖上。將軍出舟，不佞出酒，日中相見，并一約候將軍。

與沈大

此日湖上遊樂乎？急欲從足下，足下那能無意？幸即駕青雀，勿枯我雙瞳也。十六日得見君家從子，出手書相示，知足下在語溪。奈何以百里勞故人乎？爲畫眉人故自佳，足下真知我。念足下老矣，夜臥誰爲搔背癢也。蒼頭回六日書，想已致，故不細言。

與友人

不佞與足下黃金臺作別，差池至今，誰謂河廣，曾不容刀？奈何間吾兩人驪也。歲莫滯武林，遂不能出户。時載酒西湖之上，飛履兩高之巔。坡公蘇小，時作伴侶。此間饒於風物，嗇於人倫，即不佞超然爲雄伯，足下輩得無以扶餘國王易我乎？不佞遲見諸君，真以日爲歲。元宵後當不失命棹爾。數字寄心，擲筆意咽。

與項四

隴上梅花且發，過數日當爛熳，願從足下一賞之，勿辜我歲寒雙眼也。前暮宿湖上，次早大雪，此生平未睹，恨不能與足下共之耳。大士像遺三哥，乞爲致聲。

與李伯遠

歲暮滯武林湖上樓居，差足散懷；登眺之，樂亦自楚楚。遠念
心知，不能晤對，爲勞勞爾。足下家事，宜善爲調停，氣求平，勿求
硬，是足下之福也。恃在肺腑，不爲曲語，以媚足下，足下深思之。
白米十石領悉，陶朱公手段乃爾小耶？過此當益小，呵呵。梅花後
當與足下晤也。

與方外

不佞行至真州，始知與先生左，悵然而南。先生資一劍，從一
少姬，而西入關。不佞且謂先生遂著五千言，從青牛老子而逝，不
謂先生復遊燕也。大人處世，時而皎皎，時而涸涸，時而冥冥，時而
錚如。虛空無依，雲物變幻，先生能之乎？不然者，尚當尺尺寸寸，
一例搬柴運水，弗造業也。不佞此日與妻子住錢塘，來歲且卜居武
康。此中民淳地僻，此六尺便以付之。離縣十五里，有一隙地可千
畝。九山環抱，迥與世絶，先生倘飄然相就，結野衲數輩，讀華嚴其
中，畢此生一大事因緣，豈不快哉？半月前得見郁雲和先生，先生
於神仙服食，已有真傳，欲與先生共之，謂不佞招先生急歸，先生得
無觀皇都之巨，麗察天下之珍妙，入而不能出耶？不佞所善，吳定
石先生。其人年九十七矣，少年舉孝廉，作兩州刺史，棄官入終南。
過異人，受丹訣，丹成置石函中，俟功滿服食。今遍行天下及外夷，
言堪輿家不索錢，日行五百里，故與民部郎張釣石先生遊。先生幸
訪求其人，與之俱南勉矣，夜光勿輕投也，珍重珍重。

與友人

不佞不善臨池，家有毛穎先生數十輩，老棄篋笥中，奈何敢復

侵他家管針耶？且其人索價甚高，邾莒之賦不足供也。君家桂樹
芳叢，坐大山之麓；而欲以塵露附益之，過辱齒頰，適以增慚。

與鄧將軍

　　將軍居此中，索莫杜門，咄咄書空，謂天下無知已耳，將軍姑待
之。大丈夫如龍能伏爪，亦能乘雲，有才如此，豈池中物也？改歲
不佞且具卮酒，呼將軍湖上，倚劍青天，歌曹公"老驥伏櫪"詩，一笑
千古，將軍願之乎？爆竹等物祇領，須花筒甚意，有則幸遺我。嗟
乎，長鋏馮先生，豈兒女子股掌間物哉？此意願與將軍共之，珍重
珍重。有一茂才，欲爲將軍西席，即可當言其人也。

與屠長卿

　　不圖與足下，遂有隔歲之別。元旦來連朝大雪，昨初霽。兩山
是曜如銀衣鶴氅，乘舠遊目其間，甚自適也。客有來云，足下形神
太勞，願足下采道家言，少自節嗇，勿憂太夫人。去歲冬月，遣田奴
白一事，至彼聞嘉則先生，曾以白足下。而足下庭發之，遂裹書歸，
田奴可謂解事。至爲外家故人，復蒙相原，則足下非堅瓢也。歲内
得君典書，渠爲青山計良善，春莫當有五湖之約，亦何能失足下。
詒足下書未及即致，爾日袁安，幸不至僵臥。過中和節且得詣足
下，索足下白雪詩爲觀爾。倪雲林墨刻四幅、普門品一卷貽足下，
寄情微物，惟足下存之。

與沈君典

　　君典年兄足下：朱彦吉還，道足下青山狀甚悉，山不厭高，水不
厭深，足下得之矣。此日得足下問甚喜，遲魚服期，真以日爲歲，奈

何？復有齊雲之行即夙願，三月歸途畢之，諸公者當尚未至境上也。郁君隱跡最深，生平未嘗輕見一人，輕許一人；即有相見者，終日坐一語不吐。其人意不自得，乃獨鍾情於我輩，亦欲亟見足下，有所屬記。願足下魚服奮一來。足下即來，幸即爲期相聞。不佞且遲足下於葛洪領上，勿負尾生也。來時僅可攜一二蒼頭，稍多恐遂彰露男子，張君嗣徒自苦爾。武康卜築，敬待足下決之。貢翁居此，不佞尚未及銜杯酒，接通家之驩。且負耿耿犀帶細縠之惠，謹領報足下。以端硯一枚，川扇二柄，自媿木瓜，遠辱瑰玫，惟足下存之。此日對妻子賦"杜公瓜、盤生菜"之句，何能不依依良友尺管通心？敬亭在目，相見在近，勿復多云。

卷三十四

答田子藝

　　三月廿日出門，以足下縵園草自隨。淹留吳中，幾半月至檇李；復半月以舍弟有小訟，且留解之，亦何暇及采香涇耶？朔日返武林，足下一札，及越絕改本始省入。碌碌酬酢，并前委心調序文，俱未及卒業，更遲數日，專力奉致不敢誤。樂子晉病疫已差，暫返吳中。樟亭太舅索負赴語溪，歸當爲足下道意。新添小孩，且滿百日，辰下病足瘍，少損驩笑，但得壓驚詩，豈吝補湯餅耶？一笑。

答汪文學名應選

　　去夏執手，忽忽易歲。念足下瀟然襟度，義命自安，真不可及也。如此人，天豈負之？麒麟之錫，當踵至矣，姑少俟之。僕以三月廿日出門，徘徊吳中及故里者踰月，朔日返武林，始獲展足下手札，兼領厚貺，具感篤密。使者以四月朔日至，留待一月，又染時疾，幾至不起，賴令親護之歸。今附數字，報謝二三。場舉業評，定當覓便轉致爾。日匆劇，少緩勾當，幸亮之。向議陸續刻二十一史，此一時盛事，足下試謀之，得二三有力者首事，後不患無繼之者。僕今冬完大兒婚事，來春當與足下定議，不敢再爽此期。溽暑方進，惟保護是禱。

上史緯占僉憲

每月潮期,至初弦始大。此日天吳戢、威素車不至,恐無以娛長者,故不敢請耳。況尊罍已潔,榜人夙戒湖上之約,敬俟歸轅。

與許然明

方遣奴子走領佳作,忽蒙枉擲,展閱間,光騰座隅矣。江干作主,邀史使君,詰朝蒲酒,願與共之。

史緯占使君

昨湖中幸從半日色笑,差爲違別一慰。早走送閽人,以促裝謝,不敢固請。小詩課完,專人嗣致,兼金高蓋之錫。門下所以覆露我者,托物見意,不勝感戢。此謝。

答來合淝

足下改合淝至今,兩接手札,且辱分俸,更有裹言,足下之情厚矣。此中數接貴邑鄉士夫,詢及足下,無不舉手頌廉平,間道足下嚴者,豈廉生威,故宜爾耶?然足下一片古人肝腸,上帝諒之矣,況相知乎?今歲行取消息,大都不遙匡廬之興,僕即不淺計,足下豈得作主人?苦茗二封,足甦相如之渴,以此當天上金莖矣。僕素志無廊廟,投之山林,如籠鳥得釋,豈復更有他腸,取後生描盡。頃三月二十日出門,徘徊故里,幾四十日,朔日始還武林。使者至,僕尚未歸,累其往返檇李,敬附一箋報謝。何時親足下顏色,道此不覺悵然。足下所舉士,定是佳品,其試卷幸錄副本,寄示兒輩。足下廉俸入,不足供尊人甘脆,萬勿效俗態。有便時寄片紙,慰存足矣。

與江子振

一別四十日，不意丈未行。録惠閩部疏，架上添一奇書，時時臥遊，異景奇味，益爲丈津津矣。令嗣佳品，當一日千里，攻玉之責，弟不敢辭。何日戒行，弟當走別。

與趙吴江

僕中林之士，明府過採而客之，有厚幸焉。別來己歷艾節，伏想起居，清勝爲慰，漫成鳴琴歌奉贈，不揆拙陋，録請裁教。武林琴師徐某，其人絶技，江以南名士，俱飽其名。門下儻有意，當令謁見。溽暑方進，惟保練是禱。

與沈少卿

四月初十，夜別足下。明日至長溪訪沈茂仁，業先往武林，遂自武塘返檇李，以家第有訟事，留爲處分，遂踰半月。朔日返武林寓，竟不及迎足下，稱西湖主人。足下兩至武林俱以夏，舊歲猶不失一晤；今歲方與足下有期，而反失之。諺所謂"上廟不見土地"，豈不爲湖山所笑耶？顧實甫期秋風時見訪，且了天台、鴈蕩舊盟。盈盈一水，不能褰裳，足下能與俱否？十一日舟中成嘲足下新有所納二絶句，今録上，足下能踐斯言否？

與藏師兄

朔日至武林，以史使君方行款之，碌碌數日。偷閑復作詩文，新舊逋文負，幾至堆案，頗以爲苦。朱先生暫還海上，又當督護兩兒，望仲淳來，何爲不至？豈別有所適？或留滯楞嚴耶？師兄行在何日？晤處檇李、苕溪惟命。朱先生約望前至館，至此時更無系

累耳。

答田子藝

　　縵園心調甚佳，詩餘逼真，秦七黃九，南北詞，施君美下，高則成上，必傳無疑。雜劇義似未允，不若改稱傳奇爲妥。且淵明貧士，中間鋪張，未免有富貴氣，足下或借以自寓可也，試酌之。幼兒辱壓驚詩，讀之爽氣溢目，足爲此兒生色。又承教紅縷係煎餅事，用事切當，但祝意深遠，非所敢當，有感刻而已。寄屠長卿書，當覓便致之。昨略閱越絕校本，足下亦未有定論，當爲卒業，俟面時商榷。新調二峽先歸，序文遲數日課上。

答心韋親家

　　今早小僮具一紙相聞，既午而使者至，復領芥茶之惠，具感綢繆。刻經之會，共結勝緣，千生百劫，受用不盡，況一時苦惱耶？一笑。某事道尊，頗有輪臺之悔，惜不及收功，更無他腸。鱘魚方遣，直至江干收買，醃過便當馳上。

與史緯占使君

　　湖上幸奉清驪，次日遂不及遠送爲媿，小詩書扇頭奉贈，少見數千里一念。麥門冬出筧橋者爲名品，久服宜子；夏月點湯服，甘香宜人。加人參少許，北五味二三顆，爲參麥湯，生津益氣，固精減便液，有神驗。今奉十觔藏之，用微火焙，貯陶器中，安乾處，常宜近火。用時去心如堅硬，從飯鍋蒸，踰時即可剝矣。門下丰神如玉，情深器遠，必爲清時重臣，福澤天下，此別當日望之。敝地緣薄，方爲悵結，溽暑日進，惟珍護如宜。

與友人

方俟詩成，趣駕訪足下而未果。記到知足下病疝，季蘭之誚，竟無以報之，奈何？徐當走齋中言別。不佞自喜爲湖山所收，業指青松而盟之矣。足下幸無詛楚，疝不妨食，但謝岐黄可耳。惟加保護。

答藏師兄

別師兄倏已半月，待仲淳至，杳然念之頗切。爾日正遣嫁方氏侄女，昨已成禮，俗諦中又完一件業障。朱生齋師兄一紙至，念其半歲空閑，欲爲覓活計。汪生刻史之約，待不佞至真揚間商之，今非其時也。他緣尚未有端，奈何？須朱生自覓之，得其人以告，如相知當爲助説。師兄行期定否？乞密示。渴雨昨得之，恨不多，且不均耳。早涼遣報。

與友人

頃晤湛如丈，即詢足下，知爲病所苦，甚相念以遄歸，不獲走面耳。湛如使者來，得一紙讀之，淒然如對秋雨。有才如足下，豈終淪落？幸善自愛。七月中再至武塘，當以枚生七發起足下數字。占報未悉。

答朱汝虞

前月廿八日走候足下，得見老伯，知道體漸就康復，次日遂往武林。計足下至此，當科頭箕踞，相對長松之下，而竟爲祝融虐政所苦，坐失良晤。迢迢遠別，黯然之感，傷如之何？道之真以爲身，暑月戒道，似未允尊生之義，惟足下保慎。欲作一詩送足下，方與

繆仲淳談，未及握管，當補作寄奉。居此官不難執之，而已想足下，已得之而芻蕘之，見亦不能外此。楊梅方侈，不得與足下共噉，今奉十勖。

與同年張日觀

净慈一晤，忽忽朱夏，伏想尊候，清和爲慰。每有意及丈在彼，一泛東海，謁補陀大士。秋冬間，且爲小兒畢婚，當改期明歲矣。屠長卿兄索居無聊，向聞丈時加濡沫，雪中送炭，政不在多，爲德必卒，深願望焉。又聞丈欲爲令器擇師，弟門人陸時仲名龍寧，其文章行誼，足稱吳士之特；且居父憂，於遠館尤便。生平不輕薦師，非信陸生之深，而恃丈之愛，豈敢喋喋？風便馳此。

答沈稺咸

別足下，次日往玉峰，三日而返。一宿管先生齋中，再宿吳江，朔日始返武林，泝出門已四十日矣。初九日，樂子晉至，坐不暖席，遂辭去，爲長安之行。傷哉遊子，病餘衝熱，甚可憐。念約附書長安，俱托足下，於家牘中致之，想與足下成言矣。貝葉經函尺寸，再附一紙，惟爲製造價銀裁示，容即付上。旬日間又遣一侄女，亦爲舍弟了未完，以弭來患，時仲還自能悉之。文卿買楚姬以北，可謂收之桑榆。但令王明君改嫁單于，又盡法其父；琵琶苦調，奈何能聽之，一笑。寄來毛穎，兄弟俱一，可當百惜，僕書拙辱此君耳。謹謝佳惠一紙附時仲。時旱甚，日想雨如渴，想彼此共之。

與周申甫

昨從苕溪歸，大水膠舟，小水龜拆，小民縣秧，待雨竟不至，奈

何？室中如甌，揮汗不止。足下此日能休暇否？儻不憚觸熱，相對
嚼冰可乎？

與繆仲淳

同師兄審仁王何似？弟廿八日早至武林，首問林奴已愈，此足
下生之也。見白君，問仁王穴情，渠云甚真的界，水自頂分，下汪氏
地，在水右，其勢環，左起頂泡而來，並非罔子，不知足下能物色之
否？超山回龍地，弟已得之，俟少涼細審。孫竹墟尺一付足下，又
徐孺老、熊存吾二書，并足下舊留書，俱付去。此老有入蜀之約，不
知此時猶在錫山否？驥兒畢婚期在十月，先期兩月，行禮赤手措置
無策，借貸無門，苦不可言。來歲作授經計，西江水安能拯波臣之
厄哉？一笑！毒熱方深，望雨如渴，五六日雨不至，歲事休矣。米
僅堪接新，奈何？見中甫，乞先爲致惓惓，此歸甚佳，七月間當來看
之。如七月不能行，當促足下至檇李相會，商決地事，然後同行。
所祈惟保重，一綫不絕之身，勿以多情自累，惟存此言。

與藏師兄

某年餘四十，齒髮已衰，根器淺劣，障緣深厚。所賴骨肉，師友
猛提而痛拔之，或能少救萬一。師兄此別，甚不能爲情，又爲婚嫁
所迫，不能相隨入山，悵愴何可言承，示日用間但可。四分世緣，六
分已事，敢不佩服？達觀師承雲去來，不可方物，不知辰下竟得一
晤否？師兄爲法道，不憚三伏行役，某居高屋下，涼風四來，僮僕揮
扇，猶苦炎熱，況涉道途。師兄此事，便如閻羅吞熱鐵丸相似，所謂
隨順覺性，不爲情泥所陷者，念此但有慚愧欽服而已。晁無咎豬齒
臼佛贊、曹林兄五日頭陀記並拙制跋贊水鶺姑行俱寫，一通奉上，

又麥門冬一斤，諸惟爲法道慎重。會傅伯俊，先爲致聲，尚欲作一詩懷之而未及，不知此後有便信否？掃石之期不敢忘，大都三年内償之耳。

與侯師之

昨自苕溪還，知足下枉顧，兼拜佳貺，有失迎款。詢起居，知避暑湖上，敬此相聞。室中如火甌，不堪延上客，當從足下入山，爲信宿清話，慰積闊耳。

與李君實

尊公來，得手書，知有補廩之事，得之亦佳。但足下萬里八駿，豈須念芻秣哉？頃以送藏師兄至苕溪，往返旬日，昨始寧家。造物者於江南赤子，既投之水，再投之火，恐當盡滅之。無計爲赤子請命，行且自同焦灼，奈何？足下長日何事，功名得失，自有大數。讀書學道，此所急也。不者，即重富貴，馬牛巾車，更何益哉？藏師兄即日往清涼，足下不可不一送；吾送藏公返清涼詩一章錄示足下，足下其繼之。吾雖與足下相隔，精神往來，如日夕相見。見項于王、馮鑒之、戴升之諸君子，可示吾此意。周繩父病瘵可憂。

報李玄白

郡城一晤殊忽忽，未暢人意。朔日返武林，復爲藏比丘還清涼，送之苕上，旬日而返，天久不雨，河底龜裂。自斗門至松老，百里内不能通舟，豈欲使東海揚塵乎？一家饘粥，不足深計，恐從此多事，即湖頭花柳，他日俱悲端耳，奈何？足下付側理印拙課，但印

得第二草七義，竟忘聽雨。今索得二帙，並前項二種，各十帙完上。昨見行取訪單，萬和甫已在前列矣。足下必先見之，吾兩人當共此生色耳。令兄曾歸否？

報田子秇

某叩首子秇先生：有道亢旱如此，自有生以來所未見。鄉民言初十日前無雨，當棘手矣。世道可憂，誠如來諭。妖星未之見，有之，定非佳兆，肉食者不足濟變。即有緩急，丈夫當扶義，以保一方，豈能坐作魚肉，足下何以策之？聞河南、楚中俱熟，不然挈妻子暫爲就食，計亦一說也。昨漫作水鶬姑行，錄呈博一笑。

答趙吳江明府

五月初錄上鄙作，忽忽一月，浙中旱甚，水底揚塵。初六竟日雨，少有生色。然高田之禾，尚未能入土，即日得甘霖三日，猶可救也。貴治水田鄉，當必無恙，得無爲鄰境攢眉乎？問至並精絺之惠，具感多情。承令嗣之變，是第幾郎掌珠墮地？一時肝腸便欲決裂。然門下方憂一方赤子，幸少寬私痛，加護道體。徐生以四月下旬，會於檇李，今不知所向，一相見便遣就鳴琴之署。新作數章，請教政暇，揮灑珠玉，幸不吝飛示，以慰相思，使還馳此爲謝，諸懷不盡。

與仲淳

琅琊三公子馳使武林，爲比丘尼如連求救。事在常熟令，令不知何人，詢之似與不佞昧乎生者，而房仲意不能卻足下，幸爲策之。或達陸司寇，或屬中甫，或爲別作方便，但得此尼離苦，足矣。事幾

不可知，此柬恐不達，故不敢及他語。<u>房仲</u>原書附觀。

報王房仲

　　<u>真實</u>居士某叩首，奉復<u>房仲</u>世丈開士足下。不佞幸從尊公遊，知有足下久矣。足下慧資超絶，一掃千古，當令七佛退避，<u>文殊</u>執侍，何有於今之人。不佞於法侶中，最號駑怯，�示爲<u>達觀</u>老人及<u>密藏</u>禪兄之所拂軾，遂不敢自棄。雛鳥學飛，雖復振迅，豈能九萬里？坐斷老和尚舌頭，惟足下勉之。不佞即老得爲栽松道者，幸矣。三伏科頭對書卷，得足下一紙，以當涼風萬斛，快不可言，使還馳此。晤對有日，足下縣拂子待我。

報凌元孚

　　熱甚，不能攝衣冠以故，不及訪足下，辱貺種種。扇頭新詩，藻繢滿眼，想見歸途，感慨悲歌，坐空千古，良用生色，此太惠也。

與周申甫

　　熱甚，懶捉髮出門，失候太夫人疾，比何似？希示慰。

與守庵師

　　別師數年，想道行益純，人天瞻仰，弟子益墮落。思得從師及善友數輩，行懺摩深山中，以消夙愆，期在三年内，果此願耳。<u>妙峰</u>法主遷化，生平舌端，作師子吼，臨終未免妥尾，傷哉。<u>兩川</u>義虎，不消一唾净盡，亮座主真不可及。趁此三寸氣在，須力圖之。既以自策，遂以似師<u>妙峰</u>建塔定於<u>天台</u>。師既在彼，幸垂光一，爲營相發心，來春至<u>天台</u>，果此膽奉非遠。

與達觀師

藏師兄南來，以去冬十一月，相見於吳興之城山。得讀師示一紙，以了然關主、東禪法師二塔銘爲屬，已勾當其一矣。向來碌碌，絕無長進，惟青山白雲一念，大是堅固，可以見師。知師結夏芙蓉，欣慰之甚，便欲飛棹相從，爲資費所苦。又欲措置爲驥兒畢婚，期在七月行禮，過此便踏芙蓉白雲矣，惟師少住俟我。

與葉章含

今日有主人敢扳，明日新秋氣凉，湖中甚可樂。足下遠別，能無戀戀乎？幸許之。

報錢湛如

旱魃爲災，人情洶洶；如天之福，不爲大變。一家饘粥，不足憂也。舍下崇德田俱拋荒，尚賴秀水爲卒歲計，但未卜究竟如何耳。入山一説，七年之艾，平時不蓄，以至今日，豈及經營，只得隨例憑天降下，足下豈有奇策教我乎？

答張紫山

達觀老師過夏宜興之芙蓉寺，何日過楞嚴？果此一段奇事，便當飛棹相從。

與沈婿二玄

初九日風變，傳言非一，甚爲惝懼，敬遣奴子視。賢夫婦動定相距二百里，便如風馬牛不相及，令人纏結。無恙乞一字以慰。

報來夢得

自十月至今，一至<u>富春</u>，一至<u>語溪</u>，一返<u>檇李</u>，再至<u>苕上</u>，碌碌奔命，殆無寧日，坐是缺焉聞問。爾日大雪，<u>袁安</u>或免僵臥郎，家娘是<u>七修</u>之孫，定能賡撒鹽舞絮之句，以娛老奴否？一笑。賀新郎無長物，未免差排側理，當小侍之，未便徵索。<u>戊科錄湖廣</u><u>江西</u>最優，<u>河南</u>前場，<u>四川</u>五策，亦堪伯仲，他則吾不知也。<u>湖廣</u>錄在<u>沈茂仁</u>齋中一見，俟得之當與足下共賞耳。<u>熊永復</u>先生方奔走阿堵，過歲<u>吳門</u>。<u>仲淳</u>母夫人未葬，積瘁欲病，從藏師小休吾郡之<u>楞嚴</u>，新正初旬，當遂來此。此中梅花漸繁，北山之陰，芳馥二十里，足下能捐帷中十日之驩，一對此君乎？

報萬和甫

行取之舉，同門五人，甚爲生色。惜<u>黃河</u>內不與，而給合<u>張</u>君上章訟其冤，公論既明，定得美轉，差足慰也。足下老成練達，此行定借要職中林之人，不知何日相見，令人感深。承使問具悉雅意，與<u>李玄白</u>書，當爲轉致。<u>江南</u>亢旱極矣，高田俱不得種，近水低田，非有力者，又不克種。民心嗷嗷將盡，化爲盜賊，不但<u>安慶</u>一路，爲可憂也。足下將與聞政事，其何以策之，使還布此。秋暑尚酷途中，惟保護爲祝。

答顧光宇

南宮報至，郡中所錄者，惟足下一人爲相知，甚爲生色。座主爲<u>陸敬承</u>，與不佞分良厚，喜其得士。足下亦宜厚蓄深培，以副<u>敬承</u>之知。足下名在二甲，即不得館選，當不失郎署。此去歲月，惟讀書習世故，以期大用，勿以通顯爲念。中林之人，無復世情，承足

下不遺，遂敢露其狂瞽，惟足下存之。貴座主相見，乞道區區。

報孫世行

自四月至今，不得聞問，想念甚切，此日得足下書爲慰。弟夏初送徐文卿北上，時渠有所納頗稱意，以其父煩言，一宿而去之，此亦新事。五月以送藏師還清涼，至苕溪旬日，此時別仲淳。仲淳過夏金壇，于中甫歸矣。朝事高饒之後，無能嗣響者，可歎。亢旱極矣。浙西之田近大水，而有力者始得種，不滿十之二。聞西路俱有蝗，人心洶洶，旦夕思亂，而不聞蠲恤之疏，甚可憂。學使到任，消息杳然，陸少白亦久不聞問。前到吳中，惚惚不及一訪之。此兄無産，而有園三，值千金，聞在虞山者尤勝，有數百年合抱大樹甚多；少白今住此中，令人遠想依依。先人一丘，賴白生覓得一二處，秋冬或可襄事。仲淳未免俟河之清，可歎！子晉業已受新科魏君之聘，五月遊燕，計此時當策蹇長安市矣。仲淳書當即寄去，子晉書覓便致之。身及家口粗平安，閏兒亦如常，近生癤已愈，尚非學步時也，一笑。拙詩入歲亦有數十首，後信容錄寄，請教足下。比何似？有意渡錢塘，共此西湖明月不？

與孫世行

書具得豫章間，徐孺東先生已物故，傷哉！如此人不使爲國家用，復奪其林壑之身，彼蒼何不仁若此，足下曾識此公不？正人隕喪，令人痛深。

與繆仲淳

徐孺東使者以七月初一日，投二牘於徐村，一與足下，使者皇

遽而去。又四日，徐村僧以牘見付，啟視則孺東兩郎名刺，稱"孤哀子"，其爲孺東凶問無疑，不覺震悼。適唐佛子齋老師、藏師兄書至，未發，遂托飛送足下。徐肖南疫病不起，其母亦奄奄垂絶，二孤無依，如喪家之狗，甚可憐。周申甫母夫人昨已物故，此時人三日不見，生死便不可知，可歎！聞老師在金壇，便欲馳往，以沿途水澀難行，過八月初便鼓棹而北矣。

報達觀師

唐佛子捧致老師一紙，甚慰。渴思得從老師，遍住名山，此是至願。目下雖爲小緣所絆，此心已拍拍奮飛矣。過此月，惟老師所在，願爲執侍。

與沈婿二玄

前月廿八日，王生致足下書，思奴一去竟不來，非足下書示慰憂懸，何時已也。思奴昨始至，以病不能即來，云足下夫婦，將以此時來武林，約輕舟往接；舟往德清，故未遣耳。頃得足下書，知親母病脾，須繆仲淳起之，仲淳今在金壇，相去六百里，安能旦夕來？遠水不救近火，奈何？料理藥物，俱屬寧奴，向病幾死，近復喪妻以故，老婦及大姐丸藥，俱未修合，未免待望後耳。親母病癒，當遣迎賢夫婦，信還布此。

答來夢得

四月一晤足下，忽然秋色，足下何日過此耶？頃方對道之念足下，隨得足下書，并嘉瓜之餉，大是巧夕一助，具感厚意承示。細君忽殯，今而後得以細腰媚老奴，一笑！長歌讀之，哀酸勝於痛哭，當

與杜陵石壕吏諸篇並傳。祖量書并贈詩領入，此生美才，久乏嘉譽，得親足下，蓬生麻中幸矣。渡江乞過我一飯，以悉諸懷。

與徐茂吳

足下坐蕭齋何爲？七夕有佳篇不？壽陳太夫人詩，足下、凌元孚與弟，三人各一首，書陳白暘壽山福海圖之眉以獻，惟足下倡教。

與萬涵臺

夏初進弔，辱厚款爲謝。歸途晤顧實甫、沈少卿，更留連故里。比至武林，逼端陽矣。旱魃爲災，我浙以西幾爲赤地，吳中何狀？所憂不但饘粥，奈何舍親？來生斯行，向感足下賞拔，慕義無窮，數百里遠致生芻，幸鑒其誠款，進而教之。此生貧甚，不能無賴館穀，足下肯爲遊揚，令有定議，亦玉孫進食之感也。

與沈祖均

子晉挾坡公集以北，此時當至長安，不知能爲足下勾當此事不？來道之有錫山之行，布數字奉訊。比來動止，惟加飡自重。

與周申甫

明早從白君先至龍井，次至天竺，晚至靈峰而歸，與足下會於湧金門外。此聞。

報來生行學

足下兩顧我，俱在山中。閽人耄，不能詳述客語以故，不佞竟不測足下意。頃得書，乃知欲委作周元孚二三場序。揮汗命草，殊

不能佳敬。成數十字付使者，惟足下教之。

與夏官明孝廉

甲戌春，幸相見於江纘石邸中，今十六年矣。不佞衰棄，纘石
五馬自雄，而足下猶然公車人事，不齊故如此。足下比何似？前歲
見足下經義板行者，鎔鑄經子，而出之以遊戲，翩翩風調，如在目
前，惜不免按劍於俗人耳。俗人而司文衡，此足下所以不遇也。不
佞閒居課子，亦遊戲爲舊業，成刻者三，白君行寄示足下，以博一
笑。湖上爲舊遊，儻及秋色，一佐嘯詠，尤爲至願。

報友人

章君至，得書知田可望半收爲慰。章君篤實坦夷，於時流足稱
古人。吳公盛德，投合無疑也。兒輩舉子業，不見勇進，大者太怪，
尚須陶化之。足下於舉子業，可謂僚之丸、秋之奕矣。更不煩刻
意，但蕩懷散心，以待瓜熟蒂落可也。弟月內還郡，面足下當在中
秋，至時再報。

答朱長午

別來無他，況貧而已。方氏侄女歸寧，忽承足下問，且知在關
外，奈何不一顧我？經籍俱在拙園，茂仁所須，此中無以應之，當俟東
還耳。得用輼太史書，大是多情，報書當并付茂仁，尚緩一二日耳。

與吳輼翁

奉代寶幢居士跋語并挽詩，課上其集少留，卒業即日面悉。

報胡順所

不佞筆札醜惡，不足爲萬使君役。承命敬書金剛、道德各一紙，并原書奉歸，惟致之謝先生，當走唔不盡。

與馬心易

聞嫂氏之變月餘矣。尚未及申一字爲唁，罪不可言。白生有廣德之行，三四日間當還。足下所處，可謂劇苦，不學無生，何以堪此？弟比如常，但貧日甚，終當似足下諸。俟山中面談。

與周申甫

童來，知臥病而非痔，甚念，遣此代問，其善自保護。白生尚未歸，海鹽沈親家母亦以十六日物故，二女乃共此厄運耶？

又

昨日南山看桂，初花已盡，此爲二花，尚未爛熳，足適興耳。夜歸忽病目，故未得看足下所違良已未。白君今早歸矣。

與朱良叔

此中尚有他冗，不得即過海上。敬遣舟迎丈，至館一面，而別數年；骨肉之愛，殊不忍割。且兩兒頑逸，擇師頗難，此中惶惑，如在雲霧中。丈肯抑前念，幸留一年，實一家骨肉至願也。

報田子秇

與足下不相知聞者逾月。方念起居，而問至歲事，所謂百孔千瘡，無可爲者。我生有命，亦聽之已耳，豈能有三頭六臂耶？俗以

天河去之日，數占米價，今去十日矣。足下方苦車水城居，人便討得此一分安逸，到底苦樂共之，一笑！方病目，勉爲足下作心調序，知不成語。惟足下刪改付刻，勿令爲佛頭糞可也。

與申甫

病左目，微腫而紅。雖無大害，而不喜涉事，事更紛至，苦不可言。足下能强起不？山中事作何計策？出當就足下商之。

報沈祖量

七月七日，來夢得致足下書並詩一首見贈，惓惓山中人，知不以炎涼易操者，感何可言？足下英朗之才，不當以鄉曲寡譽，自阻進修。美玉在糞壤之中，終當進之清廊廟，惟足下勉之。夢得行，布此所須，聽雨等刻，今各上一册。

卷三十五

答蓮池師

虞長孺北上，師復應供虎溪明月，寥寥半歲矣。省記方知上方捨施顛末，及德周打璧事。師和光憫物，至於徒衆，亦事包容，慈悲法施之式，故宜若此。德周到便，當以慈意諭之，令其洗心改慮，以順檀那，去留之跡，聽之可矣。過燈節，有事先人殯所，當趨法席。不盡。

與黃白仲山人

去秋足下臥病僧舍，比時方酬應青衿生甚苦，竟不及一存，足下問安否？亦不知足下何時渡江，足下即能寬我，不誅僕之罪，可擢髮數哉？此日湖上行，方與金生談之，不謂遂晤足下，如從天降，喜不可言。恨渡江期迫，又不及牽留，償此夙負耳。長卿、季孺二書，煩足下一爲轉致，二月之約，幸不我虛。未間惟加湌自愛。

與屠長卿

止月九日，某叩首長卿道兄足下。謝生回，得足下報爲慰。伯母九十大慶，弟尚未及致一觴祝，殊非通家子侄之誼。終期歲內補之，但不能必何月耳。談玄者紛紛，甲可乙否，迄無定論。秦皇漢武，竭天下以奉之不足，徒爲後世笑，何況我輩？請以一丸泥封户，而專意無生之業。何如不然，如謝生之説，其作用在一身，即無大

效，亦無大害；若黃白女鼎之説，爲害甚博，拒之可也。足下慧業丈人，即不爲神仙，不害千古，幸不爲此輩所惑。足下比來生計何狀？能經年不出門，豈真得點化術乎？一笑。聞將探禹穴，遂至天台雁蕩，有之乎？春寒惟珍重。

答盛叔永比部

不知足下至此，失於走迎，何爲有白粲野珍之惠？齋中有道人駐錫，足下肯饌伊蒲，便來聽講，可乎？

與包瑞溪太公

頃步送密藏禪師，遂至昭慶訪盛叔永比部。既歸，始聞車從次湖上。此中燈節頗佳，薄莫得從長者一觀，亦勝事也。敢潔茗椀，以待幸無遽。

答黄貞甫茂才

元宵後聞足下已就館，雷院山居，去靈鷲稍近，於高徒相從者甚便。但人境幽絶，似不如龍居、法華間耳。稍晴便當命駕山中，一親玄論，并索觀高徒課業，但不能定期何日耳。密藏上人稱近日天人師，以初十日至此，住五日別去。今在松陵、虞山間，俟再至，即以聞足下諸面談。

與沈婿

正月廿四日，真寶居士白賢婿十郎：朱良叔先生至館，云過嘉興時，知賢婿同大姐自白下還。愚意欲賢婿遂完監事，此歸又多一番往來。太伯致賢婿十二月初七日書，并朱汝虞吏部書、試録三册

俱到。所云寄嚴某書，其人有他事，不知白下原書已繳還，非浮沉也。舊歲因無鹿角膠，大姐丸藥未合，遍從相知求索，僅得數兩，業已合就一，料尚未丸。聞賢婿即日來此甚喜，幸與大姐同來，使一家骨肉團聚，尤爲至願。兩兒舉業，喜俱有進，驥兒遂欲度驊騮前，此亦賢婿所樂聞者。僕春來頗有詩興，舊冬租雖有逋欠一年，饘粥或可無缺。愚意甚以林壑爲安，尊翁親家書來勸駕，雖親親之情或然。但矮人終不可起，盲人終不可視耳，一笑。賢夫婦來，可便於海上或郡城買一香船，船直至杭，副一家依依之情，甚渴，幸勿緩棹。

答周元孚

元孚仁兄足下：去歲七月五日，處州吏至，得足下里中問。獻歲廿三日，始來索報，知足下十一月到任，纏綿之意，方欲輕舟，一訪足下而未及。足下出處，定作何狀？弟青山之人，豈敢以隨緣勸足下。但審機度變晦以俟時，亦救時君子所不廢也，幸少安暇而無急可乎？齒藥奉去，佛書僅得若干種，歲前付楞嚴僧印造。今着此吏至楞嚴領去，尚有續印者，弟自檢寄。李卓吾先生何時可來？久聞此翁，甚願接其議論，不知緣在何日？別論及弟被斥之故，弟何嘗得罪於此公，或有使之者耳。弟已得平等三昧，若冤若親，俱作眷屬想，使心用心，幸無干涉，食芹而甘，願獻之足下，足下以爲何如？一笑。連日欲作報，據案即忘之。方出門，與王恒叔爲湖上之會，書奴道及，始能記憶。捉筆布此，下不盡。京口書及詩俱領悉，春氣方酣，惟勉旃眠食自愛。

與王恒叔

湖上一晤而別，殊不勝情。會合之期，不知又在何年也，悵結

可言。昨歸又遇一故人，談敘至夜，燈下遂不及就小詩，容數日內課成，托翁生或令親家轉寄耳。微物各三事遺奴。鳳雛惟麽存是禱，新年拙詩一帖塵覽。

與史鶴亭

去冬幸以繆仲淳兄葬事，與門下周旋苕上數日。門下深情朗識，稍窺見一班矣，敢不佩服？某懶慢無當，爲時所棄，顧得從長者遊以自廣，亦何榮如之。奉別至今，忽忽春仲，伏想起居，如宜爲慰。茲白干事，故人濮陽貞生，廣德州人，棄太學而從方外遊數年矣。茲以某輩策勉，有彈冠之意，欲假州符，至南京給引而貧甚，無以潤吏胥。仲淳兄欲因寵靈請之。任刺史仰知高誼，急士憐交，或不峻拒。且此生名流，淹通內外典，俊爽茂異，可必其不負門下齒牙。故敢資之數字，惟門下裁之。

答沈晴峰前輩

去歲八月，幸承謦欬，忽忽春半，起居缺焉爲罪。令侄至，得領手牘，雅意密款，溢於毫素，感戢不可言。張生具之，英茂士也，又得依皈，有道受益，豈有量哉？令侄茂才，讀禮之暇，益破萬卷，一鳴驚人，當遂爲阮家咸矣。去秋成一題七義，今送二帙請正。

與廖洛陽

去春承足下遣使，問足下起居，知道體尚在調攝，懸念至今。仲冬見河南鄉錄，內外執事，俱無足下姓名，甚疑之。如足下無恙，才望如此，豈能不借賢書一日之用？耿耿此中，如有物在礙不得

吐，安得隨數千里春風，一訊縣花乎？舍親張君，名鳳翼，以宜陽簿
行，敬爲布此。張君雅流能詩，昔嘗供奉秘閣，僕與沈茂仁太史俱
把臂交歡，以貧故不辭擊柝。足下爲鄰邑大吏，儻不吝噓借，造就
非淺矣。僕賤軀年來甚健，間日能步至湖上，看六橋桃花，此近況
也。餘嗣悉。

答周季華

別去爲梅花桃花所役，頃復探禹穴而返。所負老夫人文責，俟
還檇李償之。

與田子藝先生

春至無一日不念足下，甚願尋一葉，坐足下草堂，而爲此中桃
花牽情，未果即發，足下豈忘六橋綺麗乎？酒資領悉，業已忘之，而
不見忘於足下，足下即不忽爲尋常，乃不俟古希，而早煩使者何耶？
一笑。委致意何民部，已知路史在檇李展祭，時當取來，求足下改
正改正。越絕許借錄，何忘之耶？弟前月廿四日舉一男，十五年無
此事，甚憐愛之，足下能爲賦一詩壓驚否？

答屠長卿

李子初以去冬十一月見訪，弟時在苕溪，有失倒屣。此日自白
下還始得晤。投足下書，是八月中所發，尚約茱萸節相見，今湖上
桃花已飛雪矣，人生良會，豈易得哉？今春晴雨合節，萊麥皆宜，大
都可望豐登，不徒一人一家之慶。聞足下將以此時遊天台、雁蕩，
有之乎？弟甚有此興，而爲此中湖山所留，竟未得遠跡，甚羨足下
有此行。王恒叔年兄此時政在家，亦石梁華頂主人也。子初歸布

此,知何時相見？臨書但有悵結。

答鄭肖龍同年

昨令君席上得仁丈報,弟乘興至此,豈不能爲蘭亭一留？但晴霽難期。同行姜兄復病,徒御慘然,有羈旅之色,弟豈能久淹耶？即刻便西發矣,惟仁丈深亮之。弟于此中佳勝,豈能忘情？俟秋期以展良晤。

答許然明

雙頭蘭花,昨成二絕,今讀大作,如見大巫矣。十七帖領悉,不欲以贖資累足下,竟媿此意,奈何？日午赴同年胡運判之期,足下明晨湖上一樂何如？

與王信卿

此日從同年胡轉運飲湖上,夜歸忽聞丈早渡錢塘,行何促耶？向許徘徊湖上,竟違此意,不勝悵怏。僕迂腐之談,所爲吐露者,什未竟一二,良晤未卜何時,奈何輕別。敬此申意,欲暫留行旆,待一面幸許之。

與王叔駿名驥德

初到越中,以握手足下,爲第一義。乃爾差池,晚得一晤遂別去。詎惟僕不能釋然,即姜許二君,甚依依也。陳使君遣存,具感其意,拙筆不難爲役,懼不稱耳。足下五指端動搖生珠玉,豈神理欲挫之,而借微疴乎？一笑。然幸自護持。陸放翁舊志,想見甚切,足下爲我訪得,不敢惜良價,惟弗忘。

與鄒爾瞻

足下在留曹,鱗羽不絕,闊焉至今,三易歲矣。足下高卧既久,想見日益;異時一出,擔荷國家大事,使弟稱逸民於西湖之上,豈不快哉?學道如涉海,轉涉轉深,望洋者畏投鞭者,肆君子宜何處焉。春日晤貴鄉王信卿先生,邂逅相見,甚服其椶如之韻。於其行敬附一言,奉訊山中動履。臨書不盡欲言。

與鄧定宇前輩

去冬以友人繆仲淳葬事,有事苕溪,逼除返武林,始知門下發富春數日矣。嚮有道門牆,謂此審定不?相失差池,若此悵恨,可言東山安石,竟不肯為蒼生一出,豈時未可耶?抑別有解耶?性命之學,某不敢謂涉其津涘;然有其志,終當就門下,一相印正,但未卜何時耳。貴郡王信卿先生自北來,以敝同年曾于健一言,特叩草堂,一飯而別,敬附片紙,奉訊起居,且白去冬失迎之故,諸惟為道珍護。

與沈長孺王季孺

三巳之辰,敬潔一觴,期從者於湖上,修曲水故事,惟厚臨之。

與胡靈昭時任江西僉憲

去冬一晤而別,不知足下以何時抵任,竟不及再致款密,為悵然耳。入春雨澤稍時,甚宜萊麥,江南之民,少有起色,米價減十之三,今歲饘粥可無憂矣。聞豫章及楚中去歲無秋,米價湧貴,足下任一道之寄,撫綏安戢,大宜加意大計之役。洛陽任丘復挂吏議,不知所坐何事,涉世洵難哉?今溪令赴任三年,無一字相及,何見

忘若此？一笑。堪輿師<u>熊</u>生還，便布數字。

與徐孺東先生

去冬二訊，一附使者，一附敝門生，<u>胡僉憲</u>并致雜物，不知俱到不？改歲已兩月，伏想起居，清適道業，與日俱進，深慰遐企。<u>仲淳</u>爲卜地事疲甚，幾欲委此六尺。其尊人別駕公及嫡母，已葬<u>湖州</u>，獨生母未葬。<u>仲淳</u>意如得地<u>海虞</u>，尚欲并遷父及嫡母，此首丘之義，未爲不可，奈緣未至何？僕此事尚費經營，亦不知何時息肩，但不如<u>仲淳</u>以身爲殉耳。<u>熊</u>丈回附此，惟隨時保護是祝。

與樂子晉

足下再爽二月初旬之約，何見遺若此？頃送<u>蘇學使</u>，遂泛<u>鑑湖</u>，探<u>禹穴</u>，與<u>姜子幹</u>、<u>許然明</u>同行，亦佳侶也，恨不得從足下耳。清明酒已熟，不難日醉，足下幸無戀故鄉狎遊。<u>徐</u>生爲索質者所苦，惟足下速至勾當之。

與姜子幹

早間<u>沈太公</u>行，附一紙并金錯，如數付<u>恕奴</u>買草子，不知到否？<u>莊奴</u>回，得足下數字，并<u>石人塢</u>茶一斤、本山三兩俱到。家尚有<u>惠泉</u>，詰旦專俟品茶耳。

又

夜徒步歸，得無勞乎？今日體中何如？旦日能入<u>西溪</u>摘茶否？乞早過同行。

與許然明

夜蹣跚步歸，將無疲乎？上巳佳辰日，況從佳客，似不可無作，幸足下唱之，見許印色，乞付來役。

答許然明

方欲遣肩輿迎足下，記到知已出，何故冒雨，豈罪主人先出乎？石人塢茶少許領入，容即點試之。樂子晉以初六日至，與僕及門時合，已爲道足下，渴想三日矣。

報盧思仁

去春一晤，尚未及申雞黍之敬竟闊焉。至今居常，與令親姜子幹兄談及，甚爲悵結。石洞、天台，頗願追隨杖履，碌碌未暇，終當償之耳。朝廷之事，野人所不當言，讀高年丈、饒比部二疏，令人意氣勃勃，勿謂秦無人也。蘇君禹學使不得美轉，大都吾鄉有爲之市虎者。頃送之入越，因探禹穴而返，自是可兒。佳冊久留小齋，昨郵卒致足下問，始構思，成易水歌一章。弟書拙，甚當覓人代書，狗尾續貂，勉承尊意耳。郵卒索報甚急，敬爲布此佳冊，恐其人不善護持，留俟面致。春氣政佳，惟加飱自愛，易水歌草呈覽。

報沈太公

木僮回，得太公山中一紙，苦緒悲言，殊不忍竟讀。太公年踰古希，縱日日尋樂，光陰有限，奈何若此。子孫賢愚有無，自有大數，非人所能爲。所貴達人，任之而已貧，乃士之常，尤不足置念。某雖列士流，性拙計疏，蝸涎有幾，不至作粘璧枯，不勝自幸，豈及河潤骨肉耶？但不敢無此心耳。世事不易了，以不了了之。願太

公强飯，家事但付之泰山。六十歲人，不爲孩幼，任其嬴縮，不亦可乎？樂子晉已至，不日同入山，與太公劇談名理，以消鬱積。某腹腸如絃，略無紆曲，恃愛敢露其愚，幸勿猜勿罪。

答藏師兄

別來幾兩月，非酬應則懶散。其間功勳，惟朋徒雅集，留連光景耳。每憶師兄，但深慚愧。二月望後，因送蘇學使入越，越中山水甚佳，亦多名刹，俱就堙廢，衣冠滿城，無一人法侶，可嘆。熊君過武林，知仲淳卜地，尚屬汗漫，少休月日，以俟良緣，此長算也。頃得一人姓白，撫州人，吳京兆力薦之，舊冬還豫章，遂與俱出，特留以議不佞大事，越中回始相見。其人朴茂，不事矜詡，指示一二處，似亦有理，覆孫、熊二君所示，合者幾半。今往苕溪、檇李尚未歸，惟師兄與仲淳他日共勘驗之。了然關主塔銘并周母傳、物不遷等序，即日入山勾當，廿三日呈草，便待師兄。往吳中，至錫山而返，不但送文卿，更有一二弔唁之役，須此行了之耳。今歲八月，當爲驥兒畢婚，鵷兒所聘已失怙恃，來歲三月終制，亦當議婚，更加先人窆穸未定。了此三事，然後可議清涼之行。傅伯俊南來，見就甚佳，但得明年至此過夏，不佞便可同北。若今歲至，僅可作天台、雁蕩伴侶耳。幸以此意報之。

與達觀老師

去冬十一月十八日，見藏師兄于吳興之城山寺，更拜老師遠問，并以了然關主、東禪法主塔銘見托，敬聞命矣。計別來首尾五年，某面目猶失。故吾每憶老師殷勤，屬望至意，未免孤負，愧不可言。兩兒子已長大，質俱秀穎，但習氣頑逸。大兒頗知憶老師，舉

業文字似勝。今秋、明夏，聚議畢婚矣。完此二婚，便能從老師棲止名山，究竟大事。此一二年間，賴老師於三寶前祝願，令某悉遠一切不吉祥事，以待住山緣熟耳。因曇旭禪人，知老師已離峨眉，趨南嶽，敬附一紙，奉訊道履。此間清風明月，不異何時，一鉢惠然，渴俟之至。

與曹林師兄

憶丁亥歲，武林盤桓時，遂爲夢幻。去冬與藏師兄相見，知師兄得從老師行腳。師兄爲法忘軀，精貫金石，故宜獲此良緣，日夜望空遙禮。願師兄早早脫去鵠臭布衫，放大毫光，出世利生，爲我輩皈依主，努力努力！不佞比來，惟在昏散門中度日，了無長進。一二年間，完二子婚事，奮擬從老師棲止名山，咨決大事，所望師兄，夾持之力，尤不淺也。曇旭禪人行附此，惟保護法體，以慰遠念。

與傅伯俊

己丑三月十三日，年弟某叩首，奉記伯俊年兄足下。戊子春，遠勤便問，當即具報，時已安意青山矣。忽忽至今，更無餘念。有書可讀，有兒可教，更賴夙因深厚，明師善友，所在追隨。行且傲倪三界，執鞭法王，寧問幻泡功名耶？去冬晤藏師兄，聞足下動靜甚悉，且云足下念不佞弟切，欲引而置之靈巖竹樹間，同究大事，因同禮曼殊室利於臺山。不佞弟即庸劣，勃然有奮飛之想，但兩兒漸長，將以今歲明夏婚之，又先人一丘未決，必來秋及辛卯春，從足下雲水。爲便聞足下且南來，就不佞弟，敬以先聲通之，天台、雁蕩及兩天目山靈矣，幸有以慰我。師兄見示賢郎所作大書，真是英物，吾兩豚犬，亦不爲劉景升兒。古人云：生子賢與愚，何其挂懷抱。

渠儂墮地，榮枯得失，便以分定，何勞痴老公計之，一笑。師兄云，有便信北發，敬布此紙，惟勉旃眠食，以待良晤。

何民部同年

昨視丈病體，大都虛火上騰，火降即安矣。弟所善方士張君，善用救命索，其法惟緊繫外腎；雖垂絕之症，可以立甦。現有一人症與丈同，行此法而愈，試驗非一，特爲送致諸。惟努力珍護，以待平復。

報田子藝

春來日日欲拉二三心知，從足下一笑品岩之下，竟以事奪，僅餘五六日春耳。且欲入山了文責，奈何？嗣此又有吳門之行，歸即約足下出晤湖頭，劇談數日，以酬積闊可也。小詞出自足下，定是當行人語。樂子晉自吳中來己數日，當與渠共讀一過，或有可商處，當拈出奉歸。俚言“豈宜弁首”，當跋數語，以塞尊意。大哥歸，幸索越絕見示，當板行之，使天下知有定本，何快如之。

與沈箕仲

謂足下必過我以故，報謂時不待足下一面，乃竟舍我，遠俟秋風期平。選繼一事甚難，足下幸無草草，弟且密爲足下訪之。還里人事必煩，惟加護爲祝。

與帥謙齋運同

頃上謁未得通，比歸始知失迎，車從何相左？如此佳刻，展讀一二紙，五彩光絢耀几席，幾欲屬天，豈但拜拱璧之惠。

與孫世行

前月望後,送蘇學使至越,僅一探禹穴,以事遄返,不得渡曹娥
候足下,甚爲悒悒。月之初四日,徐文卿送到鹿角膠八封,封一觔
准之,僅可十餘兩。又膠嫩滋潤,再爲收過,僅得五觔零,今馳使送
足下。即日往檇李,遂同藏師至吳門,送徐文卿,當與仲淳會。弟
別仲淳已兩月餘矣,地尚未定,熊君者頗不爲盡力,月初已辭歸。
弟今得一白生,臨川人,吳文臺京兆所薦。其人篤實而術高,弟與
仲淳大事,此番當定矣。知足下念仲淳真切,故具示。樂子晉至此
僅十餘日,相對談足下相思甚篤,幾欲如痴男子想所雕。足下比何
狀下陳? 有夢蘭消息否? 雙耳能洞聽如昔否? 新兒將二月,便覺
黠慧異常兒,愚夫婦,珍愛之至。承足下花鞋之錫,度過歲便可與
著,繞膝行矣。真龍井雨泉茶一瓶,弟婦寄奉嫂氏者,乞爲轉致。
良晤未卜何時,惟親藥餌,加湌自愛。文卿、子晉二牘附函鹿角膠,
計三封觔,兩俱開封面紙上。

與沈婿

昨昆玉繾綣,又聽董生絲竹,殊不忍別。舟行迅速,薄莫已返
拙園。蓬蒿不薙,居然張仲蔚也,一笑。奴子無他意,已遣思呼之,
當隨穆還矣。朱海濱先生乞多致意通家之誼,少有獻焉不? 足當
翁嫗甘脆,奈何? 欲相拒返,自錫山便當知聞,并迎賢夫婦入武林,
噉楊梅耳。

與同年商燕陽

得觀越中山水,又得起居老丈,生色不可言。奉擾品嘗俱珍
異,更厭饞口,至今不敢忘。向許惠笋,縣望不至,敢索笋鮝代之。

令婿遂爲南宮第一人，想鼎甲報旦莫且到，敢爲預賀。首場三作，乞索付以爲小兒矜式，知即日傳播海內，欲因寵靈，早得捧誦耳。

與顧實甫

晨起放舟，恐驚足下睡，不敢面別。十年暌離，僅得竟日款洽，輒以自尉。小詩四絕請教。湖上秋風期，幸無我負。

與賀一龍民部

雨中過衙齋，且感隆款。令郎著作新美，雅稱千里駒，承諭更字，舟中爲細思，請字之元豐，不知可不？拙作三首呈覽，甚媿陋拙，姑托不朽於諸君子耳。弟貧交樂生，今住關上，有老親甚朴實。春初貽之名刺，令乞恩免一舟自潤。知不吝及烏，面時偶忘，其事附及。

與沈婿

別後留檇李止一日，遂往吳中，廿日而還。舍弟與平湖沈生成隙，至於公庭。非僕善處，幾成大禍，天下事不可知類如此。已踰過望之期，專俟賢夫婦過郡，然後往武林。此中有女口附去，且遊山船待於此數日間，望束裝即至。

與周叔宗

佛生日返松陵，謂足下尚未發新安之棹，竟以朔日行，勇哉！僕此日尚滯檇李，晤琴師徐南山，此君之技，想足下素了，不煩僕言。晤趙明府，時曾談及琴理，甚有鍾子期之鑑，他牘中亦嘗以徐舉，俟他日進見，更煩足下一引之，此亦單父君子所不宜辭也。

與藏師兄

子晉病數日不差，旅況良苦，急須仲淳起之，即日或未能必至，借一佛子促之何如？"方"字函經奉上。

答馬心易

舟中榻謹潔除，以俟明日弟有他出，恐驚足下晏起耳。瓶酒僅餘其一，以助半醉。

與沈心唐先生

屏居武林，去吳稍遠，兼以懶慢，坐是聞問缺然，吾師涵覆可耳？頃者出吊無錫，往返貴治，恐入城與衣冠酬應，或非薜荔裳所宜。以故不敢敬，俟錦還以慰良晤。

與范光甫

白下時一相聞問，遂至此日，蓋寒暄不憶幾易矣。門下駐節易州，與項庭堅先後迭居，令譽必相當。從此建牙開府，爛焉竹帛，爲梓里光，又可必也。某無似再出再辱，只宜藏拙湖山，然得馬失馬，政未卜憂喜所在。即雲霄事業，遂欲以白雲一片，傲之門下，亦以爲然不？陸兄以几軒太史茇苶，周旋甚久，返自鴨綠，談彼中形情頗悉，虜在吾目中矣。茲因北上，敬附八行，以承動靜，并爲陸生先諸門者。易酒甚佳，傾一尊聽陸君談此，身如在三韓行壘間，亦大快事，恨無緣佐觴詠耳。

報于中甫

歲前聞足下持節還，計旦莫可得一見，且知足下向來精進狀，

自鄙衰劣，志與年徂。徒以一日之長，虛負足下北面之意，亦甚媿
之。年荒民饑，路殣相望，重以訛言。體尊大人，意不出良，是吾渴
欲就足下于茅山，業與仲淳兄成約。因敝郡二三學徒，以赴試至
此，必欲見留，一相礲切，不能遽釋，當俟初場後。離家忽得足下
問，啟視深情切言，淋漓滿紙，大以爲慰。承五月舉女，足下年近三
旬生男，亦是要事情，奈何艱澀若此？齒煩間毒，想遂良已。四大
非堅，眷屬假合，種種苦痛，種種纏縛，賢聖不能免，但賢聖能於此
更加精彩耳。頃曾于健以莊嚴見戒，敢不服膺？但以愚計之，外不
足者其內疏也，不攻吾內而攻吾外，豈可謂識病根？然愛我至矣。
身向來幸强健，但白髮益多，見者無不謂五十人。兩兒子頑騃，身
媿義方。昨與仲淳議，當以累足下易子而教，於事體甚宜。且求師
於此時，亦無踰於足下者，惟足下勿辭。仲淳營葬，必俟孫、熊二君
至，大約當在深秋或初冬，足下早出，恐不能待，不若俟我於茅山，
其説爲長。吾久缺候尊大人，此念亦甚脉脉，更俟一言之報，即戒
行矣。課士二草附致。

與李乾齋

　　今歲三寄書足下，而未得一字之報，知足下定不遺忘，或中有
浮沉耳。弟近歲談藝最親者，松陵周叔宗，洞庭陸纂甫，其著作俱
直追齊梁以上，不道唐人一語。弟即崛强，亦自處季孟間。今世中
原秋色，詩人直秕穅棄之耳。偶遊淮揚，弟爲言足下，一時風流太
守不可不一見，二君欣然欲一拜下風。計足下政事休暇，定不廢嘯
詠，況雙珠在前，寧辭折節，遂敢以一言紹介。周君名祖，昔年曾與
登龍門，足下能記憶乎？

與繆中淳

足下之行八日矣，吳中事可謀與否？當有定論不？得消息注想不可言。陸少白昨得報，已補餘杭令，道場之興，吉壤之得，天贊之矣，快哉！但嚴邑難治，施爲緩急，毫不可失。若少白以意爲之，後車之鑒，恐亦不遠；急須足下以身翼護之，惟撥冗即到。昨得足下云云，即欲見直指君，而巡符已發，未及請問。因思直指到任，例修禮朝，貴必首加。司寇公得在報書中一語相及，便有九鼎之重矣。此舉目下行之未晚也。

報李汝培

別仁兄七年矣。丁亥歲，楊公亮寓武林，三月備聞諸君子忤執政狀，遵養俟時，豈爲不可？不佞弟青山之人，分與世絕，君平棄世，世亦棄君平，但拭目以望諸君子耳。去歲陳伯符請告，候旨惟楊，聞與仁兄聚首者踰月，且買姬而歸。伯符恃壯，不戒衽席，已畜四姬，奈何益之也。十一月下旬，晤陸敬承於松陵道中，遂謁沈茂仁。數日前，伯符過此，歲莫遄返武林以故，不及索伯符一晤，共爲相思耳。足下白面儒生，能作爾許事，太史公稱留侯狀貌如婦人女子，不稱其志氣，豈謂足下乎？足下比顏色何似？昔日渥丹，能無衰減否？弟別後兩鬢已如雪，須尚有一半未白，儼然老翁，但雙足甚健，上下山勇於少年。散步林莽間，日可數十里不困，以此自喜耳。歲苦荒儉，又兩兒長，漸迫昏期，貧措大不能轉一籌。且以舉子業，受徒淮揚間，足下能爲一噓借否？豫章嚴公子，奇士也，而被煩冤，其家口寄江北，以屠長卿書謁足下，弟復資之數字。弟懶漫至忘形骸，然不能忘情于諸君子，向來尺素斷絕，此偶然耳。足下無以形跡求我，春風將暢，敬祝加飱。

與賀知認

七月七,令弟爲其母夫人志銘至武林,略得足下動定,而未悉也。今年中秋,天氣甚佳,三宿湖中,猶未盡興,此可以悉僕近況矣。筆工錢生自,其父九萬有聲此道中;今生能世其業,偶有雲陽之遊,敬爲道地闍者,惟推分加拂。

與楊公亮

去九月,忽有沈倩之變,幸及訣於長溪舊宅,歸而得仁兄書,始知返自吳中,已渡江矣。不相聞又數月,不知道體何似,能善飲如昔不?曾宗伯新正物故,吾黨遂無一人在朝者。我兩人林壑無恙,不可不自慶也。弟近於孤山起快雪堂,全收湖山,計初夏可落成。仁兄來此,一嘯詠其中,豈非大快?日望之。舍親海上之便,附此候近履。朝事不堪聞,爲之浩嘆,諸惟慎護,起居自愛。

報田子藝

昨至湖上,省黃白仲。過周莊,物色先生,知入鄉。旬日不虞,爲避盜也,猶之逃雨無之而非,可嘆!先生以一青氈托鄉曲,且罷於奔命,況懷璧囊金者,何處覓桃花源耶?點眼丹,弟無此方,安得修合?先生豈別有所聞,而誤記爲馮開之耶?一笑。熊先生爲先人選鳳山一穴,甚奇而真,即日且改葬,了此如釋重負矣。此君秋月重來,先生欲定百年之卜,不可不相咨求也。

答劉海石

某忝附桑梓,欽企門下,業十四年所。往門下以忠計外謫,某時方負譴里居,深相慶慰,謂吾鄉有人,朝廷有士。豫章爲千年之

材，而雷霆無竟日之怒，奈何此時猶以栽花鳴琴，煩長者乎？方今主上深居，遠夷窺伺，臺諫缺而不補，章奏閣而不行。大臣無召見之期，小臣絕叩閽之路。憂天岬緯，惟有涕淚，此當與門下共之矣，一嘆。某無狀，小草貽譏，强顏再出；又不能布樸械之風，作菁莪之士。不過課文史之微績，循升散之虛文，深用負媿。乃門下敦夙昔之義，繼枌榆之好，華箋腆貺，儼然臨之。盥手啟函，文章璀璨，獎誨殷篤，某涼德不能堪也。惟是竊附臭味，無忘角弓，敢不勉焉。

與潘去華

初望足下入省，得報始知入臺，持斧觀風，福澤易達。臺似優於省，以故甚爲足下喜。江浙之荒極矣，石米價至兩餘，民不死饑即死疫，孑遺之感，傷哉奈何？餘杭之徑山，江左叢林，此爲上首。僕欲率道侶，起精舍，檢對藏典，將來藏板，亦貯斯地。但常住僧俱禿民而甚富，恐清净道侶居之，反生障礙，勢不能不假地方諸大夫寵靈保護之。今餘杭令尚未補，乞於足下及曾于健、于中甫，相知中擇其才望精敏，并敬信法道者一人補之。將行更望足下送之郊外，再三囑付，令法門一切事，恃以爲金城之固，造就大矣，惟足下亟圖之。

與臧晉叔

周叔宗行，附一紙承惠報，且領芥茶之餉，點試絕佳，具感雅意。聞足下至此，一晤撫臺遂行，奈何不令弟知也？西湖明月，不能與故人共之，良用悢結。婺州姜子幹先生，博識精詣，持論不肯下人。以故聲譽不甚起，鄰於屢空。然其人實無他腸，迂腐或時有之耳。今赴若下友人之約，且持漫滅刺謁足下，弟敢爲之紹介，惟足下不惜盼睞，以廣其遊道，弟實均其感焉。叔宗書一函附入。

卷三十六

報許然明

秋杪別足下於令慈齋中，遂隔南北，至前得足下數字爲慰。兩月中，兩至檇李，一至吳中，比返武林已迫除矣。風雅道喪，僕綿力安能起之。所賴者，足下、子晉，今俱爲風塵奪去；守西湖香火者，獨此老禿翁耳，傷哉！足下得賢主人，不妨相羊齊魯間，家念幸無輕動。新作若干首寄足，下以博二千里外一笑，郵便幸毋忘惠音。

報茅薦卿

行取者同門五人，惟足下與和甫入臺，何落落也。足下章丘之政，以吾所聞，即酬以銀璫、左貂，夫豈爲過？乃僅僅廌冠耶？雖然，廌冠不薄，人自負之耳。足下治邑，以循良顯，今爲御史，獨不能以顯耶？言而不當與言而有爲，其患甚於默，而默又不可。勿豔朝露之榮，勉樹歲寒之操，惟足下存之。中林之人，無以報國，所恃者二三知己耳。見和甫幸出此示之。詢來使，知尊大人健匕箸，甚爲足下喜，不相見亦歲餘矣。遲足下弄璋消息，寂然至今。老朽去正添一男，日夕抱持爲樂，吾所謂錦上花。若足下得此，便爲雪中炭矣，一笑。談敘未期，敬祝加飱自愛。

答繆當時

飽足下名數年矣，一旦顏色照我草廬，且出公車，業相示此；如

毛嬙西施不自有其傾城，而邀人傅脂粉，一笑。山中上冢，歸晤周申甫，於其案頭見足下問世編，已染指數作矣。惠及兒輩，具感誘掖。僕書至，惡恐汗佳扇然不？敢拂尊命也。釋書俟面時商略，乃敢進耳。

與汪生應選

臘月晤項君，已得館穀，此足下齒牙餘潤也。渠數口終歲飽食，感可言耶？渠又云：彼中士人，頗向慕周申甫、來道之。此二士俱有遠遊之興，一片青氈，賴足下噓借不淺。尼父將之荊，先之以子夏，申之以冉有。不佞之行，以此二士卜也，一笑。足下幸力為圖之。春序漸佳，惟加湌自愛。

與李四孝廉名大畏

足下顧我武林時，適往苕溪，未得倒屣，歸而悵然。別足下十年，乃不令足下顏色，一賁草堂耶？不佞年來髮益種種，資生無策，欲開絳帳于江淮間，所親周、來兩士，遂欲充前茅，以助不佞旗鼓。其一席青氈地，惟足下兄弟圖之，羽便先此。

與繆當時

足下寓此，方以得親為幸，殊不忍別。僕於公車，言本無深解，顧欲以先輩典刑，力挽流波。佳作數首，未免賢智之過。倘少自抑損，取裁六經，而黜諸子，此如屈申臂之易耳，輒露狂直，以塵大雅，惟幸教之，扇頭書就并上。

報許令慈

高齋一晤，遂落落至今。二題久課，就今奉去一紙，諸君雅作，

俟卒業完上。

答卞生

入春連旬陰雨，尚未及問訊，梅柳以此爲恨。得足下書，知以饘粥爲苦，無計爲足下解憂，奈何？月内返郡，當遂爲吳中之行，或可面足下。足下幸善獲玉體，有才如此，豈長貧賤乎？

與徐茂吳

昨赴郡公席，弟以足下目眚，聞郡公甚相念，欲俟足下，少差且約弟同來問疾耳。足下比何似？所云調訣，曾一試不？生平所未試之事，路頭未免生澀，稍稍奈煩，便習熟矣。

報相國寺性上人

來詩甚有佳句，此中無詩僧，公當勉爲之。

報薛伯起

今旦欲課，宿逋不？但足下一詩也。足下停午，幸過飯，并持元宵詞來。

報賀伯閭

歲暮竟不能至陽羨，徘徊姑蘇，數日而返。至郡一宿拙園，其明日上道，廿七日到武林。冗中不及覓足下一晤，梅花殘雪，豈無故人之思？書來且領荒議，頗以自慰，序中易數語甚當。迂拙之人，見不及此，愛人以德，良感至意，何日相見耶？不勝依依。

與楊公亮

足下桂冠後，一寄書足下，隨得數字相報，甚爲慰喜。十月爲驥兒完姻武塘，寓彼兩月。又以妻大父物故、繆仲淳葬事，往來杭吳，逼除始到家。冬租得百餘石，家口數百，指及秋，便無以爲策計。足下之貧，當不減吾，豈有子母丹耶？奈何？沈茂仁一病不起，老翁寡婦撫三幼子，大可傷惻。人生在世，如草頭五彩露，何可恃也。恨足下不識佛理，難與足下商量此事，庶保勖寸陰，毋忘行樂耳。太夫人嫂氏郎君，各如宜否？吳江沈認卿寄足下書，并二扇俱付薛生，春寒尚厲，惟足下善自保護。

上陸臺翁

東塔渠上人回，得翁報書，知翁造就，意可謂深切愚衷。前書略盡，故不敢及，但有感而已。即日翁滿七袠，老臣壽國，當爲蒼生稱慶，非獨申私祝也。賢從乞文，遂成臺山頌，以獻貧措大。無物可以申意，惟差排毛穎君耳，一笑。老臣在國，當審機度勢，以嘿止謹慎，勿因後生浮競，自褻尊體。此又區區一念芹曝也，惟翁存之。

報屠長卿

弟十一月中，亦至姑蘇，知足下過彼不過數日耳，除前始歸武林，計足下此時當亦起居太夫人矣。足下所許玄訣，竟不及即受。計足下翱翔赤霄，豈忍弟婆娑糞土耶？以此白寬耳，笑。薛生來，正值元宵張燈，披足下尺一，于梅花殘雪中，不覺引滿。沾醉桃花時，果得奉足下杖屨，亦至願也。寒嶺一丘，終爲足下有。薛生果高才，以得當爲快，恨不免爲汝州君所有耳。

報沈子德

拙園不能館足下，使我梅花無色，過歲竟在何許？所欲卜武康之地，在雲岫東南平處；過二十四日，與足下同往，何如？

與楊伯翼

與足下相見武林，不知是何歲，都不復記憶。但足下風調才情，如青山綠波，舉目便是，何止不忘也？聞足下善病骨立，豈飯顆山頭餘習使然乎？薛伯起行，馳此爲問。足下近作，幸寄示數首，以快積想。

報方衆甫時任汝洲

去冬薛生兩及門而不過，新春之十二日始獲倒屣。張足下書讀之，矗矗情至，空同汝水，宛在吾目中矣。足下讀禮雲間，弟以懶漫，竟不及致生芻；足下不加督過，而惠存之，益自媿矣。弟年來白髮益種種，兩兒子已長逮父，今相繼畢婚。去春復添一兒，但食指衆多，未免憂饘粥耳。今歲如登，便可商略五嶽；倘足下未徙官，當先了嵩少，以快執手，果此一段勝緣也。薛生佳士，留連數日，尚恨其別之速。方欲還四明，三月取報，且期作一詩懷足下，而本日聞北信，遂以明日行。燈下作書，風雨淒然。良深故人之想，小詩搆思，移時竟不就，姑置之以待後信。二十日後，耳熱眼跳，是足下與薛生念我時也。

報沈訒卿

聞告即欲行，但議延一師教鶵兒，在數日內定議，俟其到館，乃堪鼓棹耳。足下所肩，乃法門之事。吾縱不能如韋馱天，在在感

應,豈有聞其事而不赴者乎? 先發使者,僕月初可到也。

報包心韋

夜雨不止,政欲遣人問起居,忽得書欲見,挈醉西湖煙雨,敢不惟命?

與周申甫

辰刻同包心韋、楊澹所橫春橋看梅,午後足下與澹所同返,當不誤公舉也。

報楊儒系待御

戊子冬,得足下長蘆問,今首尾三年矣。僕青山無恙,家口粗遣。遠念足下持斧滇雲,去闕庭萬里,導暢德意,綏静一方。此足下遠圖所優,僕無慮也。遠勤使問,仰知不替漁樵,頗深饘粥之感。行取之役,同門五人,而入臺者二,何寥寥也。老人無復世念,今歲二子畢婚事,便可徐議五嶽雲霄事業。諸君子在,幸益勉之,相見無期,臨書氣結。

報帥惟審

吳園夜雪中,驩飲又半月矣。武林元宵甚繁,乃爲雨師所敗。十八日冒雨雪,看梅西山,遂宿天竺。次早從萬玉峰而出,差足解嘲耳,然以不得從足下爲悵。見贈七言古,泱泱乎大國之風,涼德不足當也。投我木桃,瓊瑤之報,何敢忘耶? 先此申謝,一晴便恣雙屐所如,幸不忘我挈。

與陳侍御同年

歲前領惠，弟時尚未歸；既面遂忘申謝，弟之疏大率類此。楊年丈公請分金，如數奉上外，不腆充賮，希鑒入閩。廿四日行果否？何日少暇，當約梓崖丈，持榼一罇，惟勿我拒。

報陸藩仲

入歲此念已先至銅官北固間，爲陰雨所撓，稍晴即命駕也。春來詩興甚濃，初旬得十餘篇，中旬事奪，至今尚閣筆。鸘兒已得師，當攜驥兒以出。足下赴館當爲我寄聲，中甫善保不資之軀，已延道脉。

報鶴林上人

楞嚴大衆，饘粥無策，龍天決，大動心。若貸金，逐什一，恐非事體。縱達觀師以爲然，僕不敢左袒也，公當與有識者熟籌之。月內尚不能出門，先此。

報張仲初

足下與申甫飲，政不妨有獨醒之夫送足下。遊徑山詩今日當就。

報潘去華

去歲曾得足下一紙，不知何人所賚，亦不取報，是足下未入閩時所寄，竟不知足下何時入閩。冬盡自吳中還，吳生致足下書，始知自閩中歸。足下一鳴而斥，使骨鯁之臣遠竄江湖，此豈國家之福？聞足下近況於吳生，知頃寓上山踰月，挾術以役仙真，此亦奇

事。近吳中亦多有此術，能致鮮荔枝、種種靈藥異物，要之近於幻妄，偶一遊戲可也。幸與足下俱爲青山之身，足下有意飄然瓢笠，就我一會何如？足下不欲至省城，此中天目雙徑，吳中陽羨諸山，俱吾遊屐所到。惟足下所遊，便當相從，吾比甚快。雖饘粥不繼，當有定分不憂也。大兒已婚，去春復添一男，昨已週歲。吳生便信遣此，惟努力爲道自愛。

與沈婿二玄

春來陰雨相仍。十八日，從包親家冒雨看西山梅花，遂遇雪。是夜宿天竺，此別後一段奇事也。足下夫婦何似？二百里之程，乃令經月問聞隔絕。僕誠懶，足下少年，乃爾何耶？

報朱良叔

除前數字托便信，不知是何日徹也。計足下正初，當不失一晤，不謂杳然。承念兒師未定，骨肉之誼，去而益切，此當於古人中求之。鴻兒從周繩父，驥兒從來道之。道之自去歲一變至道，無復昔年跳躍矣。兩兒與弟子俱別居，往來亦希。數因念佳兒，精神何似；朴彤欲熾，世變隨之，豈徒一人一家之慮？奈何春來陰雨，今日始見晴色，臘屐飛動；而尺書適至，甚以爲慰。因以此紙報謝，風便敬遲德音。

報李玄白

別足下三月，已隔冬春，初不知足下就姑胥之館。適自西溪看梅，還得足下問，具感見存。山中之人，雖不敢忘情，理亂彈冠之想，久灰滅矣，足下奈何詛楚，一笑！足下目眚，幸善自消息，倘輕

服寒涼,藥當滋後患,慎之。陽羨之行,當在三四月,寒山之期不敢
忘。八月爲鶵兒畢婚,中間委曲,欲煩足下關語外氏,不知足下清
明前返棹不?

上臺翁

元宵後數字付令侄使者,中有裹言,不知可塵採擇不? 台州城
中向無大藏,今法海寺僧性顯,倡緣讚歎,敢以數字,求翁護持。顯
欲自典藏鑰,願因翁乞禮部或僧録司一公文,不知可不? 惟翁
裁之。

與仇君采

自十月至歲盡,碌碌往來,竟不得與足下一晤,語甚爲悵結。
大兒婚後,精神覺少枯,甚憂之。今歲二子各延一師,然猶望足下,
時來督策。倘不以遠出爲勞,歲一再至,爲十日留,何如? 鶵兒舊
文一帙,云足下取歸,乞檢付。此兒向來所作,俱不如前,欲得此一
帙愧之耳。太公健不? 乞致問。

與袁履善先生

先生於吳門遂別去,不得作數日周旋,以盡衷赤,頗爲悵然。
此歲已閱三旬春色,湖上桃花甚繁,扁舟秉興。此其時也,先生有
意乎? 別先生九易晦明,計先生所收奇人異事必多,儜俟宵榻,渴
承玉塵。聞五哥館當湖之吾宗,而六哥留滯燕中,久曠定省,殊深
朋舊之戀。周君行,付此數字爲問。妻祖樟亭先生,去冬十月大
歸,又一月而葬,先生聞之,當同此痛悼也。

與盧思仁

足下歲前至此，弟方留滯檇李，有失奉迎。聞足下且偕楊公亮、屠長卿看湖上梅花，果此，追隨不遠矣。姜子幹以母喪不舉，謀於弟。弟邾莒之力，不堪佐之，不得已而告急於足下；倘無意出師，渠且哭秦庭七日夜不休也，足下能無動乎？

報黃端甫

戊子冬，與足下一見而別，殊未展闊懷。繡斧按嶺南經年，計受代非遠。且邀鴛湖烟月，以待天上故人。而尺書厚貺，儼然先之矣。故鄉荒甚，弟故無厚業，豈免讀粥之憂？今拜足下之賜，亦首春一助也，感可言耶？此日從湖上歸堂中，復有客匆邃中，布此爲謝。不及款敘私懷，惟足下汲察。

與李稠原同年時任福州兵道

去歲幸得一晤武林，不知丈何時補閩中，又不知何時上任？山中之人，除卻登山臨水輿，閉門開萬卷，更無所事，亦無所知也，一笑。丈比何似？丈折腰向直指使者，弟所甚憐；官衙植側生，一噉數百顆，又弟所甚羨也。相見不知何時，臨紙意塞。

報周孚如吏部

締交足下已十有四年，與足下聚首，惟丁丑冬數日而已。一卧滄江，忽驚白首，道微跡穢，計不復爲名流所齒録；而雲中一札，忽墮吾前，且驚且喜。發書以戊子秋八月，次年五月二十八日方至，而見懷之詩，又成于午庚辰登第之前。十年蹤跡，萬里胸懷，歷歷如畫，何以得此於天上故人哉？屠長卿當今才子，下走非其倫匹，

至於一丘一壑,似有徵長。足下已閲春華,徐觀秋實,當自了之也。久欲作數字申報,以無便止。此時<u>西湖</u>桃柳正佳,不勝良朋之感。遂成一詩奉懷,且酬前意,相見無時,惟勉旃休明自愛。

與周元孚

別足下兩年矣,去夏晤<u>朱汝虞</u>,始悉足下動止。且出疏草相示時,得足下一書,竟未及報。冬間閲邸報,足下轉尚璽丞,甚爲生色。足下由大江遠<u>楚</u>,竟無由覓一晤。時事至此,會當有變,足下姑徐徐家食待之。何如中閨久虛,夜臥誰爲搔癢;足下大多情人,安能遣此,一笑。諸郎學業比何似? 次郎多病,誰爲撫之? <u>江浙</u>連荒,弟幸不飢死。去春偶復舉一男,今已踰晬,甚黠慧可喜。犬兒已婚,先君子去秋葬<u>范村</u>,其地似平穩,待足下他年過此一寓目焉。欲語足下者甚多,非筆札可盡,又不知何時面足下,念之黯然。<u>殷郡丞</u>行,便布數字。<u>殷</u>欲刻足下<u>何之子</u>問序于弟,延滯至今,遂虛宿諾。弟當乞他檀越,終完此一段事耳。南鴻如便,幸數數惠音,慰我懸渴。

報項于王

足下寄<u>周繩甫</u>扇頭詩,牒晴秀語,頗刺人目,進之可當<u>齊梁</u>作者,奈何不一録示乎? <u>六橋</u>桃花初放,足下能來,猶及共賞也。新刻偶批一二首,尚有可商榷者,面時以付塵尾。

與茅薦卿侍御

正月得足下復書爲慰,隨即具報,計久徹矣。尊翁明歲八十,計足下今冬考實授,可得中差,繡衣稱觴,此人間大快事。更得膝

前鳳雛，即爲錦上花矣，敢爲足下祈之。婿父<u>沈</u>君名<u>騰蛟</u>，以上林錄事，需次甚久，資斧傾竭，苦不可言。足下幸爲援手，不失四月選期，此起枯骨肉之感也。<u>沈君之父秦川先生</u>，與尊翁同年，知足下能隆世誼，敬爲布此。

與黃貞父

前十二日走送足下，已出門矣，悵然而還。<u>湖上桃花政開</u>，恨不得與足下共賞。足下比何似？能矯健如昔否？<u>昭慶僧戒山名傳如</u>，從<u>妙蜂法師學天台教</u>，頃典之談，辨口河懸，甚憐愛之。別未十日，遭人誣構，爲添設別駕所係，頗有性命之憂。弟不習別駕，欲因足下，轉乞<u>沈觀老</u>一言托之。其事甚長，非紙筆所具。<u>元上人</u>造見，能口盡之，惟足下大悲心幸甚。

與周志齋撫臺

某清時棄物也，向居<u>長安</u>中，曾辱門下左顧。計門下必有採擇，且垂接引，方洗濯以俟大君子之教，而門下有<u>留都</u>之轉，遂至乖隔。丹款莫宣，八年於今，猶未灰冷。去歲遂冒昧進謁門下，破封抉秘，盡以示之，印諸舊聞，無不懸契。雖非郢人之質，不虛匠石之斤。他日當以蒲團七個，仰酬萬一耳。恭諗門下，以<u>巢許</u>之身，肩<u>稷契</u>之事。惟兹南服，仰煩坐鎮；五兵不試，江表清夷。所謂道之真，以爲身其土苴，以爲天下者，于門下踐此言矣。奉教以來，忽焉改歲，門下福履，與春俱繁。輒貢短箋代候榮戟，仰惟爲道爲國珍護。

與管登之先生

去冬一再會晤，遂至春深。伏想道履，無恙爲慰。<u>天池</u>晤曉

東，其人胸藏雪霜，面目和晬。若能久留，真道場之利也。沈認卿管理金澤田事，此丈所知。其業係新創，土人窺伺，乘荒嵒賴，不得已稍警一二。中有疫死者，遂以人命相協，認卿不能撐，田租資刻經原欠。直截經始之日，遂累典守之人，任事之難如此。惟丈發大悲，協力拯之。

報李玄白

向荷足下見存，報札中偶及鸞兒親事，欲煩足下一通兩家之好。如足下月朔即行，恐其中委曲，非筆札可悉也。去日已涓八月之廿四日，月初便欲遣到日禮。歉歲貧家不過，欲吕宅體亮而已。恐蹇修之言，不免文飾，故以托足下。足下為我一棹語溪，勾當此事否？此中倘有羈絆，不能俟面，惟足下默會之至感。

報藏師

自十一月懸望北使至今，何為遲遲。乃爾寄到華嚴合論數紙，捧覽歡喜，仍合經刻。雖乖初因，亦見師兄為慎重大法之意，敢不服膺。繆迷之人，為俗緣所絆，尚未及請教老師，聞目下且寓錫攝山矣。踐清涼之約，不過三年。但伯俊出處未定，恐不能同行耳。伯俊去冬十一月相陪，一宿昭慶，病軀尪然。正月得其廣陵書，知已漸強，歲前北返矣。仲淳葬親，已定宜興，畢事即往豫章哭徐孺東先生。今春尚未面梅谷師，去夏相別，不知孤雲野鶴，何所棲泊。承其到山，亦一喜也。便信馳此，不能細敘，惟祝為法珍重而已。

報孫世行

昨飲花下甚樂，足下行色已果，非久遠別，黯然之感傷，如之

何？仲淳聞足下遠行，計當至此，幸少待之。

與田子藝先生

昨日相逢，幸出望外，夜歸成桃花片一律，今呈足下，幸教之。未戒歸航，尚期握手。

與周申甫

今日至堤頭，薄暮宿龍井，聞翁山李花甚盛，足下能共此一樂不？

與徐茂吳

足下目佳未？鄒使君遠行，我輩當一作主，足下可出，當邀寵湖堤柳色；不者，涵齋頭半日可也。惟足下計之。

報孫世行

黯然春別，殊不勝情，短篇甚拙，聊以申意。以足下才爲之，且一日千里，駑馬當退舍避矣。經月長途，惟保嗇以待良晤。

與劉肖華太守

癸未夏，遭先人之變，仰辱吊唁，恩好有加焉，今七閱歲矣。弟不肖，遂爲逐人。而老丈以二千石之重，出爲會稽守，五馬初臨，即欲遣間，懶廢自恕，荏苒及今。聞春初過此，而魚鳥迂蹤，復與行驂相左，悵怏可言得之。胡郡公老丈，頗齒及不肖，何以得此？有感而已。玆因片楮，代訊起居，且以爲謝。去春曾一登禹陵，方欲訪蘭亭雲門，乃爲風雨所妒。幸有老丈作主，尚期秋深，償此願也。

與李友龍

曩歲老丈駐節北關，極荷眷愛，受代以來，忽忽六年矣。弟不肖遂作逐人，而老丈五馬休休，出牧淮泗。賢不肖度量相越，故宜如此，一笑。弟與老丈同年同門中，尤最厚善。弟今淪落，混跡漁樵，老丈亦一念及不乎？弟年來白髮益多，望見者無不謂五十人。弟亦以老自喜，獨登山之足，與飲噉無恙。去春復生一男，此亦故人所未聞也。

與陳伯符

去冬十月，王涇夜談甚驩，次日哭沈茂仁，遂不及從，自此顏色參差矣。聞老丈歲前過稽山，往返武林，竟不及一執手。與足下俱漁樵蹤跡，不妨仰煩招尋，何見疏若此，一笑。六橋桃花，今歲絕盛，弟無日不出，恨不得與足下共此盈觴耳。足下比何似？沈純甫先生能數晤不？馬心易之貧困，弟極念之，恨力薄不能申意。聞以形跡見誅，嘖有煩言；足下相見，幸爲一笑解之，無令江籬杜若，自相乖刺也。足下弄璋消息，近更何如？

報顧司訓以庶

去歲韞老屬代草尊翁詩集跋語，因得捧讀一過。韞老托校閱，貧冗稽諾，此日忽承使問，復申此意，敢不惟命。尊翁爲西方先輩，而僕方刻意進修，得以筆研承役。他日相見于寶池林樹間，亦談柄也。

上陸臺翁

元宵後一箋附令侄使者，計在壽節前上納，想久徹矣。清明時

晤繆仲淳，傳翁雅意，必欲文溝斷以青黃。非不感激，但樊中之畜，終非澤雉所安耳，幸姑已之。曹吏吳應揚者，有勞于楞嚴寺，僧德之，欲邀寵于翁索一善缺。惟翁垂慈，不虛其意，此禱。

與廣信守俞勝蜂

丈守蘇時，曾分燕寢清香，今四年矣。丈移守信州，想不下兩歲，久不聞問，結念何已。弟荷衣蕙帶，自安靜拙。君平棄世，世亦棄君平矣。獨登覽石名勝一念，勃勃方始。來歲或遂探武夷及龍虎、上清諸境，望見顏色，亦未可知。握手尚遙，不勝馳戀。

與沈箕仲

去歲武林一晤，遂不獲繼見，比自檇李還，聞足下攜新嫂而西僅數日耳。枯楊生荑，大爲官邸動色，但西山鶉姑之謠，能無悽然？惟足下益廣深慈，恩紀無間可耳。朱汝虞代足下當自舉，所知比雅錄中佳士，能不失高名不？今歲六橋桃花甚繁，弟無日不出，西湖一曲，便獨有之。遙計足下、汝虞，方折腰陳孟文前，彼於思作直指面目，而兩君次且拳曲呼先生大人耳。場中提傀儡，大是可笑，青山之人，頗以筆墨自娛，今春篇章亦時有。足下詞壇老將，弟願爲部曲者，其何以教我？陳茂才嘉賓歸閩之便，附此一紙，足下能以一符資其行色，亦雪中炭也。新作桃花片詩四章，錄呈足下，閱此知吾近況矣。汝虞孟文前乞道相念。

報仇君采

桃花堤上，甚依依足下。驥兒無師，意欲屈有道，共處數月，不知能分身應供不？選程五冊，並蔡虛齊選程一冊先奉歸。又，鵝兒

有盛饌等作,云足下袖去,如檢得乞付來。

與同年泉州朱守名南英,紹興人

丁丑歲都下分手,遂至今日,倏忽十四年。少者壯,壯者老矣。弟年來白髮益多,世念灰冷。青山數椽,積書萬卷,鷦鷯之分,不啻足矣,寧復思九萬里哉?念與老丈暌隔日久,聞問缺然,不勝雁行之感。近聞出守泉州,泉爲閩中大郡,郡士與計偕者,歲不下三四十人,其大可知。然以老丈爲之,遊刃弄丸,奏最非難也。弟去春始識禹穴、耶溪之勝,而尚未及式老丈之廬,相距數千里,不勝馳懸戀。敢因風便,輒布左右。

與馬連城

別丈以壬午夏,次年秋遂哭先大人歸,歸四年方起,復而被斥,今則青山而已。弟雖愚,自許聞道,人間得喪榮辱,素不敢置胸中,以忝知己。家雖貧,非凶歲,饘粥可給。子雖愚,幸俱長大,門戶可寄,積書可讀,山水可娛,于分足矣。所不能忘情者二三兄弟,不但形影參差,亦且聲問隔絕,傷哉。最可嘆者,吾鄉四人,茂仁異世,弟與楊髯俱在丘壑。晏然雲霄者,但矮陸一人耳。丈哭伯氏,弟不能一致生芻意者,薛蘿之人,禮非所及,丈能寬之不乎? 一笑。繡斧按閩,計非久緩事。他日福星再臨吾浙,則中丞大夫矣,日夜望之。風便馳此一訊,別後起居不及,作奉懷詩附上,近作十餘篇,以博三千里外一鼓掌耳。升沈路詭,言笑難同。

報夏師時爲安溪令

戊子秋別吾師,今再易歲矣。得吾師書,及訊二世兄,知安溪

難治之狀。吾師居身清白，事上忠謹，所向皆坦途，區區百里，未足憂也。所須馬按君、朱郡公二書謹如命。付二世兄在三之誼，愧未能補報萬一，幸勿挂齒牙。

與徐茂吳

從足下齋中清談甚適，恐煩興居，不敢時往耳。足下目疾，但宜戒怒戒色，静以卻之，服藥第二義也。惠泉偶乏，告借兩罈。江陰本阮集借録四言詩紀所無者，即奉歸。黄清甫碧雞集，檢得乞並付。

與如上座

洪鐘不叩不鳴，公頃無俗事，吾幾失公矣。蛣蜣六即之説，理在目前，言超象外，敢不擊節，以副賞音。詰朝有文詠之，會欲致上座，使粗心俗士，一聆河漢之譚，豈不快哉？

與劉肖華太守

闊別八年，非五馬照臨浙水，知復何時執手耶？弟齒髮俱變，且人方棄我；玩弄白雲，以送月日，如斯而已，老丈以爲何如？上虞生出弟經房，一旦官拙，窮愁旅邸，豈桀餘烈耶？一笑。直指君且行，得丈早臨，勾當其事，使之早歸，徽惠多矣。是以敢私布之，言面不遐，故不多及。

報潘去華

除前得書，已知從貶所還矣。此日令弟子實至再得書，益悉足下近況。足下清望，甚係海内之仰想，賜環有日。即今遊衍湖山，

暫息垂天之翼，何不可也？新安僕舊遊，尚未及登天都，當及足下
在家，了此夙負。期在明歲，倘足下先期出山，亦已之矣。陳公衡
補奉化，此僻邑可以臥治，得一二歲周旋，亦一快也。蔡上虞乃爲
鄉士所螫，幾不免，今尚在聽問。此君微有性氣，遂至此，可嘆。良
晤尚紆，惟爲道爲時珍重。

與帥惟審

足下行矣，延津之劍何時復合耶？鄞中名勝之區，得足下可謂
有遭鴻鯉，如便佇俟雄篇，以豁遠眸也。足下何日成行？弟本當執
別河津，即日當往檇李，往返且旬日，計不能及行旆，奈何？小詩一
篇奉送，所謂聲布鼓于雷門耳，惟足下教之。賢郎俱英物，來秋見
豫章録，當爲足下慶耳。

與周繩甫

餉棗一盎，藥草所煮，餌之已血疾良驗，惟試之。

與屠長卿

今歲六橋桃花甚繁，聞足下有看花之約，日夜望之，竟不得奉
笑詠，悵然至今。足下比道業何似？想益玄悟，窮幽洞微，何時膝
行，面叩真訣？足下愛我，無難啓鑰，以此自慰耳。閩人林生尚炅，
布衣之俠，善君典太史。其妾劉娘，曲中名姬，相從十二年而死。
林痛之甚能言之，徒不吝珠玉，賁其哀思。足下道機雖深，柔情未
斬，能不爲林生差排繡腸乎？屬其事便造謁，敬爲布此。林與劉姬
相遇顛末，足下如不厭聽，林能亹亹譚之，鍾情如是，亦可紀也。

與楊公亮

足下勇退，可謂古人，所憂者太夫人甘脆耳。聞足下與盧思仁、屠長卿有湖上桃花之約，弟日望之。今綠葉成陰矣，獨盧思仁以此日至，相對甚念足下。又聞足下病瘍顛，頤間若髡，無復于思故態，有之乎？一笑。每欲渡江省足下、長卿，因泛海了小白華嚴之約，竟爲兒輩婚冗所奪。今冬來夏，定踐此言。太夫人以下，各安善不？荒歲相仍，足下用度素廣安，所取辦時事，付之不聞。然入耳者月異，歲不同不能如木偶。奈何沈茂仁玉隕，吾二人共此青山，矮陸乃爲碩果，聞以此月乞差，果此當期一晤也。信便馳此，即望數字，以慰間闊。

與陳季象

十二月二十七日抵家訊，足下已就長卿館穀，甚爲足下喜，但長卿門庭甚廣，食客頗多，于足下香癖菜癖，無乃不宜，又甚爲足下憂。違離至今，幾及半歲，不得足下一字，豈遂忘僕耶？以足下之才，又僅此六尺，謀生亦易，何必甬勾東也。

卷三十七

與劉少司成

往歲曾附致一訊，隨奉報書，嗣此缺然。青山之身，久與雲霄隔絕，仰知曠廢，定不以疏獲罪也。去冬捧讀大疏，事雖中寢，然直聲滿天下，他日立朝事業，可預卜矣。湯祠部疏甚切至，幸得薄譴，豈九廟神靈，默護之耶？何豫章之多君子也！某一丘一壑，頗能自樂，同館二三君子，必欲驅之出，近遂有廣德之補。如不免一出，尚賴海內諸君子，力相匡護，使不至汶汶耳。新安程生又新，其人奇士，有志當時，非徒工文章者，今在陶鑄之列，幸進而教之。

與鄒爾瞻

去冬，門生葉蕉湖致足下書與仁文會約。知足下出山，方爲蒼生動色，忽承嚴旨改南，奈何至此？吾道非耶。近見沈純甫先生，知足下已至留都，甚慰。老伯母安健不？能就養不？足下有弄璋消息不？足下今日可謂三黜，道彌尊矣，非國家之福，君子之幸也？弟青山之身，頗能自樂。館中二三兄弟，一日之教，終當強顏一出耳，足下何以策我？

與茅薦卿

多年老寡婦，忽欲事人，未免隨例塗脂傅粉。足下不憐我，反云欲加賀，不愧死耶？一笑。昨王方士索書，欲以種子方奉足下，

計亦足下所樂聞者，故不吝數字，不知曾達不？聞舉女，未免爲足下短氣。然是生男之漸，如高才生，一舉不售，再舉定無失矣，以此慰足下。尊公稱觴期且近，相見非遠，諸懷不悉。

與張玉陽司成

門下新涖南雍時，某不揣疏賤，曾因所親，寓書奉候。仰荷惠報，藹然舊誼。不圖一物之微，得與存紀，感不可言，茲再閱歲矣。某自分才質駑下，不堪清時。器使養拙，青山日月已積。近月忽聞敘補，莫測所從來。去冬得同館諸君子書，有相憐之意，或者此其也？無用之身，進退維谷。以某之素受教于門下，幸有以策勖之風，便申候鄙衷，百不盡一。

報李君實

即日往拙園，有晒書之役，計初秋可發也。臺翁雅意，又重以諸君，惟挽不肖，豈敢以青山自固？但恐爲小草，以負諸君子耳。沈純甫先生書來，且寵以詩，亦勸速出，俟憑至乃議之耳。見純甫先生，幸先爲一謝。蔡令、曾郡丞，各爲足下發一書，足下當爲此科舉人，豈有不入筆之事，幸平心安命以應之。

與友人

自己卯真州聚首後，足下與不肖升沉之故，足相當矣。以道眼觀，真是一夢。足下以爲何如？聞青田山中居甚佳，山離麓六十餘里，上有良田甘泉，雞犬與人間隔絶，便是桃源，洵有之乎？有之，足下奈何復思世間？一笑。昨晤楚人顧子敬，道足下數數問僕，此日又蒙枉駕。僕政謝客，有失迎門，又不能報謝數字，屬家僮申意。

顧生云，豫章人程萬里，堪與甚高，更有奇術，足下知其人不？刻下爲金子魯先生入山，三日後可出，與山中一晤，何如？足下幸期之。

答同館馮用韞

弟已絕意金馬門，所不能無眷眷者，二三兄弟耳。忽然得補，知出二三兄弟。自念生平，未有所樹立，自甘泯泯，以故不敢學絕交書。儻於數年間得，當以酬微志，便即日遠引，豈令鷗鳧見笑哉？山中無事，時及篇什，亦未能工，大都率意之作，故有流入元白者。近日意況又酷好齊梁以前，羽翼未成，而志頗壯然。無奈懶習，近已數月不事筆研矣。向見足下贈楊公亮五言，逼真杜陵。如足下才情，尚不作唐人語；但柄用在近，豈能久習溫城？一笑。公亮家食清苦，去歲偶共湖山者兩月，亦勝緣也。茂仁子幼，家大門戶，事甚可憂。足下有書及李明府，亦一助也。數字覓便，因鍾孝廉馳報，今秋南行者，大都敬承與足下有一人。非面承即手問，詳示末間，惟珍獲以矣。

與李九我

奉達九年矣，徼天之福，借重掄文。某忝一日之雅，分當摳趨，作西湖主人。以跡在出處之間，屏居故園。眷焉千旄，惟有縣注。恭諗所錄士，俱一時名流；而某門數子，亦與甄拔。良爲得士慶，但急須錄文讀之耳。專此屬蒼頭代候起居，仰涵存至禱，不盡區區。

答鍾西星

某於本月十一日出門，十四日薄暮至湖。郡役來，得報書，尚是渡苕溪時所發。仰知比已蒞桐，福星初臨，山中草木皆生色矣，

況士民乎？此日方發雪川，承手書，專吏枉迎，極感厚眷。某書生一旦奉器，使佐下風，如盲兒步絕壑，悵悵乎無所之。非門下俯念舊誼，手提而口諭之，將無所稅駕矣。

答陶鏡宇

某陳人也，青山十年，復強顏作州從事。潦倒無知，世所共笑。門下不見棄外，惠之德音，侑以豐儀。且盛見推藉，三復來札，且感且恧。門下循良之績已著，一方鄰境想風，莫不歌舞。不肖如某，且藉庇焉，得荷齒存，深以自慶。來晛附使壁上，并申謝悃。

寄鄒爾瞻

八月敝親家包生，寄到足下書并佳晛，具感惓惓相成之意。弟青山十年，無復彈冠之想，諸君子實引而出之。月之廿日，祇役桐川矣。老作州從事，未免手板向人。一龍一蛇，道故委蛇，夫復何言？世道一新，諸君子嚮用非遠，而公論所最稱屈者。足下仰知有道，不以升沉介懷，然豈能不爲相知生色耶？役便敬以緘相聞，并候伯母太夫人起居，仰惟涵存，時寒珍重。又數字遺陳伯符年兄，乞附便鴻，速達爲感。

與蔡錢塘

恭諗門下以公輔遠器，先試循良。方下車錢塘，士民欣欣，莫不引領，以需福澤。惟是迂僻之人，喜逃閑曠，雖家會城，蹤跡不一。近復有出山之役，坐是尚稽晉謁。仰恃虛衷遠覆，或不以疏簡獲罪耳。即日恭諗觀車北指，某株係一官，不能從二三父老，修祖道之敬，徒有束嚮懸結而已。

與賀知認

九月中旬，以迎敕同年陸宮諭至吳，偶憩寒山寺中，忽得尊大人之訃，傷哉，奈何至此。初夏吳閶舟中，與尊大人共噉鱸魚，復周旋虞山；此時尊大人猛健如虎，議論如縣河，相對至夜分，僕亦不能支。如此人謂當期頤未已，奈何卒有大變耶？知昆季傷痛，當何所不至，某亦不能以節哀勸也。但尊大人家業頗盛，側目者多，善後之策，孝子慈孫，當亟圖之，不可自爲異同，啟釁速禍也。僕料足下不能爲吳太伯，更能調停於昆季間，如所謂范宣子讓，其下皆讓，則大人箕裘，可永保無它矣。僕於尊大人洎諸昆季，分誼非淺。聞訃之日，猛欲奔哭，以之官桐汭，期限頗急，勢不能行，當寓哀於辭，又延至此日，尚不能遣負罪深矣。許然明兄，承尊大人念其貧，許爲振恤，今尊大人已矣，然明豈敢有望，然不敢不臨哭以申知己之感耳。然明索僕道意，故爲及此，即日當遣吊，或有嗣陳不盡，耿耿。

與南吏部郎陸君前廣德守

僕始以桐川諸役，俱能談門下舊政，僕心仰焉。所謂“桃李不言，下自成蹊”；非忠實誠心，安能喻人也。幸於鍾西老席間，從門下之後，遂爲識荊之始。治桐之狀，門下略示數端，僕甚感服，且幸吾鄉出此循吏。今僕之至官五日矣，聞之桐人，較之席上所聞者，不啻什百千萬，凡道說惠政，幾至涕零。桐俗故佳，門下所以感之深矣。然令常得如門下者而治之，門下不爲遼東豕哉？此又桐人之不幸也。門下居留曹幾兩月矣，起居何如？白下多六朝遺勝，門下觀覽之餘，亦念此中山川乎？昨之日，鍾西老往太平，僕送至橫山回。得讀王元美先生所撰碑文，恍然如侍杖履，高山仰止，感慨生焉。役便謹以一紙申候，惟祈爲蒼生珍勗，不盡。

與甘子開

秋來得足下數字,無何有應試生索書,亦致足下數字,自此寥寥。世道一新,君子道長,望如足下,豈能久處下僚。但自炎即涼,自涼即炎,俱以漸致,故不驚人。僕亦願諸君子之契此耳,足下以爲何如?僕之官桐川已五越宿矣。足下曾嘗此味,大略相近,但此稍僻,無上官彈壓,又饒山水,或略當相勝耳,一笑。數字寄萬和甫,聞已還南昌,足下幸爲覓鄉鴻致之。役便布此,諸懷不盡什一。

與陸敬承

棄青山而作州從事,風塵咄咄,大自勞人。蒞桐川倏已六日,刺史先生有事太平,遂暫親簿書,嘗指可以知鼎味矣。廟堂諸公,不知肯遂釋老馮唐不?計此時足下當已就道,以數字屬松陵兩周生報聞。勉旃故人,努力天上,不盡。

與潘去華

與足下此一番會晤甚喜,許先生席上又得聞賢從子,實所奏古音,僕喜不自持。僕賢於魏文侯遠矣,一笑。次日至吳興晤茅薦卿,追隨兩日。十八日漏下三十刻至四安,次日至廣德蒞任,至今五日矣。計此時足下亦當抵白下,念和甫亦以州倅,托役歸臥,吾三人蹤跡相似,若此亦可笑矣。

上陳肅翁座師

某不肖仰負老師陶鑄,至於廢斥。自惟丈夫處世,貴自樹耳,豈以名位重輕?以故十年之間,頗能以青山自快。不意同館諸君子,必欲引而出之,同鄉陸太宰、趙少師二公遂爲之主,是以有廣德

之補。又遺書督切，必欲某到官。某實不材，奈何辱知己，不得已暫棄青山。孟冬定，廿日已涖<u>桐川</u>矣。衙舍如馬肆，故宜居馬曹，一笑。<u>子卿</u>世兄過<u>武林</u>，時某以迎晤同館<u>陸敬承</u>，遂相左。但得吾師手教爲慰。即今世事一新，諸君子俱樂嚮用，吾師豈能久借<u>東山</u>乎？往歲即聞舉二孫，計連歲必有所添，想俱岐嶷可喜。舊判<u>陳</u>君，爲吾師鄉人，其歸且道莆，敬附一緘，上問起居并師母以下福履，仰惟爲蒼生珍護。偶患目腫，不能親書，臨風馳戀不宣。

報鄒爾瞻

弟不肖斥逐，故分到官後。偶因役便附致八行，此日得報書，知足下愛我至矣。此中長吏，爲<u>鍾西老</u>，同鄉前輩，能以禮法相假，簿書相寬。又新任不入，計弟已得都院差，以州長有<u>池州</u>之行，未即離任耳。此中有大洞靈山，泉石頗勝，尚欲了此一段因緣，計旬日可還矣。弟此後或可望南中薄轉，但時方欲驟用足下，弟來而足下且去，奈何？<u>李沖涵</u>方病面瘡，至今尚未相見。弟<u>長安</u>舊好，知其爲君子也。<u>陳伯符</u>自中原還朝，計此時已至邸舍，前所寄書，幸急寄之。弟新刻時文，板在<u>武林</u>，歸日當印數部，付後信耳。

答李溧陽

昨因<u>鍾西老</u>，知使者在桐。且云方令此人物色，仰知盛意有在僕，所謂聊復爾耳。<u>胡孫</u>人布囊，益思<u>長林豐草</u>，豈敢望太牢鐘鼓之享哉？一笑。即日馬首遂北伏，惟慎寒爲元元珍護。

答陸泮陽

僕林居九年，久不接當世士大夫。以故雖鄉曲懿親，蔚爲時望

如門下，今秋始慰識荊，他可知矣。常意天下人，即賢人君子，僅可得一半人意，惟桐人於門下不然。賢愚貴賤，下至婦人女子，無不異口同聲，懷門下之德者。機心一萌，海鷗不下，況數百里人心，豈可以偶得哉？故自履桐以來，欽服之衷，又五倍於識荊之始矣。自媿涼德，不能居此中士民之上，又謭才不能增輝。此中山川，素食二旬，一籌未展。近都院惠差，下旬即離桐矣。門下何以教之？役便專此上報，來覼敬登佳。葦仰惟涵照，不盡區區。

與王季常

苕溪遠送，具感多情，作桐川散吏，今二旬餘。衙齋雖敝陋，亦有池亭竹樹；橫山直西北里許，蒼翠逼人。薄書之暇，焚香讀書，足稱隱吏，經年可也。開府見原惠差自便，下旬可歸，又有并州故鄉之感。情是何物，動能牽人。僮來知尚未到館，數字奉迎，并布積款。來歲姚叔祥歲資，一如所議。或有他助，尚未能言，惟足下先之，諸懷面嗣。

與李玄白

昨至苕涇，煩使者遠送，隨具書附謝，知徹覽矣。作桐川散吏，已二旬餘，山水清佳，意頗安之。李開府以管登之言，惠差令自便。下旬還武林，一二日即歸故鄉計。月終可從足下訪純甫先生於綠蘿莊，見間乞先為道。意足下讀書，明年何所利鈍；有時非戰之罪，慎無輕議改弦。

與姚叔祥

足下淵仲淹博，所最欽企。來歲奉屈讀書小齋，貧措大不能厚

助,如季常兄議。惟俯從爲感,甚愧涼薄,不足以澗高賢。仰知道義相期,故不能自外輕率上布。幸不罪。

與錢湛如

足下行看長安花矣,亦念虎丘夜月,照我兩人黯然惜別時乎?弟十月至桐川任,一遊大洞,遂假差歸武林。此日還故鄉,風雪載途,頗深天末懷人之想。向辱贐行,不敢當,即以充卷資至嫂夫人。許弄璋消息非遙,足當雙喜,諸惟保護。

與于中甫

前月廿一日離桐川,先二日,吳之矩自苕溪見訪,宿衙齋款語甚樂。次日遊橫山而別,因悉足下近履。知以明春北行,又知足下與潤甫所有。時大壺精且多也,其最佳者分惠一二,不敢望多,惟勿吝。廿三日至武林,月終出門,初四日晤叔宗兄弟,其夜又晤仲淳。丁長孺歸途相遇,強之復至松陵。友朋不期而會,都是至樂,恨少足下耳。僕明日自吳中返棹矣,以語溪一至,親請題主,不得不允,竟不能親至雲陽,一哭賀澹安。明春送足下,當并了此事耳。知尊公不赴公車,可謂知止。三令叔忽遭嚴譴,可謂意外之變,豈秦中丞所累乎?阿郎想益佳,房中閨更有坐喜者,紛至叠來,大可慶也。東坡易傳幸急刻之,不然僕欲得一錄耳。

與沈繼翁

拙園夜別,恨不能奉通宵之歡,比吳伯度莊再奉顏色,遂爲河山矣。門下此出,安危之間,然壯夫烈士,神明所扶,即天佑國家。

門下入贊機務，當不遠矣。某生平孟浪，徒以輕名；遺榮一念，爲君子所與。今復以小草先之微，門下時時匡掖，將何所稅駕？即遠門下，翹首德音，情靡切也。姚叔祥清肌繡腸，其處幕下，必多進益，惟門下善御之。梁汝德老驥伏櫪，志在千里，屬其赴僻，敬附一紙。拙詩此刻始課成，何敢及工，引意可耳。書扇奉寄，以博三千里外一笑。故鄉梅花已殘，隴頭不知何似，臨紙哽結。

與王囧伯

晉陵道中晤足下，比至物色足下，輕舟不得，竟無緣申報，慊慊此中。不佞嘉平之望，視事南雍矣。新到略苦人事，今稍自適，尚未及振衣牛首、棲霞諸峰。一官羈人，動遭束縛，安得如湖上垂綸時愉快也。足下比何似？江南豪俊，想益歸附，待時折衝，豈徒安全鄉井哉？敝同年盧思仁祠部，頗與足下同志。頃聞至淮，過毗陵，時跡之尚未還，足下曾遣人物色一晤不？風便馳此數字，春序方新，惟隨宜加護。

與焦弱侯太史

昨從楊止庵論議，渠甚留心經學及六書，因知門下筆乘中，所論轉注義，又在升庵太史之上。如架頭有副本，敢乞一部。昨荷枉教并謝。

與雪浪法師

初到官，承枉錫，有失倒屣。聞開講普德，正欲拉諸相知，咨求妙義，而忽聞散席何耶？

與吳復庵宮諭

頃者道毗陵，幸一奉謦欬。雖未酬數年契闊，亦足少慰既見君子之懷。歲前視事南雍，隨聞門下掌南院新命。故云散地亦是大拜階梯，海內士流，孰不彈冠相慶。況某竊附與進，其爲欣扑，當何如耶？浮雲不能擁蔽皎日，仰恃聖明眷注，公論昭明，必無移奪之理。伏惟少抑耿介，亟戒征輶上，以解士大夫之渴饑，而下以塞蒼生之想望，某不勝馳願。兹因院役奉迎，附布丹悃。

答周生名道直，楚人，乾明侍御師之子

某賴尊翁侍禦師之陶鑄，得有今日，辟如卵縠，誰則伏而翼之？惟是兄弟之号，遠托同氣，而山川間之尚阻參承。頃者竊禄南雍甫逾月，忽蒙賢郎枉辱，重以手書。腆貺通家，氣義藹然，且悉闔門動定爲慰。賢郎故是汗血種，稍閒輿衛，一日千里，寧足道哉？庚午前場敝墨，幸蒙檢惠，一再披覩，略見科斗時本相，惟溢慚感耳，一笑。

答顧子敬茂才

辛卯夏，武林一再把手，快聞高論，恨相見晚。別去無幾何日，遂有出山之役，深媿不能自堅。如此世道轉移甚難，即命世豪傑，未免躊躇四顧，況庸庸者，徒失林壑何爲也。宰官身即是清净身，足下叫我至矣，顧僕何足以承此言。雖有拱璧，以先駟馬，不如坐進此道，惟足下他日幸終教之。所葬一丘，非仙婆所裁，不知子魯先生所指確否？俟他日經尊覽詳之。頃至白下，頗疑今都與六朝故址，非真王氣，賴文皇改遷幽燕，以有今日太平。今足下云云，益符鄙見，此事願從足下究竟之。周伯起見投，極欲爲忠計，而困於力，又假有力者，不知能有濟不？伯啟不能久淹以故，不及少效礑

切。然願此兄兼收秋實，以存遠大，勿懷食宿近名之情，飛沉有數，寧可改易，惟足下以僕意申之。成均署中，幸攜得惠山泉，茶事不乏，恨不能與足下共啜耳。

與沈大若

弟與丈別五年矣，記西湖上巳日，弟作主邀丈與王少廣太史，今太史已爲異物，可嘆！弟困而復起，幸不失南雍青氊。但至白下，已四十日；未見牛首、棲霞諸峰，尚是欠事。南中官少，而月旦不乏俗，有盆中觀魚之説，道此安得如西湖魚釣之愉快乎？丈駐節荊襄，聲猷日暢，行且脱穎釣軸，福澤天下，非弟駑劣所能。希望恭諗歲律，一新佳祉，與物俱作。敬因便風，附修起居，仰惟爲道保練，不盡遥情。

與盛叔永

去冬附一紙計徹覽，弟嘉平之望，擁青氊南雍矣。南中景象不寒而栗，即遊山飲酒，騒人清事，亦不敢爲，惟堪閉户讀書耳。官舍最號虛曠，背山臨池，池又修廣。夏間芙蕖盛開，不減西方九品之樂，惜不能與故人共之。足下瓜期已近，如過此，幸維舟江干，覓弟一晤，以舒數積闊，遲此真以日爲歲耳。聞荊楚饒鹿角，其直又廉，歸舟夕爲弟附帶百觔，是樂餌所須，敢以奉累。此紙托敝同年沈大若丈轉致，不盡欲言。

上趙定宇先生

某浙右豎儒，幸以衙門之末，爲門下與進。依光華而咀道德，十五六年於今。曩者以不肖斥逐，海内交遊，咸共非笑，爲不祥之

物,而麾遠之。獨門下察其無他,曲加誘接,至蒙草木氣味之獎。以故某遂忘其愚瑣,不敢自外於左右。茲者仰仗噓植,青氈復還。自散冗之中,躋師儒之列,深媿薄劣,何以致此。竊念初離泥塗,羽翮脆弱;舊時鷹隼,或未望情。見曲木而猶驚撫,故創而欲隝,恐終沉棄,有負陶鎔。惟門下始終拂拭,提而誨之,使不墮落爲士林訕笑,感戢寧有量哉?

與陳伯符

弟以嘉平之朔發武林,又半月至白下,望日視事南雍矣。新正,敝門生陳公衡自京師至,得諸公報書,中有足下一函,略悉比來動止爲慰。偶在鄒爾瞻處,道足下近況,欲改南,渠甚不許足下此意。足下多情廣愛,豈堪作此中曹郎?朱汝虞亦云,此二兄俱久於南者,樂石之言,不可不聽。沈氏立户,弟與足下分任,不過盡吾兩人爲渠存没一念,光祿君可否亦任之耳?海内士望,近見一二嚮用,似亦彙征之漸,即公亮、汝培,豈終林越,亦氣運有遲疾耳。所領三書及全曆四,已分送三兄,訖弟領其一,政須此物。良感陸敬承内召,此中復減一良友,雖甚愛足下,不願其來。

與曾直卿

弟以嘉平之望,視事南雍,今忽忽四十日矣。初旬敝門生陳民部至,得足下與同館諸兄弟書,甚慰遠念。弟薄劣青山,薜蘿外已無餘念,今日一片青氈,皆吾同館諸兄弟力也。弟即孟浪,無所樹立,忍負諸兄弟乎?敬承不果來,甘子開復轉督學去,惟有一張睿甫,日夜望張見沖之來耳。足下得子,旬日而失,聞之甚爲感嘆;足下長者,定能有後,惟寬意俟之。費國聘近有書來,家居無恙。此

兄青年妙才,獨坐論趙大中丞一事,遂不爲士論所與。桑榆可贖,惟足下不惜齒牙獎拔之。楊公亮已有端倪,幸力爲究竟。極知諸兄弟用情,弟此念不能自已,聊爲喋喋耳。

與于中甫

十二月朔日,發武林途中,得足下書,并惠示疏稿。足下此疏,九月初丁長孺持來,遂録得一通,惜其不下;足下難免禍謫,而忠言不白,良足短氣。陳公衡至,又得足下一函,中多肝膈語。足下憂時憤世,一至於此,每一尋展,不覺汗下。足下上有老親,此六尺安得自由,幸姑忍之。足下規我,勿通遊酒人,良是此中所最親者,鄒爾瞻、朱汝虞殆無三日不相見。時鄧少宰位望少尊,或旬日一見耳,此豈遊酒人乎?一笑。此間官僚不多,而月旦甚苛。自九列至卑屬,俱扃門自衛,僕亦不敢。不然牛首、棲霞諸名藍,極欲一登眺,而至今不果出。所謂一行作吏,諸事便廢耳。足下覓差一歸甚佳,時事可畏,且遜避山中一二年,再作理会。大抵治亂二途,自古有之,不爲奇特。吾輩隨其所遭,都是着衣喫飯,本等生涯;即偶然殺身報國,亦不作奇特想。一任意氣,便有差別,毫釐千里,惟足下辨之慎之。足下早聞大道,當不昧此言耳。

與侯公善

去冬十二月至南雍,今忽忽四十日矣。陳公衡來,得同門諸君子書,中有足下一函,略悉比來動止。足下云上疏而中寢者三,所言何事,疏草如未焚,幸録示一通。天下事雖云不可爲,相機匡救,宏益自多。但一沾帶自己功名,得失攻於中,而利害迫於外,不覺醜態盡露。雖欲收拾,噬臍無及矣。江陵、吳縣二相持,諸要人皆

犯此覆車，可嘆！彼諸人豈無良心者耶？足下生平僕略得之場屋，深以遠大相期，今幸在言責，惟力勉之。更有一着子緊要事，常拚外補，則眼前境外便寬，不然一塵起大地收，人品敗矣。足下光明磊落，僕所久悉所以喋喋者，友朋責善無已之情耳，幸深詠之。

與同館敖嘉猷

弟躓而復起，皆出諸兄弟齒牙之力，弟盡得其詳。邇來人心叵測，議論繁多，須以靜定勝之，敢服膺足下此語。弟性不耐仕宦，此中鷦鷯，一枝聊復爾耳，終當作鴻飛冥冥。足下行且柄用，慎勿興此念。羽便附修動定，并布區區。

與馮用韞

弟向安青山，已無復世。念諸兄弟必欲引而出之，青氈復還，爲榮多矣。與諸兄弟一聚首，故弟之幸然，豈敢得隴望蜀哉？一笑。南中多凶多懼之地，惟閉門息交，或遠禍，敢復如昔時孟浪。足下前書見戒，敢不佩服？敬承爲有力者所奪，棄南而北，弟孤立此中。賴鄒爾瞻、朱汝虞二兄，時時見存，差不寂寞。鄒兄屢推不用，不知聖眷，何不可解如此。楊公亮已有端緒，惟諸兄弟力究竟之。足下與余丈共典武闈，錄文果稱合璧，披尋不忍釋手，奈何過謙耶？沈叔敷吾鄉翹秀，弟夙仰之。況又出足下之門，敢不引爲同氣？敝縣陳孟常，才高學富，十倍於弟。閣試閲文，惟足下加意物色，早作冠軍，幸甚。

示鸞兒

離汝忽已五十日，我與汝母日夜憶汝，無頃刻置懷。馮恩行，

有數字寄汝，并盤費十金，行已十餘日，當到矣。蓋爲遣役入京，閣下及衙門前輩例俱有禮，俸入爲之一空，故不能多寄。仍付先生春季束修五兩，并書一函，即便轉送。娘子能理會家事否？即不能，亦宜漸漸教之，久習自會，勿急爲責望，致傷和氣。太太、外公、外婆、六老娘四大人可孝謹承事？朝夕問安，定省疾痛，此是汝做人根本，勿如汝父母，在家時草草也。張姨夫少年老成，又勤學問；周姐夫練達世事，動無失策。汝可常親近，凡事諮訪，遵而行之。汝年已長大脫凡，近遊高明，正在此時，不止讀書作文，用意即立身。擇交淑慝，所係最宜；慎重閒戲，無益威儀，勿苟。春二三月，景色鮮佳，汝可侍先生一出。餘日宜靜意藏修，萬勿如舊，奇衣婦飾，輕狎成群，貽笑多口。至囑所作文字，可月裝一帙，遇便寄看，驗汝進益。家中無益人事，汝不必理，以滋浮冗。我比飲食，猛健如昔，汝母歲前到今，臥病者再，今已痊可。汝兄讀書頗勤，如此三月不變，定可觀也。十一噉食如虎，點橫非常，角孫近發熱，防其出痘，余家口俱安。楊奴行，附此。

與周申甫

歲前行促足下，爲長郎納婦，不得分勞，甚負此意。過檇李止停一二日，已不勝內外酬應之苦，遂宵遁過吳江。周叔宗病，入其齋中一省之，即日便行。住毘陵兩日，始登陸。與岳翁、鴉兒別，又三日而抵白下。十五日謁陵，遂入官衙。衙齋臨廣池，池植芙蕖，盛夏花敷，芬香酷烈。手一編婆娑亭中，所謂保此不減東山者也，一笑。十六日到任，幸隨大司成之後，本廟雖有職業，亦似易稱。正旦、元宵，衙宇頗荒落，僅覓得丹陽紙燈四盞破俗，即祖先諸靈，不免破例受此岑寂，一笑。近日爲遣入京使，日夜作書甚忙。月初

勾當，并完丁祭，便是優遊青禮之日矣。六館賴有選貢諸君，差不
寂寞，有阮自華、金精器、張尚儒六七輩，俱江南北英才也。楊奴行
急，不及錄寄課義，當圖之。鴉兒家居，憂其少年無檢，墮廢月日，
煩足下時時往提撕之，恃在肺腑。幸與朱武原先生，分任切磋之責
可也。南中網密口煩，大非樂處。士大夫憂讒畏譏，閉門自衛，有
若拘囚。僕雖蕭然，不能自異以故，至今尚未見牛首、棲霞山色。
入春一月，不識梅花，未免益念家山也。足下如有暇，幸來一看。
愚父子共此衙齋芙蕖，兼與六館英才，一相切磋，必有宏益。二姐
心性，大宜佩韋，姑媳之間，賴足下居中調停之。骨肉之念，不覺及
此，惟惜陰自愛，以需遠大。助婚微物乞存置。

答秦中翰 名煜，虹州先生長子

某薄劣，幸出尊大人之門。頃者困而復起，遂叨南雍師席，不
敢遠方江湖，而如甕之源始於山下者，不敢忘也。惠山梁水，距檇
李不遙，而懶拙自寬，久廢通家之好。門下不以爲罪，而遠勤贶問，
益令慚負耳。僕久安青山，爲諸君子所逼；偶然一出，尋當圖歸，以
庇無用之身。來教以顯融見擬，非所敢當也。別論令弟乞差事承
命，當緩圖之，以諸老見乞者衆，人情難周耳。豈敢有愛於門下耶？

答李君實司理

足下一鳴驚人，吾道生色。所可恨者，不得魁南宮讀中秘書
耳。物忌多取，足下高才，儘有向上，留此以還造化，未爲不可。足
下榮歸，僕僅一再見，又多忽忽，不能款敘，吐其胸懷，以當軒贈，甚
媿此心。足下奉兩尊人赴官，得昕夕禄養，此人子至樂，當以一日
爲千秋耳。僕今維幸牽復，亦有薄禄，不逮二親。乃知天厚足下，

在此不在彼，足下不可不慶幸。司理之官，爲直指耳目，但存心公恕，勿爲毀譽所奪，弘益自多。凡初入仕路，上官僚長，及所交際，大都科目前輩。惟謙惟和，眞心下人，自然毒蛇不螫。嬰兒無毒心，拔其己蛇，人蛇何害。僕生平坦衷無猜，不幸罹謗，終見消阻。譬如揚塵，豈能淬穢虛空哉？此是作官作人根本。根本既茂，而後枝葉從之。不然便流入思趣，縱聲華赫，奕如刻穢，爲旃檀安得香氣哉？惟足下勉之。僕涖<u>南雍</u>，已五十日。<u>紀綱</u>至，得足下書并<u>廬山紀事</u>之惠，附陳腐見，以挨採存。<u>匡廬</u>生平所注想，今閱紀事，神意勃勃，不知何日償此香火勝緣，一嘆。

答吳之矩

秒秋奉晤，忽忽返棹，未罄私衷。至<u>武林</u>，遭幼兒出痘甚危，不解帶者十宿，意況甚慂。幸而保全，丈夫愛憐少子，益信此言矣，一笑。此宗遠行後事也。以故<u>武林</u>湖山，亦不及載酒從諸故人一別，遂戒舟航。以清祀之朔，挈妻孥爲<u>白下</u>之行，限迫不得停。至<u>毘陵</u>，不及適足下，俟一握手，迄今猶耿耿也。此中途次見報，足下補<u>饒州</u>司理，借此爲六月息即乘扶搖耳。但<u>馬心易</u>令<u>封丘</u>，此兄性急不耐煩，而有民社之寄，上官或未能超格處之，跡似可憂，奈何？此中少官而多議論，日閉戶養拙，碌碌升散，畏首畏尾，身其餘幾，安得如無官時超然自放乎？以故<u>牛首</u>、<u>棲霞</u>諸勝，至今尚未一探，明日又當隨例赴冢宰署中受計。況味如此，挂冠之意，不覺勃然。鷄肋一官，豈惟高足一笑。足下何時促裝，如江行，幸維舟江干，一晤蕭寺。

卷三十八

與敖太史嘉猷

與足下握手河梁，曾未兩月而聞先君子訃，痛哭幾不可生，抑情就道。以九月終底家，稍定始訊弟輩，知足下以六月終過檇李。足下方欲親致緘墨，乃辱生芻，易賀爲弔，即足下此時當不勝錯愕。況人子哀傷，當何如也。君家老蒼頭附唐大行舟北上，因見省，得備聞足下起居。且云尊太公健甚，欲逼足下還朝。老公意如出一轍，彩衣可念，願足下毋改初意爲佳耳。弟冬月復被火，先廬損四之一，藏書損十之四，先柩仗庇，幸無恙。歲前就厝郭西祖塋，此日方有事擇地，地師言首鼠不可信。弟近亦親究其術，稍有入處，徐之得爲堂上之身，辨此易耳。足下比得親鄧定宇先生，想日聞所未聞，白業當益進，非弟所敢望。弟憂中寡酬應，獨二三禪衲，時時過存，哭泣之餘，亦不廢禪講，可謂血脈不斷。每念與足下隔絕，無由共此麈尾，追憶邸中驩聚，恍如夢寐，即有會心處，欲飛語足下，安能千里命駕乎？時因無著海上人錫便，裁寄此紙。上人，不孝方外石交，機清神挺，法門龍象，足下一與周旋，當自信之。上人回，敬遲瓊枝，以慰饑渴。

鄧太史定宇

客歲春，蓋日與敖嘉猷望門下還都門，謂可相依，一策駑鈍。不意再臥白雲，虛負勝緣良用，耿悵無何。嘉猷以使事別，而不孝

亦哭先君子，匍匐南矣。人生聚散哀樂，寧可常也。歲前<u>南昌萬茂</u>
<u>才</u>至，承門下惠書見唁，遠勤生芻；即先君子當生色地下，寧論不孝
感結耶？<u>嘉猷</u>別時云，當旦莫就門下切磨。其氣甚銳，不孝良畏
之。比不得其一字，不知近作何狀？不孝居邸中，見士大夫談及海
內人品，必首屈門下一指，翹然欲一親景星卿雲。況九重渴賢，即
隱淪之儔，且相繼鯉弓旌動色，奈何門下欲久占青山也。不孝雖煢
煢疚中，正賴<u>竺乾</u>聖典，及二三衲子，時時見存，足銷日月。適<u>無著</u>
<u>海禪兄</u>，以禮<u>馬祖</u>、<u>遠公</u>道場，當卓錫貴境。不孝爲語<u>海</u>兄，至<u>豫章</u>
而不見門下，如空手入寶山耳。<u>海</u>兄機神秀朗，大是法門選鋒，少
加鍛煉，便足潰圍而出。不孝與問旋最久，門下儻近其人，亦良契
也。春氣漸深，伏冀珍勖。

與甘應溥觀察

與仁兄別六易歲矣。人間世能幾何日，乃有此長別，山川阻
修，相對了不知後期。人非金石，弟今年三十有七，尚未及古人強
仕之年，而雙鬢黑者無幾，鬚亦間有一二莖白者，過此又不知作何
狀。疇昔與足下邸中雝聚時，彼此意氣，即虹霓可截、<u>太行</u>可徙，今
日思之更何如？昔吾黨中罷官最早者足下，計無以娛尊大人耳。
爲足下策，則上帝方以丘壑寵足下，即饘粥無缺，便是至分。<u>梁國</u>
腐鼠，寧足充鵷鶵食耶？弟壬午春，以先尊人命，暫棄青山，底都
門，則<u>楚</u>揆病甚，不及修咨，弟以故竟不奪<u>金馬門</u>。獨惜<u>君典</u>奄忽，
不及與諸君子共沐清化，傷哉如何。客歲秋七月，遂奉先大人諱。
時<u>鄒爾瞻</u>還闕，見省幕次，且悲且喜。因得足下見存書，荒迷中不
及再四周覽，具感情至。匍匐歸里，忽忽改歲，歲前業已奉先柩，暫
厝郭西祖塋；此日方有事卜地。適禪友<u>無著</u>海上人來，云旦莫至<u>豫</u>

章,禮馬祖、百丈諸尊師道場,敬附一箋,展區區于足下。足下林居無事,當一意究西方聖人語,以了性命大事。此上人超詣勝常,弟與周旋最久,亦良伴也。居邸中,時人言足下者不一,弟自信曾參不殺人,幸免投杼。願足下削浮世鉛華,拾身大法,親近善侶。世外儘有向上事,不必富貴,足下幸勉之。胸中千緒萬端,紙上不能吐一二,上人還,儻得足下一字,何啻瓊枝明掌上也。

與吴安節年兄

往歲在告,嘗因荆山上人,一再通訊仁兄,仰荷惠報,相勉以世出世法。媿薄劣不堪鞭策,虛度年歲,今髮且種種矣,追惟至教,良用悚心。壬午夏,以先君子命,卒業詞館,屬當事者垂危,不暇修咨,遂不失史局。自兹世道一新,諸君子彙進,真吾道之幸。居一歲,而先君訃聞矣,痛哉!歲前業已奉先柩,暫厝祖塋,此特方有事卜地。適無著海上人,自善權來,上人神器超朗,大以宗乘自任,與弟爲方外交十年矣。善權爲江左名刹,得此師居之,足令山水生色。寺有大藏,乃李唐時舊寫,今俱散逸,間存一二卷,爲上人攜示。其紙及筆法,絕非近代氣色,大足珍賞。上人因慷慨發心,欲募資入京,印施大藏,使法輪不絕。弟輩俱樂助之,王元美先生喜爲作疏,敬美先生寫,足稱雙絕,可謂絕勝因緣。念足下爲此方大賢名族,又雅信三寶,此事功德主,舍足下其誰?弟居憂以來面目久枯,竿牘盡廢;語此不覺神揚筆奮,敬申紙敘懷,爲上人道地。上人且飛錫豫章,一望雙焉,謁馬祖遠公諸尊宿道場而歸。想足下根勝緣深,定能爲給孤祇夜,寧俟弟呶呶也?聚首未期,臨書哽結。

報萬和甫

不孝與足下雁行之誼十年矣。客歲棘中，徼天之福，遂致相屈。過辱執禮，深用不安，離索至今，忽忽改歲。先君子仗庇，已就厝祖塋，方究心堪輿家言，覺有入處。且期旬日間，遍踏青山，以求吉壤。所恨足下遠在天末，無由請正，甚結鄙念。此日忽接手教，重以腆貺遠勤，使人感戢感戢。足下循良之猷，甫更改燧，便見端緒。他日究之，移風易俗不難，不孝且徼寵矣。近日朝廷舉動，足厪杞憂，諫諍之路，乍開復閉；非宗廟之靈，默回天意，未知所稅駕。此時居朝，進退語默，皆不可反。不如出宰百里，培養一方元氣，尤可措手也，願足下勉之。不孝僻拙，不足効於時，清泉白石，無處不有。不孝卒歲有策矣，足下以爲何如？

報張斂華時宰元城

苕溪相地回，信使淹蓬蓽已三日矣。開椷竟讀，心開目明。以足下才，俯寄百里，獲上治民，故是牛刀剩枝。足下素篤實，有聖賢之資，不孝屬望，非止循良一事。因此練心習世，蒿矢鴻鉅，爲泰嶽生色，是區區所以進足下者，幸益勉之。使還敬此申謝，並布所懷。

報王元美先生

不孝奉諱以來，忽忽改歲。哀疚中不及走一价、奉瓣香，并訊門下及宗伯師道履縣切。無著上人返自豫章，因致門下。寵唁重以生芻，展復數周，寸灰忽熱，門下脫躧聲利，屏居有年，非上真法流，不輕倒屣，奈何辱收不孝，而煩齒頰乎？不孝媿死。不孝道力未充，世緣多碍，近爲先人擇一丘，頗費心力。倘賴庇得遂襄事，尚期負笈從門下，了多生功案也。門下善保東山，足爲吾道增重，思

宗伯師未免一出耳。

報張養晦僉憲

弟媿處草間，久不見君子，面目可憎。昨得見足下，大自生色，恨不能扳留，爲十日飲。讀足下疏，賈長沙之通達，陸敬輿之愷切，可謂兼之。有才如足下，不在帝左右，而遠食閩鄉荔枝，此豈聖朝之幸？今之君子出吾榜中者，幾十之七，足爲吾道慶。願足下益自愛，世道未可知，通塞有命，待之可矣。天涯兄弟，偶然相親，此緣不淺，似亦不忍無述。顧崩壞日久，筆研間魂魄尚當上天入地，招之以承來命耳。天台雁蕩山靈甚，願微寵足下，幸不惜杖履，令此山千古也。弟素志無廊廟，終期一丘畢志。足下許我丹砂即成，敢不與足下共之，彼此翱翔赤霄，誠一段奇事。然弟方學無生，了此又不羨神仙矣，足下以爲何如？世間事如電光，了不足戀，若往而不返，豈足稱聰明男子。江湖中往往有奇人異士，然不似魚目真珠，易可辨識，惟足下留意。欲語足下者，萬端一時不能盡，當置後信。鴛鴦湖主人乃是曹丘生，未免辜負住客，一笑。燈下占報，不覺滿紙。新刻林間錄，是洪覺範禪師所編，渠了事人也。足下政暇，可焚香靜披一二條，久之或有悟入，當知弟數千里外，相爲肝腸也。

答萬和甫

除前晤周彥雲，知足下動靜，且聞政聲赫然，爲畿輔首，良慰想望，蒙見存具感。不佞比仗庇，先君一丘，已定卜吳江，襄事不遠。不佞入歲後，二毛益繁，幾如一老翁，獨喜心宗慚有入處。前晤楊復所，渠云了生死不過如文文山、于肅愍輩已耳。吾謂此舍生取義，取舍若在，便是生死。楊亦肯之。此段事如饑食渴飲，日用不

知，遂爲凡民知之，便是聖賢境界。此"知"字又非見聞覺知之
"知"，孟子拈出孩提不慮而知爲良知，而陽明先生亦以"致良知"開
示學者，俱屬旁敲，非是正令。一個"知"字，千聖相傳，不二法門，
明眼人當下便能契入，又不得走維摩默然舊路。足下政暇，乞細閱
六祖壇經，反復玩昧，自當有得。但如橄欖入口，正酸澀時，勿得吐
却，亦勿得作不酸澀想，勉之。光陰如電，轉眼百年，大丈夫出世一
番，豈可被眼前空華瞞過。足下吾老友，故敢以此説進。且知足下
世味甚淡，當不按劍吾言也。春氣漸深，珍重。

報王元美先生

　　昨者果上人賫門下書，欲因不肖荼毗月溪法師。法師之孫曰，
真相者實主其役。渠欲少遲，以爲復山業計，不肖不能强也。關中
王老行，漫附一紙，願以涼秋叩關；門下既許我矣，紫葵白茄，願從
門下飽之。昨晤瞿伯子，云王家三郎君神觀英特，機辯百出，大是
師子兒，甚願相見。但不肖道眼未明，安能勘之。王老以净土爲最
後策，誠然。向自海上歸，龍鍾傴僂，意其旦莫歸西。計門下且爲
涅槃堂主人，今幸無恙，當勸其亟返秦耳。國一云：修行乃大丈夫
之事，尚非王公將相所能爲，何有於王老？願從門下，一雪此言。
因上人緣事，以門下昆弟爲大檀越，江南善信，便當人人樂施，如登
高而招，胡爲迄今未就也。將勸化敝里人士，謹爲通一牘於陸平
翁，欲借重此翁，爲功德幢，其緣猶屬龍天耳。時人末法，所稱名
刹，十毀八九；誠仗願力大士，使其一二或得久存，亦衆生之幸，但
恐終不能耳。道此天龍鬼神，便當淚下如雨。屠長卿頃過檇李，追
隨數日，瀟洒如昨，而進德省愆之意亦寡，然不至作善星比丘。今
避暑武林，風便門下，幸以一言振救之。時熱。珍重。

答陳永嘉

同門諸君，不肖甚才足下。期足下以石渠，而竟得一令，夫令豈薄哉？念足下少年才子，或輕視簿書，未免以百里爲龐士元累耳。又聞足下不能遠其鄉人，鄉人入境者趾相錯也，此亦居官一忌。今人詆有司爲俗吏，人之情無不慕雅惡俗，而吏之俗勢實使然。若一旦欲反俗爲雅，立見敗事，惟足下念之。休寧令丁元甫，能詩好客，客爭附之如蟻，比知自悔所損亦多，不可不戒。足下無書抵政府，大是佳事。然意足下文采風流，或未安於有司之俗，故敢及此，惟足下三復之。宗伯師以月初渡錢塘，青山有廬，不妨高臥，但云未免憂貧，不肖更賀之。人生一世，不過爲貧之一字受忙受苦；於此能安，便是彼岸。彼鼓腹而歌商頌，若出金石者何人哉？願與足下共勉之。相去千里，瞻對未期，足下幸時展此紙，以當暫面。

報潘去華

改歲來爲先人一丘，留苕雪間旬日。鄰居失火，敝廬幾爲燼矣而無恙。此日方治酒，酬焦頭爛額之客，而使記適至。發緘讀之，無世俗寒暄語，而惓惓以竺乾聖人之學，問津不佞。不佞魄非知津者，然足下於儒者之學，究心已深。或不惑於朝聞夕死之說，從此個關頭打破，然後不疑竺乾聖人之學。儒者云：釋氏之學，全是怕死，未夢見在。足下所謂欲求出脫者，欲何之耶？畏影疾走，走愈疾，影愈至。留形度世，此玄門之學，非釋氏之學。袁了凡兄昔語不佞云：玄門以生滅爲因，釋氏以不生滅爲因，因異則果異。如黑白水火之不同，而世俗并言二氏，誤甚矣。不佞從此死心于釋氏。王摩詰詩云：欲知除老病，惟有學無生。夫以老病爲病，無生爲藥，

猶是門外人之語，門內人則不然，大地豈碍虛空乎？此事須與足下覿面細談始得。願足下保任此一念，以待相見。大慧語録一部計六册奉寄，十九卷已後爲法語書問，差易通曉。足下政暇，幸深心一觀之。內典浩煩，若欛柄不在手，如入海算砂，亦如數他家寶，無了時亦無干涉，用心此一書足矣。

報王元美先生

去冬十二月，息庵上人上持先生尺一，相見武林，憐其爲聰利衲子，頗與酬往。但病欸喉中，幾欲如雷，因遣卧龍井，遂以正月二日遷化，業如法付火光三昧矣。其侶蜀沙彌往敬，以一字知聞。青山留人，甚不易出，先生所云息蜀洛之爭，而廣伯夷之隘。此救時菩薩之事，斷髮文身之子，焉能襲章甫雍容廟堂也。此中居士有虞淳熙者，大是苦行頭陀，欲結盟修法華懺，以半歲爲期，某且褰裳從之矣。先生比精進狀何似？光陰可念，幸隨時自力，不忘仙真付囑，恃在知愛，不勝祝願。

答馬心易

下午且看花堤上，足下有意可得一談對否？計事何足駭人，弟因此得遠塵梦，更自快也。

答陳伯符

檻猿筍魚，一旦縱之林壑，甚自得也。但足下風雲方始，羽翼長乖，爲可念耳。六橋桃花政繁，日步出湧金，泛小艇從之，不見一俗士，況味可知足下愛我，故不吝示。

報甘子開年兄

意仁兄已行，不謂尚滯越境，若昨日得耗，猶及追晤<u>富陽</u>，竟乃失之，悵嘆何已。仁兄此謫，似從天降地出，甚奇甚奇！仁兄悠悠斑綵，讀書課兒，暇則登眺山水；何所不適，何事輕逐，腐鼠受鳥鳶嚇耶？弟往歲置得梵書一大藏，積書亦不下萬卷，日杜門焚香，隨意披閱，自喜不減南面王。方憂一官爲贅，一旦爲我決而去之，德不皆矣。二子近俱學作時義，大者能間出新意，似可教也。讀書課子，可學仁兄，但風木之恨，爲傷心耳。來歲有<u>匡廬</u>之興，此仁兄家山。弟至彼，知聞仁兄作兩月留。<u>遠公</u>蓮社、<u>香山</u>草堂，冷落餘千載，乃今得吾兩人，當爲山靈動色，一笑。

報蓮池師

頒惠戒疏發隱，謹頂禮登受。自媿障重，不能驟持大戒，多岐墮落，爲法道羞。師幸哀愍，而時策勵之。野田壞種，忽欣欣有向榮意。初十後，業與友人期禮<u>中峰</u>、<u>徑山</u>諸祖塔，行當趨風受誨也。得<u>虞長孺</u>同晤尤佳，乞煩小沙彌一訂。

答潘去華

春莫七日，某再拜奉報<u>去華</u>司理足下：去歲十一月，日望足下至。過二十四，爲第三女受聘，及<u>德清</u>荒隴焚黃，不得已遂離<u>武林</u>，竟失良晤，甚爲悵然。今日處分，僕去冬已知消息，自度於世道無緣，厭此腐鼠，可一意辦向上事。雖有拱璧，以先駟馬，不如坐進此道，意頗安之。比見邸報，一笑而已。<u>周元孚</u>，僕好友，留心經世，頗具雙眼，渠亦甚稱許足下。足下他日定有遠大之寄，及今與<u>元孚</u>盤桓，最爲有益。百衲絮衣，平時或妨囊篋，天寒歲暮，有時得用，

惟足下勉之。元孚自許精形家言，比見先人五雲荒隴，稱賞不已，謂法當生一偉人，不但如僕甘靜退者，乃亦以語足下耶？元孚於經世事，僕無間然，獨出世事，未免夏蟲疑水。至欲僕現神通，方始相信，更爲可笑，士故有能、有不能耶？足下云，太末蟲處處能泊，惟不能泊火焰之上，謂僕蟬蛻煩惱，亦復如是。足下蓋以此進僕，顧僕今日境界，亦安敢當此語？生平自讀書檢藏外，尚欲窮山川勝遊。年入四十，齒髮已衰，日勉一日，尚懼遲暮，此便是僕俗念；憂饘粥、計妻子不與焉。此念一了，便當索僕於一真法界中矣。昨見徐茂吳，云足下方有事金華，爲道相念，不知有便入會城否？元孚別時云，夏月當至會稽，鑑湖禹穴之勝，行當與此兄共之，但不知何時對足下耳。陳公衡屢不與薦，恐其或累遠大，甚憂之。今聞以艱去，不知他日究竟如何？然渠自有命，儻德業可議，則師友之事也。萬和甫喪偶後，亦一再相聞。相知落落，足下在浙，猶然隔絕，他何足言，時望一字，以慰遠念。

答蓮池師

信宿受法施爲感，明日當爲天目行。而仇兄以考事欲東歸，遂無伴侶，魄不能如師子遊行，願從師乞優婆塞陳生同往。此生入道尚新，信力未固，使近毘邪居士未必非一助也。師幸詳而許之。

與陳季象

已從和尚乞兄爲天目伴侶，得請，幸以今夕至舍，明日遂行。

與于中甫

不佞般若緣深，造物者爲我割此腐鼠，甚以爲樂。頃雲棲與虞

長孺信宿,頗商量出世事。渠欲以懺門爲前茅,吾甚擊節,亦甚稱許。足下中間微有不滿意,因波及覺範,謂其以前五識爲究竟,恐未必。然急難以口舌折服,故稍示漫汗,以俟後緣。要之,此兄本分事,雖有挾帶,士夫中欲覓此苦行頭陀,那可易得? 足下自今書及不佞,不可遺此兄。足下爲我覓得缺函藏經,幸急見寄,需此至渴。達觀師、密藏兄,爲法門大事,不憚行腳此中,更無知識可依,不覺見似人者,而喜人世。光陰閃眼,而失火中蓮,大不易栽。吾黨中上根,惟許足下,幸勉旃勿自負。宇泰兄時時以八行見存,尚缺良晤。仲淳卜地,未免俟河之清,奈何? 頃欲偕遊天目、雙徑,而復爲史先生奪去,風便馳此。

與周婿

從徐茂吳一宿龍井採茶,難得真者,薄有所市,足下與此物有定鑑否? 足下病,乃得遲子晉,僕更得一良伴,爲陳生季象,渠亦足下舊契。今在齋中,足下今日能強起不? 一二日間,乞示行期。

答周元孚

別兄後數日得一扎,及西湖弔古諸作,且示五雲新卜果佳云云。兄二扎并寄物俱到,兄意大都目擊已備,況煩誨敕。弟本山中人,造物勉驅,就軒冕鐘鼓享爰居,豈性所樂? 一旦以青山白雲,還之不減,天帝九錫,快不可言,非但不悶而已。其故弟亦不知,或者以弟超放自恣,不可以滌縱養耳。不然,則直心之人,美美惡惡,如日月在天,不可掩匿,易指摘耶? 兄亦不必作歸計,順其坎止爲佳,弟一造及兄,兄未必能一造及弟,弟且以此傲兄,一笑。茂吳云,兄當以初秋至越,此時定不失良晤。前蒙喻邦相尺書見存,未及裁

答,乞先爲道謝。此日方從茂吳採茶龍井,難得真者,故不敢寄。春秋刪正槀,序尚未屬草。即日且遊天目,歸當命筆嗣報。

與周婿

爲足下停數日行矣。昨詢半頭,知尚未捉髮,今日何如?頃且出門採蒪三橋,夜便宿法華山,盤桓以待足下,三日後能強起否?

與姜二府

三月中偶爲天目遊,留連月餘,昨始返舍,不謂遂迫行色。明公居此八年,耿介之操,循良之政,湖山實鑒之。乃一旦捐士民而去,黯然之感,傷如之何?都勻爲貴陽名郡,吾友鄒爾瞻昔從戎於此,頗及詢其方俗;乃得遭奉五馬,足爲彼中山川吐氣。願從父老之後,捧一觴以祖路隅。念得罪已來,不復敢以麋鹿面目,溷諸公清塵,次且而止。暑氣漸淯,長途珍重。

答朱海瀛

青山白雲,性之所適,益以法喜禪悅之樂,一官何有?而議者欲以此見困,真痴人說夢。僕返自天目,忽見足下一緘,推借太過,不覺慚汗。天下一人知己,死不恨,乃今得之足下,彼悠悠者何足言耶?足下大孝,欲爲令先人決千齡,至計造物者,方竸以牛眠馬嘶爲獻。烏陵一坏,忽蒙見擇,甲之所棄,乙之所取。是非何常,大都此事,可遇不可求。善人獲福,則常理耳。月中樂子晉來就足下,樂生佳士,得親足下,亦渠上願。西湖秋月,僕且專之,足下儻不違秋期,願分十夕清光爲供。

與王季孺

往返天目,遂及一月,不知足下何時到此,省告喜甚,謹掃徑以待。足下何事稱病,豈欲分我山中白雲乎?

答沈茂仁

已悉足下相爲狀,弟信浩蕩如野鷗鳥,亦烏能忘知己之感耶?要之,此事不必詳求,徒涴人耳。方蠟天目遊屐,不暇作多語,所欲語亦了。

與申甫

雨中無事宴坐,閱宗鏡録,自覺神思清朗。數日不面,比作何狀? 下帷之業,似當及時。二姐目疾既已輕,差宜十分保護之,且令周老子得盡其術。鸎兒目中瘡亦去盡,今日爲營丸藥矣。

與虞長孺

豫章余世輔,德甫先生子,留心教誨,欲聞妙義,而就足下,敢爲紹介。頃閱宗鏡,偶出一難,敢求決於智眼。且令渴學,聞所未聞,惟不惜剖示。僧孺見省失迎,乞爲申意。

與黃旨玄中翰

足下江淮奇傑,不佞嚮風久矣。今幸持節過此,且辱左顧,會以事出,有失擁篲。承惠法界觀、四十二章經,家本仰知皈依正法,不佞雖譾劣,方自托爲氣類,渴願相見,一佐揮塵,而未得間,精欵靡申。聞即日渡江,敬爲遣此,何時返斾? 毗邪居士方借燈王寶座、衆香鉢飯以待,勿留滯東山鑑湖,令百千妙義,久秘微塵也。

答余世輔

啟長孺八行，云以觀水，失迎足下，尋當就恭耳。堪輿秘旨二帙附歸，尚未及録，俟他日再請。無凡情漫頂語，無情作佛義，未夢見在。幸爲深思，反旆時覿面披示。

與沈婿二玄

盧祠部兄至，相見郭外，始知親家翁附舟而南，且言曾見賢婿款款，通家之誼。黄令既佳士，不敢以逐人引避。暑雨難出，俟涼風時圖之。笙甥瘍已未，大姐病後將息何狀，無患苦否？相隔二百里，如在天涯，悠悠骨肉，五内如搗。刻日望其歸寧，慰此種種，而亦不能不勉俟秋期也。二叔翁心疾比何似，能赴試否？

答申甫

下帷必得静室爲佳，一二處不得，不妨多覓。此亦揮洒助緣，不可草草。足下妙才，遊刃此道；小小佇思，便足登峰造極。僕雖老，猶能識途，儻存虚懷，數日一過，商求可也。晴旦瀹香茗以待。

與王元美先生

去冬息庵上人來，奉翁一札。渠病咳甚，暫居龍井，遂以正月二日無常業，如法火葬。近日方袍無可共揮塵者，得此君差强人意，不意奄忽，頗爲惻悼。某疏拙無當此世，造物者遽遺之，以青山白雲，大似求睡得枕，衣食粗給足可。杜門長日無事，焚香盥手，讀永明宗鏡録，率以一卷爲課，多或至二三卷，約兩月課完。此中士大夫，惟虞生長孺佳；淹通教誨，兼徹玄宗，時從往來，不廢三徑。詞客惟徐茂吳一人，餘子則閉玉關而謝之矣。君平棄世，世亦棄君

平，豈不甚樂。翁近狀何似？靈真異響，亦時聞否？能加飱否？所
持課誦如昔否？酬應稍簡否？臘月三十日，防身一句子，能安穩堅
牢、如虎靠山否？暑月憚出，無能乘興一慰恭請。豫章余世輔行，
敬爲布此，以當暫面，惟翁爲道珍重。屠長卿近遂不得其聞問，此
兄不善居才，又不善居貧，宜其困也。人傳令郎三哥慧業異常，有
悉達初生氣象，渴願披對而不得，馳企如何？

與包瑞溪太公

屈指此日餘杭返棹，體中健否？何日入城？當戒廚俾，作白粥
以待，不敢以暈血俗供。唐突遠意，幸示之期。舟中窄迫，不若移
住湖上僧房，靜養數日。青山綠波，足滌心目，於道體亦未爲非計
也，幸熟圖之。

答于見素

去歲翁北還，即擬申一紙奉候。方拮据，了卜葬大計，荏苒失
之，迄今悵悵。僕行能鮮薄，而胸懷率直，宜扞世罔，豈敢尤人。長
夏無事，杜門焚香，讀西方聖人書，不見一俗士。倦則偃臥涼風下，
自謂不減羲皇上人，故不善仕，亦不樂仕也。頃晤辛未館中，熊茂
初先生渠出自比部，與令郎中甫，僚誼甚篤，因得悉聞令郎居曹狀。
翁有此兒，不惟階庭之光，實爲邦國之瑞。但憂其峭直，恐亦未免
誨妒。然渠自有命，翁勿以爲慮。聞且欲乞告，見遣書中亦未道
及，不知果否？青年入仕，又有時名，如僕意少令遵養，就其遠大，
未爲不可，不知尊意同否？深秋采术茅山，或遂披對未可知。酷
熱。珍重。

答于中甫

　　某再拜具報中甫比部足下。計報後附一書，外親李揮使，渠以部漕入京，不知達否？三月中作天目遊，二旬而返，餘日杜門武林，了不出入，亦不見一俗士。近結課閱宗鏡録，已至三十餘卷，始覺寂音話言，悉從此中流出；贓物見在，不覺釋然。僕之得罪也，憎僕者快，愛僕者惜，而法門知己，又爲僕幸。凡情聖境，大都相隔，不足怪也。足下肝膈，向見遺仲淳兄尺一，已盡得之。今復稱引元公報子瞻語，以相規進，愛人以德，敢不服膺？以子瞻之才，幾見遇合，而復擯棄，晚年猶有海外之行，踽踽九死以免。想善元公之言，而不能用也。僕才不逮子瞻遠甚，而欲以此一著傲之。憨山即舊澄印師，僕癸未歲曾一見之城北蕭寺中，相隔五年矣。近見其語一帙異甚，序是足下作，乃知龍象故不可測。聞其住勞山，欲往依之而未果。僕早晚閱宗鏡，如對達觀師，聞已還及峨眉常寂光中，故是不隔。足下云當以精進，暎接慈光，且與足下共勉之。七月暫移武林別業，亦以婦翁多病，闔門凋弱，内人不勝骨肉之念，欲暫相依從，遂不忍拂以故，遂寓居武林。賤性雅不堪城郭，尚欲閉影深山，絕跡人内，今急覓三徑未得也。聞足下欲乞告果否？頃見熊茂初館丈，道足下甚悉，足下青年而有時名，少從遵養，未爲不可。報尊公尺一，稍及此意，不知與吾意同否？仲淳兄剛腸男子，而好狥人之急，春來兩至姚江，頃復至虞山，俱以視疾至，爲大夫人卜地，未免築室道傍。奈何又事煩食少，日中僅噉白粥二器，飲酒亦不能如昔，甚爲可憂。缺藏賴足下補完，幸甚；即少"綵"字一函，從甘露藏寫補亦可，先此申謝。

答仲淳

足下別去，日對子晉，憶念不淺。足下識堅色脆，終日奔走，憂人之憂，事人之事，即不可分，人我獨無緩急乎？惟足下詳思之。子晉今日入茗烏陵山，已授之朱海瀛、宇泰兄。欲得觀音全呪，藏中甚多，不下十數卷，一時未得悉錄。湖南淨慈北藏，亡失過半，他山亦不便借閱。尚俟涼秋，索之家藏中，但不能急耳。吳江刻經，僕與子晉任其校對，誓不敢忘。達觀師付屬足下，曾與季華兄弟商量否？何日至武林，渴遲渴遲。

報周彥雲

天下事豈有了期？常苦罷官不早，不能讀書學道，償五嶽之志。而今日得之，如倦得枕，如渴得漿，不自知其欣欣欲狂也。弟入仕十年，世味酸醎，盡嘗之矣。若買名青山，乞食朱門，死不忍爲也。石猶生我，方以是德孟孫，豈敢存之胸懷，作來世種子耶？沈純甫先生之歸，庶幾遵養時晦，欲以一書存之而未及，儻相見乞爲申意。

答張元城燁

僕賦性朴直，不能詭隨悅世，謗起鄉曲，遂至放逐。然二浙湖山，因此畢充玩賞，退而擁萬卷，焚香披讀。其樂豈特長安馬蹄，當爲吾賀，非所慰也。別來忽已四載，遣使割俸，至再至三，足下爲我厚矣。足下精明老成，畿輔吏績，無出其右。每得薦書讀之，輒欣欣動色。僕即疏劣負官，至於譴斥。而吾門有人，或可借贖萬一，以此自寬，惟足下益勉之。足下欲知吾被斥狀，同門比部孫、于兩君知之甚詳，計足下內召非遠，當自叩之。丈夫或出或處，一龍一蛇，無所不可，安得戚戚效兒女子，書空愁絕乎？使還布此，以當面對。

答徐孺東先生

往歲讀潞水客談，即知敬仰門下。近見門下柄用，喜此事遂已施行，不圖斯時，兼舉禹稷之功。方拭目引頸，以待玄圭之錫，而不意其復委之後人也，傷哉！此蒼生薄福所致，乃門下則何失焉？去歲奉顏色於西湖，伏荷殷勤接引，收爲臭味。某自度于此無所長，不足執鞭長者，得非取其世味稍薄，可爲青山伴侶乎？得罪以來，業已半歲，杜門焚香，擁萬卷爲樂，不減南面王。丈夫出爲蒼生，則不敢辭勞，若徒以富貴而已，則青山之樂，不與易也。四月間，嘗一至天目，歸即結課閱宗鏡，業已終三十卷。法喜禪悅之樂，又萬倍世間書史。深秋擬出遊南之台雁武夷、北之勞山，俱未可知。若門下有意入浙，則勉待消息，不敢出門也。門下閉關，良是勞生久矣，不得不一休養之。要之，定亂俱屬幻境，如牛駕車，車若不行，打牛則是，打車則非。此是舊話，聊爲舉似。承遠寄音問，附此申謝，且見鄙懷。

報李君實

淫雨爲災，不知歲事何所究竟，足下牽事，不能理虎林裝，不妨少待素秋。或暴書時，不佞未免暫還橋李，良晤可計日也。足下小試，不大稱意，蓋將令足下取大物耳。目下俗務，亦是摩楷金山，轉益光明，足下幸無以爲苦。何令未與相識，林中人豈可輕以竿牘，通之明珠，在握當深加護惜若也。暗投自爲，爲足下二義俱失，豈敢有愛于足下？幸深思之，要當有以相慰。

答茅鹿門

不佞疏懶無當，於世受斥宜矣。白雲青山，性之所適，今日天

與，而敢不取乎？翁眠食想益健承，道體小小違和，此不足介意。譬如富家時有小疏虞，乃能多方防禦，以遠大盜。老年小疾，亦壽康一助也。來生日在左右，以神駿而處伯樂之廄，千里之價不難致矣，惟翁始終誨督，而成全之。

答茅薦卿

歲前承惠存，知新夫人于歸，且近以尊公意，付醵臺尺一，索一符護致之，竟不果用。足下細謹如此，以此居宮，何憂不達耶？不佞本林壑之姿，造物者誤致之雲霄，如野猿攝衣冠、海鳥聽鍾鼓，豈其所好？一旦還其故處，翱翔跳躑，樂有餘矣，豈薪復爲樊中之畜哉？方選地西溪之安樂山，欲規一閣，奉安寶藏，并置世書萬卷其中。除登眺名勝外，即閉關作老蠹魚，悠悠卒歲，自謂不減南面王。知足下已報政，循良之賞，旦莫且至。又新納夫人，熊夢且踐。雖山中人，不復知人間事，而爲足下不忘欣豔。山東有王氏農書，并李中麓先生所刻金元人雜劇數十種，惟搆寄各一帙爲感。今歲浙中大水，甚於嘉靖辛酉，故鄉之人幾爲魚鼈，高田十存二三，不知大司農有意蠲恤否？北方今歲如何，區區憂國熱腸，但祝年豐，而不可必，奈何？

與楊公亮

數日不得聞問，想念如渴。弟爲文責所迫，今當往西溪静處了之。兩三日歸，當省足下，足下在此，奈何令故人面目長乖也。丘嫂能强起否？近日弟婦亦病，火齒舌間俱腫痛，家口或病瘧病痢，未免捉髮迎醫，尚未閒也。

報密藏師兄

　　春間王佛子行，附致八行，知已徹覽。廬山一如上人來，承師兄泊于健年兄手札，以老徹空師塔銘見委，且曹林、仲淳二兄督催甚嚴。一如以廿一日至，廿七日即具草，世間那有此火速文債？但勿忙構思，未免陋拙，無以助發老徹空末後光陰耳。匡廬、天台俱賜北藏，信是法門勝緣。明因二師，既都城名德，又重以師兄之命，需其至當出北關一拜，且瞻禮法寶。一如、曹林爲此尚留昭慶，想望前必達也。曹林師兄近日相見，覺其豐解甚勝，盤桓數日，啟發良多。而出師兄手札，謂其詐死水銀，忠告之意，凜於秋霜烈日，不覺感痛。自念根器庸劣，不敢仰望曹林；而師兄策發處，未免假借。慚無郢人之質，遂令匠石藏斤，不運鼻端，噩漫何時去耶？可爲酸涕。達觀老師遠踏峨眉白雲，此後蹤跡，不知何處？安得從天墮下，朝夕參叩，了卻多生大事耶？刻藏因緣甚正，千聖出頭來也，道不得個不字。聞之不覺踴躍歡喜，但資財固難，校對尤難。今除北方遍索，江南緇素中，自許不佞可當其一，他則子晉耳。經律論三藏中，改正訛字，每卷不過一二處。依樣畫葫蘆，眼光爍過，便可定奪。此雖不難，而亦不可屬之他手。至於此方撰述千余卷，大有商量。如一字一文，不經不佞輩筆札，斷不可入刻，當仁不讓。惟此一事，欲得南藏一部，大本裝潢，用作草稿。師兄來南，可便營處相付。今欲興工，北本經律論，盡可供刻，即未經校正，不過差一二字而止，未爲大病。不若此方撰述，動著則禍生也。子晉兄英妙超特，時輩中罕有。但有吳兒刻薄熟習，且面相劣福，恐非遐壽之器。近已發心持菩薩戒，而有數條，固於惡習，不能即受者，方便寬之，餘願盡命領持矣。不佞朝夕讚歎慫恿，必期成就，果爾亦法門一飛將也。但其人貧甚，而稍有家累，須得歲營助之，有常資則可耳。

不佞自春迄今，杜門謝客，喜得眼前甚是清净，今欲營少業於西溪，爲退居校經之所。青山白雲，遂爲家物，樂哉！自今全身已施般若祖師，機緣誓將則則透過。水滴石穿，豈敢自息，惟師兄就我而教之。吴江請經之難，亦以彼中校讎無人。庸目校經，字字用手指歷過，勞十功一，徒足損汙經本。而新經印出，依舊差訛，故不許耳。曷若今不佞自校，傭書人就我録出付刻，一舉兩得，何不可而必欲請去他所乎？惟師兄詳之。净圓師兄再上金山，但一聞問而已，尚未相見。此兄定能堅固此山。去歲不佞在武林，此山幾爲了空師徒所敗，想師兄聞之久矣。顯親住僧，應易與否？俟見净圓兄，以師兄意白之。不佞近日俗諦因緣，老師所以相爲狀，師兄不妨一一示之。法門寥廖，此中僅有蓮池老師、虞長孺二人，亦時時相親，但血脈稍異，不能吐露本色。至於莊嚴净土，扶持戒承，遠法師、宗居士非異人也。渠輩意甚雌黄，老師但覿面相逢，自然折服。德山未見龍潭時，直欲將南方魔子抹殺報佛恩，此何等氣象；一見低頭妥尾，況後之人哉？此師座下，嘗數百人，中無半人衲子，架大屋，養閑漢，未免是愛見大悲，不佞則左祖安禪師矣。計此時師兄且菠清涼，當返京師，見此紙耳。南方法侶，日夜望師兄之來，即有別緣，不妨暫到，以慰饑渴。所寄憨山師緒言五册、刻藏緣起一册、發願文一通，俱領悉。補來缺函藏經，尚未登入。

卷三十九

報净源師兄

　　自丁亥迄今，不相知聞三閱歲矣。想在山安善，不復念在纏故人耶？方病目不裹幘，忽得山中一札，如從天台方廣五色雲中飛下。本色人住山，當役使大空小空，呵護一切，奈何令山民挾祝融氏，以禍松竹耶？薏苡、百合根二物甚須，領惠不多，未敢稱謝。先人一丘尚未定，拙園藏經如故，三年内曾晒一次。老身幸健，白髮稍多。今年正月房中生一男；如養得大，當覓一田舍翁女配之，令作山中千户侯也，一笑。即日還拙園，幸下山面商之。

報周申甫

　　目中赤稍去，但不堪涉事對書卷耳。辱惠問具，知足下體中如常爲慰。

報賀伯闇

　　足下至此，形跡忽忽，莫往莫來，甚媿平生之義。昨見李玄白謂足下將刻舉子業，欲索鄙文引首。此去秋成言，況來教云爾，其敢辭乎？足下以制義名海内，不減馮生，奈何欲以土安重三都也，一笑。即日還檇李，當即課奉，不煩童子往返。

報馬心易

　　足下臥病僧舍，即欲躬訊。早出晤<u>李稠原</u>年兄，具飯款之，以故不能。此中醫者，弟不甚識熟，病不服藥，爲中醫於此中尤宜敢以似足下。早晤<u>胡郡公</u>，頗有故人之意，亦聞足下報謁不得見，方以爲負足下，不可不知也。惟放懷自愛爲祝。

與楊公亮

　　<u>粤西</u>之轉，方爲足下籌量進退，遂焚銀魚，勇哉！當事者能遂足下高志，故自不可及。<u>禹稷</u>在朝、<u>巢由</u>在野，兩得之矣，一笑。足下居貧，又值荒年，何以給饘粥？弟方歷此苦，又欲爲大兒舉婚，苦上加苦，庶幾賢於古之三旬九食者耳，一笑。伯母比安健不？老嫂賢郎，各勝常不？數百里遠隔，不能時通問訊，甚以爲念。弟身以下俱無他，今年正月復產一男，甚憐愛之。足下情至，故具示人，便布此急遽數字，以當暫面。

與屠長卿

　　別足下則三年，不得足下問則半歲矣，想念不可言，足下近況何似？計拙年荒，饘粥不給，足下能安然杜門乎？伯母九十，此人間稀有之慶，弟尚未及一言爲祝，罪莫大焉。終當補奉，不敢失也。老嫂賢郎，想俱安善。足下比道業何似？玄門中人，自聖賢至盜賊，種種俱有，聖賢不常得，而盜賊比比。且其所挾，人人異端，汪洋汗漫，莫知適從。如治氣養心之術，則熟聞之矣。擇一而行，久自見效，豈賴此輩。願足下悉屏之，毋溷乃公爲也。<u>楊公亮</u>慨然焚魚，足稱遠舉，白駒之和，是不一人，足爲青山生色矣。人便布此。秋風漸深，惟足下保護爲祝。

與周申甫

今日以驥兒冠，邀諸親昵，歡飲至更盡，恨足下不在耳。明晚登舟，自海上還故里，所懸心者，惟飛來一丘，足下善爲我圖之。

報友人

延年丹二顆，並奇方三，俱領悉。得見異人，聞所未聞，此大幸也。

與王叔駿

足下貧士，豈堪購奇書，爲餉館穀之托，敢不盡心？但隱淪之人，恐無以取重於時流耳。稗編一部，雖不足珍，少助被閱，惟存之。茱萸節前可得晤於此不？

與謝海鹽

僕素性淡拙，況凶年殺禮。頃者趣命二篚，用享足矣。惟尊慈俯體此意，至幸。

與許鴻川水使

淮上別門下，今七年矣。山中人世緣隔絕缺然，長者知能見寬耳。密藏師兄南來，道門下信事達觀師，復有法脉一絲之契，喜不可言。東塔鶴林上人，以身爲法門頂，踵不辭者，領達觀師命，求見門下。而憚榮戟之嚴，敬資之數字，且以爲侯。

與沈晴峰太史

武林得門下書，索季彭山先生易説，且欲爲令嗣求通於李君

實、戴升之。頃還郡，得數面兩生，業告之矣。令嗣高才，兩生故欣
為把臂，況令嗣能折節耶？彭山所著曰易學四同，今送覽不煩，見
返彭山，兩子俱善，僕求之亦非難耳。

報净源上人

前月十八日到拙園，計侍者商量山門事，不難俯就，竟高臥何
耶？此日還武林，方入門，而得山中問，僕嘲侍者大空小空失職，侍
者歸責於王臣。僕今以親鈎絲樵斧，以王臣責僕，僕可逃矣。新生
孩骨相不雄，似不足當天人師，差宜山中千户侯耳，一笑。賤目久
以如常，辱念及並復。

報友人

五月中，周申甫回，得足下書。頃八月十九日在攜李，復得足
下立秋日書，具悉足下長安中起居，喜慰之甚。足下遠念故鄉荒
歉，且及故人，曲為計慮，非骨肉之誼，不能有此。但青山之人，無
意近名，呼牛呼馬，亦聽之矣。妙峰座主五月間已遷化，人命無常，
交臂相失，得意中不可不猛省也。

報周金溪

得范牘至今已五六年，屢從部使者薦章，見足下姓名輒大喜，
身以不肖斥而吾黨有人，以治行顯幸，藉以掩過塞責為光榮，豈不
快哉！僕已髮種種，牙齒脱落。生平耽信二氏，頗知尊生習静，非
因挫折而後，能遺世盧也。行取之役，同門五人，較他房為最多，即
俱得給舍侍禦，他日以言事顯，為名臣計。足下與諸君子，必能勉
焉。僕得為閒人，優悠五嶽，受賜多矣，豈復念仕進耶？山川阻修，

會晤無因，惟足下勉作功名自愛。

報胡靈昭

去冬幸得一晤，嗣聞足下住江幹數日，受室而歸，想非久抵任闊焉。至今春初附一紙，不知能達否？吾鄉旱災，水底龜析，秋間雖得雨，無救田禾。自塘西底石門，六七十里，迄今尚未能通舟，此有生以來所未睹者。民窮盜起，所在而是，足下爲長吏，何以籌之？不佞比如常，婚葬既畢，且爲無事人，漸圖五嶽，不容乃見君子。非所敢當置容，不容於胸中，便是冰炭去、大道遠矣，願爲足下共勉之。報金溪書，敢累便羽。

與鄉同年龔少參曰池丈

山中治先人墓，蓋安而復遷，是以緩。忽聞丈至，出山耶，過里耶？弟不能出晤，此中如搗，丈能留此中數日不？

與凌元孚

山中得教，果僧云云，恐不至此。萬一有之，當令請罪階下，而復平其曲直可也。大智人前，有三尺暗，弟與足下，事非目擊，幸各徐徐察之。

報友人

荒丘辱尊趾，昨莫歸，未及叩謝爲罪。承諸君子見拉不敢辭，但東西南北之人即在此，敢不如命。分金如數附去。仇君采先生願附社歲一至，并聞。

與胡郡公

鵷鴒深契，揆隔十年，天幸臨此。衡門雞黍，怎期數旬，可復待乎？敢以廿六日固請，東歸當有兩月。還日再進喜酒，不爲後也，幸許之。

與吳文台比部

春初門下過此，竟不及一晤，至今悒悒。白先生留舍下七閱月，始克定先父母大事，尚有先祖母未葬。白先生術高品高，今之堪輿，真無出其右，然非門下不能致其人。先人地下之靈，及自今已去子姓，皆門下所陶鑄矣，感德可言耶。羽便附此申謝。

與孫世行

秋來不得足下聞問，想遲不可言，足下比何似？冬間至武林，雙耳能徹聽如故不？近況何似，何以娛日？握手之期，當在何時？樂子晉書，頗有尊鱸之想，計非久可晤，子晉書一通並數字，付便信寸衷，殊不能吐十一。

與曾孝廉人倩

夜欲從足下宿雲棲，日中造尊寓同行，明旦歷荒丘而返，過此迫東歸之期，便不暇請教矣。惟命之。

與于中甫

八月欲至金沙，叩達觀師，並訪尊公及足下昆季，竟以先父母之葬歸武林，月之十七日竣事矣，此亦足下所樂聞也。仲淳延孫竹墟看地，有定議不？大都此事，半屬造物，不盡可以力争。俟河之

清，人壽幾何，亦聽之矣。逾月而返武林，歲內或相晤未可知。所欲與足下商榷者，非一紙可盡，使便布此，惟足下照之。

與友人

目眚得李墨梅藥，覺有驗，一二日可出矣。足下所畫何似？朱武原先生見餉沙夥甚佳，似蠑蚚而小，甚堪佐酒，今分送一器。

上陸臺翁

某無似在鄉曲後進中，最爲門下所識拔，至引之爲氣類，懼其轉死溝壑，煦煦然欲手扶而翼之雲霄。某非土偶，能無感奮？但某今日之勢，有必不可出者三：夏熱冬寒，各自有時，雖有異人能冬起雷而夏造冰，然終非本色，人必駭之，此不可出一也。人之性情，如鳧短鶴長，不可更易。某生而疏放，不受世間約束，使之居朝廷、歷風波，豈若納之長林豐草間哉？今已辱矣，豈可再辱，此不可出一也。生平深信因果，以爲人生福氣有限，與之齒者去其角，花之早發者必萎。某家世布衣，而猥以薄伎，儕魁多士大，倖不可屢僥，如天之福未盡，留之不享，足留子孫，布衣蔬食，讀書學道，以終其身，豈爲不得？此不可出三也。門下爲當今偉人，所陶鑄士，必能興雲雨、澤海內，顧某非其人也。匠石之園，而有不材之木，不中規矩繩墨之用，亦置之令全其天年而已，奈何強以棟樑責之。東塔渠上人行，敢布腹心，且以爲謝。冬序漸深，惟爲道爲國珍重。

報周季華

入秋至今，無日不思飛倚達觀師，而爲業緣所絆，遂令足下輩先吾著鞭，甚自失也。初二日移家而來，初六日至，此途中病目，目

愈即病瘥，此日方敢噉粥，廿五日前尚不能出門。足下不知能待我
不？仲淳兄久無消息，不知何爲？葬地不知有定説不？先父母已
葬范村，尚有先祖母未葬。了此及鴝兒，吾便作無事人，便可從足
下踏清涼五色雲矣。

與李君實

昨莫自武唐還郡，遂入城宿屠長卿寓。長卿吾鄉人豪，足下不
可不一拜。已爲長卿言足下矣。

與傅伯俊

足下數千里南來，弟僅得三日相從，此後晤期，不知是何歲月，
念此豈但黯然之感耶！身爲男子，又自許聞道，多生鶻臭布衫，不
從此一生脱去，悠悠忽忽，轉眼無常，甚可怖懼，願與足下共勉之。
令郎大根利器，必當擇良師友，利刀割土，勢必日鈍。弟一完兒婚，
計且北遊，或可效一得于令郎，但恐不相值耳。足下爲太夫人北
還，幸無過急，至金沙可留以商藥，未爲不可。珍重珍重。

報于中甫

前月廿七日，以妻大父葬入山。而仲淳至，始悉足下動止，得
足下書，念我且念兩犬子，而憂其進退。骨肉肝膽，千里如見，海內
能有幾人？展讀數周，不覺悲咽。今冬薄收，力遂不及延師，且目
前青衿生，以嚴憚學識二者，取之相應者絶少。來歲元宵後，當就
足下謀之，欲以一子累足下，一子自隨入關房。當於近地擇一相應
處，非徒課子，亦以自修也。達觀老師幸爲我一留，即欲他之，必俟
一面；金壇不相應，棲遲陽羨月餘，未爲不可。且老師去留，關吾輩

進退，不小千生萬劫大事，豈可送面蹉過，言之傷心。足下吾所畏，望足下猛進甚切。聞近日多病，色力少羸，不覺動念，幸益加保愛，佐以藥餌，慰吾遠念。<u>晁無咎釋教贊疏</u>二卷奉覽。

上達觀老師

頃老師兩次書來，一謂我兒女情多，風雲氣少，述人言如此；一謂我不當作經義示人，人以此得進者，所作惡業，我實啟多。前書中我近病，敢不佩服省改；後書則不然。先以欲鉤牽，後導入佛智，古人固爲之，一切世間良藥，能生人亦能殺人，何有於時義？我之罪福，當不昧矣，一笑。即欲至<u>陽羨</u>謁老師，以歲暮俗緣，煎逼而歸。明年正月下旬，當追隨老師，趨風領教。老師即欲他適，幸爲我暫留，我如赤子匍匐而前，父母深慈，豈能孑然舍去？幸深念之。近有一猛利男子，<u>蕭山來道之</u>，爲求見老師，遂斷暈血，此人非老師不能造就也。

與管東溟先生

弟尚徘徊山中，今夜當宿<u>寒山</u>，明且往<u>天池</u>。先生儻不能同行，<u>寒山</u>一晤可乎？<u>學庸論語</u>，發揮帶出，令某詳覽，尤望十八日次<u>虎丘</u>。

與馮用韞

每憶足下脫冠解帶，臥<u>茱萸軒</u>時，如昨日事耳。然別足下已七年，<u>茱萸軒</u>亦三易主，而弟青山之夢，已不可回矣。<u>長安馬蹄</u>，了不足戀，即鼎足亦須臾事，大<u>馮</u>君尚不屑以黃粱擬之；所不忍割者，小<u>馮</u>君耳。弟得罪之故，想足下所了。足下書來云"芥蒂非足下，不

芥蒂非吾輩"，具感知我愛我之意。足下所居，咄咄逼雲霄矣。今日之天下，水旱盜賊，在在而有，然非大患，患當有所在。足下即繼二三執政而起，何以策之？此足下他日之憂也，而弟又為足下憂。此非迂闊，惟力勉之，勿使後人謂一蟹不如一蟹也，一笑。去歲楚錄甚盛，豫章差可稱伯，微足下一出，誰支詞館聲價？又一笑。沈茂仁遂為故人，可歎可歎。兩得足下書，歲月支離，始及報此數字。賫書者，吳江沈訒卿，業醫甚精，少卿年兄之弟也。

與友人

足下書來，多情似癡婆子，然泥塑僧伽，又安用剃頭刀也。足下遊長安公卿間，何如故鄉從諸緇白念"阿彌陀佛"。人生有幾，沈茂仁太史忽然修文地下，足下稍足濡沫，不可不急急回頭也。

與余雲衢

與故人暌違，今七年矣。弟中無町畦，而外削藩蔽，招尤被論，理有固然。故人能寬我，便可逍遙於青山中。家有饘粥之田三頃，雖連遭凶歲，家口粗遣，不至乏食。兩兒子長且及父，大兒已婚。今年正月，復舉一男，讀書學道，儘自足樂。此時念足下徘徊禁署，望西山積雪，況味何如？弟住錢塘已三載，未為定居，終當掃青山一片石耳。

與陸敬承

去冬與足下松陵夜別，今又一年矣。聞老宛復仙去，其所生子依何人？足下四男子而俱無母，足下以父兼母之不可不加意。朱雪樵在左右，故得常聞動止。沈茂仁故不勝衣，忽爾異世，老親壯

婦幼子,種種皆可傷悼。今之從政者,若知必死,奈何於石火光中,造此無窮罪惡乎?足下得意時,不可不猛省也。

答沈霓川年伯

某於令嗣茂仁兄,雁行之情,自謂深切。旻天不吊,羽翼長乖,每爲雪涕。所有弱女,出自單寒,不当仰溷高門伯氏,不遺特垂。採納存没至誼,寧敢固辭,謹聞命矣。

與黃貞甫

行時面足下,氣體雖弱,而談鋒不衰,謂足下病良已。廿七日底北關,遂不及省足下。次日晤周申甫之僕,行後足下瘝更甚,數日間始差耳,甚爲驚怖。所恃者足下目光如電,終當爲世用耳。新歲當出視足下。

上陳肅翁老師

丁亥季冬,同館生楊公亮入閩,附致八行。是日陳公衡使者至,得吾師尺一,甚嘆事機之巧。次年秋盡,子卿世兄北上,備聞吾師起居。次年落羽歸,遂不相知,聞從此闊然矣。某枯木朽株,吾師一顧,强被青黃之飾。今雖毁棄,尚得以青山自豪,敢忘鴻造耶?年來二子俱婚,超然有五嶽之志。而厄於凶年,不免以傳經糊口;一二年内,饘粥梢允,必先探武夷儿曲,遂謁吾師於木蘭堤上,以慰心期耳。歲除同年生蘇學使過此,附致此問。東山安石,知不能爲蒼生堅卧,水到渠成,當有日耳。聞連舉二孫,大是快事。某近亦添一幼子,翩翩繞膝,意甚憐之;知抱孫之喜,當更深矣。世兄北上,幸必見就,使某得効其切磋,恃骨肉之誼,乃敢及此。萬里一

緘,意何能盡？惟吾師隨宜保護,以慰遙情。

上吳韞翁

別門下不一月,遂聞開府新命,欣躍不可言。此復爲次兒婚冗
所逼,登跳揮灑之興,盡爲廢閣。九月竣事,入冬遂爲<u>常潤</u>之遊。
除前返<u>武林</u>,使者坐索詩册,苦無以應,新歲爲試筆課兩題以上。
如尊意欲以<u>檇李</u>名勝爲題,但有<u>鴛鴦湖</u>與<u>秦柱山</u>、<u>鷹窠頂</u>三題稍
佳,當與<u>沈純甫</u>先生,及二三詞客共賦,遲日寄上,惟門下寬以俟
之。舍親<u>武塘錢生</u>,幸得應舉,<u>湖墅黃生</u>去歲起復,亦附名優等,此
兩生甚感門下噓植。黃生此日偶至,屬語申意,敬爲及此。來歲出
遊,儻有<u>嵩少</u>之興,當趨拜節下,然亦未可必也。

上張洪陽先生

<u>戊子</u>秋門下過<u>武林</u>,幸有信宿參陪,今三閱歲除矣。天下事在
可爲不可爲之間,而二三君子,又多不合則去,獨使至尊憂勞日昃。
邊備日弛,虜患日深,皮之不存,毛將安附？恐二三君子,亦不得宴
然青山也。門下蒼生積望,宜在三事,而伏聞哭先太夫人,儼然在
疚阻。海內冠紳,顒顒之情,爲之短氣。風便謹致生芻申吊,仰祈
節哀加食,爲國爲道自愛。

報周季華

別足下兄弟,廿一日早達<u>檇李</u>,又三日返<u>武林</u>,闔門喜無恙。
遂逼歲除,兩雛俱扶雌,幼雛復翩翩學語,足娛老人,即貧可謂非樂
境耶？入歲便已九日,人日才經始山中之事,風雲坐起。小樓中四
壁未墁,用敝楮爲障,寒意蕭然。<u>明瑞</u>步三十里而來,逐得共此,足

下謂此日風味何如耶？次早，明瑞復步謁天竺大士，僕亦衝北風而歸。過元宵五夜，始畢事山中耳。九山笛奴，與惠山離合，綺麗入骨，至不能忘。刻文事，明瑞稿面定十六篇，足下十篇，復削其二，似太少，可加付數作否？二李文僕自索之。剞劂之役，當有別處小者各任，非難也。訒卿歸，不得其一字，不知半年羈旅狀何似？念之甚切。鳴琴歌課上，過松陵之期，刻在二月初十日前後，前後不過一二日，足下兄弟幸一遲我。

與季常七舅

歲前未返，足下以事過武林，辱臨寒山，竟不及掃門稱主人，歸而悵然如有失也。除夕蘇君禹學使守歲小齋，備談足下牽累之事，大爲扼腕。次日從胡郡守飲湖中，頗亦商略。胡公慨然，願爲白之當事者。計咫尺浮雲，豈能障蔽日月，惟足下靜候之。涓壬子開館先期，掃除以待奴子奉迎，望就道至感。

與李君實

初三日，李玄白至，知足下輸粟意已決，旦暮過我，望之數日，消息杳然，豈尚未決耶？尊公所慮門户事，僕力任之，可以決矣。遣奴子迎王季常，惟足下爲我先之。如足下同行，尤至願也。所云刻文事，項明瑞、周季華已到，足下可檢括。戊子稿盡付來，玄白稿并望一促之。武林燈夕最勝，遲足下、季常同樂立俟。

與同年李汝培

惠山之遇，遂得追隨旬日，真千古奇事！晤于中甫父子，甚念

足下。歸途復爲<u>虎丘</u>明月淹留，數日抵舍，已逼歲除矣。爲足下覓下陳之物，急未有以應者，當徐圖之，不敢忘也。弟明日有改葬先人之役，出月之初便當出門。<u>洞庭</u>主人期在二月之望，勢不能遲。足下有意，幸如期而南，以盡<u>吳中</u>形勢，此尤千古快事，惟足下勉之。令親家<u>讓卿</u>先生曾北發不？此君翩翩有情，甚令人係思。如未行，幸爲弟申意。弟所俱<u>許</u>生亦甚念足下及<u>讓卿</u>。<u>鄒爾瞻</u>年兄改南，大是奇事，大夫可再辱乎？<u>武林</u>元宵甚盛，弟且樂之，無從蹯地，與足下共此樂，奈何？

答張梅村

嘉平月之下旬，始過郡城，匆匆西發，不及覓足下一晤。刻經十金，尚在措處，出月初旬，面付足下，遂瞻禮十七年刻完大法。<u>蓮宇</u>師行，布此。

答田子藝先生

十一月初出門，迫除始還<u>武林</u>。在家一月餘，爲改葬先君子<u>范村</u>山中，復留旬日。<u>西山西溪</u>梅花，尚未及一探。今甚念先生，思得一晤<u>湖</u>上。但爲貧所驅，以教授生徒，糊口<u>常潤</u>間。出月初十邊當辭家，與足下賣書生活，亦百步五十步耳，一笑。留足下<u>劉子通論</u>、<u>藏微館集</u>、<u>六書泝源</u>、<u>唐六典</u>，正陽所讀<u>雪楠詩</u>，計二十五帙，易以<u>莊子副墨</u>、<u>名賢詩評</u>二部，計二十四本。<u>詩評</u>爲<u>俞仲蓮</u>所編，雜以宋人議論，如架上無此書，可存之，今俱付<u>汪</u>生肆中矣。足下初十前能至<u>湖</u>上一慰把握不？如不能，便當俟<u>朱</u>明矣。老年閑日可惜，惟隨宜尋樂自愛，三春無恙否？

答曾直卿太史

哭先君時，別足下十年矣。此十年間，我兄弟何多故也。弟今已安青山，兩鬢如雪，兩子俱婚，復添三歲幼子，人事俱無大惡，但貧耳。貧豈君子所憂哉？二三兄弟，旦暮柄用，但時事艱虞，或反不如溝中之斷，爲少逸耳，足下何以策我？山中亦知足下哭母夫人，無便言不及一寄生芻，以此爲愧。與足下別時所生佳兒，聞已物故，大可憐。此後復添幾人，後信幸及之，以慰遠念。用韞聞尚未有子，其年雖壯，亦是大緊要事，奈何可遲？陳年丈使者索報，漫付此紙，闈私千言不能盡，惟天上故人，默了之而已。諸兄弟幸出此以見相思，諸惟勞力自愛。

答計部景山

湖海之蹤，敢比青牛真氣，足下則無忝關尹矣，一笑。春來爲改葬先君子，方自山中出，得足下書，又得曾年丈書，天上故人相念，良足自慰。報書附使者，乞便覓郵筒致。向得觀令弟佳作，何森森玉樹，集於一門也。敝帚數種，尚未刷印，他日定不失寄。將即日有吳中之行，諸懷面悉。

答徐茂吳

燈夕晧後，遂有山中之事。旬日而歸，忽聞拙園書籍有胠篋者，遂束歸視之。且至吳中而返，与足下共湖上桃花，季月適金壇耳。陳明府雅知足下，何俟弟言，然亦不能忘所屬也。季象云云，弟及兩豚俱念之，但此兄未盡居貧之道，頗为家細君所厭，坐是不能以青氈相借耳，一歎。邇日風日煦美，令足下獨有兩山梅花，豈能不妒，當以嶼塢驕足下耳。

答田子藝先生

以西湖作曲水，又得遇先生，遂成勝集。念先生視去春少衰，
花會更可寶耳。湖上不妨多住，當數過先生，勿以酒資告竭，便動
歸興也。洗眼方奉上，洗一過，俟目中澀甚乃止，洗三四過立愈矣。

答孫茂才

自故里歸，微涉俗務以故，失迎足下。山居便於入城者，似俱
少幽寂，不若稍遠爲佳。去錢塘門十里，有佛慧方丈，主僧頗與僕
善，足下欲得此，甚不難也。不然湖南净慈亦可，惟裁之。

答吳與松

己丑夏初，幸一握手，忽忽兩見春色，頗念吾丈起居，望有添丁
之喜。消息杳然，時晤履素，令弟必問吾丈所在，知平善爲慰耳。
吾丈積善有素，中年以後，光景不能皆順，豈亦宿緣耶？願勿爲此，
急於爲善，天下無有種麻而得粟者。凶荒之后，必有豐登，願自今
益加勉，以需天眷耳。信至蒙佳墨之貺，極感情至。又聞道體違
和，就醫吳中，仰惟安命樂善。所謂日進中和湯，勝於草木之藥。
算數譬喻，所不能及，恃愛及此，並以爲問。如至武林，幸過草堂，
一慰契闊。

上陸臺翁

去春壽節，曾附一紙，申賀起居，尚在留都；轉北後謂翁必暫還
舊里，當面領大誨。不意但至京口而北，鄙懷未展，悵結至今。承
翁雅意，必欲致溝斷於賁黄之列。顧某自分福薄，且世緣甚輕，再
臨畏途，或生意外，不若青山，爲少安耳。且大事未明，幻軀易盡，

年逾四旬,便就衰白。過此可知,即餘生未涯,尚施之般若,或能了千生萬劫大事,不可謂不幸也。感翁至意,輒敢布此。

答顧友玉

去冬兩過高齋,既叼厚款,復戀清童雅歌,至今不能忘也。承委令嗣兩君考事,僕忝世誼,分當噓引。常守錫令,素昧生平,不能通以書,奈何?守公係癸未榜,轉托敝門生以書懇之,不知能濟事不?厚貺敬領,羅漢一軸,蜜果四種,其銀瓖椀六隻,即付使者奉璧,夏初面晤不盡。

與陸敬承

去冬曾得足下書,然持來者不知爲何人矣。青山之人,自貧之外,無所得意。去九月復完次子婚,幼女新字沈茂仁兒,此皆足下所樂聞也。茂仁尊公存石先生,以二月厭世,二子幼小,嫂夫人多病,門戶之計,尚未知所稅駕。欲扳二三兄弟共憂之,計亦不得辭也。存石先生不朽之事,願邀寵足下,即爲茂仁求者,雖屬大老,恐不免波及二三兄弟耳。因念燕中歡聚時,去今不十四五年,中間升沉離合,如煙雲變化,大是惕心,況重以死生之隔乎?敖嘉猷有九年之別,近始出山。至武林時,弟以哭存石先生,先期而出,待之吳中,得三日歡聚。且送之惠山,汲泉數十甕而返,焚香煮茗,大是快事,惜不得與二三兄弟共之耳。二三兄弟日漸柄用,知不能日唱渭城,亦妒弟山中樂不?一笑。存石先生弟仲君道明,以乞文入都,且護子就試,遂寄此紙。弟比益懶,不能遍作諸兄弟書,此書亦沈使追至澔墅,始及捉筆耳。願足下出弟書,遍示諸兄弟,令知弟山中無恙。直卿、用韞聞尚未有子,念之甚切。弟己丑春所添幼

兒,已翩翩解意,加猷亦添一子二孫,相對撫玩甚樂。弟於世味如浮烟,乃爾種情,一笑。諸懷二三兄弟,珍勖不宣。

答王逸季

僕辱君家二先生之知,二先生相繼即世,而生芻之奠缺如,雖一水間之,此心則何以自解免也。去冬晤曹周翰,訂初春之約,不謂磋跎至今,良以蹢躅。計奉君家兄弟顏色,當不失朱明初耳。舉業文字,僕雖少年染指,偶爾得意,過爲海内人士齒存,自媿遼東豕耳。然先輩典刑,略知膚受,痛時習之,靡且詭也,欲力挽之,而不能忿激。方切今得足下書,欲搜刻嘉靖名筆以風之,敢不擊節高舉。近武林何氏刻文憲,其搜羅似未廣褒,亦少精。今奉去一部,自此充廣,或可得其全耳。僕少時所蓄先輩舉業甚少,徼倖後亦逐爲人持去。我檇李惟吳君名惟禎者,搆蓄極廣,足下如未識其人,當爲紹介。然愚見尚不滿項庭堅文紀。前輩文字,如商周器物,雖有瑕毀,當存其真,今俱爲稍爲删潤,得無異削方竹杖、漆斷紋琴乎?一笑。足下果有意,當取國初及今時義,選刻數十百家。弘德以前,去其太質;嘉靖而下,取其近質。少則數百,多則千餘,足爲後進指南可矣,何必誇多、禍楮木耶?一笑。頌惠先奉常集拜登矣,他刻二種俱檢,受此附謝。

答同館敖龍華

改歲聞足下且出山,延望至今。弟十二日出門,以沈茂仁尊人霓川年伯物故,往哭之,不謂失迎足下。得足下書,悵然久之。相別九年,遂爲白髮翁,不知足下,面目何似?人生能有幾許九年,今得相聚,當併日爲樂,勿負此盈觴可也。聞足下以廿日離武林,果

爾，數日後可至吾郡。又聞且適雲間，起居貴座師。弟適當往吊王
元美先生，且待足下於吳門，與足下歡飲數日，送足下一兩程而別。
朱汝虞兄，吾輩中有志者，不知有何語，煩足下轉示。茂仁死所遺
二孤，長者十四，次者十一，方賴其大父撫之，不幸先去，寡婦弱子，
大有門户之憂。近茂仁次兒，遂聘弟幼女，但弟主青山之身，雖爲分
憂，力且不逮，未免有望二三兄弟。足下過此，亦一機也，諸面悉。

卷四十

答同年吳南臺

與老丈十五六年闊別，僅得去春一晤，又徼寵得寓目九華之勝。嘗意卜居清曠以樂其志，而因循半世未果良願。今睹高居山村雞犬與人世隔絕，恨不能相從，卜鹿門之鄰也。弟麋鹿之性，終不能久事軒冕，老丈能爲選一丘相待不？老丈經世大略，弟略得之議論間，即日服闋，惟早爲蒼生就道，以副新簡，知己幸甚。

答董潯陽先生

初赴官桐汭，辱翁以鄒文莊見期；文莊何可當？感翁雅意，不敢不勉耳。今幸承乏南雍，甚媿涼德，不稱師儒。政欲臨一介，問翁起居，領大誨，以規免過。而華箋旅幣，儼然先之三復訓辭，期獎太過，非某所及。某廢棄之餘，得以橋門壁水，爲深林一枝，有厚幸焉，敢有分外之希乎？承去夏道體偶苦痰暈，隨就康復，因而避静數月。某曾晤令孫伯念兄於敝里，略得翁近履。懶慢忽忽，不及遣一介相聞，某之罪也。翁不以爲誅，而見存篤密如此，能不媿死。翁先朝宿老，年踰鈞渭，而薄後車之載，台鼎事業，以付佳孫，即今朝陽一鳴，足爲蒿矢矣。惟翁健匕箸而觀之。

答陶懋中年丈

與足下別，不記何年，亦決非五六年之內矣。弟困而復起，足

下遂浩然返初，凡亡楚存計，達人勿爲攖懷也。去冬足下至武林，竟不及申雞黍之敬，到南雍忽忽兩月，循升散故事而已。此日得足下尺一，良感遠存至意。呂生爲足下坦腹，又葵陽公令器，敢不以通家子弟視之，業已點差，即日歸省矣。

答同年蔡兄名萬里

弟與老丈同桑梓，又忝附驥，而十七年間，蹤跡如風馬牛，此日得手牘良慰。弟辛卯冬赴謫桐川，居官署逾月，而老丈芳軌，猶在人耳目，惟有欽嘆而已。老丈遂高臥湘湖，不聞理亂，人生適意耳，須富貴何時？仰知達人胸懷，冰炭不到。弟雖承乏師儒，而與諸曹一例，扃門自衛。南中佳山川，有六朝舊跡，夙願搜討，今亦以爲風流罪過，嚜不敢先。回視老丈杖底，青山出門，五嶽相去，豈但尋丈之間哉？

答陸少白

去秋至婁，爲已別相公，不宜從故人留連杯酌以故，乘夜解維，遂與足下曠違至今。嘉平之朔發武林，望日視事南雍，媿無教養之實，且假一片青氊，以當長林豐草可乎？天下方多事，有才如足下，故宜馳驅四方，以隆竹帛，猶然林居何也？王回伯名家鳳雛，有志勛業，他日當與足下共贊勚勸耳。莫生來，得足下書並左傳，屬事之惠，具感遠意，附此申謝。春來凝寒不開，不知年穀可望不？南中饒名跡，而束於一官，未遑搜討，乃知山中光陰十倍，可惜足下，他日當憶吾言。聞婁有醫學綱目板，乞爲購一部。

答安慶太守趙君名壽祖

敝同年吳文仲坐中幸晤行麾，得親逾時色笑，甚慰披霧之想。隨叩鷁首，而行麾未返。小舟又不得停，不及請益斯須，徒深耿悵耳。歲前至南雍，忽忽兩月。此日得睆問，乃荷手書下存，兼餉珍品，良感雅意。不求同俗，而求同理；不求人知，而求天知。某豈敢當明訓在焉，常奉以周旋耳。恭諗嘉祉日茂，波及元元，歌陽春而戴福星，不但一路而已，欽羨何如。吳生爲門下所與，進伯樂之門，必無凡馬，某且拭目而觀之。

答丁長孺

行時聞足下失掌珠，甚爲足下酸楚。僕幼息亦幾有此變，危極復安，坐是不得與武林湖山爲別。仲淳賈勇，爲豫章之行，別於平望。過吳中，僅一見長洲相公，婁東相公在僕前三舍，追至毗陵竟不及。遂舍舟，三日而至白下，以嘉平之望，視事南雍，今兩月矣。喜門庭如水，所謂食客遊僧，足下所最惡，而願忠於僕者，無一人干典客。癡兒伴侶，亦惟阿父而已，足下聞知，能無慰乎？中甫歸，僕不知，忍不一通而趣閩，駕支提、天官、武夷、九鯉諸山川之靈，故宜親於馮先生耶，一笑。過松陵，叔宗政病，一省之齋中遂別，至今不得問；貧如洗而督逋之吏在門，可念也。之矩補饒州司理，姜餘干當執手板而前，奈何不速行。茅薦卿近下帷，以補東隅之缺，勤於青衿生，故是可兒弄璋書久徹矣。足下久戀罨畫溪山，幸及盛年，早圖竹帛。南都人士，賴有鄧少宰、鄒比部諸君子，頗不寂寞。但此地議論煩多，士大夫惟韜默避事，而乏遠大之意。即遊山水，亦以爲風流罪過，縮不敢先。以故牛首、棲霞諸勝，至今未入雙眸，此可以想僕近狀矣。

答沈道明

秋杪還武林，欲與湖山一周旋而別屬。幼兒出痘甚危，不解帶者旬日；雖幸即安，而良願坐失。朔日成行，以期限迫促，不得久停故里，遂不及一面。悵然此中，忽忽易歲。儒官雖不至鞅掌，而職司所系，又南中議論易起，不敢少逾尺寸。六館賴有南畿選貢諸君，差不寂寞。媿以陳人玷師席，不能任陶鎔之實耳。鴛湖春色漸佳，足下幸不乏暇日，酒徒詩伴，任意招尋，惜下走不能從也，一歎。令郎茂功叔丈舉子業，素所服膺，如有新作，乞寄示數首，使狂愚效其切磋可乎？

答包瑞溪太公

比甚闊別，即尊從臨草堂，與某之過舊里，俱不能少接殷動之驩。今株守青氈，盈盈一水，便有河漢清淺之歎，徒深懸結而已。即日南中大計，波及大司成，科斗時事，某遂承乏視篆。入署以來幾兩月，獨病婦時臥，餘口悉安。幼兒出痘後，猛噉如虎，精神百倍，此皆德門餘庇也。政欲遣一介，問太公太嫗起居與闔門新祉。因循未發，而俞生持手書至，展讀再三，惟有媿。感俞生爲德門葭莩，敢不視同懿戚。某素簡率，多得過鄉曲，更望一爲覆護，至感。

上座師陳肅庵

與老師闊別，首尾九年矣。廢棄之餘，甚媿酬知無日，幸賴老師遠庇，困而復起。冬盡抵秣陵，即於郊外得老師尺書，開緘跪讀，具悉老師山中動履，如宜爲慰。某性最疏，居禮法之地，尚未卜所究竟。惟是兢兢奉老師餘訓，以期寡過，而聽造物安排耳。老師厚見期勖，非所敢當也。子卿大兄公車還道浙，何事不令相聞，一展

通家之好？大兄高才，久困場屋，力田信不如逢年耶？令弟世丈在
監格，於禮法不能申一飡之情，徒耿耿此中耳。茲破例處問安差，
敬附一箋，申候道屨。比聞卜相時，聖主垂問蒲輪之徵，知在旦晚，
宗社有靈，豈令老師久噉荔枝耶？令弟寧家，尚稽數十日程，時入
初夏，惟祝爲蒼生加護。

答于元猛

昨未至雲陽，先附數字，賀知認不知徹不？勞足下遠出，不知
何以相左？至南雍忽逾兩月，一時賴選貢諸君子，課試文字，儘有
可錄者，俟稍多成刻，當寄奉也。今歲相與，得王季常，此君筆作新
茂，又苦志讀書，大是佳伴。李玄白何日赴館？不得其耗，爲念不
淺。金蘭欣聚，趁此春陽，勉進大業，遠慰知已。許春杪過金陵，幸
勿延期。署中有一鑑亭，前臨廣池，芙蓉修楊羅植，大堪揮塵。遲
足下季常諸君子共之。卜宗遠曾赴館不？乞寄聲不盡。

答王季常

歲前辱遠送吳門，眷眷惜別。今足下假館金沙，指途非遠，而
雲樹重重，尚阻談讌。頃得手書並錄示七言二紙，此何異瓊樹重
重，威蕤掌間也？南雍諸生，知名者不下十數輩，但向習時體，牛鬼
蛇神，或傷大雅。僕不自揆，欲以先進典刑風之，期之月成，歲會可
耳。如旦夕轉官，將負此意，姑聽之。頃于王書領悉，如春杪之約，
不虛談對非遠。

答吳復庵先生

頃役還得報并疏草寄示，翁不以某爲不肖而引誨之，厚幸矣。

毛生入監，再奉手書，知翁懿親在念，敢忘曲體？近者南北計典，及省臺糾拾，似能秉公；小往大來，當在茲日。況翁崇望朝野，喁喁賢於夢卜，即日且有新命，敢爲蒼生勸駕。

與同年侯玉峰諱應徵

憶己卯初夏過真州，最荷老丈款遇，迄今十五年所，而銜戢如新，弟折而復起。今幸以南雍青氈自娛，而老丈駐節池陽，相去僅十餘舍。山川不甚阻修，而音儀尚隔；別易會難，昔人所歎，不獨今也。弟犬馬之齒，方四十有六，而雙鬢如雪，無異老翁。此出亦以同館諸君子敦逼，勉就雞肋，此心終戀西湖兩峰耳。老丈邃識遠猷，回翔郎署，近乃宣風一面，竹帛勛名，方自此始，非弟綿劣所敢仰希萬一也。春序方深，而連陰不解，不審道履何如，敬以尺書將侯。

答王逸季

去冬澝墅鵝首，立語而別，不能一吐衷情。毘陵晤長公，幸奉數字見勉，因事建明，愛人以德，良感厚意。擁青氈以來，忽忽春莫，不知何日報足下耳。頃得手書，並仲季經義新刻二帙，君家兄弟妙有才情，所謂伏龍鳳雛二人、得一可以縱橫天下，乃萃於一門。又爲二王先生子，令人嘆羨不已。但此道雖一技，其分量亦自無窮。初住菩薩，能斷一品無明，現身百佛世界。八相成道，小果人天，視之有頂禮讚歎而已。豈知其向去，尚有四十一品無明未斷乎？足下經義，如快馬斫陣，所向披靡，此道中飛將軍也。一旦遇運籌幃幄、決勝千里者，能無屈膝不？恃愛及此，惟盡撥外。緣齋心稿形以進之，僕此言不但千里鵝毛也。

答沈純甫

奉違十旬，春色且盡去矣。此中碌碌升散，即棲霞、牛首諸勝，尚欠一覽，安能不羨蘿莊偃仰也。天台、雁蕩，懷之十年，向來歲月不資，竟不及了此勝緣。今聞獨遊，殊切飛動，尚計妝之桑榆，以快生平耳。令弟美才，將來當以文彩耀世，不獨桑梓之光。頃以母命，遣歸挽之，不能於其行，敬附數字申布，並以爲報。東山之樂，恐不可常有，惟惜陰加飡自愛。

答于見素

赴官時欲期登堂，逼限不及，惟是丘壑之蹤，以陟世爲難。忽忽春盡，未免牽故園鶯花之感。姑需之當今之時，所謂名爲無事，而實有不測之憂。雖真正英雄，猶難下手。某等碌碌，終當自引，敢有它心。令郎品高識練，即今已昂然稱國器。稍從遵養，以須遠大，又得侍翁，真善事也。承手書枉存，敬此申謝。

答于中甫

知足下奉使歸且適閩矣。僕遊屐未及天台、雁蕩，而足下遂得至武夷，山水之緣，亦自不可強也。僕至此已三月，尚未及一寓目諸勝，足下如果初夏期，瀹茗有待耳。僕已半老，而道業無成，足下教我塵事中隨處下手，可謂頂門一針矣。大兒相依，近讀書作文，頗知猛進，未免獎誘以需其化，老子無一火鑄成手段也，一笑。然非足下愛我，安得聞藥石之言？

與丁長孺

春初李生良翰至，得足下書，知未果戒行，罷盡山水，故足係高

賢之心耶？僕擁青氊三月，碌碌升散，無能修教養之實，人實負官，奈何？近吳復庵先生數爲言者所攻，雅意不出南翰缺，僕或叨補未可知。此官益閑，可閉門覓句矣。中甫入閩尚未還，渠遂得探武夷九曲，但未及噉荔枝，然亦足妒矣。天下事莫大於國本未建，并越國攻倭二者，燕爵處堂，南北共之。足下所卜菟裘，今就緒不？幸留一席地以老我。仲淳兄自豫章回，今何所在，忍不至白下一相存乎？足下相見，即以語之，買茶人行馳此。

答鄉同年李初泉名正蒙

與老丈握手長安時，且十餘年矣。頃者驚睹尺書，如從天而下，喜慰不可言。此十年中，弟青山之外，頗與世緣隔絕，不知老丈以何年歸臥。今當何時出山，惟有馳戀一念而已。伯符兄抗疏，遂有萬里之行，天下事大都不可知。昔人云：恁地行將去，憑天降下來，此至言也。弟年未五十，而雙鬢盡改，幾如老翁，惟是祗役成均，僅僅守成法，不敢隳棄。近畿輔選貢至者，幾數十人，英銳過半；並六館知名者，群而課督之，而老丈兩家弟與焉。老丈之弟，猶吾弟也，敢不仰體在原之情，曲加推恤。

答屠長卿

寄一青氊，四閱月矣，尚未見牛首、棲霞山色，意氣可知。獨官衙枕山，十廟金碧，參差可望。又前臨廣池，遍植芙蓉，夾路楊柳，新綠可蔭。退食委蛇，差足寄情耳。連日倭報甚急，虛實未可知，但我無以待之，未免燕雀處堂，奈何？丁右武使君在海上，凜然長城之寄。足下即未出山，有嚴節使可依，不妨哦詩耳，一笑。

答楊公亮

弟與足下同逐，而今同收盈虛消息，天下事類然矣。足下督學
<u>秦</u>中，遊<u>華山</u>，飲桑落酒，大是快事。計科舉後可內徙，儻得借重，
作南大司成，弟得留而事足下，甚幸。即先叨轉，計把手之期，定不
遙也。近聞<u>顧實甫</u>遂賦玉樓，吾同館兄弟不多，復損其一，爲悵然
痛惜者累日。人生真宜行樂，即今追想，十五六年前，同館驩聚時
光景，那可復得？他時後日，又未免再想今日光景耳。<u>俞</u>生到監，
得足下書，知比來起居無恙，太夫人以下，各康勝爲慰。<u>秦</u>中之行，
想不能移家，當措處太夫人甘脆之資而後出，寧有策耶？

答同年侯玉峰

半月前具一箋問起居，昨始接芳訊。以十五六年闊別，始得一
通微款，而投木報瓊，慚悚更倍。<u>南都</u>山水清嘉，惜不能從老丈，諮
訪<u>六朝</u>名跡；縮地之情，彼猶此耳。天涯聚首，未卜何地何時。弟
兩鬢已霜，一官雞肋，如老丈即日開府兩<u>浙</u>，當求弟於蘿薜間矣。

答盛叔永

二月有便羽至<u>沈長孺</u>使君，許附一箋足下。其人四月尚未行，
或浮沉未可知也。<u>方次卿</u>以三月末旬至白下，出足下書，淋漓數
紙，具悉足下起居，並見念切。至書所不能詳者，更得之<u>次卿</u>，喜慰
之極。聞彼中額稅尚未足，足下復冰蘗自持，河潤九里，已無餘念，
奈何？復拜隆儀，嫂夫人更推念病妻，玄黃稠疊，感媿當何如？<u>白
下</u>佳山水，夙所企慕，今到官幾半歲，此雙屐尚未識<u>牛首、棲霞</u>。官
以師儒爲名，又大司成缺；一人支青氊，遂不敢輕出。昨得報，新大
司成爲<u>陸敬承</u>，讀學甚慰蘭馨之想，計涼秋時定得踐山靈夙約耳。

足下愛我，知在夏秋間過此，當作數日留。城外僧齋，足供静寄，況對良友，煮茗焚香，豈減神仙之樂。遲此期，一日三秋，豈足喻哉！次卿得吳婦，自許佳甚，今足下又推潤之少，佐其計然之策。從此長年不出户，作雙駕鴦相媚，皆足下之賜也。南都公署，司業署最勝，俗呼南衙，前臨廣池。此時新荷出水，已二尺餘，後倚雞鳴諸山，金碧蒼翠，參差溢目。一鑑亭三楹，盡領其勝。公餘日棲息其中，鳥聲樹色，不減林落，足娱馮先生。目下或當轉南掌院，以署印務，尚當居此耳，不失今歲蓮花。時一詠“芙蓉露下落，楊柳月中疏”之句，想見欣然矣。此後又聽之造物，流行坎止，吾何心哉？驪兒居署中，頗能自奮，異於疇曩作文，頗有奇思；所謂獅子窟中，甯有凡毛耶！一笑。青山卜居，終遂此意，指期不過五六年，恐足下戀腰横金，虚買鄰之約耳，一笑。時事已不堪言，一是一非，竟不知何在。吾輩但可隨時盡職，相忘江湖，以俟隱退耳。金壇葛二端寄足下，尺幅稍短，二端制一衣稍有餘，新姬作小襦足矣。今歲畜芥茶頗裕，須得惠泉試之。洗法火候及器物，毫髮乖違，便非清供。相見在近，與足下共之。始信陸羽、蔡君謨諸君，未免愴父面目。今餉足下一器，如乏佳泉，當俟歸途取江水，澄清烹試之。

答汪司馬

某賴庇從漁釣間，擢佐南雍，受事半年，媿無寸補。方思竊大人先生餘教，以策駑鈍，而手書屢焉。焚香盥手，三四展讀，但有感戢。追憶别門下於西湖，已五六載，客有自新都來者，輒問司馬先生，云健匕箸、勤筆札輒喜。今海内失婁東王先生，佩文章心印者，惟門下一人。天將惠大丹佇先生顔，令播無量風雅種子，於此世界。而某不得朝夕恭承，以卒大業，語此三十六峰雲氣，已蕩心胸

間矣。懸切如何。聞門下將一出，酹酒婁東先生墓上，渴俟此期，得望見杖履於棲霞、牛首間，豈不幸甚。不知能慰此意不?

答陸敬承

初足下轉北，秣陵春色，弟遂獨有之。影單不能鼓策高興，且一人支青氈，至今雙眸，尚未及一接牛首、燕磯雲氣，不意天終合吾兩人也。端陽之次日，得足下所寄趙生書，先二日已聞足下轉大司成矣。南中作官，能兼青山白雲之樂，又得從足下，不以代而以共，樂更倍焉，惟早聞趣駕爲幸耳。

與陸敬承

足下高資凤望，宜在帝左右。南雍之簡，蓋曲醴足下依戀庭幃，至情耳。顧弟至愚劣，得以職業雁行，而事足下，有厚幸焉。敝衙與貴署，雖中隔講院，而旁徑相通，日可巾履往來。敝衙之南，廣池數畝，芙蓉正發。一鑑亭三楹臨之，啟北窗正見龍光諸山，金翠照耀，古木扶暎。長日無事，揮塵飛觴。有欲界仙都之樂，恨無佳伴，今得足下，天賜我也。幸速來，勿使弟獨吟"露下芙蓉、月中楊柳"之句耳。六館頗多佳士，時義大有擅名者，但後場甚空疏，魯雞鵠卵，弟甚媿之。此待足下雨露之湛，變學究爲秀才耳，遣廂役奉迎，惟即整駕以慰。橋門壁水，喁喁渴仰，面對在近，不多悉。

答徐文卿

與足下吳門分手，遂至今日。此數年中，煙雲變化，何可勝道?獨樂生子晉遂客死長安，又獨累足下。此生雖狂癡，其慧性才情，故自難得。遺橐或有詩文，足下曾爲檢括否? 弟欲爲哀成一集，勿

令湮没耳。達老南來，真我輩之幸，但不知福地與檀越何在？如以五、六年爲期，弟猶及作雙徑、天目叩關弟子也，足下與俱。中甫在家，或有往來之約；足下至金沙，去都門僅五六舍，使弟得一握手於棲霞、牛首間，非至幸耶！

答楊公亮

晨起得足下書，知已過雲陽，相距無幾，而言笑難接，欣與悵共之矣。足下暫覆風波，旋就光復，天下事水到渠成，聽之可也，一笑。南中閑官，信無如掌院，弟幸居之，焚香宴坐，差適吾懶，尚有拜客赴席兩事爲累。又名山不遙，無閒伴不能時飛，雙屐差足恨耳，足下得無重妒我乎？又一笑。陳伯符兄高才亮節，未見其止，乃爲造物所收。親老妻孀，下無嗣息，聞其訃已半月，甚爲傷痛。昨得項庭堅書，云其二姬各有遺腹，或能生男，此一端可喜耳。我廿八人，今物故者，已三之二；白頭相聚，知後幾人，乃知目前二三兄弟驩聚，恂可寶也。足下衝寒戒途，又奉太夫人，百凡惟加護爲祝。

與曾直卿

春杪監役還報，夏間楚士彭生學沂至，又得一紙，並寄惠齒錄一冊，密誼雅謔，宛如對面。南中各衙門職事俱簡，掌翰爲甚，衙齋靜僻，門可施羅；比之老僧，但餘妻子、鬚髮而已，一笑。南中伴侶，初惟張端叔、朱汝虞、張睿甫，今復益陸敬承，酒食相招。不隔旬日，出門便有六朝舊寺，山隈水曲，名花雜樹，俱堪嘯詠，足寄留連。因念長安市上紅塵撲面，賓從雜還，清濁相去，豈但九牛鳴而已哉，一笑。此間少宰見缺，習豫南聞必請告，又出少宗伯缺；儻借重足

下,遂分我飛天仙人之樂矣。足下弄璋消息何似?此事亦有命在,不以有無介意,乃爲違人高致耳。

與余世用

春中一相聞,遂忽忽至此日,弟叨轉尚署監事。十月中,敬承至,始移新署中。南中官曹最閑者,無如掌院,不敢自誇,可謂心跡雙清,一笑。小馮君先作假院長,後克即真;如遂爲故事,當爲足下賀矣。吾館中老弟兄,今年連損高顧,在詞林者出處共七八人耳,頃敖嘉猷過此,弟與敬承、端叔、睿甫四人作主迎之,因叩其請告之過,真可謂不辱理也。吾弟兄輩相處,幾十七八年,其始終驩然無間者,徒以彼此皭然,不淄一念耳。因相對感歎,弟與敬承,又出城握手而別,楊公亮過江亦相聞。楊貞復在家,向不得其耗,聞其出京時頗作痀瘻狀,至不能罄折,不知今定如何?曾有書及足下並老曾否?足下體中何似?酒量如昔否?吾兄弟在京惟兩人,邸舍相去十餘里,不能數數見面,足下首坊局,政如魯靈光耳。監役行布此,珍護以俟新命。

與盛叔永水部

秋杪江干一晤,僅得半日佳話,未罄積懷。比次卿持手書來,知取道真州而北,盈盈一衣帶水,逐如三山蓬萊,可歎也。十月中,陸敬承至,始得解監務,移居新署,頗有六館舊徒,時來問字,差破寂寞;不然,即四禪八定,早晚成矣。足下積俸已深,歲末春首,定得憲副以出橫金,豸服而過里門;僕如叨轉,相遇於鴛鴦湖上,焚香煮茗,竟日談燕,豈非至快。陳伯符兄高才亮節,吾黨白眉,十月中病疝,四日而卒;親老婦孀,下無血胤,天之不佑善人耶!不惟鄉邦

隕此鳳麟，抑且沈氏撤一藩蔽。計足下聞之，當共此傷痛矣。近得項庭堅書云，兩姬各懷四十餘日之妊，天幸生男，差足慰耳。人生何常，聚散難必；榮華易去，道業難成。惟早拂衣，息影丘壑，庶幾稱鬚眉男子耳，願與足下共勉之。

董玄宰太史

自辛卯迄今，與足下會晤，最數足下玄淡超詣，友朋中所希。即十日不見，便欲千里命駕，況經年離索，想念當何如。僕壬午授職，亦在盛夏，今足下同之，頗憶當時應酬之狀，真如昨日。相隔十年，意儀注酒席，或有益損，周南留滯，不能稱瀛洲亭主人，可歎也。明歲京考仍舊，高望足下，定借大藩，吾兩浙士子得與陶鎔，豈非至快？京師遊道，頗雜龍蛇，欲令是非兩忘，無如一切屏絕，但中或有高人異術，不宜蹉過，須緊著眼耳。別後曾盡傳得周老玄訣否？曾試行否？抑別有所遇否？希悉示。

答憨山禪師

與師相見，憶癸未春長安邸中，是日謁遍容老人，今老人已歸西久矣。別來賴有達觀、密藏二師提醒，昏醉見前境界，稍覺平淡，亦不見有一個不好的人，如此而已。數年前曾得憨山法語一帙，以老莊英華，闡曹溪骨髓，所謂了不異人意，不起於座，而親到那羅延窟，師甯許之不？不佞緣未了，再拜青山，頃於白下，接師手示，又因定公悉師動止。加飡法喜，禪悅之味，欣快何可言？了空上人老矣，而發此弘誓，即未承付囑，敢昧匡持。聞勞山相接，更有大勞山險僻無路，頗有探奇之興，師能鑿一徑以待我不？定公還布此。

答張念華公祖

繡斧蒞浙,兩定大變;逆銷海氣,微管之勛,迄今爲烈,此又非獨某一人一家沐庇已也,感可言耶。長安中握手,遂至今日,忽忽十年,弟今逐爲白髮翁矣。佐成均典留翰忝,竊爲甚顧野鹿之性,終戀山澤,離西湖一年餘,未嘗不在夢想也。老丈重望,暫爲八公名山所留,公既論定,終當捉鼻以慰蒼生;即吾兩浙士民,蓋日想節鉞之臨矣。令親徐君至,弟時已叩轉;敬承兄之厚徐,當無減弟。特其器溫學粹,無忝師表,無所容其贊助耳。徐君索報,謹布數字,並見闊悰。

答李生憲可

獻歲雨雪,談藝諸生,多休沐未至,又不能出遊。日坐竹窗,焚香淪茗,擁萬卷爲樂,古人所謂"不減南面百城",真不虛也。此日得生書,問訊寂寥,良以自慰。生才致吾所欽悅,東海之鯤,終當化而爲鵬,擊水搏風直上九萬里,在俯仰間耳,幸勉之。生藝業,惟初試講院三作最佳;爾後諸篇,亦未能勝,或云生文不宜屢作。人之才性,真有不同。如生識見高遠,不必日事章句,惟力求古作者自得處,如左、馬而下,會其大而涉其深,吐其餘而溢其末,當遂爲古人,今人何足道也。然更有本向所授楞嚴,幸不忘卻。百衲絮裘,似無功於長夏,豈無冰厚雪飛時,一笑。

答喻邦相

弟不能固其青山,遂作小草,今居白下兩易歲除矣。喜閑官無事,山水詩書之好,不致相奪,但白髮日增耳。別門下於湖上,已五易年。青蠅是何物,善玷白璧,才望如門下,乃亦引歸。加澄懷曠

識，傲睨羲皇，豈賴腐鼠也。仲君相見，大是英物；鳳穴故無凡鳥，惟門下稍令厚培，以養搏霄之翼，寧憂九萬里哉？比作客稍困，逐促歸裝，然困乃所以益之。敬附一言爲報，並見闊懷。握手當期，盧峰絕頂，但不知何月日耳。

與同年郭副憲

與節下握手，乃是十五年前過桃源時。飽閱別來升沉，可以勘破黃粱夢矣。節下自青鎖借外臺，更得照臨浙水，此十一郡國幸。惜弟守官白下，未緣作西湖兩峰主人耳。年僅四十有七，頭鬢如雪，已成老翁；但匕箸登陟，不減少年。他日謝事，猶堪了五嶽舊盟，此可喜也。節下宣風吳越，佐憲一隅，此猶魚服細事。即日假節鉞以靜東南，執斗杓調寒暑，蓋在俯仰間。弟此時且以漁釣之身，沐浴清化矣。僮回肅此申候春風，惟和麥疇乍綠，仰惟爲國爲蒼生珍護，以須新簡。一水非遙，音書易續，如弟頑拙，節下幸有以策之。

上陸臺翁

別久矣，屢得起居於令弟光祿君。及比丘僧來此者，知比道體康健。日課佛號不休，精進光明；西方咫尺，大人境界，真與凡小隔別，欽羨欽羨！某賴培植，守南翰已閱七月，覺淡中滋味甚長，但恐奪我鳳凰池耳。令郎三哥近讀書何如？辛卯歲偶盤桓數口，覺其識朗氣沉，通練世故，籍之科名，當爲國器。但恐不能抑首受鉛槧，須督策之。今寄南雍課選一部，此俱英俊近業，可令玩味。風便布此，惟祝加湌自護，并祈時惠一字，以振愚頑。

與馮用韞

足下戀彩衣而輕萬鐘，故是一説，但同朝豈肯相放耶？弟掌<u>南翰</u>，忽忽半歲，頃春首始從<u>陸敬承</u>，了<u>牛首</u>、<u>鍾山</u>舊盟，放浪幾半月。而<u>敬承</u>別去，今惟中丞儀部三人聚首，形影益蕭蕭矣。弟留心禪理，幾二十年，自惟習深障厚，不能大有超脱。然丁亥之事頗能齊得喪、安青山，蓋得渠力。年來漸覺事少心閑，目前應酬，無非善類。一官雞肋，付之無心；食芹而美，願獻足下。安能相聚閒齋静几，爲足下指揮如意耶！少司馬人便，敬馳此紙。聞令祖叔<u>海桴</u>先生所著樂府及散套數種初曾領；<u>梁狀元不狀老今已失去</u>，乞一一覓惠是禱。<u>北史</u>新刻完帙多不？敢煩去信，當別致耳。

卷四十一

報沈霓川年伯

　　令孫風氣不凡，撫之如見其父，終當以天祿閣，酬翁桑榆之驪也。別令孫數日，晤查儀部，知老夫人仙逝。凶災頻仍，非復有情，所能堪忍，惟翁思撫孤事，重以理遣哀耳。令郎行狀，方在駐思，數日後草完，且就翁而質焉。月終遣使，當不相誤耳。

唁商燕陽

　　伏聞伯母太夫人仙逝，不勝驚悼。伯母備享榮養，而老丈年踰耳順，始失慈闈，此亦人間之希覯也。惟少廣薑桂之意，以存大孝。屬有家冗，不能渡江，敢寓生芻於陳丈，惟焚之伯母帷幕前，一鑒微悃，幸甚。

答姚伯道叔度兄弟

　　方夢寐明月峽，忽蒙見寄一盉二篋俱到，并手書惠存，情味深至，令人感戢。昨偶於徐茂吳、許然明扇頭見駱記室詩篇，儼有初唐風骨，況其主人向呈小詩，真持布鼓於雷門矣。扁舟之興，終當不負，但未卜何日，先此附謝。得果秋期，共此湖上蓮花風，豈不甚快？望之，望之。

報陳伯符

　　青山之人，放言自廢可耳，若足下尚宜三緘口也。程生已往武

康，當爲足下申意。弟囊中金錯垂罄，勉爲足下處五金。蒲節前尚在檇李，嘗與共駕鴛鴦磯上涼風耳。

與錢湛如

初擬至武唐，以雨故緩一二日行。不意事奪，決計鼓棹，當不失廿五六。驥兒資性，似慧而癡，足下從容化誨，以滋日新，爲德博矣。言面在近，故不多及。

與徐茂吳

旬日間以幼兒患疹，不得過高齋。足下目眚何似？能岵幀譚對不？將從公亮、思仁二兄詣足下，先此相訊，幸示之。金不佞云足下許分印色。今以函往。

報來任卿

癸未冬別足下，不見顏色七年所矣。以足下之治行，卓卓清雅如冰，而不得臺省，世事可知。聞奉使歸里，日切顒望，謂可得把手，不意尚爾。暌違承遣存，具感雅意。丈夫得時則駕，不則蓬累而行，竊所服膺。今何時也，而敢興彈冠之想乎？足下上有老親，不宜輕祿。樞曹無事，悠悠數年。當機而奮，竹帛具在，其益勉之。此月內當索足下於鴛鴦湖上，晤言信宿，以盡衷款。使還先此申布，并以爲謝。

與葉鹿吳

足下還里時，僕渴欲一晤，不知以何事阻，竟不及東棹，至今悵然。足下蒞蕪數月矣，牛刀之技，無適不宜。愷悌神明之聲，必流

溢於畿輔矣。僕居貧無恙，百口粗遣。今秋又當爲次兒畢姻，隨緣
了婚嫁。五嶽之盟，旦暮踐之，倘及牛首、攝山，或遂望見梟梟未可
知也。於先生在齋中起居何似？不及另啟，乞爲致聲。

報張紫山

足下得意而歸，甚爲生色。聽雨啜茶，殊慰積闊，恨足下便爾
別去耳。龍興寺碑文必欲一查故實，始可下手。鳳陽府志借一觀。
茶笋引意，惟麾置之。

報楊公亮

湖上別後，次日往山中。昨遂阻雨以故，不得追陪足下。昨爲
首梅，俗占不宜雨。今雨不止，想亦無傷，秋成或可望，此不獨竇人
子之度也。承頒惠文懿公大集，拜手登悉此謝。雨天無事。焚香
濯茗，大是佳事，期足下共之。無動歸思。

與錢湛如

驥兒遣侍教誨，遂至兩月，當勿爲嫌，但慮矯氣未除，童心易
誘，反累調停，爲不安耳。月前，送吳奉常至德清，省先祖母殯而返
此。時武林正饒楊梅，恨不能與足下、驥兒共噉。因有山中之事，
月終始得奉晤，恐煩牽綴，先遣數字相聞，諸俟面悉。

報盧思仁

足下壯心勁氣，於此詩忽露端倪，政不當以工拙論也。所移寓
饒涼風不？出即就足下。

報許然明

監河之粟不至，不能憂同好之飢，大爲悵惡。見郡公須僕面引，以酷熱難之。明日又當往范村，計有數日留山中，望前爲足下勾當此事耳。

與周繩甫

六日造錢惟邦山莊訪足下，不意足下在家，乃得晤惟邦。足下體中何似？旬日不面，想念甚切。惟足下怡神治氣，輔以醫藥，戒怒戒事，尤至要也。芥茶一簍，奉餉幸存之。

報孫子貽

足下之歸，竟不省其故。五月晤戒山上人，知足下已過武林矣。天暑又有他冗，至今未還故里，甚念足下。而以一水阻晤言，悵快之甚。承遣使見存，且手書曲折，始悉挂冠之故，無怪作官人，其後不昌，乃知此等事默受天譴。古之人不以殺一不辜得天下，況一官之細乎？足下所爲，良是所憂者，貧不能承驩老親耳。然同里閭諸生，有負時名而至今不得脫白者，譬如作彼將奈何？吾與足下雖貧，愈於彼遠矣。以此自慰，亦以此慰老親妻孥，便可驩然。讀書學道，儘可自適，願與足下共勉之。足下遠大之器，必爲時用，暫從晦養。如不佞青山之身，非惟自安，妻子亦安之矣。即日東歸曬書，期與足下握手耳。

與江念所

公論暫晦，令足下歸山，然盈虛之數可信，足下能不爲蒼生捉鼻乎？如弟無用于世，無求於人，亦堅瓠而已。一別八年，中間陵

谷之變凡幾，弟已皤然老翁，不審足下顏色何似？程生歸，便附數字申侯。盧思仁丈來，此數日云與足下有西湖之約，不謂杳然，想以憚暑，不惜故人之期耳。諸惟爲國珍護，不悉。

報丁長孺

不佞於足下父子誼至密也，足下就哭泣之位踰年，而不佞乃以一衣帶水，阻瓣香之敬，此其罪擢髮可數哉？遷葬一事，關係甚重，不佞方三折股於此。先君一丘定而復遷者，至於再三。今爲足下計，寧優遊以需吉卜，無急遽以貽後悔也。聖母墩之地，於不佞既爲棄物，豈爲足下惜？但傷弓之鳥，聞弦而痛，惟足下深加慎重。勿豔偏說，務集衆思，令此心如日中天，方可下手。恃愛及此，惟勿拒狂直。至禱。

報李玄白

來作十篇，濃淡質文之間，已臻妙境，無論更進。守此不變，來秋解元，穩如磐石矣，甚爲足下喜。

與同年李漳州名載陽，蘄州人

附驥以來，忽忽十四年，雁影差池，聞問隔絕。弟不肖復潦倒山中，想雲霄故人，亦不復知其存亡矣，可嘆。吾丈五馬，遠臨閩嶠，循良之績當宁。時聞計徵，書旦暮下；入據要津，福澤天下，可立待也。弟爲西湖長，讀書味道，致亦不薄，大鵬飛天，斥鷃遊樊，亦各適其適耳，一笑。莆田陳生，天資美秀，而文可階遠，大而挾策四方。夏月偶會於湖上，甚憐其才，屬其南歸，敬附此問，會晤無因。臨書惟有感戀而已。

報李友龍書 时爲鳳陽守

中夏舍親自蒙城還，得門下報書，知門下不忘故人，甚慰懸念。龍興寺碑文率爾點筆，思不足以光盛典。而蒙城君敦逼不已，勉强付去，惟鴻筆斧潤一二是禱。弟般若深緣，誠如來教，但老至情多，種種難割，獨功名一念，則如千年死灰耳。蒙城君才具，甚堪陶鑄賴庇，問津雲霄，弟均感矣。須郡志，幸爲致一部，佛書數種將意，幸存之。

與來任之兵部

足下居檇李踰月，而僕滯留武林，竟不得一握手。雖得音墨，終無以解渴飢也。吾鄉同年諸君子，淪落者尚多，而夏靖原兄挾青氈，糊口四方，尤可憐念。弟爲通數字選君，乞江南北一善地，敢因足下致之。計足下之憂，夏丈當不減於弟，故以相煩。諸惟珍重，不悉。

與朱選君

青山之人，以懶自廢久缺焉。於天上故人，曾因敝親家沈上林需補，爲通數字，不知曾及省存不？敝鄉同年夏靖原，名久安，淪落既久，不得已挾青氈而仕。初得吾浙之宣平，斗大邑，諸生不滿百人。明興來，無登名鄉書者，其地可知矣。兹起復入京，幸遭老丈當路，此渠千載一時，敢徼寵霈，與之一善地；不惟敝同年，蒙造就大恩，弟亦感戢無涯矣。寶山揮手，其力甚易，遂忘其疏野而請之。

與李君實

王仲常業已面受關聘，奈何復以舊主人爲辭。擇師甚難，豈能

聽其反聘，惟足下爲我固請之。更煩一見小泉翁，爲僕再三申意不得命，是足下爲我父子不忠也，將惟足下是怨。以足下素愛愚父子，豈肯以怨終乎？吾有恃矣。

與茅鹿門先生

日軒車來此，不能與諸貴人爭客，未及申一飯之敬，而翁已行矣。一再晤黃貞父兄，得翁起居爲慰。近聞翁患背瘡，承已愈可，甚爲翁喜，更爲薦卿令郎喜。翁固健，願益加保攝，以稱大椿八千之祝，此通家一點，惓惓至情耳。數日前閱報，薦卿令郎請告已得俞旨，以繡衣直指家居，奉八十老親，此世間稀有事，不覺驪喜欲狂。不知翁意樂聞此聲息不？雲居爲翁駐足之地，頃以大殿鼎新，喬上人乞書謁翁，欲以功德事求翁一倡，非敢實以布金之説，破翁天荒也，一笑。

與茅中峨孝廉

喬上人歸，得足下報，驪然道故，甚以爲慰。西湖花月，願一追隨，未免屈指良晤，爲懸懸耳。

上陸臺翁

天台請藏僧，還得翁數字爲慰。嗣承大司寇之拜，此雖未足究翁之用，然簡注惟新，宅揆有漸。海內號爲君子者，無不以翁之出處卜進退，欣欣以望襜車之北，惟翁有以慰之。京師仁壽寺静庵上人，以禮浦陀大士至，晤於武林，以翁爲大法金湯，渴願一見，索某一言道地。敬爲布此，不敢及他。

與楊貞復

與足下姑蘇夜別，今已六易年歲。足下聞道之士，而弟亦能薄世情、升沈、寒暑之變，可無煩齒頰矣。但聞年來，足下集諸子講學，必有精微要眇之談，而江湖隔絕，無因聳聽爲恨耳。戊子夏，沈茂仁兄致足下一紙，乃是丁亥六月所寄，開示甚切，而以懶慢自廢久稽。一字之報，計足下能寬我於形骸之外也。所云一悟，則千了百當，誠如所示允蹈之者，意在足下。弟力疏基弱，如泛葉舟於江海間，差識指南針耳，豈能無波濤之懼，足下何以教我？茂仁歸，僅得一晤，遂爾隔世。人生草頭露耳，奈何貪榮利，以造無窮業障耶？足下行且柄國，慎之慎之。弟年來六尺，如常登山歷險，猶可步行三十里，但鬚髮黑者無幾耳。去春，復舉一子，長者兩兒相次舉婚。雖饘粥之憂，譬如終身作老明經，生計豈能勝今日，便可欣然對妻子矣。所親鍾孝廉名某，以貧館穀京師，欲執業請唾餘之教，遂因便使布此，惟足下有之。諸惟爲明時珍重，不具。

與馮用韞

某與足下及諸兄弟，縱不敢言異形一身，亦可謂情之所鍾矣。而自哭先君以來，至今八年，無一字通於諸故人者，惟懶耳，更無他也。弟素無適俗之韻，信心冥行自取困辱，所恃以不泯泯者二三，兄弟之知耳。丁亥以來，兩得足下書，俱沈茂仁所致。丁亥之事，來書云“芥蒂非足下，不芥蒂非吾輩”，得此言，弟可夷然於青山矣。丁亥之秋，與楊公亮相聚累月。公亮出示二三兄弟所贈詩若文，具見一時骨肉意氣，而出自足下者，尤近真逼古辭。館中乃有屈宋杜陵，豈非二百年來希有盛事？弟青山中不廢萬卷，時作五言，顧才弱賦薄，豈小馮君敵哉？一笑。沈茂仁之歸，僅得戊子冬一見，遂

爲異物；三子復損其幼，嫂氏在牀褥亦數月，幸而不死，人生何可常？目前榮枯，此何足置意中，但得保青山之身，草衣木食，以終天年，於願足矣。弟六尺勇健如昔，但鬢毛盡改，牙齒脫落，略如老翁。去春復舉一子，今已翩翩繞膝。因念足下別時無男屢詢，南來者尚不聞將雛之信，豈不得其真耶？抑寥廖至今耶？弟二雛，大者十八，次者十六，相繼完婚矣。但癡不好學作文，消長百變，亦任之耳。我輩必欲生佳兒，不佳兒又誰生耶？一笑。年來東南荒甚，幸不飢死，得以紙墨文字爲娛，此非君恩耶？每欲成寄，懷諸兄弟詩，懶不時就。今錄示雜作一通覽，此足知吾近況矣。更乞出此示<u>敬承</u>、<u>實甫</u>、<u>于</u>、<u>曾</u>諸丈，以表遠念。山中人懶作書，所親<u>鍾孝廉起鳳</u>，館穀京師，遺書索迫再三，遂爲布此。未作書頗有千緒萬端，比握管潦略數百言而已。足下與諸兄弟，行見柄用，<u>江陵</u>以來，殷鑒不少；況時事之難，數倍於昔，此足下與諸兄弟之憂也。<u>鍾</u>生冀聞咳唾之餘以自廣，幸稍有以慰之。

與朱可大

不肖爲時所棄，幸得以青山事足下，差不辱耳。<u>鍾</u>孝廉以貧身歸於足下，幸蒙延禮，裘馬休休，出入<u>長安</u>道中，餘波得以潤其老親，此之爲德真不資矣。足下大望，今已收之桑榆，旦夕嚮用，福澤宇內，而又操風雅之權，與山中之人競爽，司命者得無怪足下多取乎？

與于中甫

足下之歸也，即擬買舟過<u>金沙</u>，盤桓旬日，且得起居。尊翁伯季，而竟爲婚冗煎迫，違願至今。足下色體非强，又未生子。今春聞違和，甚以爲念。夏間承康復，始欣慰耳。足下青年入仕，尊人

之意，屈指雲霄，請告或非喜聞。況屢從道人遊處，恐從此忽棄葳蕤進賢，類僕懶廢，得無失善巧方便，而憂尊人乎？還朝之期，近遠何似，忠信篤敬，蠻貊可行，況於清朝。僕之困頓，故是自貽之戚，惟足下鑒之勉之。鴛兒婚期在此月中旬，秋冬之間，儻無大纏縛，決意訪足下也。覺之禪人以物色老師歷金沙，渠甚慧聰，堪習義學。稟老師意，欲修懺經，年而無其資，不知有好事者能爲助成不？前書須天台四教儀，今奉十冊。秋氣正肅，惟爲道加湌自愛。

答達觀師

八月七日，禪人覺之致師七月十四日書，知往棲霞，道履平適爲慰。大江之南掌大地，所恨一衣帶水，承師暫住以來且閱歲，而爲俗緣所係，尚未得樞趣受教。自許般若緣深之人尚乃爾，況火宅中男女耶？衆生世界，無盡諸佛，慈悲無盡，大都爲此，可笑，可痛。弟子色力如常，但鬚鬢加白耳。山婦多病如昔，一息僅延，而懨嬰種種疾苦；又多思多鬱，不知何以得活。豈其一念信向老師，如金剛輪不可破壞，慈力默佑之耶？懇師於尊像前，爲彼懺悔前業，令其少病少惱，活得十餘年，看得小兒女長大，于願足矣。大兒原薄弱，時常多病；次兒此月當娶婦，近亦病瘧。此兒戊子冬時，文字大能壓衆；去歲至今，返覺退墮。近亦枯槁，想是情竇開發之故，此重則彼輕耳。兩兒子俱知敬老師，倘瓶鉢南來，一熏誨之，或能轉弱爲強，破愚成慧也。去年正月生一兒，今歲四月發疹，幾死而不死，不知可養不？此兒上惟一女，今年八歲。此女之母，相從最久最賢，及事前室，家中諸勞瘁雜務，俱其管轄。此女是其命根，向亦病羸，總賴老師祝護之耳。人家兒子多寡賢，不肖俱是夙緣，有子但不可不教，至於成立與否，亦聽之耳。嘗笑謂自己必當生好兒子，

不好兒子又誰當生耶？以此於二子但加愛耳，今俱納婦俟。一二年間，分撥資生之，具令渠自過活，安得久占阿翁雲水之身耶？一笑。承及屠長卿遊處，渠好玄門，恐弟子力弱，不能轉渠，或爲渠所轉，此甚不然。長卿文人，其好玄亦意興耳，若真心好玄，死生利害曾不□①眼，此時方叮轉渠。孟子所謂"王之好樂甚，則齊國庶幾"者，猛火不能自燒，豈能燒人？或者彼將爲無涯，亦與之爲無涯，亦有之耳。數年來，惟丁亥秋與去冬，稍稍盤桓，餘亦風馬牛也。弟子近來益能忘情是非，大似混沌，七竅俱無益。不喜見俗人、親俗事，閉門理書卷，或對青山，則脩然自適。念爾者亦能障道，而不能自克，且自喜以爲賢，於聲色富貴，亦隨流揚波，而不能已。如此頑蔽，老師何以救之，一笑。老師天人師，出現於世，如優鉢曇花一現，一舉一動，便爲後進軌範。天子有爭臣七人，以知法王左右，宜備箴儆。弟子願師自今以後，勿輕信人，勿輕涉事。金剛王寶劍，時時拂拭函藏，陸剸犀兕，水斷蛟龍，自有時耳，奈何日以割土伐木？俗人愛財，勝於腦髓，雖稱善信，家有父兄，或相抑制，募化文疏，不宜輕遣。衆生見利，如蠅見血，諸親近老師者，豈盡爲法耶？檀越善根，大宜護惜，惟師慎之。別傳師爲作傳，以塔銘出陳學士，某是弟子，館中前輩，不可更易其文耳。兀齋、幻齋爲拜作一塔銘。惟成都光孝寺牌記或近時重修，或故實未備，得錄示乃堪動筆，文章緣實境起。諺云所"謂巧媳婦煮不得没米飯"，此言最近作文，惟老師詳之。事蹟三紙，拜新撰文稿俱附上。金壇善信及白下諸君子，凡平日念弟子者，倘相知間，乞一一爲弟子申意。棲霞好住，惟老師爲衆生耐煩，寬住幾時。弟子冬仲明春，定能撥俗，侍師之教，

① 此處原墨釘。

幸稍見待至感。覺之資質，甚可進於文，但相從日淺，無能助發其
光輝。且腹中無物，稍令其親書籍如左傳、漢書之屬，段段貫串精
熟，有轉法華之伎乃可耳。于其行，敬附此紙以當面談。秋氣漸
蕭，惟爲法門珍護。庚寅九月四日，雪川將到檇李。

報周叔宗

項氏墨蹟，及此老無恙時，猶可恣觀，因循日月，恐天下有不可
知者三，則無時矣。吳門之期，當不失初冬。琴材徐老，得分其一，
甚善。計足下能踐此言耳。

報田子藝

去月中，將爲雪川之行，而婦忽大病，月中得少善。方出門，而
忽聞包氏九歲婿之訃。至梅溪送葬畢，即返故里�之，竟不及至長
興，亦不曾會二姚。足下所托書二函，俱未曾致，當覓便寄去，終不
作殷洪喬耳，一笑。次兒鵁鶵，在此月之十九日娶呂氏婦，明日親
迎，比日勞冗不可言。未得巧媳婦，先令阿翁煮沒米飯，其苦可知。
得手教，知玉門先生欲索七椀之資，此物近亦盡。碧山學士幸有舌
不玄庸，少供吐納，雖無金董，不至渴死，奈無以遺足下。粗芥一簍
將意，愧非佳物耳。路史得足下校定付刻，使羅長源伸眉於九地，
此大快事，敢不盡力以助盛舉。其二册奉歸，俟足下校完索觀耳。

報屠長卿

某叩首長卿道兄足下，待足下以湖上桃花，今芙蓉盡落矣。弟
自入秋成婚次兒，東塗西抹，碌碌至今，幾不知有湖山之樂，吾兩人
乃厄於貧如此。然以吾兩人之貧，易世人電影富貴，未免掉臂勿

屑,遂一笑置之。采以是日,自檇李還取報,會陳季象至,備聞足下起居。連日冗甚,略具數字,不能委細。

答許敬庵先生

某無似,往歲閘河舟中,一奉教先生,再晤遂至今夏。蹤跡雖甚闊疏,乃一念向往先生,即無間朝夕也。明日爲次兒婚期,冗次忽蒙賜問,知孝履康勝爲慰。別後數見葦航法師,云近曾一晤先生,想念甚切。其精舍在武林餘溪之間,於此數晤先生,切磋末學,尤至願也。使者還占此爲報,不盡區區。

報楊公亮

足下齒先僕,而僕先足下婚兩兒,此一事幸爲造物所借;兩鬢如此,即稱阿翁無忝矣,乃爲足下所羨耶,一笑。賀物不敢當,或以訓辭代之可耳,敢附使者。歸不晤復五六日,起居何如,能不負扶掖不?

與馮養白先生

返自檇李,即入山了文債。比歸始知長者曾枉臨,即長者之寓,則先一日行矣,其小子幸備一日之教。去歲稱祝之言,以朱良叔命勉爲之,殊不稱盛德,懷愧至今,奈何辱長者齒頰耶? 此日偶會良叔,敬附數字申謝。

報周叔宗

次兒仗庇已納婦矣。兩兒兩婦日起居,老翁無問。其他日成立,何似只此。目前光景,是慰人,但食口復添十餘,非貧家所堪

耳。鮑生談命，堅以青山相許，甚合鄙願。索報附此數字，踰望圖晤。新構軒居畢未？

報李封君名熊，京口人，同年復吾副憲之父

某小子，與令嗣復吾年丈同門，其以父事翁，於雁行中屬尤切也。自臥林皋，出入益寡，久削金焦北固之蹟，不能以時躬問起居，但遙祝壽康而已。昨歲因金陵學比丘，附致片楮，以甘露藏閣大緣，仰懇持護。此日學比丘，持華亭唐太史碑文與翁報書而來，知藏閣完工，俱賴慈所倡。翁之福德，當與此山俱無窮矣。感羨感羨！又白下雪浪師法席，過冬江上小庵，仰祈玉趾，時一臨護之。雪浪與某，支許之契，由來十年。此師駐錫，亦地方善信之福也。

與管登之先生

去冬一晤，遂至今日。足下起居，與天池道場何似？縣注不可言。僕兩歲舉兩兒之婚，家累從此漸輕，可以勉策道業，但精華消竭，無復昔年猛銳，更老更疲，恐遂爲情塵汩沒，此可畏耳，奈何？新長洲陳令，是僕癸未場中所錄士。其人佳士，但有好文之癖，恐不宜吳中，惟此可憂。天台萬年寺秀上人，以募化入吳，此時緣事甚艱，計足下但可作一方韋馱耳。秀乞書付數字問，比來寒暄，他日足下或至天台，秀亦主人一數也。

與黃懋中宮詹

中秋時，一晤行驄於孤山煙樹間，遂至今日。不審起居何似？汪生時標，幸爲門下所與進，值行驄東返，不及竟一日之教，不惜重繭而爲此。行南榮殊，既見唐棗，復欲見老子，意亦勤矣，幸不惜剖

秘密藏示之。

報潘去華

今歲屢得足下山中問爲慰，比日又舉次兒之婚，貧之外更無他苦。乃得以湖山書卷，自娛其樂，在聲色狗馬之上。竊以自多來教云云，隨流揚波，吾道不孤矣。萬和甫一鳴驚人，僅得薄謫，誠爲知己之慶，不知可得暫還桑梓、如足下不？倘得還，或可覓便一晤耳。吾意亦欲晤足下於白嶽、天都間，雖以冗奪，其爲資斧所困，亦似有之，彼此卧遊，良可笑也。公衡補吳令，其地物情，大是難處，最宜木强人，而公衡文雅，以此爲憂。八月初到任，尚未通一字，改卜之事誠有之。山水有定形，非窈冥不可捕捉之物，但心粗緣薄，致失真耳。三折股爲良醫，僕今得之矣。使還馳此，拜謝竹扇清煙之惠。會晤未期，惟保愛爲祝。

答徐茂吳

計不見足下，行復兩月，雖時聞起居於金生，終無以慰契闊也。昨暮自漣水歸，謂足下可出，不意尚在静攝。且分惠佳物，具感多情。天雨不止，頗害稼事，爲飢所驅。即日有吳中之行，三四日後當返故里。如足下見直指公，煩爲道意可也，諸俟嘉平日面悉。

與達觀老師

已至錫山，即欲至金壇訪老師及中甫，爲同年生李太僕挽之，先至陽羨，遂拜仲淳尊公之墓而來。計旬日之內，當遂咨參矣。幻居師兄行，先此問起居。

與樂子晉

去歲與足下分手武林，今再易歲暮，兩得足下書，吾懶未能酬一字。足下謂我賢于嵇叔夜，吾安忍草絕交書，一笑。由來堪輿師，多蛇心鷲目人；白生所爲亦大繆，以故先人一丘至今始定，臘底襄事矣。兩兒子已婚，潤郎能繞膝行，老蚌尚堪産珠，而抱孫或在明歲。老人之樂，何如兩歲作百許首詩，直書胸懷，不求藻繪。此出將抵金壇，與許然明同舟出。月之望還武林，或可益一二十首，吾不敢與足下鬥工，足下能與我鬥富乎？又一笑。梁豀令維楊卞讓卿，文酒才情，大是美士。方入長安，居臨淮幀下，弟爲足下忝一酒伴，故附數宇。達觀師寫經金壇，此行所當首晤。弟向來道業，未免進退，登山之足如昔，獨酒量長進，終日可飲三十杯，此足下所樂聞也。故山有大良伴，足下無戀長安新主人。讓卿解纜，草率附此，不盡胸懷十一，諸惟足下默照而已。

與鳳陽守李友龍

春暮蒙城客持丈報書至，委作重修龍興寺碑文，屬取御製舊碑，使者往返，夏盡始得之。遂具草拜作數行奉寄，想久徹記室矣。弟年來二毛益繁，今秋復了次子之婚，世累漸輕，讀書學道之外，他無厚念，但願歲豐時平，以須五嶽之期耳。宗鏡錄一部奉寄，此書宗教關鈐，丈政事之暇，能留心此書，築著磕著，忽見本來面目，便不負弟千里外一點，相爲至情。時寒，珍重。

與周志齋侍郎

去冬冒謁，承握手道故，且印受守中密説，欣快至今。留曹命下，甚欲買吳棹一晤。身是野人，讀書學道外，惟遊名山、親師友一

念，似不能忘。來春，倘至攝山、牛頭，當圖晤僧齋，叩別來悟證也。陸臺翁去時，曾見托一事，鳳陽元封寺址，爲豪民所侵奪，已斷歸本寺矣。此豪復告，江院移應天某別駕未問。寺僧德普，頗有戒行，生輩俱禮之。頃至金壇，復晤於達觀師靜室，達老亦以爲言，仰祈一引手，使公論有在，令生不負臺翁、達老之托，感當何如？

答朱白民鷺

文章之道，一真而已。真極而文生，溢爲光怪，唯足下可與語此，幸勉之。一題七義，已刻武林肆中，拙序先附覽。

卷四十二

與許孟中中丞

辛卯冬，同潘去華晤于高齋，次日遂別。其明年，門下開府八閩，而僕亦從青氈白下，聞問隔絶，閱兩春矣。方今天下日多事，而倭奴逼近閩浙，窺伺之計，積有歲年。一舉而下朝鮮，威聲已彰，勢必入犯。當事者狃于封款之説，而玩于修備之名；一旦有事，謀兵謀餉，俱屬烏有，真所謂燕雀處堂耳。向聞閩之漳郡，習通海陰，以鐵冶輸倭，此最隱憂。人盡倭也，豈必海島？門下能以威霧逆銷之，其與遏之海波，功相萬矣。南京官稱閒冗，而掌翰為尤甚，山水文字，足寄性霛。顧不得如門下者，握塵尾作大宗師，日聽微眇之談耳。故鄉至楊子，南北春花頗佳，米價止七錢餘，民間不至大病，但中原至人相食，雖勤詔使賑救，不知究竟謂何。閩中幸有福星當事，想必無他虞也。信便布此，略見闊悰。

與陸仲鶴開府

某與門下幸同桑梓，惟是束髮受經，即知門下姓名，私懷企尚。比登仕籍，欽佇有加，顧叨讀中秘之時，政門下營四方之日。比遭廢斥，又跧處武林。山川難非阻修，聞問邈焉斷絶。有懷靡吐，我勞如何。恭惟門下，鍾岳降之英，際河清之會，胸纏錦繡，腹貯經綸。處大事如解牛，而善入衆虛勤小物。譬為山而不却一簣，有文武之大略，宜將相之兼榮，豈徒擁節鉞于洪都，著功名于翼軫已哉？

某鄉曲豎儒，素飽聲教，處則爲堅瓠，出則爲小草。雕蟲非壯夫之業，賦詩非退虜之方，雖文質無底，而狂簡可裁。遙望門牆，冀承欬吐，敢削尺一，上塵台嚴。伏惟矜其謭劣，鑒其朴誠，採納而督教之，某有厚幸矣。

答李襲美

潞河一通姓名，遂爲神交知己，忽忽十五六年矣。棄家山爲小草，從青氈白下，且首尾三年。去冬十二月，有僧自中原來，忽得先生手書，并佳集之惠，恍然如見紫芝眉宇，豈但拱璧，駟馬之拜耶？人間世升沈離合何常，智者勘破，便如空華浮雲相似，爲龍爲蛇，何所不可？丁亥之役，與先生同斥，而未獲與先生同升。以俗情論，未免爲先生不平；以道眼觀之，豈足置毫末於太虛寥廓中耶？聞郎君已搴騰雲霄，青葱玉樹，掩映庭階，足娛晚景，惟先生强飡味道自愛。頃見中原告饑，諸疏爲寒心，先生邑里，能不至如所聞否？二三年或能返初，當理名山舊盟，倘謁先生於深林野寺間未可知。僧便附報，并陳闊悰，諸嗣悉。

與史念橋

去冬一晤，稍慰十五六年積闊，改歲迄今。忽忽朱夏，陸敬承、張睿甫相繼轉官，旦暮所與，共鍾山煙翠者，惟端叔中丞，與三駕部而已。形影蕭蕭，良足一慨。丈總憲豫章，位望日崇，福澤日大，夜望翼軫間，作黃紫光氣法，當有福星應之，其丈耶？弟違薛蘿，而作小草，適足增愧。幸列閒署，焚香煮茗，不違夙尚，粗寄月日可耳，丈何以教我？風使敬附八行申候。

答沈大若同年

別丈自己丑湖舟中,丈猶能記憶,且痛王太史之仙化。人生升
沈死生真加①夢,夢中境界有何差別,而昧者作差別會,亦顛倒甚
矣。弟此出所謂聊復爾耳。此時國是渾淆,世風凋敝,非霹靂手未
免躊躇四顧,豈弟凡庸所宜染指?我丈厚相期許,非所敢當,弟自
分或置之一丘一壑其可也。丈擁節幢,緝牧楚甸,聲華藉藉,不知
何藩得此福星耳。沈簿還,數行報謝,并布區區。山川阻修,握手
未卜。

與李晴原大參

近二十年間,衡文吾浙者,稱門下與蘇溫陵。溫陵發其華,而
門下培其實,有溫陵必不可無門下。門下雖去,而教令孚於人心,
日深以固。今天下之文,蓋頹靡詭棘敝甚矣。而朴茂平實之風,求
之浙士,間有存者,敢忘其自哉?某無似幸奉一日之教,兹仗庇從
青氈於留都,所與六館之士相礪切,大都以抑僞存真爲功,令士亦
翕然有顧化之意。惜承乏日淺,不及觀其成也。恭諗門下,參知楚
藩,將淹兩期,聲績朗朗;遂與南紀山川,增崇比潤,欽慕可言。兹
因風便,敬附一箋,奉候別來福履。

與俞養弘年侄

癸未春,濫竽入棘,門下公車,業偶得竊觀,驚詫謂何物異人。
比折卷見姓名,知爲年家瓜葛,慶幸不可言。尊公大才,十未展一
二,以門下成名,遂敦止足之誼,更可尚也。惟楚有材,其爲梗楠豫

① 似當作"如"。

章者不少。今得門下柄文，其間如大匠運繩墨，棟橈榱桷，盡適其用，豈非此一方人士之幸哉？某老矣，困而復起，遂從青氈於留都。六館人士，以真實率之，頗亦嚮應，但不能挽之，即就淳樸。又數月即徙官，不能觀其成，可嘆也。某生平慕門下如景星鳳凰，又忝世誼，貪具音好。茲因風便，遂以數行將意。

答太倉蔡刺史

僕于門下非素也，初以小婿周孝廉、敝門生陳公衡，俱托一日之契，屢爲稱述，遂切景仰。後復得從貴部曹生周翰遊，因盡識門下生平，與治婁郡顚末。不吐不茹，底柱一時，擢嘉蓮於汙泥之中，鑒肺石于片言之際，豈徒以循良最？江南行且以竹素名天下，執鞭之願雖殷，登龍之期尚阻。昨因便役，用致短箋，略通精誠，果符鑒納茲者。曹生入都，載奉芳音，崇獎加之。朽質厚期，責于庸流，三復訓詞，惟有慚感。既托金蘭于大雅，更紆箴誨于方來，敢因歸鴻，先申謝悃。

答同年盧名達

鴻影差池，魚書斷絕，歲月已久。令倅及李生來，忽承尺翰，如雲中墮下，欣慰可言。追惟十八年之間，升沈離合，紛其多故。老丈猶有慈親在養，而弟隻影煢煢，風木抱恨，更可痛也。弟年未五十，而雪鬢霜髭，已具老翁相。獨健匕箸、強步履，猶似少年耳，一笑。南京官最閒者，以掌翰爲首，弟幸得之。杜門科跣，臥涼風北戶下，不減山林之樂，此可以咤故人耳。此外非弟所知也，信便先此布復。

與杭守季君

某樵李腐儒，癸未春幸忝入棘闈，門下山斗崇望，仰重久矣。今由列宿，出爲二千石，而杭幸當之。杭爲浙藩首郡，山川秀麗，人物清韶，昔賢秉麾，輒愛戀其地，至形之歌思，其風流至今在也。而今人居此者輒不樂，以爲日不暇給，得去之爲快，豈今日上官之多文牘之煩，與昔大異乎？然大賢爲之，則烹鮮理繩、弄丸遊刃，自有餘力。即探討山川、咨諏乘志，了公事于湖中，迓鳴驢于月下，昔人爲政風流，豈難逼步耶？恭諗下車，士民欣欣，樂被新化。某自昔年流寓茲土，分同部民，又弱兒新被青衿，方希陶鑄。所恨薄宦舊京，無從具壺觴，從二三父老，郊迎道左，悵怏如何，敢因一箋代將薄賀。

與李仰成

別門下於長安邸中，今十年餘矣。僕喪疚之後，嗣遭吏議，安青山者幾五六載。近始從湔洗，青氈復還，得馬失馬，天下事正未可知耳。即如門下寧夏之功，宜受封侯世賞，況益以東征之勞乎？而文墨議論，甲可乙否，遂令門下暫解兵柄。水落石出，天根乃見，恐異日者登壇受鉞，非他人，必門下也。惟勉思世恩，無忝忠孝，勿爲一時公論不明而怏怏也。計門下冲度遠識，早已得之，所爲喋喋者，徒以一日之誼，欲增潤於江海耳。偶因鴻便，馳此布候。老措大無長物，空函申款，知勿見訝。山川阻修，相見無期，仰祈節慎，風霜自愛，不盡遙情。

答馮文所

某二十年前讀門下公車藝，已切企想。比始相見於李侯家，門

下尚能記憶，而某已忽忽如夢境矣。今門下方提文章密印，旗鼓海以内，而某處儒墨之間自顧，如夜郎王，未賓清化。乃門下肯以文告收之，從此胡鉞一家矣，一笑。嘗安評今之文人，自謂不作唐以下人語，而區區模擬，句櫛字比，尚非叔敖之優孟，即唐以下文人，如昌黎、河東、盧陵、臨川、眉山父子兄弟，諸君子見之必然嘔吐，顧囂囂然高自標榜，以欺天下，將誰欺乎？讀門下詩若文，是有意古道，不爲今人語者。故敢以狂言相印證，惟有以教之。賢郎名家鳳毛，即日當搏風直上矣。瞻珪璋而想瑤圃，遙遙楚天，不能奮飛，奈何？

上申老師

某謭劣，荷老師委曲造就，從廢棄中，復還舊物。今徘徊南翰，日有山水文字之娱，秋毫皆老師所賜也，敢忘所自哉？老師功成身退，優悠林泉，釋絲綸而就薜蘿，謝袞衣而班巢許。此天上之樂，神仙之尊，古來上宰得此者希，敢爲老師欣忭。兹者恭遇老師六袠榮度之辰，六甲初周，壽祺方介。似春未莫，如日甫中，玉樹盈階，上客滿座。指吳山以爲肉，化笠澤以爲觴。百千萬億之歌，岡陵松柏之頌，洋洋盈耳，匒匒協律。而某留滯周南，不得躬逢盛典，玷賓筵之末。但遙望東南，以申私祝而已。兹者遣致同門諸生公賀，敬爲布此仰惟順。秋氣加護，以綏新祉。

上王相公

某在南都，數因監役，得奉老師手報。今老師謝政歸且半歲，某尚未及修問起居，愧甚。兹仗卵翼，叨史館新命，屬有遷葬先祖母之役，月日迫速，不及一棹婁江。計承老師誨督，當在春初矣。館中諸同門，如曾陸馮余諸君子，俱表表一時，業已聯翩霄漢，某最

不肖，今亦仿佛望其後塵，處非其據，恐終墮落，老師幸有以策進
之。時事可憂，恐老師侍奉之暇，不能置之度外。令郎長兄，學優
年壯，宜早赴公車，勿存狷潔，以傷雅道。兩令孫想益翩翩玉立，足
娛膝前。片楮代候，未盡丹款什一。

答費國聘同年

　　弟性疏脫耿介，其於世途，如油與水，不相涉入。再去再辱，自
審宜然。此君逸我以<u>西湖</u>，功不邵與，然亦爲人所誤耳。宦途羊
腸，詞館尤甚，後浪相催，張于排山。弟真不羨<u>金馬門</u>，即羨之矮人
盲者，衷懷徙热耳，一笑。足下妙才絕世，不但<u>楚</u>士少雙，東隅失
足，桑榆不收。即如<u>李本寧</u>先生，高才足嗣<u>瑯琊</u>，遂至次廩一世，其
他才俊，沈淪非一，弟又何足數哉？況世間功名富貴，窮于蛇足。
近見<u>澱水</u>輻輳，不覺感嘆，技止此耳。帝城何爲？每憶初進時，同
門同館，濟濟甚盛。今强半入鬼錄，弟與足下，幸俱爲<u>魯靈光</u>，以支
<u>吳楚</u>，豈不大快。此外家之餘歉，子孫之賢，不肖亦聽之造物耳，豈
暇戚戚，以失此生耶？足下比歲始添二掌珠，思前此虛幻艱難，自
宜得意。弟則膝下有三孫，長餘十歲矣。弟今鬚髮盡白，已成老
翁，獨登山之足猶在，足下今日能保渥丹之舊不？足下詩數種，讀
之大有勝情俊氣，數千里之外，如對故人，喜不可言。弟近著作大
懶，稍作選體及<u>齊梁</u>豔詩，然亦不多，容録付後信耳。雙珠之生，庭
芝之瑞，此洵佳事，弟不欲辭燕語，姑待之，終不敢虛。弟近畜得歌
姬四人，色雖非異，而有繞梁之韻，足娛老人，亦不可無足下詩也。

與李翌軒憲長

　　去冬<u>晉陵</u>月下，無端相左，甚可笑，蓋爲舟人所誤耳，然懸懸至

今。今春吏議不謂，誤及門下。去冬晤蜀中入計大吏，無佳語，竊疑之不虞，其信報至，不勝駭愕，然亦世間所有之事。逆計冲識，處之泰然，吾輩所爲，重于天下者，豈一官耶？又知門下未易，即返家山，流行坎止，少順世緣，未爲不可。新命未下，未免滯留寶眷在江陰。南還消息易得，數百里內，當覓輕舟，一奉色笑，以補去冬之缺。偶因戴生便羽帶一緘，仰惟涵察。

與侯公善都諫

旬日間有北去相知，曾附數行問訊，計初冬可達，茲啟。雲間陸平泉老先生，出處孤潔，德門清淳，收海內之光名，集弁紳之全福。雖其臨終謙退，不欲請卹。而朝廷禮尊重老，自應不靳備典。疏到之日，望足下力倡公論，轉屬當事科長，不令月日停滯，以慰簪弁之望。至禱。

答費唐衢

自白下歸以西湖，一曲自娛，海內相知，竿牘俱廢，以故缺然于門下。令器先輩，採問時業，千里納贄于不佞，念門下通家之好，又感令器冲懷，往來書尺，盡剖其愚。然高門千里駒，自當所向無前，略玄黃而觀天機，當世豈無九方皋，而借聽于聾也，一笑。門下老成舊德，負蒼生之望。方今天下稍多事，武夷匡山，安得久借杖履？蒲輪既下，挾雛登天，福澤宇內，在俯仰間耳。信來荷手墨遠存，具感舊愛。敬附一紙爲報，并謝雅意。

答費學卿

足下名家千里駒，富有才情，何有於老朽而千里貺書，孜孜下

問,至于再三。僕愚陋,何以仰裨,高明萬一。本朝制舉義,王文恪公始具堂構,顧文僖公繼之,親傳衣鉢,門户益輝。今傳文恪遺稿,贋者十五六。水中擇乳,非鵝王不能至。所作程文,文僖有出藍之色矣。嘉靖以來,作者如雲,當以唐中丞爲上首。茅鹿門、方中丞時,業於王摩詰之詩。摩詰高秀有之,而中丞老成痛快,似兼杜陵之長,凌鑠一代,此人而已。然惟歸田教授時諸稿,足以當之,元卷亦平平耳。至商元卷,正德以前,醇朴未化。嘉靖間,許太常精粹溫雅,足稱獨步;而瞿文懿可以嗣之,平中有骨,人目之綿裏針。近代寥寥,惟吳因之縱橫透徹,詞場飛將,然文體亦一變矣。唐中丞外,有薛方山、諸理齋、薛華整諸俊逸,足稱名家。吳因之外,陶石簣、湯霍林亦後來之秀。湯義仍,僕識之癸未棘中,黃貞父與僕交甚善。義仍華秀,一時之傑,貞父則素法身,佛少莊嚴,餘則與僕不同道,亦不能知之矣。近來文體,大都失之恢詭浮靡,易浮以實,易靡以精,易恢詭以典雅,惟足下勉之。近來衡文者俱新進少年,見畫龍則喜,真龍入室,及怖而走焉。如就試,但宜縱橫揮灑,不必求入理,不必求合格,隨例塗脂抹粉,目挑心招,自然得意。不然操瑟以投,好竽之主,求遇合得乎?惟足下詳味之。僕於詩,自入館後始留心。惜乎從唐入十年來,始知其誤,則已晚矣。足下見目,玄淡雅逸,此何敢當?欲録舊歲遊洞庭兩山詩請教,而信索報急不及也。新題先上論語學庸、左太沖三都,自足耀世。寧煩玄晏,序然不敢辭,總俟異日課完,付別信耳。勉旃秋風自愛。

答費學卿

前月得使問,深感情至。所評制義,諸名家足當陽秋,袞鉞俱推。僕于震澤毗陵之後,以大家見命,則惄然不敢當矣。足下新

製，頗似白香山長慶之詩，蘇子瞻海外之文，語淺而意真，甚爲可
喜。但出之應試，更加一分，色澤以悦俗目，可已至論詩云云。僕
謂從唐入者，終非正因。佛家謂如是因、如是果，以唐人爲因果，必
不能超漢魏六朝而上。足下如有志千古大業，自今唐以後，詩一字
不以瞑目为佳。初看漢魏人詩，如飲瞑眩之藥，非不苦口，終當愈
病，勉之勉之。僕生平取懶，詩不多作，作亦随手失去。雖有會心
處，已所自珍，旋亦失之，真可笑也。足下佳集，讀自序一篇，可窺
一班，僕何足以玄晏哉？然不敢辭也。并貴邑儒學記，俱在此日脱
槁。久淹使者，不及整練，足下試爲潤之。何如沈箕仲方伯，在敝
同年中最爲憐才，今老而宦情澹遇，夜光明月，雖不能以連城寵之，
決不至按劍也。進賢令黃貞父，其人如出匣太阿，論文知尚品格，
足下所宜見。今資以八行，如嫌于自術，當以便羽及之。搏風不遠
相見，在北上時，諸惟努力不盡。

答傅伯俊

　　弟與老丈白下聚首，今又五六年。弟賴歐君之力，得歸西湖，
幸甚。公論之明晦，亦聽之矣。叔宗屢書相聞，知老丈念弟之至，
而爲弟之周，不勝知已之感。一麾出守，乃得蜀之重慶，時播事未
迄，深爲老丈危之。然知老丈識因果、安義命，定不至墮落旁趣，徐
乃自安耳。雙徑賜藏，賴老丈指委，得之于孫司理。此公初無諾
詞，而心許特至，并吳之虎丘、杭之净慈俱得之，更見其機用不測。
然損渠數千緡稱謝，只得消歸般若耳。夏有答老丈書，原幣不收而
歸，弟亦随手費去矣，愧之愧之。蜀中此道，無可共談者，書云孝弟
施於有政，是亦爲政，則老丈宰割應酬時，便是秉拂宴坐時，無二境
也。天下事日異月新，大是可憂。東南休歇處，吳興其一，山水清

遠，寓賢可樂，既奉指誨，俟吳客至，當共圖以報耳。賢郎大哥，宿
因深厚，才思奇傑，日望其飛騫。朝夕切磋，取之庭訓，三年不飛不
鳴，一出則驚人矣，幼郎尤所喜聞。弟大兒知讀書，己亥又添一孫，
今歲出痘無恙，此眼前花耳。追念多生大事，尚復芒然，願與老丈
共勉之。佳刻謹登，悉來信索報急，布此爲謝。新刻頗有，帙大難
將，故不敢累去信。相隔幾八千里，敬祝加湌自愛，不盡馳神。

又

作報後，詢之來信，知寶眷與大哥小哥不在衙舍，朝夕何以自
娛，以郡齋當頭陀寺可耳，一笑。周叔宗尚留滯京師，眼前少清伴。
然弟近日光景，視天下無一不好人，則乞兒上帝平等觀，何往而佳
不？佳書此更助一笑。

與丁長孺

望日得書，知從金沙間，與中甫盤桓幾一月，而僕以湖上桃花
當之，彼此神往可知矣。孤山新築，僅成書屋，近又于山半起快雪
堂、自卧樓，樓孟夏可成。但貧措大，舉事艱難，百倍爲苦耳。中
甫亦許孟夏見過，計足下當共刻披豁非遠，罨畫新綠，盈盈在望，未
及即相從，爲之悵然。

又

三月中採茶，使行附承動靜。下旬冒雨遊黃山，奇峰峭壁，障
天排空，江南諸山，無奇於此者。有遊黃山記，遲日寄覽。昨廿五
日，自水路歸，始見足下答，又別承手書，并拜新洞山之惠。今日湖
上舟中，用惠泉點試，色勝于香，味優于氣，豈微爲雨師所損耶？所

得姚氏廟後，尚未試，以俟小暇，竟未卜何似。孤山莊以金錯羞澀，尚未大就，然綃幌翼室，已堪奏歌，但恐佳客不臨況耳。別諭逃者，敢不如命。此附謝不一。廿六日，日昳繫舟孤山柳下。

又

去秋一相聞，忽忽遂送春色。足下哀中，動履何似，大襄後亦能遊歷江南諸名勝否？天下事日月以異，兩京正卿，止三四人，臺省如晨星落落將盡。無論東夷窺伺，即如此而安恬無事，恐終古所無也，一嘆。仲淳兄想往來齋中，豫章家眷，恐不宜置之度外，或歲一省視，或挈之還江南，當擇處一矣，足下幸痛言之。僕考滿在秋盡，堅臥青山，此其時也。一歸即圖握手。

又

大計聞報，乃波及足下，甚爲不樂。嗣見拾遺報，即諸君子俱不免不與黨人，真足恥矣。採茶之役，初欲親往，遂訪足下。以急當往金壇，弔中甫母喪，歸又有他弔，事遂不如願。計足下曠然之懷，當不讓劣師，且塞翁失馬，未必非福所倚也，一笑。仲淳三月初握手，知其堪輿，近有深到，非復吳下阿蒙，此我輩之喜。葬經翼爲足下所刻，希付數冊。

與姚叔祥

夏間得手教，知京邸動靜，清勝著述，稱意爲慰。司馬公爲丁右武之事，跡涉危疑，即稍存明哲，以一去明志，無所不可。但大臣之義，或有不止于高潔者，稍示委蛇，亦一説也。足下以爲何如？印全史事承諭，敢不如指，候足下南歸日，當課上耳。南雍書籍欲

重刻者頗多，必得如足下一二人，任校讐之責而後可。萬一足下肯相就，而僕在事稍久，豈非書籍一幸耶？

報曾于健

甲申歲，曾托鄒爾瞻附致報書，并<u>五燈會元</u>一部，遂缺然至今。去歲得達觀老師、密藏師兄北來消息，知仁兄於法脈，遂有膠漆之好，甚爲歡喜。三日不見，當刮目相待，況別來許久，故宜不同此事，惟有直下承當。若少佇思，便已萬里。尋常説做工夫，點檢心地，譬如騎驢覓驢，多少退屈，多少迴遠，然未免從這裡過。最要緊處，是親近真善知識，如冰邊坐，不憂不冷；火邊立，不憂不熱。今仁兄已得見達觀師，從此當認得善知識榜樣，魑魅魍魎，不能惑矣。其次要將從上祖師機緣、三藏聖教，時時熏心，忽到險隘處，勿輕輕放過。一日二日，眉毛廝結，理會一番，後面少不得有輕快日子。如食少金剛，畢竟穿腸而出。正知正見是真金，一切戒行，是金莊嚴具。真金不幸埋没糞中，一旦澡洗，便爲上珍。若徒有莊嚴，而本質是糞，東家之女，捧心而矉，徒益醜耳。今日策修知見第一戒行，助之悲智兩輪，廢一不可。仁兄所謂秉緩之人，必有了徹之日。戒緩者，自信雖真，而世法中殊覺礙眼，礙眼處便懈他人信心，此却是泥犁種子。至云一低頭、一舉首、一稱南無，可以作佛，則一謬取、一妄動，安得不爲謗佛？憂深語切，欲以戒乘，俱急策進。不佞弟非法門骨肉，安得聞此。弟自有知識已來，妄取妄動之事，甚多無算，若罪過有形狀者通多生。論之“大千世界，不能容受”，今日招讒被謗，豈敢尤人，自咎而已。向來方寸中默默自照，未嘗有毫髮自欺，謂爲無礙。棘刺在膚，金屑在眼，已實有之，豈惟旁觀，但習深智濁，明知明蹈，每一尅責，淚下如雨。或者一片真實肝腸，尚

爲諸佛攝受，而許其懺悔耳。杜門以來，別是一番光景，青山白雲，儘可自適。近得一丘於西溪，去武林三十里，車馬所不到，山名安樂，大有清泉翠竹。今欲搆一閣，供養藏經，爲終焉之計。笋蔬饘粥，差足自給，無用於世，無求於人，如此而已。兩兒子漸長，隨例讀書作文，似有勝氣但不類。而翁質實人生，大期長者，不過七八十年。弟今年已滿四十，髮白齒豁，衰相已現，豈能久戀火宅，擔閣千生萬劫大事乎？仁兄同諸大士發願刻藏，此最勝因緣。藏師兄寄到願文一通，讀之不覺頂禮讚歎，髮毛卓豎。弟亦發心，任校對之事，其詳具答藏師兄書中。弟素無仕宦志，今日不出，原不爲一跌介意。陸敬承書來云，丈夫不可再辱，仁兄復云云，英雄所見略同。山中儻得時聞咳吐，亦至願也。

答李伯遠

　　別足下後，又一日至平溪，黑驢始得，盡東目之勝、西目之奇，千丈崖、立玉亭爲最。留連七日，始還臨安，恨足下往來促促耳。弟一官懸疣附贅，割之以從青山，便是楚太子霍然病已時，豈敢怨枚生七發耶？勿以蛇足，反傷鵲令，功名有數，人何能爲？即所傳不誣，亦是虛舟飄瓦，況在有無間耶？論久自定，謗久自消，此豈可以口舌爭耶？願足下堅忍消融，勿令此中作障。湖頭明月政佳，足下幸來，弟且以上乘秘旨，開悟足下。流光甚駛，毋長攢眉也。

與曹子運

　　足下在潤州，去檇李五百里，輕舟四日可達。方欲從足下一登金焦北固，酹酒大江明月，而足下遂以病歸耶？二三兄弟同此厄運，足下病免，弟與國聘斥逐。嘗記同諸兄弟，就足下邸中食胡餅，

弟獨豪噉數十枚，如此虀聚，今安可得？人有言，足下大不戒於衽席，病端在此。老奴尚然，況足下少年哉？然三千里遠意，願足下少加節慎，以存垂堂。足下橫金未久，何以爲家。饘粥可給，不妨門可施羅，勿令人云曹丘生非長者，幸甚。楊公亮至此，已得兩月周旋，此兄遂焚銀魚，壯哉！白駒之什，和之者不止一人；吾曹之樂，世道之憂也。珍重。

與王太初

孟夏一晤，真從天而下，恨不能扳留旬日，爲悵然耳。足下冒熱遠遊，何所底止，何時還歸，竟不得一耗，豈歸途不由武林耶？抑宵遁耶？別後盧思仁過此，得聞所未聞。吾黨中王伯楨，扶植公論，面折時宰，足稱古之遺直。楊公亮歸，留此已月餘，渠即日發長安，使上疏乞休。赤城霞氣甚佳，願足下亦無輕棄。不佞瓢笠稍便，或能從足下度石梁、登華頂，分方廣香飯，未可知也。京師瑞庵、仰崖二上人，是彼中名德。聖母賜藏至天台萬年寺，供養此三寶勝事。足下爲此方檀越，不妨一出護持，或少申齋款尤善，大浸稽天。江南禾黍，業已充魚鱉之供，邇日惡風，拔木飛屋，尤爲可愕，山中人亦何所得青精而擣之。

與蔡上虞

頃晤舊合肥陸錦沙兄，渠大能道足下爲人。但恐一味朴真，或不宜於薄領。然人自有命，升沉顯晦，森不可易，代大匠斲，徒傷手耳。不佞所善，瑞庵、仰崖二上人，自京師齎慈聖賜藏至天台，道經貴部。足下爲此方邦君，儻能少以夫力，佐之結緣法寶，亦佳事也。

報屠長卿

去秋別足下，忽已歷歲。比時方營葬事，疏節故人，亦知足下能察弟情，素不加督過也。學道無成，流光坐失，方欲及盛年爲離塵棲寂之計，而天去其疾，幸有以塞妻子。徜徉青山樂莫狀焉，非但不戚戚也。美官則爲，卑官則不爲，此世俗分別惡見。弟即簿劣，聞道久矣，寧羨長安馬蹄，而薄手板耶？吾於足下境界，雖隔精神實親，弟或者偶然疏節，而足下或者偶然漫罵，此如日月薄蝕，列星失行，何足爲異。而世人郢書燕說，從而附會之吠聲，貯空直達帝里，大可捧腹。割愛遣情之說，足下亦投杼矣。物腐蟲生，何怪世人。足下家居，三旬九食，捉衿肘見，弟知其然。弟居此，食無魚、出無車，似可鴈行，而事足下。古人無不貧，不令吾兩人寡和也。弟今已得一丘於西溪，去武林三十里，當勉營三徑，拾橡栗而食之，不復入城市、見達官面孔矣。中秋湖上月，專待故人。幸果此約。

與楊公亮

連日想爲竽牘所苦。使者何日成行？弟懶甚，僅可作敬承一牘耳。陳伯符約明日過齋中，豈可無足下。君房亦在此，業面許此約，益以茂吳。涼風正佳，高朋滿座，亦勝事也。嫂及少嫂能强飡否？

報汪任丘

得足下齊問後，足下尋移任丘，忽忽至今，已三寒暑矣。喜足下賢聲日騰，時捧薦書，以爲欣躍。不佞迂疏，不能諧世，不肖之身，幸爲青山所有，讀書課子，大足娛樂，以較長安馬蹄，勞逸何如？即弓旌敦逼，且鑿坏焉，況推而遠之耶？不佞移居武林，雖號水陸

之衝，衣冠雜沓，而翟公之門，不妨施羅。春月以來，不見一俗人，不聞一俗事，翛然靜處，神意清白。杜詩云："眼前無俗物，多病也身輕"，不佞既遠俗，又健飯，可謂兩得之矣，一笑。吾同年曹子運，以潤州守病免，聞其病危甚，生死未可知。曹於不佞有同門同館之契，意氣不薄，即有不諱，惟足下爲我善視其家。鄉國路別，會晤無同，布此不勝感結。

報陸敬承

別足下首尾五稔，而不及通一字，膠膝弟兄，而懶漫若此。人間世那得有如此人，竊自笑，又自恕也。十一月，曾于健年兄托相知，傳片言至大都，知有今日之事，謂急來可以免來而免非；夫況未必免，遂聽之。弟才弱志雄，暗於世術，知不能無災難而履公卿。但家貧累重，一絲相牽，不早自引，割以煩執事，弟之咎也，讒人何尤。盧思仁來，相見郭外，天佑忠良，四大無恙，因得足下八行，丈夫安能再辱，敬奉誨矣。弟得西乾旨訣，一切逆順境風，空華泡影，且喜了無干涉。六月見楊公亮，盤桓至今，渠猶未免不平。弟則不假消融，空無所有，大人境界，豈凡小能測哉？一笑。五年中，足下又易德耀家，政一新聞，諸兄弟俱作婉兒怨，已數十篇，想見一時雅謔，亦許弟附名其間不？弟身及妻子幸無恙，舊歲移居武林，雖在城市，日杜門焚香，了不預世事，耳目清净，大是宜人。尚期卜居清曠，而未逮手腕如鐵。懶作故人書，勉作一書報足下，支吾旬日，方得此紙。願足下出此，遍示館中弟兄，以見遠念。泉石之事，我爲政雲霄之事，子爲政願各勉之。公亮出贈行卷，得見諸兄弟詩，淋漓慷慨，深情苦辭，令人髮上指冠，吾曹有人哉？公亮不出，良是乞休疏多激言，足下不妨删定，勿令賈怒無爲也。

答顧務遠

讀足下臺中諸疏，侃侃憂國，推揚善類，令人擊節稱嘆。無何而有外臺之借，天不欲盡君子之用耶？丁丑已來，所號爲君子者，大都淪落江湖，時事不必言矣。關陝之荒，已三四年，斗米四錢，人食草根木皮，死人成聚。讀李克庵疏，令人淚落不止。舊歲山東復荒，今年吳越大水，益以秋潦，天地崩墜，即山林豈得獨安？弟之放逐狀，大都疏放所致，亦黠鬼索代，固弱是求耳。近卜一壑於西溪，去武林三十里，山水清佳，頗宜三徑，將老於此矣。楞嚴寺自丈行後，風波非一，躓而復安。密藏師以刻藏因緣，仗錫而北，近賴諸君子結盟，捐俸助刻。自曾于健、傅伯峻、唐道徵、于中甫而下凡十人，歲捐百金，以此始事。其緣甚正，似不能捨老丈，亦有意否？東溟先生，亦有歲餘闊別；了凡兄歸後，僅一相見於武林。張繹庵兄貧不減弟而失官，即不快快，奈妻子何？聞報尚未相見，不知作何狀。長安某局，屢變屢下，今之時似不能如江陵專政時，猶覺是非明白也。昨見刑部郎李懋檢[1]一疏，忠義激發肝膽，如見閩人也。幸得降級，西曹有人哉！丈遂爲匡廬主人。弟來歲將從鉢囊至彼，或當與丈會。近弟作老徹空塔銘，書丹篆額，欲借重一當事貴人，無如丈者，許之乎？聞丈新令十條中，有禁遊僧一節，禿民遊食，或緣爲奸；禁之誠是。然不分玉石，未免妨真實道人行脚，幸有以調停之。舊冬傳言丈有書及弟，望之不至，不意其賫還也。再辱專使，具感眷眷。

答丁右武

方從道侶，爲天竺靈隱之遊會。伯符信至，得足下六月廿二日

① 原作"檢"，當作"檜"。懋檜，安溪人，官至太常寺卿，明史有傳。

書。開緘讀之，涼風瀟然，入我懷袖，驪喜踴躍，殆不可喻，想見足
下得去歲武林尺書，情至當不減也。弟一官如懸疣附贅，一朝割
去，以從青山，日焚名香，讀梵書，俗人不得一見其面，何樂如之。
投界之憾，今爲感恩矣。足下得見達觀禪師，而不能受益，可謂當
面蹉過。渠真了事漢，使臨死生，如喫家常茶飯，了無驚異。如此
人，奈何欲以肉眼，頃刻間辨識之耶？貴鄉如徐尚璽、曾于健年兄
俱一見，服膺心醉。弟生平強項，亦師事之，足下即不能相契，當待
他日盤桓，勿草草也。足下欲索對症藥，反之一念自有餘。師善知
識造就人，或逆或順，或照或遮，有無窮方便，豈可便謂此師不知足
下本來面目耶？徐尚璽夏月亦有書來，知欲待鄧太史遊武夷。尚
璽家去武夷僅三日程，故當作武夷主人，恨不能即日往耳。甘子開
何時晤足下？此兄故能超然於出處之際，但朝廷舉錯，如小兒戲，
真可惜也。今年江南水災，不減堯時，茫茫巨浸，即山中人何得把
白雲而玩之？可嘆可嘆。足下去冬一扎，亦從伯符得之，不爲浮
沉，但書中語竟不能記憶。弟性懶，且善忘大率若此。弟近得片地
於杭之西溪，地偏且勝，欲築一室，爲終焉之計，而力不能逮。弟兩
兒俱長，讀書作文，大必類父，且喜三年內外，俱可畢婚，亦是尚平
一樂。因念足下佳兒尚幼，且歲有所添，欲遂此樂，未免俟河之清，
一笑。報語付伯符，寄金壇葛一、緯羅一奉足下，各製一衣，他日儻
果湖上之約，或以夏秋時相見，此爲之兆矣。富貴何物，可以醉小
人，不可縛君子。況有義有命，毫不可干，惟足下勉旃，眠食自愛。

與屠沖陽

　　橫流侵人，遂及賢達，如不佞者，何足言哉？恭諗台旌，已蒞廣
德，少從遵養，以需天定，或者循良之書，秉汗簡者，將借光於門下

乎？某中林之骨，得息肩軒冕，以遂微尚，頗以爲幸。貴宗長卿先生，與某稱石交者十年矣，以哭沈君典，假道貴治。長卿高才淪落，世所共嘆，況有宗盟之連；阮家仲容與嗣宗相見，其情好之篤，豈待旁人鼓贊哉？於其行敬附一語爲訊。寒氣方新，惟爲強飯。

與藏師兄

勞山印經使來，且頒刻經緣起并凡例一册，知刻經已有定議，校經擔子，又得憨山師任之，甚爲踴躍歡喜。無量序經本天台五時，誠爲確論，但中間亦有難分判處。淄澠之水合，易牙嘗而知之，此不足難憨師，若遇不佞，則投箸起矣。那羅延勝境，久在夢想；況有勝人，又值勝緣。懷抱拍拍，恨不飛到，執待巾瓶以副校經初願，恐此方撰述，須經不佞手耳。南方荒甚，楞嚴嘗住甚苦。老師尺一來，夏月尚在清涼，不知何時入峨眉。師友日遠，業習日深，念此不覺墮淚。風便布此，幸時時惠教，以甦愚昧。

上陳肅翁座師

某無似不能諧時，以速官謗，爲師門羞，惟杜門自省而已，豈敢尤人。然以道眼觀之，青山白雲，豈在長安馬蹄下也。世間是非榮辱，總屬夢幻。老師晚歲得日，裁花種竹，便是得意事。彼要人者，一旦福竭災生，欲牽黄犬、聽鶴唳而不可得。此時荷鋤灌園，便是飛天仙人之樂，老師奈何薄之耶？便還布此，惟順時珍護爲祝。

卷四十三

報傳伯俊

　　弟自審無康世之略，以故頗薄廊廟。此腐鼠者，信非鵷鸞食矣。而兒女子輩，或賴之，未免一絲之牽，幸哉！造物者爲我一時割去，決疣除贅，快然無餘，大是慧劍一助，此意惟足下能了之。群兒者方以爲此足患苦，馮先生而不知，反以快之。爲群兒計，即三釁三浴，禮馮先生爲犧，安得逐青山白雲，而日飽無生妙義，乃中群兒毒手矣。不知出此，是吾利也。足下爲弟，剖心析肝於相公之前，而不能救，不待今日。聞之小兒舊師朱生者，館於京師，彼時密爲啟聞，蓋銜感久矣。然弟於相公門生中，受知最深者，豈不欲相保全勢，不可私一門生，而拂衆論耳。弟聞謗言，如飲甘露，聞竄逐如履虛空。蓋一介書生，忝竊已過鯤鵬，以六月息，豈敢更希扶搖，但寬閑廣莫之濱，差足避跡，且適性耳。以此報相知，而酬素願可乎？去歲藏師致諸公發願文一冊，足下與焉，讀之今人悚汗。百年光景，倏忽易盡，於其中間，建此無量勝功德幢，直令波旬震驚，諸佛讚嘆。弟甚欲從諸公，而苦於資費，但能以參校差謬，爲佛家奴耳，一笑。弟丙戌七月，移居武林，今且忽忽三年矣。杜門闌市，不妨如水相知往來者，時時排闥，以分寂寞。但賤性不安城郭，終當覓一丘一壑，以托餘生耳。去歲稽天之浸，我江南黑子地，幾廣海若之封。春來兩月，僅得十餘日晴，患似未彌。米價每石銀一兩餘，路殣相望，饑民相率自縊，一家四五，一夕數十，恐不能宴然玩

弄白雲也。弟有田三百餘畝，歲租三百石，饘粥及他用倚辦。舊歲僅半收，幸有前歲餘陳，饘粥不缺，若此歲無秋，便無策矣。足下十金之惠，可當雪中送炭。老杜詩云"厚禄故人書斷絕，恒饑稚子色凄涼"，弟今日可謂遇矣。足下佳兒，弟見之吳縣官署中，故是英物，況爲觀師藏兄所愛，更栽般若根芽。足下當令兒了爲羅睺羅，勿目爲淨飯也，一笑。弟兩兒子無所增，大者十六，小者十四，舊歲俱學舉業，雖無文采，而時能露一斑之奇，足下情至故具示。足下持斧晉陽，何爲稱病，豈有維摩生之意乎？恨不能領三萬二千菩薩，一叩丈室。春風期果否？弟且藏新茶貯惠山泉以待，勿令故人眼穿耳。

答顧所建

頃歸武林，雨雪連綿。人事寂寞，又適杜門引疾之時，得足下片羽，墮自天末，何啻空谷足音。啟械讀之，麗藻春敷，高情橫發，猥以花燭新詞見命。僕少之燭武，尚不如人，今老矣，豈能操旗鼓、從諸公後？勉作五言一律，以塞來意，足下既不以芼棄我，幸有以教之。

答王撫院

往從敝同年傅伯俊侍御，詳聞門下重望，恨不能即爲執鞭。無何門下列卿寺，掃穢除凶，扶植公論，時某伏林莽，舉首加額，稱朝廷有人。不意節鉞，貴我浙水，而某又先期隨禄陪京，不及從二三父老觀光儀、親欸唾，深媿緣薄。苕溪之事塵汙，大君子付之一嘆，仗庇叨轉還里，而又以駐節餘杭，尚稽伏謁不難，扁舟半日程。而某方爲白簡波及，杜門請告，坐是未果。知代期尚在三月，某此時

如得旨放歸，松陵、吳閶間，必能追侍也。門下應真現世，潛躍因時，暫從遵養，終當大用。一瓢一衲之事，如某當任之耳。承遠勤使問，重以誨言，敢不拜命，謹此勒謝。

與沈少司空純甫

得江都報扎，至今又歲餘矣。海內士流，拭目秉銓綰樞，造福天下。少司空之轉，未厭群情，乃又遲遲得之，誠末測其鮮矣。某不肖，誠不足以贊續麟大典，頃者副總裁之命，誠逾涯分罔，意必門下為之遊揚。令至此，而福過災生，讒人側目，所謂愛之適以害之，豈若令飽看鐘山翠色耶？某自揆非雲霄之骨，得作無事無為閑道人足矣，何可既冒指謫復覦焉？簪筆以垂雅遒，惟門下親屈台嚴，曉以大義，必令俯從所請，不至再疏。蓋寶人子遣使京師，一往返當費一二十金，再往返則終歲之需去矣。某生平悃篤，久為門下所信，是以敢露其血，誠惟矜憐曲許幸甚，老蒼頭養愚，百凡尤恃照拂。

與馮琢吾掌院

去夏邢崑老致老丈報扎，得聞動定。嗣敝鄉馬將軍，齎捧行附致新板通鑑一部、北史一部，俱留余世用處。昨見十二月初邸報，知老丈已還朝，前次書想俱交付矣。弟廢退之人，賴諸兄弟，再三援引，青氈復還。優遊陪京，已為厚幸，不知當事者何意，必欲見優，以史館一席地，而誨妒耶？弟檇李男子，何官不可止？何時不可止？西湖一曲，西山一隅，儘可容弟；或樵或漁，儘可為活。家有萬卷，儘可度日，弟豈重去官耶？煩代懇閣翁必蒙憐，放以安愚分，不待再疏，至禱。

與許敬庵先生

別先生已四閱歲，雖時時聞問，而起居靡申謦欬，尚隔此心，如懸旌矣。先生自開府閩中，再轉而佐南樞，蓋廟堂將大用先生，計非久贊中樞、柄銓衡矣。當今國是混淆，賢奸雜進，主上深居，強倭未馴服，大變人妖之奏，日月相嗣。近日杭民傳：有妖祟起自富陽，以七夕前入城。男女中之者，如巨石壓身，昏迷歷辰不醒，現畜現人，種類非一。民間以金鼓逐之，讙呼徹旦，此豈佳兆？恐一丘一壑，未得安枕，奈何？某去冬薄轉，中遭人言，具疏請告，臥武林已踰半歲，不肖之身，惟有藏拙於湖山耳，先生何以教我？聞令郎三月出痘武林，隨已獲愈，甚爲先生喜。此時某有徑山之遊，失此良晤，歸而病暑，伏齋中懶廢世事至今，尚未及馳一緘，候先生罪，歉不可言。聞之莊户，先生行期甚迫，敬此代布，仰惟涵納。

答李秀水

奉違忽忽三年，馳神甚切。恭諗門下治邑至今，實心實政，下習上孚，英髦樂其甄陶，疲困賴其綏戢。至所云惡少者，又不惜鋤治，以惠嘉苗。二百里間，驩聲動地，惟恐徵書一旦下，而奪我仁侯也。某庸劣叨，留翰踰年，比徙官過里門，而門下又以上計行，遂致相左，不及少展起居之敬。私悰莫申。兹者手書睠貺，儼然見貴，啟械跽讀，誼高情周，一字一感。某退廢之人，青氈復還，已爲分外，敢有它冀耶？重勤期獎，負媿如何。

與肅翁陳座師

去冬遊，地師至，得老師手扎，具悉道履清勝，且得佳曾孫，甚快遠念。夏末，令親林熙亭來，又拜手扎，睟儀之賜，聞起居更詳。

林丈謇呐，雖無舌表電光，而頗得湖山之趣。無奈他往甚急，不能
再扳，盡主人之職。仲秋返駕，屬某有故里之行，又失奉迎，且不及
附數行申候，爲耿耿耳。老師精神强固，且晚且膺蒲輪之徵，以康
世道。惜同門在詞館者，楊貞復化去，某甘林壑，無一人入慕，爲可
嘆耳。老師丙午滿七帙，某當入閩，躬獻萬年之觴。白髮門生侍
側，光景儘入圖畫，恐借調鼎，但可效野人之祝爾。周倩紹祚，以南
安令行，附此承動静，惟加護是禱。

與阮堅之

憶壬寅歲，再晤足下于吳閶，夜半歌呼，鐵生在坐，金壇于中甫
闌入，笑飲幾至徹曙，猶昨耳，而足下已三噉閩中荔子。人事幾變，
某猶得保青山，中甫攖世罔，幾蹈不測，可畏哉！熱時得足下書，道
故言情，兼盛相推許，淋漓滿幅。尺牘之工，堪藏作家寶。又拜端
研之惠，感戢遠意，無可云喻。以當塗飛鶩之人，而曲存朽株，此豈
可望于今之仕者，老丈真古人也。而所示李生者，竟不及一見，山
林無訑訑之色，何緣使佳客避退耶？周南安，某仲女倩也，爲孝廉
時，從某卒業南雍，聲頗藉甚，而厭公車，得閩中一墨綬，幸在老丈
照臨之下，希推微分，一佐其聲名。周生練而和，且有道氣，似亦可
副陶鑄者。

與阮堅之

去秋吳中夜別，席上又晤中甫，兼睥睨齊門君。足下一段俠
氣，柔情淋漓。夜半臨岐，鄭重成禮，而別足下。菠閩且及一年，此
段光景，時時入夢，懸情可知矣。屠長卿閩遊，想慰周旋至今，不聞
其歸。理官清俸，何能久稽賢者如此，一笑。莆田詹吉修之秀才，

是佘宗漢外甥。頃來浙，因宗漢八行，以文爲贄，大是妙才。計非久且問津河漢，而時名未振，未免困於蓬蒿。足下幸當路，彼中惟不惜齒牙，假之毛羽，獎成後輩，故是熱腸所具。遂敢以一言發起，並悉別後遠懷。諸惟順時保嗇，以需大召，瞻晤未期，臨風鯁結。

答佘宗漢

別足下不知幾何年矣。去歲聞車從至，此即至迫，何難一顧，令湖山增色耶？詹修之秀才來，得數行，甚慰離索之感。修之大是佳士，讀其文，秀爽撩人，必非久在蓬蒿者，恨無能潤其行耳。因修之悉起居多福，掌珠無恙，足娛目前。示及肅翁師生曾孫，大是可慶。每欲乘興入閩謁肅翁，遂了武夷，瞰鮮荔枝，不知三年內，得踐此期否？修之行，附布。

與傅伯俊

蜀中得仁兄作學使，可謂得人。但時促路迂，雖有捷眼，而無健足。弟從容湖山日，乃仁兄拮据校士時也。臨朐宗伯物故，朝廷之不幸，亦吾黨之不幸。想見仁兄同此涕淚。曇旭上人爲法華鐘大緣，重繭入蜀，計仁兄閱試事完，可以相見，幸一爲之所。王制府我輩人，得仁兄一語吹噓，當不難作給孤衹夜一詩懷仁兄。語短意長，惟仁兄以臆照之。

與黃愼軒太史

在南都相聞，曾荷詩扇之惠，歸武林後，杳然五六年，但精神未嘗不相注耳。閣下飄然一歸，足爲吾道重友。僧曇旭爲法華鐘大緣入蜀，謁傅伯俊使君，貪附此訊。計閣下當施筆頭光明，助成勝

事耳。一詩奉懷，并以博笑。

與顧益卿大中丞

　　憶癸未冬，某方有先子之戚，煢煢在疚，而門下以徙官去浙，屈
旌千而枉弔寒廬。幸附故人之誼，親陪脱粟。自此門下勳名，日崇
以鉅，而某旋遭廢錮，不才姓名，與大君子相隔絶，今十五六年矣。
歷數一時交遊，如沈君典早夭，屠長卿禁錮，某於二君予不堪爲役，
而名位年壽，不啻過之。苦海無邊，回頭是岸，即如門下碩德壯猷，
籠蓋一世，在朝野凩望中，屈指不數人，而尚以東山自豪，況某之尤
細者耶？今天下自弇州諸公相繼物故，海内一材一藝之士，無所宗
依，未免向人長鳴，以吐其牢騷不平之氣，而兼以媒其衣食，吳人某
者，其一也。此生善詩兼善畫，雄譚清言，俱靡靡可聽，又善酒能
飲，一石不醉。某甚重之，而尤憐其貧，但四壁之外無長物，爲河潤
之資。謹資之一言，令執贄門下，門下幸進此生，坐隅而試其技，如
某言不虚，或稍借一言于舊部曲，此生當憂飽死不暇，豈但無饑耶？
一笑。別久念深，貪附尺素，又不獨爲友生道地也。

答姚伯道

　　胸中久切，天際真人，想春杪始遂良覿，喜慰不可言，如盡驅俗
物，坐卧高閣，旬日似更愉快而不得，姑待之耳。別後遂至婁東，歸
途登周叔宗清華閣，始嘗新芥，相對甚思足下。返武林已盡四月，
晤政君、康侯兩賢，從知伯季且至，日掃門相遲。比得書，并知尊侯
不佳，暫稽遊棹，顧得精芥二盍之餉，良感遠念。其廟後夏前一種，
試之尤佳，當奴畜虎丘，豈惟不讓耶？比淫雨彌月，今始晴，園齋偃
居，緒閲千古，不減登仙，乃知東山捉鼻，大是可鄙。使還數字申

謝，并布近況。

答姚次公

登堂之念，畜之數年而始遂，喜慰何如兩賢？嗣洵藝苑名士，清英逼人，得附切磋，借光多矣。藏修湖上，其氣銳甚齊鳴，雙飛可以預卜，豈直德門之慶耶？承念餉新芥二罈，領受媿感。

答周本音

月初大雪中，沈伯皋以念公，謁僕孤山莊，遂致手書，并快雪堂額對聯一副，刊刻甚精，知仰費科理。張士魯以十五至，復得手書。僕適有故鄉弔喪之役，次日借士魯舟行，未至塘棲遇顧望，又領糟魚之惠。又一日過里，畢事且得看長蕩孤嫠一事，足下所最樂聞者。無心中陸柬之蘭亭詩卷復得，足下春月至武林，當爲我跋之。此日歸掉中，始及閱大郎時義。大郎天質絕人，以久荒故，末免時離時合；更宜博求，精入血脈，到手白能平地波濤，堅忍以須之。勿如癡人，噉橄欖未回甘即吐棄，爲囑耳。僕挾空囊以歸，然嘗自嘲，決不住腳，年內姑聽之，遙計足下決與僕共此味也。燈節後有黃山白岳之興，與黃問琴同行，足下或能密裝，同發尤快。

與南少司成朱平涵

面時猶憶春初，忽焉朱夏。弟方抱淹新都未返，計仁兄此時，必蒞南雍矣。春風育物，萬彙一新。弟昔年罪藪百，惟杖爲掩覆耳。弟頃得遊黃山，遂探海子。此士大夫遊轍從來未歷者，有遊黃山記方刻完馳寄，先附詩扇一請教。少司成署，池齋甚佳昕，夕望雞山，十廟蒼松，足稱仙吏。因念仁兄，忽動昔懷。弟故人子吳生

士弘，北太學生也，家產蕩盡，以醫糊口四方。其術頗精，人尤忠實。南都醫術最下，閭衖調理，此生可與也。

答劉聖鄰

至黃山湯院三宿矣。明晨趁晴色，由白雲庵進，路至海子，從來遊客所未到者，近歲始開徑，遂有五六僧院，信宿其間，亦大愉快哉！丁貞白出足下數字，謀刻華嚴，板欲以新刻禮觀音文爲式，此係盛舉。書宜端楷莊重，便於久印爲佳。前文書活刀淺，多印易刓，不足式也，惟詳慎之前。足下履不借，從野衲步三十里至溪南，壯哉！山中盡興，始返溪南，爲主人留四五日，遂發郡城，覓歸棹矣。足下天長之行，月內如果握手，便期素秋，曹無鄰諸兄，不及另書，幸出此布。意新婦可爲龐媼，不惟察其根機，善爲調化，勿縱道人生性，並囑。

答方伯文明府

江南絕勝處，在黃山海子，又黃山絕勝處，賴寵靈得遍遊，亦千古大快事。今早冒絕巘，下未數里逢急足，致手問知吳中之駕，僅返信宿。公務鞅掌何事，復記存山中人耶？良感此夕宿湯寺，歸途尚當從溪南故人，盤桓數日，計初旬可返郡請教，逐乞一舟東矣。下山途未半，賴急足指迷，出丞相原。從興甚德其人，敢借溫言一勞之，數字布謝。

與侯都諫公善

旬日前，有北去相知，曾附數行問訊，計于初冬可達。兹啟雲間陸平泉老先生出處，孤潔德門清淳，收海內之光，名弁紳之全福。

雖其臨終謙退，不欲請卹，而朝廷禮尊重老，自應不靳備典。疏到之日，望足下力倡公論，轉屬當事科長，不令月日停滯，以慰簪弁之望。至禱。

報楊公亮

春初得足下度玉山問，隨附一紙，遂闊焉至今。計足下官況幸無恙，且不必爲還山計。但太夫人、老嫂急宜相迎耳。故鄉米價，五六月至一兩八錢，小民食糠啜菽不厭，累累餓死者幾半，又重以疫痢。杭人動輒詈人爲"遭瘟遭劫"，今曰驗矣。弟幸有前歲餘陳，數十口坐食，幸無恙。天涯兄弟相念，此便是第一喜信。山中遂爲畏途，草根樹皮，幾爲匹夫懷璧，他可知矣。似故日守屋角有興，但一泛西湖，走靈隱天竺間而已。語此大爲青藜杖所笑。數日前見邸報，足下已轉彼中憲副，不知何道；適足下書到，詢使者，知是海道防信。時一到漳州，餘則坐食省下，喜足下得飽噉荔枝矣。矮檐下不易生活，未免待高檐下。人生隨分過日，但求有益於世。高檐亦可，矮檐亦可，彼何預吾事？願足下安之。今日始晤季公，軒朗大類足下，狀貌亦似，但於思少減耳。因訊太夫人、老嫂、賢郎俱佳，爲足下喜。出處之計，不必有心當事者，以足下意氣淩厲，故以此行相調服，足下何必以躍冶之金自外耶？太夫人在堂，足下豈得自由？青山主人，無爲羨弟矣，一笑。主考之役，蕭君者乃宴然臨吾浙，弟從街市竊觀之，甚洋洋得意；首題"夫人不言"，意在奴輩時人哉？吾同館中敬承割雞，用罶捕魚，當差强人意，廣揚程朱本色，足下無以開美求之，一笑。小沈得請，九月終可底家，與陸郎當不失良晤。我三人縱談時，當共憶髯之絶倫逸群耳。弟近課諸生，忽遊墨作舉業文字，遂成二刻。今寄足下各二帙，帷中諸生佳者，可

出示之，似端其趍向。又湖綿一斤，補子一副，稍申遥意。聞熊陸海尊公有周易象指訣一書甚佳。足下儻索得，不妨速寄弟。近頗留意經術，閩中士大夫家多藏書，官中抄録稍易，覓寄一二，尤感諸惟珍重。

報屠長卿

某頓首奏記長卿使君足下。不佞九月至今，蓋尫然牀褥間矣。病中聞足下有清浦之命，比足下書至，知潁上父老，不釋足下狀。足下蒞潁上未浹歲，而潁上吏民安足下乃爾，固當事者首調足下意也。解馬吏至，又得足下書，知足下行且入吳會。吳會去檇李百里而遥，小力一日可達。而不佞以狗馬病，且請予告，約初夏可底家，當相期，與足下烹尊鱸，酬酒泖湖之傍，縱談名理爲愉快也。而足下云居清浦，且得入覲，即入覲，足下當與諸故人爲驩，又當憶馮生於三千里外矣。足下才高，而益以吏事居潁上潁上治，居清浦即清浦治，何物狂奴雄快。乃爾人間世洶難，即有目有趾者，自當知有屠生，用君之心，行君之事，安君之命，安往不得？何事沾沾，作兒女子態，畏鬼畏人哉？足下繫心劉觀察先生，不佞未識劉先生，劉先生能知足下于未遇時，即足下神物，暗中摸索亦得。而足下未遇時，知己竟歸之劉先生，劉先生亦足多矣。不佞爲足下即當省劉先生，叩首劉先生前，以報足下。而病不能出，當出足下書，遍示諸故人。諸故人當爲足下一出，慰劉先生，不令劉先生寂寞也。羢襪一量祇領，方治行甚苦乏資，無物遺足下，幸亮之。

答沈生道原

曩辱足下，虛惟折節，謬以師禮見事，媿薄劣。又僻處武林，不

能少效切磋，以裨益淵岳之萬一。如兔絲燕麥，徒有名耳。足下甲乙飛翻，致身雲霄之上。僕東山不終，以小草出，潦倒不足指數。而足下猶然以舊好，見推惠之音，令重以腆侑使人媿。感台旌過里門，桑梓動色，恨不能執手鴛鴦湖上，抵掌敘舊耳。令侄瞻明到班，聞其能文有聲，黌序甚喜，增圍橋之重，況荷教及，敢不以通家世契視之？來貺敬登佳刻，餘附璧。

與藏師兄

別師兄後，惟餘星星鬢絲，落落襟素，至論道業，慚負多矣。頃者城山之晤，如坐冰雪中，塵骨一洗。終願依棲名山，痛錐猛鍛，了卻多生公案。如此悠悠忽忽，日月幾何，恐遂流浪，言之傷心。仲淳求地葬親，不妨息黔補劂，以待緣至此。區區六尺，不惟作法門精進光明幢。葬親生子，亦是根本，奈何輕之。此非師兄誨敕，安得一日休息耶？戴升之俊流，但世福太薄，病骨稜稜，終非壽子，師兄可諭令禮懺楞嚴，略植微福。太史連四簑，付慈航師兄，印宗鏡已下法寶。楞嚴論、中峰廣錄，留紙吳江印造。工食先付白金一兩，書目另開。新正初四五，佇望飛錫，佛慧方丈，及西溪草堂，俱堪靜處，幸勿以塵俗為嫌。印老駁物不遷，膚見似未敢許，可容相見盡之。幻居師兄幸拉同赴，至感。

報陳伯符

昨日湖中，大是徽寵，雨師豈亦怯談天衍耶？足下今日何為許我？大喬致聲，國老無為，銅雀臺有也，一笑。册葉止堪作書衣，案上此物多矣。翁生何以益我？儻借他酸人薄心腸，不為微名吝也。星變志領入，得土錄篋中亦無幾，今奉一部。

報袁非之

微之久客不歸，念之頗切。然其蹤跡謬悠，須見其入門，乃爲真耳。即歸，願與之偕來。湖上桃花，非久爛熳，倒一樽長堤之上，又得從足下昆弟，此飛天仙人之樂道，此懷拍拍然矣。弟杜門已來，不發書扎，頗以烏頭白誓之，以故不能從所請，惟足下深體此意，勿以爲怪。

答了有上人

承手扎知欲入山修懺，此甚佳事，敢不替揚？當今實修行人甚少，吾未見上人，未敢以私情卜度；若果有沖天氣宇，敢不盡力護持不？然歲荒民貧，檀信膏血，不能養閑漢也。經有經師，懺有懺師，禪有禪師，上人將何師耶？

與王方伯

西曆并立成等集，俱友人吳中樂生檢收，渠早晚至此，便當索進。如欲洞究此理，此生不可不令在側也。占此爲報。

報鄒汝翼

旬日晴復旬日雨，兼以霹雹，天道如此，令人怖畏。想足下客居，況味更爲淒然，安得有道術者，縛雨師投之有北，活此東南百姓？且今我輩，逍遙湖上也。高僧傳架上偶缺，縉紳一覽，是舊歲春季故不進。但有宗鏡錄帙重，先往其半，計入帙，連夾板付使者，閱完以易後半。此書人天眼目，一句中有八面關銷，毒氣逼人，足下慎勿覷。絲布一奉，假謁郡公後，不妨就小齋一談。

與姜子幹

天雨坐樓中，焚香散帙，故自不惡逼除苦，無大煎迫，但不能河潤友生，殊邑邑耳。曆日佳者，俱爲一二親昵索去，非敢見吝。飯後覺天氣少開，或遂霽，當期入山，何至遠俟獻歲金，不佞約午後造小齋，尚未至。

與李君實

頃還里數日，承足下與鑑之輩追隨，甚以不及傾倒爲恨。別後再至苕上，爲送友人徐文卿夫人之葬，繆仲淳同行。藏師南來，此日始得城山一晤。山在衆山中獨高，如阿翁俯視兒孫。禪宮數楹，周氏新蓋甚整。四山積雪，如玉勢離立，況至人涖止，可謂人境俱絕，謹示足下同快之。藏師與仲淳過節楞嚴，又有幻居、即舊時月堂座主，自清涼從藏師而南。此師洞曉教乘，尤精因明論。一時龍象，萬里雲集；千生百劫，最勝因緣，幸勿蹉過。諸君子中，最喜足下根器純美，故特相啟示，努力努力。藏師許新正初四五過此，足下儻同來一晤尤善。

與繆仲淳

十九夜，足下醉臥，遂不及言別，子晉、穉咸、時仲宿弟舟中，次日薄莫，方底顯山，夜別三君子。次日獨行風甚，咫尺百里，過敢山數里而宿，廿二日晚至家。兩兒幸有戴升之作伴，向來時文俱有進益，頗能與題目作冤讎，大有先輩骨氣，但學寡不能修詞耳。升之貧病無世福，可勸令禮懺楞嚴。藥餌之事，賴足下一爲料理。逼除未免隨例碌碌，子晉許至楞嚴，從藏師及足下過歲，此緣甚勝，酷令人妒。初四五，幸同藏師、幻居來此，西則天台，東則雙徑，面定所

從。足下色力甚衰，幸以法喜保護，勿懦汲汲自殘。

與徐孺東

　　月之八日，自檇李至武林領手教，具感遠意。承皈依密教，證知喧寂不二，此西方聖人大光明藏，門下遂斬關啟鑰乎？敢不唯唯。但我輩攀援心，久染世氣，即厭動取靜，亦是津梁方便。以初心學地之人，而試之波蕩，一絲牽係，遂成須彌，可不畏哉？仲淳丈葬事顛末，想自爲悉之門下，故不敢贅使還馳比。

與同年金桂峰

　　去歲幸得一把臂武林，倏忽失之，不得靜對蕭齋，竟厭厭之緒，至今猶悵然也。世間成毀，了不足據，勘破可發一笑，足下身更憂患，而弟亦掛吏議，同病相憐，故敢以此言進，是弟飽後餘粒也。歲前謁孫邑侯，得晤老伯于賓館，鶴姿虎視，神明矯矯，故當享遐福，而食足下之報，甚爲足下喜。傅直指按郡，戴春雯先生被論，同省三人，不知所坐何事。戴故謹厚，見此甚爲駭愕。宦途風波，移之鄉曲，賢者有披髮入山而已，傷哉！世道一至此極，奈何？足下居新都，道履何似？我輩陳人，與新進少年處，即見淩侮，亦非異事。張公藝百忍字，當演而爲萬，不但宜家，尤宜宦也，一笑。門生程生應試之便，敬附此問。程，翩翩佳士可備，挑李得推，分助之氣力，尤感。

與杜孝卿

　　與足下別六年矣。孫比部歸，得足下數字，瓊枝在掌，小覺躍躍。足下妙才，充之以養，定爲清時重器。聞考選業，以及足下行，

且有省臺之擢，衙門何能重人，人實重衙門耳。朝官夕疏，故是激談，然庸庸而已。便如曹悰李志，與泉下無異，功名得失，自有定數。巧或不足，拙或有餘，彼小人者，徒自壞其人品耳。素絲歧路，惟足下勉之。同門中如潘去華、孫子貽、于中甫，心術議論，粹然一出於正。且留心學問，以聖賢自期，此足下益友，芝蘭之室，不妨日居。不侫近狀，孫子貽能道之，不具。

與孫子貽

從海上視沈氏小女，初九日始至武林，計足下且倣北裝矣。往來者再三，而不得從足下暢談宗教，尚辜虛懷。宗鏡一書，和融鹽苦辛酸，盡爲上味。長途遊戲，此一書足矣。他則大慧中峰二錄，解粘釋縛，亦有不思議之力，惟足下參覽之。世途大是險惡，失腳便墮業火坑中，非鐵漢大宜著眼。與足下別當有一二年，再見時當有以相慰。

與陳孟常

足下見枉者三，而僅獲一，接主人之倨野，可知足下不以爲罪，更惠教焉。采薺之詩，何以過此佳篇，大是龍象蹴踏，師子遊行，春魁高借，亦文運之幸也。仰承虛懷，遂披一得請正。聽雨草附致一編。

與錢湛如

入歲陰雨至今，此四十年中所無，將遂無麥，此災疲之民，雪上加霜矣。貧家饘粥，又何足言。驥兒舉業文字，近少有生色，或可望其成立。呂氏親家母死身，率鸞兒哭之。此日歸，而卞生先一日

至,得數行,承道履清適爲慰。文章小技,至舉業文字,又小之小者。足下淡泊寧靜,中出咳睡之餘,便足北面,天下士豈煩屬兵秣馬耶?功名有數,非戰之罪,足下幸無過求。舊與足下同事,一時之文,不媿名家,甚爲服膺。而兩三年中,見足下新作,反不慊弟意,此過求之失,也懷之久矣。今遂披露,幸足下采焉。卞生所作,大似跌躓,不可控馭,若溺焉不返,恐遂爲齊門之瑟。念其遠來,不惜犯忌痛言之,不知能悟否?待足下弄璋問,何爲寂寂,此事又非親戚所能助,徒爲足下熱衷而已,一笑。

答周彥雲

七月蕭子雍來,得足下一紙,知目疾已去八九,從昏眊中忽得光明,大篇喜躍。但病加小愈,惟願足下益謹之,一年以内,勿親色欲可也。此日復得問,知已見黃桂峰,渠所舉必名手,足下當以藥餌聽之。桂蜂方付樂子晉者,其册子在吳中,許歸時檢奉,非敢吝也。先付洗方,單用檳榔礬二味消息合之,用指爪入藥末,熱水,其藥末即散水面爲得法,此亦去障之神方也。魏若水術似亦佳,但既用孫君,當盡其術,十羊九牧,羊必瘠矣。賀、徐兩生,意氣如昔,或當得意,足下有興,得共此西湖夜月,亦佳事也。惟自力。

與葉進士其蕃

去冬承足下雪中見訪,一段高誼,當求之古人。春暮閱小錄,見足下姓名,喜不可言。留下佳稿,業付新都汪友梓行,首序尚未成計,終不負尊委也。足下名在二甲,選格尚遲,不堪長安中,炊玉然桂,亦乞便差不?僕犬馬齒,已逾五十,又迫疾疢,兹上疏請告,他日當於西湖草堂,奉迎朱輪華轂耳。

與朱兆隆

去歲幸有湖上一晤，足下以七月行，竟不知，非敢漫然于相知也。優遊承明，坐致卿相，此衙門故事，但丈夫處此，當遠期古人，志存康世。如良賈深藏，一旦列肆，奇物異產，無所不有，惟足下勉之。

與丁長儒

數年之別，一餉之談，殊不足相當。所賴足下，目擊道存，故不煩費詞也。別足下後，爲舍親包瑞溪，在湖南樓被就之，盤桓信宿，未及再晤足下。光陰忽忽，秋期且至，傾吐不遙，以此自慰耳。不佞山人也，忍拒山人乎？但今之山人，名不稱實，以媒厭棄理固宜然。錢君爲足下所稱，必佳士，須其至倒屣迎之。

與國子監丞張崇仁

自吳門晤後，離索至今，足下青氊無恙乎？不佞生平，厭薄世味，直躬而行，上自天帝，下至畢田院乞兒，皆以無心處之。虛己而遊，遂中飄瓦，夫復何言？且喜門庭如水，青山白雲，日供玩對。今雖荒歲，而饘粥幸給。丈夫行樂耳，寧復問富貴哉！遠近七子，以不佞舉子業稱名家，日有數輩，執業就正，賴此以破寂寞，近亦遊戲，爲此有旬日。聽雨草業已成刻，今寄一帙，監中士子有志者，幸出示之，以端其趨何如？足下向清羸，近稍健否？足下有道之士，政宜豁開眉宇，令沖和之，氣潤於 身，而發丁事業，何至戚戚損軀耶？相見未有日，惟勉旃調節自愛。

與馮生伯禮

足下佳作，自成一家，近日愚見，頗右達意。達意之文，行乎其

所當行，止乎其所當止。如將百萬，進退如意，惟足下勉之。近課兒有作，業已成刻，今送一册，足下當知吾意。足下起禦兒，與燕士角君子，六千人可任也；若用吳之水犀，恐儇輕不固，足下其籌之。

與項庭堅

外湖真如法堂領盛意甚沃，比入武林物色，足下已柬矣。前輩文刻，有數十篇，即望陸續見寄，且瑕瑜並存，愈見古色，不煩删潤爲佳耳。

與楊儒系待御

去歲十一月，爲先人一坯，復有遷改之事。方匍匐荒野，而使者適至；足下眷眷，一日之知，何其厚也。胡靈昭之出相見，云以忤當事，意靈昭篤實人，而狀類勁挺，宜其見及惜多；論李比部一疏，斯言之玷，不可爲也。奈何丈夫處世，信心而行，得失一聽之命，無所不可。若有絲毫回互，百千萬億魑魅魍魎，一時俱出，與爲眷屬，頭出頭没，斷送一生。古今小人，其初豈無入心者，不過一念，不能自勝，以至此極，極則難反。千丈之堤，隤於蟻穴，可畏哉？不佞今日青山白雲外，無復他念矣。而不能忘諸相知，不覺吐露至此，大都小人與小人，亦有的骨衣鉢；我輩一爲之，畫虎不成，徒類狗矣。不佞雖不忍以一眚薄靈昭，而舉動不可不慎，亦願足下以愚言爲座右銘也。江南水患，遂至稽天，百姓不能保其旦夕之生，且盡去爲盜，官府得盜，不能致法，且遂聽之，即山中人，亦豈得安枕乎？足下居要津，何以策之？相見不知何時，或俟足下繡斧至江南，可一識草廬耳。孫子貽行布此，足下向體弱，今能强否？天下事得此身健如虎，方堪負荷，惟足下保嗇自愛。

報蘇學使君禹

幸得奉笑語于湖山間，尚未敢以窮日爲快。盧思仁册領入，小作一成，即馳上請教。承示水鑑亭石刻，寄情慨於景物，讀之令人

動色。因念六橋桃柳，近被三橋龍王堂惡髠斫伐。初剪繁枝，後删老幹，將有舐糠及米之患，三生蘇子瞻肯出一語呵禁之乎？一笑。楊貞復近稿十五首，并桐江問業録，計二帙奉上。項先達守祠生，業以恩言報之，頃遂進呈矣。祠録一册附入。

與米子華

　　來示并詩，可謂最失意之時，最得意之作，方擁衾焚香對老妻，且課兒子舉業，亦自不惡童子致。足下牘展視間，遂欲破笑爲涕，足下何不就菜羹于小齋？徐村云云當如教，但苦無阿堵物耳。

與潘去華

　　計足下及周元孚已五十日矣。良朋聚止，信是不偶，非不能遣情也。十一日得足下一紙，乃是二月初七四鼓過真州所發，中盛談于生之佳。不佞向爲足下言之而不信，今始信之，亦時節因緣耳。足下與中甫，俱必爲聖賢之人，同心斷金，自今伊始，甚爲驩暢。吾鄉孫子貽，持身如處女，而留心學問。足下在北，計得朝夕相處，幸有以進之。繆生見事甚速，縱義如渴，蓋古烈丈夫，與不佞、中甫爲石交，故令一識足下。足下以中甫一言信之，亦可快也。丈夫或出或處，豈可一日無友哉？近課兒作時義數首，業已付刻，寄供一笑。足下所許近槁，兒輩須之甚急，風便幸不忘寄。

報米子華

　　十三日沈認卿、周季華從存吾兄至，促弟爲苕中之行。十五早發舟，十六至苕城，十七日登城山。此日偏晴，亦一奇事。城山地甚佳，乃周氏之福。十八别沈、周，與成吾兄往臨安，以二十至。其

日又晴，方有登陟之興，而爲雨阻。聞塾師朱君返檇李，念二兒無依，獨遄歸，即刻底家，見兄十九日尺一。徐氏昏期甚吉，用之勿疑。存吾兄已在舍，元孚丈欲相見，可便語之。荆川連收下，俟他親友紙來，即便付印。弟居宅北塾中，寸步不能出。朱君一日不至，弟坐一日關也。少年討便宜不教書，今日補足，可發一笑。

與包道濟

佳作附歸，初見首作，遂以衆人意足下，故久置篋中。昨夕清舊，遄遂得卒業，不覺失驚，兩和氏相見，猶然若此，況荆王乎？何怪兩刖足也。須新作乞付老蒼頭，尊字忘之，并一示近刻門人稿于武林，已借三作矣。

報沈樟亭太公

初九日早至武林，太公已入山數日矣。俗務所羈，不得走侍杖履，記到不勝奮飛之想。陳先生高士，得相依隨，人勝緣勝，遂試中黃之訣，以期度世，此亦一時勉旃，勿失也。某不習四六，恐告山文不宜用散體；儻許藏拙，敢不惟命。道之美才，惜太跌躞，雖非造父，頗識秋駕典刑，有月餘相處，當令一變至道。于燕須作其才氣，令如迅流飛瀑，而後議之。憐才故是夙心，況益以親昵耶？

與陸少白

不佞與足下，同病之人，而出座不妨互異。意欲操一尊湖上，一佐慷慨悲歌，而迫足下臨安之役，有懷未展。臨安爲錢王發跡之地，山川迴合。去歲遊天目道此，尚未及遍探其勝；春深尚期再至，況有地主，此意不得不決也。西墅高生，乃周婿孝廉之姻家，事不

佞親誼甚篤定,足下在彼,乞推分少加盼睞。

與徐孝廉家慶

佳作神情研密,規矩森嚴,於此特見之,足當正始之音矣。僕意如欲足下少助以波瀾,庶便于俗目千慮一得,敢以篇獻,惟足下採焉。

與了有上人

昨蒙慈顧,少聆緒論,知上人性地工夫,尚未十分穩當,恐非隨例著衣吃飯時也。今達觀老師在五臺,密藏在京師,憨山在山東勞山,俱明眼尊宿,上人盍往依之咨究? 此事在此,悠悠度日。轉眼無常,終何益耶? 惟三思愚言。

與周叔宗

類書事,須得博采群書,秘閣中有永樂大典,卷帙最鉅,此可採也。即經史正書中,儘有僻事豔語,爲御覽諸書所遺者,須得山林清暇,一意搜羅,數年而成,或可無憾,非官中應酬日月,所能辦也。僕即歸,足可任此,得時以奇書,助發耳目,乃有興耳。監中藏板,並無他類書,故無以進。近同年陸葵日以血疾物故,其病半年,慘苦萬狀。功名富貴,畢竟是假,誠得息黥補劓,數年稍能自在,以俟符到,令行何快。如之其他,滋味有限,政不煩爾,一笑。僕近亦希作詩,但茶品如故。今年明月峽新芽,大爲雨師所催殘,端陽後始得嘗。廟後攤茶,今寄一盒,但恐馬上風日所損,佳味不全耳。諸惟努力自護愛,言何能盡,惟照以臆。

與黃貞甫

三月初，翹首待小録，既至，足下姓名乃在二十，一喜一恨。足下續學攻苦，吾目所見，知痛痒者，惟足下一人，不知其前十九人者何人也，豈名次前後亦有數耶？四月中，於江孝廉源連許録得足下書三義，沉實不佻，似是佳品，遠非五魁所及，以此益自許評文故當。然科名細事耳。出身以後，向上事業，何限大都。來教所云，非憂貧而貧廉恥者，此爲基本，惟足下勉之。今歲館選，以足下雅望，當必首借。然聞鄞相有意青蓮君，如丁丑故事，僕與沈茂仁不妨同縣並舉也。僕虛性期物，不事琱琢，然胸中一段煙波，自能籠蓋一世，無官不可止，無時不可止。況今年餘五十，而官至師儒四品耶？於僕侈矣。周叔宗兄與諸相知爲僕謀者必善，然僕之退計之審矣。退之患惟貧耳，然以今日視三十年前諸生時，不啻數十倍。省冗事、汰冗僕，數十口衣食，當自有餘。他則書卷山川，縱橫上下，皆是樂境，僕歸恨晚矣，一笑。即撰疏草，赳日而發，足下以僕健不？周叔宗書一緘乞致之，寄彼廟後。新芥一盒，如不損味，足下必共啜也。

與朱養淳宮庶

去秋小齋再晤而別，遂缺然至今。每憶足下，清純愨致，絶少塵紛。世皆見其貌如處子，而僕獨欽其冰心玉骨，使足下秉政，將掇斯世，而爲邈姑射之山矣。望之。僕久玷南雍，罪過山積，今宿疾連綿，具疏請告，山林之事，我爲政矣。前嚴令親附舟，推愛種種，良感及烏之愛。

與傅伯俊

仁兄在蜀，與制台相得，況清望久著，屈而暫申，何爲不免于糾

拾。聞報之日，甚爲不平。計仁兄此時，必歸齊魯久矣。仁兄於夢
幻境界，久已勘破，當不爲芥蒂。弟還西湖，忽忽七易寒暑。其貧
徹骨，而勉爲築室孤山，拮据二年，僅而獲就。家婢數人，頗習新
聲。佳客至，令屏後奏技，足爲湖山生色，安得仁兄從天而下，共此
清矙？一嘆。仁兄向約卜居江南，此其一時，幸遂決之。紫柏老人
忽然示滅大都，與信祖償債同科，但時事足悲矣。偶有便羽，馳此
數字，不及款敘胸憶，惟仁兄照了，諸俟後信。

答包襲明

　　頃得問，知孝廉無恙，讀禮之外，兼事下幃。研精經術，厚蓄而
發之，寧獨以文章名世耶？承委狀兩先尊人，閱行實，碎而難屬，閣
筆者再，誠得清暇，敘爲年譜。庶先後有倫，易於連綴，幸即圖之。
以清秋見教，即煩一使，專取何如？吳生之麟，仲淳密友，必其氣
類，何有名士在前，而使沉抑不顯者，敬聞命矣。令姪以寡母持家，
喜大舅年長，文行日茂，膝下又添佳孫，此可爲助喜耳。內人亦甚
懸念，山川阻修，不得時時遣問，心邇跡遐，一嘆。此時雍士在四方
者，略聚文章角逐，有項羽破鉅時氣，色非日者南國子矣。老博士
以此自娛，併以爲慰。

答曲帶溪

　　頃得手書，良感厚意。書蠹是老儒生定業，不足多道。近聞江
淮間多盜，老丈獲其渠魁，餘黨自散，從此商民往來無警，豈不大快
丈之勛德！即此一事，已與江流俱長矣。新刻北魏書一部，奉上覽
正，諸嗣致。

與董玄宰太史

去冬令從九皋康季修先後行，俱附數字，想徹記室矣。王右丞雪霽久在齋閣，想足下已得其神情，益助出藍之色，乞借重一跋見返何如？原儀謹如數璧上外，薄將引意。計行色在近，匆匆遣此，不多敘。

與柴仲美

還里經年，極荷厚眷，瀕行餞別，依依河梁之情，感佩到今。九月初，閱浙中小録，見賢郎高捷，徒於千里外助爲踴躍耳。足下天爵自怡，故不待此以榮；然有子如此，顧不足慶耶？僕慚爲人師，而鍾山留連，不覺年載。然昔人云“洵美而非吾土”，且纓黻係縛，終不加角巾布衲。遊戲西湖兩山間，秋深決計乞身矣。足下知我，故發此言。長君何似？念之。

與鍾生祖保

近課五首，爛若舒錦，錯繡似優。於三月所寄者，詩經題僕非專業。近將爲驥兒索之，監中專經名士稍遲，當有寄耳。

與朱修吾

春初因邢生得相聞問，今忽忽朱夏矣。監務希少，得校閲史書謬譌，授之剞劂。端陽前後，三國志成，涉秋史記亦成矣，此國了先生日課也，一笑。弟自入官已來，作一官便期以此官結局，更不希望將來。以故雖廢處多年，胸中自可度世。即今日所蒙，豈所預期哉？仁兄知我，故敢披其衷愫如此。楊貞復素心人，闊別十五六年，今得聚首，朝夕切磋，良用深慰。仁兄素有用世大略，今政宜一

出，以康世路，不宜介介於出處間也。老嫂未歸土，此大事，近日知堪輿之學者絕少。江湖閭士，大都記青囊緒語，依朱門博衣食耳。弟今一切擯之，不敢借匪人以相溷也。徐生敏犀，爲仁兄佳情，敢不以通家子弟視之。

與馬按君

　　繡斧返會城，正擬齋沐進，候屬謝客，未緣申寫，徒有懸懸。茲啟敝府舉人馬來遠、鍾世芳，俱生門人也。與桐鄉令素非知交，徒以公車時，有卷資之惠，便道展謝，非有他事干預。禍起家僕，縣閻口語相尤，釀成嫌隙。謝令之去，自有別故，而名歸於二生，道路之人皆知之。二生毛羽未成，政賴尊慈卵翼，忍相摧折以傷。尊慈憐才，造士雅意，其必不然用是，不避霜威，進其狂言。

答韓敬老

　　奉違忽已兩年，有失修候爲罪。承乏南雍，碌碌過日。加制額一事，賴聖明作興，部臣題覆，敢貪天功耶？華生爲門下肺腑，敢不仰體德意，曲爲優處。

答吳安節

　　往歲扁舟乘興，得從丈汎二九、登國山，浩然自快。此足一出，如入籠罩，青氈絳幃。故有事在，未免益思疇昔；五十定年，忽焉已逼，奈何逐少年仕進耶？期一二年解去，還故吾耳。丈厚見獎望，非所敢聞也。此時天下事頗不易爲，而臺省尤多危機，丈與令郎之矩，暫從遵養，未爲失策。夢翼既丈友，于自當以通家意氣相待，即有所請，不敢不優假，以副德意，羽便占報。

答胡鏡陽

魯庵下幃，及公車聚首，如昨日事，今我兩人俱老矣，一嘆。武林會晤，亦彷彿記憶，但不能悉是何年歲耳。弟當時但期一解褐，便逍遙山水間。今日叨竊，已過涯分。西湖一曲，是吾息肩之所。老丈白首郎署，又以須次旅食，人事不齊，大率類此。然得意失意，總屬夢幻，至于醒時，了無異也。弟近以勘破此關，食芹而甘，願與老丈共味之。當時魯庵賓主四人，主人猶未釋公車，鳴宇畢命邑宰，我兩人今日不可謂非得意也。晤對不知何時，臨風意結。

答鄭安吉

春間奉手問，後不半年耳，茲再煩專使，重以腪割，何多情若此？僕迂且懶，待罪六館之上，忽忽周星。近兒輩還浙赴試，而衡文拜新命，行部未卜所指。內人亦以將雛歸此中，司饋以諸婢代庖。故山之思，益勃勃矣。錢博士不與醋使考察，將無病耶？蒙門下齒存良感。

與李松江

恭惟門下宏材碩德，朝望夙孚。主爵者念松爲江南劇郡，妙簡良守，遂以煩門下，五馬乍臨，歡聲雷動。即應舉生徒自雲間至者，類能誦述新政，翹仰何如。爲諸生時，嘗從唐宮允、方督學諸公，結社課文以故，二十年間，往來頗數，知舊亦多，則斯地之有良牧，尤某之所喜聞者。而況門下之丰采，醞藉景注，非一日者耶？但自惟腐儒衰晚，竊祿南雍，進非雲霄之資，退乏丘壑之譽。碌碌無聞，不足以論交賢豪，此爲媿耳。

答沈箕仲

晤仁丈于武林，時弟尚未出山，五六年間，忝竊至此，雖不敢謂稽古之榮，而少足以振丁亥之辱。然弟終非世路人，退而老于西湖，一曲以藏吾拙庶矣乎。仁丈自齊入蜀，所經七千餘里，俱千古奇勝，而仁丈筆端，足以盡之。讀寄到五言古百韻，寫景敘事，詩中有畫，朗誦一過，足當臥遊矣。仁丈所居爲神仙鄒魯，異人異書，多所觀接，聞此驩喜欲狂。弟故無入蜀之緣，他日仁兄錦歸，肯盡以機籥相授，弟且膝行趍風稱弟子，以究此道，何樂如之。

與賀伯闇

足下將母而北，計此日可渡黃河矣。弟癡男子，修渾沌氏之術，以行世間。呼牛呼馬聽之。今在世三百十甲子，而習性難革，所謂頹然自放而已。足下擇繼一節，誠不宜草草。然太夫人早晚不見，主饋人未免益思逝者，而足下尚缺兒胤，似又不能遲遲也。齎奏人行布此，以候太夫人一路平安，暑月涉人事，希維珍護。

與潘去華

春杪得足下手書，并上方印色之餉爲感。足下與叔永分領選仙之敕，事秘跡奇，無論他日見度不難。如吳猛之事旌陽，即一聆秘示，如接席蕊珠蓬萊，目前塵穢，不覺移置他方世界矣，喜何可言？聞玄蹄奇論，慰我懸想。

與黃與參

一別屢易歲，但能憶在武林時執手殷殷耳。足下河節，借重數年，玄圭告錫，真所謂"行其所無事，何事不可爲"。平世三公局段，

方始僕出山來，遂五見鍾山春。雖兼吏隱，而專鱸之思，更自牽人承教。計部君乃郎，足下云佳定佳，當優之。計部君併希致意。

與瞿黃州

去歲兩寓書便郵，俱蒙惠答，諸所提誨，有如面命，欣慰如何？楚士來者，俱能談仁兄治黃狀，括之以二言，曰潔己愛人，勤而能斷，即如是將優于天下，惜乎所治者小耳。弟再叨南雍師席，忽又兩年。初亦欲化競格頑，少還數十年前舊觀，而習靡範劣，遂爲因循，徒自媿耳。南都諸君子，楊宗伯、許司馬，俱主盟講學，幾于分陝而治。許宗程朱大儒，而楊宗羅近老，弟則泊然無所宗，不敢非兩公，而亦不敢自以爲是。惜宗匠遠處，無從就正，爲懸懸耳。

答同年馬南溟

再得手教，爲令郎云云，知丈以切磋相許，勿爲芥蒂，弟前言戲之耳。丈傲我以長松高枕，誠然。國子先生，晨入太學，稍治功令，即休歸焚香啜茗，對前山松耳。似亦不惡起城，銷監規湖，差俱如命。百谷自爲兒子無曲乞恩耳，不他及也。

答方衆甫

春來彭欽之、袁非之俱至白下，具問足下動止，知尚未歸里。又知新失嫂氏人，以爲天去其疾，而足下伉儷之痛愈深，至不可譬解。因究其故，嫂氏年來，賢而內助，大非故吾，宜足下之哀思也。朱生永平之行，聞且不果，乃竟達弟書耶？生平喜至閩中噉鮮荔子而不得，此時方盛官衙，俱纍纍數十樹。足下以秋行，又當待明年矣。近日舉業之文，率趨新詭，意必盡而寡蓄，詞必玄而傷雅。在

高明者尤甚,裁而教之,使歡然棄某舊而從我,是在學使者之妙用
耳,足下以爲何如?廿年前,弟與足下俱遊<u>太學</u>,稱諸生,今俱橫金
作師,而弟遂兩秉教鐸於此。人生世上,信如戲場,知其戲也,寧有
仕途膏肓之病哉?願與足下共勉之。使來致書,知已渡江,計辰下
便得與諸故人狎遊,俾體青林爲歡笑也。

與錢湛如

初意欲及足下北上前覓一晤,今竟不遂。足下見<u>長安</u>知己,儻
問及弟,但以青山答之。足下雲霄路近,惟勉旃加鞭以達,一間應
舉文字,當裁剪經術,毋以子史雜言,强爲容冶。弟昔年禀足下之
教,近益自悟。嘗課諸生爲文,不耐枝癢,間有揮洒,大都直寫胸
臆,意盡而止,以質先輩典刑,似不盡乖剌。今成兩刻,各寄四帙,
足下試觀之,當如是否。<u>驥兒</u>文亦寄數首,乞加批削,以勉其進。
此兒儘有質,但心野不耐思耳。<u>錢唐周申甫</u>,猶子嫁之,蒙以泰山
見事,亦翩翩美才,但工夫未熟,渠以此月十一日北棹,比到<u>長安</u>相
見,幸時切磋之。

答姚伯道

月之二日遣徵茶,僕今已半月,水路還當在廿日後,不意餉茶
使反先達開械,喜氣勃勃,遂呼名泉烹試。廟後一種,清芬郁烈,美
不可言,惠而好我,有銘感耳。令門<u>貞姑</u>夙所欽,尚以筆研爲役,所
不敢辭遊,若下短篇,業先往矣。<u>國子</u>先生頗暇,日烹精芥,課閱史
書,真足度世,故不念徙官。然因之得歸<u>西湖</u>,徐買一葉,飄然<u>畫
溪</u>,一醉君家曾閣,豈不快甚?姑以無心佚之,使行附謝。新刻<u>隋
書</u>,奉寄一部,<u>陳壽</u><u>三國志</u>并<u>史記</u>,次當畢工,當置便信耳。

與陸以寧

丈錦歸後，至今未及通一字，非敢有遯心也，直寒耳。彭欽之兄來此，范叔一寒又抱通天之冤，而未即白，良可軫惻。渠爲乃倩家事，頗損膏液，而人言未甚明曉。丈與棻甫兄則熟悉其顚末者，儻公庭間有便得藉之一言，豈獨爲欽之吐氣哉？羽便寓此。

答支同年

與丈相拒僅一江耳，顧不能時時奉訊起居。得書甚慰，但華箋腆儀，禮隆意縟，非小弱弟之所敢當也，媿感媿感。承諭托往倩張生，謹藉其名，以待秋湖矣。使便占報。

答李典簿

足下高才遠器，宜當大受。不謂以迕時，屢爲逐客，至于永錮；如行萬里途，出門而車敗馬摧，可嘆也。然丈夫所當營者，尤有千秋大業在。今之人或位至鼎足，而碌碌無聞，與草木同腐者，此何足齒？豈以易毫端珠玉、胸中錦繡？又進之，則有無生之學，稍徹藩籬，便能外形骸、薄聲利，無味之味，惟足下勉之。僕賴庇再站南雍，天涯知舊，方切向往，末緣一寓音驛，而辱芳訊，開緘展讀，才情爛然。人有如此，而使之流落，必有執其咎者，惟足下自寬，以副遠期。僕年迫知命，鬚鬢如霜。世間榮名，有如嚼蠟。計早晚解歸，作西湖長耳。生平慕令兄翼軒先生，木得一登龍門與祝融峰，俱切仰止，何時雙酬此願，以豁饑渴。

與孫少宰柏潭先生

歸山至今，忽忽再暑，未及親承動静，懸注如何？朱生長文，八

閩佳士，留武林且經歲，勺水不能助蛟龍之奮，未免有四方之行。
知其過錫山，故附空函引候，并爲朱生道地門者，幸分避暑清陰，一
慰其泰山之仰。

與姚羅浮

春杪荷專使將問，嗣金壇王方麓公祖爲其子長君作縣者，乞書
奉致，不知曾徹否？ 比助教任，自中原赴官，又得手牘，良感層疊雅
意。足下淵深厚重，而以一念仁懇爲主，正如長江巨嶽，足可振藉
人、衣食人、娛樂人，無所不有。茲持節按中原，耳目所及，嬉笑所
帶，無非爲兩河赤子，造福意念。真力量自到，回天澤民，如行萬
里。今日出門矣，任君經足下賞識，藥籠中寧有惡物耶？北羽便敬
附此紙，伏暑方進，惟爲國珍護，以副遠念。

答夏官明學正

僕與足下，廿餘年故舊，握手南都，幸有經歲周旋，甚以爲快。
別來忽忽改歲，今且朱明矣。風人三秋之感，近在彌日，使歷半歲。
其爲悵戀，當何以喻。僕材劣，行穢招尤，非其不幸，所可自快者，
惟以勇退酬之耳。所見會録，當事者蒿目文體，未免矯枉過正。僕
僞平淡之説，乃中人膏肓如此。偶往吳中，諸舉業草及所借群籍，
俱不在奚囊中，容檢付後信。

與賀伯闇

明春京察，私喜君子在事，扶陽抑陰，福國不小。不意鸂首之
不終北也。連日大雪，湖中化爲銀色世界，錦帳深杯，瓦鎗清茗，濃
淡不同，俱稱雅致。恨不能縮地以從仁兄，相思如何？

與本權老師

一別忽忽數年，伏審座下起居如宜，道風照暎，南北惟有瞻仰。茲者敝郡楞嚴道場乏主，內外耆舊，二十年精神，不忍其衰圮。特懇座下，欣然飛錫，一主其事，以慰人天翹佇。惟慈憫攝受，至感。

與陳海樓

斥逐以來，杜門武林，雖故鄉歲不一二到，故人書札，概從廢閣，以恣懶性。相知如老丈，又在雲霄之上，定知能我諒也。弟生平疏放，雅與仕路不宜。才薄遇優，福踰災發，理固宜然。吾郡同鄉薦者十五人，登甲科者僅及四人，虞對兄困而復起，弟與廓庵遂為魯衛；顯庸無間者，老丈一人而已。弟夙聞止足之戒，且賦性超脫，幸不如廓庵兄戚戚。雖饘粥不繼，而登臨嘯詠，興致頗高。老丈即念我，問此當為弟解頤矣。弟癸未冬得一小女，今字太學生某君次兒，敝親家以赴試入留都，敬附一箋，奉訊台履，諸可盼睞者，惟老丈不吝及烏之愛，至感至感。

與孟蓮渚

前後祗役南中，俱得從門下，然此番辱知辱愛，則又進于曩時矣。門下冥契至道，或出或處，皆屬遊戲。今雖暫從青山，而蒼生終賴安石，惡而逃之，知門下必不其然。仲春之初，使者來，得手示并阿膠葛衫之惠，良戢雅意。某久玷皋比，無裨師道，顧以疾疢，不勝故山之思，茲具疏請告，途便敬此，奉候道履。聞北方旱渴，而南則多雨，荳麥俱為蛟龍食，恐遂無歲，奈何？溽暑方進，惟善自護愛，以慰違念。翁生門下弄臣，即有愚戇，幸相忘江湖，一笑。

與石大理

春首歲報役，回得足下書，具悉邸中動履，安和爲慰。僕去秋一病幾殆，從此日食飲漸減。今目疾更進，此番發動不差。醫云須卻人事，靜養數月，乃可除根；不然恐成內瘴。以故逐動桂冠之興，具疏請告。書生遭際，至四品儒臣，止足不辱，亦云可矣。此言實出自肺腑非貌言，足下知我，當信此言。王四周以考滿行，與齋本役，當先後至此，亦良友，和易誠朴，後來諸公不如也。此番監中陞轉多外任，想新銓郎不習事之故，不然則有意薄我國學矣，一嘆。暑氣日進，惟善自護。

與許儆庵

某小子昔年幸遇長者于濟上，極承誨督，至今不敢忘。茲以讒劣，爲時所棄；溝中之斷，業已絕意青黃。而一念獨知之，天恒兢兢，尅責以期，無負於大君子之教，不知長者肯引而進之否？歲凶不能策饘粥，且以經生業，教授鄉里，不揣附刻賤秕於長者。秦中訂士錄後，以蒿矢流俗，近士類亦翕然，相信則寵靈之，以敢忘大惠耶？

答姚善長直指

頃八月病瘧甚劇，忽動首丘之想，具疏請告，意在必去。明旨不允，十月勉出視事，至明春當再爲計耳。繡斧借重中原，撫院既缺，知獨任勞劬。乃足下練連老成，遇盤相錯節，而別利器，政其時矣。承示彼中諸異，其星隕爲銀塊，及樹中裂出木人數斗，尤爲異之異者。吾非瞽史，焉知天道？乃時事可憂，非一端矣，不知何所稅駕？自揆無救世方略，但有一歸耳。拜試錄之賜，又叨厚將良戢

盛意爲謝。書目中已得太史連二十一史一部、溫公通鑑一部，餘書
板多有朽敗，久不印者；其可印者，容查印寄貯尊府。如直有餘，當
爲購他書補數，使還布此。

報唐元徵

　　足下一飛沖天，吾社中甚爲生色。嗣得藏師兄、中甫、文卿諸
法侶消息，俱盛推足下，引爲氣類，弟甚喜。國朝狀元，兩羅、舒梓
溪，道學氣節，楊用修文采，沈君典義俠，其表表者而概未聞道。今
得足下，有古人所有，復有古人所無；天佑國家，令足下循資而取卿
相，福澤未可量也。弟緣薄，不得作瀛洲亭主人，不得受足下晚生
名刺。功名得失，弟素無心，但不能忘情于金門舊侶，爲恢依耳。
今歲四月，報至衙門，討差者止一人。足下來歲儻欲討差，此殊不
難。果爾，弟當掃湖頭一室，以待足下，此青玉塵尾，便當與足下共
之耳。五月廿二日，繆仲淳致足下手書，具感注念。袁微之行，布
此時熱。弟方保體青林，閉門却客，而長安貴人，未免衣冠從馬蹄，
此一端可傲足下，一笑。

上蔡太宰建翁

　　南中幸侍台教，首尾三年，荷尊慈以門牆舊物，曲垂誨庇，感戢
之私；筆舌非喻，惟有中心藏之耳。恭惟門下秉銓，忽忽彌歲，潛機
密用。終能孚格九重，捘揚庶品，施爲緩急，與道合符，非可以旦夕
課功，某蓋默識之矣。獨念某迂朽無當，只合藏拙山樊。近秋月病
瘧踰月，首丘之想，勃不可遏。具疏請告，實出主惘，竟不被放歸之
旨，然後效之難圖，某則自知審矣。明春尚期嗣請，惟尊慈曲照愚
誠，力爲題覆，勿令隕越爲門牆，羞至禱。

答郭青螺憲長

去歲羽便,奉記門下,少布數年積闊。頃漳浦丞至,蒙枉手牘,兼拜厚貺,知前牘已達,且悉別來動履爲慰。恭諗門下崇望,宜旦夕開府,而優遊閩臬,明而未融,豈爲武夷荔子留連耶?某南雍舊青氊,聊遣月日。至士習日偷,文體彌弱,心非不憂之。而起衰回瀾,以俟君子;雖有明訓,不敢當也。三復來箋,但有媿感,敬因便羽,再布謝悚。

與潘去華

近新安程生又新、敝親家包生世熙,俱索僕數字,求見足下。大都仰足下爲文章司南耳,但不知足下此時曾底白下不?吳人朱生名家棟,家貧志潔。其舉業文字,爲江南第一流,頗有前輩風骨,而最稱坎壈不遇。今復失正舉,且以遺才進足下,幸多方推轂,必令此生入闈,或能脫穎而出。足下陶鑄之功不小矣。此生氣高,甘心泥涂。僕故强之,使就機會,足下幸爲我善視此生。僕出處之事,前書已盡,曲折茲不多陳。

與李乾齊

與老丈別於西湖,七八年于今矣。老丈以二千石之重,再領州符,一龍一蛇,亦世間法常事。如弟昔爲州從事,望刺史之尊,便如天上,直以遊戲處之。王公興臺,倡屬本色,何所不可?弟以去歲十一月離白下,方還西湖,而隨以言者見侵,杜門請告。三月初得旨,未蒙允放,且噉武林楊梅茇實,俟涼風生,再作處分耳。弟八年前,鬚鬢白者已五之一,今遂皓然;非舊識,輒以弟爲五六十歲人。但飲噉如昨,登高歷嶮,雙足排空若飛。別後添一幼子,今已授句

讀。長兒添四歲孫，此最可喜事。計老丈所樂聞者，違離甚久，不知老丈近履何似？庭前玉樹，想已森森成行。潁爲歐陽、大蘇二公過化之地，勝蹟如林，彼中西湖因坡公而著，幾欲與錢塘媲美。老丈政事之暇，想益遊戲翰墨，能寄示數篇以慰離索不？田子藝先生下世已四五年，以不朽之事托老丈及弟，屬弟誌銘，而屬老丈傳。其遺孤不能走千里外求懇老丈，幸有以慰之。吳人某，元美先生門下士，工詩及畫，元美先生甚愛之。今以貧困走四方，飛鳥依人，大是可念。弟四壁如昔，不能河潤貧交，未免思州刺史齋廚恃愛，敢爲紹介于老丈。儻蒙與進而噓借之，弟微寵多矣。此紙不獨爲某生地，亦以闊久念深，貪伸此訊耳。諸惟順時珍護。

與繆仲淳

今早存吾兄至，得叔宗書。知有認卿受侮事，即白少白公，因健庵公祖屬添設，公勾當其事矣。湖上晚歸，忽見彌陀僧致足下尺一，亦云云，何多屬耶？今日存吾入山，又有所得，兩三日間，便可至東目，此行定能寬足下攢眉也。足下一身，上關法脈，下關宗祧，近關友朋休戚。至計天下事，施爲緩急，自有次序，萬勿躁急，以速疾病；一息不來，即屬後世，身豈鐵鑄耶？晤袁微之于此，知渠所買伏牛路口山甚佳，費不過百金。而其山綿亘二十五里，有房五十餘間，可以取息安僧，其他花利無算。鯤朋一飛九萬，豈能與尺鷃爭尺寸於此耶？須足卜至共商之，弟且黃鵠舉矣，一笑。

與米子華

辟穀方敬錄上。大麻子係麻仁，非胡麻也。乞便試之，存吾兄有所見于鳳山，尚欲從足下細商耳。仲淳以昨夕至便入山，今向未

還,并覆。

與金不佞

昨見尺一,并見投詩哀王孫而進食,敢忘此心,但未得其當耳。文選六臣註已得一部,願以爲壽,乞自取之,恐遣人齎送,復煩乃公力錢耳,一笑。十九日往語溪送葬,廿四日還,當面談。

與許少崖

昨得奉教竟日,亦良緣也。胡麻大堪輔衰客。俞君能作之,今遣奉謁,但不可多作,月一作可也。拙刻一部,奉令郎世丈請教。

與陳孟常

佳作已付蕡夫委作序。日來苦客,尚未脱稿,容課上升之。承遊揚,稍稍有聞于鄉曲,彼此感不可言。門人稿二部寄覽。近李先生著作,益覺純正,繼足下而興者,必此人也。已屬請教,惟曲爲引接,至禱。

輯佚

上勉翁老親家①

二月望後,作白嶽、黄山二遊。黄山遊甚艱而奇,千峰如削,層疊如浪,其最勝處曰海子,山而海名,一奇。險絶無琳宫梵宇,托宿

① 尺牘曾展呈於上海博物館"董其昌書畫藝術大展"2018.12.7—2019.3.10。原無上款,今據信末補。"勉翁"當爲丹陽賀學詩,號勉吾。

草庵，風雨起時，恐其飛去，二奇。從來士大夫無遊者，僕獨得遊，三奇。上山下山，住止俱全霧雨中，獨登陟時隨上隨開，紫翠畢露，四奇。此月下旬，自新安江順流至錢唐，昨始底家，問長須吹，遣訓起居，並送黃問琴，則阻病吳中，故遣他奴。數月不得耗，馳念切切。松蘿茶彼中所貴，僧大方所製尤良，敬往四益，並名墨乙觔，以附獻芹之意。仰惟涵入子舍，歸寧之需，除前已付之，期之遲速，惟命。諸委瑣未悉。廿六日晡，舟次湖中，夢禎叩首，上勉翁老親家教下。沖。

(失題)①

馮開之復言：費學士行前，爲言足下美才，心竊向慕。比蒙枉辱，適法遠客餕，未及倒履，罪不可言。湖中接手書，知行色已迫，握手未卜何月矣。來扇二，敬書上；詩字俱拙，知不足一笑也。不盡。賤名正具。沖。

勉翁老親家

昨具數字，遣媵髽歸候。方出門而使者至，啓手書惓惓。老媼蒲軀，要自多鬱及失調所致，臥幾五旬，藥餌扶持起十餘日矣。荷眷念，感甚，多儀登悉爲謝。仲淳兄奇士，不獨精醫，親翁亦與深周旋不？仲容痰疾，想已平復；媵髽返，當得其耗也。禎生平于宋儒經解無緣，惟虛心一會大義，故於四子注無芰本。昨因了凡兄被論，益信藏拙者得便宜多耳，一笑。新程墨業爲友人匯刻百五十餘首，計此月畢工便可寄奉。使還布此，惟涵存不一。七夕後二日，夢禎叩首勉翁老親家教下。沖。

① 以下兩封原件均藏臺北故宮博物院。

陸可教尺牘

陸可教陸學士遺稿卷十六

四庫禁毀叢刊影印明萬曆三十六年郭一鶚等
浙江刻本

南旋與館中諸年丈

弟仗庇已於十月之朔至茶城，阻風小駐，望徐州咫尺矣。屈指別來已餘月，夢寐笑語，猶時時左右。想諸丈於弟，亦如此耳。弟此行自苦，憶知已外，無所不適意，今略敘梗概，以代一夕之談。向者往來濟上，側身以望泰山，而不能一往，謂在步之次，可俟異日也。今且漸次作家居，計且爲家君有所祈禱，遂決策一行。自清源登陸而東，二日至陶山，見峭壁匝山而旋，意其有奇，因詢輿人，云其上有七十二洞，精魅所窟宅，東西有二蘭若可遊也。遂回輿而西，莫宿幽棲寺，陶朱公所嘗隱也。次早杖策懸岩間，覓得數洞，有名者三，餘皆榛塞然。其奇處乃不在洞，徜徉有頃，覓朱公故跡無所得。山僧指引，有西施洞在焉。四顧渺然，興弔古之感。已，歷絕頂而東，古刹荒涼，與西寺前，過劉孝廉水亭。高柳千株，水汩汩從地起，泛而爲池，因憶用韜兄所稱"家園景物略相似"而更勝，不知何可得一觀，悵然失之。是夕過金牛山資聖寺，宋真宗所嘗蹕駐也。其側有季同川中丞書"舍殊爽塏，可以望嶽"。寺去肥城僅十里，弟不欲以供饋煩有司，遂因留宿。而地主甚賢，不廢果饌之供，皆謝去之，次日至靈岩。靈岩奇勝聞天下，乃弟杖履所經，似有勝此者，祇可雄視江北耳。其山大略，四周如雉堞，諸水泉亦奇，古碑刻不可勝讀。惟正北峭壁逾千仞，而前湧一岩正方，數丈而下，有佛窟像，亦鑿石而甚精，望之如懸霄漢間。問之僧，曰此所謂證盟

功德也，但路險屼不可登，且棘榛久塞矣。問上有人乎，曰有一聾道人，歷歲不下，仗樵者致供耳。弟因思樵者可至，余何爲不可。遂仗策而上，至其嶺，比下已昏黑，巡行壁間<u>學海</u>丈手書詩一首，黯然起離索之歎。明日登<u>嶽</u>，由北麓而上，初抵<u>桃花峪</u>，是爲嶽<u>趾</u>。自此旋轉而上，逾四十里，泉石歷歷如畫。夜半始至，随一僧至<u>日觀峰</u>觀月出，因卧其上以待。日所卧處乃方丈環室，右左兩窗以敗茅障之，大風撼而不入吾室，亦不甚覺寒，山靈護我耶？所見日出誠奇，然不能如<u>穀山</u>宗伯所摹寫，惟月出絶奇。緣是夜晴天一碧，白雲發自山腰，平鋪亘千百里，而弦月如船，破海而出，青白相盪，風鼓其中，大略如雪山驟移，銀海乍漲，晶光上射，月成五色。即山居羽士，亦錯愕懼呼，以爲目所未見。至日出後，雲鋭起如煙，須臾彌天，咫尺無所覩。至禮<u>元君</u>岳神畢，雲日頗開，遂陟<u>玉皇頂</u>。摩娑右石刻而下，尋命短輿覓<u>黄華洞</u>，相傳謂<u>玉女</u>真修之所。其地僻，在山砌石壁，造天如積鐵，仰視令人危慄，此<u>泰山</u>第一佳處也。<u>吕心吾</u>中丞著文極詆之，殊謬；此君似不解山水趣耳。弟徘徊其地，移時不忍去，而雲氣浡浡來撲人，細點沾濕如雨，遂回策歸寓。是日大都行雲霧中，午刻雖少霽，四望亦無所見，因自笑遊山值此，山靈之謂何？復默禱岳帝及元君，丐一日快晴。詰朝昏霧如昨，而意氣覺爽。復仗策趨<u>日觀峰</u>，則疾風一掃，纖翳不留。久之，日輪纔湧出，而<u>齊魯</u>千山，皆爭奇競巧，自獻於杖履之下，快哉！宇宙一大觀也。是日，<u>嶽</u>之上無高不登，<u>嶽</u>之下無幽不探，兹行以有事祈禱，所至絶不飲酒，惟瀹白水、採黄菊，釀之風味，更自不惡。惟是日遇會心處，輒呼大白浮之，豪興頗劇，恨不得諸丈在，無可與語。又自念即得諸丈同行，亦不能冒寒履險，共此奇賞，以此自解慰，然不勝悵悵矣。嗟嗟！山水多情，腰脚猶健，簪纓何物，羈我芒履，俗哉

尚子，五嶽之遊，何待婚嫁之畢哉？弟素懶作詩，茲遊頗爲景物所勾引，又興中無事，每有所憶，輒筆識之，不覺累牘。錄以一通，似諸丈便中幸教之。日來諸丈起居況味何似？馮、余二丈，武闈所得，必多奇俊人，便多惠我錄數册。弟見十七以前邸報，江西、山東頓缺督學，而不及髯公，亦不見陪推，何故？今闈缺復出，若又不得，前所云云，便成虛語，奈何？東西兩警，邇來復何似？近見椎虜之報，若果如此，賊中宜有變動，不知諸公赴應何如耳。弟一路接見有司，無不苦於備倭之役。即如山東一小邑，皆責火藥萬斤，大邑及州倍之，造物旋生，亦且不給。似此處分，作何底止，言及令人短氣。劉阮不得久留天台，正坐如此，塵心未除耳。弟雖悔之，衝口輒發，少陵有云：「終愧巢與由，未能易其節」，物情莫奪，理有固然。諸丈皆知苦者，得無以弟爲大饒舌。茲因黃丈送役回附報，不覺縷縷，後會未期，願言保愛。

與王相公

方明公杜門待報也。某以賤體在告，彌月不能時候起居。比廷試畢事，叩閽上謁，而門吏以束裝方冗，固謝客於時，猶謂得與儕輩趨風道左，少展戀別之私，而台駕侵星西邁矣。明公日居端揆，即累月不造門，不敢以疏外自疑，何宜於去國之日乃爾耶？即百喙無以自解於門下矣。明公名世宏猷，百不試一，凡在有識，疇不爲蒼生惋歎！然一去而俾聖主知有不可奪之大臣，左右釜鬵之間，知大臣不可以輕，得志而不敢有所睥睨，斯亦明公所爲，有功於宗社也。豈一時高風亮節，復絶近代已耶？今聖主端拱日益深嚴，內外釁端，紛其未已。即如西陲一事，竊謂應機不失么麽，逆豎固不足平，而今乃遲延至此，天下事何可復量，無論有識。翹首明公出處，

以卜時世，即明公亦豈能恝然於箕穎之上哉？夫明公之復出，四海之幸也；其不復出，百世之風也。某也竊不勝其憂時，鄙念不能無私望焉。使旋屬賤體，猶在枕席，草草附問，惟照原是荷。

奉王閣下

往歲南歸，幸得一叩函丈，伏領終夕之誨，別後耿耿，不去於懷。比聞台駕抵京，仰惟宗社生靈，有所恃賴，良以慶躍，然不敢以門弟子之私，唐突馳賀。亦緣素悉高懷，厭薄苟禮，故不自知其簡曠之罪耳。後再修短狀，附請告之，使恭候起居，皆中路而返，實中道聞命之故。所恃師臺夙愛，悉其疏愚，不遂見擯於門下也。伏惟老師，以高世之望，確然之節，迫於眷召，入秉中樞，偶以傳旨稍速，頓滋多口。蓋不諒大臣謀國，委曲調停之意，而妄以常人之腹度之，此其識見不足之故，不足深罪也。故自泰交一疏，而天下釋然，服老師之平。近聞撤兵一票，而天下翕然，服老師之斷。乃知人情雖靜躁百端，終不能出大君子之範圍，幸益虛心平氣，始終以德量鎮服之，天下荷甚。某行能淺薄，無所比數，過蒙採擇，畀以師儒之任，敢不殫盡職業，以副盛心。惟是南雍百務事等，餼羊精神，既不能有所感動才力，又不能有所振刷。所恃成均，為老師首善之地，流風遺教，宛然心目，曩必有所深概於衷，而未及釐正者，惟不惜餘誨。俾門弟子，得奉而行之，豈惟某之幸？將南國青襟，有大造焉，某不勝惶悚，待命之至。

與趙閣下

某之乞南也，伏承手札，諭留再四，人非土水，能不銜感？雖數載鄙懷難於頓抑，乃大君子惓惓接引後學之盛心，肺腑銘之矣。仗

庇已於月之四日，解維而南，回首台顏，瞻戀何似？伏惟吾蘭山川秀發之氣，歷數十百載，而鍾於老先生。<u>唐宋舒范</u>兩公，雖居其位，而其人其時，皆不足以當之。惟老先生以清朝碩望，驟秉國成，又當聖主恭默之時，四海多艱之日，上天眷矚，夫豈偶然？某於門下，誼稱父執，情則世姻，重以師友，門墻淵源所自，安敢輒自嫌遠，同於流輩？竊思報德，莫若盡言，矧承虛佇之懷，時辱下問，而老先生高風雅量，冰清玉粹，無可疵瑕；即欲妄效諤諤之鄙忱，無容措口。惟是叛逆未平，<u>倭夷</u>孔熾，帷幄指縱，國命所關。如聞外間之論，僉謂目前處分，徒滋挂擾，無裨實用。雖有識之士，皆知歸遇主者，然安危注意，實惟老先生一人。某日夜疚心，每思擇言而獻，以仰裨千慮之一得。而言詞蹇拙，衝口輒止，兼以更僕未易瑣陳，略以鄙愚，效其梗概，則妄謂當今大計，與其多事以生事，毋寧無事以待事而已。夫事事款豈患其多，如其不然，後將無計。且一方有事，天下驛騷，而竟無益於勝負之大數，其效已見前事矣。竊恐異日之事，不幸有出於已然之外者，國力將遂至於不支也。矧內釁可憂，更甚於此。所幸正人秉軸，世道人心，猶有所恃耳。夫聽言固難，進言亦難，如某之言，猶有不盡，何況其他？更惟老先生不厭旁搜博採，以佐廟謨，天下幸甚。

又

不奉台誨者，二閱歲矣。時時得從尊府，叩問起居萬福，以為欣慰。又屢於邸報中，捧誦溫旨，知聖眷隆注，不為浮議之所搖撼，天下幸甚。竊思老先生清操雅量，寰宇共推，何至變易黑白，如悠悠之口，今人憤歎太息，莫知其故。夫以老先生功成志得，即使一旦浩然，徜徉於<u>午橋綠野</u>之間，何所不得？所歎世道嶮巇，國紀陵

替耳。今宸眷方殷，想未能遽遂所請，然竊願老先生常存必歸之念，彼諭訾之論，若飄遊塵，適足自點不足，復置台抱也。某自奉諭札，即擬秋杪刻日首途，乃家事所牽，不得已復爲請告之舉，孤負知厚，自省不能爲懷。第念雖旦夕左右，亦不能裨助扵萬一，以此自解。又仰恃恩私，庶得遂其偷懶，是以冒昧陳乞，知必垂原亮。所云請告私事，不敢唐突，別具副楮，併希照督不備。

又

敬附啟，以某疏庸，獵躋卿貳，愧幸何可勝言。況留都距浙，一水而近，揆之私計，復愜素心。自非台慈體悉，何以得此？又齎疏役回，拜捧教札，惓惓引拔之意，人非草木，能不銜感？敢不勉就驅策，仰負恩私。乃今行與疾會，勢極阽危，宛轉牀褥之苦，既非筆端所能具悉。又家君老矣，人情以官榮愛其子，或不以遠道爲念。若以危疾相傳，計必大增憂念。有不得不爲返棹計者，此又非疏中所敢備言也。因伏自惟省榮冒至此，萬萬已溢分涯。若又復且前且却，坐邀恩命，其爲罪戾，益復難逭，緣不得已，以休致爲請載。惟老先生高風粹德，素爲海内所歸，往乃近者，悠悠之口，動以姻婭爲言，始知世人目睫，直以往事相疑耳。某夙承厚愛，非敢自疏外干，長者顧不能裨助左右之萬一，而乃反爲盛德之累，斯又鄙衷之所不安也。萬惟俯賜原察，特垂矜允，幸甚。

又

秋間家叔某往，便附起居，想已達記室矣。渠自以舊恩，仰千鴻筆餘，非某所敢知，區區下忱，實緣此一叩台履萬福，少紓闊抱耳。褚末所云，欲奉杖履於六虛三洞之間，誠爲鄙願。乃近見邸

報，知聖眷彌殷，已不能自遂，其拂衣之志，惟有益攄石畫，以弘濟時艱，斯則四海蒼生之所仰望，不敢復以一人之私爲言矣。汪令君入覲，復此附狀，遞布懸仰之私。此君政事，種種卓絕，而本之以真誠愷悌，故鞭朴不事，而犴獄一清，通負畢集，以吾蘭之疲劇，而門庭終日闃然，此尤夙昔所不見者，不知於古人何如耳？今大計在即，例有卓異之科，竊謂宜首當之。適我翁執事，誠千載一時也。然今時挾論、橫議者多。儻以老先生爲私，其所愛則又不若不言之爲愈也。某誠爲一邑喜得賢君，故敢私言之。病中勒狀，不能緬縷希亮。

奉張閣下

　　某受知於門下有年矣。往者東山未起，蒼生之望，無日不貯於懷。乃台駕甫至，而某適有乞南之舉，雖數載鄙懷，難於自抑，其若仰虛，接引盛意，何瀕發之。夕重承款誨，快悒而別，不知所云。蓋自解維以來，無日不翹首台象也。伏惟老先生，名世大儒，誕膺特召，兹國事多艱之日，聖明恭已繄，一二元老，是憑是藉。惟百凡爲時自愛，以幸天下是禱。某也豎儒，無所知識，目前事變，竊用疢心。非謂無賊，倭虜遂足爲吾大患，謂所以處叛賊倭虜者，致足他虞，國力將遂至於不支也。夫一方有事，天下繹騷，似此處分後，將何以繼老先生之明略，豈待鄙言之畢哉？至於内事可憂，更百於此。所幸正人秉軸，世道人心，差有足恃耳。某於世故，素不經懷。近乃不任曉曉，取憎多口，杞人之慮，容亦可思，輒敢於知己之前，略陳梗概，惟台慈照亮不宣。

與陳閣下

　　某自未出都門時，獲聞緒論於大君子，謂今日之急，惟在鎮静

無事，以延國脉，退而私識之。竊謂我翁異日入秉國成，必有大造
於民社天下，幸甚。比聞爰立之命，而後喜可知也。昔先尊太傅，
首陳大疏於先皇新政之時，設使盡行，其言中外禔福，當更何似。
乃意有所避，飄然高引，以貽其責於我翁。我翁今日之命，家國忠
孝，一身肩之。昔吉甫之業，至文饒而彌；光文正之名，得忠宣而
轉，粹<u>唐</u><u>宋</u>盛事，與今而三。斯實昭代諸公之所不敢望也。凡有識
疇，不爲蒼生稱慶，而況凤承道愛如某者哉？顧奉違以來，忽焉二載，
遂不得追隨寮寀之末，一展賀私，其爲罪欸，何可言喻。敬此專使馳
狀，仰布鄙忱。不腆賀儀，不足以當從者，聊用虛文成享而已。伏惟
鑒存，有甚外請告，下情不敢唐突，謹具副啟，併祈照從，督不備。

奉閣下申飭監規書

謹啟：某等菲劣，無所比数。老師特垂門墙之愛，非分拔擢，俾
叨今任。受事以來，凤夜冰兢，念欲稍有所振，刷以庶幾不負任使。
顧人情積玩，士習久偷，約之以法，而使之無越猶易，勸之以善，而
俾之自奮實難。自非借重廟堂之申飭，雖諄諄唇吻無益也。用是
不揣愚陋，有所陳請，其大意不出先輩唾餘，不審仰當尊旨萬一否？
更恐資望淺薄，言以人廢，伏冀票擬之際，假借片言，俾當事者不以
小生謬語，而敝箒棄之，豈惟某等之幸哉？又近議貢額一節，驟分
南北重輕，不特衆口囂然，難以喻止，即某等亦自慚於應答矣。今
不敢復望更改前議，但以南中照例加額爲請，或於題覆，不至相妨。
至於屬官行取，今亦見行，第緣遷轉不及期耳。該部諒無阻格，惟
是中見禮節，曾經<u>張</u>老先生特疏，僅改監丞一人，某等何能以口舌
爭之？然重道隆儒，自是大臣盛節，彼其賢者，亦無容靳此瑣瑣爲
也。以上三事，非仰藉台諭，莫能得之主者，更希垂神荷甚重。念

老師以名世持衡，趙、張二老先生，又皆以鴻儒碩德，並爲海內人士所歸往，昔夙又皆借重。成均之師，斯亦兩監千載一時也。冒昧仰干，不勝悚惕，待命之至。

與陳冢宰書

敬啟：我翁清風直道，爲國持衡，倖門既塞，賢關自啟，懷材抱藝之士，疇不爭自澡雪，仰冀甄收。生等待罪南雍，日夕所以砥礪，各屬者未嘗不以斯言爲口實也。茲因申飭監規，有所陳請，內屬官行取一節，貴部未嘗廢格不行，特因遷轉，先期資俸不及耳。儻許量留賢者數人，以存其名，或亦事勢所宜，非生等所私望也。至於諸生聽選，其不才者自不敢仰希拔擢，才者自蒙獎進就中云云；資格原無相遠，區區之意，不過欲責之以實，不得不勸之以名。我翁爲國興賢，諒無斷片言之假借矣。又屬官中見之禮，先輩或以衙門體面，相與爭執，生等則謂貴部統領百官，六館亦其末屬，高下在意，何所復云。第念師儒冷秩，有所褒進，下則爲破格之遇，上亦成下士之名，銓衡之地，固不以是貶尊也。夫抑成心以成盛典，非大賢不能，我翁固所稱大賢君子也，故敢冒昧塵瀆外，揭帖一封附覽，伏惟裁督。

與盛宗伯

近得邸報，知我翁入秉銓衡，四遠人士，喁喁歸德，爲正人君子彈冠之慶。乃識者則猶以密勿之地，日夕爲蒼生注望焉。某等夙忝寅署末行，喜躍何如，不敢唐突，修賀於下。執事竊謂，大君子厭薄苟禮，不欲仰瀆清嚴耳。茲因監役之便，敬布鄙私，不揣爲申飭監規有所陳請，敬具揭記室。自知識見卑淺，無足採擇，所冀我翁

夙愛,必能左右提挈之。且成均固夙昔過化之地也,諸所云云,宜
必有概。於尊抱者,萬惟留神裁允,以終惠於胄監師生,豈某等敢
專承之?臨楮無任悚仄。

與羅宗伯

敬啟:伏惟貴部,爲風教本原之地,所有成均條例,皆夙經裁
定。某等不過奉而行之耳。敢以鄙見,妄議紛更。惟是積習久頹,
虛文成套,欲稍有所振刷之,不得不責之以實,而借之以名,非惟綿
力所不能任,抑亦事勢所不敢專也。用是不揣固陋,有所陳請,我
爲亦嘗辱涖茲官,宜必有概於中者,知不以人廢言矣。惟貢額一
節,驟分南北重輕,無論衆口囂然,難以徧喻,即某等亦自慚於應答
矣。今不敢望更前議,但以南監照例加額爲言,似亦無妨斟酌也。
其餘事屬他部,亦惟鼎力能得之,幸無惜齒牙餘論,以終惠兩監師
生,豈某等敢專承之。臨楮無任,悚息待命之至。

與顧文選

欽仰高風,積有年歲,雖不獲一通款門下,鄙衷耿耿,竊附神
交。茲因敝衙門便役,仰叩起居萬福,外有所啟,敬具揭附覽。內
屬官行取一節,貴部未嘗廢格不行,特因遷轉,先期資俸不及耳。
儻許諒留賢者數人,以存其名,或亦事勢所宜,非生等所敢私望也。
至於諸生聽選,其不才者,自不敢希拔,擢才者自蒙獎進,就中云云
資格,原無相遠,區區之意,不過欲責之以實,不得不勸之以名耳。
又屬官中見之禮,先輩或以衙門體面,相與爭執,生等則謂貴部統
領百官,六館亦其末屬,高下在意,何所復云。第念師儒冷秩,有所
褒進,下則爲破格之遇,上亦成下士之名,銓衡之地,固不以是貶尊

也。夫抑成心以成盛典，非大賢不能，太宰公及門下，固世所稱大賢君子也，故敢冒昧塵瀆，是照原是荷。

與工部

敬啟：不揣爲申飭監規，有所陳列。其號房官舍　節，事屬貴部。當時訕舉盈之日，迂陋之談，或無當於長者。但念所費無多，而於作人造士，實爲便益，矧修之。初敝之時與矧之，既圮之後，其爲工費更自霄壤。大君子爲國興賢，諒不以人廢言也。外揭帖敬上記室，伏惟留神省覽是荷。

與戶部

敬啟：不揣爲申飭學監規，有所陳列，其號房官舍一節，事關貴部。竊查先年徵解，原自依期，亦無欠缺，何緣近歲所負至此。或因荒旱停徵，一二年後，遂成弊窟耳。不知本監所輸，於該省郡，不至萬分之一，而費用毫不可減，即今寄貯<u>江寧</u>縣庫，僅盈二千，而師生俸廩皆在焉。明歲科舉屆期，更難處置，斯亦大君子所宜動念也。外揭帖敬上記室，伏惟留神省覽是禱。

奉王座師

違教以來心懸懸，隨車轍南也。比聞新正十三日，已抵潭府，殊慰遠念。日來台履，想增和適。計家事粗了，便可高枕白雲，下視塵寰，真如溷次矣。始老師作歸計時，某外參之人內籌之，已躊躇累月。既念出處大節，不敢以眷戀私情仰妨高躅，故遂一意從臾之。今函丈乍違，諮諏無地，徘徊舊寓，悵然失所依，歸客退事間，輒南望浩嘆而已。然每有所接對，無論相知舊識，靡不仰讚；高風

峻節，邈不可攀。某亦因以自信，不敢以世俗事師之禮，自效於函丈也。某今歲擬乞便差，歸壽老父，且得取便道謁山中，言於宗伯公所，乃以舍親祝侍御罹此奇禍，計逮至之日，已迫冊封之期，義不可舍之而去。必待事定，方可徐圖進退，私恨何極。祝君如果不肖，某便宜首絕之，今其所言，皆該差常事，又不得實，江右諸公咸爲扼腕，所以致隙，皆能言之。世稱仕途，爲蛇蝎聚會之地，良非虛語，老師超然事外，當付之一笑也。臨別承垂許老父壽章，老父自垂髫知名於時，邑先達唐文襄公、督學孔文谷公，皆一見咤嘆，稱爲奇才大器。自文谷公而下十九首薦，不以常科待之。生平於經書奧義，頗有著述，乃竟蹭頓以老。今雖以某受封官，非其志也。惟得老師一言，爲林壑增價耳。附使而請於他人爲罪，老師猶父耳，不敢以彌文進也。頃所聞內賜事，作一祕記上之，記室直述其事，不敢文飾李、殷二公。集敘如命具草附覽，亦以前祝君事，不獲就思，想不中斤削也。何老先生及何太老先生，向有書見及，始謂附歸輒報謝。比老先師行，又以賤恙中止，以此行之長者，某非人哉？今具二啟附上，對使者九頓致之見，間幸爲開罪。某以病目，不能手書，二長兄當別附啟外，所餘新俸附歸，公分亦從供給中處訖，併聞左右。餘不一。

與馮少宰

　　向來比屋居，出則走馬相過，逾日不見，意相念也。別來忽已二載，書問亦復杳然，以弟心之耿耿，知足下之懸懸也。歲內齋疏伻回，於任丘道中，接得手書，娓娓累紙，展讀數過，如奉面語，慰快可知。然頗訝之，似有憂讒畏譏之意，不知其解足下？皎然白璧，即云云者，意見時有異同，誰能爲足下軒輊，何物毀譽，足相點耶？

然所謂靜默自處，自是事理所宜。足下今所居地，與昔頗異，勉旃
爲世道自愛。弟山居靜觀頗久，見天下事，只宜漫爲漫止，都無是
非，都無工拙，即孔孟皇皇汲汲，半屬多事，以此欲自放於山雲水石
之間。惟是故人一念，不能了斷，當是宿業所牽纏耳。足下以故吾
相視，得無謂斯言爲誕否？近者承乏幸，叨南轉，優閒之職，住麗之
地，皆與懶性爲宜，初無固必不就之意，但念既就之，後遂難脱身。
今者中途患病，似是天解其縛，故欲乘此，遂作乞休計。蓋前者再
行請告，俱叨量轉，若又復爾前却，是乃偃蹇家居，坐邀恩命，縱人
不我罪，其若自恥何？望足下與余丈，委曲成就之。家居遠道，遣
役甚難，蚤得決絶，庶免牽挂耳。元老情屬姻婭，非心相知，内蔽於
皮相，外縛於世情。若非二丈力言，必不能如意也。

答馮祭酒

　　往歲三奉問，亦三枉報札，皆爲諸生丐恩故，然因此得通問，左
右不自知其煩也。今足下重蒙垂念，特遣沈生枉訊，雖亦以此優假
本生，然薄劣如弟，何以堪此耶？新刻二書，皆出足下手校，再辱嘉
惠，尤荷尤荷。承問先人襄事，已在往歲八月中。地去家僅半里，
龍脈雖非專特，而形勢亦頗完善，安厝先母已二十年，家下頗安寧
無他，遂不敢輕易。足下欲出奇秘之術，爲我卜吉，深感厚意。然
足下亦安能遽抽身，作青山白雲中客耶？來論時事，種種驚心，即
如東封一事，了而不了，不惟無以羈日本之心，而且將以激朝鮮之
叛，本樞力肩此事，自有他故，乃吾邑首揆公，必欲以身爲的，何耶？
然此可爲知己道，勿以示他人也。至於目前之憂，乃在採鑛。弟已
逃形絶影，萬山中恐出此事，或從山間發，不能安此丘壑也。近營
得山居數椽，當冬春積雪時，萬峰玉立，四面環遶，宛冰壺中，不減

鍾山勝絕。但此時弟方呻吟牀褥間，惟聞飛霰撲窗聲耳。緣自罹感以來，重之以多病，登臨杖屨，悉已屏棄。足下意嗣宗不廢杯酌，此誠不能盡絕，然已非故吾矣。手瘡至一歲不能櫛，何能復執筆著書也？南中二三兄弟，誠大落落，然時時猶得京華故人音問，惟小馮憂歸，悲苦離索當如弟。聞二雛又失其一，令人念之。然弟向嘗以商瞿見許，當無慮耳。沈瀜老寄聲，欲訪我金華三洞之間，果爾亦一佳事，恐特虛言耳。便風附言，不覺縷縷手瘡，不能把筆，希亮。

與許少微

自足下歸，弟無一价之候，而華札厚幣，再賁山居，乃弟不以形跡自欺，亦知足下悉我懶廢，不遂以形跡見疏外也。然故人之誼，一何過厚，令弟何以堪之謝榭。弟近叨南轉，不惟慵性所宜，兼可便奉家杖屨，其於私計誠快。弟蹇臥家山，而再辱朝命，無論過分招尤，弟亦汗顏自愧也。但不可復宿命於家，稍俟春色和煦，當一拏舟至武林，遂作乞休計耳。古人作吏，不肯過六百石，鄙人不啻過之，何爲棲棲，不遑寧處。弟向初無引避，意恐此復有不得引避者，斯言惟知已可一聞之耳。柄政之言，乃世俗所相調笑，何爲足下亦爾耶？雪窗草草，附謝厚貺，謹完璧，此分例所不敢當也。併希照原萬萬。

與張太府

聞兩學諸生，呈舉鄉賢甚盛典也。有祖姑丈、故工部郎中姜公諱綱者，耿介清貞，終始一德。其大節在議大禮不合於時宰，與之絕交，因而見斥。方今制不敢言，方之濮議，要不失昔賢志概矣，至其居鄉懿行，郡邑人士，類能稱之，不敢殫述。因當時文宗陞任，因

循至今，斯亦其後人家窘，而情渙之故耳。又有先伯故禮科左給事中諱鳳儀者，立朝端亮，居鄉清苦，初以直言忤先帝，幾罹不測。前後數十薦，起補原官，聞命而卒，志節皎然，朝野共悉。此二公似於俎豆無愧也。向己申呈有緒狀，惟大君子，敦尚風節，道同古人，故敢吐所聞。薦若止以姻族之誼，妄爲緩頰，以誤台聽，則生宜見斥於門下矣。惟照原幸甚。

與孫月峰

　　教於門下未能數數也。然鄙心向往，日夕在焉。私嘗屈指交遊中，謂門下淵澄玉立，今之時彥，更無其比。邇者藉重内臺，保釐東土，東土之民何幸焉？島夷消息，比來彼中何似？門下沈幾密畫，必能事事有備，齊魯六郡之民，可安枕無虞矣。日者東西失事，門下計已見悉，將來收拾不審，竟作何處。然某竊謂，倭賊不足慮，所以處倭賊者，足致他虞耳。帷幄密議，非豎儒所知，竊有味於昔人兩玦之喻，良以太息。某乞留院，已得命，月間便可鼓棹南征矣。從此音問日遠日疏，臨楮不勝耿耿。

與幕府

　　伏以節駐西郵，兩屆絺綌之候；賜分北闕，再賾紈綺之珍，方觸熱之是虞，伊執清之有望。恭惟門下，竣節霜凝，雄才電掃，黃鉞一下，旋收六月之功；白羽載揮，永息三川之瘴。仁風慰黎庶，木酬雅對於袁宏；盛暑來故人，轉挹清塵於庾亮。驟覩八行之麗，詎誇五字之奇。皎皎寸心，遙想峨嵋之半月；縣縣遠道，坐分巫峽之長飆。期把握以不忘，愧奉揚之無地。謹謝。

與朱巡撫

使至辱華札過，承獎借逾涯，發緘汗慄，豎儒何以堪此？邇者不度而進言，亦緣當事諸公，未見成畫。或有他妙巧，非淺陋所窺，是以妄效一得之愚，欲裨萬全之筭。固知鄙儒唇吻，無當於時務也，明公獨何所見而取之？雖然，款款之忱，亦願有請於左右也。日者見手札於章掌科處，知明公一至，而士氣頓倍。竊意囊底之智，足辨此賊，今日之事，豈勢有所旁掣，不足展其大略也耶？近者攻城之舉，竊觀來奏，知非明公本謀。然長策制勝，竟將安出？又聞道路之言，頗謂上下異心，緩急殊指，重以天威叵測，觀聽日異，權分勢激，或有他虞。所恃斡旋其間者，惟明公耳。昔人於<u>杜當陽</u>、<u>費文褘</u>皆以能輯和諸將，見稱二賢之事，非明公復何望焉？其他控馭機宜，彼中必有成算，區區之意，要在立於不敗之地，然後可伺隙而取耳。不審高明，以爲何如？狂瞽謬言，不勝悚仄，惟照原是荷。

答樊憲副

一歲中再辱遠訊，高情雅誼，中心藏之，且珍藥之惠。適濟病軀所乏，特以過多爲愧耳，銘謝銘謝。<u>李</u>遊擊遇際門下，可謂厚幸。渠有書來云，一身不勝，上下之目攝，危苦特甚。得公周旋覆庇之，鄭重寄謝。此非特本生所私感，亦所以推愛於僕也。更望始終培植，俾有所樹立於末路。人非木石，敢忘所自哉來？諭云撤邊備以征<u>倭</u>，此當事者大失計，然已無可奈何，惟有加意防守，以默杜意外之虞耳。至於年來議論東事，總堪捧腹，固非野人所敢盡言，若邊伍空虛，亟須選補，此則可商於當事者。且<u>遼左</u>之役，有警則議兵，無警則議費，彼能數來，吾不能數往，此明墮其術中而不覺也。蓋

議封之時，破綻畢露。彼狃而我悉之久矣，故我動則彼靜以玩我，我靜則彼動以挑我。而我乃彼靜亦靜，彼動亦動，以自爲所挑玩，至乃撤邊卒以赴之，是何異割肩背之肉，以補手足之疾乎？僕山居，不時見邸報，至今不知<u>孫月老</u>爲何去國？此君武略，僕不能知，要其品格，非庸庸者，讒口巧中，此其故不可言，令人彌增浩嘆耳。野人杜口時事久矣，因知己談及，不覺縷縷，毋訝。

答李遊擊

歲間再辱遠訊，重之以腆貺，愧何可言。且人參之惠，正濟病夫所乏，然何用如許多費也，謝謝。承諭讒嫉爲祟，此宦途所同患；然竊意韜鈐中尤甚，如公等出科第者，又加甚。謂近利之與妒名，兩當其衝耳。除此直須以含忍當之。蓋文吏中容，或以氣節清高自標異，其於進退間，猶可輕決；若武臣則惟有一意爲國，立功立事，可自表見。小小謗議屈辱，一切置之，決不可輕易與人爲搆也。僕向謂人不宜相比，亦是泛論。人情苟能內慎諸身，而上下調劑應之，亦何南北之有？惟是兵伍抽調，邊備空虛，此則在職者所宜慮，意外之防，倍宜軫念，想主者必自有石畫也。來諭云，欲從諸豪士奮身東征，夫苟能一決而靖海氛，豈非大丈夫殉國之雄圖哉？然竊以鄙意料之，廟堂固無必戰之心，倭亦無決戰之事；戰亦無必勝之策，勝亦無必賞之功。大都我往則彼去，我歸則彼來，彼去固可張以爲功，彼來亦可誣以爲罪，此其利害，猶在兩可間，不敢從臾。足下若受委而行，則無不可耳。兵事勞苦，百凡勉愍是望，僕於他要地，此時不宜通書<u>樊</u>道處，代爲致謝，更始終委托之。彼雖不能大有益於公，然當道之毀譽，必先聞之，亦一助也。向記東房貴座師是<u>張元沖</u>，想時與相聞，僕不通問者二年矣，言及悵然。

與張鳳梧

都門兩閱月,迄不能奉款語。比台篤瀕行,又以抱病偃仰牀褥,問不能趨送道左,其爲罪歎擢髮何可言。又承委正學碑文,亦坐前恙,未能執筆,尤用悚慄,所幸長者心亮之耳。兹因章氏人便,附叩起居,併開罪於左右,且有所懇。敝邑<u>章文懿</u>公,道德文章,表儀當世;<u>文廟</u>佑食,輿論歸心,此自明公所素悉。今聞郡邑諸生,共申前請,<u>章小山</u>公欲索書生致之按君<u>李</u>公祖。生謂明公興禮,勸學以風,八邑文翁,而後世不多見,即<u>李</u>公祖有所,可否決於左右片言耳。且崇儒大典,在<u>文懿</u>公則爲公,在<u>小山</u>公則私生。以<u>文懿</u>公而倡言於明公則爲公,以<u>小山</u>公命而致書於按君則爲私,然流俗之論,或以私望於<u>小山</u>而併置<u>文懿</u>公,則又私之私者也。尊裁以爲何如?抑亦復有鄙言,惟明公必願聞之。<u>何王金許</u>四先生,躬衍<u>程朱</u>統緒,而傳之今日。<u>元儒許魯齋</u>,雖有儒者之功,而四先生矞然無所染,於當世粹白且過之,其當侑食<u>文廟</u>明甚。傳聞始議時,以一郡四人爲太多,而又不可有所去取,併罷之,此正學祠之所由建也,嗟嗟!允若斯言,彼七十子夫,非十九<u>鄒魯</u>出耶,奈何以郡爲斷也。儻明公遂發此議於<u>李</u>公祖,以萬一得徵<u>孔孟</u>之靈於五先生,斯亦曠世之盛事也。伏枕附言,不能緬縷希照。原又奉尊諭,<u>馬</u>君已行,後托敝同年<u>高納軒</u>言之,但渠且過家,未即抵任耳。<u>劉</u>公祖不及另啟,幸爲致意。

與汪斗崙

近得暴疾,粒米不進者旬餘。今叨庇向愈矣。承大貺,愧感交并,不佞儼然衰絰之中,萬無稱賀之禮,矧又非其時乎?然父母之賜也,敬領壽桃及程儀,以識雅愛,餘不敢當也。辱諭鄉約,條章精密婉至,宜其有當於識者,不佞嘆服之不暇,何容贊一詞哉?然不

佞觀門下爲政，大得古人之意，誠非後世才吏所能辦，當事者不審，能悉此意否？所望益加勉慰，以終大惠於敝邑耳。近日得章懷愚書，云門下聲望日走京邑，首撰公稱之謂大類子產。僕不喜門下之見知，而喜此公之知門下，益以見毀譽之不勝實耳。敢以附聞，併以相勉，伏枕叩謝，口占不盡。

與沈巡撫

往歲過檇李造門，不及一見，迄今念之。昨歲再往返，以夜不及入郡城，計彼時偃旌猶未發，遂阻晤言，歉可知也。使至得翰札，具審旌節，已駐會省；百城吏民，聞聲景附，踴躍何似。門下高風亮節，一時名賢，推以爲鋒，今日之起家，正人之慶也。矧三秦重鎮，鎖鑰之任，簡畀不易，豈惟一方賴之。第念虜款，方疑內釁，已作寧夏之事，職爲亂階，諸邊驛騷，餉饋方窘。竊意群不逞之徒，猶有伺隙而思動者，此不可不厪達人君子之隱憂也。某嘗私論，謂天下之事，其始必庸人壞之，而後忠義士當其難。幸而不收效於姦雄，國猶可爲耳。即如今日之事，豈待明者，而後預見其然哉？興言及此，可爲浩嘆，然非憂國如我公，不敢以此言進，懼以書生脣吻見嗤也。使來附謝，併布區區，惟照存是荷。

與劉司理

酷暑不可耐，又直冗中，特承專人遠訊，具悉垂念，慇悁感感。頃聞貴衙多事，惋嘆累日，然此亦無可奈何。達人可以理遣，不必過縈懷抱。獨尊大人過蘭，先期不相聞，不能一晤水次，爲深愧耳。辱諭云云，此自僕素懷，日已具疏欲發，忽叼今轉，蓋當事者下體鄙人將父之意，而曲處之。老父欣然，遂欲一覽留都之勝，因擬秋間

勉奉一行，徐圖進退也。且僕由翰學而南，先輩無此例，若復偃蹇不就，正恐觀者未免以俗情相窺耳。僕於古人，問學不能窺其籓籬，惟是出處一節，自謂無可無不可。知我者以爲真，不知我者以爲誕，無庸語人也。常居自笑，身所居官，正如冠帶秀才，無所不可稱。顧此師儒之任，自揣不能稱，知己何以教之。國學廢弛已極，欲稍一振作之，而舊套拘纏，不可復解，若以精神與士子相感動翼，萬一有所興起，此乃大賢能事，僕何足語此進退，殊自彷徨，奈何淫汗如雨，不能自具答，草草附謝，希亮。

與烏程君

北關垂發，使人以翰札至，具悉雅愛慇悓，兼以推分，老父腆脫種種，銘刻何似。花幣不敢當，餘敬登領，專此附使布謝外，諭聞命矣。烏程雖稱劇邑，以門下精敏遊刃，恢恢有餘地。獨所稱積蠹巨豪，强梁梗化，頗亦有之，然亦在門下調劑耳。大都律己不厭耿介，處事不厭精詳，彼無所忤，毋以有心待之；彼有所觸，毋以浮氣處之。惟慎惟勤，可以集事；惟公惟平，可以服人。門下醇雅粹白，自宜優此辱，在知己亦不敢不諄諄也。冗次草草附言，餘惟凡百，自玉是望。

與祝鄰初

昨承盛款，謝謝。乃鄙意有所欲，悉不欲對吏人言之。夫鋤強抑弱古之人，亦有以此立名者。然循吏往往不爾，惟求政平訟理而已。苟一意搏擊，以自申其志。非特事有掣肘，要亦非君子平心，爲理之道也。如聞董潯老一事，尤屬未妥，公事自有公法，何容小民群聚鼓譟，以各逞其胸臆哉？夫細民生心豪家，所在皆爾，恐此

風一倡，處處皆攘臂而起，是召亂之道也。往歲敝鄉因旱勸借，未為大失，後遂群聚而掠富人之穀，至殺人乃已。民情易動而難安，刁風易長而難息，凡事當思其後，不可以意氣自喜也。昨謁申老師，語次及之，亦欲以此意達於門下。僕之於申師，猶申師之於潯老也。門下儻念一日之雅，則因申師以及潯老，僕之願也。不然亦何有於鄙人，惟高明裁之。門下青年美才，後事所當為者何限，豈以一令為足，盡其志業哉？天下之寶，當為天下自惜之，此又鄙人所私囑也。舟中多客，不能手書，希亮。

與張岱輿

往者執經問業，出入踵武，所稱異姓兄弟者吾儕耳。即別後離索之念，不甚經懷，謂且旦夕聚首也。不意尊門遘茲奇禍，事關運數，今復何言。弟輩常私相評議，謂先太師獨秉鈞處，自古危疑之地，人尤鬼瞰，勢所固然。然而社稷之功，豈其可泯？至丈猶以餘譴，投身瘴鄉，迄今不知所坐，則弟輩之所私悒悒耳。楊用修終竄滇南，至今有識，疇不嗟悷。然使用修悠悠玉署，以至顯榮，其文章著述，未必能焯然傳後、如今日也，丈復何恨哉？矧以丈之英年，遇主上之仁聖，賜環之命，會有其時，萬萬惟加飱自愛為禱。十年間闊，寸楮莫通，靜言思之，抱歉何已。茲因鄙閭某君之便，附叩起居外，微物不足以供薪飱，聊致鄙意而已，惟照存是荷。

虞淳熙尺牘

虞淳熙虞德園先生集文集卷二十三至二十五
四庫禁毀叢刊影印明末刻本

卷二十三

上陳豫吾老師

去歲武林侍側，蓋有梁生云，公西華在，使原思不能列阨窮之狀。然老師謂窋居子，小偷勿入，則就養任褻，在宥可知也。燕人以冬春之疏來者，必咨老師，登何鄉之署，久之不得。俄而曰，冬官考工矣。考工、考功，一音也。蓋駒隙此署，而久纏天垣哉？且置天仗、疊天輪、營天星之旌，製鈞天之器，安在其不稱天工？而人謂老師淹遲皇路，其然豈其然乎？熙宅埏上，歲序殷流，祥禫至今，棗杏改火，百日而不成聲歌，寧渠加人一等？而捄其浮鷁，無意爽鳩，又寧有高恬之節？卓詭之行，所謂阨窮者，蓋犁然可列矣。小偷議勿入，大盜至攫翹祖而去，則室有荊婦焉；雨師至攫秉穉而去，則家有殣人焉；妹婿至攫賚聘金而去，則外有夷虜焉。祖母八十，獨老人耳。一叔馬醫，三四兄弟，皆窮措大，無以養，則糊口之資，周身之備，敢不給而出耶？生平侫佛，望仙無虛，日履夷途、騁亨衢，尚衷此志。況觸目危棧，尋筒靡渡，南宮西國，彌復思凌耳。而或以爲洞庭、馬蹟，近成綠林，踰郊十舍，資斧可念。未鍊鄧公之錫，則蕾漪爲難。又或以爲三午苫草，顯親之謂何，業標尼參之經，而安親揚名，閴如土苴，積鍐等嶽，何貰凶德，是以進退無据，內熱飲冰。譬之羝觸魚曝，角骼鱗鬞，無所復措。既而思之黃巾下首，於通德遊帷，俯拯其先世，此不足慮也。惟師引之同升，而故違遠厥，指何說之辭，老師固當許其陸沉否乎？語曰："工欲善其事，必先利其

器”，熙執鉛刀行，見血指代天工者，詎令此兒任斲耶？年友莫比郎來，敢以行藏，求決於師門。在昔有容汶上一人者，則司寇、司空一轍耳，老師以爲何如？薊丘早寒，京塵易緇，伏惟葆和湛性，飛步天垣。熙無任馳戀之至。

答伏虎棧邵山人

積雪没徑，虎跡如盌。趺山人地爐四九日，聞不聞山人語，謂是神羊，那知木客解吟耶？吾輔角二寸許，了不喜歌，簡兮已而，但操靈璈奏，左雲賓仙，差復勝耳，今定懸乾闥婆印也。正則長逝大雅，中夭齊梁諸子。雕橄近工，綴沾泥之飛英，纈分風之亂霞。迨乎初唐，日弄五色，抽璣偶玉，杯穀方采。形儷之始，天地其濫觴，以不有二儀，誰名四六。桑悦自命，詩本太極；彼狂矢口，中心愴矣。夫人籟曰詩，字母之祖，三百遺音，一二偶叶耳。沈約儈父，親弑渾沌，冥冥千秋，無人討賊，如何如何？山人謂吾師神友氣，奴風僕騷。故牛鬼夜泣，龍穗秋登，幔亭既遥，里耳焉睦。果爾則卿雲之曲，便合夢鈞天來耶？吾聞詩緣情，不聞緣陳死人，發其已閉之竅也。蓁蓁而葉，灼灼而華，千歲一桃，絳者碧者，青且黑者，巧奪閨繡。千歲一製，令東皇走春工，而問前歲之蕚細核荄矣。譬如虎跡，前跡如盌，後亦如盌，在山君自提蹯印波，曾不斳其肖然，則東皇握龍漢之玄符，何年不契心。君秉蔚藍之密印，何古弗叶綽乎？山人幸然不臣天子，獨奈何屈作正則衙官哉？已而已而，載緘其口。

復孟我疆

我疆先生門下：僕以瞽言待發矇於先生，而先生不惜金鎞，撥

其沉空之翳,擢我者至矣。乃僕言何敢當先生三讀,三讀而猶不知僕非沉空者,將僕之不善爲詞耶？夫陽明本曰無,而先生反以其無爲善。僕本欲劉陽明之無,而先生反以爲無將疑。僕枯坐十年出山,而猶然齋戒也,果二氏之徒哉？竊意一心虛靈,六民同共,觀心於有,感有固爲有,覩心於無,感有無即爲有。鼎鼎百年之内,呼吸窹寐間,非無感之有,則有感之有,而有實未嘗有也。離乾坤無易,離百慮無何思何慮,離見顯無不覩不聞,離上天之載無無聲無臭。此吾儒之常道,雖二氏安能外之？未審此中可偏着一有字、一善字、一無字、一一字否耶？雖使渾淪,而言曰體用一源,曰顯微無間,曰無而有,曰有而無,曰離有離無,曰即有即無,如僕所云云者,亦不得已耳。置道目前,而品題之若景物然,求其切肖,不幾於弄精魂矣乎？彼知云云者,又孰誰乎？請以目喻。金屑入眼爲病,陽明言之矣。一金屑也,善金屑也,故人性上不可添一物,而象山“惡能害心、善亦能害心”之論,非敢叛孔孟、從二氏以取詆,姑直真見,其如此耳。人心不同有,如其目故,裂眦而怒,微睇而笑,方瞳而仙,重瞳而帝,微障而青,重障而盲,皆得名爲眼。而善言眼者,第授鏡使自照而已,不必譜以示人,如列眉然也。在昔堯舜之前,無書可讀;庖羲之前,無畫可玩。當其時林林以生者,豈遂不得爲人,而良心死乎？意者自得獨見之士,猶有興焉。世下衰至於秦,竹簡灰滅,耄昏老儒,同師丹之健忘,繆指城墓,而詒宋人。悲啼不自禁,非一日矣。獨易以卜筮存,斷然可信,諸子顧不取衷於易,反敝精煨,燼蠹朽間,寶治病之藥爲神方,借善誘之門爲正路,甚至執一曲之見,据以爲是,而道幾喪,獨先生講學,數數舉形上形下語爲言,言必稽易,蓋善取衷者也。獨奈何指鑾之者,善謂性即是善,殆同説眼者,只認笑眼,且訾授鏡者,誣人無眼,得微有少執歟？易

曰：一陰一陽之謂道。程傳曰：此理固深，説則無可説。易曰：繼之者善也。程傳曰：善者義理之精微，無可得名，且以至善目之。蓋程子真知聖人，不得已而立言，故有此註。彼之篤信孔孟，豈顧宗名非常名之文，而閔好打訛，以惑天下者乎？故性善繼善道，一一貫皆所云，無可得名權，且目之之謂也。目之爲一，而不知其無可得名之一，則其萬爲九千九百九十九，而一亦萬中之一矣。是孟子所惡之執一也。目之爲善，而不知其無可得，名之善則善爲不踐跡、不入室之善，是孔子所少之善也。夫情善才善，因徵性善，如木具四時之火，木非是火；珠含五方之色，珠非是色。木即是火，青青者灰；珠即是色，燦燦者失。性即是善，必礙情才而無別。故性中有善，善原於性，一而二，二而一者，何容擬議耶？況世固有不哀墟墓，不欽宗廟，不救入井之孺子者。是故倚門之歌，背闕之坐，舞槊之戲，曾不介意，彼獨非人哉？苟謂拈起，便是不待安排，此亦不假安排，拈起便是尚得爲良知乎？不得爲良知乎？蓋心本至神，無方無體，不可知，不可測，不可以心復知心，不可以心復測心。故曰宇宙即吾心，吾心即宇宙，詎有一人凌出宇宙之表，俯窺旁覽，而説其有無善惡一二者，直以宇宙無涯無際無始無終耳。僕意學者，苟求所以神明其德，但當準易齋戒，洗心退藏於密，程子嘗云：密是甚物，今畢竟是甚物。誠悟此無物之物不？即萬感不離，萬感繼續，光明敬止，所止其神明者，自然知來藏往開，物成務至，於乾坤震艮，頤咸大畜之理，取之逢源，而覆載生成；飲食男女，五經四書，皆從此出矣，又安有所遺棄哉？十翼言神者十數處，乃學者之正鵠不？至於神則推測之，知俱不得爲良知，故知仁知智知有知無與日用，而不知者盡不知也。僕獨怪今之言圓者，象卮與盂而異光，光相入之鏡，今之言神者，捧土揭木，而非洋洋如在之靈。其爭若聚

訟，其容若戲劇，其不可用如重寒之綌紛。噫！安得知易理之密
者，與之神明其德哉？惟先生深於易，而明寂感之宗旨，天下之至
神，非先生其誰任焉？然猶以五之中一之下自畫，豈其過信朱子，
置孟子於度外耶？僕狂者實以神爲鵠，不欲使孔氏至誠，如神之
言，爲徒發敢奮筆，自通其狂進而教之，惟先生辭而闢之，亦惟
先生。

與周溪源老師

　　熙不自意，得稱門生，已又得稱弟子，乃無非師也者。文雕溜
暖，風雩徑紆，日聆德音，便緘昧語，語漸可譯，升騠北征，白苧螺尊
之賜，蓋詔其披素以見質，酌言而飲醇也。生平劉煇，名字駭人，熙
猶幾也，庶幾免乎，惟是火山之符竟杳，而孫山之等不落，非夫教命
五申，安所使啼敫宣聲於夅林耶？佩德佩德！恭惟老師，業傳隱
屏，化行南國，俊民國器，膚士上材，鼓篋而集者，歲幾千人，何問誕
伯。金粉六朝之遺，雨花雙闕之麗，足以娛目騁懷，又何問京塵緇
衣，燕花隱趺，頹然古涿鹿之丘乎？然而北辰南注，光接奎文，翼軫
幽垣，行聽仙履，即誕伯結習靡融者，且冀弘鑄焉。有其盼仰矣。

與陳志寰

　　不佞弟執樅禁自坊，失其酒德，欲襄祖帳，迎轀軒之過，而無從
揖鞭交臂，遂違光範。蓋所思之尊，在我西湖，且以爲芹，因忘其慢
也。恭惟老年丈，德比石城玉英之潔，以摧下邑，化樲棘爲玫瑰，養
其干霄，於麗星之材，而棟隆太室，其究使竹箭與菁莪同詠，寧問有
無多寡者乎？不知者謂算舟緡錢，非丈過化之效也。弟伏宇下，且
稟仰玄灝，以方河潤，三草滋而一葦航，有其徽惠焉。是故形雖弗

屬,神乃附離,禮未將而誠已泊於丈之中局矣。惟台慈鑒其悃至,弟不勝大願。

與陳季象

某甲七月出關,九月入署,從田叔得足下書,知無遄心矣。未出關時,某甲蓋据獅巖一月,云雲嵐中,恍見初日,兩目義虎,失聲而走。比戢爪睡龍之穴,無論獅巖,即如雲棲合十,稟梵網時,了不可得。入羅鄷若激矢飛彗矣,言之心悸。長卿先生何狀?為開美、澹生二雌鳩誦詩,某甲從傍竊見,倒薤淋漓耳。綿竹侍兒,且訴之阿母前也。足下以長卿為琳腴金漿,則長生堇城一丸中,不然泰圓絕圍,何不飛而食肉。

上黃葵陽座師

日者伏承師旨,誨以閉門著述燕語,許賜芟教,退而深惟往以諧誕忤俗,誤蒙弘甄,自罹荼苦,益復崩壞。三年之中,措心空外,纏形事內。視文苑若瀛閬,不敢索途久矣。丙戌之冬,奔號告貸,草略襄事。比及歲除,收責者填門,潛匿冢廬,屏息苦坐,名曰禪觀,實避逋詰也。五六月中,客自南衡來,授以氣訣服之,俄頃百關頓通,損其疾而遄有憂,終罔攸濟。無何,外家被竊,婦奩盡於盜。馮驩者度,且焚券變哺,詰為撐拄,而太母耄更善病,羈侍湯液,困可知矣。於時邇言且茹,況瑕瑜不掩,如老師所宿鑒乎?愧甚愧甚。春來全冗稍蠲,始與鄰僧俻王三昧,庶幾憬然也者,以入世應緣,無負恩師之舉。而今固未有期也,冗言二首,造次立成。謹登原稿,別無副墨。某學日損,盡徵於斯,幸察所以不文之繇而憐宥焉。青燁布和,綠組揚色,千禧詹止,三台續明,冀永晬潤,以統百辟。

與葛龍池

弟起菰蘆中，物色明胄，則得丈與田叔云已連襟。田叔數揖鞭丈，而喜可知也。一日過田叔，開賜食圖。竊謂雲實餌鳳，玄乙養龍，寶露珠塵，未足方美。是以忘其少文，輒載筆和墨，昭一時叶泰之符，既歸田叔，猥陳座右。意且拂拭玉幀，惡其點絢，讓田叔之輕視人，而僕因重得罪矣。何圖略其蕪穢，錫用榮新，君王賜食，所以獎勞。僕濫賜衣，畫堠自愧，欲辭則自長者，欲受又復報焉，姑十襲而藏，竢繡黼還朝，借瓊瑤以投報耳。但恐令弟聞之，以為湜也。實狂攫錦自潤，昧事伯之禮。歌在相鼠，則弟之罪浮於不恭一等矣。

與葵南太守

河壖望見龍光，始受簡稱衙官焉。至今而育乳下名曾玄也。役車啟途，辱施膏秣，歸署以來，茲改歲矣。言念祖德，拊躬莫酬。蓋一天以麗福星，二天以沛湛露。十族蒙光，三宗含滋，州民即蹈燕分，猶泰蠓之一物也。德荐加而無涯，其於行酬可易稱哉？春仲逢里父老，具云東皇式贊至仁，青燁周貢，兩岐興謠。鯢齒童牙，含哺化五倉之色，非夫誠感中升，何以收沴為灝，揭厲召禧，疏元和而漉虎林之如新乎？州民方役山中，謀採翠珉頌焉。遠遊既賦，幔亭在望，拊鼓無節，祈仙逐鹿。左麟郊而右雞園，未替函三之志。惟我公祖，總統三氏，揮斥百靈，載觀春陽，亦既富矣。庶教我以秋陽之皜皜，使多賴子聞祝，速肖不其幸歟？

答陳建宇

十丈足下，僕便賦行路難，無幾何且唱宦海沉深矣，於僕堪否？抹額帶紗帽，太似將頭刺膠盆。計相見時，猶然角巾耳。萬一稍稍

展翅，小五郎是我張君房哉？何用囑累耶？家中有缺即補，有過即逐，寧添一口，不添一斗，政使十丈清粥中，數金鬣歷歷耳，想聞之噴案也。四三弱弟，日治火攻之具，直曰羈縻勿絕，而十丈以爲能操筆申紙，當是神化；不然，乃是靈鬼憑之，莫作此語慰我，幸振奮神威，若羅酆治鬼主者可也。每日十字，兩首詩一個故事，定不可少。朔望習禮容、習稱呼，亦不可少。果然黃楊寸長，必有所以祠東皇太乙者矣。十丈家君之陳琳，毋妄治牘于請。吾輩爲童生時，見軒車集邑門，髮上指欲手格之，今何遽乃爾。且我固春官之童生也，籠檻中人，議遐舉遠，引事冗如蝟焦如蛾，不及一一稱説，在十丈察其素而諒之。

答某錦衣

往息繭閭下長者，修梓里之歡，張黎園之樂。既飲食之矣，又重以多儀。不佞所爲辭鏐液而受瓊丹者，謂萬金良藥，壽世恒於斯，用恢長者之仁無已也。夏澗繁雲，朝山引旭，選妓徵歌，其於林泉詩酒間，長者洵自適。迺今燉煌之諜，闌入都門，緹騎無主，逢之交臂而讓路。非有虎臣，何堪執禁？長者之西山，固謝公之東山也，廟堂日望之矣。因謝長者之德，并縱臾長者之出以見英略，長者其圖之。

與陳建宇

不孝以貫盈之惡，延於先子，且不得以其未喪之明，視附身附棺之禮，而累吾兄。蓋無所逃者，有托而逃執心喪者，倍三年喪矣，不孝何目面立天地間哉？痛極痛極！沙木得李翁爲我圓活，感不可言。況吾兄分不領於五服，而能給其役，固當世世感矣。不孝二

十日出次潞河，舟不可得，牌亦不可得，冰又不可得泮，日可得涙一掬耳，將若之何？不孝家人盡蚩蚩，恐其不虞於祝融也。幸爲我千祝萬祝焉。相見不遙，百緒未竟，收涙書達，潦草希宥。

與張首岑

玄菟之役，丈寵其行，行無何，而丈有天垣之登，則喜欲賀。又無何，而丈泣地紀之絕，則悲欲唁靡繇也。蓋一年而歸署，越月踰時，而得蒲坂之使拜稽首，升束帛於凡筵，疏小子之丹愫，忘其菲矣。伏惟老年丈大孝錫類，至性則天，兹已及祥，應猶致毀。幸讀禮而制中，從政以比慈母，摧先相公之枝下苤餘世，使太夫人有伊陟焉，幸甚幸甚！不佞弟載其凶德，藉丈解舟脫驂，俾克勝喪，以免遄死，且學長生。私所謂身體髮膚者，心有獨契，發之陰符，不敢自珍，謹代玉漿金膏之饌。丈業爲天官，當不厭天上多官府，如劉綱而吐之也。燧三改以舉燎，琴成聲以鳴鑾，皇路清夷，君子至止。不佞乘縉雲叩琅霄，於此乎觀天之道，天豈忘雲將哉？則合符之日也，豎室生白，燭我下悰。

與楊易亭

丈拂衣徑去，去入郅竇傳中，彼畏丈如虎耳，卒不得以狼鼠比，丈足隱矣。弟都無所計較，偶留此間，越二三年，或以郎署見處，即有強頭無人按，抑且日我繞指柔哉？除目木看，道心不損，馬塵駒隙，皆頤靈之地。長安長好，苦黃不下，竹萌差可味也。囊中錢索便不與人釀，人亦肯任我大掠者，來即語之云，債主且去，我更求債主完債主耳。脫前生結馮先生之緣，田文棄責，則我眉目益開矣。丈遺我金作黃石絹袍，日日衣以進部思丈，日日進山當有白苧，他

日爲白苧歌并寄來也。與家大人數晤語幸甚，爲畸人地，往歲火進士之居，起於進士之父。且開科以來成進士者無限，太倉稀米，何足自多？願爲小弟進規也。

與胡三孺

兩上書三孺而俱不報，豈俱浮沉耶？三孺復遊吳興，吳興人具能言之。弟遊燕亦猶吳興耳。俸入二十八金，止堪作小米大麥粥，三孺莫謂虞生售也。日從掌故借書，頗習其書，且試一割，然不得寸匕。跨衛入天官署旁左，个自辰至未數息，可得五千息耳。率曰辦事曰觀政，何事何政耶？坐待三孺而已矣。公車之牘，舉主久不發，無能乞三孺雌黃。然土龍芻狗，更陳奚爲？即陳之當在大雩日也。此間玩世，如看夏雲，交睫而變，變至不可名狀，不義而富且貴，於我如夏雲；義而富且貴，於我如夏雲，此語可聞之。三孺、木孺、邵山人、性長老，餘俱治六幅箋，作入世語，謝不敏矣。

與許木孺

別足下遊兩都，便不知有歲月，無問家矣。我二三兄弟，比於家之人乎？燕市多暇，偶以牘干有司，遂爲所收其酬，直於瓀玫最相稱，足下將冤之耶？弟了不知有愉快，家人定作鵁鳴，足下又將顰蹙耶？今年幻入何居，頗適適否？無事覓事，將頭刺膠盆，有事厭事，問丐索黃金，此兩重公案，與足下破之耳。頗接性上人、邵山人否？此中亦有楊本虛道人、王季孺、湯義少差可語也。夢亦時時回，第不可多得夢，安知不可多得夢之非夢？四月十一日，夢騎露骨馬，長安街馬行。稍徐徐，口占遺木孺足下。

與包稚升

聯山丈來，不得足下一行書，足下不敢魚鴈其兄耶？然知足下無恙矣。弟師劉煇，而入孫山之內，磽田少穫，政得當耳。兀坐署中，竢足下自後門進也。沈明石、陳方石、蔡養吾諸丈，俱在此間，接語甚洽，乃不獲花樓中人以爲恨，足下亦頗相憶否？弟引項而自縲於此，非足下之相就，終不可得見，足下何不折角北雍乎？弟公車之牘，爲舉主所留久不發，即無所授郢人者，要之猘狗耳，安所必更陳耶？冗次遣書指不多及，且不嫻章綬之套，我固仙籍中人也，幸足下以異人目我可耳？

與陳敬亭老師

師門繹明聖緒，揭日而行，熙得以點之參繼，受鑄於宮墻之內。乃復以憲之貧，徼大惠於釜庚之外，蓋不徒曰師、曰弟子云者。一二年來，索居雪水，匏係隱廬，踽踽然自畫於修途而不進；老師之庭，於是乎無熙之跡矣。薄遊兩都，爰及二載，任誕爲伯，舉世側目，自潛劉幾之舊名，偶感大軍之噩夢。儵來寄此，大有歲月，惟是歲月，日可三省。澡祓浣除，念念自愛，氣輔志而成力，力從心以歸真，真積如累棋，力久如發矢，庶幾得一於師門矣。道無千里，參乎之呼，耳屬周垣，獨奈何不使點也有子哉？比者聖明察見，饕墨之藪沒其資，大內綺采，相屬於道，金谷之藏不富於此。向日驅逐不去者，守此藏耳。今定何有士夫以官爲家，復以官保家，恐失位而困。里胥即忍恥，而謀卿相憲也。寧爲鶉結，毋爲藻衣，或遜於禍。頃兵民之變，有敢頳師門之一枻者哉？點也雖老，尤願德音之時，擢焉南客，于歸治箋申候，意有所觸，大言不慚，此又疑在琴牧之間也。惟師門宥其狂而取其狷，恕其簡而許其魯，臨楮無任瞻戀。

覆徐筠軒

弟枯禪，幾不堪事事矣。偶爲世所縋，聊復點絢，大抵七不堪，
與稊生同之耳。需次平進歲月，尚遄日問歸也。性懶善病，任疏故
人，然於諸貴人，亦涼涼不合。十日一見客，便心沸神惜，夢中遇竹
林二三君子，差可喜乃醒，亦不識函書問訊也。居恒謂四十無聞，
綽有退着，今未四十，着着退三舍耳。吾丈方猛騫決進，何問此不
祥事。夫所謂退者，即色即空，非色非空，視天下都麗姝美，皆浮沫
陽焰。然後移神黃冶，橋質靈囿，天妓仙娥，含香旅侍，出有入無，
萬形不觸而同體。蓋退閨閣一步，進霄垠一步，弟與丈何日得退
耶？胡氏之訟，絕不聞此聲息，存愚凡十八月，無書及我矣。吾丈
得無冒訽思，進爲詆娸者地乎？越兩月，當面質於丈，進退之間，必
獲堅決。凡我紫溪，從馬塵中望見之，不敢揖鞭。弟於諸貴人，涼
涼不合如此。安所介紹便者，遙思故人，自後更多夢耳。

答裘樹堂

兩承惠問，遠荷珍眖，白氈生色，凌波不寒。自頂至踵，並受覆
冒，此豈一綈袍可比哉？相與着巾結襪，北向稱謝，久不見除目，門
下已入典客署中否？來帶立朝，棣棣九賓間，三紹三介，觀我修容，
飪餼既供，便分玉食占頤，及鼎主侜張筵，丈夫儷於三光，安所不稱
榮遇哉？賤兄弟入鴻鴈鵾鴿之群，而不亂唼食霜洲，亦歌衍衍。此
屬來賓，在原相顧，事足明倫，羽可爲儀。竊謂野外之樂，不減治朝
也，蒙念故及之。公家質鋪，弟典朝衣金龜於中，同次亭作居守耳，
不煩置慮。第我兩人貧至於典衣，未能令橫河典宅者去，奈何星回
於天，使星併返燕分。率爾言謝，不盡馳情。

答勞座師

己丑奉王母之諱，假役車而奔，嘈嘈滿歲，甫成一丘。繼以庶母告殂，緂綷如纏不能解，而從師於海之濱，蓋其反署，業已失尚書期三月矣。所修白業，無由證意生身罪，是以不容懺摩者也。胡將軍至，重聆德音，跽而讀之，一字一淚，今此絃中，魃越於潢，畢烏淫霖，沴生厲長，泰圓爲塞，豈惟偃禾之祥？而太史不以告，謂飛霜六月者妄耶？噫乎！賢聖逆曳矣。恭聞行吟之暇，頗涉內典，此亦靈均之句，始問天中。天且弭節焉，雄雄乎開古冶而冤親銷，老師之所以弘於天地也，門人每服膺焉。胡將軍河魁之冑，衞姬公而標其忠，多於風伯霆吏。既尸祝其父，能忘美報其子？顧諸郎凜凜，令甲難破拘攣之見，負託媿心耳。於其行會有戎事具崖，略仰覆哲簡由，率所拱不及雉所行，不及修箑脯而已。庶幾師門命騷之有玉也，惶恐惶恐。

與黃葵陽老師

門生臥痾天目，偶見邸報，聞帝閽之狷狷，嗟人世之攘攘。賢哲逆曳，則筮曰否，日月無毀，又何傷於天乎？是以仲尼蒙詢，萬祀素王；夫子避人，浹歲持秉。此玉川之救蝕，不如西河之發明也。況麟蹄虞章，弘錫有加，歡然交欣，端爲升鉉司衮之兆，豈直比榮桓疏放，情松蘿而已乎？蓋都門之祖，既羅群公，春徑之迎，已集僮稚。而熙方濯其繭足，遙呼龍驕，自援妖伐，入山已深，所疏陰符，是其契也。即不能立門雪拱，梁雉左右，養而農雩，從然其飛形不瞻，神乃斯往矣。一介之登，擬摳衣焉。山苗四握，庶儷五芝，雖異旨甘，或充服食，幸匪仲由之剝，毋勞叢子之詰。沝毛將信，冀在躅貰，惶悚惶悚，重以往收玄箸之譽，虛箆殆庶之次。茲者鈞致玄玄，

彌覺超超,山中之虎,避賢及豪;山中之鹿,勿抵若觸;山中之人,忘堯與桀。載其僻野,樂此混冥,所謂畏途,行謝之也。而一二族子,尚徼河潤,朝援夕招,紉佩幾絕。儻波旬力單,則門生清昇之資矣,老師其許我乎? 赤芒蕉扎,仰希運郢之斤堊,宰人煦龍煙騰色,願言繕性,萬祉方來。

上曇陽師

往驂鶴駧於毘頂,飲我以柏子湯,仙音冷泠在耳也。聞復乘鸞於此,將無紫狐,假師爲虎,而白丁者借師以自賣乎? 何其詞之不類耶? 乞賦柏子湯一章,濯我疑衷,便承事如毘頂時矣。

與潘若鏡

沮上毘頂,向吾常住不動地也,此來引眺,輒若璇璣運,而轆轤行,眚在頭,走至不能稽首尊公几筵,愈悵恨。龍雷之火愈馳,歸見家林,無不雲駛岸移也。足下憐我,饋大藥定之安神丸,差有力耳。何至遂歸不焚之券,使我中如焚有如一日者。火症變而爲火候,黃金成當舉麟蹄報德矣,感謝感謝! 僕竟得作儈牛人否? 西湖天下名勝,買山而必計租入是,非蓬丘銀光四照,不足符君意也。雖然,弟終以割地之故,不敢縱臾足下也。閱者平未,極念極念! 柔難勝剛,便須用武,桓桓蟻孔防潰,惟足下加意。

又

拙如鳩不能自祝其咽,早食方舍箸咽門,如有人守之,覽教不得答。弟文如浣花一絲,安所稱袞? 夜深當刻寸燭吐寸緒耳。足下亦宜念病子也,宵圓數百顆,來佐火樹丹。實瓠子可歌,索妙妓

含嚼，作宮徵聲，其意常在。雲將進鹿脯，每思友鹿，山房不置。足下亦應念我，快食哀家棃，便可忘懷也。

答門人費學卿

不慧肓有豎舍，肓而集子丹之臺，憒憒不知改歲，以童癡故，乃與大兄四年離索耶？大兄御九清，始氣課清昇之業，何渠逸老不慧，蛩蛩五濁，覓棃栗分大慈悲父供耳。鷇之音，無敢聞於鳳之雛，至命三祝尊公所，哆哆和和者，亦由尊公神童，近復童顏，引鈴而出，終利赤子。不慧以童心演神童之章，爲赤子演也。寄我酒資八十文，買潼當醴盡一巵，五擊鉢而章成無縑采，可脫塗鴉赤牘；尊公見，應憐此兒無知，信童謠有靈矣。西湖隔五湖五璜之外，他日別無所設，即此五璜，政似兒陳畫餅，大兄八十文，竟是輕施也，媿謝媿謝！頃屠緯真書來，屬作修文傳奇序，八月晦前，緯真果修文地下矣。壇上獨雲杜爲魯靈光，故不如大兄新宮峨峨，工師師凌雲木經也。投刺書侯芭定誤，或與爲戲，果爾，使不慧北面順風而拜者，何人乎？一笑。使星飛度，不盡臆對。

與劇介臣

營士歸，拜手教之及賤兄弟者，其人不索報書，無從修復。而嘉平月就醫餘杭，更接翰示，兼貺多儀，餉餽橘柚，竝太末上品。兩兒分甘，已見通家之情，何當更飾筐篚，使僕微敬，亦無由申轉，益頹顏耳。麾下往者搴旗執蓋，未登偏裨，今邑令爲簡鶴列，坐擁貔貅，遙領水犀，鎮偃王之國，增里閭之光，何得仰羨債帥？思同劇吏所云，咄咄異事，正僕所謂人營我逸，悠悠恬愉，吉祥之善事矣。寬則得衆，信而使人，惟麾下留意，豈患位不高，金不多乎？

與張蓮濱

弟熙附驥，不能遠致千里，而歸從麇鹿豐草間，六年於茲矣。
即違台顏，亦渝十禩，思昔崑山集仙，燕市結友，恍如昨夢，宛成隔
世。第聞崇勳廣，業格明辟，而嗣烈考，無論位望。上躋莊僖，乃其
象賢，加以鄰聖，即周仲漢良，愧稱祖武，竊恐莊僖不得而子也。門
下尚憶紫書丹篆，投於木末乎？則今日建樹弘遠，奕葉繁昌之應
哉？弟熙既辭燕客，久從列仙，池陽九華之地藏，大鄣八岩之浮丘，
願一禮焉。積痾稍解，便當持鉢攜筇，及門下之四履，幸諭閽人，止
投搏飯，毋以一錢爲施。此時青玉案史，或已長鬚，將無不識故人，
摽之行馬外乎？

與陳志寰

弟出入大槐，隔怡容者，蓋五年所矣。野鹿既得豐草，爰居頓
遠太牢，回視一二兄弟，若周弁田子華比之。乍夢所寤逢者，惟老
年丈獨也。見遺像焉，見豐碑焉，見顏間司馬之字焉，見琅函赫蹏
之在櫝焉，如臨奧突，如侍左右，依依翻翻，於心終不能忘矣。日者
草笠登途，且謁玄天齊雲之上，而迎五馬者，千騎絡繹，始知年丈儼
然方岳，爲黃山主。期以先謁大武當君，次小武當，無何道病，輒返
山茨。敬留一僕，升幣遙賀，志所不能忘者。以丈之景德異才，弟
向所紀載，八尺巍巍，與吳山浙水，共垂不朽。第曰弭天乙、檜蠟
魁，消大陵、馭爽魁已耳。茲握二千石之符，有其配軒轅、儷真武，
令宣乎靈銑，不敢以神遠；韋齋考亭，不敢以儒遠；鍾胡張黃，不敢
以循良進也者，豈不盛哉？大函氏往，誰任紀載，意者其我潁陽師
乎？則庶幾見之，乃若弟不經不類，行爲僕妾所笑，雖太宰中丞，因
之乞歸，諸君子明其無他，自甘放棄，而世猶有不知我者，非丈親見

蓬樞，何以白原憲無罪耶？方外之人，了知夢幻，行乞白嶽片石，樹靖廬老焉，丈許我矣。

上張睿父老師

　　熙釋苴蒯，而章甫縫掖，以近夫子之居。謂曰聞德音，此其時也。何知弟子之養未修，叔孫之毀先入，始窺絳帳，忽侍離筵，別已銷魂，憂來凋髮，於時竝馬，出歸義寺，回首掩袂，二三子一情矣，悵極悵極！去冬十二月，主者念其久次銓簿，使玷職方，忽憶臨岐老師爲問禄命家，蓋殷殷屬心焉，敢列以聞。至於縱樯昧之身，直風波之惡，是非難齊於莊叟，謗議復集於黃師，三尺空懸，一網欲盡。熙本苾蒭之侶，且隨麋鹿而嬉，竊自哂其無佳禄命也。恭惟老師，泰幪爲量，義戟運明，察蚊虻之幻於前，恣肝臂之化於外，直聲徧野，大笑出門，處以忘情，置之不怒，乃語熙曰：久矣夫吾之不怒也。熙退而深惟，七情之發，惟怒難禁，向來知嗔爲毒，受戒彼禪間。乃火焚於中，飲冰莫逮，已抗命安逢上禧，而我老師四目洞垣，一指齊物，以尊生則恬愉，開壽祺之府以導祥，則和平敞福善之林，虎虓可撫於弘慈，眚沴俱融於善氣，銷下意、悟上心，收春抱陽，槐棘因是以榮菱，而芝蘭因是以育昌矣，豈必問之季主哉？熙托孚翼願，飲和自繕焉？茲者李生以關吏及師門行，持五千言，擢二三子，謹肅牋附候，致其私禱，伏惟善建，此道永迓弘祉。

答金象瀛

　　不一歲遊兩都，柴桑先生所謂饑驅者也。日御馬遺風十里，息而冒絮塵。炕上聽傖父語，視覺苑慈光孰得哉？我四三兄弟之交，天爲主盟，今天復渝盟，而燕吳之也安，知其不坎書碣石，奉昭王之

千金，而尋盟也耶？則旦暮遇之矣。不佞吾黨下駟，僅僅勿蹶，而受靮於此，乃足下池龍夾鏡，營八極以爲家，誰歟九方也者，安所不弭而櫪也？遂令棗脯歸我腹，大是異事。每戌夜起望垣間，忽無伯樂將，吳中有伯樂子，而足下之馬來矣！顒注顒注。不佞需次尚書且久，蓋久相待，豈敢先足下而官？足下第徐徐及我耳。公車之牘，入政府不得出，無所諗其媸，足下嘗謂我，倭王今定是夜郎王，與漢爭大雒、題珍髦，猶矜姣好，何慮媸哉？一笑。長安旅遇尊公，顧我如子，臨行猶復攜而强教之，大都聖賢之法。然則我丈雖媸娗行，足掩下駟載鞭，無憂千里矣。足下晨昏時，爲不佞具謝而可。倚馬草答懸臆，尚數紙書，旬而奏之足下。

答李長魚

　　冤哉乎！不佞之爲蝌蚪也者，生平神羊喙地而行，盟蟲篆鳥跡，便躑躅澠之，益無論龍穗矣。次仲鵠靡，復留句身文身，嚙音侍肉，點堊至虛，於不佞何有？大兄立大王峰，吞噬白鳳，九宮浸假而九苞哉？則倉史趨其虎，僕南北珠盤，入左右手，惟是不佞玄景素放，紛綸隱文，綠金白瑤，晃雪天笈。六合之內，存而不論；六合之外，論而無患。要歸結繩，燧方而已。五內閴塞，大似風姓，一畫鼟獵，兩字未全，刊芟爾爾。況病若大兄，攪腸萬卷，便便經笥，那得不病腹？行告魯司寇，令行秘書南推，而放之南海，而準則放下。孝經數帙，了自身輕，更欲清昇，當與不佞同病。

與錢岳陽

　　弟往以不經之事，貽譏僕妾，幸早躍出邯鄲枕畔五六年，青天白日之下，無復更作藝語夢境矣。顧獨苦二豎，不離俞跗；俞跗不

離，因與一二兄弟暌隔，一二兄弟遂相與詛之。日詛日病，日病日詛，不得不思禳檜之術於名山。吾丈新涖秋浦，齊山、九華在封內也，許乞士來祠金地藏否？此中亦有虎林，不妨身當羅昭諫，而桃源四十里，足避海氛，世界都如夢，何事礙我夢遊哉？五馬諸侯擁華輈，或能分二千石之俸施乞士，乞士乞靈不乞米，至當餐青陽岩間白土，對金地藏一飯耳，請毋下逐客之令。二音不成聲，土塤竹虛，正欲我一二兄弟聽瑩也。未窺足先馳書，神與俱往。

復沈觀頤中丞

　　熙任誕無似，適不諧世，名入黨錮，六年於茲矣。自以鶷鶹鶊鷃，擯處冢間，所居方家峪，蓋杭之北邙山也。幸未遠禦魍魎，與鬼為鄰，何但門可羅雀哉？乃明公不知夙生何緣，一再臨撫摩之，教訓之，既拂其羽，亦革其音。嗣後便有過題凡鳥者，是明公一顧，增其價也，感甚感甚！身賤齒卑，不敢奉贊鈴閣。每從戒師，知輕安精進狀，竊以明公抱一二三而偏現佛陀之身，超無盡無垢兩居士上，不謂太宜人，更是受記耶？輸也。拜讀兩編，不勝隨喜讚嘆之至，於時病子痰眩，兼以暴下，危綴幾死，因平生有讚佛之願。欽承台命，不復敢辭，冀藉太宜人金剛力，使泡露未消，當操筆詳紀，以勸負革囊，而欲速朽者。俾知有不壞身，顧難期旬日間，且終異好音，恐迦陵頻伽，笑非和雅也。

答陳建宇

　　久不通問，謂有遐心矣。及聞金玉，而喜可知也。海上主人，安得舍兄而歸，吳中老猾寡情哉？兄於李潘二舊館何就，令弟遂坦飽，殍香積之腹亦不惡，但不佞歸失一同戒耳。邊塵四超，弟且代

持籌者,越俎猶可傷指。奈何且貧至,不得大米飯吃,戲語蕭昭明,我在燕,猶在陳也。迫欲歸雞肋,終無味矣。兄海上讀書,幾車可出,而代我食長安米也。籌燈答書,極草草。

與許靈長

弟與仁兄友鹿山房,忘形友也。仁兄曾採太白詩題柱云,借予雙白鹿矣,聽鹿鳴而出駕典宣城,太白謫而寓,仁兄寓而謫,還此雙鹿,與弟同依鹿野何如?家弟亦園中人,自今能復通緣督一脉,友而安之否?擬聚首而苦病肺甚,餚酒已設,不復能延,謹列葦食之側。

答友人

往拜使者,誦所論著,宙內之經營,宙外之玄致皙矣。飲而滿腹,至今無以報河伯,乃茲又有所以潤千里者,老丈之惠施,一何綢繆甚耶?感謝感謝!賤子癖王誕伯也,策聳身不得致身於此,猶之曰縉雲黃帝之官,且戰且學仙易耳。然其中平平,無私三氏,直以魯叟罕言之命,與所不可聞之性,李種蔗種,摽枝明之。故灑泣咸陽死灰,而問竺藏啟芝檢,惟性命之是幾也。雖致身於此,業已知同體之身長者,吾元首矣。時而聖湖,時而涿鹿,時而建德之國,如陰陽家所稱遊神在踝、在手者也。長者神注於建德,治若莊生所云使道殣溝瘞、以杏粥起,是爲李老之長生;使蒙稚塾子,以山泉養,是爲桐孔之先覺;淡泊世味,蘄了塵劫,以慧燭照,是爲蔗釋之向上事。在在本性,處處元命,何取賤子之誕之癖耶?勤惠施無已,敢用贈言爲報章,悉檀爲木李,伏惟長者披受所不投於靈契者,更求質言相糾,無遏遺也。

答張衡陽

　　丈語我，別幾十年，思龍光煜然，如宿昔承之未信也。已左右指都屈，而後得始晤之日，果故十年遠矣，有弟兄而暌逖如此者哉？惟是畸人絕物，放神遊意於方外，即其族四三年勿合，亦稍稍山魈處之不怪也，所任疏如此者以此矣。丈猶記同年中，有此兒年。去年冬日，族之長督，威驅出山曰：山人安能河潤我？而立稿非法也，無已窺足燕主爵使守職方，則合方形方，皆其所掌，自是不得稱方外賓，白眼睨而歌，獨如天性何？既一行未徹左右，一縷一糈未入，而先之以錦字數百，精鏐副之，丈所屬念貧山人、寠兄弟者，殷殷至也；雖極慚汗，不敢不受，聞方內之尚尚往來耳。謀所以往者不得，且拜使謝，異日者從被垣花下進其木李矣。適役遼陽，勒馬作答，猶苑十年之情，惟台明鐲滌焉。

卷二十四

答利西泰

不佞熙陳留人也，越故有蠻夷之虞，而不佞自陳留徙越，稱中國之虞。越人君子數爲不佞言，利西泰先生非中國人，然賢者也，又精天文方技握算之術，何公露少參得其一二，欲傳不佞。會病結轄眩瞀不果學，亦不果來學，時時神往左右，怳石交矣。既而翁太守周野，出畸人十篇，令序弁首，慚非玄晏，妄議玄白，負弩播粃，聊爾前引，故當轉充醯雞障耳。不佞生三歲許時，便知有三聖人之教，聲和影隨，至今坐鼎足上不得下。側聞先生降神西域，渺小釋迦，將無類我魯人詆仲尼"東家丘"忽於近耶？及受讀天堂地獄、短長之説，又似未繙其書，未了其義者，豈不聞佛書有云：入無間地獄，窮劫不出，他化自在天壽，一晝夜爲人間一千六百歲乎？推此而論，定有遺囑。夫不全窺其秘，而輒施攻具，舍衛之堅，寧遽能破？敢請徧閱今上所頒佛藏，角其同異，摘其瑕釁，更出一書，懸之國門，俾左袒瞿曇者，恣所彈射，萬一鶉無飲羽，人徒空箙，斯非千古一快事哉？見不出此，僅出謏聞，資彼匿笑，一何爲計之疏也。藉令孜孜汲汲，日温時習，無暇盡閱其書，請先閲宗鏡録、戒疏發隱及西域記、神僧傳、法苑珠林諸書，探微稽實，亦足開聲罪之端。不然者，但曰我國向輕此人，此人生處吾盡識之，安知非別一西天、別一釋迦，如此間三鄒二老，良史所不辨者乎？古今異時，方域遼邈，未可以一人之疑，疑千人之信也。原夫白馬東來，香象西駕，信使

重譯，往來不絕，一夫可欺，萬衆難惑。堂堂中國，賢聖總萃，謂二千餘年之人，盡爲五印諸戎所愚，有是事哉？兹無論其人之輕重，直議其書之是非，象山陽明，傳燈宗門，列俎孔廟，其書近理，概可知矣。且太祖文皇，竝崇刹像，名卿察相，咸峙金湯，火書廬居，談何容易，幸毋以西人攻西人，一遭敗蹶，教門頓圮，天主有靈，寧忍授甲推轂於先生，自隳聖城，失定吉界耶？不佞固知先生奉天主戒，堅於金石，斷無陪師渝盟之理，第六經子史，既足取徵，彼三藏十二部者，其意每與先生合轍一寓目，語便相襲，詎知讀畸人十篇者，掩卷而起曰：了不異佛意乎？遼豕野芹，竊爲先生不取也。嗟乎！群生蠕蠕，果核之內，不知有膚，安知有殼？況復膚殼外事，存而不論，是或一道，惟先生擇焉。倚枕騰口，深愧謙占，穹量鴻包，應弗摽外。

答平昌令湯義仍

望兄適東甌，不適何也？要是無橫海官人入排闥耳。所問新書如新指，從伯霖兄知之，因用相委矣。伊蒲塞饌乃太豐，非密跡神，何得有許腹乎？轉爲鑿玉笥洞，洞室石工，滿酌金液去，他日遲兄來遊也。病且慵兩音，裝無十冊，負亦有時，償家弟被賞音，多願獨注償耳。貞父意向燕未行，李郎司封郎也，或遂得考功，邯鄲外人，重爲祝融君呼入。我二人不喜眠，火侯未至，故自佳。

答余君房

先生嶽嶽以四明雪竇爲配林，自當不可一世士。至迦文無用之用，一切冥應耳，驚聽駴目，儒人符采，此屬響象之表，用隻履當赤烏几几而已。虞生恨不以此歸，以此歸不惡也。往與公同謁山

西相君，相君方憂旱，遽問何日雨。對曰初七日。出漏院，公尤我，已而果然，又語公雷變不爽也。武功作唄，尚能糜碎鷗吻，迦文有靈，詎乏旋乾轉坤之用乎？僕真無用者，即有用，公安得知食澗之毛，何異萬鍾？乃今日不他，漆室女子矣。王君乍未見，見桃源傳奇知之，因使傳塤篪音，先生柯爛否？前星如此，安得曰橘中之樂，不減商山。

復胡敬所

弟病深，入山更深，以入山之深也。城中之爲謠諑者耳，目不相屬，而任其口，故流言易進，足下久不見我矣，安能信我？即我亦疑我，無怪足下也。公家先生九十，尚駐百年，而待足下之升，足下需弟言，弟直言其必升，必能待耳。度不以示城中人，信不信任之，然弟病深矣。文較淺，如往日之深，則模商彝、仿周鼎，亂三代之製庸有焉，今直老瓦盆注壽酒而漏，足下奚取而奏之家先生乎？書竟思儽，以幣篋中空，如足下之四壁也，輒用特達此語，足下寧渠能信我，我自信而已，頓憊枕上，未盡離索之衷。

答門人費學卿

南榮曝背，不自意雲翰，與霞實俱流。両犀杯入手，左勺東海，右勺西泠，便爾雄快，正爾不必千日酒也，謝足下爲我辟塵耳。每語人虞郎大異虞卿，窮而不愁，亦不辨著書造化，小兒及二豎子苦我，我反爲樂，與之咿嚶號嘎而已。迷於病魔，安有前識哉？足下鼎元之孫，月卿之子，亦名自其家物，業登詞壇，已入詞林，能賦即稱大夫光祿，榮祿何加焉？倘欲併包二氏，佛之指難言矣。柱下之節嗇保命，願足下留意無涯之年，所以證無涯之智也。緯真、開之

兩謫人，相與同時大歸，馮歸玄扈洞宮，屠歸月窟赤珠宮，鄉人往往能言，總之不歸淨土，終屬浮寄，藉夙根一往清靈耳。他日飛貍牛領蟲，當復可畏。足下見其涉世飛揚，詎不然耶？頃�端上湖，即月潭放生，惜兩公去社；丈又遠在江右，淨土淨緣，恨無人共之耳。使回，率爾謝覆，藏識未剖，神往圓對，故自依依。

答潘景升

景升道兄足下：索居久，所共一室者惟二豎，無所謂三萬二千獅子座，亦復無人詣問也，默然而已。尊公七十，既所不知，即知此默然者，無因效祝。何意遠屬之頌，謂是故吾其詰屈聱牙，如商周贗鼎，今識"父""乙"二字，猶然不就，況琅琅成聲，能令公喜哉？口不復哦，徒伸一軸任不聿。自往武林，遠苕溪，無好不聿，其往多躓，正似銳頭公囈語矣。道丈無聞之尊公，海內壇社，幸不一操柄，無置之衆音中，置之徒不諧也，受墨作瀋飲之矣；函三合一之指，竝聞教矣。未能即用作頌，一笑一笑。長春履伏坻進尊公，倘尊公以爲孺子可教，則黃山白嶽之間，有孺子之跡也。使還豎正，厲帳繞肘，歆書爲報，道兄諒之。

答申敬中

近事噩夢可憎，思與足下蕭寺翦燭，魚目而譚，雞園之業，申旦未休，此之爲吉，可重獻哉？牢山清公極念足下，況復不佞，乃不佞在有情無情間，宜念之不置，適謂匹馬來矣。便爾與三老處，何也？絕機事，吾不如老圃；食神仙字，吾不如老蟬；以入軍中爲犯戒，吾不如老衲。足下與之處甚善，第漢庭徵東園皓，瀛洲索行秘書，九邊需陸法和，黑頭公不得偕此曹俱老也。每語空一楊道行，敬中天

人才,十倍用修,用修直是老蠹魚一物耳,敬中三食,旋吐五色絲照
人,不見桑柘餘澤。道行出扇頭詩曰:將無是耶? 足下自愛,浸假
而夢松,此其獻吉者矣。僕於足下終不去念。

與季岱石太守

老公祖名高岱宗,符攝九邑,熊軾新涖,鳳彩爭覯,咸以爲龔黃
再見,蘸白重來,不獨民歌兩日,將亦身戴二天矣。蓋聞車音而喜
可知也,山民蒙恩以來,獲備郡中耕田,擊壤之數,蚩蚩僬僬,帶索
而吟,何所得。顧採薪逢憂,蟄戶自蟄,二年於茲,披欲髡之髮,
草笠猶棄,敢僭章甫。上之不能逐尾蠅集於驥閑,下之不能從三老
嗇夫,臰趨蟻附,而進尊祖,謂何頑民當徙矣。往臺下守紫垣、馭晉
雲,業兩逢之,未嘗不方外畜之,寧訝今茲之爲哉?

與榷關王岵雲

不佞熙深隱窮山,蓋六年不入城,然雲署之在近郊者,時荷簀
過焉。下農農舟往往經署門也,不見諸侯,猶可自文,乃不見臺下,
度無所解免,徒以十旬九病,未能草笠至耳。間與潘景升定無已行
吟,兩人頌臺下不容口,是天理四星,紫氣億丈,耿耿鬱鬱,關之南
也。徙兩人占之矣,竟無縣拜,而問德經,有其快憪焉。日理芝术
輔形,爲趨侍計,輒又以老圃鄙事先之,豈爲道莫如嗇,衆夫所大
笑,臺下未嘗拒乎? 顧不克見聖,而漫請學其細,臺下或詆曰小人。
小人之名,下農不敢辭也。

答王瞻明憲副

伏承台教,下詢南湖之概,山民憶四十年前爲諸生時,遊天目

過之。雖見汪洋巨浸，聞已佔去十之三四矣。後十餘年遊雙徑，輿經<u>五里塘</u>，見桑田縱橫其間，湖雖小於前，猶堪瀦蓄。及被放還山，久寓洞霄，散步湖干，掬水觀瀾，始知葑積沮洳，泥潭可田，滑胥<u>點</u>吏，飛洒在其手。取近山土，填積葑泥之上，藁秳相望於道，加以糞多力勤，遂成無賦膏壤之產。蓋前遊所覩見，非滄桑偶變，由此曹勢禁漁户，留其葑草。葑草之淤，若<u>西湖</u>三潭，而日積月累，填土不休，譬之海燕銜泥成壘，遂使湖變滸蹏，不足容暴水耳。尚賴滾壩洩之，每當夏潦，據石坐觀，飛流噴雪，何嘗有濁泥汩汩，隨之湮塞此湖，而輒歸咎於壩耶？歲庚辰，居<u>西天目</u>，偶遇發洪，洪水衝決之地，皆石卵确砂，自兩橋而下，盡注<u>苕溪</u>。溪中磷磷可數，湖亦一時暴漲，比水退，微露沙痕，原土不動，豈有石卵确砂停而爲膏腴沃野之理？假令捲土掩至，不知所捲何家之土，此成膏腴。彼成甌脱，此成高埠，彼成坊坎，其被害之家，將紛紛請減滾壩，何待今日又滾泥出壩？壩外十六鄉之田，日增而高，息壤綿亘，安得復有建瓴之勢？若謂有滾不出壩之物非砂石，而何砂石盈湖上，覆以土糞之則漏，此曹奚取漏沙瘠田，競起攘奪，而甘侵佔之罪乎？況以山民之所目擊，必無砂石之淤，必非壩高之故，出於葑草淤塞，人工填築，如此其著明耶？爲今之計，但須增壩數尺，一遇山水暴至，則此曹侵佔之產，先受其災，以趨利而來者，必以避患而去，既已棄去，吾壩已高堤防堅固，寬以歲月，次第漸濬湖，當自復。設此曹未忍棄去，任其開沼築圩，自爲救護，或濬溝渠，壘成崇基，其所開濬，深沼長渠，詎異大湖之注？而撈葑養魚，所餘未侵之湖，更無草塞，又於國課曾無損也。然此非法，必不可行，惟是壩高而湖終溢。此曹深虞後患，預知數年之後，總成坎埳，將不煩三令五申，盡歸侵地耳。萬一中其姦謀，一減此壩，亡論小雨淫霖，諸郡爲壑，他日人情洶

洶，不免興工增築，費財費人，莫此為甚矣。山民久寓於此，此曹暮夜行金，力求轉達減壩，即如其請，將順郡議，臺下必且俯從，而山民以所行之金，別置良田，寧患漂没，顧喪其生平。又喪諸郡生靈之命，死不敢自污耳。兹因清問，直陳其概，詞質而俚，冀一覽易曉，無俟面語也。乃若當事者留心民瘼，豈不詳於勤咨？第仁厚之極，遇極姦極巧之民，諸豪受賂，似又有為之關説者，稍誤聽瑩，以成此議。議成矣，度難遽奪，而山民之言，亦難遽採。仰祈仁臺，言之三臺，台駕重臨，登覽相奪，定知所言之非妄。不然者，或請湖州陳使君，親詣勘視，想同患相恤，將不辭此行也。萬一力能回天，滾壩山峙，設官防守盜決者，坐以重辟，各郡永無水患，山民即殍殣甘心矣。

復邵虎庵

身非大士，竟作不請之友。心知泰人，占有不速之客。黄藥白粲，既已果然，香菽丹瓜，忽復先此牙慧。斯啟指動，寧虛千里尊羹，未足美報。九日萸佩，翻思同結，信蘇饗之無厭，笑陶乞之多門也。朔旦南山受律師之供，重陽北峰分道侣之糧殽，英者詆其賤，食肉者讓其鄙乎？仰謝公推，兼陳僕意。

復丁梅汀

不佞弟方外之蹤，於人無所不畸，而又善病，病頓惙幾，遊岱者數矣。室中同病者四三人，兼以蓐疾，用醫紛若，其累故不減方内也。間一舉扶就，國僑趙簡之徒，放鳩魚為樂，則時時聆嘉問於社友，至文旆賁而巫從之，維奎與壁，更邈然辰阿之表矣。蓋悵惘深焉，吾曹若貞父者，已冠進賢，臨進賢次當及親翁，而擢桂夢松之祥，尤非吾曹所敢擬竝者。加以胤君世美，寒岩野麋，幸有托焉，不

驚狱耳。何時良晤？傾盡迂談，伏枕報書，聊略爾爾。

答僧孺弟

古尊宿云，我手何似佛手？有人道鷺鷥立雪非同色，今驀地見柑，與弟同出 于，將是鷦鴇原上，首尾忙耶？茲以蓮池中二母陀羅，臂持火珠來，右臂提德瓶注趙州茶，與兜羅綿手挈瓶灌頂，相去多少？于斯見得家家門外中秋月，拍手齊歌菩薩蠻，不然無著、天親，攜手連臂十八日，往潮音洞，參千手大士去也。

與無盡修法華三昧書

象駕載諸珍，委兔窟，會與鹿豕遊，且向狐丘，未能迎侍，殊惘惘，今日將力疾赴期。聞教中止此間魔佛同宮，八部散處他方，即一馮宰官，復入新都矣。獨藉烏龍君，爲之呵護。病居士安所逞支離一節哉？德威懷威，願不有慮。

又

襪花三十八跌似隋宮，剪綵之餘，散之每鮮好不萎，當是所需也。沉速香各一瓣，爇鵲尾爐中，導六牙香象，駕或可如願。願付典者，比正熱清衆，幸好安隱，少間便操杵，來充八部矣。

又

雨浹日，堂中如待漏院，不威灌頂師耶？甚念之。速香四兩，比前似多液，致充月朔之供，梅漿一甕，飲郭公泉用之，涼屬一承千輻輪，不借九。承諸白足，六日旋繞，願步步生蓮花也。貧里人不當供養，一笑。開之先生解懺來侍，不慧同之矣，預白。

又

祝融挾炎威以當大雄，用雪山醍醐敵之，便退三舍，正爾不煩崇寧君偃月刀也，不慧令梓公從事矣。君家治病法門，助以水觀七軍，不盡没乎？諸師力戰，定無堅壘，第揮汗成雨，難以減火，不若理懺爲強，一實境界，何事不攝？而必偏袒敷袵、使火攻者，得其便也，幸轉諭之，毋謂居士屛，示弱於魔。

又

日者河魚腹疾，無由聽塵談、見凈侶，得通得慧之狀，想自恣日不自恣，後月月圓果乃圓耳。蓋所三請者如此，台志若紺螺髻，不容尸作花冠。疾間當施竹皮肉頂，終拂去矣，聞欲入諸方外人，俟剜剔時助涓埃也。聞有斗母書，思一證所授，即病未間，他日以書來、以序往何如？委頓極草草。

又

嘔血是口業報，向以斗易台之語，正口業也。血中無珠璣，嘔出糠粃，爲師前導，因藉以通懺耳。師志縱橫奔瀉，如石梁懸瀑，飛流千丈，西京咸陽，乃有此體。不慧不敢步趨其間，直作徐陵，以後人語。隋宫女子，剪青繒作牽牛花，不堪天人散佛頭上也。罪似難懺矣。主臣主臣，大悲千手眼，援師而止，能俟不慧強起握手否？宛轉一狀，徒有馳想。

又

女歸寧，不能似龐家靈照，作無生話，直以振緒三盆，足手縈紛，繞我如蛾，末由飛出，看片帆還帆山，殊快快耳。師異晨肇二

女，安得枋山羊脯，惑净行沙門，春期當不留滯洞口也。望之維斗
有母，不慧嚴事又矣。所許書訣，幸無忘道貴食，母非女惑也。

又

不佞受書後善病，即人天果不能修，無論足下家法。且時事有
所不可，輒來敗人意，釋門桓文興尸矣。獨遊夏以綺語，全令人短
氣，未若本色道人，處幽溪而愈高明也。猊牀在在可敷，何必黃金
臺畔，竟使波旬扼獅子吭，禁不得吼，禁又厲，則此曹之爲矣。乃懺
主獨在禁外，足下無意乎？不慧雖病，猶堪花時舞手散花也，因梓
公呈司成疏，遙三請焉。如法師冬日定歸，易所謂用脫桎梏，以往
內自訟，而懺始占無咎，與師輔車，詎患衝飇，仆獨輪哉？梓公行，
率爾奉請，從火雲中望赤城，徒有內熱。

又

聞病波旬退舍，大師領衆入室矣。敬陳少供，惟攝受幸甚。新
茗初蕈，雀舌未吐，雉尾欲張，蓋見初心道人意耳。白粲五斗，以飯
十大比丘，併祈叱致，少間當趨侍也。

又

夏日襲行，冬夏二令，大師暨清衆，少病少惱不？不慧不勝凝
冰焦火，病惱特甚，未能操杵，隨八部通懺爲難矣。雨中化一盤，供
當雨花，幸敕烏龍君，速斂鱗甲，春花証果，則花供養不絶耳。

又

火疾得涼稍解，而水榭蒸水氣足，又且不仁，所謂陰陽之患也。

師居卑濕久，便思高明乎？故當候天晴漲落去也。陶家代有鳳毛，不慧之疾，且不見龍象，況復威鳳，爲題字得練裙，乃堪縱筆。從蚊雷中，展雀目鬼腕，作蠅頭書，應伺間耳。台志中一神求入，神名周凱，幸識之。

又

檢得僊人神人事略二紙，俱燈下錄，不能楷，而又不敢草，匆匆不成字，煩史譯耳。大抵師志中已有之，獨桐柏一泒爲正一教，與智者分途而騁，皆天台之靈所護也。欲得其詳，當覓本傳錄之。比日書簡縱橫，大不易檢，逢早涼便檢付史矣。寒山子事，應附釋門，惟尊意刪裁，力疾草草。

又

欲造膝一談，欻逆無時不作，遂與開之都成十笏居，待問人苦矣。幸道駕尚盤桓，猶冀良晤也。病中錄得僊人神人二紙，想多重出，至於司馬子微一泒僊傳極詳，而舊志寥寥，眼昏手懶，無史可屬筆者，不能盡錄也。岳侯事見鐵崖詠史詩，已錄得，一二日奉覽矣。王、金兩孝廉欲通八行，恨病不得間，奈何竢間圖之。

又

頃三囑中丞公復書云云，亦老成之見也。古有銷金人而爲劍戟者，彼用借寇兵泥吾行，何詞以對，幸少須臾。竢總戎至，如中丞指可也。十七吉朔，且移置江上。是日中宮爲招搖，震巽爲攝提，軒轅東南之行，亦未全吉，他日總戎或許艨艟利載，雖無順風，彼岸可登矣。午日訊，歸渡未晚也，出浴目昏，草答不多及。

又

火令大不宜於火疾人，無論畏襁褓，客如祝融熒惑，即寸絲尺縷，亦抵去真，成牛馬走矣。翻得展簞臥檢書，又檢出僊人及隱淪事，繼進求益，僊人何必玉霄降神，即飈車倏經，亦當列於方外。若呂巖之黃鶴樓演福寺，何嘗久停鶴駟乎？至今吳楚之乘，不能遺也。不慧所以求益矣，若隱士寥闃，儒流厚顏，欲從僊傳分之，彼褚伯玉、徐則、張伯雨諸君，轉稱東方洪崖之隱，彼亦甘之矣，惟師總裁焉。錫何時飛？有二筆求繫六環上，致兩檀越，既入法界，詎是未同之言也。一竽、四帨、雙鞋、三詩，且供且懺，十帨十篝，供十淨友，拭我慚汗，措之清涼耳。幸慈指人之。詰朝得露花雨葉，或能侍承未盡之論也。僊史四帙録過，求歸蠹肆，其侶候焉。

與僧孺弟

螺房玉女，戲泳清池，當以金鴈盂報我，則大弟所爲我乞長生者矣，不復分佛供供也。比令採蕳，採蕳供而儷以四丈紬，豈曰如縠如綺，如詩中所詠？素幅泥污，正似蕳絲所織耳。裁爲袴，猶利於水也，一笑。廿日辰，赴外家之葬，次日或歸，能入宅主，此八日乎？少須臾詣顯教，宜真子蓋有期矣。

答韓求仲

西泠一別，轉入無媒之路，而二豎强爲蹇修，與病波旬作之合矣。顧因是以見白于虛，見五色雲於白，則數數與介公談鼎彝之夢驗也。臚唱前四日，夢神洪語我曰，喜三潭成矣，子何不作無比詩續比韓詩？作而寱，寱而忘之，又儼然驗也。古今比商文毅者，尚有人所稱無比者，魯國之儒一人而已。以台丈博大慈明，安所不續

其學？夢周公而周公詎與時局？魯國男子比肩而立，毋謂六夢居士多囈語，夢將又驗也。請復三潭桃浪中，魚龍定有喜色，洪語之神，必水仙王，台丈忍不一隨喜成此潭乎？若乃夫賀客滿堂，獨留木心石腸人，夢中志喜，獻三潭之吉，潭且成夢又且驗也。信呻吟之口，屬史書答，霍然投枕而瘳，不復入呂公邯鄲之竅，如台丈指心空及，第其許我哉？主臣。

與李景山

日以女奴之瘍，乞靈膏於丹室，繪丈泚筆磨盾，細書先後，次第施用之，節意殷殷，蓋惟恐不立起也。想拊循瘡痍時，其為士卒裹吮，將十倍此矣。古今秉鉞分陝諸公，何敢望翁丈之慈仁哉？彼第知絕地脉，屠人種，而子孫宗祐，與斬然俱盡，可憫也。乃翁丈之慈仁，既以濟生，復兼裕後。入社以來，即纖鱗片羽，靡不脫鼎鑊，而飛泳於三潭者，自網得巨口吞魚之孽，潭中鱮鮒孕子，粒粒數盈河沙，躍灑莍蒲，産浮水面，多於和芒針穎者，皆翁丈恩育之子魚也。風揭葦蕭，鳧鷺之巢，懸若蜂房，或雌伏千卵，或雄啄萬鷇，飛而翔空，遊而狎淵者，皆翁丈恩育之雛鳥也。翁是以有令子，復有英孫，而不佞弟亦奉令承教，襲行慈仁，二十年所矣。甲午以前，子夭者三，丙申之後，連舉四子，適逢危痘，名醫卻藥，而冥禱於潭，香風薄帷，焦枯變為紅潤，醫相顧怪詫，謂行術半生，所未覩見也。則放生之效，彼此分得之，不必遠引古人為證矣。而三潭者，魚鳥長子孫之區也，內堤水決，外堤未展，魚鳥將為子孫憂，幸鹽臺倡施，郡邑樂助。閩太學謝耳伯，海內名士，東林上首，力任兩堤之築，魔忽撓之，飛語相射。其爭不過，求施於受施之僧，問施金不當用之魚肉，而當用之魚鳥耳。此屬出家離族，本無子

孫,又安能爲魚鳥子孫計? 仁慈若翁丈,有令子、有英孫,豈苾蒭比哉? 何不益廣仁慈,護所贖之多命,保所生之多種,布金衆沙,助耳伯成七年未成之勝果,克昌厥後耶? 不佞弟貧無餘資,頃量腹減食,施米二十斛,又質女聘幣釵珥之屬,施金四十兩,因垂成之功,應目前之急矣。古今秉鉞分陝諸公,何敢望翁丈之廉潔,然視不佞弟乞兒措大,則差有贏焉,且英孫玉茁蘭芽,未似豚犬之差長育也,詎可頓忘保護,不思迓福祐祈,加被於永明大師、流水長者乎? 用是力疾,支肘伏簀具疏,願翁一人獨任其事,以衍孫枝,如耳伯所云"捨宅男子,鋪金丈夫"者,至於涓滴之施,社友先之矣,無俟不佞之緩頰也。

答朱太復

南屏遇舜徵授藥資,使弟尋醫,得國醫錢藩,用子和三法嘔失音,猶未失心也。又得醫魯生進參苓益矣,濁液填膺,遂罔罔若失心,始以爲二醫,乃不知其即二豎矣。神哉二豎,使我無得無失之心盡忽失,夜旋得道兄書。午至子見書,丑寅之交語兒曰,剝膚分痛骨肉間,誰結此人補身補,方術家誰發斯秘,六斛米誰爲監河? 三部丈誰爲黃石,吾頻顉於枕,若稽角於地,不足謝斯德也。蓋弟得心時語如此,更有何心超三聖、垂千秋,以長留人間? 如道兄抉玄啟鑰,種種論著者乎? 愧負愧負。首春書附梓人,惜往慶成,不知浮沉,淪匿爾爾,當問璧公,兄云墮裂葦,蓋將習飛耶? 實驚吾魂。神哉飛形,詎可卒習耶? 幸與郎君養翮冲天,有時如家鶺沾羽泮水,鍜翎丘樊,亦若弟之零堯寒巢,徒望盧生身血耳,敢遽習翔空乎? 罔罔不多及。

與玄津

關主日日爲住持輩咴咴索書，因知足下靜攝勝果，比日咴咴稍息，想賄通自有門，不須我矣。古人云，女無美惡，入宮見妒。夫長門清夜，情念專篤，故當爾爾，詎意釋子靜念，相續綿綿，惟此妒耶？可嘆。懺是妙法，不慧悔不得一行，足下色力，可勝三七，便應一試，翻令色力轉勝，不獨六根清淨也。智者曾起其兄病，致張果讚嘆，定非虛語，懺堂文不慧本願竟且酬之耳。

與介山

丙夜憶得師曾語我：法華經止一惡字，此夜叉三昧，知之久矣。世間夜叉正多，今特用苦行外道，三昧救之，故囈語云云，授僮寫出，或是不慧絕筆耳。往匡山先詣顏居士，試問白螺素女，待之續命，何久寂寂，幸勿傳彼惡字法門，此亦末後句也。

與黃貞父

弟剩病以屬魯丹垣，晝迷夕寱，剩却一半，不知剩得此身，一握爲笑否？衾下人久謝衣履，且不可以風，辱紈綺文焉之惠，祇受多怍，野外肴醯，擬佐清言，緣剩病剩，却聊餉從者，主臣。

與玄津

承示圖本，病不得間，久未披閱。今強起更定數字，欲加入儒仙二節，使青衿之好，排詆黃冠之喜，長生者於此鏡中，兩形竝現，發捨心耳，惟足下裁之。畫時作佛像，眉間放光，一現學士像，據經筵，授太子諸王經，一現仙像，跨白牛終南山間，與群仙會，以示不起於坐，隨緣普現可也。畫史是畫仙傳者否？雖極細緻，往往肥大

無態，不如畫平妖傳人多矣。乞擇焉。

又

　　讀所示壽師記，壽師無量壽矣。其文爛如七寶，亦不讓王子安
也，獨奈何慈惠父母，沙汰壽師之倫乎？不慧揮汗扶病，據閱編録，
幾番眩瞀欲絶，所納須彌於芥子者，亦殫力苦心矣。增六僧於僧
傳、僧紀、僧録、僧鑑之外，足下當能別其白黑，而道士徵來仙侶，父
母所授，未嘗敢輒增也。增閻希顏像，元美傳增祝小仙，據净慈志
增唐扶，則不慧師其術者，此膝豈易屈哉？惟皮場道士，不知其真
能潔修否？餘故三清之勝流，視諸區區人物泥滓耳，況天中天乎？
必欲沙汰，幸還我稿，或露我名，使我自當異端，冷豬肉讓諸公，廡
下獨殣也。羅酆久虛，不慧無意往實之，若諸公大心熱鐵輪，奚懼
哉？煩一往，致不慧語。

又

　　知病且至，急成塔文，雖覺沓拖，幸存彷彿，無何目腫如緋桃，
皆瘵而珠痛，療之三四目，卧蠶尚似爛繭也。左目差能辨色，幾半
士矣。目中久欲見眉公，而目不能即見眉公，何當運五輪，仰窺八
彩乎？倘未歸遠山，猶堪向之作青色耳。思白公題塔，正爾緣合，
問得瞿元立消息，以銘屬之，或運長勝憲長。僕文夢師戒弗出者，
意似不欲用文中事入銘中，恐作卅諦流布，畫顏回護招提，是第二
義也，幸以此意囑累作者，今便持索刪正矣。

又

　　自天竺歸，忽得竹笋，真參玉版禪矣，謝謝。閣帖由宋太宗時，

矯楊凝式之風，作字多謹嚴，趙韓王諸君是也，蘇黃米蔡，俱未墜地寓庸署。書自南宮，而題字敗端明。安得宋板大明律耶？乞與家弟謀之，亦須語以此意。唐以上不妨，屈爲宋字，元祐以下便不可耳。眩甚不盡所欲語。

復丁梅汀

弟結轄久，貴門以下，非吾有矣，遊魂假息於玉壘，而幻身又往往假托於南山之南，北山之北。一女二兒，七弟妹，遠者數年，近者旬月不見面，相與怨曰隔九天，具若翁丈所讓，不知其且遊九地之下也，可嘆可嘆。乃吾親翁之南而北，北而南，卷荷之識先廢，如不聞也者，未審金科玉律，有此上刑否？不加刑而珍貺加遺焉，非愧心之鐁也耶？謹頓首謝貺賜，且謝疏節闊目之罪。燕之役惟張文忠、焦弱侯，數不勝而一勝，遂叶所謂冲天驚人者，親翁母作掩扉高臥語，臥而掩扉，自不佞弟之事。今年尚蹈，非明年知之，便薙此艾髮，入病僧寮耳。世間有許墨吏，髮未薙猶上指往，欲出一臂力，念近丘墓人，何敢當華轍螳，怒乃息，然至今耿耿也。願親翁諒其誠求我於世外形骸之外，幸矣幸矣。出烟霞，入龍山，伏簀草答。

與許靈長

弟沉痼久，二豎欲據肓上不得，而客中肩。中肩主人晝昏至睽，陽鳥而夜，稍縱之使惺惺，能數渴鳥之聲，拜受本草，復有靈藥，藉以少開其翳，於刻漏中。憶往事，若雪溪吟風，土橋席月，宛然聽覩也。蓋時入我懷，而仁丈懷友詩，及汝宣而不及弟，又況弟之外家乎？外家之有楊仲芳，丈時與之把臂，拍肩捉鼻，聚首者也，今衝敬亭雲，索刀錐之，值於織女宮傍，且折腰屈膝頭搶地，開口有求於

仁丈，幸無焦脣敝舌，困此衰顏故人可耳。定不至借面昧心，致仁丈攢眉犯手，歸怨於眇躬也。於此一垂青盼，視吐錦繡腸，作詩懷我，豈異哉？攝黃堂，近青瑣，於丹巖青壁間，人故當有異記乩語。丈紫府真也，何至忘同心之言，於白社不揣，從永夜隙光通，茲耿耿。

答朱太復

仲粟郵書來，歲云暮矣，無以卒歲，而收責者總至，與儺俱閱，視丈書猶券，而遇仲粟如收責者，匿不敢見。穀日啟函書，乃知閒而瞳瞳，以收責人，遇仲粟尚可遂不遣，梓人應剖劂，甚不可也。即語㓥公，又旬日得一人，而弟病痰迷。其人郵書來刻書，書語在迷不迷之間，將其人亦在用不用之間乎？罪甚罪甚。聞失賢僕拔宅時，詎無貳室耶？必有姓黃人，從旌陽雲中耳。兩兒辱伯父惓惓，長攻郡試第七，次瑤邑試第四；攻入孔氏宮，瑤在宮外，俱肉重非沖舉才。弟比下痰而臞，不成大肚彌勒，丈謂我才不才耶？君家二儁，先飛桂闕，後問榆宮，望之望之。行倚簀，疾書函，投梓人舟。

答邵虎庵

天隱甚深，不敢輕叩天關，從天竺僧，知天全自慰而已。黃獨之表中黃，紫芝之分太紫，愚父子竝謝傳教，若乃犯雪之苗，凌風之蘭，歲寒不改，想同之也。愭愭未報，報以笋橘，牆猶留乎竹色，而樂不減乎商山，唐甫漢皓，庶相似耳。此由兒曹檮於林懷於袖，事翁猶父，以致謝階之祝，不然尋常疏果，何足辱靈山乎？一笑置之。

又

大堤偶逢，遂入梅出梅，猶然絕往來也，則病痱之。以每憶長

者,雨笠雲衣,獨立聽澗,神未嘗不往,然徒神往耳。既聞爲覺海,訂<u>觀音</u>義,長者故自神王,何不一來峪口耶？致雙鳧一橛、五斗大菽及方壺未剖之椰,意者欲繫瓢騰爲,飛入仙洲,返而問盟采菽,望拈花證果,長者亦有意乎？願納之。<u>潘二</u>近止澹止,似吉祥止止者,乘未痱策進,無若賤子望洋也。惟同證度我。

與玄津

火炎痰結,豈不欲過閲梅花石,作臘雪觀,奈門外之暑何？飲涼藥一甌,据簣爲覺海,成此戲論,如方竹四稜,須此公規圓而漆之,乃可行遠耳,煩録一通寄此公。

答僧孺弟

同在水字雠宮,<u>僧孺</u>柳生于股,不令火生於木。此五行中事,而此中人往往來�嗃,避之如火,因失周旋。若火宅外事,即聲聞大醉,且敵面相違,已與<u>僧孺</u>相見了也。聊作<u>臺山</u>五百仙人觀玉眸�<u>詵</u>,詵於南宮飛焰間,正甘絳雪瓊漿鯨吸,受<u>僧孺</u>之惠,爲一俯顙。

卷二十五

復朱太復

兄診我低徊返顧，憐我教我而去，又教之以病，爲虎落自衛也。遂稱病篤，拒諸公撓我者，果釋不至，恩如脱桎梏矣。知一劑莫蠲三十載之病，至十劑中堅開而闔，若呼而吸，不少須臾，乃始問昭慶能能語僮。兄之内顧也，不在神室，在無室。嗚呼！有是哉？馬丹陽宵坐，見雲擁颷車，載室人而東，曰是先我禮閟風長耳，兄亦仰而顧見耶？豈復嗷嗷從之異。丹陽之觀，復解頤耶？片香祠仙，匪�兄弔丘嫂之謂矣。桃源婚嫁，猶桃康嬰姹應，無所累累，在朝家秋官而行秋令，管仲之功，可復許乎？元美比箸翁，司寇以清鏽，兹列東序，大扣大鳴，將幽爽脱梏，何論聾俗，弟之木柷金聲蠲疾矣。因問藥，縱言及於樂。

與潘景升

聞丈之居巖廬五月，而宮中絶嘈嘈之聲矣。猶然不通唁弔，及墼師致書，眂問哀辭也，始屬師通其懺，不已晚乎？顧弟飛蓬宛轉，角枕枕之裯，夕夕一浣，安能昂首而充挽郎之選。師來能述之，非有托也。與師寺鄰二十一年，庶幾讓寺志，啖千秋名，如醍醐甘露也者，而以讓仁丈求名，菩薩且笑我矣。反側夢寐，思早見其成，强作玄晏，又會來讀樂章，欝欝病至此。倘屈素王於空王下，邀潛壽兩師，折攝尊靈，則此志名父西方之公據，詎應遲遲滯其接引乎？

況用以開弟之鬱，爲傳爲誄，霍然仰奏上，博凌雲一笑，豈非大孝之稱願然者而遲遲耶？墾師身難久羇，主宗鏡故；口難久緘，空猊床故。仁丈念及津梁，當惕然投苴杖而握管，不待其辭之畢矣。飛錫不停，叩枕附請。

與僧孺弟

朔夜夢慈濟相現，蓋有多首欲從祇松隱見，相可迎致否？僧孺意欲易硯，所未答者，好奇好古之心，鬥而未決，玫瑤兩兒雖在璞，倘同此好，則頑質應與奇古爲儷，且同受而世守之，二者可得兼乎？昔王晉卿欲奪子瞻石屏，子瞻索韓幹馬相易。吾無馬而貪楊妃所捧之物，奈何言愛妾換耶？四時人物卷、秋林蕭散圖，可當鮑娘否？不然捲聖教序全幅來，以貞觀石易開元硯，庶幾稱兄上駟之外，更願益以副車耳。我收駿骨，千里馬終歸大弟也。弟如不欲，詎忍紾臂而奪若晉卿，且寶不貪之寶，各守其守而已，適致少物，鄰翁聊及之，勿訝。

與玄津

憶十餘年前，能早起時，乘一葉登藕花岸，芒鞋沾草露，脫而跏趺廣殿。慧日西墜，沿雷峰歸以爲常，乃今午離枕向夕，猶不離火宅也。得常不離火宅，亦云幸矣。顯教師偏欲顯教，而沒不得涅槃，真堪痛惜人生石火光中，養此名根，匆匆向黑處去，可憐耳。介師作關內詩、伯勝關內侯足下，足下作楚猶不廢嘯歌，俱過量大人事，三詩漸出晚唐蹊徑，豈太復詩魔入肺腑耶？蘇字易躅，字響杜家，着字必響，唐之晚乃始暗也。承示北梵，謝謝。記尚有不卷經以隸爲戾，五竺音亦自有響不響乎？

與慧文

不慧偃臥一床，望雲葉亂飛，度其中必雨，寶華而下有寶座，師兄據之矣，所說何經，將是楞嚴耶？憶魔門雪浪，同集蓮居，瓏法師意留說此經，故度門道，或說千卷而去。後紹覺之紹大覺，瓏也從不慧，案頭取其說與傍註，且終師願，而中道西歸，未及爲華屋啟途，師兄不聞乎？是時模象之文出，狻猊瞻落，不測象瞻所在，在不慧亦妄意捉鼻耳。迨正脈方流，幽溪雪謗，以一丸塞之，即老憨五行生尅語，幾於棗柏之八卦。師於此時不掃千迷道，現天王賜屋之端門，而通二覺舊居之故道，何待耶？或疑龍象不遊兔徑，然度門雪浪所遊，試一投跡，令人天摸索，不慧因欲爲杜藜，杜甫於鼻端取氣矣。就床上支枕草疏，同衆居士合十，三請師兄，豈待請之反而期於三乎？近爲幽溪作楞嚴壇記，因敘毘山之雨花，今直瞠目見其紛絲耳，惟願弘慈，俾不作空花之想。

與楊蘅苑太守

台旌欲發，猶徘徊潭上之月，虺子無由見餘輝於新閣屋梁間，而邊看卿月，移宿牛女，夜蝠耿耿，徒係朝鳳之思而已。計建節之不遠，無幾何而當庾樓賓從哉？已奉德音，更且傳蘇白思杭之詩，比於頌聲枕流耳，瑩庶幾有聞也。傾注傾注。藥榜開，錢黌士同錢湖之涸，二百四十年，無此異事，自非仁臺濬源，茲校可毀矣。然士失意，無所不疑，將以濬爲障乎？無論水門之爲焦釜，塔未成而成頂，如徑寸斑管，忽戴修穎，文筆爾爾，與家兩稚何異？安所應彩毫之夢，而得如椽之稱乎？青烏有靈，不祥其自致也。爲之長息，潭施正爾寥寥，始覺千秋祠蘇白非過，乃今獨一仁臺，堪薦秋菊於二賢左右耳，又復爲之長息，益以長潛，則愚父子之懷思也。

答門人林夷白

往題短什贈行，遂復呻吟臥黎床矣。有時扶杖蹣跚，南不踰藕居，北不越松嶺，投杖而臥，夢乃在木巷桂軒間，與足下輩喃喃誦也，寤接遠函，云案牘之煩，不減鉛槧，猶未忘拈握此器，如誦通時乎？賢哉！大夫政聲，浮潁水而來，慰我夢思，又何用選一大錢，供苾蒭日食耶？遙頓首謝兒誦未通，而箧於龔士，階序之蠅，安望千里能如郎君，揚舲千里，郵書帶經，履足下之武乎？柴桑五男兒，總不好紙筆，奚用爲蚩蚩者折腰，若足下即伏謁趨迎，寸晷無逸政，自以蔭易封，以封酬蔭，匪直戀此千石者矣，辱問爲政，竊以常勝之道，無如能嬰兒，故仿抱足當户之任棠。爲足下諄復如此，莫謂老人臥語多囈也。

答朱太復

道兄期我謁方岳至方峪，何知如飛來峰，徒有名，故無翼也。則我五嶽緣在十年後，而道兄之緣，亦不在今日矣。子而孫，孫而曾孫，而幔亭更復嘈嘈，詎如百七翁之斬然，老籛累重，不能九百，吾輩定延至七十五乎？辰秋畢，一女嫁，兹夏一女嫁且畢矣，尚餘二女二男，以累其二兄弟，近又累以二豎，無術驅除，瑤反生女累我，恐未岳遊魂遊岱耳。比病禹中支如冰，不知暑，胸脅類腹堅之澤，下工反走也，有能立解，即百劑猶神道，兄於此術損歟益歟？里中有陳生辟五穀，并辟五牲五果，唉五龍蟄法，覺微得益，臥遊人推枕簟，大寤人越之章哉？至遠施救我饑渴，因愧得汗，彷彿知暑而口腹累我者，兼累道兄，率之謝矣屬耳。玫瑤猶號饑渴，豈批評諸帙，未授讀耶？弟望二功，亦同饑渴，倘我二人由二功而還童，二童文思，日益其累大父母不小。

答張參戎

不佞往司緹雲於北，今怡白雲於南山之南，二十年餘矣，而怡怡兄弟，幸依河魁。此先職方愛子，身枝托焉，日瞻雲而思者也。忽書致麾下，殷殷至意，問雕蟲之技，取蠹魚之殘，此何當麾下磨盾橫槊片語，而採雲謠於鼓鼙聲外耶？謹隨所徵，藉神劍為邘斤，附以雜文，則老生常談，誕伯邪說，又奚足置禮樂詩書之側乎？向授弟簡風角壬乙，未傳黎藤簡之檮昧，即非家行秘書，庶幾管窺焉。乃巡臺賞其運楓，撫臺擢之細柳，即一鱟之儔，遠讓管輅，而假以清醇，其見技左右，豈必文采葩流，枝葉橫生也。冀荷栽培，將先職方之結草，與不佞之握管，而祝有日矣。

與僧孺弟

飛雲履、芝綾襪各一緉，進躡虛御風，歷二十八宿之躔，分光於我，今舉燭當其數矣。三老既去，二俀可依，守歲阿戎家，何必以聾夫病婦，為偂子耶？願飛步而來，刻燭頌椒，望之望之。

與王岵雲憲副

三詞詆三嫠而求勝也，自非兩曜之照，將飛六月之霜矣，謹代之謝。匪直三嫠，羊市火，鄰姻一婦一女灼焉。上竺之火，且燒燒香婦女，而先是婦女斃於火者，不啻數十人。即丙辰季秋，不若是烈也。或亦叩扉而問其故，姑以臆對，殆由水火之離次乎？吳山之祠熒惑久矣。宋與明火德而熒惑主，吳越之南其位也。偶因赤鼠遊，而惑青烏語，遂奉辰星，奪其躔，逐之白洋，及災彌厲，則又迎還，而割其宮之半，以居辰星，相凌相剋，以至於斯，豈偶然哉？夫辰為水德，為燕趙之主，何與於吳越，而據山嶺，以象襄陵，不虞滿

城之魚鱉耶？其相凌相剋，至湖涸河竭，而主者勝焉，又因以行躁怒，於閭閻厲矣，仁臺備五德，而福兆民，必有所以調劑之者。聞<u>白洋</u>多水怪，<u>嘉熙</u>之旱，一城汲洋，以生祠辰於洋，以答其既，不亦可乎？則<u>熒惑</u>之怒消，而祈禳有靈，出郡民於水火塗炭，在仁臺早論郡邑一轉移之力耳，所生何止三蘖？敢附謝以請，幸毋曰誕伯迂儒，其言不足採也，主臣。

答門人胡君寧

不佞僵臥土室中，無緣頂祝詞，旅拜高堂，謂且襯衣斥守廁，除其食料，令唉勃荷，躑躅豕圈矣。頃病滯下，日數十行，舉匕操鉢，不能盡一溢未，此其報也。而仁丈忽傾寶笥、空天廚，若納銀管瓊液，惟恐其不潤者，病以愧增，幾難酬答矣，謝謝。時<u>玫瑤</u>之母，瘍生於首，義髻塵蒙，而見纏頭，取爲吉徵，不佞何知棋幾道，第聞楸局名耳。<u>龍子國</u>人收章甫，即無所用之，固爛柯之符也，皆喜登賜。於是僧陳八珍鉢，和羅溢出，侑以靈藥，便養翩傅，羽冲<u>土</u>室，徧遊霄外廣輿，其窺足之始哉？汗顏攬入，庶辭不恭之罪，餘竢異日之九賚乎？使星駛度，尫子腕弱，未灑積懷仲月掃玉文之館，以迎文車，此地兩聽鹿鳴，當仁丈而三，無負不佞之祝詞也。

與僧孺弟

承爲八兒放生。此兒之生，似不易贖，仰垣以爲莫坐欄，豈有長臥不坐之人，而能生哉？姑置之耳。龍冲珠，若真不當與議價，今其形在龍象間，即非象亦餘蛻耳，近以入藥，<u>潘</u>中丞取之盈車，此何必上價耶？<u>曇子</u>正爾不識，<u>岑嘉州</u>云<u>中國</u>往往有之，夫匣珠必翠羽，用瑪瑙夾龍冲，不幾於以地用褻天用乎？審而予價五金不爲

多，曇子惟曇氏子取之，需復命，何公露見逼，奈何？

與曾金簡

弟以家付兒，兒傲武林舊事，辦花勝菜絲，無暇嘗藥。而弟病迷，亟就醫於苕，忽傳藥資入山，云曾年伯代之酬醫者。年丈何由至此，亦何由知我迷如雲月，頓忘前識，如景淳上人耶？欲昇回謝，正值迷雲之未開，自元日至人日，僅兩開耳。旋開旋合，賴十錢鑿其七竅，或當竟開，然有混沌則無弟，有弟則無混沌，將留弟乎？抑留混沌乎？受賜兩日，許遇此小明，露其耿耿，口授令兒致謝，代優婆塞齋，猶面供也。

答朱太復

久得書云謁大士，後且謁何公，而作弟醫王發藥藥我，迨何公鬼錄，弟轉事藥王，藥上於竺乾之緣深也。頻問昭慶法相，苾蒭具言，兄閉關長期，溫清無路，況寒溫語乎？一種攝身，光如兩瞳，互入兄坐我關，我坐兄關，而妄謂相拒耶？至不可解之刑，弟固有之，既照我以病符，符符相傳，靡所不照，骨肉皆病，兒瑤哭外舅，其家猙猙猁齧焉。嫁一女哭姑之姑，所謂承重婦，而文衣之外更索縞衣，爲所煎爍，皤然黝然。蓋天人合發，自桎之與天數，委諸夙業，求解於竺乾而已，夫閉關幽圖類耳。脫幽圖而近顯戮，王鈇逼之，清泰詎甘狗竇出入耶？兄悔不早服，弟悔不朝徹，老之晦晦，强起亦死，何所逃死，而問魯陽之戈乎？去冬多穫，穫歸二女家之人，即不餓死，當菜色三月，而三月之糧至，天耶？人耶？兄之夙負，固弟他日之夙負耶？菜色變慚色，誤謂醉色，謝米因謝酒。瑤出猁口，無人色，玫與之皆犬子耳。嗳品定文，將歌梅花，諺云"天狗蝕月"，

能諧兩燭龍，吞却月中桂否？俟兄來問此緣，若弟者竟向優曇一枝
老矣。行蘊未空，奔逐趨時，時義難窮，終隨夸父，蓋願息焉。廢腕
代書，廢目訛字，圓通圓對，無戾無虧。

與玄津

　　病脉歇至，浮生且休歇矣。秦山人歇即菩提得，足下築方墳比
永明，又爲之娶梅妻，施無畏真善友也。不慧枕上偶拈得一傳，或
堪勒磚首，伴之米二斛，止雙樹之直，虛作西方寶柯觀可耳。

與鄭孔肩

　　瞀仆徹遂真痱疾，晝既不知人，而中夜聚兒女，與嗼謔若朋友，
何知貞甫。而丈使贈言，即有言，囈謔之間而已，亦令諸丈知此朽
物，化爲笑菌，毋曰不笑不足以爲道也。業中歡喜，軟魔幸投苦海，
以藥其痱。

與丁叔潛

　　不肖抱危病，遂與親黨不相聞，即令弟僅一見，亦交臂失之矣，
以三伯之爲女作合也。中間欲合難合之狀，其説長迷人，無由竟其
説，受讀令岳書莊語也，不敢不以莊語，復諜諜私語，以瀆三伯。蓋
女有疾而隱，醫許疾平，須養百日，令早合背醫旨可慮。不肖傷亏
者，且三折肱矣；令岳失張姑，忍令不肖再無女哉？若賣犬故事，曾
先語令岳，一女出門，剝及兩兒奩矣。收責家威，於石壕之呼，欲呼
去蚨，蚨不易集，雖用威如非期，何庶幾與蟋蟀俱來耳。又女子之
嫁，母命之一荆一布，並出母手，而妾正危病，誰爲裁嫁時衣者，聞
女別於邑增劇，執手相向泣，便恐匿影，何問影孤也。大抵俟授衣

時，裁布裙而歸，於張花燭筵間，不肖難赴，似無須令岳主筵矣。所謂危病，多迷少寤，寤須臾使兒握筆傳語，語似多晦少明，令岳能鑑江右劣等文，或不必重譯此質俚俚説也。唐突高禖，惶恐惶恐。

答黃貞父

弟兩以杯渡爲郵，豈亦解作浮沉語耶？別後千狀，既阻郵聞，茲無復吮筆描寫矣。惟是貌極臞，髭盡白，此中可想。仁兄書云，近日黄面似瞿曇，想其中將無不似耶？又炯然爍河目照，人文營四海，而及九族，期仲春使我覿親翁之面，弟何面敢對親翁，其羞澀踃踘狀，託冰人描寫之，庶幾瘦影映霜月下，得見雙鴈，影不孤耳。嘉幣遠將山，臞不稱其服，授衣後爲袿襦，以儷荆布，仁兄不妨抱笥繡臨楚，弟固無面目，對賓筵也。就藜床叩山枕，謝親翁之誼，更惟神鑒此中，此中毫無虛飾，何煩多懸想乎？衡命惶恐。

與鄒泰回令尹公書

山鄰人等所具詞，皆兩生慘目之境也。蓋庶人在官者，假虎之威，而縱數百小奴，爲之鷹犬，鄰山五六里之內濯濯矣。孔博士無由舉其烝嘗，而徐忠節無力保其封樹，六七大夫，禁步之內何禁乎？既橫若鷹犬，復貪若猿猱，群嘯而來，不惟攀拆，斫拔傷孝子之心，甚至剥衣攫食，攔路截奪，負烏薪青果者，迂道避之，不敢與值，既而各出所獲，如鬥草然，擲錢決賭，喧爭聒耳。倘不坐發，縱之人以窩盜，不免病夫聞之增瞀，學子聞之廢業，勾漏移居，而雲中之雞犬，亦且舍之去矣。常感仁臺，石畫周詳，夜得安枕，此白日所苦也，惟採聽禁治，使在山者不爲在官者陰害，將孔林致胙，冥途結草，畏壘群祝矣。謹相與百頼以請。

與鄒黍回令尹

民入山，自癸巳至今，二十四載矣。山近城，便笤岑，既比<u>北</u><u>邙</u>，而近藩閫，諸衙門便樵採，又比積薪司以故，眾役多畜童奴，日扒松毛落葉，歸給炊爨。初亦不過分墳戶之有而已，後乃攀枝拉朽，其主遂以此課勤惰，甚至拒捕，狙擊裸村婦而笞之，松下日聞喝道聲，家壠亦被戕戕。因請<u>楊</u>父母，禁治稍戢。茲守<u>孔廟徐</u>祠兩文學死，幼兒承之。此輩更收養東土流民，部署頑童，結陣斫伐。新松歧出，折一歧則立稿；濕薪就束，解一束則爭攫。鄉農之肩，蠶炭與負販果蓏過者，遣最幼一二童，隨後抽取，其人急走起追，則擔空矣。捕之途，遭蜂蠆，告之關，陳虎豹，而山民書室，切鄰更樓，群徂多獲藏圖，擲錢決賭，於下呼嘯，逮夜始散。主使者意山民苦恬仲，畏死避之如<u>葛岯瞻</u>，恣所劫掠耳，而貧病重遷，無已復與為讎，代<u>孔徐</u>饒舌，度<u>孔</u>博士既亦先緩頰矣。茲不敢過望山靜似太古，得如守<u>楊</u>父母明禁時，便十倍<u>楊</u>父母之恩，何者救死，非禁奸比也。幸仁臺給三示，一城門，一山路，一更樓，日令地方守卒，獲治挾帶他物，及懲設計陰害墳戶，逼逐所忌者，不惟先聖忠賢安靈，即山魈野螯，皆蒙造命矣。

與憨山師

<u>雲棲</u>塔前，當有謝遠臨者，<u>虞生</u>而病不能也，其投地以俟霍然之五體矣。一二日或在<u>宗鏡</u>塔前，或在湖心廢塔前投五體，而為兩邑含齒同倫，三潭百億鱗羽，謝大師之津梁也。<u>虎林</u>自有佳<u>處</u>，何必<u>虎溪永明</u>、<u>彌陀蓮池</u>，法雲大士亦何必減<u>遠公</u>，願駐環於此，他日更率同倫，五體投地以請。感冒不得汗，無由從藥王喝下，得之甚苦。病在五體如此，惟慈悲照，鑒通其懺。

與玄津

久困病魔，鬚鬢與形軀都如鶴，覺反有仙意，乃叩<u>老彭</u>問訣，雖堅固不休息，而未得潤德圓通，更加乖角，坐語便迷誤，安得常作臥輪技倆耶？<u>藕莊</u>之悟，或在菊籬初艷時耳。<u>王弘臺</u>迷敢一書，與<u>溫陵</u>師作敵，足下試評其勝負。聞<u>王季和</u>丈在此，是明眼人，幸與參酌。<u>王</u>公虛心，如芭蕉不禁人，葉上題字，無須放倒，直心道場也。<u>潘</u>歪頭擇日不甚歪，只索聽他橫點頭罷。吾輩中還有半片臉極歪，趁大頭腦聚首時成之。

與劉石間中丞

遠承台命，旋補綴已梓者，而續以未梓者先呈，若群瞽冊所呈之技，敬候斤削付刀筆，則有<u>民</u>之百首，家弟<u>淳貞</u>之二百首，而<u>壑</u>僧百首，<u>錢</u>知州八首，度繼聲尚纍纍也。<u>貞</u>即<u>杭嚴王</u>，使君所謂<u>貞道人</u>者，初不識字，得旨後賦<u>落花詩</u>，一日而成三百首，見<u>湯若士</u>序中，既顯絕粒浴冰之異，悔而同座，隱於醉鄉，狂不可近，使君容焉。今傾一壺，盡此百偈，真大醉語，而<u>民</u>鷗蝠之病，竟一夕僅得其半，亦大夢語也。即僧<u>壑</u>三宿了緣，沾滯名相，皆非大悟，如一滴投於香海，不免淪苦海耳。五日前，又拜大疏之幬覆七年，尚處幽篁之下，放諸方外，忘所自生乃爾。

答鄭孔肩

弟冬春兩失火，扶曳避之，不庭三月，而猶有驚擾之色，湖山間夢遊耳。啜真芥且生羽翼，第予其翼者去其足，度難走謝，望溪上翼如而已。前倩撫臺還二<u>大士</u>於寶成，半城竟免於火，知<u>熒惑</u>君亦皈依<u>大士</u>者，而撫臺所云皈依，則非有意寶成，仁丈能緣飾此事，代

弟作記，或堪禦侮，若弟迷轊，實不能捉筆，<u>玄津</u>所知也。時昇禮<u>大士</u>，目眩魂搖，覿梵相頭器纍纍，填以丹漆，真大怖畏，況遊僧淵藪於中，可令有司見乎？記須及此，非仁丈一一分剖，必無實成，必違本願也。垂死之人勸請如此，附謝以聞。

答自南

足下偶從<u>皇華</u>使，結小白華緣，反布名香精鏐，於貧里居士<u>十笏</u>室中，居士受之，何日銷也？先合十謝。病劇無由迎訊，明日悟一床，筍泉方丈請，不請之友，問北來消息，肯飛錫否？過此居士且以一笻支戶，學城東老母矣。廿七日社集亦可會晤，顧社中多<u>王謝</u>，鴉鳴不得申吾喙耳。

與陳一心

受讀<u>一三篇</u>，易簡而天下之理得矣，自析三教以來，未聞有此<u>太函書</u>也。口訣得此已晢，聊題數語為引。鵲巢佛頂上，憐其無知可也，吐故納新，日僅四五次，數不太少；否耳，中久有音響。或已開關結丹，火候二段，可得手教密授否？腎氣之徹中關，左穿右孔，右穿左孔，轉鹿車時，亦須如此否？大河車左目下右腎，右目下左腎，而從前轉入中宮，是由下鵲橋捲上少腹，逆行轉入否？未卯而求時夜，亦欲見道丈之大全耳。城中百<u>歲</u>翁<u>彭幼朔</u>也，向盡得其訣，彼亦始於吐納，但中黃在臍輪上一二分為異，俟面質，不多及。

與周斗垣學憲

民與荊泉，以踰六望七之年，始身遭百六陽九之厄，視昔蟬枯竹簡之流，所得已倍。比疑<u>壽星</u>與<u>文星</u>同度，近有<u>弱侯</u>、<u>本寧</u>，上有

仁臺之主盟司衡者，庶幾依泰階之昌，駐帝車之軸，以徼長生，而一
望竺乾，便不識字。故强餐脉望，期應占候，何意將吐鳳，爲仁臺憂
也，愧謝愧謝。馬生迎者闉門，飛輿入山，一按脉急，投劑而去，昏
明莫辨，僅療外瘍耳。今轉叩之吳醫，則云雖痰病，實貧病也。四
男四女，繞膝啼號，欝而結轖，藉仁臺擇其二子，勝服越鞠百丸，入
冬僵擁陶絮，又復迷往前榮，衣黃曝背。自非獸炭，比於吹律，即百
飲姜桂椒橛之劑，何益病骨？ 謹撥爐焚香舉袂拜，挾纊之德不淺
也。誦武錄似入武庫，右潭溽而錢塘舉者八人，令左潭亦溽，桃浪
雲蒸，仁臺之以爲才者，盡入龍門無疑矣。願更誦新梓考卷，一遇
文昌於垣焉，外呈續錄，明再溽之。由冀病起，偕屺瞻瞻奎璧於斯，
與月相映，非敢望捐資如諸公也。命兒炙手，盡述諧詞，竟違減蠹
之戒。

與玄津

日來一吐，便成唐三藏，止餘肝膽向君耳。方邁靈均，吐菰黍
還，蛟龍不敢進，邁帨履一簣用，袪暑幸入。

與張秀初

發春木欝兩兒，扶入火樹中，道嘉樹里，以未過門，未得入迎就
館，而高明界，忽具四美，光被四隅，則已攬秀初之輝矣，謝謝。廿
一庚了，孔了生口，斯文之泰符也，與兩兒式迎文斿於西館，幸
如願。

與周季侯令尹

山民老矣，又浮沉湯液，無腹可貯墨瀋。向日澹然義還之，無

所有處,兒傳庭訓,問君苗硯在否,惜兒不以端溪之旱告也。以仁
臺計岷之籌十陪計,然先虞騶,遂失才望,天旋而臨我,載歌載頌,
安得不潛玄駒投罟之淵? 顧其恩在上流,亦藉天澤沃之耳。至於
溪花渚蓴,所謂日日渭城者,敢薦湖之宿莝,而丹液德水,泮宮之流
腐矣。有耶? 無所有耶? 終投苦海,何時翻液入潘,有身有言,歌
頌大有之,天祐乎?

答李鵬岳

　　弟酬夙業,七子之母病七月,而與幼子之早慧者俱殤,石火電
光中,何暇及火爐電滅之。荊泉而詳答垂問乎? 大略此老痾視其
痞兒,而讎視其悍婦,手疏過惡,至二千言,既不許立孫,而爲殤子
立孫。孫名雲嵩,屬纊時,婦載手�06,攜嵩去,且呼群饕餮劫之,
併劫兒瑤半奩,於是會典治命廢矣。雲嵩執喪,將期而病,踰期而
死,婦据產拒諸爭立者。弟晝夜爲調劑,又損兒所餘半奩,營殯葬、
祀鄉賢,僅得不歌雀角鼠牙而窮奇,無鼻無孔出氣矣,然豈終容鸚
鵡展翅哉? 兒奩既盡,止一琴、數卷書,屬僧孺弟作白日鬼,庶得爲
餒鬼,求銘於公祖,而詳其狀,今病未能也。第囑兒泣告几筵,與縉
紳同誦高誼而已。左丞公冠衿長兒,而衰苴不敢求,轉聞竟階主聞
焉。時方掩坎,三號未鳴,私臆無任。主臣。

與王弘臺憲副

　　淳熙即潔光會下孩子,兒神見鬼者也。有謬爲恭敬,誘其號
嗄,而故泄於人者,其人遂獨以好奇一事,入彈章而論罷之,不惜口
業陷人,口業悔難懺矣。一夕感撫臺之披肝露膽也,而亦剖伯約斗
大之物,仁臺所不敢通者通焉。又舉以當秦鏡之照,乃仁臺不以爲

妖爲魔，而直以爲孩子，憫然揭大人之心，契孩子之心，孩子於此，不得不號嘎哆唎，而匿神鬼之見矣，蓋吾心之外無神鬼也。吾心合而成悟，悟佛知見，即吾心也，入吾心者，必一門深入，净土一門也，禪宗一門也。祖師之料揀，曰"有禪無净土，十人九挫路"，是舍一門取一門者也。曰"有禪有净土，猶如帶角虎"，是知二門，實一門者也。仁臺之遇觀音，净土一門之熟緣也；仁臺之遇釋迦，禪宗一門之熟緣也，一生而同遇焉，雖二門，實一門者也。七日一心不亂，而入净土，佛言之七日一念恒疑，而入禪門。祖言之净土之言，有彌陀疏鈔，有萬善同歸，有西方合論諸種種者，仁臺已熟觀之。禪宗之言，有宗鏡錄，有高峰、中峰、楚石語錄諸種種者，仁臺已熟觀之。合而觀焉，而兩門同證悟，二聖同接引也，夫安知雲鶴翁之非救苦大士乎？歡喜無量，極樂之符也，夫安知主人翁之非見在釋迦乎？夢時汗下，寤時之汗下也。且熙見鬼見神，向亦嘗有兩門之遇矣，請畢其説。憶初學語時，即勸人多念佛，先人抱卧雪洞，見窗中擁入光怪珍寶，以其狀語祖母，率與大彌陀經合，因教之習定過。讀書隙，即瞑目枯坐以爲常。家貧教授村塾，往往勸群兒鼻觀，致拂主人，意不顧也。既試南宫，授徒崑山，借梁皇懺，同窗友誦，而次日雲光入楹，甘露霑壁，飛楮墮几。曇鸞降，爲之師，雨水沈、雨金粟、雨玄黍，社所以名雨花也。或焚牘，而轉眼復完；或非時，而萬花盡吐，感其奇瑞，習定甚堅，忽爾前知，自墮魔網。蓮池聞而嘆曰：虞子遠結净社，續兒時念佛之緣是矣，不幸着魔如此。兹偕弟瀾會試，瀾不過火災，而虞足痿失通矣。入燕果然寄襪通懺，尚未復書，廷試前方閲狀元策，而書始至。書中云，子讀狀元策時得吾書，蓋不乏前知，而不作聖解，真正衲子也。時熙預言緯真之削籍，君房之雷變，後竟失通，而尚獲玄覽之名，愧見雲棲，遂受其戒，稱

弟子,致净土四十八問,而行其言,顧每以不悟爲憂。乙酉,感近溪如喪考妣之教,視無形、聽無聲,致齋散齋,期見太虛父母,然直是名根未除,不肯招認禪學之故。後悔而聞西峰子孫七日俱悟事,喜餉遼歸里,偏多暇日,咂往天目千丈巖頂高峰死關之前,常坐不卧,常疑不斷,一一遵行高峰語録,至二十一日,而猶故吾也。疑師徒發虛誓,長歎就榻,忽覺師斬熙左臂,頭未及枕,豁然有省,大約與師悟跡相似,觸諸逆境,亦不動摇,馳證雲棲。雲棲語之曰:凡寤而覺者,不巾櫛而復依衾枕,必復寐;迷而悟者,不莊嚴而復親穢濁,必復迷。火蓮易萎,新篁易折,無論西天祖師,即如智者大蘇一悟,無忝傳燈,知中品之當生,身五現而不往,終迷隔陰,至韶始徹,且智慧神通,與悟齊發,汝之小悟,得慧得通否? 因示以高峰語録序,示以中峰净土詩,示以張無盡發願文曰:無盡悟禪於兜率,悦而拳拳安養,其爲計審矣。汝自爲計,毋恃一星之火。熙聞決定明誨終身,奉之一念,着落净土,定不因曹君庫奴之謗,而改事脱空,莽蕩輂馳神華藏,反輪迴五濁,無已時也,此中下品。蓮胞大四十里,莊嚴殊勝,一住七日,不見異物而遷定,見法王而悟矣,悟而涉入不可説不可説之界,寧有限哉? 仁臺既遇觀音釋迦,兼一門而深入,應不作曹君之見第,現宰官身,入孔子教,不無世法之嫌。曾憶數年前,紫亭翁來問净土語,以自覺覺他,覺滿曰佛,念佛念覺也。念念不常覺,而念念常迷可乎? 净土至善之地也。民止邦畿,鳥止丘隅,人止道岸,不止至善之地,而止不善之地可乎? 孟子言必稱堯舜,人疾痛必呼天、呼父母,令改呼他人,不稱至人,又約其叫號之數可乎? 紫亭翁曰唯唯。仁臺倘用世法,正爾無礙,必稱阿彌陀佛意者,釋迦口授四字,闇藏阿彌陀佛四字,未可知也,就緣熟處,深入斯門,花開見佛,豈比見神見鬼? 熙三歲孩子時,早已見神見鬼,老有童心,又期見神見鬼,是雲棲師導

之如此耳。飛空之鳥，步步皆空，何妨下有城郭國都，千里萬里，謹通號嘎，惟大父大師，聽之教之，至於如人飲水，冷暖自知，謂仁臺非諸佛應身，而進次第之說，其孩子之妄見也。呈此見已三緘其口，惟十襲其詞，更莫增人口業，使熙與之俱墮。

又

仁臺既躍如於宏師莊嚴之說，而所謂莊嚴者，具永明萬善同歸、袁中郎西方合論中，幸諦觀之，便不疑其爲老婦之祭矣。此不過提醒，正念相續不斷，法蓋虛空，法界只一知字。念念無量光，有何不入，佛之知見，學人修道，專求出離生死，念念無量壽，有何生死可離。常見近世脫空禪和，本非真悟，一味喝佛罵祖，撥無因果，今豈隋唐嚴修細行時而教之、莽莽蕩蕩耶？潔光雖非此輩，竟欲破除靈異，亦非方便。夫目能視，耳能聽，自聾瞎者得之，必驚詫靈異，驚詫不已，失魂失志，依舊耳聾目瞎，去今楞嚴，除其驚詫，非併其能視能聽者，而破除之也。且視聽更有婁曠在，不應得少爲足耳。以仁臺之聰明，潔光何憂焉？道藏四註，必遇異人的授，方可下手。熙演陰符，曇鸞櫛髮而授之者也。上陽子意在彼家，非悟真正沠。而符子受熙陰符後，乃無師自悟。伯陽飛昇傳尚未曾見此事，若可揣量而得，又何以言饒君聰慧過顏閔？不遇真師，莫強猜乎？家弟與符子二人，猶堪忍饒耐寒，熙一尪子，而敢任刪定耶？惶恐惶恐。仁臺憂及春霖，格天甚易故事，按春秋繁露鳴鼓於社，應時雨止，而伐鼓者取之。衆僧其統畏勞，必囑禮椽，隱之兹露，其書即日舉行無難也。熙向受斗母五雷之術，於三茅李公，行持立應，李既老而熙病，恨不能爲棗梓重揮天蓬尺矣。再雨便無春花，一聞慈教，力疾仰復如此。

與吳伯霖

卧雪、立雪、映雪、賞雪,是四人者,皆得寤觀銀世界,而弟則西臺監雕雪之吏也。與華胥同一世界,自元日至耗磨後,今日始寤見雨花耳。伯含郎君,屬丈索誄於此人,豈不聞其尊人"贈我瓊頬天花潤"之句乎?弟監雕雪止肖五花,若天花惟淨,香國有之,誄若是則伽陀矣,使素旒勝旛,無辨安取焉?又痱者且寐,度無由慰郎君,即欲歸幣,而婢誤納諸質庫,此沈愚公所以羨邅梅也。郎君許一月來索,猶可措子錢贖歸,或出伽陀誤名郢曲,不則令兒持雲杜志便他索,終贖幣歸沈耳。仁丈裁之。

與孫子長太守

民方移藜床,聽田水聲,而靈胥哮吼,忽變潮音,則連池功德之水,未若祖臺之天澤也,本願酬矣。謹合十謝,米價未平,宜用華信築塘之法,而至德之感。黃梅雨來,青苗日秀,法可無用。第有非稂非莠非穭非稊,異新州未篩之米,與陽平五斗之米者,其人草笠,鑄耒之蟊,賊頭烏身,白之米蟲,溪遠近皆是也。彼且相率同趨西京,而駕言西方,以給傳奕之口,西溪危於江塘矣。如蟹秉穗,而向其魁,跡橫行之路,當自得魁,不然連十室爲黨,引户頭,會而稽之,亦自得主,安取月問田衣之流,使亂嘉穀乎?師秘教、持密行,即凝香館人,安知非其人,而或洩之青嶂,綠雲高卧者益危,故襲譫語爲巧語,不得已也。囑累如此。

與雪松

不慧向運樞兵曹所屬,半是不識字人,而多有信向佛乘者,亦只信向佛家,不識字人耳。足下住龍樹庵,祖天台教,其師得旋,其

弟子徐陵輩，豈皆不識字老盧，而爲武弁，信向如此。想猊床上話，不免玄渚玄津一噱耶？書無日刻成，懺無日修舉，沈懋所諸信向者，各各聞風而遯，乃僅梓六方禮經，訓不識字人，此出龍樹天台乎？抑阿含部中所收乎？幸檢藏示我。我久離龍象，目如獮豺，正爲徐陵輩所噱，不得不問奇字於足下，博足下一噱而已。菲供難酬清供，附通懺摩。

與黃貞父

憶從戲場中，唱三疊夜別何許非戲場，而兒瑤之泰山穨，其家遂作戰場，弟爲淨爲丑，到今未得洗面。小間強顏爲末爲外，作渺語邪語而已，無由通一語，奏西江月。枕上忽聞兒讀申言，校錄一部齊魯論語。從豫章來諸生皆正生，了無諢語。蓋自北郊母傳所稱小師大師者，提唱不絶，至爲大宗師，而開國以來，宗師盡出下風，弟於此，何止擊節三嘆耶？賢外孫清恬文弱，女事之如天，而二尊人二天庇之，竝在三清天內。顧天漿難療遞病，意圓幬所包之城，非佳城也。下空洞而無底，上峪岈而多煞，藉天相之從吉，不然岌岌危矣。太翁爲張氏策名場，可兒戲視之乎？弟去天遠、入地近，腕現代脉且百日，而右目光蝕，中扃神迷，所謂遊戲三昧，竟戲論耳，奚暇問諸子孫，庶受金化液，徘徊餘齡，以飽天人之糧，冥報相貽？太翁諒之，謹投地合十以謝。

與別駕莊公

仁臺屢招講學，山民以採薪之憂辭，乃今爲折花者饒舌，亦是一種講學。自二邑侯新植桃花百樹，鳧集天園，付之東君，則仁臺是也。花開兩日許，遊人攀折喧爭，厲於蜂蝶，醉客追逐折花，童子

驚匿，比鄰突入，碎其屏榻。家家閉戶，不禁將煩棠陰之訊。且舉子方乘桃浪，而家林爾爾，豈祥徵乎？惟循故事，亟使舟子，守之將前，度判杭州者生色，而計吏與偕計吏者，皆受培植矣。僭瀆主臣。

與劉石間中丞

往山民所上書，不越境而尚有浮沉者，逮星野異躔，杳若瞿曇香水，空外之渺茫矣。情生思結，聊以其說破之耳。民之閉戶居山，山枕常亞，庶幾如劉海蟾之稱太平閒民，而白蓮紅符倡於杭，王直徐海之徒伏於海，能似衾覆乳下時乎？況近而二豎，久據於膏上肓下，而大墾代吳令為目連，錫飛松陵，鎸石刊木，僅屬夢珠碑刻之外，無一可奏者，豈其人人忍俊，實亦無俊可忍？發真歸元，惟祖臺獨也。日吟白雪，消暑而已。

與朱太復子

兩兒見兩君苴藭皆新，知其杖非桐也，以告，相與瞿然曰：噫乎！汝伯蛻矣。山枕啼痕如瀑，聞喪久虞，而虞生徒三號，不能作長耳，長鳴將亦此物耶？兩兒亦各桐杖於廬，出而枕上人，亦似欲委蜩甲者，不能代明水一勺，藉吳罡飛觴為奠耳。或未委蛻，傳乃公之神者，以俟異日氣短箋與之俱。又遺書一，字不可遺，當俟茂陵之求。

復黃貞父

弟山澤之臒，藜床支之，反側無聲，已不務憖，而忽稠液塞咽，類肥瓠人，漿穰俱溢，老妾已羸如老魁矣。夢驚奔救，血逆上作跑突泉狀，三盎滿而五內空，病百六十日，簀潰裀穿，則弟之決其脰

也。左顧妻孥，右盼醫藥，在弟且然，況先此而傾八盎血，爲兒爲女，安得存方寸、守繩尺，舍其母、顧真夫，有許飛騰事哉？吾兄親爲張絳帳、展綺席，布斗牛之野，所覆文士，直接瞿唐血脈，而勵武士血戰，亦各不離孫吳之繩尺。若仙翁染弟涎唾，輒用大雄，修羅兩兵，玄黄其血。鄰寺五百人，一時大震，弟可知矣，何與兄翁事而魗魗耶？秀初甥之技，清英和適，宛似其翁，讀武録勃起，恍立鉦鼓中。弟日延藥問藥，知其對症，顧弱女真弱息也。兹遠夫戀母，而不違侍姑，且同母病，畏死而已。向因之賣犬，不如殺而釁户，魘其窮神，兄翁能以策武士者策之乎？九江關税之義，將無所謂不死之法，非耶？弟受滿籠芝术，定當不死，而腕偏廢，無由倚床書謝。秀初來，傾其坦腹，何藉筆舌，但申謝狂，易妄干之罪耳。主臣。

與王弘臺憲副

山民訓狐之疾，晝昏夜明，復如舊歲矣，此或往日狐涎滴人之報耳。拙述繁露，惟楚侗、見臺、近溪三公與仁臺印證以爲可，而曾金簡深以爲不可。彼意知之一字，衆禍之門，而擬塞焉。喝佛罵祖，則讓此兄，救世扶教，有仁臺津梁在，何取法堂前草深三尺耶？貞弟始目不識丁，傾耳聽唱小説，而不廢參話，戊子正月十二日，聞貓聲，拍案大叫，禪顛至端陽纔止。此後詞壇墨林，竝推牛耳。湯海若、朱太復序其詩，袁中郎遂入其名於邑志，淡食八年，休糧三年，浴冰衝刃，顯異惑衆。後感卓吾被逮，一夕還俗，生男女、保田廬，一俗人也。粗言惡語，實駭觀聽。雖儒士冠帶，而日袒裸，不敢強謁。仁臺寧容一家，兩風漢牛，雞欲鳴，便覺沖沖，餘懷未悉，無任主臣。

與李景山

弟心竅晝迷，無鑿之者，荷旌麾臨顧，示以<u>彭</u>翁刀圭，感如遇仙，時竅中已納此丸。然卦氣周，真氣不復，依然渾沌矣。翁丈據鞍如伏波，必揮戈如<u>魯陽</u>耳。聞<u>海石</u>兄約鍊大丹，果然否？<u>三潭映月</u>之池，嫦娥靈藥，每被竊去，以<u>雪屏</u>守<u>月潭</u>甚善，而此公亦身爲毛遂，今日雖脫穎，恐他日難脫身，奈何？翁丈心光洞明，尚以疑<u>蓮池</u>者疑<u>雪屏</u>，傾使迷竅人，廉察方外人乎？茲<u>玄律</u>徧明，俱任營建共事者，先立一議，<u>新安</u>友能證此議，則同社延請住持不難也。

與劉海石

方瞳回光耶？弟二結如凝冰，始第鑿之沖沖，茲沃以沸湯，或得漸泮，敢慮湯化水、水化冰耳，武文頻當不致化冰也。謝<u>彭</u>師大開玄笈，鼷腹已滿，更欲徧繙三洞四輔，往<u>白雲觀</u>所見十六而已。<u>七寶山</u>幸有全<u>藏</u>，玫兒向登仙樓，見下有仙館一區，虛無人，欲假半載近<u>七寶</u>，畢繙<u>藏</u>之願。久不見<u>紫陽庵</u>崆峍者，因偷入城拜石，幸秘之，無令岳伯知。異日乞十笏作靖符夢，始不負燭下之約矣。已分僵藜床上，復動山想，年丈與<u>彭</u>翁似別鑄一人。

瞿汝稷尺牘

瞿囧卿集卷十二尺牘

四庫存目叢書影印明萬曆三十九年張養正刻本

答徐司空書

門下位肩三公,績茂九有,生殺予奪,惟所施焉,穆知之也。逆拂之罪,擢穆之髮不足以數,穆知之也。使門下有意督過,穆雖折骨糜肉,若轉丸易耳。而穆尚得踐立人間,是門下不以私憤害公義之至德也,飲沐醇澤何可忘?頃,舍弟益偕令弟令侄來示尊論,俾穆復好噫此言,何爲復述於穆之前哉?意必非門下之言,特將承者之過耳。然害有所不避,死有所不辭,則所惡有甚於害與死也。夫人之異于禽獸者,獨以且有倫類焉耳。瘝夫婦之倫,而莫知非,則禽獸矣。好父母之所讎,則雖禽獸有所不爲矣。今罪人黷倫,穆毋以是憤死,復欲使穆聚居,是使穆爲禽獸之所不爲矣。威靈之隆如門下,而穆敢奮螳臂以相拒,歷十年而不渝,豈徒恃門下之仁而不殺哉?良以爲蒙垢洟涊而生安,惡有甚于死之害,即就刀俎,猶所甘耳。門下歊歷中外,垂三十年,凡天下之至憤至隱,無不昭燭。若穆之情素,必已深監,竊計門下前後,爲是紛紛,不過欲全外體耳。今門下之女,猶據先人之廬,外體亦全矣,而又何過求哉?世之嚴刑峻法,能縶人於囹圄矣,何能縶人于家室也?能使人入銅甕死矣,何能使人居所必不居、合所必不合?今門下強穆以親友,則親友在昔爲門下謀者盡矣,又何加于今焉?門下治穆以官府,則官府在昔爲門下謀者亦盡矣,又何加于今焉?此二者,無論無有加也,即加於穆,何能加穆于死之外耶?死非穆所蘄避也,且父子兄

弟,不相及也。丹朱商均無累堯舜之聖,石厚食我無累蜡向之爲賢;門下德如堯舜則堯舜矣,德如蜡向則蜡向矣,豈必文此女爲無過,而後盛德始全哉?故稷謂門下,惟召歸此女,于禮爲得;若慮其後之難于閑守,則更嫁之人,誰不亮也。若必狥左右之誽詞,昵亂倫之人,强稷以死所不爲之事,事必不得,而徒滋曉曉,恐無益雅譽也。至謂此事起于稷弟,則尤大可笑。此事先母所發,訟于理,傳于鄉久矣,今何遽爲此異詞耶?敬承台命,拜手肅此以報。

與文侍御論五臺伐木書

謹啟中區聖地,以五臺爲第一。而接壤北虜,今龍泉關为國家西塞,别無它險可恃,惟恃此山。山之所恃以爲險者,惟林木茂密,積於累代,谿谷岐嶂,羅生疊布,胡馬不得長驅直突,且森沉隱稷,望之不測,我軍設伏,則一可當百耳。是以我朝禁僧民樵採之令甚嚴,稍有犯之,輒加重罰,至有充軍者。且頒賜州邑,租糧資僧焚修。詔免本山征賦,聽僧自食其地利,列聖相承,優賉如一。蓋不直爲靈真所棲,寔以僧之衣食苟足,則可無事樵採。庶幾法令得以久行,林木日益豐長,所以爲屛蔽愈固耳。乃聞近者法禁稍弛,奸商則假抽印造辦之名,而戕伐之,猾民則以承佃開墾爲说,而戕伐之,僧則又苦於有司之誅,求天花香蕈,與夫馬匹之累,貧無以給,因貿易以充誅求之費而戕伐之。三戕者不除,則五臺之林无幾何而且盡矣。林木既盡,則此山固與塞外諸山等耳,何能限胡馬之長驅哉?夫供造辦之與固邊疆,孰輕孰重?奉詔旨之與狥私請,孰得孰失?循賀按院、高撫臺之禁,而奸商之戕伐息矣。山盡崇巒陟碉,且盛夏冰雪不解,非可播種八穀之地。僧徒力耕尺寸,惟産苦蕎燕麥,數歲間得一獲。而猾民乃肯承糧佃種者,非不知其所産之

不足以供賦稅，蓋以承佃爲名，則可占有其地，得以肆然伐木。其所利在伐木，不在墾田。林木既盡，則星散鬼匿矣。此輩豈能辦不毛之賦乎？循成祖免糧之詔，及近歲雁門張兵道之申約，而獺民之戕伐息矣。馬匹之供，固有郭中丞之明文嚴禁，天花香蕈之征，固有某中丞之明文嚴禁，若能循之，則僧徒可以苟活，亦必不至冒禁而私戕伐矣。三戕既除，則林木益茂，而邊隅日固矣。策龍泉關與虜境藩屏者，惟隔此山。山之林木豐潤，乃國家捍禦強弱所係，即有他急，孰急於此？既有他利，孰利於此？奈何自徹藩籬，供胡馬之長驅也。近之籌邊者，欲於近塞諸山，悉樹榆棗以拒衝突，惜費鉅而功難成，乃中止耳。今此山幸有已成之林木，爲可恃之形勢。列聖垂獲甚密，諸名公申禁甚嚴，而法久凌夷，奸詭惟利是圖，不念國家利害，日加戕伐，失計甚矣。伏望明公，力爲申明舊禁，無問僧俗，敢有冒禁戕伐者，准例嚴究。如上有云三戕，悉行罷革，仍立石以示久遠，真邊隅大計也。僕夙仰明德，知體國之忠，必不嫌于陳此，故敢貢其愚惟。垂察萬荷。

與史春元書

白黑業無定，猶之此莊地，乍屬之僧，乍屬之俗，了無定期。先德云，無我無受無作者，善惡之業，亦不亡故，未超三界，尚繫諸有者，不可不深懼。就白則解脫之始，就黑則沉淪之始。此地爲琬公塔地，乃波旬而田衣者，不顧世法、出世法，竟以售之貴府，是轉白而爲黑也。今門下念生輩之言，慨然欲聽，歸復常住，是轉黑而爲白也。世情易牽，道念難持，此四聖之所以寥寥，三塗恒自充滿也，願門下勉之。至於生輩，皆江南之人，視三徑如夢境，任其荒蕪不問，冀北此地，何與儂事？今爾耳者，以琬公津梁，弱喪之願甚深，

其人雖謝世運，此叢林不廢，則刹竿影子，犍椎餘響，尚可以喚回蕉鹿，照破藤蛇，人天有賴耳，此意門下易誓之也。幸一留意。

勸請幻予密藏二上人住徑山書二首代內翰

字髮方起，沙礫悉是珍奇；雷音既徂，金地共成坑坎。故大千世界，孰非道場；無量法門，總歸至道。能負荷則燈燈續朗，失皈依則處處荒蕪。越中山徑，國一濬其源，曇晦廣其蔭。自唐以來，龍象爭依數，每溢鸚林之衆；芝蘭競出宗，無二鷺池之傳邁者。堂前草深不係，藥山佳唱，架後屋倒，豈是汾陽峻機。慈流塞而苦流長，法雲遠而業雲布。蚩蚩弱子，誰拯昏衢，寂寂空巖，盡迷寶所。某等濫侍釋提之旁，不忘熙連之囑。雖執御九重，未探玄于勝壤，而馳懷千古，寔至慨於昔人。惟我密藏神足，幻予宿耆，戒珠素潔，忍鎧堅維，息心了義，已遡禪河之最深，徹妄窮真，可紹佛慧於無上。頻伽好音，聞者惑盡，優鉢羅目，望焉意消。信煩林之涼月，允悲海之巨航。嘗聞大化無化，酬因洒楊，至緣非緣，有感斯應，爲不請友。故開士深心，建大法幢，必室灑堅禱，鷲嶺之執持，率然熊耳之傳弘，不異某等傷雁堂之日圮，嗟鵬耆之靡依。敢稽首頓首，哀懇我二師，卓錫靈境，無爲白鶴所先；敷座高峰，復振青鴛之勝。秉般若劍，斷疑網於重封；開甘露門，潤枯荄而更茂。說處鯉魚，橫翻山頂；拈來狗子，咬殺趙州。縱是欽師對指點而猶惑，藉令妙喜顧聱欻而銷聲，六師解藩而崩角，七衆入廛而利生。盲聾瘖瘂，悉證無生，林鳥川魚，同成正覺，則某等雖居王舍城，均登法雲地。妙光羅於十方，如寶絲網净，因亙於三世，璨彌戾車。竊計二師，愍群有沉淪之莫回，痛末法陵夷之將絕，思起頹網，而更維願援就，溺於弱喪。大心久發，弘誓必深，某等直以下巫夐狗，蘄申格帝之誠；稚子

泥龍，冀啟彌天之澤。吾知二師無俟辭餞，端已白雲生足下矣。
不具。

又代諸山

蠢動蠉飛，皆含佛性，而悟修莫上于人道；市廛闤闠，無非覺
苑，而安居有藉于精藍。蓋風埃不至之域，水流易澄；視聽靡搖之
區，心緣得一。況復應真之所迴翔，婁至之所嚴衛，固可啟靈源於
加被，發神軸于杳冥者哉。是以猴池龍窟，珍重西乾，南嶽東林，共
曦震旦。惟越之雙徑，欽公肇開，八十一人繼席而澍大法雨；杲師
弘化，千七百衆匝地而傳無盡燈。左言侮食，盡識旃檀之林；易首
滌腸，悉稱師子之窟。顧可以集净侶者惟地，而藉以續慧命者在
人。邇者金剛王劍寂寥，久秘寒鋒；屈朐布衣闇漠，孰窺遺影。山
花堆徑，曾無鹿女楊來；寶座凝苔，獨有鴿王棲息。覩法苑之就蕪，
寔緇流之深懼。某等幸充釋種，同紹法流，願假日城之末曜，遠爥
重幽；思推雲地之餘陰，生涼五熱。惟我密藏幻予二神足，勇被毘
犁之甲，瑩握尸羅之瓶，長坐不寐，同枯木于往圖，臨危不搖。等縛
草之高躅，荷擔如來，深心素猛，津梁諸有，弘誓久聞，居不擇勝，固
是道者家風，而衆必有依，寔承善逝聖軌。眷此靈壤，雅宜名流仰
蘄；端居方丈，拂開欽老海底。蓬塵橫踞，曲㧖提起，妙喜室中竹
篦，穿八十一人鼻孔，竪放橫收；拽千七百衆眉毛，東抛西擲。萋萋
芳草春綠，劈開十智丰神；落落長松夏寒，拈却三玄骨董。無量衆
生，向折脚鐺邊度盡；大千沙界，從破茅簷上徧參。運不動之行刹
刹，齊看龍步；唱不言之教塵塵，盡接鸞音。拯刀山於寶山，返末法
於正法，則曼殊室利當舒臂而摩頂，那羅延窟且易地而稱靈，功惟
偉矣，慶何如之。

答夏院書

某固山澤之臞，偶濫吹齊，安辱台臺睠遇，有越尋常，方慶如天之倚。而數奇之人，忽失所望。自麻城拜送芝馭，儵已再易歲，中心依依恒悒。然束注高吏目來，迺得手劄跽讀，知留神玄釋，意甚殷。至某孩幼，則知好此。而今行年已五十而三，復彭澤總角聞道、白首無成之語，輒自憮然。仰承下問，敢不據所妄見，請益于高明。竊謂三教聖人立教雖殊，而欲度世則一。蓋群生弱喪，失其本真，聖賢教之，自妄反真，苟得其真，則神仙之所謂長生、釋氏之所謂超輪迴，儒門所謂天命之性，不言而一矣，故聖人謂"朝聞道夕死可矣"。然則未聞道者，其死有所未可乎？原始反終，故知死生之說，不知死生之說，聖人所謂知者，果如何知也。若果知矣，則所謂長生，所謂免輪迴者，尚有疑哉？仙家如北之七真，南之五師，其壽皆不及百，而其間白紫清最稱超卓，其壽不過五十三，則彼所謂長生者，斷不在此軀殼矣。如丹經所云，生天生地之藥，台臺試思，世間金石、草木、男女等，皆天地所生，何者爲生天生地者耶？又曰：金來歸性初，乃得稱還丹，所謂金者何物？如何修煉，而得歸性初耶？台劄謂住無住處，即住以何者爲欛柄？及謂初機之士，從入無門，更屬迷悶，不如以神馭氣，靜定之久，虛無之極，一切都忘，了無所得之境，即謂之道可也。不審住無住處、與一切都亡有何分別，蓋悟有實證，有依通。依通謂依言句而通也，實證謂實究竟而證也。昔周利槃特迦以安居調出，入息觀息，微細窮盡，生住異滅，諸行殺那，其心豁然，便證圓通。台臺若能如是，即以神馭氣，又何嘗非入佛津梁也。但務期究竟，不當以依文能解爲是，則大千沙界，總是悟門。文殊心禪師，于殺猪時得悟，菩提殺猪尚得悟，況以神馭氣耶？古人謂，初機之士，先當以教乘，資薰靈根，亦是善應諸根

之言。若台臺不以依文解義爲事，而以務期究竟爲心，則楞嚴一經，潛心細讀，大可助發向上巴鼻，古人以此經而證，未易指數也。

與管先生書

天池道場比何似？先生在山之日，與在家之日孰多？世間得失，無與身心，榮極阿衡，鷹揚有盡，與其得意於一時，孰若成功于曠劫哉？私謂先生，此日之静息必净居，勸情之緣合也。藉令握符擁傳，控理名都，歷棘陟槐，宰割庶牘，丹陛茂睠，蒼生仰懷，勳著旂常，澤被幽遐，信恭然哉？於先生視之，猶吹劍首耳。矧事涉世法，行止一有運數，雖有奇傑，莫如之何？賈生痛哭，遠傅長沙；晁錯至忠，自投東市。推古如斯，達者何詫？默默取容，義夫不爲；諤諤盡節，昔賢不免。二者既自巇跪，中道將何所裁？仰觀女樂一人，宿去不返；舜華見戮，臨河遑避。則知肥遯非孤高過正，依違非中庸至德也。先生翛然雲壑，久謝世途，冥搜畢鉢之玄筏，妙入菩提之聖路，旋視役役外物，憂樂霄壤矣，是否胡越矣。故雖掩室摩竭，杜口毗邪，皆不爲過。有謂道在濟物，仁無獨善，勸先生復出者，其爲先生謀，必在某下，願塞耳勿聽。

答于景素書

承教林居十一年，留心典墳，確然以學庸爲理窟，精探力索，著有成書。既以自覺，復思覺人，而又何垂意故人，謂面壁之餘，肯回首就此，乃無上真結果。丈所望于弟者良厚，敢不銘佩？弟交于丈最久亦最深，凡言動向背，丈所深悉，過釁叢積，願一一提耳明示之。夫人非大賢，有過恒不知，故昔賢告之，以有過則喜。若夫有不善，未嘗不知，此未達一間之亞聖，孔門自顏子外，未嘗有其人

也。丈明知弟之過失，當直斥痛戒，何可第以面壁爲戒哉？夫孔子不非猶龍，子輿不斥蒙莊，往哲微意，亦豈汎汎所易窺？弟之沉湎內典，妄以爲心性之妙，吾儒雖言之，而以中人以下未可語。上引而不發，諸凡經傳訓詁，有不能盡聖賢之意。每因釋氏之言，冷然意解，故酷好之，蓋以輔吾所求于儒，非叛吾所從于儒也。弟無足論，昔之名賢嗜此，而道德行業卓冠一世者，往往而是。至于遊揚尹謝，爲程氏入室高第，何可謂渠讀學庸不深于弟，跡其事佛之懇至，不淺于弟也。人之爲學貴真，有裨于身心得其真。竊謂儒釋必不扞格，不然以皮相爲精神，所謂真結果，皆意言境界耳。承注念篤至，不憚直述愚志以復，幸亮之。

上葉相公書

九州顒顒所望，以康濟斯世于昇平，惟師相矣。自師相宣麻，端人正士，莫不相慶于朝野。夫師相之足跡，未登于陛石，而人情已嚮往若是，實素樹之結于人心者深也。人困窮于否塞，望休否之，念切也，莫不傾耳而聽，注目而視。師相楙五丞之勳，弘六相之業，致聖治于垂衣，還民風于擊壤矣。本職頃因姜參政之一疏，深有動于中，願陳瞽見焉。夫君子安其身而後動，非爲身謀也。安其身所以行其道也，易于休否之。大人既得休否之吉，而兢兢于苞桑之戒，良以所繫于世者，大則所衡于慮者，不容不深也。蓋群枉之網羅未解，君子不可以爲安也；衆正之植根未深，君子不可以爲安也。今君子雖有道長之機，而小人方熾醜直害正之焰，參政一疏，鑿乾坤久蘊之秘，足裭姦詭之膽，攄正直之氣，其有功于斯世弘矣茂矣。然得無愈密群枉網羅之圖，且搖衆正植根之地乎？小人惟知一身之亨屯爲重，其視一世之否塞爲輕，苟可肆其蜮螫，奮其狙

擊，寧復有所顧忌。君子何可以繫一世否泰之身，而與之角不可測之勝負。事一不捷爲悔，可勝言哉？是不可不愼也。爲今日之計，惟有潛扶衆正，如積春而爲陽和，不見其跡，時至而條葉布濩，有不容掩其長而盛，默抑群枉，如積秋而爲凝肅，不見其跡，時至而自然搖落變衰，有不可挽其消而亡，斯爲善得苞桑之固耳。竊以爲君子操是非之公，不可不如參政；當事機之重，不可不念苞桑。本職進侍于師相，淺言不當深，竊覩休休有容之度，汲汲求治之誠，有懷曲見，不敢不吐，幸不罪僭越而試聽焉。

鄒元標尺牘

鄒公存真集卷一
四庫禁毀叢刊補編影印北大圖書館藏清乾隆
十二年特恩堂刻本

願學集卷二、卷三
明萬曆四十七年郭一鶚、龍遇奇刻本

卷 一

謝張鳳盤內閣

不肖某，吉州鄙儒也，丁丑歲幸附門墙之末，雖未嘗進奉玄咳，竊窺我師，精神凝注，有閔世嫉俗之心，有轉移世道之志。私嘗偕諸同志曰：他日解嚴酷之綱，登天下袵席者，必我師也。壬午秋，宇內喁喁，想望天下者，何啻大旱雲霓，已而覃恩一詔，澤及入埏，貂璫一逐，威肅廊廟。昔人謂奸雄之逐，如距斯脫；正人之登，如茅斯拔，今日見之，獨憶師生平學術，養之淵然，發之沛然，不疾不徐，古大儒恐未是過，豈君實學術自誠實中來耶？某蓋欲請事，而未之能矣，談者以蒼生不得終徼大惠爲恨，不肖則謂善謀國者，以一日遺百年之利，吾師則不肖所謂一日遺百年之利者，即數月亦未爲蹔也。時未可爲，則優遊以俟；事既有成，則奉身而退，即人事偶值，乃天意厚吾師者，亦可涯涘窺哉？不肖其自擯斥五嶺以來，日濱九死，母倚閭而長眊，子瞻雲而長號，至今回首，猶爲酸鼻。今幸得長懽膝下，雖聖皇浩蕩，殊恩精隱，調幹我師，有大造焉。尋授省垣，私計此身已出望外，苟報知遇，捐糜何辭，不謂心欲盡職守之實，言偶冒迂愚之過。聖皇殊恩，猶得從冠裳之列，徽升斗之養，于不肖分願已足，但念此身一出，無能上裨國是，下答蒼赤，則中心有隱恫，爲近時士子類，以能言爲高，殊多慨慷激烈之氣，不肖心竊恥之。夫古之言者，所以明道爲人也已。爲人名實攸分，不肖有一，于是乎門墙之罪人也。望師終教之，自入都門，爲家慈患咳，遂久稽通

候。茲因去國，謹齋沐貢尺疏，奉布衷曲，並申候忱，臨楮瞻依。

謝申瑤泉內閣

從祀真儒，舉二百年以來之曠典，聳斯道雲霄之上者，其功誠偉也。藏之史册，灼爍後代，無所容喙矣。不肖非泛泛門墻者比，竊願效愚，計左右惟師垂聽焉。邇者正人滿朝，如茅斯拔矣。然采其名須循其實，人自入仕以來，歷官有可紀之績，一無建名而冒華名者，此必彌縫以吊高譽者也。若人而用，則亦兔絲燕麥者流，某願師用人之貴責實也。先年舟過淮揚，莽灌極目，築堤治河，歲無虛日，夙所拖欠，原出流亡，前覬住。俸督催之疏，人皆扼腕。夫大司農惟懼以诎常額爲己責，不聞藏富于民之義謂何。賴師者調護，因而中止法行，民幾無生理矣。一切常賦可緩者，願師寬一分，使下民受一分之賜也。蜀中采木之役，耵官家難辦事，公帑出一千，民陪數千，始克襄事，何者？入山亂石蟯叢，虎豹晝皋，則采取之難；出山勒架廂道，稍碎盡棄，則搬運之苦；出水江濤澎湃，萬馬奔騰，則漂流之患。某戍所所親目者，備茲三難，欲概歸咎諸有司，恐未必無無辜者。在蜀民有爲一二官稱冤者，南中甚以爲公論，願師之惜材也。國家財賦，倚辦東南，東南民力竭矣。邇者水田之議，慨然舉行，有志謀國者，歡聲載道。夫天下無不可爲之事，特不得人耳，得人補天柱地之績，可坐而奏，況區區水田之末議乎？今既已得人矣，願師假之事權，寬以歲月，無惑三至之疑，無計目前之效，必有可覩，庸愚之人難與慮，始可與樂成，從古已然。事成而休澤，與社稷相爲靈長矣，願師爲之，必要其成也。又十餘年來，言路壅塞，一旦開道，未免古所謂傷人必多者，亦其勢也。師于此際，須以道眼，照了千古，堅忍凝定。竊覯載籍，元夫端士，未有不從此永終

譽者，即如先年廷議繁興，師一疏群情恬然，其明效灼灼可覩記矣，願師留神焉。

啟申瑶泉内閣

某學問粗率，不善任使，伏蒙移宮銓曹，即當遵命供職。緣某有苦情，前揭中不敢復瀆。某聞育材者，譬之種樹，然曾覩東南之植木者矣，方其手植之也，惟恐其不成也；始成也，忽爲霜露之所摧折，牛羊之所踐踏，閔閔然日夜灌溉之，惟恐其不甦也。既甦也，則遲之歲月，聽其堅且實，故爾是材也，卒爲鉅材，以其植立者固也。某握鉛槧而録南宮，非師之所手植乎？返北關而初官青鎖，再叨職方，非師之所灌溉乎？然才識寒淺，固通時宜，則亦柯葉未實者類耳。師不遲以歲月而遽材之，則雖有凌霄之資，其不與樗櫟等者幾希，敢以愚誠，上干天聽，伏望老師曲爲調護，除南吏部，某亦不敢輕承外，或別部，或本部，得以優遊職事，是師始終而肉骨之也。某聞宋之名相有一士，獨遲遲用之，衆皆駭其故。一日問及，則應云：吾固知彼材，俟公論定，用彼未晚，終身無復窒礙矣。迄今以爲名言。老師誦法孔孟，不當與宋相較優劣。某罋牖豎子，亦無及古人萬分之一，輒敢云云者，因其語有致，是故始終言之，而不以爲瑣也。伏望師垂仁而曲憐焉。

賀朱金庭老師内閣

不肖元某歸農十年，無一開顔事，忽聞一册立爱立之息，喜極欲狂，至爱立而得我師，則猶喜不可言。自我師東歸，不肖中夜思我老師之德，玉潤金涵。我師之學，意誠心正，我師之才，神閒刃解，至纖悉隱微，無一而非，胎育元氣，保全善類。竊疑當爲世舟楫

霖雨,乃十餘年賁于邱園,謂天意何,今而後知天意篤吾師者,良深且厚矣。昔新法之興,海宇騷皇,一旦相司馬,即外夷猶聳觀瞻。今聖主相司馬矣,蘭陰龍臥,不減有莘,追鋒特召,何讓三聘。北望舉首加額,我聖主度越千古,始知十年鄭重,手弄文淵閣印不輕畀者,蓋有所待也。惟師爲能膺此典,亦惟師爲能不負此典。昔伊尹膺聘而出,其存心惟在視民之飢溺,若已推而納之溝中,明道先生所至,題"視民如傷"四字,先正曰:如此自不會錯挞人。夫相天下者,一邑之積也,引一民失所爲己辜,亦何至斯世斯民不得其所乎?師勉矣。胎育元氣,保全善類,不使一物失所,竊于師生平覘之矣。謹肅荒狀,用陳踴躍,惟師慈鑒之。

又

近得老師所寄清江兄台札,以非常之命爲苦,不肖聞之曰:此我老師實心實意。老師高臥逍遥樓中,與天者遊,今出而爲相,天下一日二日,萬幾匹夫匹婦,勝予老師奈何不苦,惟老師苦在一人而知樂在天下。今老師不以非常之命爲榮,則將來所以增榮社稷者,必有歸矣。

賀朱老師

蓋自我師入朝,門生雖棲藪澤乎,北望斗杓,心常左右;所不敢通尺一呈候者,台垣崇邃,恐成唐突。閒居屈指,時届孟秋,金風薦爽,正我師懸弧之辰。師知命時,門生逐隊,劉維衡留都拜祝師六十,時門生在家園同袁子壽遥祝。今師進酌大斗,海宇萬國祝師者何限?門生即欲進燕詞左右,此何異草虫鳴春,無當化工萬一。門生竊窺師玉潤金相,海涵春育,生平無疾言厲色,不以一念一意,傷

天地之和，不以大賢大智先人。閔閔默默，惟近裹着已，位至而彌
謙，福薦而彌斂。人觀師之油然與偕，咸以爲師可親矣，不知師胸
中耿耿如砥柱，不可移易焉；人睹師中情冷然，似以爲難犯矣，而不
知師所過即化，未嘗有成心焉。昔吾夫子至七十曰："從心所欲，不
踰①矩"。世儒謂從者縱也，縱其心無之非，是此近世流弊，爲吾道
蟊賊。門生竊謂，矩方也；從心所欲，員也。員不離其方，欲不離
矩，矩無可考。大學曰絜矩，絜矩又在老老、幼幼、長長，而天下平。
夫子生平，志在老安友信，少懷汲汲，皇皇未得其位。我師有其位
矣。門生少慕古人相業以爲太平，不知何自境象，素荷師訓，近始
有味于平之義平澹也。澹泊無味，至味雋永，又常也，無可喜而能
經久不變。孟氏曰：人人親其親，長其長，而天下平。舍親長言平
章，即堯舜孔孟復生不能。今天下人誰不親其親、長其長，有所以
使之騷皇不得安寧，則其故可知也。上本自聖神機妙轉圜，有緣有
因，難以言語爭，難以歲月必。望吾師無求于大急，無以新法爲驟
可，更無以世道必不可爲，無以人心必不可化，惟凝此一段真精神，
以似遇合，勿汲汲求遇，精神一真，九天九地，何之不入？天地祖
宗，且陰相之，此一息萬古，一刻萬年，所以祝頌師者，結爲無期，不
似世間松鶴崗陵之祝已也。望我師鑒之。

答朱老師

　　兩荷師台札下存，以先兄之變，兼信使難逢，即有信使，又必一
無求于相師門者，迺可通也。坐是不能兼得，遂不得申謝，非敢一
息忘大德隆恩，惟有心企。去歲竊窺諸注厝，種種匠心，及冬問，一

① 傳世論語當作"愉"。

旦豁然如重雲之覩朗日，私忖曰：此必吾師作用，未敢逢人問，即問亦皆不知，至今年夏晤黃秀水觀察，始知出自吾師。與黃公明在同門，把酒呼天而慶者再，世之號曰師曰弟子云者，無復爲千秋計，門生無別。念二祖列宗時，敝郡先輩，多有內閣舉動，稍有聞知，惟願師暮年一出，光昭令德，扶漢九鼎，門生叨世世之榮無涯極。世常頌相者曰：伊傅周召。不肖以爲我師一心一德，上追伊傅周召，當因時極救機括，不能一律。常思近世□□□段細心處，令人可想。中秘銓曹臺省，出自華亭手植，皆爲願人，亦間有可觀至處。諸言事起家者，亦皆有致常思其用心處，未嘗不爲之斂袵，後迺各以其意之所愛，不量人之稱與否，故兩無成也。中間有其人，未必不與華亭角，華亭卒善下之，柔其人爲用。不肖常謂華亭得餘姚之用者，若後人未嘗與之角，稍有時名，即不頂禮，輒千思百計逐而錮之矣。愚嘗讀師冕章曰：此真相天下者法度。冕欲升，與之階；欲坐與之席；欲知其人，告之某在斯。何等宛曲詳摯！夫以瞽者如此，其非瞽者因物付物，愛可知矣。今天下人擾擾而往，攘攘而來，總之各有所欲，欲名者，欲建竪者，若一一如夫子相師一段大慈，令之各得其所，更復何說？既以分人已愈有，既以與人已愈多，則何天地之不我監，神鬼之不我佑乎？秦誓曰：休休有容，子孫尚亦有利哉；說者謂國家之子孫，不肖則謂有容一段，國家子孫與大臣子孫，並提而論。頃見師將二十年間故紙中陳人真心拈起，與呂文正夾袋子補牘之風何殊？即此一心，天地祖宗何以報我師徂念？當時操此一術，起此一念，禁錮不解，以爲秘傳異術，人莫能窺其倪者，是果何心？至今老者、病者、化爲異物者，天地秀氣，鬱而未展，言之酸鼻，史冊含羞。師及諸人可也，再無以門生爲念，門生老矣病矣，入耕深山，四體沾濕，二毛蕭搔，策皷難前。昔猶欲得一官，借名色之。青州爲司寇，

師身後後人地，今知不得，皆一切抹撇，不知師功成還山，得曳杖入會稽、拜瞻師綠野之堂否？且窮骨酸態，熬煎已定，譬之老婦，百般醜態，能成生育之功乎？師用天下諸人，即所以用門生也，或者以李文靖不用浮薄新進喜事之人爲言，師幸折之曰：今皆二三十年來，人物非新進喜事者，比二十年朝無薄新進喜事之跡，其境象亦是如此。惟師初念無替，諸遺佚幸甚，社稷幸甚。門生戀戀，君師一念，沒齒不敢忘。敬直心，布愚衷，不文不怡，惟師曲貸。

又

　　師于今廢弛處，宜當振飭，但當以廣大慈仁爲主，仁可過也，義不可過。倘有奏請窮民利病，或賑濟，或拖欠豁除者，或當減三徵七者，師大開曠蕩之恩，一注筆海宇生春。頃兩詔雖未盡行，師恩普矣。今年加徽號，必免行刑，再免得數年，更彰師好生之德。

　　一，海内清軍事，極害里甲。軍以不清爲清，朝廷不受一臂之力，四海受剝削之苦。倘有清軍票旨宜寬。

　　一，雲南貴州軍官來選者，兵部不勝刁勒磨折，言之可憐。師倘有票旨，時幸一語，明正其弊，以兩院文書爲主，到即入選，無聽司吏查先世軍功，邊方小官更生。

　　一，常思宋時以恩禮待士大夫，故終得士大夫之報。我朝士大夫苦至謫戍極矣，寧可死，死不過一刻之苦，士夫在戍所苦楚，一日難當。不肖思凡自萬曆壬午以後，士夫謫戍者，悉宜寬宥。頃恩詔不一提起，想人心未一，師留此一念在胸中，自有用日。

　　一，謚有得而濫者，有當得不得者，不肖所覿，如朱鑑塘先生，其清介端確，無愧屋漏之人品，生平慕濂洛之學，不失尺寸，今不得謚，更謚何人？望師知之。

門生常誦<u>江門</u>語，時時心氣要調停，心氣功夫一體成，莫道求心不求氣，須教心氣兩和平。門生覺此等功夫，儘可行持，常窺老師日間深心養衝和之氣，故心和氣和，氣和形和，今天地之和自應之。自今一切，千撼萬撞，老僧不見不聞者，自定一日千古，一事萬年，政在此日，門生拭目爲老師望之，別無他語。來致書者，門生受業門人，幸同出老師門墻，其人方正博大，均沾化雨，三生有緣。不盡衷腸，惟師體亮，至于腐儒，甘心溝瀆，無繁凋刻，則前啟詳之矣。

柬申瑶泉內閣老師

曩者曾托<u>李</u>山人布二十餘年弟子情于師，而師過爲財答，使弟子不得一申鄙情，殊深怏怏，恭惟我師萬福，欣慰欣慰。敝邦縉紳聚首，談<u>吉州</u>閣臣十餘人，後裔隆隆；而正卿數十餘人，後不得與之並，莫測其故，僉歸咎于堪輿。不肖曰：此非難知。閣臣百善，有外人不知者，有一筆而海宇回春者，此惟天地鬼神知之，故昌其後以報之。若正卿窮年累月，其功不足閣臣十之一，我師入相十四年，<u>江陵</u>在事，我師小心翼翼，不露聲色。癸未以後，獨秉國政。當<u>太倉</u>未入國前，遺逸滿朝，振綱飭紀，容容與與，其風可想，今不可復得矣。惟是<u>太倉</u>一至，師以渠海宇人心屬望，不無推遜。<u>太倉</u>自負高華，眇天下無人，又一二諸言事，故與政地忤，政府不一意操之，而諸士各負意氣，角政府不察其人，氣類有合不合，不無玉石俱焚。初意曰：不用浮薄新進喜事之人，<u>宋</u>臣名言不知，遂漸漸多事矣。辛卯，師未歸前，逐客不過數人，倘師在朝，寧今日至此？師必無之心，心必無之事也。後遂漸漸，銓曹并司而逐者回，台省併署而逐者不一。亡論他處，即<u>蘇常金焦</u>間，遺佚滿野，今咎其成聚者，誰之使乎？此相臣責也。壬辰，不肖推少京兆，票旨云：<u>鄒</u>某狂肆輕誤，

故屢推不用，竟用楊端潔，不肖捧之云：吾師乎？吾師乎？師不在朝矣。借鋼不肖，以爲鋼言臣榜樣。某書云此上親筆，不肖思云，古之狂也肆，重爲輕根，靜爲躁種，君上未必知我若是之深，斯知我矣。例當報滿，新建猶數致書，促不肖入都門甚殷，又指天誓。不肖時在白下，急束圖書，告老母曰：歸休乎？予無所是事一官矣。老母遂偕不肖，歸隱六年，幸以天年終，使得申母子情者，某賜也。二十餘年，門生無百里之遊，常懼負其四字之訓，即文潔往惟在家置位哭之。門生常私欲走師函丈，布生平感德念知，顧我患難之情，九頓以謝師。有再入朝息，故不敢言。今師想倦遊矣，敢直述如此，即親友門生子弟，不知其故，世人不知，訛以傳訛。師閱仕籍履歷，鄒生服官八九任，省中諸疏俱報可，誰之爲政乎？師歸後，朝無不肖跡矣，世妄以爲師難。我師平生慈愷，機如轉圜，不處置人窮極之地，弟子非無知之甚，不敢作是念。嗟乎，世以爲人非官不足榮，人不知仕路，如人飲水，各充其量。記得沈純父粵歸時，過文江，與不肖言，不肖云：得一僉事便了我生平。不肖即官一選即一京堂足矣，使當時如秉銓、如開府，自以爲是，所不周物情世故，而使人含冤者，不知其幾。喜居林下，千磨百練，屢屢能悉物情，諳人理，萬一一意鞭辟着己，休心一路，庶幾古人自責自省、自誡自道之義，它日稱師門腐儒，弟子乃所以報師不盡，在遇之屈伸爲也，屈者伸乎，伸者屈乎，患不自立耳。又常念師在朝，諸受師恩，及登入座者滿朝，師歸家，皆反面謂與師左至形之志狀，吾誰欺，欺天乎？師之獨處欺詫者，知必衆多之人也，君不可以爲臣，士不可以爲友，今海宇人孰真孰假，孰男子而妾婦，于師一無所求者誰，師必洞之悉矣。若人以自致功名歸之，已而師以提人獎人之功，付之爐冶，如是而已，望師都置度外，頤養天和，天之報施師者未艾也。

啟吳曙谷內閣

奏記未幾即聞大拜之息,喜不自勝,談者爲里中氣運色喜,不肖則謂此社稷蒼生之福也。惟翁以海涵川育之量,如金如玉之養,醇心醇行,潛修默証者,不知其幾。故簡在元宰,默啟帝心,行見宇宙回春,日月幹旋,四海享太平之福,不言可知。年來海宇鄙薄西江人極矣,至謂九五之數,亦多非翁光,九五之運,應五百之期而起,西江人寧有吐氣乎。願翁早出,慰聖明仄席之求。不肖腐儒,一犁山中,無能拜舞德門,空向沙堤瞻紫氣,如雲如屯曰:此我新相公赴召日也。書不既心,統望台涵。

又

得君心未必得外人心,得外人心未必得君心,此處煞難言,惟相公一段真誠,自有天作之合者,中外咸孚,此有天意難強必也。萬曆初,凡士縉謫戌江陵及爲江陵戌者,倘有恩詔,均乞赦宥,此國家世及之仁,士夫家至戌苦極矣。里中官運自運官鮮及省上創倉,皆極爲民便,望力持之。家師朱鑑塘先生古之人,古之人在王洪陽之上,洪陽有諡,家師獨缺,亦世道所關,蒙翁業許,次牘必載,幸無忘。

答劉

遭大事如理亂繩,急之則絕,今忙不得,自有開霽日也。僕生平不于一事一人轉法輪,撥動關捩子,便有天地變化氣象。

柬劉雲嶠學士

世眼羨入仕者,以爲登仙;道眼見從仕者,以爲泛海,此皆乎意

之也。吾無意于用世，未見其榮；無意于必用，未見其苦，此皆有天意存焉。天之生我者，豈偶然哉？其行其藏其泰其否，順天之命，了夙因而已。如是則世覩驚濤拍天，長年三老，破浪而去，長歌而返，若入無人之境，其心定故也。翁兄年深靜養，願以無意而答天下，天下人人在太虛中遊衍，無一毫意，必其間都下猶之乎<u>江門</u>也，萬一時不如吾意，<u>西山</u>一榻自在，不佞弟先爲翁拂塵以俟。

答楊二山冢宰

私憂過計者曰：國猶家也，家之人慈孝貞順，雝雝睦睦，家道用熾，今國何異是也。不肖應云：不覩夫名家鉅族乎？一事之興也，龐眉耆耇之老，以爲必不可行，而少年英銳之夫，以爲必可行。何者？老成之士，其涉世日長，蓬心之徒，其歷世日淺，雖見有不同，識者謂其家之有人，使前無所啟，而後無所承。君子悲其祚之衰而祐之薄也，如先年之舉，言官交爭于下，大臣主持于上，得無類是歟？以是知祖宗恩澤，流衍未艾，似未足爲治世病也。

答陳心谷冢卿

聞報殊深暢愉者浹旬，雖然，貴鄉二冢翁皆以爭去，則商量調停之說，又似當有辨，始而商量，繼而附會；始而調停，繼而依隨，其流弊不至于此不已。用之則行，捨之則藏，此孔氏家法，願翁堅持一心，爲昭代典刑，斯道幸其，不肖又有懇者。不肖受知于翁，人人知之，翁之欲手援不肖，不肖諒之，但擠之者，惟恐入淵不深，則雖有萬尋之鯁，力亦難濟。願翁勿復置不肖于念，俾不肖安心林棲，食蔬茹水，吾甘也。蓋機括不轉，即屢推亦屬虛文，翁籌之熟矣。

柬蔡見麓冢宰

南都曾致書翁，願翁爲真冢宰，乃翁即真冢宰，又名冢寧，雖左抑右扼翁之用舍，不能扼翁之正氣。行見大史氏小書大書，特書爲豫章光寵，素辱愛如不孝，私籍光榮何如！不孝聞翁歸，願爲翁完名賀祿，先慈先妻，旬日内長逝，骨朽心折。今痛方定，始得走。豎子佈哀悃于翁，晚年別無所祝，惟願翁一切休心，竚證聖境，他世間語，不復爲翁道也。先慈幸襄事地，離家百里而遥，結數祿菰蘆中，可半日到，儘足忘世。知翁相念，敢附聞。

又

身在山澗，心時時泳遊緑野堂上也，天民先覺，不得摳趨，一侍左右，倍有企悚。翁近操持撒手元崖乎？亦時時必有密課乎？即有密課，不害爲撒手元崖也。趙清獻句："時人慾識高齊老，只是柯村趙四郎"，俯仰千古，其則不遠，望翁教之。不肖年過半百，一事無成，空負翁隻眼相看，半夜思之，腸至九迴。

柬石東泉司馬

惟翁晉居樞筦，宗社攸賴，但當人之心渙散，邊境多事，物力廢诎，議論煩囂之際，竊爲翁苦之。今之議戰者，世皆以爲確論，然不肖亦不敢望邊境勢必能戰，但願公主持于中，凡所陳説，亦以必戰爲主，其相機議和，封疆吏俾自爲計，而翁勿問，聽其自便。蓋在内萬分主戰，勢必得和，若一分和，其勢不至潰敗不已。翁平生收功定價，全在此時。大司馬上疏有一和字，翁大事去矣。此不肖亟亟慾聞于下，執事者如此。南倭有聞，瘡癬之疾，不足爲慮，惟在察舊所、薦邊材，或以爲兵道，或稍稍更置。翁可高枕而聽凱聲也。

賀蕭岳峰司馬

惟翁忠勤報國，績勒大常，兹且以一品奏最，邑人士欣欣鼓舞，謂邑中二百年來極盛事，爭大書小書，家藏爲世表。不肖輩辱翁教愛有年，能無雀躍，寔用敢以書記奏，進軸成正。翁以持法得嚴旨，邑人士方皇皇踟躕不敢進，不肖復告之曰：此正可賀也，退之爲進階也，禍之爲福基也，奪之爲與本也。翁昔以軍功顯，今復以執法名古，以兵刑爲國之大事，惟翁兩無媿焉。則余輩所賀，更有出一品之上者。且他日賢公孫覰軸而指曰：斯吾梓里人物耶？與先公篤在世，好世世講德，無有攸替，斯軸固世講錄矣，惟翁庋而置之。

答舒繼峰司寇

讀國初諸名臣傳，其立朝丰采，今可想見。彼視其身，如灰如瓦，而人之仰之也如喬岳。自學道者責之，以爲不聞道。夫彼不聞道者，其豎立如此，則彼聞道者，其所建豎，當百倍也。

答張龍峰總憲

往縪載籍，先正立朝，耿耿不磨，迺今世豎子，動輒藉口中庸之說。夫中庸之說，匪不至當，但近世所謂中庸者，巧于彌縫，善于依附耳。不肖每云：中者正也，非偏倚之謂也。然必擇乎中庸而固執之，漫無所擇，遽以爲當然，此學術之弊蠹，害世道良不淺鮮。故中庸之說，未易言也。且事各有體，居格心之地，當存渾厚，居臺憲之職，當厲風猷。

答李霖寰總督

聞奏凱之息，喜而慾狂，非常之人，非常之功，不肖何幸兩見

之,而并荷心知之末乎?惟翁生平學術宏博,志念忠純,天祚之爲國家奠東南磐石,奇哉動乎?弟嘗執戟黔天,覷諸苗盤據,櫛比鱗次。彼自恃以天造地設之險,歷代卵育姑息之恩,數省疊婭連姻之盟,际屠劉爲饗藿,以攻伐爲生計。文臣選懦不勝事者,一入其賕,輒垂頭不振,有懲申其罪者,樞臣以爲邊境多事,彼便以官家信怯,信力單莫可執何,稗□者不復覷漢官威儀,便自以天下豈有兩大乎?不軌之心生矣。今此一舉滅者楊不臣,而楊之類者十而九,從此稍知戢翼屏息,邊徼無儆,民得安田耒者,則翁之福澤所遺者,不知幾伯襬矣。大公老伯,溘然騎箕,翁雖以讀禮歸,然今天下脊脊多事,天之假翁以善息者,意尚有待也。大公有子,建社稷奇功,含笑九京,教家有驗,茲且直超運臺,翁更不必過毀,宜善息以答天心。夫息之説始于易,曰君子以嚮晦入宴息,調息之功,此屏氣以歸寂者也,然獨屬之。若一念萬年,一息萬古,則浸而之于天矣。至誠無息,真息也。元某謹薦東芻,以上伯父靈几,末申善息,一語爲社稷重臣衛,惟無我吐,幸甚。

柬汪登原中丞

作巡撫全在知人,近日吏治上下相蒙者多,面前可喜者,定是閭巷嗟怨之流,不知兄知人本事若何?爲大臣不知人,所關係不小,望兄留意。兄心不動,此是學問之証處。心神物也,豈能使之不動?要知動亦不動耳,寂感體用,原來有不合一,欲求合一,便生分別,去合一之旨愈遠。談寂談感,分體分用,此是昔儒顢頇語,真正學者,不以耽閣大事,兄他日知之。近日有志者視內羌爲寇讎,弟竊以爲此主上之命,父母有命,人子惡得而違之。王人雖微列于諸侯之上,未有不誠心直道,與之相處而得其心;未

有不得其心,而使地方百姓受福者,與之相角,不過門面上做,流毒百姓,何濟于事?吾兄即有時委曲,此真正赤子心。赤子心能剛能柔,能大能小,世儒看此赤子心太硬了。今日世界,能言者爲下,惟默默調停爲上。顯而有名者,從名根起念;隱而濟事者,從蒼生起念,兄圖之。當歸之説,大無謂。官至中承説隱,此是昧心之語。官高禄厚,正好行志遠道,與人爲善,弟望兄政自不小小,奈何言歸?

啟趙定宇宫詹

群侪仄目,吾輩總之,未見中疑,既見面熱,日久日積,猜忘日深。淫婦見貞女,惟恐貞女之不淫也,又惟恐貞女之已知也,物情從古然矣。吾輩褆躬接物,亦不能無過焉,日在規矩,猶懼佚德,果能如古人動不踰閑乎?魏公云,三家市亦有處之之理,果能見小人中無作惡乎?世道國事,自有主者,嘵嘵陳説,得無借乎?虛心受言,從古所難,强其必信,得無邊乎?人心淵深,信口吐詞,得無尤乎?瓜田不履,李不整冠,嫌疑得無未遠乎?凡此數者有一,于是難免群議,矧兼有之,宜群議之繁興也。總之,平日習心未除,困衡未深,安望舉措咸宜,不當咎人,只當自反耳。即此數者,一無犯手,能必人我容乎?美服人指,美珠人估,直木先伐,甘井先竭,從古記之矣。弟前云云者,亦只自反無愧,而後可諉之人也。未能全璧,遽諉之人,聖賢自處,決不如此,丈以爲然否?弟近至南都,覺此謫大有裨益,吾輩種種不及古人,動輒以天下國家自任,譬之貧子説金,其誰信之?古人云,了得吾身,方能了得天地萬物,吾身未了,縱了得天地萬物,亦只是五霸路上人物。自今以往,直當徹髓做去,有一毫病痛,必自照自磨,如拔眼前之釘,時時刻刻,始無愧

心。丈試觀從古豪傑,有身在泥淖而能幹當大事者乎?正氣固不可無,意氣亦不可有,取友固足輔仁,泛友亦足損志,願與丈交相勉焉。日月迅速,流光幾何,勖哉君子,努力自愛。

謝耿叔臺中丞

承示<u>姚江</u>之學,得敝郡人益信。夫敝郡二三先覺往矣,孤竊謂<u>學直</u>,今日當以身發揮之也。故曰:默而成之,不言而信,存乎德行。詩曰:有覺德行,四國其順之。嗟乎,覺難言矣。即<u>文成</u>傳習<u>錄</u>,止可覺爲<u>晦翁</u>學者,至于大究竟處尚遠,安得就正門下。<u>侗翁</u>往矣,孤未能吊,空以心悲。

柬孫見義給諫

士有都將相、洋洋歸梓里者,其人多齷齪。取高位,市童雖憐,至以其身爲鄉里,後日指名,君子鄙之。足下今雖布衣歸里,然榮于三公多矣。海內歸田者不少,又皆馮其意之所欲爲,或凌爍有司,或魚肉鄉里,爲人所傳笑者,與前人等君子惜之善乎。先正云:鶴鳴九皋,聲聞于天。又曰,無易由言,耳屬于垣。蓋言誠不可掩,獨不可忽也,足下無忘愚言。西北苦虜又苦倭,主上猶然高拱,政本深計,<u>賈生</u>所謂"直須時"者,良足悼惋,然<u>黔國</u>在萬山中,二者之患,俱無一及。足下素心王室,一劍酬主吗,能無南望涕零耶?不佞擬仲秋疏乞身,會少司寇<u>沈鏡老</u>薦舉自代疏,以不佞名濫,其間似又稽延我行,喜<u>鄧</u>大司成至,又<u>朱鑑</u>師至,名賢輻輳,如蘭斯馨,飲醇沐芳。每念足下,獨宿遠方,則令人罷談塵矣。足下幸自愛,泰階朗耀,賜召在旦夕間也。

柬徐石樓中丞

敝邑南運事，近革去解戶一，以官運兩年剩過米三千八百石，銀用不過四五十金，臺下閱<u>南京</u>所寄小帖可知矣。愚意今年起南運，每石止用加三，再不得加四，附餘止用叁分，再不得加五。言之自弟恐不從，臺下幸發一告示，示<u>古水</u>百姓，今年宜每石加叁斗，附餘加叁分。蓋自臺下，則解官必從，<u>吉水</u>人亦世世食臺下無窮之恩矣，九頓以懇，惟秘密而力行之。

啟查虞臯督學

不肖歸樵舊圃，習諳農術，有田于此，號爲膏腴，偶年所入，反不得與磽田等。然良農不以其一旦無入，而必時時灌培之者，蓋以其所收一年，則際磽田且數倍敝邑。今日之磽或類是，當今日而不求臺下灌漑之，必無及矣。查敝邑列館閣者，幾六十人，掇巍科幾數十人，以名實著聞實錄、輿乘、稗官野史者，幾數十人。蓋一省不得與之度長絜寡，獨奈何以一時科名多寡，遂有軒輊，此邑父老子弟之所痛也。且世之植人，猶植物然；世有植松柏者，有植桃李者，桃李可悅，松柏可材。然松柏必植于嚴寒苦冽之地，敝邑田磽產薄，土無紛波華蕩，足以馘心娛志。臺下不妨手爲蒔植，遲之數年，淂一士爲松爲柏，亦足爲臺下吐氣。邑人士得重興光復，是臺下大有造于<u>文江</u>，<u>文江</u>不世世尸而祝之，是無良心矣。公事公言，不避瑣聒。

柬李修吾總漕

天闊遠道，苦無信使，聞杜門謝客，弟殊喜。又聞欲歸<u>三秦</u>，住此猶喜，蓋<u>通州</u>與都門近。大臣爲人忌，自有正當道理，既明且哲，以保其身。明哲二字所包者，廣如入海。然閱入閱深，翁丈濟世事

業胸中，亦可以報國濟民，更何餘念。來教謂種花讀書教子，惟教子是正理，子不必教，賢不肖有定數，弟閱之頗定。老年人即七八十，能得幾時，肯從黑房子下坐半年，坐數月則所種花爲周子之蓮，讀書爲包羲之畫。近得侪鶴兄書，不知此兄信學，又且有入，真是蓋世聰明。相見或與弟輩共説話、共行動，不爲我輩所瞞，不然即大根漢未有不爲人瞞過。世間好事幹不盡，閒話聽不盡，閒氣争不盡，洗心藏密，是晚年歸根復命處。洗心者心隱也，藏密者身隱也。如是孜孜兢兢，一切世故，付之流水。君平忌世，世亦忌君平，君平豈漫忘得有些子不同處？翁丈須信此一着，不負弟輩一生相期至意，一字如欺，神天鑒之。

又

臺下冰心至性，非今之人，古之人也。岷峨接天，玉硤蟠地，靈鍾粹毓，宜其傑特純粹如是，不謂敝里得沐深仁數載，社稷有靈，當俾臺下，早握金鏡，澄汰流品，無使忠定、文忠、文肅諸公獨擅芳聲，日望之矣。周南非臺下久借地，大鵬息翼六月，行將軒翥九霄，願早馳車錦官，百花爛漫，正壯行色，無使海宇人日問司馬入朝之息，匪佞匪佞。不肖歸耕廿載，常自念名過其實，無福消受，臺下復從而張之。雖臺下欲扇冷灰，惟懼不燃，而不肖自分弱羽，承戴無力，恐不無爲臺下知。人之累惟有歸心一路，不昧夙因，以酬深心而已。學道甚難，歷劫難盡，愈老愈知其艱。臺下彼岸先登，惟有以詔之，翹首蠶業，精神如對。

答郭文嚴侍御

承手教，宛焉如面憶，聞丈入白雲司，弟旋具書奉候，至則台駕

行矣。弟生平作官,于此地四年。湖上蓮花綽約相憐,怪丈別去大
速,不得受此風光滋味耳。聞日與侪鶴兄相對,可謂得朋。此兄于
斯學有入,弟甚喜,充拓不可以世量之,吾輩無論出處,各各有事,
肯沉埋仕途亦沉埋,不肯沉埋,即在十八重幽暗中,亦自驤首青霄,
世豈有鋼得人,人不得無志。弟老矣,無世外之思,但得假歲月爲
寡過地,別無他念,雜刻請教內家,師傳請教家師,不得即諡,此大
缺事,丈入朝幸留意。

答顧桐柏侍御

　　人之相映照者,此真精神耳。臺下<u>西江</u>一行,造福甚宏,監兌
議裁,錦上添花,喜當何似。臺下有高世之見,濟世之才,必爲之
勇。出之以從容,本之以靜正,此非精神流貫不能。不肖心服臺
下,絕不從識神上起,臺下勉之。入朝惟在幹實事。今日法言巽
言,俱成塵積,老成謀國者,又向塵上起塵,其能有濟,至于分曹角
立,則猶不忍見聞,惟<u>仲山</u>甫舉之,愛莫助之,是之謂矣。敬謝離
情,與秋色俱遠矣。

答薛欽守方伯

　　三十餘年老友,弟初以臺下篤實敦厚,可肩大任,不謂深入斯
道,乃爾一段沖襟,真若無若虛,弟有餘師。弟生平多從逆境,猶覺
錯過,而臺下從得意中,勘明此段人事,非真志真功不能。弟嘗思,
嗣今彼此老矣,世間種種欣羨者,覺與真性無干,只有可減,無可
增。即此是晚年功課,願與臺下交勉之,口談性命,身落世間,行此
學道所忌也,敢以此就正。

答史緯占參知

境無喧寂，無順逆者，道體也。學人未必透此，透此是學問能事畢矣。須時時學，時時反觀，久之寂與喧一，逆與順一，一有厭動喜靜之心，仕與隱皆礙。

答石楚陽參知

翁丈出山，我輩彈冠，但老年英華之氣，今且歸根復命，從慈從寬從厚，斯不失一體真脈。承賜效油吟，讀至汪中丞、張打油與李杜齊名，不覺絕倒。豫章于楚，連臂屬國也，二十年來，怪得芝麻價湧，不知爲翁油肆所攬結，兩年間油亦不至，又不知油老出山矣。雖然黃梅彈丸地，兩大夫一爲上治虜，一爲上治倭，所需油不多。李打鐵者，張公石交也，干將、莫邪，皆從此老，淬鋒斂鍔而成，恐張公亦當逐席，愚意李君二老當以碧油幨籠之，他日奏勳，又與管葛並軫，不但李杜已也。書此當效油吟一跋，勿笑鄒生，既說張三，又說李四，附謝發一笑，并聞之中丞公。

答王澹生考功

承教知紀要一書將成，此書關係甚大，萬勿輕出，承索敝里諸先輩，容搜集呈上，茲先以蔡見蘢、楊止庵二公及大澤兄稿奉上，大澤兄有銓曹紀事，弟爲序，其中紀同舍出處頗詳，幸托相知者索之，必有可載處。弟所知者，敝里劉直州，其人有志，可惜爲新建所逐，前輩如周山泉少宰，精白人也，容具傳呈上。羅月崖大僕與都察院爭堂參事，大有致。愚意此等事，宜另設一雜紀，各項細事，可收拾也，以臺下明哲煌煌，猶欲問張仁和，此公載劉侍御畏所疏中未必實否，何如？然世間有以霸入、以王出者不可不察。若謂遠江陵，

江陵九泉未必心許。孫月峰公南都事弟未知，然選郎係名，選郎當詳載之。楊蒲坂功在社稷，其不載名臣者，後來者缺漏，恐非有意，宜入傳。弟所知顧趙二公外，有孟化鯉雲浦、王秋澄教此二公，北邊真有志操者。門下欲載貴里，不肖所知顧涇兄外，前輩有王仲山公，此外不多屈指矣。若與其勿核勿公，寧勿成書，知沖度必能爲，弟秘不以示人也。

答王南淮

一生向學，猶云潛修，結成性中精一一大片，此殆生死根也。又慮死後無棺木，向人求助，此亦未了世緣，真正學有得願，以此肉身化後，任從千萬人聞，此馨香撲鼻，曰：此南淮一慈悲度人處，何必向土壤作螻蟻緣？謹以奉復，老婆舌良苦。

柬吳元所

跡雖疏，然門下一種恬澹沖素之情，則從友人處談之甚悉。世情濃處能澹得下，況德門昭赫，海内幾家，以約失之者鮮，不佞服門下之見卓也。侍御兄立朝，可以報國，可以承家，即左一官，而忠孝完備。世間行不必提起，復翁應含笑九京，何如？

柬余曉山太守

不佞某欵啟：往聞曹荔溪公祖票爲不佞樹坊，倣古人彰善之義，云意一時未必舉行，可相忘無言矣。近臺下慨然舉行，遠伏金陵，曷勝感戢。不佞以抗浪之跡，取世猜忌，臺下直欲闋而振之，冷冷高誼，古人不踰，�★不佞有概愚衷，不容不灑之左右者，惟臺下垂聽焉。夫士齊兩間而靈萬物者，則有獨尊者存，匪菫菫以節自見

也。以節自表見者，非士之得已也。且士所稱節者甚難，矜血氣者鮮令終，逞忿膺者眇和平，惡乎稱節也。不佞學未有成，浪逐時名，昕夕廩廩，罔卜究竟，安敢自以爲是也。王文正登第歸，有司以車從迎之，卻而徒步，恐驚里中父老，載籍以爲懿矩。不佞登第幾十年，所犬馬齒浸浸長矣，上不能入孝出弟，衛道以詔來學，次不能敦龐還樸，以善末俗，又家無積蓄，以助宗族里黨之不給者。且牌坊初建，民居有離析之苦，既建有搬運之苦，百工交作，能必其子來趨事乎？罔以利之，而先以勞之，是重不佞不德。不佞初入省垣，首疏有如建牌坊，須關係風化，無得概施之語，沙頭采珠，代不乏品，即一身何足爲風化重輕。以此律人，而遽食其言，人以譙讓，其何辭之有？不佞涉世雖淺，蹤跡半天下名邑大阛，昔之貴豪，或一人數坊，或一坊殊製，始未嘗不巍如煥如。既風雨飄搖，新者剝削者圮矣，以民垌脂膏，委之草莽，識者恨之，彼知終之必毀，則孰若不刱之爲愈也。近世巨貴創坊不少，市童過之則憐，君子過之則鄙。不佞其將取市童之憐耶？君子之鄙耶？其間不能以寸矣，無論其他。吾吉文山之大忠也，六一之名相也，其坊安在哉？即不坊，二先生之彪炳者自在矣。夫不上遵前哲芳躅，而欲下循近時之流弊，不佞之所大恐也。不佞又聞，士所稱不朽者三，太上立德，其次立功，又其次立言。不佞學術黯淺，文事非其所長，才志紕繆，終非仕路中人，立德一念，則不敢他讓，于今益感臺下期待之雅堅，古人硜硜之守，以報知己，伏惟俯鑒愚衷，速賜停止，不勝大幸。

簡涇静峰太守

南來者日頌諸所注措，心爲之欣喜，忭躍不禁。今鄉願風熾，有一人焉。擎天拔地，旁無四顧，直紓其生平學術，見之行事，此豈

獨九邑之幸，即天下將重有倚毗焉，幸甚幸甚。茲瀆者，不肖于蒲月，接遞中一書，開視之，則闔城人士以數十餘年坊長偏累之，故曾申懇，祖公欲改坊爲里，自運自輸，期不肖再懇于公祖者也。不肖讀之，其詞悲，其情切，譬之沦胥，溺坐燋焚，望人提援拯救，所至必呼號，而欲其出之水火。不肖蓋亦溺且焚矣，又欲不肖助其呼聲，使之心酸情切，而救之者速也。夫諸生所呈坊里利害，鉅可覩矣，冣苦者，坊長糧际里長數多，每一起徵先賠賑三限，然後遞年，稍得應限，非揭數十金債不能。夫中人之產，所直幾何，其先借以賠三限者，利積力屈，而家資先殫矣。若改坊長爲里長，則糧少而易于輸納，易催徵爲自運，則法便而家無逋負。且住居城廓，無煩督責，咄嗟立辨，此百世之利也。而諸士民所加額翹首，以竢命者，願公祖其惟民之欲是聽。不肖亦得以藉其餘庥同歌，覆露其功德，曷有窮極。不肖非不知仁臺自有制度淵衷，自有宏謨，敢以數千里莠語塵之，左右亦計汪度方，附采閭談巷議，爲執中之助，故不避狂瞽。

答韓晶宇侍御

不肖山澤廢流，常念無以報君親萬一，惟有好善一念，殊足以贖夙愆，而滌新益。故每見當時君子，惟願人人以天下萬物痛癢爲心，鄙心斯慰。自一接臺下藹然之度，坦然之衷，其厝注一惟博大慈祥，不肖退而喜慰者。至今謂國家之慶，與德門之慶，正未艾也。夫仕猶入寶山，仁者得之以行仁，義者得之以行義。天地之人德口生，仁可過，義不可過。不肖老而始知此學脈之不誣人，故于臺下不勝傾服。臺下如日之升，不肖無能裨泰岱萬一，惟以此半生膚見呈請，望祈教之，腐儒苟簡，知有道不訝。

柬韓晶宇侍御

得手教，知軒車以長夏晝錦，太公、太夫人仙仙神王，諸蘭玉繽紛繞膝，其樂融融，似不從人間世有，羨之羨之，臺下可以入報天子矣。秉時爲國，調爕元氣，化異爲同，此臺下優爲事論。平天下在絜矩，己先絜，自能絜人，臺下絜矩者素矣。豫章一行，不動聲色，吏畏民綏，此豈易致？惟是自臺下行後，斗米千錢，即手白鋋而告糴，無從搶掠，時有十室九空。矧今秋與上年荒蕪更倍，惟改折南充一事，稍可生活。即官家不允，勢不能辦，臺下居中自能調護也，九頃以懇。不肖老去空山，世想都盡，臺下假之羽翮，其意甚深且遠，即不能報酬萬一，惟抹厲晚陰，無忘臺下之鞭策也。

柬陳虛舟明府

前郵使歸，曾候記室，知塵電覽久矣。敬瀆者弟今春歸里，家兄道明公，先年九月鮮俸買書院故地一片，爲不佞居處計，天閔同胞無居而欲衣被之，至厚也；不取公帑而取俸饩易之，至廉也；不與炎炎之貴人而與孤危之戍客，至明也。弟雖鐵石，能不感德清如伯夷，豈不欲仰承以彰大君子三善哉？啻不佞有隱痛焉。曩在戍所，覩折書院報至，私嘆曰：江陵酷暴，一至此極。已接講業者，皆習爲軟熟，蕩踰名檢，又未嘗不恨士風凋零，一至此極也。私心計曰：振士風、復書院，是今日行義達道者第一事，幸不得所請。今幸叨諫垣，得所請矣。文江舊址，巍然完璧，敬以附道明公爲他日恢復之資，即露處巢棲，吾寧也。或以此地故隙地，而非書院，即近改爲書院，亦非有先賢過化遺蹟，卻之不大矯乎？弟則以凡舊名書院，理當恢復，先賢遺蹟有無，奚足計也？且天地之間，苟非吾之所有，雖一毫而莫取，矧茲地爲一邑公共者乎？昔莊定山先生，居不蔽風

雨,撫臣欲令有司葺之,定山遜謝。弟常以爲美談。弟雖頑愚,竊附莊公;而道明公高谊,則無愧古人所冀成道義之知,此地他日得開一堂,俾後學濟濟,又何莫非道明公之賜,而不佞所貽也。緘書萬里,永堅一心。

答孫六吉明府

山中偃仰,惟偕農夫爲春事計,忽棒台翰下問虚丁事。臺下神明,坐照一方,何幽不燭,而必廣采博議,至虛也;不忍數都以一人肩百七八十丁者,拯而援之,至仁也;均我赤子苦樂霄壤爲一劑量,至平也。惟有欽服,更復何言。然明問不敢虛,亦嘗詢及先輩及諸與論,敢備以聞。叁拾担糧,起一名佃丁,此曾明府倡言,衆皆聞之知者,謂百糧者少,即糧百担而添三丁,不過銀貳錢,且百糧戶有十四五丁者可免。又或謂,田有去日,佃丁無去日,長爲子孫憂。不肖謂,凡孫佃丁載在冊籍者,云隨糧佃丁與諸丁名色不同,它日賣田時,丁隨糧過,其說大有致。糧拾担加壹丁不爲過,此解儒官言。世或謂未免爲糧多者苦,不肖謂本名有數丁可免,若此止一二丁,加一丁不爲過,其說甚公。人少者察其苦,稍與豁除,人多者或三丁,或二丁,或一丁,宜令之開報。張明府書甚正,啻恐人多者,勢皆强盛,誰犯其鋒,設投匭法,臨時忝伍,衆論僉同。十丁報一亦可,李孝廉説可行,有謂數都今雖消乏,然田在,得田者量糧加丁,安得別累各都圖,此合邑士民公論。記得陳荆老,已將各都圖報有佃丁,後未申報官府,遂至中止;佃丁之説,不可行于各都,行于此數都亦宜。有謂四十七都,人煙湊集,可稱富庶。即三十等都,且先核本都,外補不足,看不足幾何,而後議處之之法。如一千得補其半,亦可去半害餘,以作一縣欠數。有謂不必補丁,數都欠若干,

一縣一丁，加釐毫即可抵欠數。不肖恐此說，起加派之端，有謂丁係力役之征，見糧起丁，似與祖制不同；不知顧觀察公祖云，三吳兩浙，亦以糧起丁，情本同舟，議難膠柱。有謂陳海寧令吉水時報脊多丁，後奉文草去，惟三十等都未去，今所存者係浮丁可查，果係辛壬年間所報丁數，即毅然除之不爲過。有謂當時羅文恭核丁之說可尋，近又云，南昌每丁五分，吉水每丁七分半，陽以名減，陰以實增，不知然否。其說亦可覆，而謝諸圖減丁者之口。又有謂今宜從眾平議，仍舊貫止者，不知平議名雖美，豪强單戶，勢既相懸，俛首貼耳，逐隊呈身，誰復敢爲不平之鳴者。若上無衡鑑、新收、開除之科，太祖不必設，臺下一腔仁心，亦無所寄，故須審而後得平。得其情而後平之易，民可使由，不可使知，從古然矣。議論多端，總其意有二，念在子孫者，惟恐踵禍苗，尚不知子孫賢無，所事憂子孫；不肖所可憂者，如居如食如婚嫁之類，百苦雜出，可憂者難量數，豈止此一事乎？念在蒼赤者，見世涂多端，滄桑人代，區區百里，荒磽薄田，皆爲造化，使人在造化播弄中，豈一人一家能專？故士君子當以天下爲一家，今一時飽暖，當思困苦者、孤獨者、疾病泣訴者，皆我族類，直幸不幸耳。忍此輩流移孤子，不之恤乎？邑人不知恤者，大都未實見且聞耳。倘如臺下，日日覩其犇訴之狀，扶攜泣涕之情，又覩其某圖某子甲某受虛糧比併之苦，又聞其賣男鬻女折屋之事，其欲一豁流移以共分其苦痛，當必有食不下咽、坐不安席者，豈獨仁臺今日之痛乎？不肖常念，吉之人民貧，本自家傳，惟是貧而苦，父子二人而當三百丁，無勺含而當拾餘石之糧，它邑必無之事，外郡聞本邑，名以爲化國，本邑日頂虛差，如坐愁城，下之人有口，種種議論，聽彼懸河，上之人有度，涓涓細流，悉歸大海，謂諸言無當，不可謂言盡當，亦不可采，而全用之、半用之、正用之、奇用

之,事必有濟聽笙竽者,一一聽之,則各自成聲。所幸者,敝里人上自縉紳,以及童穉,耳聞一體說取熟,今此一事,縉紳俱知大義,願臺下察吉人民明一體之說,以公心體諸士縉以恤鄉,教諸小民不忍令之各遂其私,邑人今日能體一邑者,世世生生,享皇極之福。如不肖無足比數,願以身爲先,惟臺下命是從。不肖如有異同,臺下以頑民視之,何所逃罪,言出血誠,聊應台命,知我罪我,付之太虛。

答濮琢如明府

以臺下品地入朝,願示天下,以廓然之衷,無令畏壘疑可也。自古正人君子,不能久立于朝,亦始于求治大急,而自處大孤;自處大孤,則于物也不親;求治大急,則其施也不審。天下非一時一人所能幹,臺下其以不肖爲血誠可也,至人難再,故敢縷縷如此。

柬孫六吉

別忽忽三改歲矣,喜聞台駕還朝計日,簪筆西清,鳳鳴高崗,貽一代得人之盛,佇可想見。惟是爲昔日言官易,爲今日言官難。今歧分壤界一出,言本無心,而人以歧心窺我,故曰難也。然不肖又思之爲今日之言官易,昔也隨入朝而隨拜官,今遲以數年之久,閉門而籌,冷眼而觀,胸中久有成畫,從容時出,自可當君心,而孚輿論,不卜可知,幸惟爲社稷珍愛。

答范丹樸

承手教殷殷,愧感愧感!昔人遭此阽有援之者,今入此阽有下石者,門下歷此途始知之。大峨之行,水盡山窮,鳥道猿聲,此中隱

隱生機欲逞,是遷客得力處,接諸貴人,備盡諸態,且忍且受,此處
欣欣歡喜消受,是遷客了心處。終日除目,推而不允,阨守下僚,是
上恩鍛鍊處,若要熟從這裏過,不過則仁不熟,敢爲仁者一宣暢,交
相勉也。

答陳員喬國博

黨人七子之説,不紛紛耶?爲今之計,惟行所無事而已,近時
人心不正,一切傳聞,盡屬虚僞,既不能拒,只當化之機,忘鷗狎鳥
翔色舉。吾以機應世,則何誠非機;吾以誠應世,則何機非誠,削去
浮華,歸于真實,弟與丈努力。

與文昌書社諸友

貴里吾邑所稱文獻窟宅,雄宗醇德,閉目如是。顧山川縣邈,
人心渙散,僉議當剙一書社聯,囑人心振作,斯文起弊維衰,諸耆老
子弟皆欣欣鼓舞。不佞敢佐王氏題主,金爲前茅,惟諸名宗播告,
通都故宗,共力圖之,寧儉衣食,無儉禮樂。此不特文昌盛事,一邑
側耳聽芳聲,以盼成功,來聽誦聲焉。

答友人

承教知翁晚年浸浸,未忘此學。古人云,學則忘年,不知老之
將至,性無老少也。又來教云:茫然無知,實然罔覺,此有兩樣不
知。學人無知無覺,是不著察老;學人無知無覺,是全歸路頭,不知
翁從何一項下?幸察之。義理言論思慮,躭閣時日,無濟于事,高
見謂何?

答友人

與人相對，貴在精神逼真，盜賊娼婦，彼一段精神，自不容掩。說到此便就咽喉下割刀，吾儕面上尚有脂粉，更說甚學脈；縱粃嚴得極工極巧，瞞不得有目者，丈謂何如？弟生平閱人多矣，瞞不得仕途上作官有公論，居里有公評，處事有實際，愚意吾輩不妨疏漏，縱疏漏處露出真精神，便是真學脈也。

答潘少溪內相

元某世之棄物，自歸耕十稔，倚嚴穴、寄餘生，畊暇則時從殘卷蠹編中作腐儒，不知門下何所過聽，而特加註存。自拜承以來，日有愧感，居嘗思天下之民窮極矣，窮而至西江又極矣。絲枲之利，不如吳浙，魚布之利不如楚，鹽之利不如淮揚晉粵，山澤之利不如閩。民惟食土之毛，畊而食，織而衣，所在莽蒼。去年度歲，小民日用之需，百無一至，蕭條之狀，元某束髮至今日所未聞見；十手十目，誰能掩之，非門下安静以從事，民更誰望焉？近時齋心念佛者衆，不佞思佛之道，以慈悲度人爲主，區區有其心，而無其位，門下一註念。而西江即西方、即净土，修行捷徑，更無踰此者，敢以爲門下謝。知門下亦素向佛道，秉夙生願力，與西江民有緣，故漫及之，門下必不笑爲迂儒腐談乎？

又

蓋自鑛稅役興，人人重足而立，日聞楚事，足爲寒心。門下入境，來我吉州，竭蹶從事，吾民雖苦，然絶假借之擾，閭里不至驚惶。不佞常與二三父老曰：此我上恩也，能宣上德意者，潘使君也，恨不得一向門下，爲窮邦稱謝，迺門下猶然記存，不佞其何以當。不佞

自報痾歸山，此心惟願我君德同堯舜，治比唐虞，普天下之深耕易
耨，誦詩讀書，人人得所，鞏皇圖億萬斯年，此不佞報君報國真心
也，願明公圖之。

柬駱與涇

主上近起四言臣，而足下以切直，不敢齒及，行且及君矣。明
夷之章，當三復之。夫物未有不晦而章者，真松產石巖，以千百年
而後柯葉不朽，不佞願足下為松為柏。

柬羅匡湖給諫

羅司勳行，曾題尺牘；未幾，得夕郎報，不減貢生之與。憶弟十
年前，猶得跬步玉清，謦欬天語，足下今雖承明乎？大官膳可飽，爐
香不可挹矣。言念國運可為寒心，說者謂徑尺之鱗，修盡無餘，弟
竊謂儒者遭時而存逆鱗之心，即此心且不足信，友剡曰至尊，詩曰
奏假，易曰觀盥，願足下三復斯語。易又曰，動而不括，願足下深惟
其義。憶弟初食大官膳時，如魚入水，洋洋悠悠，未幾厭心生，又未
幾殊覺飽懑，欲吐之矣。思山中藜莧，如僊人掌上清露，一啜令人
欲僊，足下熟其味，乃知鄙人言不虛也。諫補一副，馳以代賀，匪物
之美，美人之貽。

柬李孟闇進士

足下第，僕聞之喜，此非獨一身一家一國之私喜，常自念堂堂
文江，如彼大廈，必有巨材，為之棟梁，今得吾弟繼起，又不但棟一
邑矣。雖然，欲棟斯世者，必有本末，德者本也，明德者學也，學必
有砥柱中流氣骨，而後可以挽頹波，必有茹蘗湌霞節操，而後可以

回末俗，必有鳳毛麟趾至性，而後可以覆海宇，必有鑽堅貫的決志，而後可以窺閫奧。僕二十餘年，求明師，親良友，今髮冉冉矣。中夜思之，徒冒浮名，負君負師，莫我爲甚。得吾弟匡我未逮，補我未至，僕之願足矣。僕崎嶇數十年，未敢謂無所入，居嘗與友相處，默念世有目擊心喻者，哓哓强聒，彼以爲嗔，故平居未甚與諸友及吾弟究竟。今吾弟巨擔在身，始知此學不可須曳離矣。願以身任天下萬古之重，僕盼望以日爲歲。

答臨江沈二府

不肖少年用罔，老而棲心蒲團上，始知世間所謂浩然者，盡逐血氣奔放，非真有超然，與天地獨存者在。夫所謂浩然與天地獨存者，不依形立，不以生存，不以死亡，不以人知不知爲加損。元某求之，念年未得，而敢冒認爲道，惟懼法眼照了，迺臺下曲賜引我，不肖其何以當？

卷 二

上朱金翁

竊常論相天下者事業，不在既拜之後，而在未拜之先，何者？其道貴先自重也，自重而後人重之。近時不無因依於人而始進勢，不無所因依，則雖有炳煌之業，其誰與我？吾師身雖未進，而得自重之道。今雖不相，又何憾焉？且近時風俗愈下，而議論橫滋，太阿倒置，而機漸內移，無論其尤者。即一美事，而甲可乙否，以小人之心，揣君子之腹，道旁之議，何事無之？即一端士，而朝夷暮跖，以忌妒之心，肆不根之謗，婁菲之口，何人無之？此最今所當寒心者，人心至此極矣。握世道者，譬之撐巨筏洪濤中，亦戛戛乎難哉？遲之風恬浪息，利涉大川，天其有意我師乎？惟自重以待。不肖又聞士君子齊三才，靈萬物，匪僅僅以爵位自表見也。陳剩夫、胡敬齋，彼一布衣也，而千秋不磨。師以正學示我，弟子則師之所貽，與弟子之所企期者，又奚論相不相也。友道相知，不爲貌言，矧不肖於師何如？惟師督誨之。

謝蕭兌隅

大都不肖之學務，在自信自得。夫依人譚說，非中藏之珍也；隨人腳根，非堅貞之守也。元標寧甘遯世，不敢附會以自欺；寧守固窮，不敢波流以逐世。此則不肖仕與學者如此。

啟鄧定宇

　　世綱淪廢極矣。匪有至人，難語至學；匪有至學，亦難與至道。歸根以靜，太史公養邃矣，至道非公疑而誰？

其二

　　白雲居士，金帶懸腰，我本無心富貴，怎奈富貴催人。莊定山老翰家，棲三十年赴部補官，李西崖閣老曰：定山衙門出色人物，當優之。丘仲深曰：我不知所謂定山也，仍補南郎中。丘又曰：引天下士叛君父者此人，倪文毅復計之。先朝號稱隆盛時如此。羅文恭晚年私與門人曰：官家以國師禮處我，我當一出。乃嚴分宜徒每得文恭書，把翰回環曰：達夫達夫，老夫不曾用得你已。又曰：名高了。嘉靖時如此。章文懿數起不赴，國師必赴，文懿官雖尊，然平生國學稍有施爲，餘不過大官。中夜思量，君父之義，文懿必有怛然不自安者。毛義亦是不聞道的人，細想他色喜，真是不慮而知的真性。不肖先年以出處之義，商之諸老及先生與念兄，僉云當出。弟亦以老慈年高七十餘，乘時得沾一命，人子心稍慰，遂無復留滯，即播弄不悔，今亦甚喜。白雲菽水，际昔戌時所得良多。太君年八十餘，畫舫相將，江魚竹笋，進則振鐸，歸則戲綵，何所不得，惟先生圖之，熟計之。清靜之士，特優於躁進者，若龍德正中，大人則有間不加，不損知性者出處，視之一也。惟有以教我是祝。

柬友人

　　吾鄉學問，極能纏搏英豪。三尺竪兒，口能談陽明；問其所以爲陽明，白頭不知也。言及此，令人厭甚。吾兄直當擺脱諸陳言舊見，直求自得。苟能自得，芻蕘可采，矧先正乎？未能自得，孔孟且

不信，矧<u>陽明</u>乎？真正大英雄，決不隨人口吻，決不隨人脚跟。至於學問中一段機權詭譎之術，先賢決無此家法。弟初年墮人術中不覺，近始識破，未得其學，先得其術。如入千層圊圍，永無印首之期。此古今學術所繇分也，吾兄以弟言爲然乎？吾輩千態萬狀，有過失不妨使人看破，惟是遮護，不可有耳。

復羊嵩原侍御

吾儕樹立乾坤，全在此學。學術既明，如滄溟之無所不容。不然，溝澮皆盈，縱有微長，亦如服烏頭毒，終有時發也。丈在案牘，中無非學術，抛却尋春之説，則似學有方所矣。烏臺之職，在振風紀。邇年政尚操切，民其若焦。存寬大弘博之意，是即所以振風紀也。且丈丰棱整峻，一望已儼然可畏。即恩如春育，下吏罔不奉法矣。

答方鳳軒民部

近世之士，卑者亡足論，即高明者，亦有住着處，何者？未聞道故也。足下來云，肩頭要樹得起，脚跟要站得定，口頭要守得定，心腸要洗得净。弟則以爲，只在一處作功。吾儕頂天立地，只靠得一個心。心腸一净，肩頭自樹，脚跟自定，言語自定。<u>孟軻</u>氏曰：先立乎其大者，則其小者不能奪也，此之謂矣。不然，千孤萬路，應狩之所，撼震亡窮，而功夫之所料理者有限。顧此失彼，其將能乎？此集義義襲之所由分，惟足下教之。弟入<u>長安</u>，亦已三月，在稠人中，不善作便佞趨承之狀，衆皆木石視之，又其下仇讎視之矣。弟恬不以爲意。時而用我，必竭盡駑力，以答清朝。時不用我，芒蹊蓑笠，<u>匡廬</u><u>彭蠡</u>，何處不投足也。獨弟見今時士氣太卑，無論大關係、大

節目，閃爍萬狀，即纖若毛髮，色動神疲，國家氣運全係此輩，今若此殊可憫心。

答穎泉翁

維持正學，與充塞正氣，原無分別。夫學而無益於世，則玄虛之譚也。氣而不本之學，則血氣之剛也。吾輩學無可見，見之於事；事無可考，反之於心，世豈有扶正學者而無正氣耶？亦豈有正氣者而無正學耶？太山嚴嚴，歷陳仁義，所如不合，浩然不屈，孟氏之正氣，孟氏之學也。一生歷朝，不滿期年，患難死生，講而不輟，晦翁之正氣，晦翁之學也。使當時謂孟子朱子而不足以維持正學，則三尺童子所不信矣。古人身任天下之重，無一事可少。而今人視事有躲閃者，必其學之未有至也。翁以爲何如？

答羅近溪

不肖年來亦漸有路。妄謂此學，一得即得，不得即終身不得。夫所謂即得者，非影響襲取。先儒所謂用力之久，而一旦豁然，貫通之謂也。吾學貫通矣，直是與天地同流，廓然無涯，更復何物可以易此？先生以爲然否？望裁教之。

答李見羅

不肖自總角時，誓此心無愧天日。即觸染性，回首提撕，即得本心。自有志大人之學，妄謂此心無愧，即是當下聖人。此心牽絆，縱譚王說伯，如拖泥帶水，永無叩首之期。故常於獨知處，人雖不知，已獨知之，不謂翁一見而洞燭不肖之肺肝也。雖然行百里者半九十，所恃以夾持箴規。恃有翁在，不肖亦不敢不勉焉，以無負

此生，以無負台教耳。

其二

邇來正人頗難用世，然正人亦不必於盡用。吾學苟明，吾心無愧，即終身泉竇，吾甘也。所願先生以身任斯文之重。攻之者愈堅，而執之者愈力。繼往開來，舍此更無功課。

其三

老先生眠食自愛。皇仁如天，必不使老勳臣抱向隅之泣。正法眼藏，正當此時，尋繹出而一，爲千古吐氣。吾道有遭乎，萬里寄心。

答文谷宗兄

弟竊觀士君子在仕途，君子有君子病，小人有小人病。小人病在卑污，或乘機而射利，或與時而競進。此如面上之瘢，有目者見之。君子之病，病在高明。如澡躬自持，過於刻厲，則污者忌。中立不倚，過於激昂，則懦者慚。且人情之遲速異，宜強之以不堪則過；天理之隆殺異，宜責之以大難則甚。此皆高明之士所自以爲是者，猶入骨之瘧，非有國手，鮮克用瘳。丈得無類君子之病歟？一或類是今日，正動心忍性之地，哀多益寡之時，未必非丈之助，而弟之所深慶也。聖人於知及仁守，猶曰“動必以禮”，則聖人經世之猷，概可識矣。敢以是與丈共勖焉。弟性資愚魯，自登仕籍，蓋幾十年，而貶而謫，十居其九。竊嘗沈潛磨勘，自知病根種種，前之云云者，正欲揭病根，祈丈之不病，以藥我之病病也。若謂屢經多難解安心，誠愧之矣。

其二

門下抱玄黃之學，具千古之眼，往往以不可抑之氣，爲世仄目。林棲數年，果浩然獨存耶？亦返之恬淡寂莫之鄉耶？恬淡者，道之都宅，而三才之樞紐也。元公提衡有宋，"無欲"二字，即恬淡之義，願與門下共鏡之。不肖在家，別無伎倆，惟從困衡中，煞於此學，稍有入處，非復往者。襲別藏以爲己珍，誇都市以爲家寶，可進亦可退，可抑亦可伸。而世山鬼執伎倆以撓山僧者，亦大駴矣。苟此志之無怍，誓將奉以終身。

答尤鎰峰民部

兄前柬中意，大都嫉世之虛談而害道者。夫虛談者，世間儘有，總之實學者鮮，不足以轉移之。若實學者多，則虛者自消。孔門一時仁賢彙集，豈皆顏曾之徒？惟在涵養而薰陶之故，人才濟濟。兄只當於自己身上整頓起來。世之種種自欺者，亦自有所觀感而興起也。學問固以躬行爲是，然未可便以躬行是頭腦；若以躬行爲頭腦，不知所行者何事。如行孝所以行孝者何物，行忠所以行忠者何物。今人激昂慷慨，外沽忠直之名，而中藏惡垢有許多在，果可謂行忠耶？即此一事，餘可類推。孟子曰：行不着。不着處便謂之不知道，不然行足矣。何以曰"不着"，又何以曰"不知道"，聖賢言亦不可不玩味之也。兄云：人之求爲聖賢，如人之求卻病延年，必質之盧扁，考之素問等書。然弟意竊謂，病必有根，善醫者必察其病之所自來。若不惟其根之求，而惟其標之治，旋治旋發，扁鵲無爲也。世無良吏，總之緣上無良觀察；上無良觀察，緣上無激勸人才之實。兄來教真切，大都風俗愈下。滔滔江河，挽之不止，同志者亦略救得一二分，便是好手段。吾兄志真才高，不可不任其

責也。集事以才,成事以志,志立學則爲真儒,治則爲良吏。願與兄共勉之。

柬吳安節

弟在患難中,於近世譚學,脚跟不能無感。總之發根未真,徒逐人譚說,故不得不因世變爲盛衰,視宋儒精神,萬分相遠,願與兄發憤矢心,寧爲真小人,無爲僞道學。須從隱微處鞫審,無令渣滓未盡,不患不到光大地步也。

其二

弟年來知臺下功深志篤,無從請教。今天幸請正,有日待仙舟過<u>文江</u>時,弟掃徑奉迓,爲萬古之盟。<u>荆川先生</u>二語,正此老葛藤處。山中念念不放過,此從念盤桓者;居官事事不放過,此從事料理者。是則心事俱是,非則心事俱非。此須覿面商量迺可耳。

其三

舟中相對,自與<u>孟我疆</u>、<u>鄧文潔</u>相友後,今日重見之。海内於此學心心念念,須臾不舍如臺下者不多得。<u>薛文清</u>是樸實路頭,從此學決不誤事,久之灑然,處則一而已。弟年來深山寡侶,常認無分別處即學,日以笑譚,親俗子爲事,非知此學路頭者,決不開口。然自省畢竟是討便宜心腸。自與臺下別後,又自有入處,乃知學問無盡,友真不可不會也。山中去<u>撫州</u>數日,敬持一書代候,臨書綣切。

其四

書去數日,即得手教,謂神相感非耶? 臺下若果再照<u>白鷺青</u>

原,弟當負弩前驅,何止掃石蓮洞片石待耶? 寡欲之説,昔<u>文潔</u>數數勖弟,至人之言,不約而同,佩服佩服。雖然,此義甚細,若以世間行言欲,則又易見矣。何如今年新中諸君,逢人感臺下德愛,乃知善教得民心,如是附聞。<u>文潔</u>集成,乞多賜數冊,諸同志索之者多也。此老學問甚渾深,即文亦高厚,惟同志者知之耳。

答呂新吾少司寇

老兄家食時,弟胸中屈指,海内同心至<u>中州</u>,首必<u>新吾</u>先生,恨無由一請正耳。兹幸同舍覯。老兄精神凝定,氣象端嚴,心服曰:真有道君子也。已在公會廳,雖促膝片晌,然老兄意旨,總能窺其一二。晚復承過我,亹亹辯論,弟言雖激,自謂未嘗有過。老兄安得有一過耶? 而自署三過,弟不敢以爲然。長空皎潔,自生障礙耳。老兄終日省過,弟竊謂吾儒之學,有大頭腦。頭腦既定,譬之大將威望有素,小小奸宄,亦自滅息。若終日過上盤桓,是破屋止賊,滅於東而生於西,終不能禦賊,枉費精神耳。過固過也,省過者又誰也? 識此而道,思過半矣。老兄恐弟高明之資,易於豪雄,超脱之識,樂於徑頓,意甚良厚,末復云"明善先於誠身知止,後於能得正協"。弟愚見,夫曰知止,止者何物;曰明善,明者何事。必未有從事枝葉,終日牽纏,而曰知曰明也。<u>釋氏</u>諸書,弟亦未嘗泛觀,然其語未易道。<u>陸子</u>、<u>陽明</u>、<u>白沙</u>三先生,弟方奉之爲指南。老兄欲弟束之高閣,是欲弟適越而北轅也,不敢聞命。三先生書,商量處頗有,而欲棄之,弟不得其故。老兄夜云極喜<u>明道</u>、<u>周濂溪</u>先生書,弟竊謂三先生直接列聖之統,而與周程比肩者也。若於三先生未信,必其於<u>周程</u>未深信耳,老兄思之。弟自幼時不知者,目之爲清狂之士。既登第,後人目之爲氣節之士。然弟蚤夜惶愧,不敢自

以爲是者，誠有見於道無窮、性無窮故耳。往年終日紀過，終日書學，正與省心紀相類也。復有<u>南臯日程</u>，敢以呈覽。弟雖愚鈍，必不敢視此身爲贅疣，而慢不加檢。顧弟所檢者，與時人不相似，蓋不在粧點間。著脚中間，省惕楮札，難悉也。我<u>疆</u>兄之學，弟竊謂北方之學，未能或之先至；南方之學，亦莫有過之者，老兄不妨細細切磋，他日知弟言不虛也。吾儕路頭，不妨不同，惟此志亘乎萬古，則不容不同。弟後生小子，何見何聞，辱老兄教愛，不得不披肝以聞。諸圖册謹領外，具<u>記</u>一通、<u>説</u>一通請教，并新刻三種<u>全</u>上，望老兄終教之正。來草歸，得無又謂弟紀過簿乎？統希再示。

其二

寄到<u>呻吟語略</u>一册，如獲面承。夫學無窮盡，欲書之，即削南山之竹，不足悉其藴奥。惟於無可著言處，煞有理會，始信<u>六經</u>皆我註脚，真所謂"塵編一字無"也，不知門下能徹地信此一步否？弟初擬春初乞歸，不謂量移不允，跡涉怨望，優遊雲司，收斂恬淡，實見得無可怨尤者在，非勉而能之也。何時得同門下，一共淬礪，念之念之。

其三

<u>山西</u>之書，曾拜於家。以南都人寄至遲，亦無便使修謝。未幾，覩丈入爲中執法矣，弟深爲社稷慶幸。亡何，覩邸報有彈射<u>呻吟語略</u>，弟不覺呀然大笑。夫<u>吕</u>先生之所殫精、繼往開來者在此，而乃爲廿年老友所借口。昔<u>宋</u>氏諸老，亦曾有此書，不患不傳之古今矣。既覩丈無一字辯駁，又服<u>吕</u>先生之定。昔日當呻吟，今日不當呻吟，此俱有天則，惜乎<u>吕</u>先生不明告此義於朝，以開其竅也。

今世士習眩惑極矣。昔爲鑽穴，則又跳而之乎此，如鬼如蜮，不可方物。由當事者一樣葫蘆，故士巧有所避，後有所覬，丈其知之乎？人品真誠，屈指可數，丈須大開胸襟，勿爲世界所惑也。至囑至囑。

其四

違教日久，讀丈疏可泣鬼神。聞誣丈事，令人膽寒。窮奇饕餮之徒，不相容于朝，則可迺欲駕人以家族之禍。此等心術，鬼神有知，寧食其餘，念之可爲髮竪目裂。吾輩所可自信者，惟"天理"二字，人力終不能勝天也，丈幸自寬。常思與丈相處，丈若謂弟不善藏身，以沈蓄厚德，如丈今亦遭此，此俱可付之一遇矣。孟叔龍往，其餘稿幸一收拾之。鄧定宇先生辭世，天地閉、賢人隱，今不但隱矣，念之可爲世運扼腕，想丈同此懷抱也。昔士不得志於朝，則山林而已。今山林何如，境象惴惴，然惟祖宗墳宅是懼，所至愁蹙，即高臥得乎？如弟連遭先母先妻之變，百苦酸心，兩鬢已班。以心知如丈，不得一把臂開顏。每南望中州，令人神往。因夏邑敝同年曾兄便，附布鄙況，書不盡苦情萬一也，不盡。

答趙心堂中丞

學之不明於世久矣。卑者墮落，聲色利達，固無足瞬。即高者搏空捫嚮，觸處成障如先生，彼已無礙，此非幾無，我之學者能之乎？雖然，其幾始於無欲，無欲則明，明則公，公則溥，公溥視人猶己，無復窒礙之患矣。元標初擬先生學雖力踐，然一意潛藏，恐於斯世斯民痌瘝不甚關切，今試之何如？禹稷思天下，饑溺猶已饑溺；孔孟遑遑，成己成物。此真無礙之學，不然，恐流於世之所謂無礙者，其於吾儒似稍間，先生以爲然否？

柬周山泉總漕

近時以情識爲仁體，豈但非仁體，即亦非眞情識，如飛鳥依人，人自憐之。以丈夫作妾婦態，可羞也。願先生特行一意，無使雙眼者窺我。德不孤，必有鄰，何必混混逐逐，而後稱仁恕也？不肖近在林皋磨勘，先天一步之說，無可言說；有可言說者，皆後天時事。若涉教門，即道路不同，然不害其爲一總，在發根處要皜皜潔白，若根緣不潔白，到老迄無成功習氣。疑根即聖賢不能無，一眞百眞；一不眞，百不眞，不可不辯。

其二

少宰歸來，麟岡生色，默察此裏，有加損否？朝堂更鼎，轉眼滄桑，人生飄萍，孰爲不變？嗟乎！孰染世味，動附儒流，此今學者之大病也，我輩安敢不勉？不肖竊竊神明臨爾，眞是可畏。纖毫未淨，無少隱匿，道心濃魔軍長，從古然矣，我輩可不嚴慎。

答金存蒼少司寇

蓋嘗慨道之明顯，莫盛於今之世。而學之不甚取信於人，亦莫盛於今之世。下焉者固無足論，而高明者憑其意識，揣摩敷演成章，無復體認深力。故其入人也不深讀日録，種種心得，井井有條。昔人謂繭絲牛毛，良工心獨苦，今於老先生見之矣，欽服欽服。不肖總角妄意先哲，銳意向往。初入仕途，年少氣盛，自干用罔，謫處荒塞，良心不死，頗加磨勘，孤陋無侶，自謂有得。及出而涉世，故吾猶在，根淺易搖。頃復歸家，幸初志不墜，覚此學眞如菽粟布帛，甚於水火，恨未能坐春風聽法誨耳。

答周友山司農

宇宙雖廣,同心之士,寥寥無幾,奚以面不面爲親疏焉? 間亦有號爲同心者,然發根隱微,渣滓未盡。千古之下,猶可窺覷、矧生同時乎? 若先生則固挺然,南服者也。長安傾對半朝,別來不勝企想。先生之學,豈非所謂千萬人吾往者歟? 夫學貴直入,直入千谿萬途,總屬囊括,而實無纖毫之不盡也。雖然,能信實難。來教習氣疑根,時相擾病,良是良是。先正云:大疑則大進,小疑則小進。不但信爲功德,毋疑亦指迷之津,疑亦未可少者。惟是性氣,從有生來,消磨不盡。孟氏之嚴巖,程伊川之棱角,朱晦翁之屢爲人攻,總之習氣未了,矧吾輩乎? 惟是不肖覺吾輩學不長進,只緣精神有滲漏處,非下全力,終難廓徹。不肖近一切抹煞,願終身請事,惟先生迪我於成,過必告,善必聞,是千萬古知已,不肖敢不奉以爲指南? 望之望之。

答陳心谷中丞

先年曾貢蕘語請質退,而自愧狂誕。已而思臺下端人也,休休者也,容人盡言者也,必不以我爲迂爲誕。茲奉鼎翰,洋洋若將誘。不肖盡言,而惟恐其言之不盡,令人頌服,奚勝紬繹玄旨? 臺下已闖聖學之奧,而卓然先立,其大前所贅陳者,是何異捧土而塞河也。雖然,臺下示我以聖學之鵠,不肖有俗學請質諸前。臺下云:其功在勿忘勿助,而喫緊在慎獨。元標嘗用勿忘勿助之功矣,勿忘勿助,在持志而養氣。一日忽悟,曰暴氣固不是,而持志亦未爲全是。夫志即心之神也。神無方而易無體,非如一物拘拘然,執之爲已有也。故惟恐其忘者,非真忘也。若真忘,則不以生而存,不以死而忘。雖忘而未嘗忘也。元標亦嘗用慎獨之功矣。以獨爲在心,從

而反求諸心。盤桓數年，猶自恧恧。邇年來始知獨非内也。心意知慮，固獨也；而鳶飛魚躍，亦獨也。戒慎恐懼，慎也；而優遊涵泳，亦慎也。兀坐一室之内，慎獨也。即兵戈搶攘，千萬人吾往，亦此慎獨也。而庶幾孔門慎獨之旨。雖然，元標咸其煩舌，孰若臺下恂恂躬行之爲愈乎？然元標亦不敢不勉矣。臺下"徵色發聲，察言觀色"之語，此自聖門視履考祥家法。前不肖所陳者，蓋見今世風會日流，忌嫉成風，鄉評不足據，而官聲不足以徵。故常謂士君子真有掀揭宇宙之思，自信自考。雖一國非之不顧也，天下非之不顧也。蓋若有懲於今之時，而不覺其言之過激耳，望臺下終裁之。

其二

不肖常云，吾儕心腸，直要建諸天地，質鬼神，考三王，俟百世。若必以當時口吻，驗自己得失，恐諧俗者多調停，而凌特者多拂逆，亦將以是爲準乎？望老公祖自信。老公祖身係一方重鎮，其不能無冗無溷無窘者，其跡也；而實無冗無溷無窘者，其體也。本體自如，不動不搖，未可便謂之蓬心。若必以是爲蓬心，則孔孟之汲汲皇皇，周公三吐哺三握髮，其冗且溷，如此可謂之蓬心乎？惟是邇來虛文勝而實意衰，議論繁而成功尠，此在老公祖所深痛也。當此頹靡之日，靜以制動，簡以御煩，和而勿倡，亦足以少濟。望老公祖教之。

上朱鎰翁師

門生回思年華，忽明年四十矣。往摳趨函丈時，英氣勃勃，今伎倆已盡，木落天空，無能光衍師訓。中夜慚惶，惟是不染不取，克遵矩鑊，此生誓不敢負我師也。夫學道發志易，耐久難。苟能耐

久,精神與聖賢相爲揖讓。語云:"不變塞焉,强哉矯",有味哉?
言之也,學誠有得用世,而非强世愛物,而無尤物。古聖賢無不可
處之人,無不可仕之國。有一毫憤世意在,與道較遠。師其以爲
然否?

其二

不肖竊惟人在世法門,料理功夫,有疏有密,惟從了心處印證,
無有歇空。時南中舊遊,多爲大貴人,惟王洪陽道氣相爲煦沫。奈
此君去爲醉翁主人,今亦甚寥,莫有道心者有道態,有世心者有俗
態,此不足異也。承師問及,敢以此復。若不肖半生經歷功案,頗
有萬刼陳於前,聽之而已。師與馮老先生,昕夕聚首,亦一時間氣。
願師徹明心體,無泥經書,無參意見。此處得有轉身地,便是了心
時,願師無二心可也。

其三

自師入都,曾兩奉書,一自鄧定老,一自敝邑劉上舍,不知何
時,先後入覽。獻歲元旦,祝師萬福。今年師奏最計在四月間,良
足欣悦。願師收心内觀,得再生世兄一二人,此門生祝師者如此。
學不可執見,夫子焉不學? 一執見,所入便有限。性海無窮,經刼
難明於離意,誠思想處,密密參印,殊覺見之,不可執也。焦從吾、
周友山、楊復所、劉明自師,與之朝夕,必有心得,望以教門生。門
生年華老大,師恩未報,惟徹明心地一事,止報師門萬一,不敢退
惰。師時加鞭勉,茫茫宇宙,真志真行,至虚至謙。願矢此答師終
身,世間行未足瀆師聽也。

答顏冲宇侍御

不肖於此學煞有入處，不作疑，不起障，此不肖實得力處，安得就正我翁？世道茫茫，同心者寡。高官者自眂至尊無對，卑小者以富貴利達爲事。不肖誓奉此志，終身無改。有便幸督我於成先覺之責，斷不容諉。不肖能受大爐錘也。

柬徐魯源太常

學之不明久矣。言孔者率本於二氏。元標自縍髮來，聞江門餘姚之旨，尊如耆蔡。近頗不能無疑焉。餘姚直指良知，其說畫一，而江門之說則雜矣。語録中禪伯偈語，時時備陳，此蓋由方外而超然自得者，就其中以無念爲宗，與聖人老安少懷之旨，亦自懸隔，何者？彼所謂宗者，猶未免有意之也。聖人則無意無必，無固無我，曷知有宗，而未嘗不宗也。由之忘物，回之忘善，其所謂忘，與今人之規規焉，以聲色名勢爲物，以好爲人師爲已，則又遠矣。先生既已窺無念之路，愚意曷不以孔氏之仁爲宗，斯真正孔氏家法何如？雖然，江門精神如偓鶴搏空，飄飄然不可得而羈囿。仰而思之吾師也，焉敢緩頰。元標學未成章，而隨人口吻，則吾豈敢。

其二

來教云：久乏良友則意孤，不假提醒則緣竟。逢大勢利則好遁；習有重墜則難反。其意與文成同一懇惻，敢不欽服？雖然，先生云覺惟此性，無窮無染，無累無伐。夫覺矣，則居斗室而不爲寂，應百折而不屢遷；處匹夫匹婦而不爲少，處王公大人而不爲貴。凋三光齊，萬有皆是物也。

答宋都憲桐岡

夫學之爲世諱久矣。自非獨往之士，誰肯以身任之，又誰肯以身發揮之。讀佳製良工苦心，真爲獨得。學在得悟，得悟則忠恕，即一貫也。明德明此，親民親此，更無他岐。不肖居鄉，惟此一味功課。

答鍾文陸侍御

夫學非可以意氣承當，非可以知識揣摩。日推月揾，自有光融，要難以言傳也。

答楊貫齋方伯

夫學貴有要，得要則一齊俱了，如明道定性、識仁二書，千古樣子，示學者作聖階梯。二程諸書似太少，愚意當於二程語録內增入，不知高見以爲然否？弟數年棲身間地，於此學頗有入處。學須從自己磨煉，默識出來，乃爲自得，乃爲深造。一切從聞見、從意想得者終是勁説。

答丁勺原參知

學在得悟。終日講説，還是畫餅；終日躬行，還是添足。然欲入悟，須從收斂退藏入。語云：收斂退藏，乃見性情之實。收斂退藏，不是將形跡做假模樣，夜半而起，見得此身種種濃釅計較，滿身過惡，方才有虛受境象出來，此收斂退藏入路也。人午四十，譬牽屠羊者，愈入愈近思。及此少年盛氣伎倆，一切批搬。

答史忠嶼比部

學問與政事，原無兩事。以爲有兩事者，自生障礙。如文移迎

送，皆是實學。隨事於人有濟，隨各官於彼有省發，此是真學。若舍却諸事，別去尋道理，孔孟復生，亦無能爲，丈試察之。弟近在寒寂中，看民生不遂，只是吏治不精。吏治不精，上課吏治，或以交情，或以鄉曲，或喜其逢迎。一點虛靈，遂爲其所蔽而不覺，故貽害於人長且遠。丈於此等處，切勿放過，考人所以自考也。

答李心湖儀部

夫道無鉅細，學無精麤。真修真學，糙糙鎬鎬。此是終身依據。

柬馮文所督學

來教云："任事有休，任仁無休"之語具審。近來體認實功，但不佞意分事與仁爲二者，世儒之見也。夫事即仁也。仁外無事，事外無仁。任事者無休，任仁者則有休。不休不足以爲仁，易曰："休復，吉"，此不佞年來麤入處，幸出與東溟丈正之。

答蕭漢穎太守

翰教云：非我者不難于破，而難於絕。在我者不難於覺，而難於完。非實研究近裏，何能爲此語？不肖久從先輩浪習無所得，年來從百死一生中探究，實有見於萬物皆我之旨。夫有見於萬物皆我，本無可破可絕，亦無可完可嫌可取。願老丈細究深信，無落二見，幸甚。移風易俗，儒者常譚。然我惟因之則可順之，亦可無故取斯人，而日忿戾之整齊之，是馭馬而燒之刻之也。

答王豐輿方伯

教云：須當下受用，打成一片，方爲實證實悟。夫所謂打成一

片者,非强而合之,以己合彼之謂。孟氏曰:仁也者,人也。又曰:形色天性也,識得仁即是人,人即爲仁。自本自根,無思無爲,更有何事?雖然,理有頓悟,事以漸修。古先聖賢,兢兢業業、至遠不休者何哉?除却此段,未免以欲爲理,認賊爲子,奔潰衝决,莫知底止。弟與兄丈,咸有世道之責,可不慎與?

柬李元沖司馬

兄志甚確,人甚真,願力持之不變塞。塞者不通之義,此所以爲强。世間多少同志,到仕途上以周密爲功課,以情欲爲仁體,一片滾滾,到老何曾有成立?兄勉之,弟不概祝也。

其二

年來講學,先生在仕途,人皆不信。其不信之由,亦當自反。總在塵途上躁進,周世狥俗。夫既已冒講學之名,而又官必美,俗必諧,非不佞所敢知也。

柬徐匡岳督學

世之任道者,須先開眼。若眼未開,所任者意興氣魄久則弛,兄以爲然否?近來同志入仕途,八字定脚者甚少。故於吾兄不能不懷思。

其二

得來益稿,讀之服丈信道之篤,任道之勇,尊師之誠。吾榜中得丈,真增光九鼎;吾道中得丈,真豎立萬仞。但覺丈譚道如貧子暴富,成一家當。丈若將辛苦所起家當一手打破,手裹起得,手裹

散得,作一窮漢,便成真匡岳,不知丈以弟爲戲言乎? 亦以芻蕘爲可采乎? 學問只到止,則修在其中。若更提修,是二之止不容易,匪修何能得止? 丈若真知止,則仕與學無兩事,出與處無兩心。何必以潔身爲高,從官爲污哉? 宜乘精力健朗,報答明世爲祝。

柬吕叔簡中丞

顧弟與兄所蒿目千古者,不以一時升沈榮辱之跡,而在萬世學術之的。兄苦心拮据,亦既有年,今澄然無事乎? 日休乎? 未能日休,譬之負土填海,力盡而斃。先正云:千休千處得。孟氏云:行所無事。明道云:内外兩忘。此正學眼藏,一差毫釐,迷繆千里。弟自去年後,豁然一醒。非復向時吳下阿蒙,敬食芹而美,遠以薦兄,勿入口而辣也,何當執手相际? 一笑。

柬馮望山孝廉

夫子論仁守矣,必先曰知及之,蓋知及則所守者不錯。孟氏論始條理爲知之事,蓋知則入聖有基。孔孟之所謂知,即所謂悟也,道丈悟耶? 未悟耶? 日捱月磨,水盡山窮,始知仁知合一之旨,良非欺我。形色即天性,無氣質之可袪;萬物皆備我,無物累之可融。天自運,川自流,本無蔽錮,亦難粉飾,信此而後爲達天德。若徒規規,較量名色器數,先賢語言淺深,正所謂貧子譚金,與沈溺欲界者,清濁何後先焉? 不肖年來頗有契於此。一語如虛,甘伏妄言之愆,神明其鑒我心不二矣。

其二

大學一書,全在知止。知止則修齊治平,物格誠正,一以貫之。

心齊先生云：斯止無止，斯所無所，若以爲有所者，子莫執中也。木落藤枯，水盡山窮。門下必恍然無疑於此。不肖受家師提直之恩，生平心口，不敢自負。近歸來閉関自省，足不敢履根閫。近刻二册，并祠記一通，請教門下。索我於語略中亦見一斑矣。

答祝無功明府

夫士患無真志真學耳。真志真學，愈練愈光，世間行豈罣靈襟哉？兄丈晚登一第，苦心爲令，而上人不盡知其爲儒，下人不盡信其爲難。遇此足以見兄丈之真能從此勘得明晰，屹然不變，亦可小歇脚矣。若彼攻作用，以酻世者，僞儒也。不願同志有此。

答周中岳進士

吾輩有挺然不拔之志，要有汪汪千頃之量。故曰：士不可不弘毅。近士喜譚奇氣勁節，皆是氣習之病，究竟與委靡功名者。一耳一心近裏，便自平常安穩。

答傅楚築方伯

臺下今當雄藩孜孜，知人安民，是真悟也。舍此而索之窈冥昏默，是晖悟爲空，心與事爲二矣。昔象山點慈湖於訟扇時，而趙清獻則於坐堂上有省。此從事磨煉而入，不以思索爲悟，境明矣。

答錢繼忠

夫君子不必之人，而所必者此心。吾心真誠，則凡毀譽計較之私，方际之爲蟻鬥、爲蜂戲，而真定自若。老丈其確信無惑瞿塘，灔灝維械，既固所向，無復迷津矣。

柬陸五臺

吾輩立朝，庸人有庸人病，好人有好人病。庸人病在好利好名，好人病在情識。夫情識不去，則雖朗如秋鑑，終是渣滓。夫渣滓不能爲太虛之障，亦能爲太虛之累。常愛先輩，因女婿求官，推桌碎食器於地一事，思之冷面寒鐵，令人髮豎。

柬汪登原督學

先輩謂此官，須渾身是天理。孟軻氏曰：反身而誠，樂莫大焉。仁者以天地萬物爲一身，而曲儒則認一身爲身，認檢制防閑爲反身，無惑乎？其未能樂。

柬孟雲浦文選

人真人也，官假官也，吏曹假之所從出乎？假者居其地，密情縟儀，送往迎來。厚同鄉同年，舊僚舊交，預報陞除，曲爲應援，此感其小惠。彼稱其厚德，是人亦得微名仕途，仕途亦誤採而用之。弟嘗竊觀之，譬之藤蘿，左纏右絆，非大斧利刃，不能割斷。大丈夫寧爲轅駒，無爲社鼠；寧爲蒼松，無爲藤蘿。多少英雄，誤入此坑塹矣，若吾兄昂首何似？易曰：過涉滅頂，願三復其言。弟願兄無迷本真，若曰本無真假，無作真假觀。則弟當三緘矣。

答田竹山太守

赤子之心，無中國，無夷狄，①盡同此心。若謂大人者爲赤子時，其心獨異，則亦非天命之性矣。大人爲赤子時，此啼哭此乳抱；

① 四庫本改作："無中外，無遐邇"。

凡民惡人爲赤子時，亦此啼哭此乳抱，不增不減，無凡無聖。大人者特順此心，凡人迷此心，惡人逆此心。凡人不迷而悟，則大人矣。惡人不逆而順，亦大人矣。人於此處看得親切，真是人皆可以爲堯舜，直是超凡入聖。願門下徹地信此。若謂又須格物，格物格其迷而逆者，非多其聞識之謂。若多其聞識，適足爲此心之障耳。陽明之良知乃乾，以易知之，知非有對待之知也。既曰無對即中心，即性即中，即道即行，即天理，實無有二義。後儒之所謂良知，去陽明又遠，乃知識之知。夫識非不可謂自知來，而實不可認賊爲子。雖然，陽明語有爲上達語者，亦有爲下學入門。語者曰：其言語正當快意時，便翕然收斂得下；又曰：如猫捕鼠，如雞伏卵，那有工夫説閒話、管閒事。此等語亦自警策，舍其心性諸語，而取其警策者，亦自有受用處，似不必有異同也。予獨怪今之譚良知者，以識爲知，不知尚有無知之知。夫無知之知，不落擬議，不落情識。此不肖有志未之能也。願與門下共竟之。

答江纘石中丞

世肩天下之重任者，須是明天下之學。夫學非一人之學，天下之公學也。此心生生之機，流盎宇宙，不作見解，不起測度，便是羲皇氣象，人皆可爲堯舜者。以此弟癡儒一心以報國爲事，爲世齟齬，此自有任其責者，於己何傷？移官南來，良朋亦不少。蕭寺名園，趺坐譚心，與門下建牙聽政，其心一也。感念同心之雅，輒布愚悃，不盡。

答沈鏡宇少司空

夫上之朝講及東宮事，此雖第一義，然難以口爭調和，而默護

之可矣。後進出位言者雖有，亦不可病之。篤恭不顯，萬古消沈。向此中惟翁與諸君子留意。不肖來南，實覺無可增減者。憶昔年自<u>貴竹</u>茹艱履辛，百死一生，自謂於學有進。既涉官省垣，私覺未也。幸謫南刑幕一年餘，不肖不敢退墮一日。年餘轉銓曹，自謂再謫之力居多已。自銓曹歸家，五年一朝，稍有所入，自謂庶幾矣。已之都下，又覺未也。蓋以血氣爲德性，以知識爲性體，以鹵莽爲直捷。愆尤種種，認賊爲子，幸復來南，動而知悔，始知道無窮盡，功無間斷。從性氣發揚，日放日息；從性氣練磨，無時無功，則天所以成不肖者，意良深厚。不肖並不敢以名位爲軒輊也，翁再勿爲念。不肖不敢請告者，見左遷者便悻悻不安其位。不肖不敢躁急以逆君，又方奉母南來，遽奉之歸，亦非子道。不肖不敢薄親，兩推不允，遽欲辭官，是遺佚而怨，阨窮而閔，聖賢決不如此。不肖不敢拂造化，惟聽大計。後瓜期且近，或可檄一命報親，從容而去，於臣子之義不悖，如是而已。

答馮慕岡僉憲

近時學術龐襍，入門宜慎。夫學未有不從磨煉經歷，而能有得者。足下久當知之，不敢多贅也。

其二

頃承寄念。知道念精進，憂世心切，但未見示。近日用何功，得以知密修密證處，方有商量。倘未有實落親證，雖日近名友相處，成話柄耳。世之淪廢，固可憂然，未有學不親切，而能以意見用世者。此不孝孤折肱而來，非虛語也。不孝孤頃覯廷推命，竊爲世道加額，乃復不果何説。要自有數存，靜以俟之。

其三

足下入楚，鄙意疑其與時不相合，今果如此，足下安之。世間言語，不復爲足下道。惟是從萬死一生中勘校，多凶多懼，千苦萬楚中間，吾性安在？明得性體，方不負此番受用。若要熟，須從這裏過；不然，縱説向道，未免從世間語言粧點，意氣撐持。語言粧點，終露色莊，意氣撐持，終有消歇，足下勉之。上聰明同堯舜，好生同天地心。知足下爲國爲民，一點真心，但恐吾輩負君負國，不愁君與國負吾輩臣子，勉之勉之。處困而亨，亨字了心之謂，能了心始是亨通。吾豈望足下以一世人哉？臨書不盡肝腸語，仰乞台照，自憂自寬。

答劉澹峰給諫

不佞再入金陵，無可爲梓里道，惟是不怨不尤。近裏著已，不敢不勉。蓋嘗論今之學者，動喜稱奇氣勁節，其流弊與沈溺欲海者，則一夫士，固自有真。願與門下交鏡之。

答馮謙川太僕

夫道原自平坦中流出，自可久可大。一切少年英華剛鋭之氣，宜剥蝕消鑠。

答吴念虚太守

吾道於忙處辱處難處，能鎮静寬裕，此即入道之門。

答劉淳寰廉訪

承諭衙齊，坐對烟雲魚鳥，不滅林皋，知丈趣自別。但學如有

見,簿書紛拏,亦烟雲魚鳥也。不然,恐成玩弄。隆萬間,同志濟濟,求如近溪先生,能作個了事漢,煞難其人。丈取識仁篇,從後閱起,一次至十次。他日見教,吾輩生既知嚮學,再無得作不生不死人,無得作半間半界人;無得將聰明來倩,無得將意見抵,無得將平生行誼算數。將身是個一,無知無能,愚人得轉身路,方謂首出庶物。

答宋正吾吏部

標伏在林臯,於同心之友,未嘗不睠然有懷。忽承台翰,胸中添我宋先生也,何時得一奉色笑,以完心願?此道如水,至淡無味,輕重隨人自取。足下在濃豔中,獨索之淡然之味,又加意於寬閒病夫,此其趨操,元標謹拜而藏之中心,并承尊指,發揮一篇,付盛從以行。盛從至,止小庵三日,筆澀詞不足道中萬一。養之不到,故言之不茂,負足下來意矣。鄧定老有太夫人之喪,恐未能執筆。馮丈古心古行,幸勖之。以闇然自飭愛身,所以報國也。

答周海門吏部

得扇中語,知兄於斯道,攟身研窮。但中云"欲中亦有禮,不行中亦有非禮"二句,似有未瑩。欲即理也,不行再無有不行時。性猶水也,水豈有不流時節?原憲是未識性,將來把捉。故夫子但許其難,不許其仁。再具答別幅請教。

答陸時乘孝廉

足下偉姿時入夢,思大鵬宜翔寥廓,猶滯丘樊,此何以故?得讀佳作,多聱牙屈曲,豈襲鉤棘之體,忘雅馴之度乎?夫祖莊列瞿

曇氏口沫，以文聖賢之精神，此近世之陋習，非大英豪不能回首。足下宜無所事此。夫理無得於心，而妄爲穿鑿者，舛也；學無徹於見，而妄爲附會者，醪也。不佞常謂，今秀才家譚天説地，試問渠自家性命何似，則茫然置對，何者？學未有見也。足下欲有見乎？試掀番窠臼，自闢一乾坤，一生受用不盡，豈獨一生，即夙世良因，皆於今生植之，足下勉之。不佞二毛參差，無補清朝，徒負浮名，爲造物忌。歸來懸一榻白雲之限，時有知己，或以爲師，或以爲友，或在師友之間，亦時有嚮往處，不敢負光陰耳。草草布謝，書不寫心。

答劉直州吏部

門下歸，未得走一介請益。頃有僧傳門下逍遙匡皐間，恨不得侍杖屨，來往白雲窩，即證千古，然心嚮往矣。以門下之才之志，何堅不穿，何微不入？滿載由己，解纜亦由己。更不從他家托鉢，惟是吾輩終身結果，係於最初一念；最初一念，即是配天地、並日月、質鬼神。稍有渣滓，終身必現。古人形著動變之語，豈欺我哉？門下三樂俱全，天縱頗篤，更無一毫，足以芥冲。抱者易之潛爻，實惟其時。如不肖多難灰心，年幾老大，精神非復。故吾惟有休心以堅末路，無足仰裨高明。門下不以腐物見棄，竊願虛心有聞焉。佳詩冲然大雅，捧詠如披清風。時值水寢，舉足泥塗，未能酬和，空有愧赧。惟高明照亮，不盡引企。

答劉開卿吉卿茂才

吾儕有志於道，宜出身擔當，大開田地，更不沿門持鉢，一心開荒，牛具種子，齊來得見大意。即當發誓度人，更不向竹籬茅舍藏身。足下勉之。

其二

昨冒病走雪中百餘里,上文昌書院梁歸,從輿中思及賢昆仲。蓋謂吾邑如巨室,必須有人撐持。其所撐持,必須有人承當此學。此學豈易承當乎? 未開眼千古,雖屬大儒,亦名影響,可不懼乎? 來教云:僻性難除,客氣易動。近於難除時,十分磨刮;於易動時,十分把捉。愚竊謂僻性客氣未足,爲學累惟十分磨刮,十分把捉,則其爲病不小,賢昆仲欲寒徹骨乎? 每相見時,能向我終日開口。使賢昆仲開不得一口,是其徹骨時矣,今尚早在,在他日必知之。

答朱汝虞大理

久不得吾兄教,殊仰殊仰。得來教云:道理無涯,究竟匪易,誠然誠然。吾輩發根處真工夫。日子深,春杵竟成鍼。未知學人却要發憤,既知學人非全放下,終難輆泊,起爐作竈,把捉意念。自以爲實得力,不知去道愈遠,何啻霄壤。吾兄以爲何如?

答李養愚中丞

黃友來,具審道候萬福。貴邑兩名儒挺出,非丈一表章其間,先正流風,幾於剝落,乃知地方不可無端人也。感應之理,今古不爽,他日必有傳丈之學者,丈真修密詣,弟何敢贊一辭。但招引初學,欲其脚根穩固,不東走西馳,必以實踐爲言。若真正工力完密之人,直當以徹性命爲了手。來教云:心無停機,學無止法。夫無停機者,造化生生之妙也。吾輩又欲施人力其間,似乎與造物爭衡。故曰:率性之謂道。世儒以意念纏縛,妄謂實功,終無得力之日。不知丈以爲然否? 弟亦實無所得,徒一時臆見,然亦自師友困苦磨煉出來,故不覺縷縷,且與丈廿載生死之交,敢有隱情。伏乞斥正。

其二

曩承重委,不肖細批善山公卷,覺此老儘入細微,故謾揭其入處揚之,簡譬之井蛙窺天。天雖小,不可謂非天也。得來教,洋洋滿紙,具仞丈苦心實功。孔曰:習遠而在慎習。孟曰:惻隱而在擴充。丈身任繼述之責,握孔孟之印,即此二語,足以質往聖開來學,何必一一談良知,而後爲學乎? 敝郡人談二字者甚多,居官視身,有能如丈之不愧孔孟否? 雖然,弟有請焉,曰:習遠不知所遠者,亦算得性否? 若謂不由於性,則所習者,誰爲習之? 曰四端在擴充,不知擴充還假人力否? 既曰真心,亦不俟擴充而自彌滿六合也。風便幸批教,來教云,今主教當用一轉語。夫道一而已矣。精神不真,轉語成虛。吾輩惟當息心置辯,務底自得。道在天地,原無病也。何君歸,愧無以發之,實而來虛而歸,空有赧顏。

答蔡鳳池明府

遠承台諭,知門下勃然有志於道。至末云,修道以仁。仁者,人也。道即爲身,身即爲道。門下闖斯道之奧矣。雖然,此非可以億度。言非實透徹,則身是身,道是道。邈然其不相涉。昔楊慈湖問如何是本心,象山指點斷扇訟是本心,慈湖遂廓然大悟。門下今猶聽訟際,試一印正,果與慈湖當下無間否? 若疑猜未斷,身與道猶二之也。不肖生平,實從夷狄患難,屈辱寂寞,磨煉而來,不敢誑語。門下宜辦堅定必往之志,無以二三之見襍之,斯道幸甚,敬瀹遠存,不盡仰止。

啟盛平寰主政

不肖裁尺一謝鳳愛,而老丈不鄙夷我累累數百言,皆近世末學

之膏肓。老丈似亦有染於中，誠哉其言也。夫既稱爲學道人矣，而復落聲色、貨利、進取坑臼。彼雖得一世浮名利，一世進取，然君子視之，如見肺肝，其與不學者，卒同歸於湮滅腐朽而已，此不足憂也。惟是弟觀世之憤人之假者，多棄已之真。夫彼之假可嫉也，我之真可尋也。我精神若逼真，直貫日月，通<u>華夷</u>①，流萬古，剡今世之人，不可以感動乎？弟願丈且愛己之真，實從子臣弟友，忘情聲色名利。豎起脊梁，務達天德，不負此生。斯弟所劾忠者如此。貴鄉先哲如<u>尤西川</u>先生，近世醇儒。丈取其書而究之，必有以復。我臨書不任依切，伏惟炳鑒外，小刻二册，爲受教地。幸正之。

答楊惟擧謝汝敬孝廉

未知足下歸息，時時有懷。忽捧翰教，次於面炙。貴邑崛起二公，人人拭目，以觀豎立。夫豎立科第者，一時之計；豎立道德者，百千年之計。足下雅志素辦，願更努力。蓋人生世上，如石火電光，直當與人爲善。與人爲善，不在嘵嘵争同異，惟在獨知處密鐙自修。衆人所欲者，我能不欲；衆人所爲者，我能不爲，久之人亦自化於善矣。今之人不爲不欲，良心豈不昭揭？只爲欲根一萌，天地爲昏。轉眼滄桑，并所欲者，無纖毫受用，祇見不學者之愚也。足下登高招臂，其見必遠。竊聽佳譽，以慰同心，敬謝遠存，諸不悉。

啟曾植齋宗伯

先年以鄙見請正，辱長篇娓娓，惟懼弟之落坑塹而欲拯之。非丈衛道之篤，何能有此？弟心服心感。予輩學最怕執見，以爲家

① 四庫本作"四海"。

舍。弟若執止無所止以爲是，則亦有所止也。丈若不執有所止以爲是，則亦無所止也。弟所奉告者兩人，以此密證；而丈所告者，則謂啟迪後學，不可以此立教誠然。然弟猶有請質焉。弟讀大學，常謂啟後儒紛紛異同之辯，實此一書，蓋以其多落階級。若中庸只一"性"字，便自包括身心意知物，包括國家天下。陽明先生只提一"知"字以包之，誠善讀大學者也。我輩認得"性"字，透即大學，且爲註腳，彼儒者，若何爲異，若何爲同？可一笑而置矣。文王之止仁、止敬、止孝、止慈、止信，豈如今人一一而求之？蓋文王之德之純，純者純是德性也。爲君自仁，爲臣自敬，爲父自慈，爲子自孝。與國人自信，故誦文王曰：於乎不顯。若一一以求所謂孝、敬、仁、慈、信而止之，則亦顯矣。且弟所謂知止者，即易所謂"休復"。學問不得受用，只爲不得休。無論陷溺利欲，爲不得休，即終日兢兢天理，亦爲未休。易曰：天下何思何慮，又曰：易無思也，無爲也。必如此謂之窮神，謂之盡性。至命舍此而學，不過以意見纏縛道理而已，非自得也。弟愚見如此，老兄弟不妨時相商推，宇宙內同心能幾人也？謹此請正，伏惟批教。

答許敬庵中丞

先生起家時，滯跡周南；方欲修訊，而榮載遙指八閩矣。一中丞不足爲先生喜，惟是紫陽後遺風凋落，山川寂寞，得潛修實儒，提衡其上，此足爲世道喜也。竊謂民生不遂，由官紀不清、小臣不廉，出大臣不法。此其機若轉圜，匪言語能喻，先生勉之。世號爲儒者，口譚性命身墮欲界，一入仕，輒乘機伺便，輒攘臂爭先。吾輩今日惟願以身發揮之，悟貴透徹，修在惺惺，諸聖復生，無以易此，門下其謂何？不肖束髮嗜學，苦困有年。庚寅值四十初度，日日思年

華老大,寂無所聞。幸天靈偶有所入,翻然出山,思欲乘壯時爲國家効一割,而忌者點者相鬩捷其中,至令今上有三黜之疑,實非上意。先年請告未允,今已發乞休疏。蓋進退禮義,用行舍藏,提身要領,不敢壞先賢軌度。即以此得重譴所不辭,謹因注存申謝,并布近況如此。臨楮瞻遡不任。

答劉奎陽

讀足下來教,知用功良深。但云覺此中時有空明境界,此段境界,儒者執之,爲人間洞天。知學者目之,爲陰山鬼窟。若不從此鬼窟度日,始知真學。足下欲功夫無間斷,所以間斷;欲主宰歸一,所以不歸一。請道不欲無間斷,不欲無歸一,作何調停?此處即子不能得之親也。弟昨日自<u>文昌</u>上梁,冒雪而歸,正思邑中無有擔當此學者。得來教,慰我心期,望丈教之。學志不可不成,此當事者之責。不然,他日有不可知者。惟丈倡之。

答余鏡原中丞

吾輩既知此學,此皇極之福。學無用,以事爲用;道無體,以事爲體。日間於事事物物無放過處,即此便是實學。更不必羨入山也。惟是不孝覺生平齷齪志,於此浮氣爲祟,未能入裏處事。自家庭以及衆務,皆從刻薄一邊。此最害道不淺,傷造化之元氣。昔人稱<u>孔子</u>曰"太和元氣"流行,近而悔之無及。門下既志此道,願以不孝爲戒。寧心跡不見亮于人,而吾身之元氣決不可傷。不孝孤折肱於此,故首以是言,即此是深造,即此是自得,即此是心傳,門下以爲何如?<u>劉淳寰</u>丈真修真品服官,不孝孤亦欲進此語,世間好人,蹈此二字以爲家當者不少,以是知吾輩宜學也。

答沈銘縝太史

　　荒牘冒干典記，迺辱門下。推老先生愛俯蒙優答，兼辱賜奠高誼泠泠，寸心難泯。不孝於門下未面，然門下心事卓犖，才猷宏鉅，則時於老先生所悉之。今有斯世斯道之寄者患無才，將之有才者患無誠。門下才誠養之有素，將來何鉅不肩，不獨通家之私願也。竊嘗窺孟子登東山而小魯，是教人開見地一著；登高一步，則見大一步。故先儒曰：內重見外之輕。今之重外輕內者，彼無所見之也。孟子惟開千古之見，故屣萬鍾、藐王侯。世儒漫讀過，只云所見既高，則其視下益小。所見者果何物耶？若只在名相義理上，恐便不能輕小外物，門下以爲何如？望進而教之，不孝襄先慈大事外，即結茅深山之濱，與樵夫木石爲侶，懷我先覺，此心悠悠，如之何久。欲申謝，津梁阻絕，敬因入賀楊使君，布所請正如此。臨風仰止。

謝袁玉蟠太史

　　不孝過不自揣，冒干名賢，乃辱不鄙夷，賜之教言，洞肝決腸，兼賜奠唁，更辱雄文，跪而告之先靈，九原有耀。元標益信此無內外，無人我、無遠近、無古今，纖毫不隔也。年來海內於此學有窺者，不孝方期之爲仕路津梁，乃皆垂翅而歸，世遂以爲訕病，豈天忌其開眼而堅其成乎？亦保任之功尚疏耶？夫學猶不離保任，此不得已，爲癡人面前解嘲。若真正開眼，保任更何復言。門下亦以不保任爲保任耶？亦未離保任耶？亦保任猶不害爲不保任耶？昔吾邑先正末年，單提“收攝保聚”四字，不孝竊疑其神識用事。今拘儒猶以此爲救命靈符，門下將孰之從？

柬劉雲嶠太史

小力歸，備述丈雅誼。此自丈錫類之仁，念不孝孤千辛萬苦，無能報亡人萬一。故必欲底于成，弟何修而得此於大賢，惟有感篆而已。先慈復荷丈雄文厚奠，九原生色，感極欲涕。久欲申謝，緣隻身躬襄事之後，積憂積苦，積勞積病，且家無可遣之童，遂成稽遲。丈必不謂不孝弟爲不知德人矣，兹敬專人布下忱。丈歸而養高，此自千古定著。即欲負天下之重，未有不自艱難，靜觀出來，無論諸賢。而嚴分宜先生黔山之養十年，詩云："元無蔡澤輕肥志，不向唐生更問年"，此何等志氣。世皆以大任器丈，不孝弟則云，大任今古無限，惟真心爲大人，則不以彼易此。定宇先生往矣，此老我輩矜式，奚以名位論軒輊哉？西江譚學，令人掩耳。直證聖修，不孝不能不望丈爲前驅，幸有以振之。不孝孤襄事畢，已結茅山中，楹帖云，居深山之中，隨俗所便；生聖明之世，與天者遊。其二：野興還來群鹿豕，庸才端合老山林。其三，新闢山門徑，躬耕隴上田。丈肯駕雪夜之舟，不孝弟當開蔣詡之徑，無言掃周益公雪矣。臨書引睼。

六科公書

不孝腐儒也，握髮從諸先達遊，今二毛種種矣。竊窺吾儒之學，別無奇特，惟親其親及人之親，子其子及人之子，如是而已。故孟氏曰：人人親其親，長其長，而天下平。夫天下平至難事，而不外親親長長。非孟氏眼高千古，安能道此？不孝自先母先室之變，茹痛忍死，以考滿事辱我，門下哀逝閔生，翼我於成俾，不孝得跪告先亡者，則誰之賜哉？所謂親其親及人之親，子其子及人之子，於門下見之。即此便是善與人同，門下更無他讓。不孝更不以世語謝矣。

柬余少原

自門下別文江後,頃過禾川,令人覦遺祠而興思耳。聖旨未下,在門下必不爲苦。有志作人,有心世道者,正是磨瓏處受苦一翻,則進益一翻,心細一翻。始知世間不得意人,亦有不自由處,方能以己及人,方能恕以待物,方能忍人所不能忍。學非從困衡中,縱聰明伶俐極,終成話柄。歷觀古名賢,不孝不能無疑心耳,以其未困也,門下勉之。世間可語者甚少,有志者甚少,易之睽曰:君子以同而異。日間與人同者跡也,默默進修體認,則同而異也。不孝移家深山中,萬不得已,蓋苦難言處亦自知。得近日體貼靜後,觀喜怒哀樂未發前作何氣象,乃知宋儒亦深入此正著,實用功處,門下試之,必不誣。各項參來學方不錯,始有歸一處。日間與友朋相處,還當敬而靜,此正近日對證功課,心懸懸左右。附此譚心,惟自愛。

答錢啟新侍御

吳中使便,多是匆匆,無從寄候。知門下杜跡深山,與世相忘。嘗念世無真正爲國家擔當之人,有真正擔當之人,又群起而忌之,門下是也,門下何負於國哉? 每從友人熟數門下巡粵西狀,過則有之,不及則未也,竊爲斂衽。門下近功何似吾輩學? 學其同于人者,非學其異於人者。與漁樵牧竪、匹夫匹婦同體,是真正學問。千言萬語,俱從自家身上體貼,方爲實學。不然,以爲天地間一場好事,一場好話,無異兒戲。弟所謂管先生末一條路者煞難言,不孝知丈之一條路,又微與不孝不同,須聯榻而後知之。世路嶮崎合併,良難南望,令人脈脈向往矣。不孝積憂積苦,言難宣心。三小刻請教,丈未忘我,再望嗣音。學脈關繫千古,周父母使源源來也。臨書惓惓。

束郭青螺司馬

李見羅公修身爲本，此艮背功夫。此老必不言大，旨不越此。劉雲嶠兄净土，此生死功夫。李則凝神一竅，劉則结念一虔。凝神者不欲使神外走，结念者不欲使念分散。净土功夫，閒時貨、急時用也。兩家道路，各不相妨，能兩兼之亦可能；兩忘之更妙。翁丈今日能兩兼之、兩忘之乎？愚意翁丈於生平竭力一二，不朽之圖，畢精竭知，亦已盡矣。日間無事，宜一味休歇將去。不思善，不思惡，平平坦坦，熙熙穆穆，自有好消息相應。易曰：休復吉。此弟請正鄙意，幸批教之。

答前人

足下高明，但沈涵收斂之極，便自穩當，久而知不肖言有味也。起滅不易持循，此處難商量。欲持循，即自起滅，而又欲持循無起滅乎？幸參之。

答曾敦吾二守

足下引諸賢世德爲言，此猶落見解。足下知漁樵畊牧家世業即世德乎？過信此一步，則不敢卑今而尊古矣。

答管東溟僉憲

初，丈寄七九錄劉野僤者到，丁年兄者未到。弟披讀之中間，不但如前批駁，且有許多可疑處。動輒説夢，説應感，説道統有歸，説轉輪王，令人大生疑丈心。夫使學者竭蹶而不止者，誰之過歟？弟年來覺無可説得。丈書動輒萬餘言，究竟必欲合三教爲一。即此是妄心，即此是多事。今日弟不苦口與丈説破，誰復爲此言者？

弟叨庇襄先慈後事,已结屋深山中,楹銘云"居深山之中,隨俗所便;生聖明之世,與天者遊",即此是弟一部問辨録。蘇老云:但願生兒愚且蠢,無災無難到公卿。弟云:但得生人寡且陋,不儸不佛不聖人。丈之病在多;若無若虚,是丈今日受用處。附此謝併布欲言,書不盡结萬一。

柬蔡虚台選部

頃從青原山中,匆匆奉謝,中間不記云何。是時楮筆不恪,計知已垂亮。丈金玉君子,近精進此學,行且一日千里,惟是學以培養天地元氣爲主,則自不差。若自己身上,做得光潔,於他人身上,全然不管,此於世間稱好人,而元氣亦薄矣。說明德便,即說親民,一民失所,引爲己責,古人往往如此。丈有志世道,有天下國家重責者,幸進此一步,則福氣更無量。以丈仁心爲質,於此學更有根基。弟不望丈,誰望哉?弟在農間十年,無開顔事。近聞上册立爱立二事,喜極欲狂。江湖小臣,難道無心廊廟?但中間機括,不知上自轉乎?亦有斡旋者乎?幸示弟。敬此候起居并布,欲言如此。臨書不盡心中萬一,仰于心照。

柬劉斗墟憲副

信友爲君子,已亦君子矣;信友爲聖賢,已亦聖賢矣。有一毫逆度心損已莫其。學仙者扶持一人升仙,即是 仙。吾輩須如此,乃能處末世之局促者,浩浩其天也。

賀李本晦進士

羅儒士行,曾匆匆布忱書,行後思足下孝友,置之古人中不過,

而一段慈衷至性，則又天地神鬼之所鑒昭也。居嘗謂，繪神者必先
以沈檀爲質，未聞其以溝瀆朽材，此貴質之説也。足下有其質矣，
從此以至性，而一鄉一國，而天下俾世觀真儒。明德親民之學，以
吾里爲鵠，則足下之明德遠哉？不佞老矣，望足下以衣被吾<u>文江</u>
者，猶落第二義，惟足下勖之。萬里發軔，政自今日始。此學如入
海，無以望洋自沮，不備。

賀蕭拙修進士

觀人者觀其細微。細者，巨之微也。不佞孰足下居里細行至
詳備。今足下第，是天以儀我邦人士也，有不爲也，可以有爲。<u>軻
氏</u>明言，<u>眉山</u>氏發揮最詳盡。足下其必大有爲于明世。若區區以
一第賀，不堪足下一瞬。吾里先輩，徹始徹終，光明俊偉，孜孜求
友，以故出處皆有章程。惟是不佞老而懶，亡能爲他山之助。然談
及足下，有奮心矣。

賀郭章烉進士

足下第爲足下喜，爲<u>曾舜徵</u>喜，而里中人傳，有賀客湊集慶堂
者，<u>甫翁</u>曰：此何大事，與族中親友相約，一茗而別。此之清風，譚
之有生氣，咸曰：非是翁不生是子。足下資本金玉，虛已下人，又加
以家庭蒸，又培養之自臻，廣大高明，與古人爲徒，竟<u>甫翁</u>所謂大事
者，予日望之，且以鞭末後著矣。

賀蕭如城進士

君家少師之所貽者，何濃郁而深厚哉？宜足下之挺然清時也。
足下有今日自青衿向闈，夫弟數道之，此不必爲足下賀。少師舊

書，在秘閣中，可取而讀之。吾郡數年，蔡閣不入，豈有待耶？幸勉之。仕路危，道學入微，始不爲危所侵，謹固維棷，親正人爲切砥，幸毋少置念。不宣。

答高景逸大行

人有一種真精神相感通處，有終日相對眉面南北者，有一面未交萬里几席者，有日坐皋皮終日譚而人不入者，有口不譚一字人折肝相信者。門下冰心玉骨，入微造室。不肖神相感孚，幾三十年如一日如連衽，常恨無由一登堂請正。得奉手教，宛如面承乾坤，許大譚道頗有，然非入義理，則入揣摩；非落意想，則墮神識。不肖束髮，志道轉折，蓋不知其幾。近老而越知其難。年來覺種種罪過，自懺自悔，自以爲悟矣，不知隔千山萬山，自以爲修矣。不知造千魔萬障，建天地質鬼神，考前聖俟百世處尚遠。中夜起坐，真有皇皇不欲生者，恐迷浪而返，如之何？門下其無忘我老，而時督教之，羽便即附八行也。逞見門下初問道時，掉入商量卜度叢中，無足以助。發門下高明，今想看破，徹此迷雲矣。涇兄已往東林主席，惟門下是任。萬古在前，萬古在後。幸無怖苦，以忍耐心，樹鐵脊梁，作東南砥柱，是望。

答張雞山明府

河山異域，真心千古相照，況生同時乎？竊常思西地諸君子，一人挺然而起，即千聖賴之以重光，門下今其人矣。細繹來教，是不暖暖姝姝。學一先生之言自足者，蓋直欲見宗廟之美，百官之富。故無險不穿，無家不參。宋時諸儒，濂溪明道，象山慈湖尚已。我明學有兩派，河東醇儒也，新會餘姚則直拈聖學之宗矣。諸家語

曰"靜中養出端倪"，曰"致良知"，總是止啼法。夫道一而已矣，惟
一一此，惟精精此。辨必了性命之志，徹聞見支離之障，頹然穆然，
若不識一字。人如是者久，忽然日開月朗，先聖言皆我心所已言
者，若何爲良知，若何爲天理，若何爲端倪，可不言而喻矣。學非從
粧點聲色可成者，如食本以求飽，如衣本以禦寒，如講學原以完吾
明命。明命未徹，縱模擬極工，隔千山萬山。不肖束髮有志，今老
矣。念及全歸一著，汗皇欲死。然路頭曾經踏破，故遠承教愛，披
肝奉復，門下以爲然否？便中望教之，肅肅如對。

答劉君東孝廉

承教知道況萬福，并諗近來靜中學力精進，見與區侍御書，翁
丈見地，的確不但吾里魯多君子，醞釀之功，亦年深證驗之力。所
論陽明先生"生知"，不但陽明是生知，人人是生知，無一人不生知。
翁丈試觀孩提愛戀父母，果學而知乎，亦生而知乎？若生而不待
學，則人人是生知矣。體到此處，始是人皆可爲堯舜。所云無善無
惡心之體，是到家語。未到家者語之宗廟之美，百官之富，鮮不驚
駭。盱江歸善，如陸子之於慈湖，豈容輕測？翁丈謂然否？大都學
人只一味自參自悟，既到家，如人飲水，冷暖自知，不必先橫是非異
同之心在胸中。此意略存，爲毒最烈。鄙見請教，幸財之。賢郎相
處數日，知其練達老成，令孫玉立，翁全福人，殊可喜。舟中捉筆八
行，殊不盡鄙忱，倘未當翁丈，嚼武夷君數碗一澆之，一笑。

柬于景素儀部

常念今之學者，欲學古之人，如翁兄儀刑，中外信服。今人有
餘師矣，約情歸性，權不離經。此二語誠千古正論。諸走而之他道

者,是自昧其性也。弟看來,聞道還要愚人;愚人得即能守,顏子默識顏子之愚,又曰"參也竟以魯得之",處今日時,不自託于愚魯不可得也。弟與翁兄,並錮山林,亦天以成吾兩人之志。作大官轉眼空花,山林原不負人也。志山腳底,不知走何處。佳音未到,不知委作何文字。弟於翁兄何敢辭,惟所命耳。顧弟今下半年病瘧,精神未復,聞翁兄精神如六十歲人,羨之。敬附教,諸不盡。

柬唐凝庵太常

久不問翁起居,中間有便,非翁相知,故不敢託。年老大,越喜前班朋友,得講嘉靖間先輩行事,安得不翁是思哉? 憲時編是大著作,幸早成之。宋儒謂孔子傳顏子者另一道是寐語。若然,是真有隱乎爾? 此道如大海,能飲一杯者,能飲杯盂者,各充其量,各得性之所近。孟子秋殺,亦是孟子性之所近。明道、伊川兩兄弟,便自不同,均不害爲道。惟乾元統天,乃爲全學。保合太和,乃爲實功。和不本于元,則流于情;元不發爲和,則流于寂。顯微無間,體用一原。翁窺其全矣。弟愚庸之資,固守山中,無可請政。因來教,敬布所欲言,此生緣豈遂再無日乎? 心時時如對也。月峰公爲諸少年口角,此老不竟其用,可惜可惜。近聞澹生公編吏部書,祝其竭力闡,此老無聽人言也。翁謂若何?

答馮少墟侍御

同聲相應,同氣相求。不佞于門下應求,非一日矣。乃今春偶于張鄢陵得聞其概,今得親承手教,神情會合,針芥相投,何幸何幸。捧讀大集,宛侍几席,聆金玉之音,而令人醉心起舞也。門下一段冲襟,恢恢不以,既至自足,不以成章,病人猶于楮穎外悉之,

門下入無涯矣。拙序聊當請事，亦以志神交萬一。此生如有晤時乎？則道緣未了，刻心有日，此生如竟，無晤期乎？則數語訂盟，亦永千秋，惟門下大加斤斧，無貽同志笑也。不肖年已老大，今秋初病瘧，大半年精神未復。門下年甚少，俟河之清有日。兩地悠悠，所恃者真性流貫，不作纖毫間隔，即時時如見也。拙刻頗有道長，行人隻身難攜，容得當呈上。

答胡趨做侍御

常竊疑海以内播遷，幾三百人，豈無申隻手闢巨眼，為吾道一吐氣者。偶從李君所得讀碑詩四首，予驚而起曰，此開眼先覺也。急欲通姓名左右，而李君行迫，遙望中州一星斗懸夜，望斗極心，亦與俱懸。門下其有以自重矣。自重者，而後能重天下萬世。今日舉動，後日榜樣。越嚴越微，吾道倚賴，是祝是望。不肖生平，從生生死死，千起萬折。稍通一隙，舉目寥寥，難相告語。懷我良朋，何日覿面相看也？承台函，敬此復。去秋七月病瘧，至今皮骨僅存。杜門謝客，伐木有懷。惟深心相照是禱。

答楊晉庵都諫

不聞問者，又幾二十年。懷我同心，豈竟無緣一把手耶？不然，是于心吾雲浦二兄有緣，而于翁兄竟相左也，必不然矣。中州之學，雲浦可與語上而從，大集中知，自得之深，匪膚儒所能窺。從此直達天德，日宏日邃，作千古正宗，望之望之。弟生平從百折磨煉而入，匪從順境中來，安得與老兄就正一榻，是此生之幸也。李君來，承台教佳集，敬附謝，不盡言。兩地脈脈，弟此時因病瘧，八月未能霍然，難以細布，惟台亮。

答余鳴雷鳴盛

別後二十年,來教云鬍如戟,不佞老可知也,爲之悵然。書中有急急承家學之意,具爲足下喜。以僕觀甫翁居官禾川,垂澤甚遠,秦中功最高。近管大察公而恕其所貽者良厚,足下輩當盡人事,以承天之眷佑。不佞學無他長,惟望世之學者,從規矩準繩澹泊,立定腳跟,即學脈不同,然已先立其大。不然,縱聰明才華,此如無根之花,立見其瘁。人家處勢盛,能澹泊家範,嚴肅自守,未有不長遠光大者也。尊翁居官良苦,制行亦苦,惟僕知之。足下輩居官時始知之。僕病自去秋瘧起,至今皮骨僅存。杜門謝客,偶逢盛從至,謹口授以請教。楮短情長,畏惟心體力行之。不宣。

答李用行

足下傳經中州,尊母夫人教良是。學問即淺近即神化,舍近而慕高遠,舍家庭而離親遊,俱非正理。足下學有入而性又敏,但願從規矩準繩,萬不失一。至道之凝,以至德敦厚之謂,凝藏密之謂。今人不及古,正少此一着,足下勉之。得暇過我,彼此一切究之,是所望也。

答趙乾所吏部

承教中多奮世激烈之語,世間人品不齊,贗而售者多,亦天意也。吾輩學惟法天則,兼容併包,無不在覆幬中。足下如璞玉,望味古人切磋琢磨之義,已精益精,已密益密,自能慮以下人。不見世間過於斯道,方能堅凝。不肖語折肱而來,不敢以虛語事足下,蓋所望者長且遠也,萬勿以爲狂言。得覯尊容,堂堂正正。陽明用事,宜其表表偉偉,妄題數語。不知有當高明否?

又

正氣之伸有日，望大著心胸寬以待人，嚴以自待。世間人不必著一惡心，豈但作大官者假即得美諡，亦假者衆。世間事往往如此。世界原無定準，本心自有定向。惟不昧本心，即是爲己之學。一切世間升沈，毀譽得失，如浮漚往來太虛，無加損也。恃此直布，<u>少墟</u>先生既相信，望細細商量，日求所未至。

答徐藎夫尚璽

賤生荷隆愛，愧無以當，嗣無從申謝。然心中時懷仰不置，茲復勞遠存。知門下留心大業，家學重光，甚爲助喜。不肖自去孟秋病瘵，至今皮骨如削。杜門謝客，久疏筆硯。念門下孜孜爲道之意，兼所選者精，而核令後學<u>易</u>讀曉，故病餘不辭執筆，謹具稿請正，幸斤削爲望。學問不論脈絡，只要精神逼真。精神真，千條萬派，同歸於海。不然，縱譚王說伯何用？今人動輒議<u>晦翁</u>，去<u>晦翁</u>精神，何啻天淵。門下之見卓矣。敬謝教。

柬吴玄水儀部

往承教存，嗣有入都門者，即裁書奉復。持書者至，而門下已捧命出國門矣。常怏怏無從請教，記從一遊學者曾道此意，想亦浮沈矣。心相映照，世間形跡，不必論也。舍親<u>李文源</u>兄歸，始知門下移官<u>白下</u>，舍攘搆紛華之境，趨恬淡寂寞之鄉。此天所以堅門下道緣，即此越過學人多矣。吾輩學無別證，世皆進從退處安得，世皆濃從澹處耐得，此正學之受用，真爲致知格物。望門下以身發揮之。

答錢肇陽明府

　　昔人云：顏子没，聖人之學亡。愚見聖人之學，千古千今，人人本有，未嘗亡也。在人悟不。何如曾子之學，猶有可傳者。故人得而祖述顏子，四空懸崖，無可倚靠，故曰末由。學者未能悟。循循曾氏家法，亦是遊于彀中。晦翁格物一解，雖有異同，然精神建天地、質鬼神，有功後學甚大，不得以其註解而少之。愚見如此，高明財之。

答高景逸大行

　　正病危中，得手札及會語三小幅。時不能作字，命穉奴曰，此同心之言，宜謹藏之。近稍瘥，欲附請正報翁兄。而穉奴從故簏中搜不可得，始而怒，既而思曰，此天以啟吾兩人不在文字中卜度過日子。記得札中有"自誠明"二句分疏語，又謂從崔後渠集有所悟格物。夫後渠非知學者，翁兄取其言虛，而可知誠明兩字，要活看學，開眼即誠即明，即明即誠，分疏不得。初未嘗内顧胸中，此時是誠，此時是明。若將先儒語言較長競短，再無有了期。又記得三札内錄出會語，恐有不妥。翁兄一段冲襟，儼然聖胚。學問先立其大。橫説竪説，正説偏説，逆説順説俱是，又不在言下説是非。目前可望拈出正宗，與千聖相印正者，惟翁兄實賴至道。非至德不凝，以其人足以勝之。翁兄是已久而知不肖語，語血誠也。滿眼風波，正藉之爲切磋砥礪之資，請看風急天寒夜，誰是江門定脚人。白頭高帽頂青天，是其時矣。直布知心，寒暄不瀆。

答錢梅谷侍御

　　讀邸記，穩老先生學問淵宏，與世儒大不同。語語提唱，曰仁

曰生生，則其造詣可知，此之謂效天法地之學。從此路殊，可以參天兩地，方謂之聖胚。不肖老矣，學之未能，故于同志不憚饒舌。知臺下與太虛同度也。

答汪登原中丞

久不得臺教，意者弟無足以受教耶？常念之如在目前，承翰示，喜不可言，弟即當趨教。老年兄弟聚首，此宇宙間快心事。顧鄙情具復會衆札中。夫以名德元老如翁兄，篤實光輝，一彈指群山助響，諸君豈日對岱宗而不知乎？弟竊以爲，嗣會即以貴郡諸士縉爲盟主，即有餘師毅然行之，自貴邑始。燈頭有火起，抱薪叩鄰家門求殘燼。語云：早知燈是火，飯熟已多時。願翁兄力任之。敬此謝臺翰之辱。諸不具。

答新安會中諸友

道鄉佳盟，下招腐儒，誼當竭蹶以趨，遂夙慕真心。顧歸耕二十餘年，杜門一壑，遂成孤性。而去歲一病，元神未復，坐失良晤，豈不佞道緣之慳乎？雖然，以不佞未來乎？思諸君子，濟濟鏘鏘，聚會一堂。金石迭奏，不佞神未嘗不逴也。常謂有一方區宇，必有一方勝概；有一方勝概，必有一代元夫。竊睹鄉有元夫傑儒，而日溺于見聞者，非忌則怠，輒不知景而效之，是猶家有夜光，而羡人之抱一珠一璣，以爲奇也。夫貴郡之黃山白嶽，代有名儒。即近代諸老以予所款交，或秉斧鉞，或司諫諍，或持憲紀，或理民社，皆烈烈大儒，名賢芳猷。此必有根苑潛修，未易語人者。世不之深求而別有所索，是道在邇，而求諸遠也；是家黃山白嶽下，不知其奧，而別宗孤峰半岫，以爲雄也。諸君子一降心揖志，舉目有餘範矣。諸君

子生長紫陽里，意謂紫陽學似今日稍晦，不知晦翁精神建天地、質鬼神、考三王、俟百世，誰能淆之？彼之持說稍異者，正所以翼晦翁未墜之緒，而光大之，皆紫陽血胤，異同不足計也。又以二家學，並馳域中乎？不知道一而已。晦翁云：新安無朱元晦，青田無陸子靜。以二家並馳者，是二之也。通此則紛紛籍籍，不足較矣。惟思天之與我者，自成自道，爲仁由己，當仁不讓。千古以前，千古以後，誰能禦之。語云：縱不識一字，終是還我堂堂大人。願與諸君子交勉之。不佞近又理會晦翁釋"至善"云，事理當然之極，無一毫人欲之私。此語直接唐虞精一真傳。若以些小見地，理欲交雜，去至善天淵，即起陳王二先生言，亦卒不能越此。敢以此畢請正之私。莫往莫來，悠悠我思。惠而好我，示我周行，元某九頓日望之矣。

答馮少墟侍御

拙作聊定千古之盟。而翁丈沖襟與進，皇皇恐恐。弟自先秋感瘄，至今春大劇，幾與天遊。幸稍愈，杜門謝事，始知了死生一路。此路一提，不知事者，硬以爲佛氏之學，不知易曰"原始返終"。故知死生之說，吾夫子先道之矣。不然，未有不流入見聞覺知生滅路去也，開示後學，少不得與之拄杖。若吾輩年俱老大，歸根復命，是腳根下事。謹以請政，同心千古。兄弟惜道路遠，無由數請教。明月在天，有懷如結。

答肇陽明府

先是，曾有近刻三冊，托太和王父母呈上；得來教，似尚未到。門下學日新月盛，吾道之福。來教引諸先儒，具仞遠心，但吾輩老

年,腳跟下事,要明白一切名號,俱是色相。倘自己本命元辰,受用
不來,即千萬世,名我輩以大聖大賢,皆是虛假的。然闇然處,正在
於此,願與門下共竟之。太史歸來,共竟大事。父子師友,天倫真
樂。他日出而任天下之重,始知家學淵源,良爲同心慰。不肖先秋
病瘧,至今春劇,幾與天遊。近杜門謝客,日有鞭策,不敢放過。辱
門下,愛敬以謝。

答錢機山太史

　　聞門下以大老先生初度請歸,門下以爲尋常事,而觀者羨庭闈
樂事,仁孝完福,儒紳中近見者。昔孟氏所稱三樂,人輒漫讀過,不
知所樂何事,不愧不怍,實有用心處。倘非如尊公及門下夙常根
究,則世之父母存而育英才者豈少哉?竊常思<u>文貞先生</u>一生入細
微處,真不可及。故臨事種種,有致門下。乘時一尋先輩遺軌,此
分內事,不必遜也。幹大事、肩大任,未有不自窮廬始。不肖老矣,
與世何求。念同心之求,故敢請政。一切世間語不敢瀆,望努力明
德,以光家學。不宣。

答蕭畏之孝廉

　　足下枉教,知神情凝定。得來教,又知於學脈尋究。僕晚年得
此良友,喜幸何其。諸老云云,如藥方隨人用。用得一方著久,久
自能開悟。悟開如人飲水,本地風光,受享無疑,不待人告語矣。
總只在發念真,真一生結果無量。足下勉之。

答劉石閭中丞

　　翁德學日新。<u>浙</u>人誦清净寧一之妙不容口,今始知篤恭不顯

之說，聖賢切實語不欺我也。弟年來覺惟有聞道一路，再無別事。愈收斂，愈真切；愈真切，愈進步。一切聲色，俱屬幻泡。弟嘗私念云厨前火杖，能得幾時，不自猛省，真爲枉生。惟翁無棄我，督之成是祝。山林朝市相對，此心纖毫不二耳。敬謝。不宣。

卷 三

答萬思默光禄

　　文潔長逝，心益孤矣。翹首豫章門望翁，何啻太華之昂霄。心不歸依，實同浪子，不肖浪子耶？顧自歸鄉來，西江使稀。即有使，村使不知問台宅，是以疏遠，翁猶記存末學，具感厚德。竊嘗言吾輩在天壤間，一段真精神照映，精神逼真，千萬年不言而喻。不然即終日相對，二之也。翁沉毅清邃，精神在吾几席，未嘗疏矣。歸家十年，家園外不敢窺左足。聞翁秋到桐江，幸先期我，當拏舟走侍。

答錢肇陽孝廉

　　春來百卉敷榮，伏首田間，不勝求友之想。忽拜琅函美人之心，先我同然。昔人云，千百世之上有聖人，此心同，此理同，元標于今益信矣。至讀證義首揭時習章，至人知有意之習，不知無意之習，與不肖所說格致誠正之義相印證，一時亟盡上論，同處儘多。門下見地，已到佳處，從此日積月累，融而化之，吾不知其止也，門下勉之。榮名有盡，此理無窮。吾置身無窮中，視世之浮名一映耳。不肖衰颯半生，髮白且老，聞門下之風，亦從此不敢自退墮。

答孫月峰總督

　　朱金翁書，道翁語云，爲相在結主心，又在不失天下之望。疑

不失天下之望，必不能結主心；結主心，又安能副天下之望？不肖則謂此二者，原不相妨，此一段精神，在茅廬中，果是不失天下之望。精神即結主心，人不疑我，翁謂若何？翁語默動靜，成象成爻，猶歉然。謂舉足有錯，具伣沖度。翁信聖人舉足有錯乎？只宜信聖人不從錯處追咎，從無錯源頭處理會。此一着不錯，則無之非是；此一着錯，即舉足皆是亦錯矣。是集義所生者，一着不錯之謂也。義襲而取者，舉足不錯之謂也。慈湖是貴鄉具雙眼的漢子，盖渠每夜披衣靜坐，忽然露出此一着精彩，故有言。即峻譬之，即泰山絕頂者見日出，只言日出光境，再不顧世間。有從山內盤旋，未信世間未登絕頂者。此濂溪誠通誠復之說，爲其落階級一掃無疑也。學問大有大益，小有小益；生有生益，死有死益，不盡在事業上見。若盡在事業上見，則孔孟何嘗事業？只護持堯舜禹湯文武家法，俟來學足矣。翁謂宋義利之辨甚明，故今天下雖有逆民，卒無附和。今之諸儒，媛媛姝姝，只是守此義利之辨，待來學足矣。義利之辨甚細微，非如世儒所謂義利者，必欲求事業軒轟，即爲出位，即爲妄想，即爲多事，即當大任，而未必有所樹立，亦無損于此學。盖此學屬性地邊事，而功業則屬才情。近日敝里王塘老云，陽明先生長于兵事，亦屬才帶來。即無功業可見，亦無害翁宇宙間氣，當代先覺。元某謹剖愚衷請正。翁不以爲然，再批教，元某又當求進也。

答陸海門明府

得手教，知吾弟服官畿輔。少年入仕，而又爲人師，非老成端重，不能取信于人。願吾弟一切從規矩準繩中立脚，不但居官，爲人亦當如此。僕看來近世學問，敦厚崇禮，一步決少不得。古人說知崇即說禮卑，高明英爽，多易脫略禮法之場，總之無大人之志。

大人以萬世爲度，敢薄待其身乎？吾弟細心勉之，他日涉世久，知
僕言有味也。

答陸鍾陽孝廉

　　吾弟青年英英，宜以古人爲必可學。願取胸中所最喜者，上嘉
下樂。若只從今世人眼目過日，雖容易過，亦可謂負天之與我矣。
世間科名，不少究竟，與草木同朽。吾弟開此眼目，舉足再無了期。
貴地孫淮海、李同野，當時在人爭易之。今爲貴州人品，吾弟輩有
一人。向此路行，吾志遂矣，自愛自立。

柬文時甫明府

　　足下學見大意，切須珍重。盖略見頭面，恐遂流于放蕩，還當
終日乾乾。白沙云，終日乾乾，只是收拾此而已。僕往庚寅年略有
所入，既入都，眼空脚闊。幸再謫金陵，與鄧先生相處，始逐漸入于
細微。今覺猶未細微，在古人說智崇禮卑煞有味，願與足下終身共
勉之。

答粤中友

　　復所兄置之文苑，不如兩置之，以俟後來論定。弟與此兄跡甚
疏，然庚寅一處于都下數日，兩晤于文江，知此兄真正不落世儒窠
穴，非世間眼孔所能窺也。來教謂，其宗佛老後孔孟，此世間學者
祖述常談。象山抱此冤于宋，白沙、陽明抱此冤于明；世之學者，一
稍知向上，便自以爲佛老，不知諸老即于佛，亦苦向上鑽研。故能
知儒未知佛，必不能知儒。如今人未知佛之道，何若一聞佛名，便
自硬排强非，譬如有司聽訟，只聽一邊說，判斷恐未足服其心也。

來教又謂復兄寬縱，此兄寬縱誠有之，然寬縱彼意有在，蓋心不見世間過，不墮分別想，不落揀擇障，以無削吾道元氣，非如世儒兢兢尺寸，從名根起念，以結果一生之謂也。即寬縱亦正其仁處，君子過于愛，過于厚，觀過知仁。夫子嘗有言矣，又謂其受門生之累，夫夫子不聞以聚斂之冉求、短喪之宰我貶聖，奈何門生能累我？復兄門生千百人中，有一人眼目明延此緒不泯，即爲千百人受累所甘心也。世間與人爲善者少，忌善者多；明善之脉絡者少，不明乎善者多。復兄生平文事，任情不攻，則置之文苑，生平竭蹷于道有聞，則嚴爲責備。吾兄嶺南一丈夫名儒，與不肖相處三十年，知心老友，猶相信此語，不過更誰。復有信者，弟老婆心切，故敢縷縷。夫此道此學，平平鋪鋪，無大奇特，越精修，越渾成，越不入世人眼。惟吾兄信之，不盡心期，尚俟再請。

柬許敬庵司馬

間嘗聞四方友人論，翁與楊少宰學不同，大不相能，然耶？否耶？學術不同，父不能得之子，師不能得之弟。有學而得性之所近者，我之所見，安能必其質之千聖不惑耶？人之所見，亦安能必其無一是耶？故世之論學，惡異黨同者，皆起于有我。我心未除惡乎，已之是人之非耶？此不肖愚忱，翁以爲然否？貴里有周海門者，不肖心友也。相薦留都，覿體寒舍。不肖兩人，似無異同見，所謂九諦二公，良工苦心矣。此君貴里一隻眼人，翁幸廓然共之。昔人云，建安亦無朱元晦，青田亦無陸子静。今浙中寧有許與周乎？吾儕今日學術流弊，爲整頓法門，則拈皮帶骨，無之不可。若欲躋聖域開一脈，以俟千聖，則神髓處有人理會者，可輕置之乎？謹此奉候，并請正僞，翁不拒不肖，種種欲請正，望翁教之。

答錢肇陽孝廉

此道四通六闢，非諸家所能盡譬之。射有中于上，有中于下，有中于左右。人聞其箭聲在的，皆以爲中。然中紅心者自別，不上不下，不左不右，始爲妙技。聖賢懸的示人，豈一弓所能盡？苟于此心未信，吾直求自信，信心所以信功令也，天命之謂，性命猶令也。維皇降衷，厥有常性，不自尊從，是爲背功令。今人所謂尊功令者，盲引群盲，相率入火坑，舉頭天外望者，始知惟自性是尊即性，即功令矣。門下謂何？門下著述既富，却宜空諸所有。陶朱能手致數萬金，亦能散數萬金，是真漢子。門下俯鑒愚言。

簡唐凝庵太僕

近世譚學，以爲世間一美事。置身其中，不肖常云，人有真精神不可掩，吾輩惟求所謂真精神者，即與古人相揖讓矣。門下謂何？

答孫竢居比部

吾輩在山中，老態浸浸且至，惟相期尋不與世凋殘者，共相勉勵。斯可進可退，不以世間行爲重輕。不肖心灰體懶，足下行且一日千里，願有以振我。

答維少隱廷評

門下資本淳龐，志追先達，年來玄探邃詣，知月異而歲不同，無由縮地，一聆玄提，奈何奈何。先正云：東西南北，此心此理，無弗同者，能時時不起纖毫意念，即異域比鄰，然不起處煞難，非學見大意，未易臻此。願門下深心究竟，道一而已，無二法門也。不佞學

未得力，目長足短，系心同志，不憚饒舌。

柬馮可大僉憲詔獄

日望足下，早膺特恩，竟不果。帝恩有在，但恐臣子辜負耳。願足下以日爲年，時時惜寸陰，斯爲不負福堂光景。頃編楊斛山、劉晴川、周都峰三先生集，知三先生當時在獄中，切劘可繼古人。今相處有如昔人風味否？學問要著，身受用，意興承，當終有消煞，惟實見性者，自不容已，自無消歇。若不知學人，便自以爲足。望足下百尺竿頭，更進步也。

答喻養初司理

簿書即道，惟在信得深厭與不厭總任之。有心除厭，又增一厭。厭厭相尋，再無了期。知學者，忙裏偷閒，厭處即休。臺下徹此，無之非佳境矣。

答錢肇陽孝廉

貴鄉諸君，高者沉酣文史，及煙雲諸藝，足下獨究儒先所用心處，真可謂有志丈夫。先儒謂千百年，幾人有志？志是志個甚，既不著跡，亦不落空。近世儒者高明，悟入根宗于倫常鄉黨中，多所脫略，不知倫常鄉黨，即性即命，篤恭不顯，慥慥篤實，越學越入細，越渾成，不見與衆人崖異，而相悅以化。不言而信者浸浸，如魚之入水，此真有得僕學之未能，足下勉之。晦翁學豈容輕議？僕看來，是儒者大教主。如人有本錢，開南北貨店，任君自取。若執寸班而輕議，不肖心未敢未盡則可，謂其不是則不可。此老晚年有獨至處，定論可按也。惟細繹愚言，足下祀田一節，學行于家，惟將身

挫在萬物之下,則學行于鄉;志超于萬物之表,則學行于天下勖哉?
讀證義者,人人拭目矣。若不肖曲士目長足短,何足云云。

柬馮可大僉憲詔獄

昔不肖過長沙,一先輩教之云,日間宜以經濟爲心,庶不冷澹。
不肖告云:如是是猶不能割斷意,今而知其言之有味也,悔當時錯
過時光。主上豈忍終舍足下純臣,願留心世道,庶不寂寞。學問與
經濟,原非兩事。留心學問,即是經濟;留心經濟,即是學問。看得
是一非二始無礙。同事諸君子勸之,乘時修悟。若以爲好光景,便
是好光景。境無好惡,皆起于心。心既安樂,即是福堂。三忠選可
時玩也。

柬朱玉槎司封

出而爲國掄材,入而戲綵,此儒者榮遇。且門下溫然玉潤,即之
也,令人鄙吝。心消不言,飲人以和,門下之謂矣。吾輩學從闇然處
證處,同寅無得崖異。近學成者,成一我相,故物不能入,此不肖學而
未能回首無及者。門下天賦,春姿默與道合,必無此弊矣。何如?

柬凃鏡宇中丞

晉中一奉教後,無從起居。林皋人又僻處深山,無真信使。荷
門下念我,再辱瑤華。昔人謂年相若,道相似,故聲應氣求不佞于
門下,同志年而道,則敢望仙蹤,蓋步趨不遑矣,匪諛匪諛。修身爲
本之説,近從見老集中,始知此老根宗,傳曾子一派學問。一向得
其書,即散聖門宗派。惟顏子卓爾地步難言,不如曾子學問,足繼
往開來,宜門下服膺之不忘也。

柬孫月峰總督

翁書蓋今年春初乃至，年暮始到，通問之難如是。捧翁書，受教良深。以明德純誠，大老如翁，猶自省有錯，欲循循階級。即此二語，百代後學典型。矧下根劣士，敢曉曉自取罪戾，惟有默默虛受耳。蓋嘗論學，有宗門，有教門。易首乾坤，乾，天也，宗也；坤，地也，教也。自誠明謂之性，自然是誠明的，非由人力強勉湊合而來。由強勉湊合而來，終是斷續，終是造作。易復之諸爻，不遠復，祇曰無悔，頻復曰厲惟，休復曰吉，休復者，休心一處，千休萬休之謂。白沙云，非全放下，終難湊泊。欲從冊子上理會，欲從聞見上撐持，欲從形跡上比擬，欲從識神上照應，終是一間未達。乾之諸爻曰，群龍無首，如上天之載，無聲無臭，至矣盡矣。昔清獻趙公聞雷鳴，書柱礎曰：兀坐虛堂，空隱几心源，不動湛如水。一聲霹靂頂門開，喚醒從前自家的；歸休題高齋曰：腰佩黃金已退藏，個中消息也尋常。世人欲識高齋老，止是柯村趙四郎。尋常二字，却當玩味。翁今之清獻生平理會，此一段功課必有說。倘見者以此段為禪，而抹殺之苦矣。天下無二道，天下無二學。世間真正出類拔萃人，一眼照徹乾坤，肯以疑情，自生阻隔。子曰：中人以上，可以語上；矧人品上之上者乎？天民先覺，匪翁誰望？一覺萬覺，即心即聖矣。

柬鄒孚如光祿

兄年來學問何似？著述意宜輕，蓋世聰明人，宜于性命上討分曉，無為隻眼者所瞞，方不負此番出世，愈肯入，入一次知世間人，知學者瞞我多少。兄與漪園丈時相過否？此兄世知學者，兄細心叩之，知弟望兄意真。弟庚寅年有入處，心粗盤桓，至去冬，又覺疑

情稍斷,然尚未在,此時正參求之切,敬以請教兄,惟兄留意。書中
惟此,切務。

柬馮慕岡僉憲詔獄

得書慰我懸仰,春初聞解網之息。既而旋沮,風霜雨露,無非
恩也,只當順受之義,詳于易,易困聖人,繫之曰亨,曰有言不信,尚
口乃窮,曰致命遂志。何以曰亨?亨,了心之謂,心中無死生,無是
非,無毀譽之謂也。有言不信,尚口乃窮,只一味致命遂志,命字有
從性地初言者,有以氣言者,初學且從凝氣入,則性地一齊俱到。
凝氣一分,致命一分;凝氣十分,致命十分。收斂精神,真見世間
小,而我有與天地無對者,在上之恩,所賜者大矣。萬苦千苦,臣子
本等,不爲足下解。足下無錯過好時光也。

答劉雲嶠太史

世間學問,不明策身。王家欲托隱爲高,此其心不忍。又有欲
在家作學問者,此皆看仕與處道理作兩樣,出也無損,處也無加,道
理平平坦坦。在外朋友多夾持眾,身子躲閃不得,精神退避不得,
只要自家火候真耳。且南都與家鄉一水,奉大君往,江魚竹笋,足
供菽水。如轉大司成及少宗伯、少宰,俱在南中,得便大君誠妙。
即不然內轉,亦奉大君往。今古聖賢,在世間各有模樣,不能盡同
鄧文潔,精神不能勞,吾輩所知,晚年一出,弟實從臾。倘渠晚年不
一出,門下謂當渠老夫人後,彼無追悔乎?此處真心、真道理,更無
回互處。且門下骨氣、精神、力量、學問,皆能擔當世道,萬無墮世
儒窠臼。

又

鷺洲問答,爲人所逼,信口説出,正欲露醜請教。然從今又愧未到處甚多,幸教之。蒙山先生是篤實先輩,修福地生人天者。晚年謝客安閒,間亦有見處,是邊明邊暗輩,無大開眼目。劉述亭見地,似過之;陳思岡語未然,豈以在北都爲仇耶?既轉官便去,如此等形跡,切不可有,亦不必形之言。門下久而知此言妥當,世間人成人美,忘形跡者少。即文潔先生,昔時亦非必要。南都當時事體,難言只今。如此門下何所罣礙,南北一也。思之。

柬俞定所觀察

得兄教,猶有規矩,以爲規矩;世間規矩,豈人爲得?天自圓,地自方。聖賢去後聖賢來。我輩惟自成自道可也,無作葛藤想、葛藤語。安老真正骨立學者,但其學素肯用功,拋舍不下。觀其序,近溪先生語略曰:學把捉不定,不知以何爲把捉。又曰:學者未能從矩,先學從心,不知以何爲矩,從心即矩也。此二見地,正有商量處。昔人謂得力處在此,受蔽處亦在此。兄閱而知之。得暇出此書,與安兄商量。透此二關,始知弟老婆心切。弟有一記一序十詩贈此兄行,老婆舌頭乾矣。兄取而閱之,有見教處,千萬見教。

答吳安節侍御

拙稿本無足觀,以臺下心交故,只得獻醜。臺下欲布之,萬萬不可。弟學未成章,去冬所入,际前語爲敝帚,其不可傳一。弟年尚未一生,浮名爲祟。患不闇,不患不章;患不幽,不患不顯。無實盜名,鬼神所惡,人理所厭,其不可傳二。弟生平欲學藏身以恕,猶不免于忌者。書傳必憎兹口,其不可傳三。昔先師廬山先生集欲

刻潮州，其友王未庵力爭之。是時先師年六十五，猶爲友所爭。師教當尊，其不可傳四。千古聖賢，相傳只此心。心未明，書集何有？弟于心尚未透，雖有微明，亦多管窺。天假數年，更有進步，望寬以俟。弟進機何似，其不可傳五。弟屛跡山間，與世無營無故，而勞有司公祖刻書，彼口雖不言，心鄙弟爲好名小人，其不可傳六。望臺下愛弟以德，弟知廉恥人也。如必以弟爲可敎，待臺下持斧日，或賢公孫及賢郎儀部兄大行日，圖之未晚。有此一冊在德門，弟亦增榮耀。弟有可觀者，多在外集也。嘔心奉告，神明鑒之。

柬顧涇陽光祿

海內同心眞修如兄，不得促膝，時時商量，我懷如何？兄學卓然成章，要須徹地。會見吾人，精神與天地同體，萬物同情。纖毫無與愚夫愚婦異者，方爲眞爲已，方能闇然。稍加矜飾，色相莊嚴，即落世儒巢穴，兄謂何如？弟今無別念，但得諸兄弟聚首一番，便成好世界。

柬馮慕岡僉憲詔獄

客冬滿眼風波，故持書者望國門却步。此亦天理人情之至，未敢歸咎他人也。足下經濟書成，此書從苦中過，與耳食者不同，容圖請教。今人喫飯求飽，穿衣禦寒。學道緣何事，爲有甚于飢飽者，在無終身之間違仁。衣食不知道，則其違禽獸不遠。古人學道，覺自己身上受用得力。足下今日在死生患中，非平素志學，何由得此？但今從此得，萬古不變的，灑然冰釋。起古人諸名賢相對，不疑不惑，始爲眞學得力。足下勉之，恐虛過此好光景也。

答劉宿之

久別荷來教甚喜。首不得于心，總之未知心體。若知心體，平旦與嚮晦一戒懼，即不睹不聞。不睹不聞，即戒懼。把持與不把持，不必言矣。後二不得于心，愚意屬妄想，説得明白，是周公孔子事，與身子何干？只脈脈參求。何者？是我本心心體。父母未生前何似？參得謹精神，向裏有日天光發，更不向古人縱跡處比擬，跡不同，其致一也。敬復持此爲後驗。

柬孟連珠通政

南都一別，遂成陳跡。翁玄修何似？曾有仙仙遊者至乎？弟亦曾細參此，終未遇其人。學有修有爲，俱屬幻跡。惟天之所與我者，無修而無不修，無爲而無不爲。弟願學之未能也。翁丈以爲何如？弟自歸林皐，多難灰心，母妻舍我長逝。寄家萬山中，孑然與世相忘。翹首五雲，念我心知在黃石山中，與羲皇遊，不能不動伐木之想。敬因敝同年劉斗墟入賀，敬裁短箋，用鳴別悰，書不既心。

柬王洪陽中丞

山中無別念。每念及翁丈，數千里如見良朋，悠邈切磋，鮮儔獨處山中，竟成孤往，安得不知己，是思也。翁丈近作何功課？儒者學若執一家，以爲家當，東向望不見西墻，南向望不見北方。須是六通四辟，旁通曲暢，各路俱走一遍，而後能折衷。不然，如人果腹，即有天厨玉饌，彼有所不受。翁丈謂何？再上小刻四册，伏乞嚴批。弟得聞所未聞也。

柬冷鏡原廷尉

聞丈拜廷尉，爲吾道喜。丈有味于平之義久矣，今進而爲天下平。衡平而輕重取法，總之無意。今天下所以不平者，人各懷其意見以自封，彼求多于此，此求多于彼。求之不得，則兩相勝不相下，而惟學人爲猶甚。彼曰吾學然，此曰彼學不然。不知道有同耶？異耶？一而已矣。宋儒云：青田無陸子靜，新安無朱元晦，此語煞有致。弟敢以四小冊請教，山農心行，略具一斑。丈幸無人，我相爲批駁，幸甚。

答李夢霖

來教以看庸言庸行與神化作兩件。夫物有兩件，即有先後。庸言庸行即神化，先儒云：灑掃應對，便是形而上者，此語最精，當去心上障翳，合靈府光明，亦是兩截語。肯信良知原不昧從他，外物豈能攖？又曰：心性何形，得有塵。此先正真血脈語。若不明白，未免墮落世儒窠臼。知足下有志斯道，一切擺脫陳見，與明眼者商之。若日與鄉里學究參研，再無有出頭日子。真切。

答蕭崑陽比部

祠堂建矣，譜牒纂矣，生平功勳榮華滋味嘗矣。人生世間，必有一大事，茲能從無滋味中，特地尋出自家寶藏來，方名真正英雄。翁丈直信此一段，始知千聖萬賢路頭，居嘗思崑老大江東精神，射牛貫斗如之何，臨老不作了事漢，九頓致意。常參如何了，手自不容已。

答但孟皋

讀扇頭所書細語，足仍真見。閫外篇則又微有晦。足下年方

茂，著述念宜且遲。一味涵養沉蓄之極，久之迫于不得已，則機不可遏，未晚也。近來稱悟，而以蕩踰繩矩者不少。僕近嘗稱引吳康齋先生"格物雖明，無補日用"二語，吾輩有悟，須宜于日用，事事中規中矩，始算得數。不然口譚說而已，願吾弟共勉之。夏邑君事此公，書至當不敢負所托。不肖廢棄林泉，久所恃者，無求硜硜之節。若併此硜硜，廢之所學何事，年來惟有謹束，再不敢放鬆也。

柬王塘南太常

宛陵王生，時學陳光庭先生門人。來稟學，望翁指其迷教之。不肖不覺老矣，生平萬却，數年苦心，亦不敢錯過。具拙見小刻中，一向藏醜，徒向無志人說法，不肯有知人前斫頭，今忽忽忘其我見，一一請正翁，翁幸一一批駁之。不肖又當洗心以進，求不負翁。王生坐守而歸，不肖渴中以俟。

柬汪登源中丞

兄誠完福，更復何事。惟有學問一事，是兄一生要事。此皇極之福，未易承當，兄已闖宋儒門庭，此外有聖人室奧在。望兄一洗昔人窠臼，掀天揭地，真見本來面目，始知鄒生爲有情人也。據前兄與周海門兄會時，略聞兄一二語，則猶與舊時一樣居安地步。兄已到資深逢源地步，兄自省何如？生平心知舍兄無多，兄愛弟不啻肉骨，言之涕零，無能報兄，惟有此耳。

答徐石樓中丞

臺下責愈重，望愈衆，願益惄飢，小心翼翼，如初仕文水時。弟爲至願，一日二日有萬幾焉。世儒以爲人君，不肖則謂，不獨人君

幾之言微也，即一常人，誰無萬幾。而上之人，至微而顯，一不入
細，投之者衆，願臺下斂之。若虛若無，取古名臣傳熟玩之，即貴邑
唐貞襄先輩，其風度可思也。貞襄開府所至，肖像而尸祝之，以其
有惠澤利民故。臺下之才之度何減。貞襄先以是爲祝賀，更有進
于是者，則以俟他日，弟蒿目俟之矣。

柬王塘南太常

不肖具拙見請正，蓋出一腔血誠，翁不爲塗抹，豈以不肖無受
教地耶？亦或以成事不説，不肖憚彈射耶？不然矣。翁來教云：悟
即事即理者，恐成玩弄放蕩。不肖則謂若玩弄放蕩，人縱説即事即
理，事到手，終是隔礙，算不得數。既悟即事即理，未有不自困心衡
慮，百般磨煉出來。朱子云："用力之久，一旦豁然貫通"之語，不肖
常深服其言，以爲極至。未有無所用力，從口嘴參和而謂之用力
者，既以困苦而得，必不以玩弄放蕩，而放而廢。創業之子千辛萬
苦，雖極富裕，與庸衆同操作，若世之玩弄放蕩，畢竟入手悟者，未
悟以爲悟；眼不明者，爲其所蔽耳。不肖一生從生死夷狄^①，患難
升沉，憔悴百折中而來。三十年前，承先覺之訓，服膺于心。未得
時，不敢輕出一語。稍見時，不敢自以爲是，汲汲皇皇，惟恐負天負
師負先覺至自負。早夜參求，不爲不潛，數年始悟識神之害事。又
越近年，而有悟心性之旨，此昔面正于翁者。翁來教云：父母未生
前，朝夕賴此一件。不肖近于此句，大有省發。父母未生前，此引
人語，實到家語肯安心。時時是父母未生前，越妄搜求越紊證；時
時是父母既生後，翁所謂一件者是有一物乎？有一物即不中，無一

① 四庫本作"憂戚"。

物即落空。有一物無一物之間，即是調停。學問無調停法，故曰：大人者不失其赤子之心者也。此語誣人奔走一生，深入鬼窟，猶自以爲仙都天堂，此學之極弊也。不肖敬九頓以謝教，并以爲受荆地，嘗恨世法束人，不得時侍翁左右，得求砭剥，故不覺饒舌。

柬陸仰峰明府

得來教，知門下以學爲政，神情間雅喜不可量。李先生學自得，不可知其開發提示處，宛然曾氏家法，即欲不信，其可得乎？夫今所可與人告語者，惟此一段，天何言哉？四時行焉，百物生焉，此難下語，能者從之。吾輩勿論李、論張、論孔、論曾，惟日間當下體驗，自己受用，何若有不煩告語者。看破此，執孔、執曾、執張、執李，一笑無餘事矣。看破煞難，非實下功夫未易透，透此更無葛藤語，何如？

柬李見羅中丞

自陳繹曾歸，無時不仰思翁。然跡雖疏，而心神嘗時時對越翁。嘗與友語云：李先生在七閩，雖不必吐一字，度一人，而二十餘年囹圄及戍所規度，即起宋儒，與之較，孰古孰今，即此有餘師矣。使人知學之不爲患難楚，更患難愈久而愈光者翁也。不肖火候無當，鑄人無術，偷閒萬山中作懶漢，無可就正翁者。

答文時甫明府

覩臨湘命，竊恨西江不得借我慈父，又恨僕早廢林皋，且久仕路，滿目新貴人，無能爲吾友道，地恐明珠，不無按劍，且將奈何？既而思吾友骨氣學力，有目者自能物色，未必風塵中俱眯目人也。

願吾友以古道褆躬,以世法待人。褆躬貴嚴,待人貴恕。既恕示世
間,種種責備我者,皆情所必至。常見學道者,遇上司及地方枘鑿,
不相入此,皆起于學問未周,彼此無益,未可盡歸咎于人。且近世
學者,先有一個學問模樣在身,見世間人作惡意重,已不能容人,人
亦不能容己。古人盛德,容貌若愚,一味闇然。君子無衆寡,無小
大,無敢慢。愛親者不敢惡於人,敬親者不敢慢于人。不肖近爲朝
夕功課,學問本體無可說,只在親民上見。若臨民處事上有滲漏,
說甚本體,說甚功夫,近世學不得力,正坐此弊。吾友其日間,體此
數語,事上接下,有多少不周貫處,即此是學之切要也。

柬余少源侍御

　　不肖嘗意高忽略近讀,一日二日,有萬幾焉;匹夫匹婦,若勝予
焉。以爲不獨人君,凡爲人者,皆有萬幾,能時時謹幾,人人切勝。
予之懼近世學者,才高意廣,蕩而無制,皆坐幾之不慎,願以此二語
奉報門下。一么麼小官,覘之即勝,予如是心才入細。不肖無補世
道,只爲心粗世故,不覺言之有味。又不肖昔承周山泉公教,謂人
得意中能收斂,是大福氣人。望門下時時收斂,無以得意中錯過好
光景。正好以作縣之心,行繡衣事,福氣大何如之? 敬此奉聞老婆
心切耳。

柬劉雲橋司成

　　門下學成行尊,德風廣被,爲父兄者恨,不令子弟早依法席,此
豈可强致? 天之生物,因才而篤,父母愛其子,不以愚不肖賢知異;
惟知一團春風和藹,大以成大,小以成小,方爲天地之仁。弟近有
味範圍天地之化曲成萬物,不遺二語。天地之化,吾儕範圍之賢知

者，多流于過曲。成之則罔有遺，致曲之學，自至誠以下，即當從事。然至誠在今日，亦當致曲，乃所以盡性也，門下以爲然否？弟在山中十三年，近深知道理無窮，得少爲多，强迷爲悟，終不濟事，如之何不負今生。謹此請正。

柬李見羅中丞

先正云，若要熟也，須從這裏過。今世儒亦云，然利達者，從一生順境中，强排道理，遮人眼目，曰儒品如是足矣，世亦從而儒之。元某嘗以隻眼拂拭宇内，無當觀者。或以爲狂爲刻，不知元某非狂也刻也。千古大事，豈脆骨柔顔人可承當？翁往談學劍江上，從者如雲。不肖未敢以爲然，未免落世間利達中儒品。今翁廿年間又回首，前劍江上何如？語云：非至德至道，不凝天地之于物，風霜剥落，而後萬物嚴凝。儒者于道，百苦備嘗，而後至德以備。翁千死千生，萬死萬生，熟矣凝矣。昔伊川先生自涪州歸，曰：世學皆變，獨楊謝二子長進。今翁門楊謝，爲誰有變者，有不變者。愚竊謂非諸人之變，諸人本相自在，乃伊川未之涪陵，眼不清耳。附以賀翁，亦以爲清朝天助吾黨賀，始知昔之阱翁縶翁者，皆嚴師也。何時孥舟中道，一爲請正。

答周耿西中丞

今人日從擾擾中迷惑，有　人焉。從冷淡處靜覷山間人，何啻門蟻。儒門自少爲之乎也者所迷惑；既入仕高者，爲立德立言所迷惑。稍知檢束者，又爲名相所迷惑；功入細者，爲識神所迷惑。有告之曰：道有正宗，有法眼，輒曰此禪也，此異端也。或著書流布，世尊以爲正學，有識者從而竊笑之。儒門冷淡，千古含冤。翁

直信海内只此一宗,再無二宗,更有何事?雖然,斯道無思無爲,其體也;有思有爲,其用也。思思此不思也,爲爲此不爲也。翁今有思乎,無思乎?有爲乎,無爲乎?即思即無思,即爲即無爲乎?明知體,本如是,未能瞥然一下,咎在何處。不肖所以日夜盤桓者以此,惟翁裁之。來教净土之說,近時從此甚衆。夫談宗者,撥净土天下,無不净土之宗;談净土者,撥宗天下,無不宗之净土。真實無二,在人自信。吾儒安土敦仁之説,與此大相類。不肖嘗又語諸學佛者曰:有相功德,智公止能撥梁武帝。初學道者,當以此爲定腳。一心心從濟人利物起念,則道根穩固,翁幸以此度世秘藏,難入人口也。謹布直心,擷謝遠存,赤心如對,不盡歸依。

答趙僑鶴銓部

得手教及佳稿,弟喜不置。嘗怪世間,聰明男子信學,不過知信,學而又從門面莊嚴,丈直從源頭理會,此豈尋常小儒所列?憶壬辰,弟寫數詩正于丈,丈即復書,有許弟詩"無修原自有修來"語,弟亦以丈漫言,不謂真有所入;天挺真儒,豈偶然哉?世之知丈信丈者,未知皮毛之百一耳。願爲萬古自立自愛。丈文甚卓絶,近來作者遠拜下風,與世間作者自別,受教良深。弟賦性極愚庸,生平於此道不敢退墮,容竭蹶請教。人不可無年,越老一年,越進一年;多少曲折,多少闃奥,與丈爲千古之交,從今日心心相對也。

答陸開仲司理

居常思門下虔州一行,去百年不可拔之獒。垂億萬年無疆之澤,神天同證。賦役一書,澤及全省,無不行之理,未嘗無同心之人。諸瑣瑣呶呶,總不能齊,此彀津中不足計也。得披傳翼,真從

本地風光參來，即謂斯道正脉，亦可讀數篇，已自印心，容再細詳領新得。世間有大道、有大學，匪異人。<u>任仲翁</u>曾留心此，門下復世其學，世不易得，望攝心一味，歸根此道此學。世間諸聲色，俱有消歇，惟從不可磨滅者，實下承當，此真正本分事。知心愛，不憚直布。

答錢肇陽明府

久未奉教，殊仰得承。<u>證義合編</u>略披一二，真是良工苦心。<u>陽明先生</u>之學及<u>晦翁</u>之學，從此合并。門下有功，斯道甚大。門下半生矻矻，殫精斯道，力已竭矣。末由地步，門下謂有事耶？無事耶？先正云：大段著力不得。<u>白沙先生</u>云，去耳目支離之習，全虛圓不測之神，煞當理會支離。説得極細，渣滓未化，亦是支離。人生天地間，只是一副真骨頭，真精神。傑特三才，世間有形有象，盡屬作爲。夫道與學，一有名相，猶隔千山萬山。老年人憒憒膈膈，更復何事？願與門下揮<u>魯陽</u>之戈爲望。不肖心無世外，想門下來教領悉。

柬孫月峰司馬

近世學者，動輒駁性命，而愈譚愈支離，多增色相駁者，聞翁此語，亦當心服。<u>子貢</u>雖云不可得而聞，正<u>子貢</u>入室處，離文章無性命，離聞無不聞。此<u>子貢</u>巧語，非聞惡知不可得而聞。但<u>子貢</u>一語，當今人千萬語，現前實用工夫，真性命也。灑掃應對，即形而上；搬柴運火，無非真如，舍素位更何有性命？故曰：君子思不出其位。<u>晦翁</u>即物而窮，其理甚精細。粗言之，每事而窮其理。深言之，人墮地來一靈物也。窮其何來，歸何處；何以不虛生，不虛死；何以謂朝聞夕死。必如是，始不負<u>晦翁</u>。此窮理第一步。不然，即

每事盡善,理是理、事是事,合并不來。翁以爲然否?

答郭青螺司馬

承示的闇之教足仞,翁學虛而嚴,啻不知翁所謂闇者何指,豈退然穆然,一無事事而爲闇然乎? 不肖自冒浮名,常體究于此矣。吾輩心如海涵春育,生生不已,此真闇也。若外托静默,中涵殺機,跡闇而實的也。翁入仕四十年來,所至不爲不欲,曾處置人窮極之地乎? 曾陰害一物乎? 曾果以私意殺一人乎? 今雖以功學懸的天下,正翁篤實輝光處。弟嘗謂,無意無我,心常生生,即的而真闇。陽嘘陰吸,閃爍萬狀,即闇而實的。陽明先生宸濠之謗,此自少不得。文章家不頓挫,則光焰不長,可以類此。李見羅公今日事,世眼以爲禍,造物或以爲福,啻此老學執我相耳。不肖老矣,其章其亡,虛舟視之,願與翁暮年所交,淬砥一段,與人爲善,真心一有。不然當呼天誓曰:天成我如是,不含弘光大,是爲負天。此則不肖愚見,惟翁裁之。

答諸景陽儀部

門下學識其大,猶孜孜汲汲,反求諸儒先,實功未能而欲勉。至君子之域,即此一念,其造聖域何難? 夫聖人君子諸儒,皆隨人品題。自古至人各留一影落人間。夷之清不能如惠之和,惠之和不能如尹之任。較彼度此,徒勞卜度,惟於自己真性命,討得消息,不被古人瞞過,方爲實受用。門下以爲何如? 弟老而髮白,目長足短,懷我同心,旦夕爲勞。聚首談心,此生不知有緣否? 精白此心,願交勉之。

答友

元某資本庸愚，少日有志，今忽髮白且老，惟覺吾輩學問真切，視愚夫愚婦，皆吾同體。一有壓倒人之心，實滔彌天之惡。彼教家以一夫未度，不成正覺仁者。己欲立而立人，己欲達而達人。學必學此，教必教此，如是期畢吾生焉？聖人君子名色，亦自後人品題。夫子在周末，亦自安人道本分，未嘗以聖自命。若當時知為聖，豈止三千之徒？故學以聖人自命者，皆狂妄也。性海無窮，惟以無窮心當之。若執定君子聖人品級，未免落階梯。門下大力量，褰裳而涉，何之不可？敢直心為萬里之助。

柬朱相公座師

曾肅書托閩中丞使候台福，未久即聞師臺端撼之報，此天所以相社稷也。語云：登高招臂，其望益遠；順風而呼，其聞必速。師登高而招，順風而呼矣。雖然，今日事體，招而未必師聽，呼而未必師應。九重邃密，師且奈之何哉？門生所恃者，以師生平之德與福徵之，嘗窺凡人有隱行者，天必陰祚之，以相其成。師醇德慈心，必沐天監無疑。而數十年間，相臣之福有如師者，否則回天轉日，豁然使世道一解者，寔在師矣。夫志道者，但辦肯心，天必不負師肯心。生平一轍，不忍傷一人害一物，今必不忍以己之私喜私怒，而進退乎天下，天下又安能以己之私喜私怒，而窺吾師之倪也？人心聖神且靈，海內不知其幾萬耳萬日，一日二日，有萬幾焉，匹大匹婦，若勝予焉。門生敢以此語助師，幾之為言微也，道心惟微，是微未有不顯。匹夫匹婦，且勝予峨冠側弁，而日參侍左右者，何止匹夫匹婦？師為千萬世救世名相乎？門生當飲洗腸之水，磨東山之石，頌師功德無紀極，忝在弟子籍，亦借世世光榮矣。言不能悉鄙衷，惟師垂鑒焉。

答徐魯源太常

天將以夫子爲木鐸。木鐸體虛無心,而感人聞之而動,亦虛心而應。顧世之滯名相者,其知彌恼,其學彌遠。聖賢與愚夫愚婦,千古同體。聖賢即知,視愚夫愚婦無加;愚夫愚婦即不知,視聖賢亦無損。觀此自不容不洗心藏密,本分之外,不加毫末,即欲求異于人不可得。故曰:堯舜與人同耳。此孟子實言。

柬東林書院諸同盟

不肖西江腐儒,半生漂泊。壯而歸耕束髮,有志于道,從事諸先達長者遊。今老矣,屏跡水田之坳,與樵牧爲伍。忽承涇兄及諸老先生委作依庸堂記。不肖不知學,妄以鄙見請正。道公道也,學公學也。倘有未當,老先生不妨直教,元某刓心以受。文發後偶得依庸堂二楹聯,其一云:坐間談論人,可賢可聖;日用尋常事,即性即天。又一云:光天下做個人,須循著規規矩矩;落地來有場事,要識得嶕嶕巍巍。蓋既獻其醜,又不避至再至三,真所謂面披鐵甲,不知廉恥。譬之唱囉連者,人雖不佳,其言可采。有心者聞之,亦悚然有起色乎?貴地四方之表從此,普天皆鄒魯矣。吾黨皆見逐於清時者。不肖嘗自體德薄寡積,不能見用于世。即用于世,亦無可用,徒生釁端。吾黨肯從青山白石,良朋勝地,尋繹千古真脉,方幸錮之不早,不怨不尤,下學上達,是吾輩今日事。故凡爲人所錮,其自錮者也。

答李復臺

吾里言學者多,真正求適道者寡。一旦得來教,讀之喜不自勝,如大哉乾元一章,足下學見其大,更復何説?吾儕學不濟事,只

是不肯出身擔當。若出身擔當，即是首出庶物；首出庶物，自然大明終始；大明終始，自然乘六龍、御天合。而言之首出即始也，御天即終也，此之謂統天之學。諸章或涉牽合，吾儕胸中，要空空如不識一字，如此得路行，自然蓋天蓋地，東西昔合，似涉道理，障餘或涉。閔世嫉俗之意，須要知天地間種種色色，一一如吾輩意思不得，因之亦可，忘之亦可。大賢能隨時一默移之亦可，非言語所能悉也。敬此謝來教之辱。千萬珍愛，以有餘者。公之後進俾火傳無盡也。

答西國利瑪竇

得接郭仰老已出望外，又得門下手教，真不啻之海島而見異人也。喜次于面門下二三兄弟，欲以天主學行中國，此其意良厚，僕嘗窺其奧，與吾國聖人語不異。吾國聖人及諸儒發揮，更詳盡無餘，門下肯信其無異乎？中微有不同者，則習尚之不同耳。門下取易經讀之。乾即曰統天，敝邦人未始不知天，不知門下以爲然否？

答宋繹田侍御

甲申年，同貴里孟尚寶我疆先生謁岱宗，即門下梓里。乃二十年間，有門下巍然而起，爲當今第一流品。業從士緔中心識之，不謂門下爲有心人而着鄒生胸中耶？鄒生回首前緣，真如漁人，覓桃源情況十五年，從一丘一壑中，以供蔗境。無事從一榻上，悟古人精神，稍窺萬分，一具拙稿中奉上，請正門下，幸忘其醜而斥正之。昔不肖與我疆先生遊岱，我疆曰：吾與鄒兄遊，非爲岱，爲證學也。元某今想此老一段爲不肖意，真成虛負。門下年其青，宇宙無窮事業倚賴，且又博綜典墳，其于古人用心處，自得必深，其何以振。不肖

三吳如入萬花谷中，冰心人苦其有代謝者，時時於無代謝處立脚。今天下非一手一足所能斡旋，如西臺諸君子，在差上盡可爲相。天下根本，手足康強無恙，亦衛腹心之一道。若腹心之責，非言語所能轉。古人經濟重實事，門下其留意知人安民，即救世之良策也。

答吳安節侍御

吾儕同心兄弟，時時如對。老丈近來何若？世間人墮落欲海固非，然落道理安排障，與沉溺欲海者一也。不問孔顏諸賢，何若只要自得其得。自得其得，在透心體。心體一透，更有何事，只是保任而已。老丈入朝，愚意出外開府，在外儘可行志，在內一涉言語，便有人我異同之路，且世事既如此，即言之無益拜上。徹如兄儀部若未轉，不如討一差歸，亦可出位無濟。易曰：盥而不薦，是吾輩今日事，老丈謂何？彼此老冉冉至，只是收拾頭顱，爲末後一着，彼此共勉之。玉體何似？幸倍加珍愛。執齋先生委，不敢不承。大都文中帶學，不得不頭巾全，待大作爲前茅，蓋弟醜中有當損益者，老丈責也。仰峰公君子，真正學者，不安其位，可知老丈立朝，必得爭之，從此人望劍江屏跡矣。見羅公謝世，此老力氣，吾道賁育，失此先輩，吾道益孤。知兄同此念。

答楊明府

台教復臨，具荷記存。不肖誓藏身丘壑爲待，盡計一切世人道理語、門面語俱掃盡没齒焉已矣。語云：道不同不相爲謀，自古然矣。前來教云：今人無論月至，即日至亦少。不肖則謂夫子語，要活看日，我欲仁，斯仁至。欲仁即至，則此至。即一日千古，一息萬年，何論日月。若論大究竟處且無已，仁安在？我且無至，又安有

不至？有仁便有不仁，有至便有不至，此不肖之愚見也。又近來教
云，謂盧師後學脈自先生斬。此等語，不肖不敢啟口先生。不肖所
師者衡齋書具在，若以學脈自先生斬，則乙酉後吉安人從夢寐中如
驢挨磨，不但負人，且自負，且負天地，生人生物之心，亦大忍矣。
不肖云，聖人即愚夫愚婦，愚夫愚婦即聖人。惟道理自持，名相自
縛，則自遠矣。鳶飛魚躍，先儒指點化工與人看，惟活潑潑地，而後
能知鳶之飛、魚之躍。若又從鳶飛魚躍下註腳，又成一話柄矣。不
肖村落腐儒無可爲，復極知無當大觀，因二教懇懇，敬敢布腹心。

答李懋明明府

居嘗思與吾弟投分莫逆，然與吾弟有未盡言者。吾弟世道之
柄，日重一日。吾輩所恃以擔荷者，全憑此學人。知貴里二曾宦
達，不知仲氏篤信此學，而伯氏亦依仲氏，與鄉里人眼孔大不同。
人品品萬世，官品品一朝。吾弟深夜澄思，即都三事，如何了得自
家事，自有不容己處思，與谷平先生相映照，此不佞倦倦吾弟者，幸
留意。吉中前者已老，後者在，吾弟幸以身任之。

答新安書院諸同盟

伏以道原有待而傳，不戒以孚；神自無媒而合，一氣相求。久
慕名邦，冠雄列郡，山嶽晴空欲滴，川原秀色可餐。世毓耆儒，代鍾
元士。邇承紫陽心印，益慕濂洛宗傳，大闡講帷人恥。獨爲君子，
高懸鋒帳，言必尊乎先民。道韻彌深門戶，何殊鄒魯；仁聲遠播閭
閻，坐挽唐虞。簪纓盡皆投誠，童樨猶爲頂禮，真東南秉禮之國，信
畿甸首善之宗。頃以主盟，濫及曲士，元某握蘭有志，伐木興思，夙
慕黃山白嶽之奇。況承瑤函華幣之召，敢不擔簦而赴相期。滌衷

以趨,不有益于人,必有裨于我。須難追其往,或可冀其來,此係初心亦誠,深願顧杜門。久擅一丘之僻而削跡,曾無百里之遊。自念與寡身危戢身,庶幾寡過;亦且德薄名浮,藏名似可懲愆。縱有管窺,終成蠡測,未能自度,焉能度人?敬望空而遥辭璧,來儀以稽首。伏願念神交,千秋比席,思道符萬古同堂。何聖何凡,直承即是;曰性曰天,起信惟艱。舉頭便是青天,那容點染;開眼無非白日,不着纖毫。確行所知,父子兄弟,足法無替。初念國家,天下可通,丕承正學,高風盡洗,虛談流弊,他年榜樣,此日箕裘。

答孫月荃司馬

翁生平篤實光輝,儼然濂洛家法。來教娓娓,蓋有感于近世空談流弊,今日得翁言,正救世良劑。周程張朱與陽明白沙誠高,先正云:自古聖賢,各留一影落人間。不必同,不必不同。象山工夫,從管庫日進,難道實踐力少,但人生于中古,視上古氣習不同;生于末劫,與中古氣習又不同。生于上古者,譬居遠村深山,無文物浮華,以撓其習,亦不必費滌蕩洗除之功。世間能有大帽子者甚少;有大帽子者,衣冠自然濟楚。還是以竹笠爲大帽,故有躲閃。此不肖愚見也,翁以爲何如?

答沈繼山司馬

翁留心正宗,此莫大因緣。弟嘗論天下古今,蓋世聰明,蘇文忠第一。其碑文公曰天之與我者豈偶然哉?不依形而立,不待生而存,不待死而亡者,此等語説得何等親切,豈諸文人所能到?蓋緣文忠從嶺海崎嶇,嶺海明珠、大海諸靈攸萃,故半鍾于遷客。翁從靈地而來,宜其聰明,徹此一件,若弟雖從崎嶇中過,資性本頑,

又在多山中，故頑皮到底。然此心終不以頑皮自限。近來惟發願，以慈心處世，真視世間種種，皆吾師也。方幸錮之不早，敢有出位尤人之念，從荒山中，四面皆盜，日與有道先生爲侶一榻外，無他思矣。

答余瑤圃給諫

今有溝中之斷繪者，刻以爲像，朝夕虔誠，肅心而禱，有禱必應，皆神感神應。故門下之愛，不侫類此。不侫束髮向道，今二毛森森矣。屢經多難，真覺學難言。昔老僧云：大悟多少，小悟不記其數。夫悟非懸空而悟，以境而入悟；心本無以境，而有古人于境上行，有不得反求諸已，此真入悟法門。不肖所行皆逆境，所賴同志提撕，能知反求，今尚覺虛負在。門下於此道志甚真，功甚密，但願于境上磨煉深入，則入德堅固。近世妙悟之士眼界高遠，腳底空闊，害道不少。吾輩惟默默，自身從篤實收斂起，不患不到光輝地步。曰知及必曰仁守，曰知崇必曰禮卑，始爲全學。

答周海門少參

聞兄長玉體平復，甚慰。弟今年杜關數月，覺學問道體，提撕得明。然須是享用，得若眼界高遠，腳底空闊，終無濟事。寂然不動，性之體也；感而遂通，性之用也。用即是體。然須是發而中節，若未中節，畢章是寂然不動處，有不清楚。故即浮雲即天，此等處能令學者放蕩忘返，兄當加意珍重。千古學術，畢竟有所持循始不差。弟嘗謂，龍溪翁若再小心翼翼，更復何説。兄等與同志一商之。

柬方本庵

惟翁行方學粹，不佞得之耳。剽者久，頃荷翰教及佳刻，儼然濂洛家法，竊爲浣服。昔先輩執名象而拘器數，有洞徹道源者，一爲點破，蓋閔其勞而囷功。今道體既明末學，未嘗致力，一旦以小聰明攙和，冒認其賊，吾道不淺。致令人疑，而沮向道之心，此救世之君子有深憂焉，宜翁之有同心也。文臺兄過我，相期力挽前轍，寧爲未悟，人品敢以悟，而引人之深坑長塹，規矩準繩之，死靡他望，翁有便教之。小刻五册請教，殊無當大觀，今求所未能，此其端矣。

答吳觀我

明水來，荷手教，喜次于面。明水其人可敬，但若早來諸書，可無著述。吾輩學惟光天化日，匹夫匹婦可由，不是鬥奇逞異。今一陟竺乾家，便自以爲了生死，吾儒如糟粕，然不知此糟粕，世藉之以生生。足下謂何？

答余瑶圃給諫

僕心不忘門下，即門下不忘僕也。顧僕無信使，未敢奉托耳。門下家學淵源，培植已深，而又惓惓浸進世道，無量之福。來教云，世有修而悟、悟而修者，由修而悟，則其修不迷繆；由悟肯修，則其悟不虛妄。前輩學問有成，皆從澹，無一毫濃釅相；皆從苦，無一毫富貴相；皆從寂寞，無一毫熱鬧相。今人多濃釅、富貴、熱鬧中談悟，能有成者鮮矣。故今日學者，肯苦修卓豎，便是真正學者，況今之譚悟而自誣者不少也。龍溪先生見地，若能小心翼翼，斷世間行，豈不照天照地，吾輩願加意交勉之。

答周海門少參

弟日望兄起家<u>豫章</u>,迺尚遲遲,豈蒼生福緣未到耶?兄精神何似?弟則兩足大不如前,蓋舊瘡杖傷,臨老氣血不足,始難支持。吾輩相期,越老越精神,無得放寬。弟近有堅晚之誓,事事言言留好樣,與後人作模楷。不可爲模楷者,切勿萌之思,矧言與行乎。以<u>龍溪</u>先生見地,能小心翼翼,不墮世間行,豈不照天照地?以<u>近溪</u>先生若再謹飭一下後學,誰得而議之?望兄與後學言提,飭修行一路,再不可忽,不然縱說得伶俐,與世與身子無干,真切真切。

答于景素儀部

翁丈萬福。讀佳刻,學淳語,正真近世之津梁。吾儕於此學,如衣之必暖,食之必飽。苟暖矣,即布與綺羅一;飽矣,即脫粟與膏粱一。未能暖與飽,區區較同異者,迂儒無當之見,清虛之見,誣人不淺,實脚踏地,亦自穩當,願與翁丈交勉之。世局似說破,然爲憂正長遠在。杜門誦洗心藏密之章,明進退存亡之幾,是吾輩今日事。弟偶得二句云:"但得青山無恙在,相逢不必問彈冠",并以此致請教之私。

答蒙獨山土司

僕昔在省垣,曾記令尊簡問原儀,曾托<u>陳</u>給諫璧上,諒不浮沈。茲復荷記存。僕不德,何足勞賢喬梓厚情至此,感謝。公厚意當領,顧僕昔在貴地,於各州司不敢領一蔬一米。僕今既叨宦數年後,且筆耕力耕,不至凍餒足矣,何敢當公等惠敬用璧上,幸照入。僕亦有鼎,不敢不自愛。公意良不薄,無以爲報。願公念先世承此土以待,公等掌握,亦可謂安富尊榮矣。惟願公等體天地好生之

心，思人之性命，如已之性命，地方百姓有罪，只照大明律治之自
妥，無輕殺戮。蓋佛家論業報，以殺爲首戒。近江南士大夫家，屢
世不殺一牲，以爲功行第一義。公等如念及夙業因果，宜發大慈善
心，或者以上司地方不殺則不威，不知威不在殺處置得。宜錢糧早
完，親賢守法。上司稱某州司守禮恭順，威莫大焉。播州自作孽
報，亦只是殺機大盛，故上帝不佑。僕欲公之土地人民，傳之子孫
千萬世，故不憚苦口，幸留此言，傳之子孫曰，吉水鄒先生謫處此
土，惓惓教我家者，其言足采。賢者聞之奮，愚者聞之惕，亦他日作
一場佳話，僕如受百朋之賜矣。僕居家與人講爲學，不外好生二
字，惟公其聽我原儀，或以之修橋布施作功德，即如不佞拜公賜也。

答汪君疇

來教心性公案，此非元某所知。世必有知者，他日或知，以告
足下。愚意且如今步步踏著實地，一念一事，將此心此身，與天地
鬼神相質對。精神逼真，久之心與性一及不一，不待告語，了然明
白無疑。不佞即與足下言一與不一何益，人謂性善同，而心則有不
同，此有真消息者，才說得此話。不可以我意見抵住他留在胸中，
他日知不佞不敢負知己，勉之。

答李夢霖

別久得來教云，除去妄想未幾，妄復萌焉。隨而又著力拔除，
又復萌焉。此自初學，本等足下志學有年矣，苟志於仁矣無惡也。
足下從惡處檢點，不在從仁處默識。若從仁處默識，則始知此妄
念，皆自作自受。願足下默默識此妄從何來，又從何處消，則中間
本無妄。消息不煩，人告語矣。

柬王洪陽中丞

弟精神便覺衰颯，翁精神何似？吾輩相期，精白一心，以堅末路，諸世緣無足道。近覺晦翁格物一說，被新建一口推倒，豈大聰明如晦翁，不知萬物皆備於我，而先自物格起，遺落自性乎？此弟今日會堂中逼出一段精神來，敢以請正。學問不可執一遺百，隨處默識貫通，始知先輩苦心，翁謂然否？弟欲往山東哭先師，必期翁一晤。然舉目觸足畏途，惟有相時而動耳。

柬錢肇陽明府

自盛從歸，無從請教，惟有馳慕。庶常君歸，知家庭間自相切磋，必有餘師。學須從澹泊真實，越穩當，越光輝。世間浮華，真如爍火，如電光，凡種種濃艷我者，皆魔君也。門下其以不佞言爲然乎？

答史緯占憲副

來教有鈍根習氣之說，具仭實際，鈍莫如不肖，習氣自大賢皆所不免，惟是一點真精神落地來，果不昧的然，在萬叠波濤中，自能驤首。吾輩所恃，一生千生，此真精神耳。來教有懼鬼神陰殛之說，非真修不能爲是語。不肖常與友云：二十年來，只信得報應二字親切，知遠知近之語，聖賢何等苦心。如是自然兢兢業業，足踏實地，說實話，行實事，存實心。願與門下交勉。白首各天，永矢此心耳。不肖老而多病，世路絕無夢寐，辱厚望并謝。

答賀修吾

承教知丈留心此學，甚爲欣慰。初學人從一念之欲，即當克

去,此初入門法。既學人善念當掃,此是進一步法。若論究竟法,何欲何善何克何掃,非真徹性體者,未易言矣。丈老年且覺自己從何路入,從生至熟,從熟至化,有非人之所得而致力者,惟在精神逼真耳。精神逼真,金石爲開,願與丈交勉之。

答徐丕承

吾弟欲遠行,尊翁止之,此父之情。吾弟俯而就館,此束身斂性之道。來教知生發有機,如所云"前在俗情中錯過",大非謙語。信師不篤,一俗;酒朋舊友,難以面皮拋舍,二俗;怕人譏議,三俗;再不思量,老來何以結局,四俗。如此脊梁,只溷過光陰去到老,未免空過一生。僕亦有俗情,開眼看世間,人無道緣,一俗;因世間人意不篤,遂結口不言,二俗;不汲汲皇皇求人,任其自取,三俗;隨順衆生,自以爲道宜如是,四俗;恀信匪我,求童蒙之道,五俗。如此俗情,元某亦老去一生,空過此生耳。念及此,淚欲死。今年山中日子,多思回首,末路一著,旦夕皇皇。得來教,遂不覺切切。第所云:須樂有著實下落處,足見不任光景。公若求著實處欲僕語,層山飯能令僕飽,即以來告。若公食飯自飽,更不他求也。前五講義,欲爲題數語,後人知吾師生情,可總括來。敬謝教。

答鄧敬中弟

吾弟篤信此道,無量之福。世間人笑迂闊,笑道學,此等人如沙,何足算數。吾弟有疑,說悟說修,修悟是一是二。又疑意知物是二件,如何是一件;心性命是三件,如何是一處,欲僕有所開發。僕若言,恐成話柄,知者冷笑。吾弟云,每日靜坐返照,此正好消息。且從此二年、三年又十年,耳邊自有人來告,吾弟始知不肖未

嘗孤負人也。珍重珍重。

答彭茂先弟

茂先落地來，有一至寶不與物對者久失。一旦欲尋究，此正好消息。僕久欲爲足下作招帖，今肯鳴鑼，必有報信者至，不患至寶終失之也。嘿而識之，是報信引子，幸無忽。

柬祝南山二守

簿書叢劇處，是大法門，無當面錯過。我輩必不利于仕途，惟當以聞道爲第一義。飽食終日，無所用心固可惜，而功虧一簣者，其致一也。兄果聞道耶？亦半明半暗耶？半明半暗，是今日學者通弊。以悠悠爲功課，最是害事。同儕中一副心腸拿出與人看，能得幾人？兄誠有物我無間之胚，但須深入徹底研求。不徹底研求，如彼良玉不斷削，難爲國寶。此弟苦口，吾元兄更將何以教弟。倘有新得，不妨直示。弟近歸數年，覺林臯不解，錯過人只是錯過山林。何時與吾兄披襟匡廬之巔，一訂千古學脉耶？

答祝南山二守

閱王麟泉疏云，中有不在期會簿書之間，弟甚不喜此語。作官期會簿書是實學，如周茂叔吏事甚精，程明道笔庫必親，嗣望長兄留意，當以此自反。弟嘗反發言太易，思長兄發言更易。今當彼此更勉，此皆欠涵養沉潛之故。德盛者發言，自中節也，年華漸入佳境。此件大事，當徹底理會。弟爲一官在身，歸來五年，不敢一出門庭，畢竟不是翻飛漢子、伶俐漢子。若是古人，直當尚友四方，那能左顧右避，何時得與長兄相看一翻，猶勝静坐三年，念之念之。

答顧涇陽光禄

丹陽書至，知丈入南都。今得台函，似尚未到任，此是正當道理。吾輩老矣，入隊叢中爲官乎？爲國乎？爲官非吾輩事，爲國不能。弟嘗思念庵先生，再三勸荆川公出山，亦當任其責，丈謂若何？丈于此學機將露當下，繹容當細請，終少放下，一著放下，而後能知源頭關頭。除却當下，更何處討源頭關頭？丈久而知老友心頭熱也。季時兄以丈入官故，不敢寄奠，爲世道傷正人。弟豈無心，附具見一篘，惟魔頓致之。莫春四詩，此等題目考倒秀才，容當具上。記得元旦日已有，又忽忘，可知老矣。敬此復諸不盡。祠記弟當作，丈不知弟世系與南都共派也。此自後人之責，幸致聲。

答錢啟新侍御

弟云"未發時善耶惡耶"諸語，似有意。來教云，遺下未發之中，似又添一層註脚。此時欲討未發之中，何處討大力量、大聰明？如門下向諸人談書義，非弟所望，總在精神真。真則萬派千流，同歸于海，鏡中生妍媸影子，來教誠然誠然。吾輩在山林世路，一切抹下，不必問除目也。拜意賢郎世兄，一入臺省，且歸向家庭，静修一番。今日言路，有言與無言，則一相機而動可也。

答王豐與方伯

門下來教，洞徹無礙之體。吾輩既徹此體，又能小心翼翼，乃爲完學。盖習俗浸淫，五濁交攻，不免爲識神所使。今誓堅末路，惟門下教而掖之。至于世路念頭，弟久已抹殺。山間亦有功課，與門下出處一心，即時時如面也。

答錢繼修太僕

吾輩冉冉老矣。不論在外在家，各各收拾舊頭顱，求不愧天之與我者，自成自道，一真百真，一實百實。口嘴說得明，筆下寫得開。濟得甚事，悟後以心宰事，事無不妥。未悟與半悟，少不得因事求事，亦致知之一道。強而求心與事合，未免湊泊。仁兄諸條，從體驗力行中來，可救近世徑情空蕩之弊。弟受教多矣。

寄孫月峰司馬

劉瀘瀟敝里同志，其開眼處，亦略涉彼教入。而此兄初生時，夢龐居士入其家，此兄遂生。不肖一日與之坐，語曰：龐居士此轉身，却折了本。渠笑曰：還添了些，豈至折本？又此兄最不信因果，曰人去即去，形聲俱無。予曰：君以春秋經發家，左傳所載彭生事，不一而足，何言無輪迴挑頭者？再予啟之曰：君中鄉試，曾有夢否？曰：有。曰：奈何？又不信輪迴。不肖指諸糞，語之曰，去穀爲食，出腹爲糞；糞或于田爲嘉穀，于園爲佳果。果食于人，又復爲糞，生生不已。人生之修持，千生之報應，皆如此。此學不透，此其修地必不真。此兄真心粹行，今已矣。敢述其言，以告于翁。翁蓋不知精薰幾千劫，來生忠孝之門，作清朝名卿，豈龐居士可比？再于此略參一番，始知鄒生受翁教愛，不敢負翁耳。陸平湖亦豈漫漫人者。子曰，未知生，焉知死。又曰，原始要終。故知死生之說，儒者多忽略而不講，故不覺饒舌。

答顧涇陽光祿

弟犬馬之年，杜門自省，勞大篇以學相商。弟不敢復教，惟審而教之。來教云：學到知天命，至矣。由知命而耳順，還隔十年，豈

知命時尚有未順耶？愚見知命者，知性也。吾輩初入門，久入門，于性地難道無窺處，惟覺隱隱，疑情未斷，則亦有不順處。至耳順，則于知性處，無順無逆耳。

來教云，孩提之童知愛親、知敬兄，此不慮而知良知，不學而能良能，所謂從心不逾矩者也，蓋自墮地。已然乃由耳順而從心，豈耳順時尚有未從耶？愚見孩提知愛知敬，總是心發竅處，此孩提之矩。夫子不踰矩者，親其親及人之親，不獨親其親；長其長及人之長，不獨長其長。故平天下只在絜矩。孩提親長，是平天下端倪；聖人從發竅處指點，是聖胚見，人皆可聖。夫子不踰矩，則已直入聖域；學至不踰矩，如中秋之月，大圓明鏡界。知愛知敬，則初升之月耳。

來教云，説者謂耳目口鼻，以精氣曰。惟耳以神用，耳順聽以神也。作如是分別，見然與否與。又曰，耳順無復好醜，揀擇也。試思好醜是同是異？同則何庸揀擇，異則何嫌揀擇。作如是顛頂見，然與否與？愚見此語似無可疑，惟以神用，則好者是好，醜者是醜。有同異、無同異見，有揀擇、無揀擇想。若以爲無揀擇，無好醜，無同異，則所謂神者，是頑而不靈、不謂之神矣。

來教云，耳奚而順乎，知命之果奚而結乎，從心之因奚而起乎？有漸次乎，無漸次乎？無漸次，何以遞列而爲三？有漸次，精粗難易不近倒置乎？

愚見結果，原於發因，發因即是結果。發因地總不外一志。志小善人，即結小善人果；志善士，即結善士果。志真在聞道，則有漸次也。要走過，走過然後漸次處自然透得穿。透得穿，如白沙先生云“一齊穿紐，一齊收拾”者，自然理會。倒置與不倒置，無可言説。海中皓月，撈者知之耳。夫一息尚存，此志不容少懈，時時提醒

此志志學,即知命也,耳順也,從心也。吾輩今日萬分苦心籌,不得
夫子志學處,願各勉之。昔有一鄉老,年六十,從劉獅泉問耳順之
旨,獅泉笑曰:今日勸爾當耳逆。諸人愕然,請獅泉,曰:你好飲酒,
以後衆人勸爾喫酒,你逆勿飲。你好客氣,兒子勸你與人打官事,
你逆而勿動氣,是即耳順。諸人皆大笑。吾輩今日于世間種種,習
見習聞,順處一逆丢得下,得力處舍得下,然後于古先賢聖性命處
摸得著,即逆一下,正所謂耳順也。弟與老丈,並處林皋境,以逆爲
順論學,彼此商搉。以順爲逆,逆乎順乎?鞭勉末路,取日虞淵。
願兩地同心焉。

柬朱玉槎文選

　　江閣相對,大足快心。覩計籍見所未有,已自暢意。而每覩啟
事,真令人喜而不寐。昔人云:時當可出,寧須我今始見之?門下
功在社稷甚偉大,不但桑梓之光也。至于未竟拂衣,猶切門下濯
濯,無欲真脉,此一段即是仁爲己任,何微不入。僕老而慶斯世斯
道之有人也。竊嘗窺世間,一欲字顛倒多少豪傑。譚王説伯,言與
聲盡,以是心服。門下之得請,里中數十年間,無此高識,僕有餘師
矣。九頓稱賀,匪爲其私,惟恕不躬而麾頓之。

答凃鏡源中丞

　　自奉教後,覩奏凱時,聞倡學塞上,又定封事,真真實實,皆社
稷偉代,名碩經綸。吾里人何負君父,而以科名論軒輊也。翁丈胸
中光霽,故所至表表偉偉,敬服敬服。弟以翁丈今在謙三爻矣。説
者曰:謙者有而不居之義。夫知其有而不居,則猶有居之意未化;
知其功而不伐,則猶有功之意未化。謙者只見其無、見其虚,夫安

得不謙？翁丈膚功不有，弟所深信，若滿腔子知止修二字未化，得無似之。語曰：爲學日益，爲道日損。損之又損，此道之極也。翁丈計日必有殊恩。所云善刀之義，亦當不作套語。弟嘗與青螺翁兄云：爲國家不可不作官，爲自己計不當出。又與郭氏諸子云，有餘不敢盡；此切至語，敢奉聞。見道友，不作貌言，遲數年再出，領百官未晚。造化忌盈，思之思之。及其老也，血氣既衰，戒之在得，謂學有所見，有所得，即得也。山農直布，惟翁丈亮之。

答吳徹如光祿

見上賜環足下白雲司，以足下仍在家山，不謂足下之任矣，僕喜而可知。僕在此處照磨歷俸一年，員外歷俸兩年半，親歷無一日空閒。嘗自念不肖生平氣高心粗，得此以降心抑眉，始知人間官不必美，能降心抑眉即美。嘗念今上吾師也，吾師也吾何敢忘之？僕當時有魏敬吾，再謫有鄧文潔、朱鑑師相勸勉。足下今友誰氏？餘不敢知。弱侯僕畏友也，足下幸信而與之切磋，直諒多聞，今人誰伍，足下無錯過。僕在刑曹三年半，不少一日。足下肯以此爲練魔場，望耐心處之。僕之能是部者，亦有由乙酉僕轉銓曹、入儀部，拜汪登原，睹主客題名，吾宗文莊公尚爲郎中。不肖屈指文莊公辛亥生，辛未鼎甲，尚爲郎官。我何人，斯而之比耶？淚數行下，故嘗有言曰：世人之患，患官小；吾儒之患，患官大，足下勉之。郎中非小，徹如先生自大，毋忽鄙言，不盡。

答于景素儀部

久未請事，殊仰殊仰。頃友人有傳翁居里事，弟心喜，可爲末流師法。吾輩立朝，有立朝道理，居鄉有居鄉道理。孔子立朝侃

侃，居里恂恂，是聖賢家法。學無可見，見之于行。故曰：君子以成德爲行，日可見之行也。翁丈見之行矣，弟心喜者。以此來教，似有厭博求約之意。一段冲襟，令人可挹。自以爲不歸宗，即歸宗矣；自以心未願息肯息即息矣。夫所謂約者，非外博而求約也。翁知攬絲者乎？千脉萬絡，約而之一處。故經之緯之，亡不如意。聖賢千言萬語，只是約到自家身上來，將以反説約也。反者，反到自身也。修齊治平，約到修身，身即約也，何待言説。故曰：以約失之者，鮮矣。君臣、父子、夫婦、昆弟、朋友、節目何等不一，只約于親義序別信，親義序別信必有所從出之。原聖賢曰心，曰性，曰命。又提之曰：知此約之至精至妙處，而實總知止。上天之載，無聲無臭，約且不得名之，此學之極功也。夫子教子貢曰：恕終身可行。恕雖爲約，然吾亦無加諸人，非爾所及，則恕非約之至處。可見夫子一呼，曾子一唯，至此名言兩忘，聲色俱泯，即博即約，即約即博。夫子曰：約之以禮，亦可以弗畔矣。畔者無，然畔援之謂，非有邊際，非有一物捧而持循之謂。翁丈尋究此向上一路，必有怳然自得處。白沙先生云：如今老去無筋力，獨坐江槎看水流。敬以此請正。若云學有著岸處，學海無涯，回頭即岸。議有異同處，理會自家，異者自異。此弟一得異見，未知當否，惟高明裁之。

答薛欽宇方伯

學問先在見性，性體一物不容。而近來諸公見地人高，是以古見性也。默而成之，不言而信，願與門下交勉之。門下今捄錢穀之司，濯濯無欲。弟處林皐之下，兢兢自守，此真見性也。高見謂何，末路難持，神明難欺。言及此，令人懍懍。

答馬沖六貳守

承教漸覺，知放心矣。足仞學力，不知者謂爲放達之放，知者則謂不從神識中認心。雖然，放心則彌六合語體也，卷之退藏于密語功也。門下一言一動，一飲一食，士民觀望，同寅左右窺伺，豈能放得？兢兢業業，小心翼翼，乃真放也。先正云：心能大，亦能小。知大而不知小，會流于狂路。承問及敬復，幸教之。

答文別駕

學問固不在任情識。然人情物理未磨煉，亦未可謂從性中流出。性中有節文、有條理。<u>白沙</u>先生謂，分殊處須理會，正理會，此先儒謂儱侗佛性，正此意。吾弟一副骨骼，任道之器。既在仕途，願從人情物理處，一加意所惡於上一節。請以此致愛助之私，不盡。

答劉學博

嘗念門下服官虔中，竟不得一聞，耿耿來教，具仞學問大進，木落天根見信。然觀法是學佛者初入門，無奈此心，何故教之。觀十八觀其總萃也，然上根中根者，亦無用。此兄謂聖門，不以觀教人誣矣。默而識之，觀人細矣。父在觀志，父没觀行。觀其所由，無非教人觀法，但被世措大錯解。兄既信此一步，日消月融，自有時節，不消言說也。吾輩老冉冉至，不大發憤非男子，願各努力。

答曾先醒

世間事故俱假。然見道假亦真，不見道真亦假。真假無二，若不從悟道入，未免厭棄世故，忽略庸德，足下參之。"衆醉獨醒"四

字，不佞不忍書，此未知醉者醒乎？醒者醉乎？聖賢惟思覺天下，不忍自居已于醒。居天下一節，雖孟夫子語，亦不敢書，中云不得志，獨行其道，語亦未瑩。吾輩不得志，生平何止數千萬人。鄉黨夫婦父子兄弟朋友，終日如魚在水，相泳相遊，道是獨行。足下謂何？

釋道開尺牘

釋道開密藏開禪師遺稿卷上、卷下

嘉興藏續藏本

卷　上

上慈聖皇太后

　　恭惟聖母老娘娘，夙培福種，久植慧因，今現摩耶之身，權作人天之眼。傾心三寶，憫念群生；建塔造寺，施藏齋僧。凡有功勳，靡不畢備。山僧兀坐寒巖，獲沾慈惠，不勝讚頌，豈盡謳揚？茲以山林所藏觀音大士一軸，乃鄣郡丁雲鵬所畫，古今絶筆，丹青上乘，誠希有之珍也。又羅漢膏一瓶，乃方山所出。唐李長者造華嚴合論於此山，二虎引路，天女侍瓶。今其山所有香草，煎膏服之，甚有靈應。此乃舊年所蓄，尤可貴也。又新刻藏經起信論疏一部一冊、筆削記一部五冊、續原教論一部一冊，謹進上慈覽。儻有一言半偈，開般若之門，植菩提之種，則不惟山僧藉以報三寶之恩，而刻經檀信，亦功不唐捐矣。謹奏以聞。

與憨山老師

　　開至不肖，根最下劣，習最濃重，而拘縛方隅之疾，尤在膏肓。本師居恒慮開終非道器，每加錐劄呵斥，而開亦良自痛苦，且奈之何。咋與老師遇數日間，見師於諸事法，一一揮霍自在，而又委悉精明，真有"百花叢裡過、一葉不沾裳"氣象，令人私心歸仰。反覆思惟是果，從何處得來？沿途奮激觀念，忽爾神染習移，一切緣務，亦稍覺寬鬆活潑，始知此事不從外來。向來只因有我，以有我故，自將一段門面，遮蔽在前，不得自在。如靠墻壁、翻筋斗相似，前後

隔閡。今賴身光照爍，破我幽暗，如暖氣花開，春風凍解。信知不借功勳，又不在蒲團紙墨上討尋，而在自心一轉移頃也。向疑善財於諸善知識一參見之際，不越剎那，即證入無量三昧，無數解脫門，何其神速若此？今固知其猶鏡中現像，空中答響耳。邇來本師謂開有少分如師氣度，且囑無忘師恩德。若恩若怨，狗馬不昧，即無此囑，能忘之乎？開自今以往，儻有寸進，願將此深心奉塵剎，以報老師也。八月初十日離即墨，十五日宿濟南真空師處。二十二日至都城。本師居西關地藏數日，即避紛潭柘。不肖寓龍華，勾當求文事業。龍華老師處，業已如所付囑，密啟其意。彼且轉致末那公，奈此公疾未瘥可，尚未得白之阿賴耶；第幸末那公肯留意少分，其可其否，一得阿賴耶真實口風，當再報師無盡燈意。佛像至城，即圖寫款式尺寸，備語龍華老師，謂不爾則勝事無成。不肖謂此事尚可舒徐數月，無草急，以傷大體也，龍華老師後亦深以爲然。此必得師命，乃可舉行。有便乞示下檢經會約，并校草格板、新求文字，俱俟十月初顓人問候附去。自然師、大林師、大義師暨堂內外諸耆宿，乞叱名致聲。巨嚴師居雞華庵否？張君輔業舉，已屬言于比部，令誨之，比部亦承荷得，今冬至長安，斯妙耳。天節師一見，覺其人誠篤有志，其嚮德風久矣。近且有閱藏之念，故奔海上，師其納之那羅延窟修完否？費資幾何，乞詢以示。餘統此再佈不悉。九月十八日。

與妙峰老師

春間一得接足瞻顏，遂蒙老師不棄末學，直吐肝膽，不隔絲毫，信法道有緣。而不肖開雖粉骨，未足酬老師恩德萬一矣。蓋事之成否，固未可必；而老師深心弘願，荷擔如來，則已於一參禮之頃，

徹見底源。不肖開每對諸佛菩薩像前，及諸法侶，無論緇素，未嘗
不讚揚稱頌。而諸法侶亦多望風顒顒，思欲得一承指誨也。老師
歸山，想共孤雲幽石，野草巖花，譚笑無生，與山相忘。寧計人間
世，有朝夕想念，如子憶母者耶？不肖開四月一日至都城，五月廿
一日，旋南發詣彭城，復東登牢山，與憨老師晤言旬日，八月廿一歸
長安，掛搭龍華。荷龍華老師，甚相知愛。第刻經之事，尚無毫髮
頭緒，不知此段機緣，畢竟何如耳。晝夜營懷，痛肝裂膽，願老師於
所相知前垂一語，策發之是望。本師寓潭柘，時念老師，冬盡春初，
或得西遊，再承言音笑貌，於茂林豐草間也，不盡種種欲言。

與陸五臺少宰

別門下忽焉五月，世間情念，固知不作。然現宰官身，行菩薩
道，斯則貧衲所引領，而深有望於門下者。蓋門下平日處心積慮，
未嘗不欲荷擔斯道，潤澤衆生。信知門下在朝廷一日，則朝廷一日
之福；在天下一日，則天下一日之倚。其於處己率物之際，當無容
貧衲致喙矣。迺近得邸報，屢見臺省銓曹，交相排論。雖臺臣數攻
張氏，幷其黨與，欲無噍類，有類於擊死蟒者所爲。至欲比之趙文
華等窮凶極惡奸邪之人，似亦爲過，人言嘖嘖，殆有厥由。兼聞北
來傳言，謂此疏草，筆自門下，相距千里，未識果否？門下意豈不以
江陵之惡，其罰已極，治之不休，仁者不忍？又豈不以言事者多少
年，不經事之人徒曉曉，以傷國家終始、大臣之義？此門下所以憤
激而不平也。貧衲竊有説焉。夫三代以還，極治之朝，未嘗不由言
路通達。諫官得職，亂亡之朝，未嘗不由言路壅塞，諫官失職。今
縱其人，未必皆賢，其言未必皆當，亦當優容嘉納，以作其久屈之
氣。此誠以天下爲重，張氏爲輕，寧恤其他。況其言類多抗實，恐

千載而下，必有公道在。且休休有容，乃居尊之體，謙卑自牧，虛懷平氣，以率庶僚。大臣以之不宜有所偏僻，於其間激成乖隔，以損平明之化。矧一涉意氣，雖正亦過。此心之靈，物我同體。我感既已不中，彼應自然不和且平矣，是又可獨咎言事者之失耶？宰執九卿，與諫官各樹其黨，互相牴牾，尤二百年來所未有事，聞之甚可驚愕。此隙一開，禍寧有極？爲今日計急，宜委曲調停。大臣則少引咎歸己，而諫官之外補者，當召則召還之，事猶可及止。不然，則將貽後憂，做成老來敗闕，遺下百世話柄矣。以分言之，顧山林人，豈宜妄及廟堂之事？然不外世法而成覺道，對宰官機，說宰官法，且恃知愛，又有不得不千里露肝腸者，惟當局者詳察之。

上本師和尚

八月朔，自金山北渡，九月中旬至山。幻予兄以買秋事，追之燕都，已越兩月矣。叢林事宜，年來悉從寬惠，人情玩弛。近者稍加約束，人情即難之，大都久弊，不可頓除，信然也。幻予兄謁寶坻，今回山得少物，即用爲買秋之費矣。寶坻亦既發願，歲施一分。南來禪衆，慧空兄已入寂場，開至真定，聞其訃，深爲傷痛。校藏堂中，正伊人是賴，而天固奪之，信人力無如天何，而老師之言有以也。海音以下八人，今俱在堂，校對華嚴合論，寫刻者相繼從事，飲食衣服，俱亦安適。然人情不難於暫，難於久，未知畢竟何狀？叢林規法，自不能人人悅之，況創始之初，得失自是常事，惟先其大綱，俟久而自定耳。老師在南，開實念念，懸繫不安。蓋俗舍不比祇桓，而侍從之衆，又尠深心正見。誠恐老師少有動念，即于衆生福田，不無虧損；即老師圓智深慈，自多方便，而開實於此不能忘念耳。今冬幻予兄已往真保諸處，覓求梨板，來春始得歸山。開于來

春,擬入都城,一吊龍華老方丈,并一晤諸居士,以廣刻經緣事。傅居士竟相左于濟寧道中,凡百俱未及與語。渠偉云,傅有江南之役,想必得參見老師矣。馮開之雅有入山興,但伯俊先期而北,恐開之興不能孤起,惟老師錫音北振時,不吝一投手,令得附驥千里可也。曇生甚傾心妙德,其才略亦足以有爲,誠維妙德之楨幹。幻予兄邁以讒感,稍疑貳之,即開之言亦不信,謂開有偏比于曇生也。此誠幻予兄之不聰致過,而曇生于此,亦不無少動其念。來見老師,幸有以慰示之。曇生病在量不足,成功欲速,而遇事太察,善走者必蹄齧,此亦難以求全。矧渠能諦信老師,或終當有進益之地耳。大行一到山,便歸平陽,起文尚未及山。蘆芽至人送藏雞足,九月二十三日自慈壽長發矣。臺山諸叢林無異,宿昔惟舊路嶺檀那殷勝、師子窩雪峰,能乞緣燕宗①,明年安一百二十單,修習大都近世俗,接待門頭所爲。空印上座,業既相安從事,無復他議矣。法門垂秋,高明者希觀,奈何奈何?開輩識習昏庸,若非日就提警,亦易于流浪。惟老師俯念,蚤貢林泉,與曼殊大士交光攝受,則豈惟開之幸?

復陸五臺大司空

數日坐病蒲褥,多諸夢想,深自悲切,生死未了。忽接來教,欲閉關百日,誓將累劫無明,一交打徹,令人無任驚悚,合掌讚歎。方今聰明緇素,號稱參學,類將生滅心,向佛祖機緣,言境中會,得些意思。又或靜坐默參,反觀自照,得少光景,便謂入頭,便自神僵鬼怪,邪氣觸人,便口中活轆轆地。某經旨長,某經旨短,某因緣是,

① 此處"宗"似當作"京"。

某因緣非，某祖師徹，某祖師未徹。又或緘口培灌，意圖老成受用，不知此輩，如魈幻附身，自迷正倒。又如數他寶，自無半錢分。又如偷飯鬼，終不得飽。忽然猛虎踞項，飛劍臨頭。或藕絲愛牽，鼎沸熱惱。及與一切夢寐境界，竟成兩橛。覺得來時，翻成三個。如是即一期生死，未知下落。況千生萬劫，大事因緣。諺云：種麻端的不生禾。經云：金既出礦，不復重礦。未有生滅心，及反觀默照，會得的佛法，而可以了生死，證真常。未有佛法，既有入頭，悟而復出頭。迷者不觀香嚴擊竹，靈雲見桃。夾山之於船子，臨濟之於大愚，皆金出礦，種禾得禾樣子也。又今參學功夫。大都謂持某，則因緣恁麼參，恁麼起疑。如此說來，正如按牛頭喫水，又如無愁強哭是，又不得種禾法，則終不得禾。今有人於此云，我念佛，念某佛；我看經，看某經；我修觀法，修某觀法，都無不可。第云，我欲參禪，參何禪？好禪。作麼生參，作麼生起疑。告之者曰，參某因緣，好恁麼參，恁麼起疑，不得向意根卜度，不得向舉處承當，不得放無事甲裏，是大可笑。蓋孝子之於親也，一聞其命終，渾身是躃踊，渾身是哭泣；豈復問人，如何躃踊，如何哭泣？是好渴牛之於水也，一望而奔，豈復左右顧盼？生死未明人，渾身是參疑，觸處皆話頭，豈復問人？參何因緣，如何參，如何疑是好。豈復有卜度、承當，種種等，過患可防，看來只是生死心，不切世相情重。逢人問著，不了決處，便將聰明知解蓋去。不知痛痒，不自面熱，耳聾亦無惡辣，師資糢糊度日。若肯辦一個真實，要了生死心，日夜痛苦決定。一見古人一言半句，不了決處；或被人輕輕敲著，便向意根圖摸；或信口信手亂統，不合古人符轍，自然知愧，自然渾身不放。如服一丸毒藥入肚，昏悶之極，亦不自知是毒非毒，不死不已。此與臨濟三年不解，一問佛法，纔開口便含一肚毒氣，死向大愚，何異哉？貧衲深

思，近來參學牛毛，了悟兔角，其過在此。茲荷慈召，相與百日，如古人爆地，粉碎一場，實深懷至願。奈禁足有期，不敢出格，取誑諸佛菩薩及現在大衆，謹布區區。願一掃世緣，將要了生死心，無刹那間斷，蚤暮悲哀。自然舉得高，跌得碎，百日定不空負也。貧衲昏迷，全資指燭，是望是望。

與龍泉兩堂上中下座諸師

昔潙仰父子，有"南山刈茅"之語，而天童頌之曰：是須記取南山語，鏤骨銘肌共報恩。恭泰聽圭峰演華嚴疏鈔，斷臂以酬法乳。今諸師于龍泉法席，三載而皇皇焉，以仰答爲心，誠所謂知恩圖報者矣。雖寂子泰公復作，豈多讓耶？矧茲末劫，重生輕法，沿習成風，而諸師乃能爾爾。是又貧世之寶，後夜之燈也，殊愧巖阿長物，野樸疏陋，無能爲諸師，表暴萬一。聊呵凍捉筆，以塞諸師之命。嘉平月十二日漏下且二鼓，門外雪深數尺矣。

復空印法師

詩曰：率土之濱，莫非王臣。而或者固執謂：舜爲天子，瞽瞍亦北面而朝。釋之者曰：周餘黎民，靡有孑遺，是誠周民靡有孑遺乎哉？善說詩者，不以文害辭，不以辭害意可也。肇師物不遷論，以愚意觀之，大都直以"法法不相到，法法住本位"爲宗。其引般若等經論，及"昔有今無，不滅不來"之説，廣借曲譬，蓋不出此。竊觀吾師所駁，固以昔有今無，爲斷常遷滅之見。是則是矣，恐亦未免瞽瞍北面，而朝周民無孑遺之過也。故曰：人之所謂去，我則言其住，人之所謂住，我則言其去。又曰：正言似反，誰當信者？良亦自苦矣。且如來説法，亦有偏圓大小之殊。故鹿苑雞園演唱，局跡因

緣；般若敷陳，蕩除有執。因病發藥，初無定方，豈得逐言逐句，而盡以華嚴、法華圓頓之旨繩之。駁中常住不遷二義：一、性空；二、真實。愚謂肇師不遷，正屬真實義，即其引用性空等文爲證，似皆借意，非其本宗。若不爾者，則肇師何人，而顧反背，支離一至此耶？不肖素于教乘，未嘗深究。比來忙冗即駁草，亦未暇細尋，容再搜研，以請印法正心。論序簡略草率，誠無當乎作者，當爲歸趙。俟其來山，再作商理。因明判宗破相，及以中道，實相釋正理，殊爲謬局。誠有如師所云，第菩薩智證之言，似無大過，唯泥執則成過耳，何也？苟非真現真比，何能真立真破？以開示諸有問者，圭峰謂達磨禪爲六度之一，誠未夢見達磨面孔在來教云云。雅愜鄙意，天台判華嚴別、圓，先哲業已論之，兹復奚贅？若夫初住入聖，增無明爲四十二分，法身品數亦如之。又以四十二字配四十二位等，乃至謂染惡即是緣、了二因，爲眾生本有等，誠不知其有何的據，無容強辨。第性惡之說，竊謂不然。蓋性不可言，善不可言，惡不可言，無善無惡，不可言亦善亦惡。若言善惡，則諸佛眾生，皆有自性，當無庸修證矣。若言無善無惡，則十界染净從何處來？謂從緣起，必真如隨緣故；不爾，則心外有法矣。是故性善性惡、性善惡混、性無善無不善，皆見網中語，非我師大沙門説也。永嘉集解容校訂，棗柏論竟，細讀一過，然後請教。昏擾中草，復不盡欲言。

與沈恒川居士

夫一念不覺，永劫沉淪，于永劫中，萬死千生，得生人道，如滾芥投針，盲龜值木，不已難乎？得生人道矣，而又聰明饒裕，爲尤難得；聰明饒裕矣，而又知近事三寶，尤難之難者也。居士輩具此三難，善根非淺。然自今以往，所貴善自保護，務斂華歸實，去巧反

拙,實實發心,實實放下。諦觀三界,其猶火宅萬有,無異空華,胡
爲乎于火宅空華中,競安競榮?依稀歲月,鬢已二毛,及今不圖後,
將何恃脫?報緣謝去,求此身即不可得,況聰明饒裕,又況聞三寶
名而近事之乎?一報五千劫出頭,寔難勉力撐持,惟在今日,居士
輩其勉之。刻藏緣事,初未嘗有望于嘉興,乃梅村居士并居上輩,
竭力唱和,幸亦就緒。然支那衆生,以財爲命,欲其修習檀度,最爲
逆情。即已定未定之緣,亦當方便隨順,無以此法,苦到人情。儻
因此而退失善根,增長謗詈,則尤所得小,所失大過,將誰誘也?惟
居士輩,善爲調爕,不爾則無上勝緣,翻成法道荆棘,豈區區舉事之
心乎?王佛子南回,無以爲訊,聊草八行,直心道場,逆耳奚卹。東
源先生,今歲于二令郎習業,想能終始其事。計此時尚在同居,故
不別啟,乞爲致聲。二令郎亦須責其習,尚敦朴以介福壽,彼功名
則身外物也,得失何有于我哉?

與王宇泰董玄宰兩居士

　　經云:發心畢竟二不別,惟是二心先心難。此不惟出世法爲
然。即世法亦爾,故志學而後從心知止,而後得止是因。心果覺毫
不僭差,未有表影曲直,相爲乖角者。合而言之,亦未有世道少或
背馳,而于出世法門名爲得入者。兩居士厚賴三尊冥力,及以諸緣
所資,致身清要,則果終遠大,似有可期。然因地發心,實在今日,
乃有三事爲兩居士言之。一:無徼惠于人,即人有以惠徼我者,吾
寧冰蘗自持,無或輕徇。一介取與,惟道義是從。不然,則他日未
有,不隨緣欺假,以君國殉人,償所得者。苟或緣不我假,心不欲
欺,則他生他劫,當必改頭換面,以身償之矣。何也?有其投之,靡
不責報,剛欲難乎兩全,我物展哉一喪,諺云:貪他一粒米,失卻半

年糧。可不懼夫？二：一切飲食服乘，子女僕從，乃至器用田宅，色色仍舊，無學流俗，輒自張皇。即惡食縕袍，恬以自處。蓋國典養廉，惟此時爲甚，菲舍此即，上下交際，乃至賦役供輸，有辜科贖，皆有典則存焉，毫非我有。脱爲越取，皆屬盜因。不肖恒謂，當今之世，有志德業者，非三十年不改，窮措家風不可，矧澹泊廉静，足養身心，亦志道者所不去也。三：一切寵辱得喪，毁譽是非，乃至名位利禄，諸有種子。由今以迄歸老，絶無粘帶一粒半粒，投之八識田中，令其發榮條達，喪我嘉苗。蓋吾本有靈種，净妙虚明，了無一物，良由一念瞥起，遂致轉現相因，六用交錯。如蝸牛兩角，蜀路千岐，令諸有情奔逐無歸，伶俜孤露。可哀之甚！夫千生億劫，幸得此人身，而又聰慧超倫，與聞阿耨多羅三藐三菩提名教，誠所謂盲龜值木，滾芥投針，安可一旦失其所有事？永嘉云：心與空相應，則讚譏毁譽，何憂何喜？身與空相應，則刀割香塗，何苦何樂？依報與空相應，則施與劫奪，何得何失？心與空不空相應，則愛見都忘，慈悲普救；身與空不空相應，則内同枯木，外現威儀；依報與空不空相應，則永絶貪求，資財給濟。心與空不空、非空非不空相應，則實相初明，開佛知見。身與空不空、非空非不空相應，則一塵入正受，諸塵三昧起。依報與空不空、非空非不空相應，則香臺寶閣，嚴土化生。如是法門，幸兩居士于車塵馬跡中，常令現前，無或間斷。儻得一念相應，即千古吻合。雖身處長安，吾國晏然，景星慶雲，行布虚空，令人可仰而不可即。又如淤滓中牟尼寶珠，光明獨耀，又如火中蓮華，色愈妍麗。如是真不愧親見作家，紹隆真種，稟受如來家業也。既爾即從事世間功業，亦何異甕外運甕，幻人出幻，無煩力作勤勞。如其不然，吾知未免身入甕中，且爲幻轉矣。之三者，信皆兩居士素所明了，第恐當局之迷，故爲喋喋。

又且千里長途，托始跬步。苟發軔訛謬，駟馬莫追。矧敗轅僨駕于前途者，歷歷有之，故又不設自外，知已而斬，此因心中一言也。兩居士其勉之。

與都門檀越

嘉興楞嚴寺，宋長水璿法師疏楞嚴經處也。師疏經時，天雨花，慶雲合，事聞于朝，賜額楞嚴。寺入我明，爲三吳名刹。嘉靖間，佛殿災，遂爲豪右力侵其基，而別業之。易蘭若爲燕樂之場，化禪誦爲歌舞之地，有識者慨焉。已而按院王公，下議巡道，轉行府縣歸復之。一時人心稱快。今聖母慈聖皇太后，遣近臣御馬監太監陳公，齎送藏典詣彼，兼經營殿宇，有事焚修，爲今上及皇長孫祈福壽，誠一時勝舉也。撫按守巡，及郡邑長，不可不借重其尊銜立石。而天津至潞墅河道關津，諸使君不可不疏其阻滯，藉其衛護。且五臺新刻經板，皆在臨清登舟，而臨清鈔關，尤不可不通白之也。儻於其中，有可下一轉語作佛事者，幸隨緣成就之，無吝焉。念六日早發，不及面別，謹俟徽音。

又

貧道竊謂，五臺爲畿輔右臂，所恃以林木爲藩屛，其中多設名藍大刹，是又以三寶爲城塹，不獨稱勝境也。無奈久爲奸商大猾，擅爲利藪，每每赤于砍伐，圖獲鉅萬之利，而寺院盡爲牛圈，僧徒皆爲奴隸。且各處流民，潛住在山，以砍樹爲生計，以開墾爲窠巢。木假抽印爲重，地藉納糧爲名，斧斤行於前，一火縱於後。往往利歸民家，禍貽僧寺。邊防由是而壞，僧寺由是而廢。此從來之害，所不能解者。萬曆六年間，曾經胡雁平揭帖，高撫臺題請，爲邊防

重計，設禁甚嚴，山林漸茂。未幾又以墾荒之例，開此釁端，其害入骨。萬曆十七年，本山都綱司，具申按院蒙批道，轉行府縣查勘，已經回申本道，未蒙轉詳。昨因陸太宰遊山，適呂撫臺親歷其地，目視其事，遂毅然爲邊防長計，作名山護法。此蓋文殊有靈，所以冥資大權，發如是心耳，極爲慶幸。愚謂臺山復興，藩屏復固，在此一舉。但行繁峙縣查議，只緣據目前將本山師子窩、鳳林寺等處二三山僧，坐砍伐開墾，擬遣招詳。特蒙寬其既往，概行釋放，兼給告示禁約，亦云念事非一朝，罪非一人，以前罪端姑免究治，此深見撫臺護法至意。既而該縣重前申究，誠未洞察奸商巨蠹，政欲借此爲口實，因而乘風夤緣，駕禍於僧，以此爲影身草耳。愚謂若必罪其山僧，而實中其奸計，今後即有禁治，而又罪歸於僧，利歸於民，此則愈禁而愈不能禁矣。蓋僧人修造，百不過一，而商民伐木賣板，開墾十居八九。今獨禁僧，而置商民於度外，誠所謂放飯流歠，而問無齒決也。其害在彼不在此，爲今之鎖鑰，不能盡述。但乞查萬曆六年前院題請事例，九年免糧案卷，及十七年都綱司申文，則洞見毫微。然須姑免山僧之罪，嚴禁附近奸商之家，不許砍伐，斷夤緣之路，收開墾之令，免徵糧之役，嚴令有司防範，僧徒守護。此後一木不許出山，尺地不許開墾，此則一斷永斷，邊防不待整而自固，僧寺不待保而自安。此所謂灸膏肓之病，而正得其竅竅耳。但此情不能上達，誠恐有負呂撫臺此番盛心，願借重鼎言，一轉致之。惟此不獨爲名山功德，而實爲國家長城、萬世之利也。伏惟慈鑒幸甚。

與桂峰師

震旦佛法，獨痿癖於齊魯間，賴老師深慈，久念潛回，而默起之。而憨老師忽復贊助神功，大完元氣，信又可支百年喘息矣。此

非乘大願輪,秉大慧炬,受靈山記,茹而來者,安能有此?不肖開生
也不辰,何幸有東海之遊,又何幸而親炙憨師,光明之盛若此也。
固自慶,更爲齊魯含識慶。且也躬承老師種種攝受,種種言音,種
種笑貌,令人別來旬月,常恍惚在光儀左右,雖夢寐有。然古人道:
靈山一會,儼然未散,信夫!校藏之期,憨師之意,全賴老師主張,
此實報佛恩德,第一公幹也,願留神萬分。餘俟十月,顓人問候,再
佈不悉。

與稚庵師

牢山之遊,厚賴賢師徒,殷勤款接,更藉杖履追陪,以故盡諸幽
勝,靡不賞識。信乎五百商衆,得登寶所,實化城導師之功,不可誣
也。關王廟爲牢山化城,賢師徒爲遊牢山者導師。其功德利益,甚
非眇小,惟深大願,堅勇不退,或權或實,或低或昂,互相鼓激,務俾
震旦。有情盡睹,海印光明,不獨爲區區齊魯,作大津梁,斯完吾願
耳。於賢師徒有厚望焉,餘不悉。

與東禪月亭老師

開二月去檇李時,老師杖履在天台,未得一瞻禮,稱辭爲歉。
開入都城,佛事人情,頗皆順適,第爲時不久,但可植因,未委結果,
當在何日爾。老師今在東禪,四大調和,少病少惱,一切境緣隨順
否?老師年未及六旬,而形容憔悴似過之。此皆佛法上,留神苦
多,更日過慮田園衣食之資,無人料理,致令老師獨疲於精力也。
不肖開願老師自今以往,凡期席可卻者漸卻之,凡田園瑣瑣緣務可
休息者,漸休息之。俾法幢多樹於世一日,則衆生多受一日之賜。
且老師數十年,以法乳餔養末學,而末學中竟無一二蚤晚侍奉巾

瓶，并仰體耕鋤之慮，其過安在？蓋由老師平日，即錙銖勺合之微，不能信託於人故耳。然以此之故，人多疑謗，人多怨望，人多竊掠。我知老師臨命終時，未及眼光落地以前，且無塵滓爲老師所有。詩曰：殷鑒不遠，在夏后之世。老師其法舟、月溪二老是鑒乎？言及於此，淚灑肝腸。不肖開情知老師左右無以此言進，誠以江南數十年法道，全賴老師力挽迴瀾，寧忍復以此聲施身後？此不肖開區區狗馬之念，所以欲隱忍而不能也。苟此念毫有未真，或他有所囑，及屬輕狂好事，甘墮拔舌泥犁，諸佛菩薩且爲我證知矣，老師其謂我何哉？楞嚴時風波，願老師時垂照燭。梅村居士，實老師貼體金湯，願開心相與，終受其益。更願於一切法，大都圓活一分，免他日掛衣之累也。人行促草草，統惟慈亮。十月二十日。

與平廓師

春盡入都城，會我本師至自牛山，而妙峰老師且未去蘆芽，并在京諸耆宿，咸得歡晤。一時賢士大夫，尤顒顒嚮風。本師刻經因緣，雖未見華苞果實，而般若種子，則已廣布緇素八識田中矣。無何，而繆仲淳忽有母氏之變，時未出都門，已哀殞幾盡。不忍其哭死道傍，因以法藥扶之，至彭城始別去。旋自彭城取道莒父、即墨，東遊牢盛，訪憨山老師。牢盛故爲釋氏道場，載華嚴疏鈔，元丘長春力廢之。其山水妙絕寰宇，而憨老師尤越量大人。因相與馮陵島嶼，撫掬滄溟；恣質已疑，商評法道。瞬息之間，竟移旬月，而亦不自知山水病狂，復沉湎之久也。八月盡，歸錫燕都，今冬或無他往來，春復有清涼、蘆芽、秦晉之遊。大都以刻藏、復楞嚴二事因緣，出現於世，第不知畢竟有幾利根，獲蒙授記耳。老師錫今何在？四大調和，及少病惱否？奉訊雖疏，而此身此心常恍惚，在光儀左

右。想老師亦必時鑒區區狗馬之念，於杖塵間也。千里雖遙，此心不隔，不肖固自諒，且諒老師。楞嚴時有外障，願老師不吝慈光，恒垂照燭。不肖知此道場，終不落落。山中經閣，想已落成，見如居士近來何狀？蓋今人要了生死，須是大破常格。要了生死，人相處須是大破世間門面常情。苟以情順情，如玉磨玉，交相掩護，擔閣前程，他劫他生，築頭磕腦，未免愧心愧色也，老師以爲何如？心弦居士，途中一偶，因追逐風塵，彼此忙促，未及少致温款，至今爲歉。幸老師爲我叱意人。行促草草，不盡欲言。

與幻居師

別來道業何似？居山中既無俗染營心，又有松風竹月助行，則他日相晤，當必有大可刮目者在也。不委山中向來四事之供，仲淳亦頗用心否？儻有闕乏，須遣人告之。蓋彼俗事爲繁，或不無忘念耳。本師冬在妙德幾百日，日惟一食，食且糠餅小米粥，而精力猶王，神意甚適，信至人日用，直下便是不間絲毫，有非情粘識滯者，所可思議也。不盡。

與仰崖座主

菩提達磨以鷲嶺一花東來，震旦六傳，而爲曹溪。曹溪嫡嗣，則有南嶽讓、青原思。青原再傳，則石頭遷也。讓、遷二祖，皆山世衡之南嶽。今五宗了孫，皆其所出。了孫遍天下，而委祖宗之地于寂寥，草莽漠然，若罔聞者，其忘本之罪，當何如哉？以故老師特繪二祖道影，將送歸福嚴石頭，以示天下，知祖宗所在，其用心亦良苦矣。竊念今上聖母，年來所造金襴僧伽黎，以供十方師僧，不下千百。孰若發心，嚴造二襲，隨二祖道影，永克供

養，即以此爲皇孫祈福壽，其所得不既多乎？二祖像今幻余師請去京都寫傳并裱軸，吾師當詣茶庵，一瞻禮之，或即請進內庭一瞻禮以啟發，其信心亦可也。師不遠有南嶽之行，此衣此像，即欽命座下齎送亦可。又聞南嶽已有大藏，或即隨藏齎送亦可，但行時必得不肖一經理之，斯盡善耳。此舉實報佛祖深恩，惟座下留心，無忽造衣，當不比尋常，須得龍錦，作無上莊嚴可也。大藏必須藏之方廣寺，此事向與妙峰師言之矣，今未卜何如，座下并須著意。此時都城，莫非爲一己一寺圖者，獨座下實心實行，尚可與言，故不惜瑣瑣，惟爲法是囑。

與汪伯玉居士

竊惟居士棲神法道，聲振一世，貧衲未薙染時，已知黃山白嶽下，有現居士身、作師子吼者矣。第恨東西路岐，無緣覿面，眷懷有道，惟遲後期。邇者貧衲業有微志，欲翻刻大藏，廣爲流通。因緣會合，時節似偶，然贊襄緣起，端屬名賢。念居士爲當代宰官耆宿，可無片言敘述，以繫此方之望耶？弇山老人與居士，以道業文章相許，可爲世宗匠。今弇山屬意茲舉，獨有深心，合集居士，便成雙璧。居士乘宿願輪，挺生明盛，於佛事門，不捨一法，矧事可報佛恩，續慧命意者，居士當更不惜苦心也。世外人惟一誠相向，不敢作尋常虛語，以瀆尊聽，統祈慈原，幸甚。

與汪仲淹居士

楞嚴目擊，雅識道存，違離已來，時復馳注。頃以刻經因緣，自五臺反三吳，始知居士抱病經年，益增懷念，不知居士於病苦中，能以正智照了，不爲所轉否？古德云：太末蟲處處能泊，不能泊于火

焰之上。當知一切病染，何異太末蟲？而正智則猶夫火焰，居士聞熏力久，般若緣深，當必默然丈室，無容致喙。然重以叔宗行，又無能終默，勒布區區，亦不自揣量者也，惟格外亮之。

與王弇州居士

側聞居士棲心玄遠，冥與道會，貧道雖山林野人，亦知傾注。比因緣會合，得奉周旋，和風慶雲，儼然仁者，自非宿植德本，何以有此？願益熏修，作護吾宗，開發同事，令出情之法，賴而復振，茲非居士最勝因地歟？外承居士許撰刻藏緣起，顧念居士久向此宗，博通教旨，又勝論雄文，匠心獨妙。方今海內學士大夫，以文章名世，而復留神法道者，惟居士與新都汪公爲赤幟耳。今居士已自慨然，獨不得司馬公片言，爲此舉前旄，尚屬闕典。貧道不久還清涼，且不欲以山野干王公，惟居士念之。歲序已更，願道念與日俱新，勿使毗耶獨擅往跡，是所望於居士也。不宣。

與周鳴宇居士

左右襟期曠遠，神明朗然，雖日垂紳朝堂，時復潛思物表。故於割絕塵氛之人，亦自雅有冥契。迨憲節東建，貧衲正兀坐龍華，無由以法水潤屬車之塵，辱致拳拳，徒懷高操。貧衲比欲再刻大藏，播之震旦，爲緣既普，沾潤亦周。當代名公，咸有敘述，豈以門下辭吐珠玉，照耀一世，顧獨無贊歎之語耶？以故願托雄文，舒光四表，俾般若以之流通，慧業由是成就，其於利澤，不亦偉哉！願門下深心圖之。國學弟子吳惟明，與貧道爲法喜遊，其人上士，大雅之赤幟，吾宗之白眉，聞其將過淮東，敬屬致一辭，以通精誠，惟門下晉而與之，當見芝蘭之在側也。奉去刻藏緣起一册。

與馮開之居士

別來兩易寒暑，信光陰易度，人命無常，不委足下，邇者作何面目？夫三界種子，不越瞋愛二芽，然荊棘法身，戕滅慧命，則愛纏視瞋毒。其功能輕重大小，又不啻百倍。故古德于愛見，有以腦後箭喻之者，蓋覿面者易見，腦後者難知，易見者可回，難知者必犯也。青山白雲，足發幽想，聲色貨利，多滋俗情。不佞謂居士于城市山林，當分時而處，若也沈湎市井，久卻林泉，無乃不可乎？幻居兄飛錫南還，意在雙徑，雙徑去武林密邇，足下儻能以肩輿，時相過從，則松風竹月之下，鑪香碗茗之間，可以滌煩襟而袪俗慮，澄性宇而湛心田也。刻楞嚴纂註，方待參評，惟足下圖之。刻經期場，南北終始，業已言之仲淳，雙徑之圖，似不可緩，足下與仲淳其密留意焉，務使彼輩懽欣樂成，事乃可久，且于化風無損也。不盡。

與松谷老師

久違良導，益涉狂途，深嗟歲月之飄流，無奈菩提之遙遠，是誠有孤如來之遺訓，知識之指南也。匪獨佛憐，良亦自苦。近聞老師法席森嚴，學流整束。此不惟模範端則，器易以成，實抑風氣靡，而時不可徇。非老師之仰承先覺，俯念後來，寶鐸堅鳴，金錍曲施。霑霜露于陽和之後，使萬寶告成；投參苓于薑桂之餘，俾四病皆起，何以有此哉？開也執侍末由，翹勤有素，偶因風便，聊附訊言，俟入都門，載參杖塵，以承謦欬，兼吐私懷。寶肪、及空、古淵三子者，心地平夷，志行醇篤。今夏在山，對讎大藏，亦頗用心。茲詣都城，期探講肆，儻其可教，惟進而與之，亦見慈悲拯拔之念也。不悉。

復曾舜徵居士

　　來諭謂夢者夢，知夢者未始夢，此未免將夢者與知夢者，判爲兩個。過在心外有法，法外有心。又云當其夢時，孰爲不夢者？此未免將夢與不夢，分爲兩橛。過在撥冰覓水，舍器求金，離此二途脫，將夢者與知夢者、夢者與不夢者，融通互攝，非一非二，有如永嘉所謂實性即佛性，空身即法身，亦未免認賊爲子，喚奴作郎。審既爾，畢竟作麼生話會？居士若向這裡不眨眼佇思，定奪得出，如在大火聚，中將夯得一莖眉毛來，則暫許居士作個同參。雖然，如此亦只是教乘，極則禪門下，若向上事，未夢見在，蓋能同條生，不能同條死也。其或未然，切須猛著精彩，極力覷破，要知此事，不比尋常，非是筆舌聰明境界，須是一番寒徹，一番覿面始得。居士其自勘之。

與于中甫居士

　　本師居北園，機緣非偶，此實衆生福田，損益攸關，不肖繫念于此，未嘗少輟。所貴足下時在左右，無令疏失，斯爲得耳。不肖以九月上旬至山，叢林規範，漸就調停。南來之衆，皆已入堂校對華嚴合論寫刻者，亦相繼從事矣。合論訛舛頗多，即南方新刻八卷，其校訂出馮先生、樂子晉手，然亦弗就妥。今山中寫刻俱善，有非南方諸刻所可及，若全藏得如是終始，誠至願也。宇泰及足下兩緣，皆當刻意完全，與曇生來。賀氏緣事，只須足下作字，并不肖書封去取來，就金壇發付可也。如必欲曇生親往，亦無不可。但曇生親往，須仲淳與俱乃善，惟足下與仲淳計之。仲淳精神，疲頓已極，陽地陰地，皆當隨緣，即使得地，而不有其軀，亦世出世兩失之矣。仲淳内子，止可移就認卿同住，若買妾則可依介伯，更須一相知親

屬同之可也。介伯心直而粗恐，亦不能照灼奸佞，須仲淳與足下，為補其不足。更得潤甫留心，爲當荊南產業，在賢昆玉圖之，儘無不可。若仲淳，則不可多營田宅，以孱弱微軀，形影相吊，朝莫不保，但得子息以謝先人，便當作長林豐草間物，寧復鼠竊狗偷，以營營世網乎？以有限精神，奔馳非分事業，誠非計之得也。若果雄習未盡，則宇內不爭之功，若名若利不少，豈區區事？此此不肖所以踽踽涼涼，惟正是守，即爲法門事，亦不敢他有所圖，以自雜耳。來諭東土之事，意者即仲淳所言常熟邊海耕種、商賈之業乎？若爾，決不可爲，蓋諸君皆非終于世路，而文卿亦不足以主張此事，舍文卿則更無人矣。已之已之，今而後一切世事，但在收斂，無爲開闊，況仲淳尤不宜涉此也，祝祝。文卿止是少有苟安氣象，亦無苛責之過，翻成有損無益。此文卿亦不自知，足下以爲何如？劉戶部、吳尚卿俱明春入京，圖晤文卿，信當以太僕告歸，亦俟來春與之語。本師在關中，上下飲食，須是調適，廚灶必在內，乃能妥。本師出開後，方可作貴谿之行，事有大小，慎無倒置。陸臺老聞有志求見本師，不肖謂尚非時節因緣，此須仲淳及足下維持之，但使其繫念，不忘可耳。列祖畫像，隨緣多寡，無強人以不堪善卷；祖堂之舉，亦宜從容季倫。明年必得與足下，同朝夕乃可，足下須出情量以成就之。傅居士南行，必參見老師，馮先生頗有意清涼，第傅居士先期北返，恐緣不能孤起，仲淳須方便成就之。不肖同衆由清源步行入山，精神俱強王，至今無病患，幸無念。仲冬十三日，釋某和南中甫足下，仲淳、潤甫均此不另啟。天池期場，東禪義倉，仲淳俱當留念，護持之。

與繆仲淳居士

曇生歸山，得手書，已備悉南中事體。然要之，一切境緣，本無

好醜,亦無違順。良由吾人不能照燭,徒以情識承當。故觸處坎坷,隨緣荊棘;愛媒怨賊,劫戮家珍。此誠學人所當蚤夜痛心,以自剋責消殞。而況敢復于坎坷荊棘之上,因成待續,增培灌溉,以齎法身慧命耶?且足下生平染習,感激獨多,苟非善自和平則來報,豈辭瞋類?幻人夢事,陽焰空華,智者于斯,詎生實解。即此故縈縈,交情擾擾,但得親齎就土。孺東已吊,孰若暫作清涼遊,以遠塵樊。況青山白雲,足生幽想,高人逸士,可滌煩襟。儻遂斯行,誠計之得。又且清涼一遊,竊恐足下終未可免,時節因緣,亦在今日,過此似難舉策矣,惟足下圖之。刻經期場,南北終始,業已獨爲足下言之,雙徑之圖,于今似未可緩。兹幻居兄南還,當送其挂錫彼所,潛爲啟發。然後足下與開之先生,因之往反,以便宜取事。俾彼輩無所猜忌,傾心樂成,斯爲得也。惟足下與開之先生,密留意焉。

與太原王龍池居士

蘭軒居士輩,凌冰雪、履巉巖,以詣妙德,而神氣狀貌,乃沖容可掬。是固曼室慈光,有其攝之,而居士襟宇飄廓,蓋亦可見。第其頂門一眼,徹底瞢然,愧自力不強,金鎞莫展。經云:應以宰官身得度者,現宰官身而爲説法。是所願望于龍池老人也,老人其念之。刻藏資戊子年所寄,惟東白止付一兩,餘皆符合。此必東白一時空乏貸用,不以相告耳。惟居士稽覈之,蓋出世因果,錙銖塵渧,未容混淆故也。

與傅伯俊侍御

自入山來,冰雪萬叢,高賢四座,相與趺坐普光明殿,共方山長者,入無相無願三昧,深譚四無礙法界法門。迺不覺一念瞥起,轉

現相依。夢與居士聯舟，夜泊其地，儼震澤之胥口，忽有匈者三人詣居士，强有所需。居士叱之，遂虜居士，及内君似子載而去。蓋綠林豪客，現匈者身也。不佞聞驚推蓬，居士得脱，賊匍匐水涯，不佞援之登舟蓬，跣袒裸，殊惡狀，然神氣則沖然粹然不變也。因相與慰言，把手遠矚，風濤灝渺，不瞬睫間。而賊艇已相距十里而遥，殆不可追矣。覺而胸中若有所觸者久之，乃自念：此何祥哉？動我心王若此。次日果有僧來自四明，爲報維摩臥疾于毘耶，誠爲機感之相通，有如符合者，諗諸左右，既不堪詣彼問訊，復何吝妙德一言。居士志山水、懷名勝，亦既有年。一旦俶裝前途，即遭困折，不審于此，何以爲情？夫心境二邊，不過得失逆順兩種。得之得，孰與失之，得之爲至；順之順，孰與逆之，順之爲大。故曰：貧賤豪①戚，庸玉汝于成，信矣。夫失且逆，所以造吾至得，將吾大順也。然此猶在人天，路上行履，得失逆順，圈圚裏蹲坐。苟出此圈圚，超此路徑，又奚至大之足言。況也獵者不避虎兕，漁者不擇波濤。清修之士，不厭煙霞泉石癖在；勢利者，不恥寒酸跼蹐，婢膝奴顔。壯士不辭，馬革裹屍；貞女不讓，朱顔瘞土。豈懷道德者，而顧以境緣夷險，二其心哉？吾知居士，久已掉臂此關。然法侶妄情不能自遣，故復作此剩語，居士其照之。本師挂錫金沙，想得參侍，開之、仲淳、中甫、叔宗諸居士，必獲周旋。凡所接納，及所遊履所得，益當無吝，一一示我，以慰遠懷。華嚴合論校刻頗精，卷尾顯名意旨，不委于尊堂、内君、嗣子及先亡有欲及之者，并乞示下，以便後刻。北上當在何時？清涼之遊，得果所欲否？曾與開之輩，有所期約否？令似當嚴督，其課業無或惰之。斲大木，調良驥，非姑卹俗情所能

① 此處"豪"似當作"憂"。

爾也。居士其念之。

又與馮開之居士

苕溪別袂返楞嚴，未幾，即詣金沙，躬侍本師，旬月始北發。九月至山，山中事宜，粗爲條析。南來之衆，俱入堂校對華嚴合論，寫刻頗精，不亞弘明諸書。大藏終始，盡得如斯，誠所願也。合論即吳江新刻八卷，亦甚潦草訛落，至若去經存論，亦有未妥。蓋志寧合論時，已失長者故物；而慧研删釐合論，則又失之。以故子晉筆削，大都于長者血脈，無從聯續；而志寧、慧研私增科判，亦未敢輕削。是不惟無補長者，反增重其迷誤，不若存舊，猶間有得失，可指議也。本師寓金沙久之，居士曾往參謁否？夫末法衆生，易于懈退，非善知識無由策進；學人知見，易于淆訛，非善知識無由揀辯。故曰：水中乳惟鵝王能擇之。又曰：大唐國不是無弟子，只是無師有師矣。而又慢于請，決則報緣一謝，束手長往。業海茫茫，出頭無期，伊誰之過也。身世匪堅，光陰迅疾，惟居士勉力自強。古人三日刮目，吾輩三年之別，各猶故吾，則襁褓中兒，不可久違慈母，信矣。傅伯俊久遲居士，同了清涼之願，昨過聊城，聞已南遊。此時想曲盡江南諸勝，兼得本師，爲之指南。所謂捷足者先之，伯俊之謂矣。仲淳精神疲極，良可哀憫。儻其親已葬，孺東已吊，居士當攜之同入清涼，少事將息，可也。

與松江康孟修居士

蚤秋去吳門，詣金沙，侍本師。旬月始北發，九月至山，山中事宜，一一條析。南來之衆，俱已入堂，校對華嚴合論，寫刻者亦相繼從事。寫刻頗精，不下弘明諸刻，大藏終始盡得如斯，斯愜鄙願耳。

茸城檀資,想已合集,乞付<u>沈訒卿</u>氏,轉發來山。山中自後遣力,蚤
暮蓋無定期。<u>江南</u>緣事,則惟各所主盟者,不違時失候,收付<u>訒卿</u>
氏已耳。施者姓名,除銀封內填註,須更以別紙,開揭緘附可也。
身世匪堅,光陰迅疾,願諸居士各努力焉。參須實參,悟須實悟,無
爲光景門頭,擔閣自己,喚甚麼作光景?古德云:若人識得心,大地
無寸土。果識得心,則大地無寸土。其或未然,則不惟世間種種得
失榮辱,愛憎取舍,名爲光景;即寂静山林,逍遥物外。乃至菩提涅
槃,及有法過于菩提涅槃,皆光景也。雖然,水中乳,惟鵝王擇之;
光景中心,惟善知識辨之。諸居士既遊身于功名聲色之外,豈一無
所以圖決擇可也。此啟<u>孟儒</u>、<u>仲醇</u>、<u>孟修</u>、<u>中復</u>四居士,足下他相
識,均此致意。

與吳江周仲大沈及庵吳孚泉三居士

<u>江城</u>言別,隨詣<u>金壇</u>侍本師,旬月始北發,九月至山。叢林事
宜,一一條析。南來之衆,皆已入堂,校對<u>華嚴合論</u>,寫刻者亦相繼
從事矣。<u>江城</u>所刻八卷,近入校對,其訛舛視<u>東禪</u>本尤甚。山中新
刻,幸得多本校讎,過或差少;然校書如掃葉,自古難之。第寫刻頗
工緻,不下<u>弘明</u>諸書,<u>大藏</u>終始,果得如斯,誠至願也。<u>江城</u>檀資,
想已雲集,乞付<u>訒卿</u>、<u>季華</u>檢發來山。自後每歲所供,惟在三大士,
不違時失候。收付<u>訒卿</u>、<u>季華</u>兩居士,以候山中人,遲蚤詣彼索之。
山中遣役,或遲或蚤,蓋無定期也。<u>汪仲淹</u>寄我佛像手摺,俱在<u>叔
宗</u>處,乞并發<u>訒卿</u>付來。小白毫筆,隨緣惠我二三十枝。

與吳康虞居士

計不才去<u>金沙</u>不久,足下輩且相繼至,恨未能少遲一話別,并

悉種種爲快。刻工始末，叔宗處寄言，何魚鴻杳然也？邇接手札，已備悉其事。徽人勤儉，雅稱山居，信有如足下所云，舍徽人則江西福建，亦庶幾其近之，吳人信未可獨任。第此時寫刻所尚，皆弘明集法，非吳人則，雖各有所長，而獨短于此。矧拳刀筆法，尤于板字不宜。近有歙工吳應芝者來山，以言乎帖意軟字，無或居其右，獨此則視衆工瞠乎？其後遠途跋涉，進退爲難，良自苦矣。黃守言者，其手筆絕倫，固于墨譜見之，第恐其于板字，亦非素習。山間此時，選擇頗精，不亞弘明，少有差池，難乎情庇。此事未可遙度，惟足下以實告之，令其自作行止。儻支給路費，令之入山，即莫可進退，非策也。北方定價，字每百工食銀四分，彼輩誠能改拳刀刻板字，固所願耳。南羽所繪經首佛像，須覓此人鏤刻乃善。刻已可寄楞嚴，屬首座忠庵師，尋便轉致。歸山卜居，義興頗有法侶相親近，世出世法俱便宜，宜從之。足下以孱弱之軀，道業世業，兩無頭緒，南羽亦流浪無歸。智者觀之，深爲二居士憐卹。人生朝露，住世幾何。即于幻夢中造幻夢，亦當隨分隨緣，時防時檢，不可刹那無出身路在也。

與瞿元立居士

慧空師于校對場中，方藉其爲衆表率，而天固奪之。不才至寧晉聞其訃，深致感傷。蓋悲人命之無常，而悼叢林之失賴也。山中道場頗闃靜，南來之衆，業已結期校對。華嚴合論寫刻者，亦相繼從事，寫刻頗精美。大藏終始，盡得如斯，斯所願耳。別來面目何似？果仍舊時，抑新有所改換，日用畢竟作何消遣？不才每念足下精神疲劣，色命尫羸，而復驅馳世路。儻大事未明，遂致淹没，以負生平，良亦可哀，此足下亦曾自念及之否？且足下習氣，雖似孤冷，

其實多情,兼之勝解紛紜,本光粘滯。古人所謂"事障易遣,理障難除",其足下之謂夫? 不才年來南北奔馳,事椿碌碌。雖于己分上,志有所用,然念多作輟猶然。故吾言及于茲,不覺汗顙,呵凍不盡欲言。

與賀知機伯仲

古德云:太末蟲處處能泊,不能泊于火焰之上;眾生心處處能緣,不能緣于般若之上。何也? 般若如大火聚,有其緣之,則能令本光孤爍,習漏隕亡;器宇含宏,襟懷高卓。恢諧萬有,甄毓群靈;江漢秋陽,不足爲喻。故曰:天上天下,惟吾獨尊。般若有如是功能,信非夙植,德本緣之,豈易易乎哉? 惟居士伯仲,芝蘭孕秀,金玉含章,萃美一堂,於世諦亦燁乎可觀矣。乃知三界火宅,萬彙空華,能於此留神,而求出離,不佞耳聞且久,目擊已存。謂居士伯仲,不于一佛二佛三四五佛而種善根,不可也。第此之一事,不難于發心,而難于究竟;不難于一時,而難于永劫;不難于安常處順,而難于造次顛沛。誠欲易此三難,必也晨夕起居之際,左右屏几之間,不捨般若,言詮半部。使其機感合熏,優遊自得,有得即請印決于大知識門牆,揀其真偽。如是即古德所謂不能緣者,我能之矣,矧于三難乎何有? 惟居士伯仲勉之。刻經資費,乞即集之,中甫轉發,無礙去役。曇生師以武胄出家,心真行實,亦發心相與從事刻藏因緣者也。南方緣事,悉以屬之。居士伯仲所施,或竟付渠亦可。其施者姓名,須一一揭示。

與徐孺東尚寶

燕山別面,忽焉三易寒暑,雖形聲邈絕,乃心神嚮往。矧聞性

天順適,台履安和。兼之臥穩東山,心勤净域,實爲慶慰無量焉。夫聖賢豪傑之生斯世也,不偶其出處,亦不偶生也。以時其出處,亦以時故,歷山莘野之耕,富春渭水之釣;檻車之囚,首陽之餓,皆不能爲時,能不失時已耳。其既也,訟獄歸阿衡,任飛熊載伏龍出,乃至一匡底績者有之,終身羊裘餓死者有之,皆不能爲時,能不失時已耳。斯時也,矰繳上機,網罟下張,即飛千仞、走叢薄,懼猶不免,況兩絆其足,而求致千里哉?昔人有言:静漠恬淡,所以養性;和愉虚無,所以養德。外不滑内,則性得其宜;性不動和,則德安其位,養生以經世,抱德以終年。惟先生以之。乃若出世第一義諦,尤自有時節因緣,貧道諦觀,先生其于佛法時節,似宜更遲之歲載。爲先生今日計,但當以數息静慮,法門澄斂,昏掉念頭。以楞嚴、圓覺兩經,熏灌般若種子,久之動止昏明,靈根漸茂,則於千生億劫,久睽頭面,當必有正眼覷破時節在耳。此又出世豪雄,實貧道所深有望於先生也。臨江盧晉明居士,名大壯,爲李見羅先生上足。性宇開朗,心地瑩潔。兼之聲律身度,真後學楷模。聞幼令郎年可入小學就外傅,當得此君爲之依歸。第其家貧而孝,恐不能舍親作遠遊。先生力能移其家,致之左右,則豈惟令郎蒙養攸賴,即先生他日林泉燕寂,亦法侶得人矣,先生其圖之。刻藏道場,業已卜吉五臺山,檀越亦既捨内而就外緣,約四十分,期訂十年。今盟集亦庶幾十有五六,第念世運乖和,三災兆祥,不知終作何狀?此雖繫之衆生,福業輕重。然今日宰官居士,曾面承靈山付囑而出現者,寧能忘情於此乎哉?於先生是望,於先生是望。

與顧襟宇少參

明公以粹美之資,布寬恤之政,使境内之事,百廢聿修。時貧

衲正挂錫福城，所幸機氣冥召，遂令千載名藍，墜而復舉。向非明公願輪有在，何以得此？嗣後貧衲曳杖北遊，謂當與明公會于長安。至則憲節已詣江州矣，徒有悵惘。日惟與瞿元立、曾于健、于中甫三居士為法喜遊。宴寂之暇，時復同元立輩，商確刻藏緣事。始定長緣四十分，分歲百金，自一人以至多人，惟信心堅久者許與之。近過江南，因遊貴邑，貴邑檀信，不請而集，輒舉二分餘，乃知向傳常熟多善人，信不虛矣。榮轉東還，必遇無辱，想無辱亦必能道其詳。寺僧念明公為功德主，乞貧衲一言迎于道左。時方炎熱，願明公以法水灑潤，意地令常得清凉，為法道光，此野人之祝也。惟明公少留意焉。

復王元美居士

是月十九日，拜領刻大藏敘。捧誦之餘，鏗然金玉，非夙具深心，其何以有此？且寄汪司馬公翰札，不獨丐其以穎光三昧，作大佛事，而兼屬以檀波羅蜜為助緣，又非具大悲心者，何以有此耶？貧道每自慚德臘微眇，願力綿脆，顧欲負九鼎，圖適千里，誠莫知所終。乃今幸賴諸明公光嚴照策，或可恃不至顛躓，而詣寶所也。方遠歸清凉，無暇作新都行，興議周叔宗代往。叔宗與貧道獨形骸異耳，兼藉寵靈意者，司馬公當亦無吝乎此也。

與王龍池方伯①

德音睽絕，奄忽兩載，心光相燭，猶夫一日。地藏這塊石，在心內心外話，未委此時得其安放否？惟此一實，餘二非真。古德云：

① 此題下原有小字"已下四編，己亥年酉月望，從忍可師伯處得來"。依體例錄于此。

參須實參，悟須實悟，才落思惟，便成剩法。每念話言之難，再益傷歲月之云遷。千知百解，盡屬偷心，鋸窮木斷，斯爲了義，願居士圖之。刻藏因緣，歲集檀越，四十分分百金，期十年終事。<u>江南</u>善信，頗發肯心，而北地則罕有應之者以故，緣尚闕如。<u>楞嚴</u>、<u>圓覺</u>、<u>維摩經</u>各一部，<u>僧寶傳</u>一部，<u>緣起</u>一册，附充法供。蓋衆生以法爲命，法緣涼薄，慧命希微。世流日深，覺途愈遠。苟非頓了，寧舍薰漸？此又知解之門。固知居士未甘點首，然破裘百衲，足備嚴冬，要亦未容輕擲也。何如何如？

與徐文卿居士

大疏嚴挺可畏，而旨意云云。國是可知，使<u>賈生</u>在今日，當不止痛哭流涕已也。足下此去差所，決當稱疾，得請便以此官堅卧<u>東山</u>，無復走跡<u>長安</u>，斯爲勝策，成就世俗之功名。蔭資且有定局，上糜國恩，下損家業，疲精力以浪光陰，豈丈夫所爲？況自己千生萬劫，頭面了無下落。尤當切骨痛心，親依師友，蚤莫提撕，以求迸徹。寧復有此閑長工夫，共馬蹄逐逐浮沉塵浪中耶？倘以不肖之言爲然，則就差即遷轉，内不過府部，屬官外不過郡州正佐，皆未若今職閑散，無諸統屬。如未肯心，則歸<u>江南</u>，以區區此意，決之<u>仲淳</u>、<u>中甫</u>，然後具請，亦可也。吾知兩居士，當必爲我點首。刻經因緣，大都北方緣差勝，期場十有八九，定在北方。擬刻成則移就南方，以流通之計。得四十人爲緣首，每人歲助百金，與刻工相終始，<u>燕</u>、<u>趙</u>、<u>齊</u>、<u>魯</u>大約有二十人，<u>江南</u>如<u>金壇</u>之<u>于</u>、<u>丹陽</u>之<u>賀</u>，<u>吳江</u>、<u>松江</u>諸處，擬求十人外，十人則求之<u>徽州</u>、<u>蒲州</u>二處。夏間必走<u>江南</u>，訂集因緣，秋冬歸北，以起期場。光陰迅疾，敢復怠緩？<u>松江</u>必以足下與<u>康孟修</u>爲緣首，聚資即自今年始，足下此去其圖之。<u>唐元徵</u>

當在<u>松江</u>列中,渠每年量力,或十金、二十金。足下行時,亦當與訂定,令其歲有額助,以入<u>龍華</u>。而<u>松江</u>會中,亦歲爲其登數。<u>吳江</u>必以<u>周仲大</u>爲緣首,而<u>沈及庵</u>、<u>顧元玉</u>、<u>周季華</u>則左右之。足下過<u>江城</u>,亦當預爲白意。<u>趙</u>居士凡百輒通内,甚損光明,諸公舉動,決當謹慎。刻藏因緣,未必就賴渠力,足下亦不必過爲委曲,此意叵宜致之。<u>曾司馬</u>恐僧輩無遠見、謀近利,不知護惜,傷其體面。昨聞有佛像等物遺諸公,此甚不雅,而<u>一如</u>師竟不爲制止,何也?可恨可恨!大都諸公于此輩,非有不肖在,爲之持衡方便,絕不應往來交際。<u>弘明集</u>南方每部價銀八錢,北方加三二錢,此<u>康虞</u>書至云云。蓋此書價至一兩,不可復上矣。<u>孝甫</u>既不肯發,足下竟爲帶銀託<u>康虞</u>印之,每部亦只可定價一兩,印則必須全部;初議七本頭,以當時刻未完工故也。三千部之命,今不必拘泥。若<u>孝甫</u>允從一兩一部,儘其所有爲成之,餘銀帶付<u>康虞</u>印補可也。<u>袁微之</u>請藏事,必經不肖手乃可。都城光棍,非足下所能料治,慎無爲左右人所中。昔<u>馮開之</u>所請,既有有司爲之督促,而<u>開之</u>于此,且甚諳鍊,然其中包藏重沓破爛,不可勝數,昨年不肖才爲補完。今足下若爲舉事,必不完美,令我受托不終,況餘銀皆不肖用費,無復存之<u>龍華</u>者。此事必不肖至<u>京</u>,乃能勾當。足下當己之借用,銀竟送付<u>龍華</u>可也。<u>潘</u>匠所制鐵鉢甚佳,足下當謀之<u>孟修</u>,再爲不肖製一件,大小樣式,悉得如本師者,斯善矣。内君近來無病否?保郎何狀?凍筆不及餘。

與傅侍御

別至<u>清凉</u>,于其最幽深處丈室,杜口謝緣,即<u>妙峰</u>、<u>憨山</u>二師舊棲隱地。雪覆千嶂,人跡絕至;出户便穴,冰雪爲寶。僅一山童充

巾瓶侍者，甚古拙，不解他事，日相與煨榾柮、煮燕麥，以款饑寒。
此外則燒柏子，跏趺静慮時，證入空、無相、無願三昧，遺身心，忘旦
暮，足快生平。兼之髮長寸許，貌枯羸若病狀，獨精神則清王可掬。
想雪山老比丘當年光景，殆亦不過。如是間從三昧起，念諸法侶，
馬蹄逐逐風塵，欲刹那際入此三昧，一相覿面，受用少分，豈可驟
得？惟門下其庶幾身雖入廛，而心恒過我，不離當處，遍踏峰巒。
此又不動一念，遠相鑒知，足下爲我點首否？五臺因緣，向云云甚
草率不足據。昨歸山備採之，深幸本山都綱司，額有申文，撫按司
道事例，省平地起風波，動世驚疑。又幸撫按司道，即批申告示，皆
超情破格，尤便踵行。因擇其切要四事，私爲屬草先請命，繼且出
以示該司，令其具申。儻其如所云云批發，則千載名山之幸，豈惟
現前聖，凡大衆萬口頌恩，即曼殊老師，亦當于金色界中合掌。加
額題請云云，非時世不敢望，第借以速有司奉行耳。立碑最爲切
要，即題請亦一時故事，立碑則千年標幟也。其戒婬一節，初意欲
重懲二三，以警什伯已。復念之晴空霹靂，則其人必推原所自。今
僧司既申劾有司，而批詞未①復，未復則彼此當有鷸蚌相持之勢。
此時乘而利之，乘此以清外障，乘彼以蕩内魔，兩無姑惜，兩有顯
對，各心死無憾，此又在漁人運用之妙耳。雁門兵臬，大有吏才，墾
荒蓄賑，皆其政也，幸善導之，令作名山護。五臺令亦篤實忠謹，幸
提獎之。其遊山一節，業既有批申之舉，則未可如。向所云云，恣
其遊覽，以壞世相，兼重煩有司，而致其猜疑。但登遊五頂及菩
薩頂、顯通、圓照、塔院，三五大伽藍，斯已若高僧，則概不可請謁，
因緣皆有日在也。聞慈壽主人，爲塔院住持有所請求；慈壽非高

明，塔院最愚俗。或未免以一己之私，累足下之公，當察之無輕聽。妙峰老師居蘆芽，當得善巧，放一光以照臨之。近奉敕賜大藏，有敕諭及御製序、相府讚文，因此爲其立石可乎？或更別有方便在也。蘆芽爲邊山，亦不可過情，犯世忌，來物議。刻經期場，向已十八九，決策靈巖。昨歸清涼，有僧告以此地信名勝，第與黃巢故址比鄰，其遺風流俗，猶有存者。迄今四山多豪客竊發，業于鹵劫不以爲怪，雖有司莫可奈何。不獨四山，即靈巖禿民，大多其種族，謂此山凡行人欲入泥水、試堅利、化驍頑則可，藉欲舉緣事、集檀越則不可。此僧曾居彼三年，且老成練達，其言有足信者。因作思惟此期場非眇小，所有一切因緣，大小美惡，始終彼此。惟諸佛如來，悉知悉見，終非隔礙凡愚，所能測識趨避。至元旦，遂以清涼、雙徑、牛盛、靈巖四名山，求鬮于釋迦如來，文殊、遍吉兩大士，及諸護法善神，以決狐疑。迺三舉三得清涼，今則有不得不遵如來敕命矣。清涼山水，渾厚盤旋，足下一入遊觀，當亦肯心自許。此去聊城，道僅倍靈巖，亦不甚遠。法門最近肉骨，亦惟足下，足下當不以東西而異視之。顯通寺爲清涼首唱，其風水亦甲諸剎，唐觀國師造華嚴疏鈔即其地，其規模猶唐之舊，欲舉事當就此。但禮聞來學，不聞往教。此時山門甚凋謝，得門下垂一語囑都綱住持，云此山門恁麼陵替，何不請高僧爲興隆之間？或又問，達觀老師父、密藏師曾到此否？則此輩當自有來學之心矣。不著色相，無盡藏妙用，不屬穎君。不肖二月盡出，足過蘆芽，一訪妙師，復由燕都、牛盛走江南，唱諸法侶，結集因緣，期秋冬歸山，流光幾何，敢復念緩。計此時門下科場事畢，或復命，或請告，當亦聚首。聞太原有王龍泉方伯，蒲州有山陰宗藩，皆久馳法道，刻經因緣，門下能爲先通否？晉中善信，有可以宰官身得度者，併乞留念。

與某

往客隆興辱不鄙，日三四過謁。皇皇道途，其不知者，以爲奔走直指豔豪貴；其知者以爲偉哉？陳生乃迫迫一鄙賤衲僧爾。爾時鄙人，竊覘足下，不倦勞，不武俗，不羞衆議，而中外恬然，遂爲勒之心印，至今尚文彩熠熠炫露也。昔魏公子無忌執轡侯生，侯生益驕，公子益下，觀望益衆，公子益恭謹稱。訾者沓臨，而侯生公子，益相安不爲意，以故公子卒賴侯生，竊符椎晉鄙，以解圍邯鄲，而聲震諸侯，稱雄四君。而鄙人于四君，亦竊獨豪美公子，鄙人非夷門侯生，而能爲足下方外侯生；不獨鄙人，天下之爲侯生者不少也。願足下于此一段氣分，極力擴充，擴充之盡。又且日以信陵因緣，默自薰發，久之必能掀翻大事，徹悟無生。與净名龐蘊，把臂菩提解脱場，作豪雄丈夫。即于世法，爲上爲下，亦自剛毅軒烈，有鬚眉氣象。彼晉唐風流，宋儒理學，皆區區臭腐，非所望于足下。向示今秋，欲肆業燕都；北城龍華寺方丈，有月清上人，雅能敬慕賢人君子，必能爲足下得善所。慎無借居内宦莊園，一與此輩從事，即無能進修己業矣，祝祝！月清乃祖瑞庵老師，爲都城緇林中孤松老柏，足下當禮重之，餘不悉。

與真實居士①

世路崎嶇，人情冷暖，自古記之。而今日之長安，尤非昔比，奚忍見聞？足下宦情，輕重厚薄，已不待今日印知。縱鳥投魚，樂應無極。第法道秋涼，非有力莫能匡護。此又爲佛子者，不能不爲足下動心。世道危險，憸宵得以傾戕善類，此又豪俠知己，不能不爲

———————————

① 此題下有"已下七編，辛丑年正月，虞山錢牧翁發來刻人"。

足下含聲，憤恨憤恨也。大事未明，臭汗未出，古尊宿機緣語句，纖毫未透，誠今日所當急切用心。不爾，則足下之可憐，又不在一生之得失短長，而在千生萬劫之沉淪苦楚。即具一知半解，一場熱病，盡付徒然，竟何實義？來諭謂病在雜用心，此標也，非本也；本在生死心不切耳。生死心若切，縱歐之雜用，其孰能之？師友遠離，互失鞭策，彼此病同念同。但以法門種種，無能粉骨析骸，博一定奪，雲分萍散，無時是已，奈何奈何！老師每屈指法門根器，并長松明月之下，念及江南法侶，獨注情足下居多。即近日世諦因緣，亦有足下千生萬劫，不能酬其德。念者苟非真實奮猛，各自努力，相負實多。老師二月間往清涼，夏畢之峨嵋，不肖不遠亦且往清涼，俟老師行。時或隨其杖錫，西遊秦晉乃返，或竟歸燕都，或密走江南江北，定刻經場所，此皆至清涼始決之。刻經因緣肯苟就，無勞旦夕，即大舉就不難。第不肖意不欲居北，又兼此時緣，有所當諱避者。即失一時之近利，存法門之大體，吾寧也。此其大概，亦既與仲淳籌之且詳。傅金沙居士大有信心深念，春間集諸法侶，矢志捐俸爲唱緣，此因甚正。不肖近計欲法此，求四十人，每人或自力，或藉他力，歲出百金，每歲可得四千金，不十年，足竟是事。而三吳及燕晉齊魯，亦可覓四十人，歲有退失，即歲覓增補之，常令不減此數。此計行，而應避之緣，及僧家分募之緣，可竟謝之，而法門終無他慮矣。此意足下與仲淳熟計之，以爲何如？仲淳實我輩生死肉骨，其居憂也，哀傷決重，惟足下時親密之，寬慰之，務全其必死之生。數千里外，懸懸寸赤，他無所屬矣。廬山徹空老師，爲江南大善知識，其徒心悟者，不遠萬里奔逐，爲求塔銘。老師謂此段光明，必從足下筆端流出，始能照耀匡廬永久。健齋居士與不肖等，僉以爲然，遂令悟上人往返牢盛，求行實南往。健齋居士業已

通其懇懇，不肖所徼惠足下者，有速成而已。蓋黃龍潭近有慈聖皇太后新頒大藏且至，悟上人急欲得此文先往，更理治接藏事宜耳。足下蚤就草一日，則不肖多受惠一分，祝祝。悟上人爲健齋居士舊交，其候足下於武林，幸一安其包笠。天台萬年寺亦有賜藏，乃龍華、明因二主人齋往。二師實都城名德，敢希寵　顧禮之，并命一便庇其關渡之擾。補藏附往，屬歸之楞嚴矣。止欠一函并闕卷，繼圖之。金山、楞嚴賴力護，感荷可勝言。緣起緒言各一册，諸公願文謄録者一紙附去，緒言得翻刻江南爲妙。樂子晉近狀何如？二令郎善訓誨之。

又

數日太勞身體，恐欲作疾，奈何？二上人其力，亦頗能立塔，此段因緣，決當今日了之。不爾，儻足下他日有正冗或遺亡，則咎將誰歸？此貧衲終不忍默默於足下者。聞足下事繁，即生厭惱，此甚不可。何也？一厭惱，即自苦身心。從上參學，人不能於事外得心，從上修行，人不能於事外證果。古德有言：但於事上通無事，見色聞聲不用聾。又云：日用事無別，唯吾自偶諧。臨事儻自己正分，光明不到，或瞥起處，不能隨處冰消雪涣。即當以此頌言轉念，少助自己。苟於事爲關頭，不得自在，恐自今日，窮未來際，無有無事時處，承教不忍。貧衲爲求見足下者作傳置，邇來果瑣瑣足下，誠自慚愧。第來者尚不止此，所報者知係足下必不可已事，要之實貧衲受累，視足下增倍耳。願足下耐煩，將佛門事與俗家事等視之，即無難也。非貧衲、非足下、不進此言，願足下聽之。鳳老回書，決當作過。此老極尚清虛，懶於人事，足下簡末之言，無異以水灌水，且啟其慢僧之失。非天子不能賞罰人，非智眼太清，不能揀

辨僧行得失。今足下以此言簡鳳老,得,無與之;而不得,其人則僭耶? 從此貧衲決當體諒足下繁劇,足下亦當諒貧衲不得已,而非有他腸也。有暇過坐半日何如?

又

　　本師度夏滁陽,因夢中見貧衲病狀,使慈航回視,有書致門下附上。備訊其接納諸公曲折,若湯海若、鄒南皋、丁勺源,皆信向老師之極,南皋至滁陽尚追趨之,焦從吾亦信之篤。獨勺源根鈍,且世間情重,雖信愛不能趣入雅,自恨之深耳。南皋前與門下書,聞其筆底甚多雌黃,豈豪傑丈夫,而有背面耶? 其書願即檢來一看旋送上。兵諫之諍,南皋亦甚護持。楞嚴近來搬運石料,日日震喊,兵尊處似不可緩其通,苟事敗救之晚矣。早晚尚期入城,委悉滁陽事體。因上人去平湖,儻轉檇李,貧衲當款理之。第緣事無善策,以應王老先之念,奈何奈何? 此貧衲與足下所共苦者。古尊宿語錄開卷不覺神情奮武莫自禁,躍如態狀,真奇貨也。留此校對完,方可送去。

又

　　仲淳攜足下手書至,展讀不覺哽結。末世有情,大多誑曲成習。求真心直心、自急急人者絕少。足下赤心片片,甚足爍我中懷,故爲動念。貧衲此行,蓋爲事有不可思慮所測識者。且光陰箭疾,恐到老猶然,話杷無實,究竟不得不急。大都事在南方,斯爲定議。第足下亦當早晚切切心願,共期成辦。地事烏陵,萬萬無議,赤山太陰星,但無甚縈結之土地,卻真正開穴。若得淡白之土,上少有沙穴,中亦無,即可厝耳。無太爲榮辱所惑,空延歲月,至祝至

祝。聞子晉病楚，貧衲寒竦毛骨，幸足下善調護之，蓋貧衲法門一左臂也。

又

彭城別去仲淳，旋奉老師，東走牢山，謁憨山師，共計法門大事。驅涉道途，旬月乃至。而憨山師先期入都城，令人悵恨，幸我輩願力頗堅真，恰於出山之日，而彼杖錫至矣。相見不移頃，盡傾肝膽。此師氣宇軒豪，心地光朗，且具正知正見，而熱肚腸，又蒸蒸可掬，真世間奇男子，出世壯丈夫。足下昔日舉揚，實未盡之。校藏之事，已訂計牢山，近有欽賜北藏南藏，未有茲就印造。凡裝潢買紙，俱願足下維持之。紙張得如善卷斯美，或得了虛師指麾一二尤美，足下其圖之。新刻經書，憨師一一願見，併留意。牢山山水，稱絕震旦，不可不與仲淳圖，共登賞此山。故為佛氏道場，元丘長春刻意毀之。今銅鐵佛、羅漢像首，堆之巖畔，殊可寒念。儻此山復興，則齊魯衆生，寥寥數百，不耳佛名者，盡入大光明中矣，何幸如之！

又

居士為兒女婚嫁所迫，仲淳居士恒切切念之，但道人行事，一切處只得隨家豐儉，不獨婚嫁，夫人諒吾與否？亦自聽之。不爾，則我本有靈光，未免受其蔽塞。瓶寶法上化去，意者又貧衲夢中五齒之一乎！人命無常，良可驚惕。建塔天台，居士主張誠是。塔銘須就實而作，毋徇人情。季居士中軍，非謂居士有意禍之，第恐不知，誤為人所中，故畧達之耳。老師解夏，或有雙徑、天目之遊，居士當掃緣以追隨杖錫。老師如大海水，我輩多近一日，多受一日之

潤，惟居士念之。

又

　　刻藏因緣，科臣有言，幸宗伯題覆無恙。此以世眼觀之，似屬
魔嬈；以道眼觀之，實所以增法海之潤，助天鼓之音也。今且聞者
益眾，而受浸潤者益廣矣。矧未事之先，已逆睹有此，茲何尤焉？
足下之補，實出輿情，而臺翁特從中從臾之，其未來節次，業已有成
議，或不至久稽外職，惟足下無守舊見，濡滯林泉。丈夫出處，當自
有時節因緣，不以人情暌合，世境依違，而作進退。足下今日固當
出之時，此實世外人以便眼，從中諦察，即足下亦弗自知。若徒以
見私揣量於人，情世境上，決擇依違，非道人之護念也。昔古德有
爲知己，舉住持弗應後，自往索之知己，詰其終始，所以異曰：偶欲
之耳。此真孤光獨露，照世法幢，所謂師子無伴，大象不拘者也，惟
足下以之。臺老護法心真切，其知足下，尤非群情所可及，當更無
以一時人情，而作親疏想，祝祝。知己之言，肝膈寸寸，幸直下
當之。

卷　下

上本師和尚

　　夏秋以來，法音靈響，杳爾無聞；兀坐寒巖，時切縣注。興勤歸山，備悉起居，兼知應供金壇，且於十月望筵期書經，良用爲慰。蓋時當末季，按劍者多，夜光難授；玻璃器鮮，師乳艱投。矧左右之間，内外侍護，兩無其人，即老師智應無方，自能群機圓攝。而開也一念管窺之見于此，終不能旦莫釋去耳。即如開守空林，所與不過緇流衲輩。若但恁麼去，則鮮不懽欣，踴躍而來；若不恁麼去，則未有不攢眉蹙頟而往。佛少魔多，子希賊衆，智遺識合，比比皆然。每念及兹，涕淚中陨，雖己之貢高我慢，褊急庸常，種種染習濃厚，不能真心雅量，以納四來，誠當自懺自損。若欲婆情婦態，盡悦衆心，自揣非菩提薩埵，有不能也。至於刻藏公案，亦但鞠躬盡瘁，死而後已。成敗利鈍，悉付因緣，豈能逆睹。苟當緩急危難之際，每想及老師“潭柘塔院，法門爲重，刻經次之；刻經但隨緣，法門不可壞”之語，良足以爲軌持矣。臺山鐵鋪村，已改作新民店，蓋有司欲自庇，因而庇及僧民。此固曼殊大士慈力冥加，或未可知，第其中冤竟，終有个叫必者在也。向欲詣都城，一則以鐵鋪未寧，一則以刻工未調，故爾遲遲。此去臘底，或可行耳。即今□①寇洮州，住劄兩月餘，擄掠日甚，欽差大臣，袖手求和而不可得。及上疏，則又

① 原處墨釘，度當爲“賊”、“虜”字。下同。

自以爲石畫奇謀,有非<u>李郭韓范</u>諸名公,所可及也者。朝廷弱甚,則曰威嚴;□情驕甚,則曰依附,上下欺蔽,其何所底極乎?近且<u>遼薊松蟠</u>,又報警矣。國家事勢,日削日孤,而內外臣工,交相頌美,一有針砭,輒生忌諱,恐不釀成<u>靖康</u>之禍不已也。以此觀之,凡我釋子,大都宜休隱林泉,爐香碗水,冥爲祝釐。國士筵中,豈其所宜?是故雖入都門,亦或未容久留矣。山中期塲終始,未卜何狀,每當朔望稱禮<u>曼殊</u>,祈禱老師杖履來山,作我眼目,然終未有以搖動老師心王,此豈非<u>開</u>之念力有未真耶?良自痛恨,良自痛恨。<u>曇生</u>師行,顓此問訊。若<u>開</u>也,誠駑駘負重圖,適千里蹎蹶誠多,惟老師時放慈光,哀憐照策之,握筆悲淚,不盡欲言。

與徐海觀居士

大師前以四大推身爲問,與<u>圓覺</u>四大分離,今者妄身,當在何處,是同是別?又以四蘊推心爲問,與<u>達磨</u>將心,來與汝安,是同是別?<u>海觀</u>直截,會得到不別而同,必須盡情吐卻,抖擻精神。另道一句來看,更冰水之喻。與兩個三個之說,於智識上,極要體貼,親切瑩徹,毋作戲辭泛論。不然,則纖毫翳滯,便爲見處乖離,便爲生死窠窟。古云:毫釐有差,天地懸隔。邇來士大夫政爲聰明所累,或於耳目根頭,少有入處,便自執認將去,便自安穩將去,甚非生死分中,真實究竟者,況像末魔眷尤隆。有云:我今四大身中,能見能聞者,即我自性;四大有壞,自性不壞,不知此政四蘊之心,認賊爲子。有云:空此四大,併此見聞,現今寂然不動者,即我自性。不知此政根本無明,喚奴作郎,目不自見,月不自照,雲翳黯然,徒勞向空中揣摩,身中指舉。若雲翳既除,眼自見眼,月自照月,無有是處。何以故?絕盡凡情,別無聖解,若作聖解,即受群邪。如此畢

竟喚甚麼作自性？海觀試自道看海觀，念生死事大，便請今日黜其紛飛浮習，辦我真實肯心。向揮毫染翰時，與他日爲上爲下時，崖柴將去，如針磁相翕，不暫放捨，討取個清白下落，斯不枉大丈夫出世一番。如欲先了世緣，然後向生死上究竟，亦希存此，爲他時軫藥之一，助海觀于佛祖言句上，研味既久。而貧衲以婆心太切，撮拾餘涎，剩唾贅疊如斯，亦何異陳藜羹於珍羞之側，獻野褐於文繡之前也？笑笑。

與曹林師兄

　　昔黃龍南公住歸宗時，以寺災逮獄，見訊獄者，必盡得其情而後已。情弗盡，弗已也，情逾多，則刑逾倍之矣。不獨此，即黃蘗之于臨濟，睦州之于雲門，船子之于夾山，汾陽之于石霜，亦率多爾爾。蓋弗爾，其何以斬截情關，煆煉凡聖乎？開不肖，每于老和尚鉗鎚之下，輒欲盡情放下，覿體承當。如臨濟從大愚歸黃蘗相似，俾老和尚無處下手，足報其恩，奈何習氣濃厚，偷情滋多。正眨眼定動，遂已違時失候，甘受沈埋，辜負恩德。由是因循待續，愈出愈奇，致令法令日繁，情弊日生。違背既久，則反恩爲怨者有之，狐疑鬼猜者有之，欲進欲退者有之。開不肖，正當恁麼時，則庶幾能猛急掀翻，自怨自艾，知恩感泣。此念雖如一髮千鈞，則他日終賴以報恩有在也。昨于賀氏舟中別師兄，睹其言辭志概，大都退屈居多，不委師兄平素曉曉，豪氣千丈，今何爲若此？果以了大事，更別有法門在耶？抑甘心以此未了因緣，自累塵劫耶？抑謂藥汞銀，未堪真火，欲自飛去也。善知識家風從來，變幻靡測，所貴學人，無以情識當之。以情識當之，則何異卻步求前，愈行愈背？即弟居妙德，可謂深心極力調持，然上下百餘人，求其能以心相照者邈矣。

況善知識作略，豈愚昧情執，所能竉灼哉？願吾兄于百尺竿頭，正是放身捨命時節，無向此寸尺肉團上，刹那光景中，妄自卜度，甘沈永劫也，祝祝。性曉既從兄剃落，亦非小緣。弟每念其識慮，既非高朗，修習又無把捉，或不無情順智逆、順進逆退之病。惟吾兄亦當以此紙示之，令其時庸佩服，脫當進退兩難之際，則自有出身之路也。間情種種，盡屬枝末不悉。

與曙天師弟

大都修行不得力，只爲不識心。古德云：若人識得心，大地無寸土。近來相見，吾弟似覺煩惱轉多，習氣不減。煩惱即心，所煩惱即境。境不自境，因心故境；心不自心，因境故心。心境相因，各無自性。智者了達，猶若交蘆，謂煩惱及煩惱境爲實有，而被其所轉者，衆生之見也。煩惱及境，俱非實有，則盡十方三世，更有何法足當吾情？故曰大地無寸土。夫盡大地皆土，而曰無寸土，何也？若盡大地有寸土，則心外便有煩惱可得。又圓覺經云：隨順覺性，吾弟今後觸境逢緣，少有纖毫，憎愛情生，即當以此四字，口念心想，入其三昧，入已即隨順覺性，便不隨順愛憎無明矣。何以故？全體覺性，更覓愛憎，無明了不可得故。覺性如虛空，了無隔礙，有諸隔礙，諸境自礙，虛空無隔礙故。覺性如牟尼寶珠，清凈瑩徹，了無色相；有諸青黃，境自影現，摩尼非青黃故。此又古人所謂以諸譬喻而能悟入者也，吾弟其勉之。

與李次公居士

善知識難事，蓋其變幻，若雷龍鬼神，不可測其瞋喜；其蘊藉若須彌娑竭，不可測其高深。其拄杖拂子，若虛空摩尼，不可測其方

圓橫直。苟英才利器，不須彈指謦欬，便奪其符命。掉臂入關，直
擣其閫奧，承其家業，綜衡而受用之。其或未然，使非朝熏夕陶，月
漸歲染，惡能管窺其萬一，而不以驢鞍橋，認作阿爺下頷也。故龐
公之于石頭、馬祖，蘇長公之于參寥，張無垢之于妙喜，皆盡命稟
決，沒世諮參，豈漫然哉？且也世諦父子，必以滴血入骨取驗，矧欲
作法王子，祈紹佛種，而可冒濫，依稀得之。今次公之于本師，朝親
暮攜，十寒一暴，又安怪夫理不透徹，事不相應也，惟次公自審之。
曇生師行速，燈下草草以復，不盡欲言。

又與曙天師弟

華嚴經跋時在心曲，無奈叢林上下，皆欲調持；刻經修營，皆自
總理，乃無暇刻一及于此。即有少間，又或經行林壑，兀坐蒲團，以
恣昏散，以故厚負吾弟之懇，良自愧焉。計此去都城，途中甚為閒適，
當為吾弟勾當之，即覓便寄之而南。儻大經業就裝潢，但于第八十
卷尾，多存白箋數紙可也。楞嚴聞頗安適，甚用為慰。忠庵師老成
果決，凡百議論，規誨吾弟與法空，須稟從之，無相人我，以取物議。
興照來寺，須與之言：金壇檀施，若已取足。惟除南京支付外，其餘悉
付曇生師，買辦貨物來山；興照只取留五兩買辦糧食，安置其母，外取
二兩作盤費來山。或領朱仰峰工作來山亦可，金壇若未支取完，足
其餘聽，曇生取之可也。別面如昨，律候載遷，一失此身，便屬來世，
升沉未卜，苦樂無期，六時之中，須知自辦。若一切緣事，無甚攀攬，
貪他一粒米，失卻半年糧。況汝元非涉緣之人，猛省猛省。

與忠庵師

聞楞嚴叢林，近頗安適，二時鹽醬，亦自不少。此蓋吾師真心

實行所感，良用爲慰。不肖居山叢林，上下百責萃身，自朝至暮，略無暇刻。兼之經典款則，一一經心，工匠胡亂，一一調制。所幸得於萬火叢中，煅煉身心，所有無量劫來，自由自在，自高自慢，自局自狹，種種惡習，因之消去萬一耳。古德云：金由火煉，心由境煉，信矣！夫幻庵、蕡庵二兄，既寓嘉興，或至楞嚴，至則但當挂搭堂中，以十方客禮待之。當時有事楞嚴，曾于老和尚前盟言，胸中初無一指甲土。昨塔先師靈骨于楞嚴，雖屬權宜，而老師尚譴責不貸，況吾同師兄弟，身有寸土，其能免于諸佛如來、諸大知識之罰乎？惟師憐念于我，不以情識，假借執實，行之楞嚴，百事惟此爲重，諒二兄亦有以照亮我也。梅村居士，老成練達，凡百事請過商確，雲濱、明卿、翌文、季玉諸居士，俱不及一一致書，均乞道意。東園先生子山長者，儻至楞嚴，并乞致聲。堂內外諸師無遑，一一稱名問訊，統惟吾師普及一言，餘瑣瑣不悉。

與沈及庵吳孚泉周仲大周季華四居士

興勤歸山，常熟庚寅二緣，松江己丑一緣，丹陽庚寅一緣，俱已如各細單檢到。第訒卿補償松江緣內一封三十兩，成色甚爲低下，此則訒卿家人之過也。江南諸緣，訒卿既已來北，想諸居士中，無有能隨方總理之者。若待送至，反成擔閣。姑令俱付曇生師親收，業且屬曇生師，一一身往，理會之矣。儻其中有不能速集者，則屬之送季華處，俟陸續令人取之。曇生師歸山時，季華須索其欠單，以便作書，不時令人督促。江城庚寅年分資，想已合集，幸開細數付曇生師。己丑年檀越姓氏，已刻完者，俱印刷以往；其未完者，不過數卷，繼此完報。蓋始事之初，刻工來遲，兼之曇生師以腳力之便，又發之太速，故不能盡如所願耳。徐文卿庚寅年分，儻訒卿已

有區分，則<u>季華</u>當於<u>金澤</u>，索付<u>曇生</u>師；如<u>訒卿</u>未有所祝，即俟不才取之都城已耳。<u>許水利</u>、<u>王房仲</u>二緣，原在十數之外，儻其無自肯心，不必強之以難。蓋佛事門中，凡有所建立，一惟時節因緣。時節因緣若及，則能令人增長菩提心；時節因緣未及，則能令人退失菩提心，令人退失菩提心，伊誰之咎？矧<u>江南</u>歲計仍凶，而欲令諸長者居士修舉檀度，誠爲大難，安忍強之乎？<u>九蓮</u>居士寄我觀音像，謹拜受，幸爲我謝之。<u>康孟修</u>索書<u>盂蘭盆經</u>，亦呵凍塞責。<u>江城</u>諸長者居士不能一一致書，惟此一音，普申問訊。新刻<u>楚石</u>諸典，各以一部歸之<u>江城</u>，作法供養，惟照納之。

與朱濟川樂子晉二居士

妙德在<u>清涼</u>最幽深處，<u>清涼</u>爲<u>震旦</u>大菩提場，刻藏因緣，卜吉於兹，信非人力。南北雲集，僧伽百餘，或團圞坐冰雪堆中，安般希微，兀若枯木。或勇健向昏散場内，身心踊躍，氣奪三軍；或架榾柮燒品字，則本光盎然；或持籤軸剔蠧魚，則義天廓爾。兼之二三知己，東語西話，提唱無生，瓊樹琪葩，萬壑千林，宣揚玄妙。斯時若更得<u>子晉</u>把筆題詩，<u>濟川</u>敲冰煮茗，信當今絶勝，人世希逢。由是卻觀<u>長安</u>，車塵馬跡中人腰背寒酸，眉眼高下，傴僂踧踖，孤露伶俜。即欲聞斯勝事，不啻盲龜值木，滾芥投針。何況得見，且身親證入耶？兩居士幻寓<u>燕都</u>，甚非有堅固利名，爲之轡靮，發心特易，到岸非遥，詎終能恝然於此而無意也？

復董玄宰太史鏡喻辨

明鏡當臺，胡來胡現，<u>漢</u>來<u>漢</u>現，佛來佛現，祖來祖現；天人修羅，及以鬼畜，隨所來現，無毫髮爽。明鏡初未嘗自云：我是鏡，我

將明照物，物像何狀？亦未嘗自云：我不知我是鏡，不知我是明照物、非明照物，亦不知物像何狀？即傍觀者曰此鏡，此鏡之明，此明中之像何狀，此鏡外之物何狀，亦是剩語。蓋人能著語，媸妍過去久矣。貧衲謂非鏡明將安寄？非明鏡安能當臺照物？又謂鏡能照物，物能照鏡，若物不能照鏡，則鏡亦不能照物。又謂鏡不能照物，物不能照鏡。若鏡能照物，謂銅能照耶？明能照耶？謂銅能照，則一切銅器何不照物？謂明能照，此明爲生於銅，爲生磨琢，爲從外來。謂生於銅，一切銅器何不生明？爲生磨琢，磨琢木石，何不生明？爲從外來，來從何所？鏡之壞也，明復何去？若物能照鏡，則盡大地皆物則皆照，皆照則皆應名鏡，安得物物異名？又物物皆照，則諸世界，豈成安立？古人有問：兩鏡相對時如何？云：打破鏡來，與汝相見。請玄宰不眨眼佇思，信口答話，吻合古人符契，然後可論鏡喻之説。若刹那擬議話，會再急性三十年，參去尚不得一半。那討閑工夫，論長論短，爭是爭非？雖然，自法自犯絡索，一上來教，謂鏡猶性也，鏡中之像，即緣慮也，鏡外之物，即六塵也。諸佛猶如空鏡，凡夫猶如對像之鏡。或曰：豈聖人心，不能應物如鏡，必不照物乎？玄宰又謂：鏡雖不照，物自具能照之用。若照一物，即有所不照。但空鏡則無所不照。或曰：物在鏡外，而鏡不照，是聖人拒物而不應乎？玄宰又謂：聖人之鏡，決非照物；凡夫之鏡，除卻色像，即是明鏡。或曰：像由外物，豈留鏡中？鏡不受塵，何妨照物？玄宰又謂：聖人有世流布想，而無著想，如一空鏡，祇照於空。世流布想者，照空也；著想者，照塵也。貧衲看兩家問答，如三家村小兒戲陳，安望其輪刀見血，大決雌雄？又如鄉丞亭長之聽獄也，安望其鞫盡偷心，據案結款，而民服無辭耶？蓋諸佛之鏡，大圓明净者也。聲聞乃至，菩薩之鏡自昏，以至明自小以近大者也。凡夫

之鏡，昏而小者也，盡十方三世，猶一幅畫，諸佛之鏡，量與齊等。普展則普現，分展則分現，青黃紅紫，種種形像，毫無所遺。第對鏡衆生，不能眼同佛鏡，次第看去，就自眼量，謂佛鏡照一物，即有不照耳。方畫之展色，像之現也，鏡之明猶故也；及畫之收色，像之亡也，鏡之明猶故也。聲聞乃至菩薩，則有照有不照，即照不無昏明，大小之不齊。然其既復之明，則亦不因照與不照，而有加損也。凡夫則自隘其量，塵翳其明，於諸色像，顛倒媸妍，照青爲黃，照紅爲紫，隨其所現，妄生分別，是知大圓明鏡性也。鏡大圓明，照一切物，現一切像，而無所留礙，無所動搖，無所增損，性之用也。諸佛乃至，一切衆生，皆證圓覺者，此也翳鏡之塵緣慮也。鏡外之物，五陰六入，乃至四諦、十二因緣等也。鏡中之像，在諸佛菩薩，則色色形形，莊嚴妙境；在凡夫，則昏迷妄執，畫彩三途，故欲鏡之明，不必與外物作仇讎，去翳塵而已。欲衆生之佛，不必與外境作仇讎，去緣慮而已。故曰：絶盡凡情，別無聖解。玄宰以鏡喻性，則可謂像即緣，慮則不可。謂佛鏡具能照之用則可，謂祇具能照之用、決不照物則不可。謂大圓鏡智、照無所照則可，謂照一物、即有所不照則不可。謂逐物逐照非佛鏡則可，謂空鏡照空爲佛鏡則不可。謂除卻緣心即是真心則可，謂除卻色像即是明鏡則不可。蓋惟其照物，故名明鏡；自覺覺他，故名爲佛。非照物鏡，將安用？非照衆生，佛何得名？故經曰：照五蘊空。又曰：照十八界、十二因緣、四諦等空。故曰照空，非祇照空，故曰照空。又謂世流布想者，照空也；著想者，照塵也，尤爲背戾。蓋世流布想者，照一切物也。無著想者，不留礙也。又謂夢中事，可令覺者應乎？豈不以聖人之鏡，決不照衆生在迷之物？不知有等幻術，以藥鑄鏡，能照諸鏡不照之相；如照幽鬼，及人腑臟，及隔壁隔宿之事。又如羅漢飛空透礙，乃

至十八神變,非隔礙凡夫所識,覺人能見。彼睡人夢中,種種物相,則又如來。如幻藥鏡,無礙神通,非諸常鏡常人,可比擬思議其萬一也。故曰:惟佛與佛,乃能究盡,當無以未至之見,不齊之喻,苦爲法障。若必用覺夢喻,當就一人分上以覺喻佛,夢喻衆生,豈有既覺人,而不了夢中事?若不了夢,猶在夢中,決非覺者。玄宰比來論議,得無於緣起無生及背觸,俱非話頭中契領,有未的當耶?或契領時,不無預先將生滅心眼眨眨地擬向承當,故所契仍落鬼家窠窟耶?玄宰又謂:於古尊宿種種言句,確然無疑;恐所舉中,妙明體盡,知傷觸句,決然未曉,一句未曉,多句即曉,恐亦未真。現世士林中,切切以己事留心者不少。然貧衲所往來,惟玄宰爲鸞鳳,願於此七八分所在,再加急鞭,快觸一上,不到古人田地不休,是望是望。賤體已平,復深勞遠念,并謝。

與孫仲來王宇靖于中甫三居士

善知識難事,佛法難聞,始吾于斯語也。視若尋常俗諺,弗以爲然,逮觀我釋迦如來,乍離兜率,始降王宮,目顧四方,周行七步,遂曰:天上天下,惟吾獨尊。當是時也,賞音者誰?逮及雲門,猶然謗詈,載睹明星。自稱悟道,雙垂兩象,演唱雜華,諸大聲聞,盡皆聾啞。下此而臨濟之于黃蘗,猶以打行;慈明之于汾陽,且作罵會。則信夫難事難聞之語,不我欺哉!近知本師應供金壇,書寫經典,此誠難事,難聞之秋,惟諸居士各各努力前驅,以圖報恩。弗爾則未有不聾啞,未有不謗詈,未有不作打罵會耳。雖然,要且夢見雲門、臨濟、慈明鼻孔向上麼?勉之勉之!刻經檀資,己丑年分,俱已檢到,第以刻工來遲,未盡登木,兹以已完者先馳往,其未完者陸續完報。蓋創始之初,事難卒備,而曇生師南發,又未可遲遲,故爾繼

此以往，或可歲清，一歲不至，如是堆塌耳。庚寅年分，昨已遣王道至金壇，想已支應，儻有未全，其餘即付曇生師亦可。但金陵衆工之物，須一一付足王道，以勾當其事。檀越姓氏，亦須一一明白揭示，諸檀越不及一一具訊，惟此一音，普作供養，惟三大士轉致之。

與徐孟孺康孟修陸中復三居士

佛事門中，大都有所建立，一惟時節因緣，不可違失。江南歲計仍凶，而欲長者居士，於其中修舉檀度，不已難乎？所貴二三居士，深心調攝，俾各願王無或動搖，斯爲至行。蓋吾人于無量劫來，發一念菩提心，是何異優鉢羅華一現？苟爲急之，而使其暴損；緩之而使其退墮，皆非善爲調攝善觀，時節因緣者也，惟二三居士厚留意焉。己丑年分一十二人，所施俱已如數檢到，其有定緣未付者，幸更集之。并庚寅統緣，俱發曇生師歸山，儻未能旦暮速就，且令他往，約其再至領發。又不爾，則孟修居士，親爲送至周季華可也。己丑檀越姓氏，以資施入山未旬日，盡未登木。楚石語錄、寶訓、水懺、因明論、禪門口訣諸新刻，雖非雲間檀施，亦各以一部奉之隨喜，作法供養，令普生法喜，惟照收之。顧仲修居士欲獨刻一部，既屬最初發心，自不得不從之矣。孟修屬書盂蘭盆經，呵凍染卷，殊爲草率。且山林人于書法，原不通曉，第取其未動筆以前一點爲老堂，作冥資福利已耳。諸檀越不能一一致書，惟此一音普申問訊。

與公錫居士

別歸清涼至阜平，聞本師和尚飛錫彭城，將西去蘆芽，遂迎之清涼。今尚挂錫清涼不遠，隨侍和尚杖錫，結夏清涼矣。刻經因

緣，部劄實爲根本，于大宗伯果得所請否？此事不委此時可一言之李宗伯老師，以成此勝緣否？時節因緣，或不可失，況祠部文劄，俱已現成，李老師肯一言以及祠部，或無難事，惟足下共文卿居士圖之。李老師并祠部，或更得文卿求臺翁勸發之亦可也。張公事體究竟何狀？幸一一示之。

與幻居師兄

師兄別去，長途安否？此時挂錫何所？向所云云，須秘密和緩，無強人以不欲。蓋我法中，凡有所建立，當觀時節因緣，時節因緣及盡，則諸佛菩薩，自然哀憐，天龍善神，自然呵護。弗爾，即醫得眼前瘡，未免剜卻心頭肉矣。以此較彼得失，奚啻徑庭哉？統惟師兄，善自調策，時光迅速，人命無常，法道荒涼，願共勉力。

與傅伯俊居士

人生夢幻，百年瞬息，進退行藏，可無定謨。不肖雖處巖穴中，每從定起，未嘗不于廟堂諸相知，一照燭也。大都縉紳人，既與聞出世法。在五十以前，則當鞠躬盡瘁，以報君上，以展生平，以了世緣；在五十以後，則當解組林泉，以順性真，以求出世。此則所當截然判斷，無復優遊虛度，當進則務適偷安，當退則畔援欣羨，事與年違，兩無成立，非丈夫也。周詩有言：殷鑒不遠，在夏后之世。以今觀于立朝諸老，白首龐眉，足趑趄而口囁嚅，尚復羈縻不捨，此豈非在昔偷安務適者哉？不佞謂足下今日，正匪躬報主時也，何得以閒情野性，久曠忠貞？惟足下圖之。

與汪仲淹居士

月五日，得接長公所譔刻大藏序，手捧誦之，鏗然金玉，真可謂匠心獨妙，舌相廣長者矣。念貧衲以末法窮兒，妄意荷擔長者家業，誠何異負九鼎，圖適千里？識者鮮不難之。然肯心自許，莫之或禁。今厚賴諸賢豪長者，光嚴照策，儻不至敗轅僨駕，以終厥事，則他日頂爇栴檀，用答檀護恩，寧過分哉？惟諸仁者更屬意焉。不日發清涼，卒且未能詣丈室問疾，可否？夫疾不從四大生，以地、水、火、風各無我故，亦不從四蘊生，以受、想、行、識亦各無我故。四大無我，四蘊無我，膚之不存，毛將安寄？信斯疾也，來無所從，去無所至，則謂居士實有如是病者，眚目空花也。願居士于十二時中，入此三昧，以自受用。宋繡佛像，并紫檀手掐，俟叔宗將至，當爲居士瞻禮持念不忘。

與曾舜徵居士

經云：發心畢竟二不別，惟是二心初心難。蓋因地不真，果招迂曲；因心靡獲，果覺無階。即有事修持，盡名癡行，故曰：但貴子眼正，不貴子踐履。又雲門大師云：光不透脫，有兩般病，一切處不明，面前有物，是一；透得一切法空，隱隱地似有個物相似，亦是光不透脫。又法身亦有兩般病，得到法身，爲法執不忘，己見猶存，墮在法身邊，是一；直饒透得，放過即不可，子細點檢將來，有甚麼氣息亦是病。向觀居士見處，大都在雲門四種病中，蹲坐出入，別來面目，不委復作何狀？爲復仍舊？爲有新得？幸將此語，自診自候，務在眼得其正，斯向一切處行履，自無墮坑落塹之患矣。信庵老師得參謁，于吳門云：不久將入燕都家，老師由峨眉反南嶽，挂錫未久，即發金陵，其留心南嶽甚惓切，且有結庵之願也。尊翁老先

生,及晉明居士,皆未及面,蓋以老師行速故耳,呵凍不盡。

與馮開之居士

　　別來如昨,律候載遷,信人命無常,浮生能幾?吾輩于法門中,自稱雄傑,而復優遊退墮,無異尋常;虛浪沈埋,甘爲塗炭。生無所建立,死無所指歸。誠何以仰追先哲,取信後昆,而免曉曉拔舌之苦乎?且衆生從無量劫來,能一念發菩提心,奚啻優缽羅華一現?此而損失,後得何期?爐炭鑊湯,蛆蟲蚊蠓,刹那萬狀,寧復終窮?言及于茲,涕淚中隕,願共居士勉之。刻藏因緣雖已就緒,然期場南北,未卜終始,此方撰述校讎,端屬名賢,幸無忘念。新刻楚石語錄諸典各一部,遠充法供。幻居兄挂錫徑山否?護持之責,舍足下其誰,并乞留意。

與賀知機伯仲

　　先覺有言:一句染神,咸資彼岸。彼岸到梵語波羅密,釋之者曰:涅槃果覺也。夫吾人自春徂秋,從幼至壯,所聞所見,乃至所攬且觸者,奚啻一句,而猶然此岸,何耶?則未有以染神故也。蓋衆生自一念悖覺以來,色心諸法,皆以八識三分,爲其根種因緣。故根境相偶,善惡諸緣,必假前五,招來六識,分別末那傳送,以持種于含藏之中,使非含藏持種。則今日云爲明日,且遺忘之盡矣,矧老壯而猶記憶童稚之事耶?故吾人于含藏識中,顧所以染種何如耳。染之以五常五戒,則具足人相;染之以十善禪定則生天;染之以好勝猜忌,則居修羅;染之以四諦法,則成聲聞;染之以十二因緣,則證緣覺;染之以四誓六度,則修菩薩行;染之以一乘寂滅、三德圓明之道,則取涅槃。乃若染之以殺貪婬,則報畜生;染之以慳

偷狹劣,則墮餓鬼;染之以五逆十惡,則投地獄。是所染殊塗,而升沈異轍,染之義亦大矣,可不懼? 夫學人誠能于日用之間,與嘉言令訓,晨夕相對;仁師賢友,晨夕相親,則一言半指,自足以動我心王。心王既動,則含藏識中染種自摧。染種既摧,净種自茂。净種既茂,則凡菩提緣感;一有染觸,則自能萌蘗發榮,枝榦條達,華果圓成,而于涅槃果覺也。何有反是,則未有不净種,摧滅穢種,滋強外緣所熏,惟強自合,如是而欲免夫三塗六道之果也。得乎賢伯仲,既于身心性命中,少知回頭轉腦,幸于善惡熏染之機,貴知所以決擇,去取可也。人生轉燭,世相空華,一失此身,便屬後有,惟賢伯仲勉之。庚寅年分刻經檀資,已一一檢到,行且旦莫登木矣。第己丑年分資物,雖至而無細單,不知孰爲多少,檀越姓氏未便入梓,有便幸詳示之。

與大司空陸五臺

門下四大調和,不想諸天龍,當爲護法者護,無庸鄙念,第生死事,早莫難期。門下于世間法,亦庶幾矣,願速作歸計,共青山白雲,參究一會。免得臨命終時,手忙腳亂。此實丈夫家,千生萬劫,未了一最大因緣,莫只擬議卜度,過了平生。古人有言:若非徹證,即解會入微,但可鬧熱眼前,一場魔病,及一段憎愛,境緣現前,便爾忘卻,省得起來,受傷多矣。況生死關,如急水灘頭,纔眨眼佇思,便喪身失命。何以故? 擬議解會,屬生滅心,故生滅因,豈能證不生滅果? 門下素馮陵法道中,貧衲亦曉曉坐此,願同門下大死一番。不然,恐累法門不淺。貧衲前歲唯恐門下不出,非他,爲衆生故;今唯恐門下不歸,非他,爲門下故。爲門下,亦所以爲衆生,門下以爲何如?

與張梅村居士

別來曾不一瞬時序，忽已迭更，人生幾何？光陰迅疾，想居士信根深厚，慧焰高朗，晨夕之間，端能以出世爲懷，固無事山僧之喋喋也。己丑年刻經檀施，俱已檢到。第以刻工來遲，未盡登木，兹將刻過姓名，先呈覽閱，其未完者，陸續完報。蓋笈創之初，事難卒備，而曇生師南發，又未可遲遲，故有是事。繼此以往，自當歲完一歲，或可不至如是堆塌耳。庚寅年分，未審集否，如其已集，乞即檢付曇生師，仍須一一揭示姓名，以便入梓。明卿居士暨諸檀越，俱不能一一具訊統，惟致聲。楚石語録皆嘉興之刻，水懺寶訓諸典，雖非嘉興所刻，并以奉覽助法喜也，傳諸檀越，一過目已，即存之楞嚴可乎？楞嚴近作何狀？惟時過護，持之了空師。居山頗順，適無庸尊念。

與陸五臺大司寇

前所云云，昨聞滇南警報且踵至，此意者造物，爲不辜之人，導之生路乎？夫緬人今日所以圖報孟養者，不過欲雪殺大朗長逐散奪之恥。然孟養昔日聽蠻莫之說，明同蠻莫卻緬以歸款天朝者，誰則尸之？觀緬人今日之報仇，則邊臣昔日之奏功可知；觀孟養今日之喪地，則邊臣昔日之拓地可知。且蠻莫迤西，歸緬已久，而款貢則自丙戌丁亥始，此果誰之力也？其功奇，其禍亦奇，其忠大，其罪亦大，實李兵憲之謂矣。是雖信而見疑，忠而受戮，自古有之即兵憲，亦或能以此自安。第緬人仇視蠻莫迤西，自丙戌至今，亦既數載，而今日始爲興兵掠地。謀者豈不以昔日撫聯蠻莫迤西，而討我者李兵憲乎？今且繫之獄中矣，寧復有應援蠻莫迤西，而爲兵憲之續者耶？即有之，抑豈能盡如兵憲之奇，謀石畫耶？緬人素奸穎詭

察,計必出此,此一舉也。信不惟脣亡迤西,而蠻莫諸司,且齒寒矣。審既爾,則國家邊疆之患,又豈獨北□①,而緬蠻之咆哮猖突,又豈出□□②下哉? 識者謂爲國家今日西南之計,信莫如仍以李兵憲,帶罪立功,則其輕車熟路,展布無難。且也使過尤君人之盛德,而所以上培聖德,下拯沉怨,其時節因緣,惟在今日,舍此則無復可圖矣。然此非大司馬真心實力,以主持于其中,而宰執九工,爲之上下,左右極力方便,以贊成之不可也。惟門下以無緣之慈,施不報之恩,深心成就,則不獨軍國,解西南之急,而山林野人,亦藉以酬水土之恩矣。幸留意焉,幸留意焉。

答岳石帆居士時石帆以時事上疏,候旨長安門,以八行報不佞。有云:"偶逐有爲,元非住相,業且將臭皮囊俟廷杖"云云。

　　法無有爲無爲,亦無有相無相,但衆生不了。目前見法,遂有如是等藥病之言脱,能脱體玲瓏,眼光爍破四天下,則大火聚中,可能將夯得一莖眉毛出麽? 如是即大用繁興,了無一物,刀山劍樹,坦爾平夷。故清素謂兜率悦公子,但堪入佛,不堪入魔,今入魔時節因緣也。願足下努力,因明解敍,離六根,空五蘊,亦良由。足下此時第一觀門,須時時覰面。

與黃貞父居士

　　別後未審,令師因緣竟作何? 歸結此中,縣切可言。司寇公既轉銓曹,其于恤審事,已得究竟,不于此則公案,果終始實心相的當否? 彭生冤纏,抑亦果遂解脱否? 幸一一裁示。令師爲一代人豪,

① 原字處墨釘,當爲"狄"或"虜"。
② 原字處墨釘,似當爲"匈奴"、"女真"意。

而罹此咎，此豈善惡因果，所宜有哉？然先德有言：欲知先世因，今生受者是；欲知後世果，今生作者是。世固有善人君子，而獲困窮；頑夫憸人，而享利達，而遂謂善惡爽報，因果非實，而不知通之以三世之說，則因果截然，無毫髮爽。而趨善避惡，當益自力，肯以現世之困窮利達之爽，厥報也而動念哉。雖君子修身，固非求報；菩薩利世，初非有爲。然標影曲直，亦自不泯通乎此，然後君子之歷困窮利達也，始能無入不得，隨寓皆安，太虛浮雲，空無朕跡。不然，寧免礙膺之物哉？令師高明，信此爲剩語。然敗鼓之皮，良醫不讓，故及之。

與文卿居士

向歸清涼，至王快，接老師法旨，知其北來，遂逆至清源，乃老師杖錫尚在彭城，復至彭城，不謂老師又南去淮揚矣。不肖恐山中有故，蹤跡太遼，絕無能援應，遂卻歸清源彌陀寺候之。計旬日，當必隨奉老師入山度夏，或齎送老師所書法華楞嚴，西去蘆芽，未可知也。老師書經之願，蓋三十年矣，曾于武塘瓶山關室中，一語及不肖。今老師得完，所願且作圓滿道場，江南僧俗，皆得幸霑法潤，獨不肖未得效涓滴與法緣，誠自恨夙業障重，根莖薄劣耳。慈航師兄爲老師所遣，不知其入都城，所營何事。聞其挂錫順城門外千佛庵中，足下當請至衙齋齋之，并訊其事。儻彼業已完所事，上山須留之，候得種種回書，并向所托足下事體，及今書中所事，一一附報。不肖向禮部復疏，不委都察院曾行五城，并在撫按否？儻五城有告示，乞抄以寄我再。刻經劄付，此時或可舉行，當請王公錫商之，或求臺老一言，以致宗伯祠部，或但公錫懇之李棠軒宗伯，時節因緣不可失。況文劄祠部俱已現成，而祠部令兄且轉銓屬，則臺老

一言及之易易耳，足下其圖之。此爲一則切要公案，無忽無忽。張梅村居士老成練達，向同臺老商議，請來長安，且將爲五臺之遊也。今臺老轉銓部，則此約孤矣。梅村公想寓臺老衙中，足下須請過齋中一敘，更須時時往反，以請教義倉之事。此公即東禪義倉主人也。龍華、慈壽、碧雲諸名藍大刹，須更得足下陪之一遊禮可乎？樂子晉南行否？諸記文皆就草否？净因、龍泉二記，曾達之臺老否？如其忙冗，姑且遲遲。臺老于恤審之事已究竟否？李見羅公畢竟得與蒙欽恤否？諸百幸一一裁寄。慈航兄以報我劄付，事上官若舉行，亦須令人請錢先生一面，令其見祠祭司、僧道科寫劄，須要全云申文，及後要云“右劄付妙德庵某人准此無”劄付都綱司，此得錢先生圖之足矣。

與盧晉明居士

形聲暌絶，忽焉三載，心光昭緝，猶夫一日。居士學術有源，坐忘無怠，想于道也，其庶幾乎？不委何時得覿面恣陳，共質水乳。徐孺東先生，爲吾都賢豪長者，有幼郎年可出就外傅，苦無可爲之因。親貧道重，以法道知己，敢爲告之居士。孺東先生之于郎君，蓋不獨以兩聯四比望其勢、耀家聲已耳。居士不輕幼學，慨然就之行，且爲孔釋兩門，植一嘉種，是未可知。矧孺東先生人品學術，亦吾輩所當同心斷金，以白首者也。惟居士念之，儻遠遊未便，即挈家以赴，尤孺東先生至願也。

與瑯琊空不空居士

貧衲暫寓檇李楞嚴，偶松陵方幼輿，自五茸康孟修家過我，攜居士所批史纂左編，及拈頌佛祖偈語在篋，因發視之，不謂斯世既

無釋迦、馬祖，而有凈名龐蘊者出，是真所謂豪傑之士，無文王猶興也，羨羨。第云欲刻此流布，竊爲居士不可。蓋居士纔吞一口毒氣入肚，手舞足蹈，命尚未盡，安可即纂墓誌碑銘？又如世嬰孩，語尚未正，安得記之左史。古人道：潛行密用，如愚若魯。又云：相續也大難。今居士雖具此見解，尚不無可商略處在。又且二六時中，果能相續否？於塵境中，果無異醒時受用否？忽然猛虎踞頂，飛劍臨頭，果不眨眼定動否？即能如是，去佛尚遙；其或未然，且自保任。古人有言：參學不可不急性；出世不可不持重。大都先德出處，必不違時節因緣，有以哉大師！臨別示偈附上，願過一目。潛行密用道階梯，纔露聰明早自欺，醒處未能違現行，夢中安得不昏迷？

與吳康虞居士

海内仍凶，而臺山數年，獨兆豐慶，始創道場，良爲一助。且厚賴文殊菩薩慈光，照攝叢林，海衆亦頗安居。未審居士年來，蹤跡何在？治生產業何如？己躬下事，少分親切否？人身難得，中國難生，善知識難事；事善知識苟非歐情剗識，未有不作打罵會者。惟脫體當前，赤心片片，則自足以擔荷承受。諦觀足下，似以夙因，信根少具，而又聰穎優閑，第于野樸真醇，則獨居其劣。惟足下損其所重，益其所輕，熟其所無，生其所有，則于事善知識何有，豈曰事之云乎？行且與之，同一鼻孔出氣，同一眼睛觀色，同一舌根談論，非分外也，而況復於種種贊歎怒罵、廣作分別，而問有過無過耶？惟居士勉之。

與威縣尹默齋居士

水月交光，針石相引，機感以之，此不惟世間萬有，即欲成就阿

耨多羅三藐三菩提，法亦未有不由機感資熏而然者。近以陳明府舊識，策杖貴邑，因不欲以納縷奔謁薦紳長者，類世之要，求者所爲。且累明府以故，親臬靈山，付屬爲法金湯如居士者，概亦未得覿面，一傾雅抱，此誠機感之未通者也。乃鳴川上人入山報言，居士業已于刻藏因緣，雅有深心，是又格外相薦，有不履機感蹊徑在者。古人傾蓋擊目，千載之下，豔口不窮，今跡未接，而神已交。所謂叔世古道，良一見之居士乎！塵途汩擾，火宅瀰漫，青山白雲，足生幽想。不委居士亦曾策念，杖履煙霞，共幽人逸士，汲泉煮茗，坐石談玄，以暢生平否也？泥塗逸翮，火宅芙蕖，此又貧道所深有願望于居士，唯居士念之。楞嚴、圓覺、維摩三法寶，附供清玩。

與曲陽鮑明府

惟門下妙稟休明，繽繽蘭芷，負豪傑之才，蒞糾紛之會。平明之頌，業已于道路口碑載之，而不佞開猥以刻藏之舉，投錫巖阿，升沈異轍，竟末由一挹荆州丰采。然春風施暢，德潤宣流，即幽壑枯殘，亦蒙霑拂，且知向榮生色矣。古德謂：本光昭緝，固不在形，聲暌即間，而傾蓋擊目，猶爲滯礙有旨哉？其言之乎？乃先得此心之同然者也。康虞尺一，乃春間走力江南時附至者，沈滯魚鴻，不無罪戾。第以山林廊廟，卒無便郵，而康虞寄言，不佞亦且有無妨蚤莫投之之語也。謹馳上，兼勒此以請疏慢之失。

與包澹然居士

別來如昨，時序忽已逾周，信世相空華，人生能幾。想門下信根深厚，慧力堅强，晨夕之間，端能以出世爲懷，固非世夢塵樊，所能昏繫者也。刻藏之舉，建期五臺，幸賴諸佛菩薩慈光照

攝，及諸長者居士，願力護持。雖海內仍凶，而<u>五臺</u>左右，迭見豐稔，第恐貧衲福德綿微，行業輕鮮，不足以戴斯恩眷耳，此貧衲蚤莫是懼。門下有福人，肯時垂一念，以策及林泉否乎？刻工數十輩，日事鋟梓。<u>嘉興己丑</u>檀資，其登木者十八九，業已刷樣齎送覽矣。<u>楞嚴</u>道場，近作何狀？蓋必軒節常臨，則諸天魔自無其便，以故<u>靈山</u>付囑，厥有攸存。惟門下念之。<u>曇生</u>師行附此，并候起居，不悉瑣瑣。

與盧思齋總戎

貧衲方外人，當無情見。然每憶念門下握手別時，悽然顏色，至今尚不忘肉骨。愛我門下文武丈夫，今古豪傑，而當路中，竟無知己者，海濱數載寥寥，可裂肝膽。貧衲於縉紳先生相知者，雖嘗嘖嘖口吻，舉揚門下操履，及所以真慈愛物，亦竟無有以報我者，世道若此，不重可太息耶？雖然，位高者身危，外重者內輕，貧衲又為門下有慶幸者在也。古德有言：既做世間第一等人，又當做出世間第一等人。門下起布衣，爵位若是，聲譽若是，子女玉帛若是，蓋所願亦足矣。而生死事正當究念，不然，恐他日不能挾爵位，聲譽子女玉帛，敵無常業也。門下高識，素念及此，敢吐心膽，儻能於急流中勇退，又豈不傑然出世大丈夫哉！是望。

與包瑞溪學憲

連日冗迫，無暇一走領教誨。聞門下近日受侮群小，乃固欲與之校白貧衲，竊謂大都事不惟其跡，惟其心；不求在人，求在我。使在我者，果昭然無媿此中，則彼之來也，浮雲太虛，而我之受也，太虛浮雲。太虛安與浮雲質顯晦哉？使在我者，果有所委，曲於其

間，則以方便心，行方便事。而是侮也，固我所甘心焉者，夫復何校？一校則成吾過矣。且堪忍界內，末法世中，正少陵長賤挾貴，弱制強時也。苟非願力大士，入類隨流，幾何不行荊棘而坐針氈。諦審思惟，但當勇雄奮迅，捩轉鼻孔，早急回頭，脫此熱惱，趣彼清涼，又安可與此瑣瑣輩校是非，論長短，而造業中業也？門下年登半百，世味甜苦亦既備嘗。晬地掀翻，惟在今日。門下多交遊，恐未有以此逆情語告者。貧衲託愛諒，口欲含而復吐，惟重負門下愛諒是懼。儻出格垂采，則不負之功，實門下之賜矣。

觀西如師索書六不齋自責語敘

不佞以刻藏因緣，幻寓五臺之妙德庵。己丑春，觀西如師至自武林，幻予本兄留之度夏。師以故習善岐黃術，既挂搭，遂以藥王之心，運普賢之行，尊卑一視，疏戚等觀，于諸疾病親爲調煮。見呻吟楚痛者，恨不以身識代受，即寒暑蚤莫，急遽頻繁，無倦色，無惰情。蓋誠意在藥先，慈流物表，以故有不投，投之必應。而沉痾者，且十起八九，故雖工商傭賃輩，少有違和，亦靡不引領而呼，瞻顏而泣。雖孩提父母，大旱雲霓，未足爲喻也。庚寅秋，將飛錫南還，乃索六不齋自責語爲別。不佞因謂之曰：藥不必參苓芪朮，適病者良。此不佞榮衛俱虛，膏肓積痼，法身潦倒，慧命希微，故爾金石寒溫，甘辛燥濕，合劑而用意者，其未必有當乎吾師？且也吾師妙稟休明，元辰獨王，大強精進，實腹虛心，或亦無事乎此也。雖然，五大封區，四蘊宅處，忽焉念起，六道顛迷，瞥爾情生，萬劫瞑眩，違時失候，夫孰無之？今以不佞，診視吾師，大都識慮殷懃，意言周悉，隨方觸處，悅可人情。所謂一鄉皆好之者，非耶？吾懼夫外密者中離，人全者天喪。辟之表實，裏必虛肉肥脈，必病也。吾師其知所

以自藥乎哉？師曰：聞命矣，非仁者，其孰能藥我至此？此誠所謂急治其標，敢復諱忌。第恐標差，而根本隨之，則六不齋所以代爲衆生發藥者，尤未可緩也。幸仁者無厚咎焉。不佞無復辭，遂走筆如左。

與陳代州居士

本山都綱，歷任未久，其爲人亦頗廉謹。近聞有訟之開府者，業已批發該縣，誠所謂雀無角而穿屋，鼠無牙而穿墉。不委門下肯過聽不佞，垂一語以救援之否？諸君子素能出長技，以傾危上之人脫當事者，不察墮其術中，則此咥噬之凶，將不止于都綱一人已耳。惟門下念之察之。

復稽將軍

伏惟門下自專閫以來，貧道以株坐寒巖蠡，剔龍藏以故，未得詣轅門而請益，望軒節以論心歉也，何如眷言孔棘。向投木李，聊獻野私，反辱嘉蔬靡殊，天味展也。缽羅之實允焉，香積之需謹用，登嘉未敢稱謝，普濟橋碑記，義弗可辭容。禪悅之暇，捉筆以塞，尊命不既。

復罕峰道者貽蘋果

此果惟長安豪貴家有之？龍門去妙德，更在山之深處，何從得此物來？正所謂"仁義盡從貧處斷，世情偏向有錢家"。徹空師十九日歸故廬，吾師當一至，以送其行，亦佛事人情，兩宜曲盡，幸無以跋涉爲勞。

與馮把總

惟門下文武天畀，忠勇性成，迺天王聖明，特爲推轂。俾門下得以專制一方，擔籌九鄙，且也方今□①騎馮陵于西壤，山鬼跳梁于巖阿。吾知門下斯行，是不惟大展生平，長驅直擣，使□□②寒心，群小褫魄，上國安堵，中原無恙，足以仰答分閫之恩。而佛菩薩千百年季勝道場，亦且賴之，若泰山磐石。而開也厚受海內諸薦紳長者之託，株守寒巖，校鋟龍藏，尤藉以躬逢節鉞之盛，親炙山斗之光矣，何幸如之？不日飛錫燕山，取道龍泉，端擬拜瞻顔範，面請教益，不盡欲言。

與于中甫潤甫伯仲

善知識難遇，亦難承事，故曰：遇善知識如盲龜值木，滾芥投針；事善知識，則凡百剉千磨，益精益利，或呵或罵，即以全身擔荷，猶恐力有不及，況生心分別耶？苟但將吾美匿吾惡，潤吾情習，非善知識也。不肖每於老師熱呵痛棒之際類，皆當面錯過，及後思量，徒增愧汗。古德云：出家乃大丈夫事，非將相所能爲，豈欺我哉？山間寫刻人幾五十輩，歲得二千金支費，檀力未充，誠爲促迫，即欲删去，以當所入。然篹事之初，聞風而至，且皆不遠數千里，裹糧跋涉，不得不優容嘉納，以招徠之也。足下出處，此去作何狀？近來邊鄙頗多事，大都馬市之開，病隸膏肓，即岐黄復起，久必難療。蓋元精既竭，無復可支，此有識者，不待今日而龜卜之矣。仲淳親喪既入土，孺東既吊，大當休息一番，世緣子似皆有宿因，非可

① 原處空白，當爲"胡"字。
② 原處空白，當作"胡虜"、"匈奴"等。

强勉。所貴男子丈夫，正宜于此。看得破無量劫來，一段光明，初無得失冤親，照天耀地，法爾熾然，無因一粒米，損卻半年糧也。近得渠寄札觀之，大都襟懷惡惱，法友眷屬，宜相援拯，無坐視之。<u>潤</u><u>甫</u>比來，道念何如？時藝亦多精進否？丈夫家于世出世法中安身立命，皆當圖其遠者大者，須是勁挺孤露，令人可仰而不可親，始得彼庸庸步屈，無足蹈襲耳。叢林百務，勞身積几，經書困志，正當昏擾，而興照告行，草草不知所云。

與嘉禾諸文學

僧<u>道</u>開白衲暗劣，望越北轅苦，為諸大方所矚。碌碌兹土者越歲，崖岸遼絕，不得奉諸先生教邇。聞諸先生以本寺池塘有閡，貴學及縣治連名數十位，具揭在縣。夫池開自<u>嘉靖</u>辛酉壬戌間，於寺無與，<u>萬曆</u>七年崔太尊斷案可稽，貴郡老少貴賤，一一可指示，衲一手不能掩其耳目也。自壬戌、甲子以來，邑大夫喬遷者，相望諸賢掇巍科、取上第者，相望視昔，蓋較隆焉。謂隆於昔而獨損於今，必不然矣。說者謂此池係貴學乾方過脈，既爾，則此池之東從<u>駱家橋</u>稍西而北，鑿斷數十丈，於學尤近，比本寺池塘又甚捨其近？且甚者而察，察於方丈之陂塘，是貴教所謂放飯流歠，而問無齒決也。衲雖鄙，而本師設教，且專利濟，何敢背祖教以毒諸先生？諸先生縱大慳，當必為吾法護，有如佛所付囑，而先有礙諸先生，是自礙也。嗟嗟！衲土偶人也，雨則歸之土耳。諸先生俱良玉，抱不世才，值此清霄時，且將涵養幽潛，完滿福德，圖不世業，而顧肯造此臃腫事耶？衲亦竊諒非諸先生意，而為媒孽者所中也。謹此獻白，惟煌照是幸。

與馮開之居士①

大乘止觀序，海瀛居士想屬筆矣，足下入苕，當領之付梓人氏。脱有萬一未妥，更當共討論之，務使海瀛居士筆頭上光明，足以熏照未來，將必有一人兩人焉，於此光明中，發大信心，入此止觀門，然後斯文爲不徒作。不爾，則徒文非我教所貴矣。成唯識論三月間可完刻，亦不可無序。昨文卿、中甫寄貧衲尺一，甚言武林虞德園居士，欲與貧衲一見，不知貧衲與居士從曠劫來，初無間隔，亦無背面可得，乃今欲面者形骸耳。既是法脈中人，必有覿面時節，敢乞足下代爲合掌，求其先撰論序，以作後日相見香儀。聞居士刻意西方，此亦堪作往生助行。居士文名遍寰宇，況法門著作，諒其不怠。張星嶽居士，頗有助緣刻經意，足下當乘其熱念，如包瑞老故事，爲定奪之。逐年捐資既不苦，而積以十年，則功勳且多矣。舟次草草，餘圖便再悉。

與項東源居士

常憶貧衲與先生，始晤時以至今日，儼一夢，頃是光陰迅疾，電火奚喻。由今日以至此，生命終乃至窮劫，窮劫盡未來際，大約爾爾。貧衲固爲習使，隨順無明，忙忙虚度，應無出息。不知先生於此光陰，如何過去。若生平未曾有個入頭，有些下落，於目前眨眼，頃刹那際，不動絲毫，曾無蹉過，即諸佛諸祖五千卷、七百則，皆是剩語，何有貧衲喋喋。若目前是非憎愛，紛然熾然。乃至静閙閑忙，非昏即掉子果；無明相續，生滅曾無間斷，則臨命終時，決難解脱。今生不了，來生又不知是横是豎；一墮即千劫萬劫，能不自傷？

① 原題下有"已下一十八編，己亥年酉月望，從忍可師伯處得來。"

貧衲肆筆至此，不覺悲哽。信知此事終難自期，還須自勘。先生年幾半百，而一切窮通得喪，想看破已久。獨己分上，脱無下落，則他生後劫，未免如蠅沾唾，依舊汩没。向此窠窟裏有在，惟先生自勉。向自松城返棹，取道平湖，故未得晤言，令郎昨於周氏園中一面，觀其氣質學問，大都退墮多矣，奈何？貧衲此行於檀越，概不敢奉别，亦不敢告期，故於先生亦恝然矣。惟亮之。

與張大心居士

世有釋迦、馬祖，即有維摩、龐蘊者出。今震旦道脈，獨痿癖於齊、魯間，而桂師、憨師起而振之。居士乃不惜頭目髓腦，深心肯願爲之佐理，此豈於一佛二佛、三四五佛，而種善根者耶？願居士厚自奉重，無自負也。那羅延窟，想已修完，資費幾許，當以示我。令郎業舉事，已屬言于比部，令誨之，渠已荷諾。但貧衲行止靡定，而令郎得早至長安，受貧衲覿面安置，爲尤妥耳。巨巖師居雜華庵否？棲禪窟團瓢幸留意。餘繼此圖佈，不悉。

與王龍池方伯

頃者兩居士、兩比丘，良夜幽談，真濁世奇事，迄今想像，猶清光泠然，洗人心目也。古德有言：靈山一會，儼然未散，信矣！此非山僧之耽戀光景，蓋欲一翻提起，一翻新令，話頭不忘耳。不日飛錫臨安，擬投骸雙徑天目間。江河渺邈，會晤何期？社稷老成，惟爲國珍重，食時五觀，附上。

又

憶昔白下清夜，促膝長談，私謂毗耶不二以來，固不多見，豈非

夙緣所追耶？別後以投跡清涼，音問寥闊。今春辱使者之命，遠至寒山，且承毳衣之惠。是時貧道以刻經因緣，牽遊人間，竟虛法愛之深。既而聞之，令人慚愧無已。貧道自念山林朽物，何敢荷長者之勤？如此感謝無量。茲新刻經成者數種，謹各具一部計若干冊，奉塵慧日，願機務之餘，試一披覽。倘或有當于心，可以藉慈雲，而大施甘澤，庶幾徧惠蒼生，非小也。來都門已旬月，未敢以山野溷高明，茲當飛錫。草率無狀，惟以道鑒，諒幸甚。

與傅伯俊居士

都城大寺房號之供，凡得有力檀越，略爲噓拂，概獲蠲除。龍華有房號三間，敢乞作一轉語于北城直指使者，以無緣之慈，施不費之惠，則視布金買樹，其功德更十倍矣。直指曾遊賞龍華，有其言之想，亦懽喜無吝。足下即因緣不熟，難乎親授，其記當不惜三轉法輪可也。

與徐太僕

近致書山中，知門下銓衡明允，人情向服，斯不獨門下之幸，實法道之幸也，山林人良用爲慰矣。王方老之起，非有爲國之忠，見賢之明，超常之識者不能也。迺聞其有引年之疏，家老師深爲籌之，使其此一出也，老成見用，君國利賴，即法門亦有補焉，則出之可也。如其但當以高節危行，風勵末世，則不出亦可也。持兩可而猶豫久之，遂焚香禱于文殊大士前，決其可否，乃鬮得出字。如是則菩薩智光，洞燭于將來者，信非常情所可測識，而家老師舉之門下，門下舉之朝廷，亦必有不可思議者在也。惟門下不吝八行，速其早出，斯無負于今日。且其精力強王，不減少壯者，時節因緣，有

不可失,幸留神焉。<u>雁平道</u>知門下已屬意矣。卜人之事,家老師以大方便轉爲攝化之方,一鄉之人,群然歸向,即有司薄示懲警,亦心服焉。政所謂先以定動,後以智拔者也。願爲道珍重,相晤在即,不盡所懷。

與王龍池方伯

<u>陸太宰</u>倉卒登山時,山僧亦從<u>涿鹿石經山</u>追至,是以未得走一介爲報。既與太宰議遣,力請會于山中,太宰復以老病不任寒,不能久淹終止。讀來諭,悵然自失。此作異世緣之語,直令人毛骨凜然。蓋光陰輪疾,身世靡常,緣合緣離,固皆幻夢。苟非陰宇廓徹,常光現前,遂于此幻夢漫,不爲之驚心,豈有佛性者哉? 太宰去山亦悵悵,謂過此會晤何期,三復久焉,不能自釋也。刻經期以北地緣簿而費倍,遷歸于南,山僧自陪太宰出山,留<u>京師</u>累月,今且奉經板南下,亦竟不及振錫<u>晉陽</u>,爲<u>曹溪</u>一宿之緣,其爲念當何如耶? 四方騷動,天步多艱,<u>秦</u>、<u>晉</u>、<u>燕</u>、<u>趙</u>,尤爲近輔,門下謂此際欲削髮入山,付理亂于不聞,免如釜魚幕燕,豈可得也? 其有見之言哉? <u>江南</u>信多佳山水,而<u>兩浙</u>尤甚。門下肯以扁舟自渡,北略<u>震澤</u>,東觀<u>補陀</u>,南望<u>天台</u>、<u>雁蕩</u>,西極<u>雙徑</u>、<u>天目</u>,訪<u>嚴陵</u>之舊勝,探寒拾之幽奇,則視與<u>繩</u>今日<u>清涼</u>之得也,豈不十倍哉? 門下少與<u>繩</u>陸太宰十餘歲,或不難於此。吾知<u>江南</u>緇素,忻然爲門下掃石烹雲者,又非<u>清涼</u>地主,可同年語也,門下其信之否? 嗣君宰<u>房山</u>,<u>上方</u>、<u>石經</u>,皆蒞其治內,而受其金湯之賜;<u>京師</u>諸薦紳長者,亦多以此賢嗣君。然賢之者,未必皆樞要,不知亦可藉此爲嗣君之地乎? 否也,傳曰:德不望報,公不徼私嗣,君亦務其德,職其公而已,何有于此? 然山僧于門下有道義私雅,故及之。經板業已刻十之二,皆未得就裝潢呈覽,以

山中得紙之難故也。此去江南，則繭楮所自出，當爲門下圖之。清涼近多魔障，幸門下不忘付囑，善自護持，他無所屬望矣。

與曾舜徵居士

山西吕撫臺于初夏巡閱五臺山，見林木砍伐之甚，赫然斯怒，下令繁峙縣查將師子窩、鳳林寺等處，擬遣師子窩坐砍伐營造，鳳林寺等處坐砍伐開墾，招詳蒙批，概行免釋，蓋謂已往姑不究也。兼給告示，禁約中亦云：念事非一朝，罪非一人。以前罪端，姑免究治。是此老禁令雖嚴，而存心則恕。奈何邇者，繁峙復爲左右近習所中，申請重究，而撫臺復批雁平道何□，再虛心研審招解，行東路管糧通判白□，轉行繁峙縣，遂仍前擬招申通府，通府擬抄招呈道矣。夫五臺砍伐之禁，實不肖素心，然撫臺業已赦除既往，而群狡獨，欲藉此以傾陷。師子、鳳林，二三名藍，是小人道長，君子道消，法門興廢，實此關焉。惟門下向撫臺或雁平道，作一轉語，以斡旋之，仍原既往，但禁將來，斯不墮小人計網中矣。倘于二公素非識荊，即求之他相知可也。妙德與師子鳳林，唇齒叢林，故不得不汲汲。且五臺砍伐之害，在各寺修造有限，而商民販賣板木無窮。今獨禁僧，而置商民于度外，誠所謂放飯流歠，而問無齒決也。此又群狡，神通廣大，情蔽深局，而院之所未察者也，儻屬筆當更以此爲首辭，事在然眉，幸即留念。

與王宇泰居士

本師書經之願，蓋三十年矣。昔掩關武塘之瓶山，曾一語及意；他日從事，不肖當左右匡弼，以承厥志。不謂昨冬於貴邑于氏園亭畢是願，而江南緇素，咸得周旋奔走，以奉勝緣，獨不肖羈縻北

方未得,將滴水點墨之命,則宿業深重,現行乖違所致也,其有負本師不既多乎?經既成,特命果清師兄,齎送蘆芽,藏之鐵塔中。今詣都城,鑄造銅函,足下當速往平賊門外茶庵中瞻禮之,相知者或拉之同往,以廣其孝思,以拓本師錫類之願可也。本師已飛錫鎮州,不日欲登覺山,繼此或可入清涼矣。足下與中甫,迷繩爲蛇,依他遍計,一念瞥起,萬念紛紜,遂于一光中,互相背觸,如眼妒眼,如指疾指。是豈惟出世法中無如是事,即世法中,一非賢人君子之用心,矧兩足下同師而有是行徑,直欲使盡大地人謗佛法無靈驗,謗僧無家法。如是謗三寶之罪,誠恐兩足下且爲大地人受之,則豈獨兩足下互相蛇蝎已哉?昨在龍華,業已洞悉足下之情,似少見及乎此,而顧有念釋之中甫,此誠無間鑊湯中,一滴清涼。蓋誠能動物,先人格言,一念真精,六種震動。吾知中甫,當必悟繩非蛇,了依他遍計,而圓成固有,但在足下貴精誠以待,倘其才有一念回光,便須迎機一接,令不至更相離合,斯得之矣,惟足下勉之。長安風景,易以溺人,身世匪堅,一靈扃閉。使非此生少有回頭轉腦處,則冥迷長夜,馳逐三途,寧有既耶?草草不盡瑣瑣。

跋某卷

死生患難,于人亦大矣。不知覺範得何三昧,而能于鞭笞束縛中,飲食談笑,縱橫自在。又不知强仲得何三昧,而能于衆情唾詈讟見之時,獨繭足三千里,而毫無避忌。授持此卷者,當自得之。若向本序中摸索,盡是指蹤畫餅。

與傅侍御

貴治小西天,有石經山,乃北齊慧思尊者及隋靜琬尊者刻經于

石，藏之此山，山因以名焉。山之東西峪各有寺，寺皆名<u>雲居</u>，故有<u>東西雲居</u>之稱，史乘載之詳矣。邇來僧無正見，魔有巧圖，<u>東雲居</u>乃改名<u>觀音</u>，<u>西雲居</u>乃改名<u>天寶</u>。頃登此山，詢得斯事，良爲錯愕，豈有千餘年所寺額，一無所稟承，而輒擅改之乎？然姑念改之，人既徂化而繼之者，又愚昧無知，事難究而情可原，特爲改書仍舊額，敢徹寵門下，并藉尊銜，同爲立石。既徵且尊，則斯善也，殆信從之者眾矣。兩寺更祈各給告示一紙，以飭僧行，以禁邪教，庶魔佛分而邪正辨，斯不獨金湯佛道，實陰翊王化之一機也。惟門下念之。

與房山王明府

惟門下妙稟休明，繽纏蘭芷，惠風披渥，使人意消。野人雖未識荆，然幸于尊公拓方外之雅數載，論心意、言攸愜，故于門下心光昭緝，識地趣承，亦且數載。信矣夫道合神交，千載符契，固不在形跡疏比間也。野人枯坐<u>五臺</u>，久逃塵俗，邇者偶同二三薦紳中貴，奉本師<u>達觀</u>尊者，來探<u>小西天</u>、<u>上方</u>諸勝，睹<u>小西天石經山雷音洞</u>，地面殘缺，因布金令住持修補之。忽于地中得石函，函面有"<u>大隋大業年間</u>"字刻，中藏佛舍利三粒，靈骨附焉。中貴歸，奏<u>慈聖</u>皇太后，旋遣中使，迎入供養。本師謂此舍利，乃名山奇瑞也。特命不佞偕往，密爲完璧。計兹同使臣過貴治，敢勒八行報左右。儻不以世俗爲障，一至瞻禮，他日報之尊公，亦足以見不佞以法供養之念矣。且我佛丁金河顧命，大般涅槃火浴，得舍利八萬有奇，其流傳震旦者十有九粒，此其三也。自隋迄今，千有餘歲，而靈光特耀，豈非門下仁心善政，和風甘雨，有以感之耶？不爾，非百川澄湛，月不現也。矧<u>石經山</u>爲國家大福地，<u>北齊慧思</u>尊者刻藏于石，以壽佛慧命，<u>隋靜琬</u>繼之，至<u>元慧月</u>終焉。歷歲久如初，未嘗蒞兵燹之厄。

此固神物呵衛；而要之，宰是邦者，亦多受靈山付囑而來，其檀護之功，不可誣也。然則今日爲名山作金湯，爲國家祈福澤，寧不于門下有厚望哉？草率具陳，不盡欲吐。

與某

足下豪爽，揮斤于渚，詩酒文章，風流富貴，一切世味，亦既備嘗。即蕭、韓、石、范，盡是鏡象空花，海漚陽焰，瞬息不存，徒增結業，人間樂促，地獄苦長，願足下圖之。此亦信知鼓瑟齊門，然終不敢舍瑟而從人所好也。至若惡業有十，而口居其四，足下大都犯之，繼此猶當重戒。傅大士何時西去，去後有音耗相聞否？足下業已移家，至聊城否？晤言有期，呵凍不既所欲。

與傅侍御

正月十五日，附書于中甫致門下。廿一日，接中甫八行云：十一日已出都門，凡不肖與門下往來音問，皆屬曾司馬爲之轉移。書至都城，想曾司馬當爲致之矣。中甫使至，兼以門下兩尺牘見示，始知門下疏已及都門，甚爲懽喜。大丈夫既不能展其所學，爲斯世斯民免饑溺、出水火，則笑談山水，揮斥煙霞，以遂其高，亦人生樂事。況垂老之親，所當奉懽菽水，窮劫之我，所當究竟頭面，而可不于此時決去就乎？第聞竟告休致，則恐又拂人情而來物議，此何時也？功名富貴，不啻若蛾燈蠶繭，寧喪其軀，無寧捨離，安有御史而告休致者？小年不及大年亦無怪。其然疏草及□①旨，意皆未得入目，不委云何？但據不肖妄意揣度，此時舉動，大都非陳情則稱

① 此处原墨钉。

疾，斯合世調之二者，而稱疾爲尤順也。門下其裁之。五臺因緣，
他盡可緩，獨申文一節，必得批行立石，斯爲至要全美。即門下歸
速，不及立石，而有按院批申立案，該道府州縣，亦足以爲後日張本
也。近者告開墾陞糧者，紛紛爲害，甚切肌骨，過此則蔓難圖矣。
張兵臬甚仁慈敏慧，第其有屯荒蓄賑之令，而下官多奉行太過，亦
難可辨察。苟有以通其情，及示以禁山不可概開，僧地既有額免，
不應爲豪民所中，而輒陞其糧，則此公必豁然大悟，而名山受福多
矣。儻有司有所糾劾于僧，或貪或媱，有實跡可據者，亦應盡法，不
必姑惜。治吏胥商民以護名山，治穢惡僧人以服有司，斯法公情
允，人無得而議矣。華嚴合論之刻，門下既有歸志，宜暫停止。吳、
甘二老，皆非歸信法門，一時人情，強勉終非美事。我教以自發肯
心爲殊勝，善緣無強，況門下今日行事，尤宜慎約。世態雲雨，自古
然矣。萬一二老有心念及，則當報以此書刻于五臺，聚資于曾司
馬，而貯之龍華。蓋不肖此去，住跡京都時少，事非可委之他人，故
未可刻之都城。至云委之地方官，則尤萬無是理。二老若不念及，
只合舍此而圖大事。蓋此緣當日，獨爲二老唱故也。聞憨師有書
致門下，料必及五臺蘆芽；師去山已久，恐有所籌慮，或未必時宜，
凡百當以不肖所云爲準，彼不足憑也。況妙、憨二師，皆注念塔院
寺，而不知此時塔院，大非昔比，護之恐反損光明耳。近知老師過
冬蘆芽，或不無所囑累，亦當觀其時節因緣，以爲行止。蓋老師佛
祖肚腸，而衆生巧于投抵，且左右無明眼護惜。凡百在門下主張，
必期世出世法，兩無傷損，若虧其一，必喪其兩，一時之情，不必盡
徇。我輩于老師處，當大家愛護，縱一時少有違拂，而要之到結角
處，終自光明透露矣。不肖二月盡出足，三月猶往來五臺、蘆芽兩
山間，尚可蹤跡。門下儻以此時東歸，當于便地，相期一晤，過此則

不肖由燕都牢盛，復過東昌一敘，乃去江南亦可也。又不然，則自江南歸錫五臺，取道東昌一晤，亦可也。大都門下行期，必于何時，以不肖愚慮，似惟早一日為得矣。聞官舍無内典，謹以圓覺經、起信論、永嘉集、宗門武庫、成道記各一册附往。幸於宗門武庫、永嘉集二書，更宜多著精彩。古人有一生坐卧經藉邊，未嘗得一字一義受用；偶因謫竄海島，于破寺翁蘆堆頭，拾得半部楞嚴，遂得大受用，證入首楞嚴三昧，因著論辟之。富家兒終日靠米囷，而不得餐享米味。何以故？飽雜味故。窮漢得升合，便事炊煮，恣情享納，飽齁齁地去也。門下此時，正窮乏饑餓中，米至須趁時恣意一飽。望望。

又

即日，曾司馬使者報言，不肖正月十五日寄門下書，業已託甘直指轉上，不肖甚危之。此書得從承差人附往即無慮，儻官封發鋪，而門下又不投文，此必類收憲司，且將投之新院矣。書中所云五臺因緣甚絡索，兼有申草在内，脱投之新院，奈何？不肖已趣使都城訊其事，圖止之，復顓人白之門下，乞留意查之。凡甘關院公文至，得盡收拆乃可，不然，則狼藉不少矣。大都中甫出都門，便有如許淆訛也。五臺事節，正月廿四日寄書，雖復云及，即不詳矣。正月十五日書，并重録申草呈上，幸委悉之。他餘皆在緩急間，獨申文一節，僧司業已候之門墻。萬一可行，乞批發以了彼我一番心願，而名山有幸；萬萬不可，幸垂一語，微示去役，令其歸山。去役依不肖最久，頗伶俐能領會也。從甘使者寄書，儻已達彼岸，幸慰我報音。

與真實居士①

金山道場，向非靜圓師，幾復草莽矣。磨涅始見堅白，霜雪始信松筠，足下當更護持之。顯親鄰巨室，必得柔和戒德者居之。此地始爲三寶有，不然以苔人之刁強强執勝之？以苔人之吹求疵孰掩之？不惟失其道場，辱及僧類，即足下護法之名，亦從此掃地矣。大都作事宜公，不得私所好，江南之廣，豈遽無僧？願足下語之靜師，期無相負。

又

光陰轉眼，已分上事，可有多少下落否？日用可覺，日有光明否？學途中日，有進益無？謂未得一跌粉碎，遂甘心醉夢，過了現前光陰也。仲淳可得共朝夕否？世出世法，幸相與有成。子晉病恙何如？便當報我。靜圓師在金山，有無緩急？乞留念。

又

潤州鶴林寺，爲玄素禪師道場，有蓮池竹院，皆爲人所侵，陸太宰力復之。有田亦爲千兵人家所有。前丹徒令馬君斷歸寺，近千兵假以軍衛，具告屯院批高二府，反斷與侵者。而僧亦復具告江院批張明府。冬底不肖在當湖，乞太宰書與張明府。明府業已領略，不謂張君近復有更調消息，漫不視事，敢乞足下一言以促之，使其完結此事。新令爲汶上人，或未必有益于僧，即難爲通情耳。高二府儻素相識，并乞一言以弁，其偏執之情，如不相知，乞發數字，懇工部崔君一書乃妙。崔君與高，至親故也。太宰前與張書中，亦云

① 原尺牘下有"已下八編，辛丑年正月，虞山錢牧翁發來刻入"。

同足下作鶴林檀越，其中委悉，須細訊之，鶴林寺僧有得之矣。

與某

汪、陳兩居士，每以舌相牴牾，然舌心使也，余甚不樂兩居士有此。鄙人兩以善言，私相攝規，又以惡口警折之，然終不能革其流習。亦曾示之傅直指，直指爲兩君掩惡。直指既宦遊，此一段因緣，足下當默致調燮，必使和美適人，口頰乃可，此但與足下道也。覽既屬之火光三昧。

與某

別至清涼，於最幽深處，禁足禁語。冰雪封埋，人鳥絶跡，移步即當穴，冰雪爲寶。日煨榾柮、煮燕麥，或焚柏子，瞑目跏趺。時忽身世都遺，證入三昧，其之忘失。旦莫者十恒八九間，遙念諸君子輪蹄，逐逐風塵，雖欲於此三昧中，受用刹那光景，輒不易得矣。

與陸太宰

切惟名山藏幽，合抱争秀，高士嘉遯，寒穴流和。邇來五峰競秀，萬木空聞，釋子遁逃，徵糧荒瘠。於是輒申蟣虱之痛，剖狗馬之情，敢乞曲賜弘慈，委成衆妙。片言之下，轉凍爲春。枯杌重榮，亡僧知返，俾又金地。庶使文殊不乏靈花之圃，均提仍備，慧水之儔，雲外來賓，林間得主。張相國振頹風於趙宋，陸太宰啟法運於明朝。一舉玄謨，千秋芳響。此而不計，餘則奚圖？且地鄰紫塞，□□①跳梁，林木崢嶸，風鳴葉吼。□②賊以爲兵仗，嚴藪幹舞，枝

① 似當作"胡虜"或"匈奴"等。
② 似當作"胡"或"虜"等。

搖訝認，戈矛既進施退。是以<u>苻堅</u>敗績，草木皆爲晉兵，豈八公之神巧，驚勅敵哉？實乃茂林助險，絶壑資危故也。山野本方外之曹，與世澹然無接，尚慮及此。況明公原國家宰輔，先朝老成，此而弗憂，信非丹悃。山野不揣暗短，無狀獻言，伏惟赦其狂狷，憫其爲法，俯察微誠，不勝感激之至。

圖書在版編目(CIP)數據

萬曆名家尺牘/王啓元整理. —上海：上海人民
出版社,2024
ISBN 978 - 7 - 208 - 18702 - 3

Ⅰ. ①萬… Ⅱ. ①王… Ⅲ. ①漢字-法帖-中國-明
代 Ⅳ. ①J292.26

中國國家版本館 CIP 數據核字(2024)第 003379 號

責任編輯　邵　沖
封面設計　赤　徉
封面題籤　王　亮

萬曆名家尺牘

王啓元 整理

出　　版　上海人民出版社
　　　　　（201101　上海市閔行區號景路 159 弄 C 座）
發　　行　上海人民出版社發行中心
印　　刷　上海景條印刷有限公司
開　　本　890×1240　1/32
印　　張　18
插　　頁　5
字　　數　398,000
版　　次　2024 年 4 月第 1 版
印　　次　2024 年 4 月第 1 次印刷
ISBN 978 - 7 - 208 - 18702 - 3/K・3347
定　　價　118.00 圓